À Naomi Schor, en

W9-AHE-065          et

souu .

J.P. Ceden. Htt

COLLECTION TEL

# Émile Zola

# Écrits sur l'art

ÉDITION ÉTABLIE,
PRÉSENTÉE ET ANNOTÉE
PAR JEAN-PIERRE LEDUC-ADINE
Université de la Sorbonne nouvelle

Gallimard

© *Éditions Gallimard, 1991.*

# PRÉFACE

*Zola eut toute sa vie une véritable passion pour les images, que ce soit dans son enfance, où l'initiateur fut son ami Paul Cézanne, que ce soit plus tard, de 1863 à 1883, années pendant lesquelles il fréquenta assidûment les peintres, les ateliers, les cafés et les Salons, et pendant lesquelles il écrivit de nombreux comptes rendus, que ce soit à la fin de son existence, où il consacra avec passion beaucoup de temps à photographier ses enfants, sa famille et les lieux privés ou publics où il allait.*

*Tout le monde connaît la carrière d'Émile Zola romancier. Mais sait-on toujours qu'il commença à écrire comme critique d'art et que ses comptes rendus de Salon eurent une grande audience dès les premiers articles? Il dut même cesser de collaborer avec L'Événement, en 1866, tant le soutien voyant donné à Manet et aux artistes de la « Nouvelle Peinture », comme les appelait Duranty, parut scandaleux et inacceptable. Jusqu'en 1882, il publia presque tous les ans des jugements sur les toiles exposées au Salon. Seules, la guerre de 1870 et la Commune l'éloignèrent quelque peu, pendant trois ans, de ces préoccupations artistiques. Il rendit compte en 1874, en 1876, en 1879 des expositions impressionnistes, ce qui constituait un acte de foi et un acte de courage, car, en même temps, il fustigeait les peintres académiques, les Cabanel, Gérome, Meissonier, etc. Zola, même s'il a émis quelques réserves vis-à-vis du travail de ses amis, a pris résolument parti.*

*Enfin cette passion pour les images, nous la retrouvons aussi dans la technique du romancier. Comme ses amis peintres, il allait travailler « sur le motif ». Il composait les scènes en*

*distribuant les êtres et les choses dans l'espace, on disait alors
« dans l'air » du tableau. Il soignait, quasi picturalement, les
effets d'ombre et de lumière, d'éclairage... Les dossiers prépara-
toires montrent à l'envi que la mise en place de la documenta-
tion et de la description dans les scénarios romanesques
s'apparentent pour une part au travail des arts plastiques, au
moins autant qu'à celui de l'écrivain. Aussi Zola accordait-il
une importance primordiale à la description, c'est-à-dire à
l'intégration du monde visible dans la fiction. On peut ainsi
comprendre mieux pourquoi, dans ses* Écrits sur l'art, *Zola
s'est passionnément intéressé au genre du paysage, devenu
genre majeur au XIX$^e$ siècle ; il faut lire et relire le chapitre sur la
description que Zola publia dans* Le Roman expérimental *; on
saisira mieux alors pourquoi le roman réaliste ou naturaliste se
doit d'être descriptif : on comprendra mieux alors quels liens
s'établissent entre le romancier et le peintre, l'attention à la
structure spatiale, aux formes et aux corps, est la même pour
l'un et l'autre, et même, s'ils utilisent des systèmes de signes
différents, hétérogènes, même si l'on ne cherche pas encore entre
œuvres visuelles et œuvres littéraires de véritables similarités
structurelles, leur appartenance au même champ culturel
impose des solutions parallèles des problèmes identiques, et la
volonté, dogmatiquement affirmée — mais est-elle réelle ? —, de
donner une image du monde n'exclut en rien l'autonomie du
lisible et du visible.*

*La relative ignorance — quand ce n'est pas une forme de
condescendance ou de mépris affichés par certains commenta-
teurs — où sont restés les comptes rendus critiques de Zola,
nous ont fait en souhaiter la réédition dans un ouvrage
accessible, accompagné de quelques notes de lecture explica-
tives. Ces pages constituent un ensemble qui n'est en rien
négligeable, même s'il reste modeste devant l'énorme masse de
l'œuvre zolienne. Elles témoignent de la relation soutenue que
l'auteur des* Rougon-Macquart *entretint pendant vingt ans avec
l'actualité artistique parisienne, relation qui peut être polémi-
que, qui peut être concurrentielle, mais qui, dans le champ
culturel parisien d'alors, est essentielle ; la structure et l'évolu-
tion du champ littéraire, sans être identiques ou analogiques,
sont évidemment parallèles à celles du champ artistique, et Zola,*

*pour des raisons diverses, se trouvait à la confluence même de tous ces problèmes à la fin du Second Empire et au début de la IIIᵉ République. Souhaitons qu'à partir de ces textes s'instaure enfin une étude des rapports entre arts plastiques et littérature au XIXᵉ siècle, car ils constituent un lieu d'analyse privilégié.*

*Nous avons regroupé ces textes sous le titre apocryphe d'*Écrits sur l'art, *termes employés par Zola, mais qui n'ont bien sûr jamais constitué un titre. Ils forment un ensemble logiquement et chronologiquement cohérent; il est toutefois certain que, pour une appréhension correcte des rapports peinture/littérature chez Zola, il faut consulter d'autres textes, toute la critique littéraire, l'article sur* Germinie Lacerteux *des Goncourt par exemple, mais et bien au-delà,* Le Roman expérimental, *qui constitue un texte parallèle au* Naturalisme au Salon *de 1880; il faut lire la* Correspondance *aujourd'hui magistralement éditée, et enfin* L'Œuvre, *le roman sur l'art et les artistes de la série des* Rougon-Macquart, *qui, au-delà de la fiction, apporte aussi un éclairage sur les liens indéfectibles de Zola avec ses amis peintres.*

*Les conditions individuelles, les conditions intellectuelles ont incité Zola à s'intéresser aux arts plastiques; il apparaît que des conditions culturelles l'y ont également invité : en effet, la critique d'art représentait, dans la seconde moitié du XIXᵉ siècle, un débouché, d'abord provisoire, puis accessoire pour Zola dans la perspective d'une carrière littéraire; et il a été démontré que le journalisme a constitué pour les naturalistes une étape intermédiaire entre la publication des premières œuvres et la grande littérature. C'était à la fois un espace de lancement et une source de revenu, à condition, bien entendu, d'en sortir, de ne pas y rester tout au long d'une carrière (comme certains malheureux folliculistes).*

*Zola, très vite et très tôt, fit preuve d'une grande intuition et d'un goût très sûr, en « découvrant » un nouvel artiste : Manet. Certes, Manet avait déjà quelque renom, de scandale en particulier : Baudelaire l'avait déjà, dans une certaine mesure, apprécié et soutenu. Il avait écrit quelque peu à son propos, en particulier le fameux quatrain sur* Lola de Valence. *Mais l'appui très ferme que, dès 1866 (Baudelaire mourut en 1867), Zola lui apporta attira l'attention sur le peintre, mais aussi et autant sur le critique, puisque la critique s'érige, comme d'autres procédures,*

en tant qu'instance de légitimation, dans un champ qui est sous la pression constante de deux critères : celui de la nouveauté et celui de l'originalité. En ce sens, Zola a exercé sa plume, et en particulier sa polémique, mais il a aussi accumulé une notoriété, un « prestige » (même si c'est de scandale) qui étaient nécessaires à son entrée et à son succès dans la vie littéraire.

Les rapports historiques qui lient la pratique de la critique d'art à l'art lui-même ne doivent pas être négligés, ils ne doivent pas être non plus privilégiés. En effet, l'invention de Manet par les hommes de lettres, Baudelaire d'abord et Zola ensuite, ne répond pas seulement — et loin de là — à des pratiques sociales, à des nécessités de fortune littéraire. Il convient de ne pas oublier que le statut culturel de la critique d'art en faisait une forme recherchée, sinon totalement nécessaire, pour la légitimation du peintre, mais aussi pour celle de l'écrivain.

C'est en effet, sinon un critique confirmé, du moins un jeune homme très informé des problèmes esthétiques, grâce à ses amis peintres qu'il fréquentait assidûment, ou dans leurs ateliers ou au café Guerbois, grâce à Cézanne à qui il écrivait dans la lettre-dédicace publiée en tête du Salon de 1866 : « Il y a dix ans que nous parlons arts et littérature », grâce à une analyse juste, à une clairvoyance presque sans faille et à une grande promptitude et sûreté de jugement. Car Zola avait parfaitement saisi la crise esthétique, notamment dans les arts plastiques. Il avait compris qu'il y avait tous les signes d'une rupture et d'un commencement, que l'histoire de la peinture ne serait plus celle d'un imaginaire, mais celle d'une perception (la « personnalité », ou le « tempérament » dans la terminologie zolienne). Dès 1867, Zola ne note-t-il pas dans la brochure à propos de Manet : « Toute la personnalité de l'artiste consiste dans la manière dont son œil est organisé ; il voit blond, et il voit par masses. » Le peintre ne doit plus respecter un code, une norme de représentation extérieure à lui, c'est sa propre perception qui devient le code pictural lui-même. Zola condamne avec impertinence, avec vigueur, avec férocité les peintres à la mode et fait, dès 1866, le panégyrique enflammé de la peinture nouvelle, celle de Manet, de Monet, etc. Rien ne permet de mettre en doute la sincérité de ses admirations, non plus que celle de ses refus.

*Même si l'on ne doit pas faire une confiance aveugle aux
écrits théoriques de Zola, il est primordial de lire ce qu'il écrit
sur la critique dans son essai sur « La critique contempo-
raine », intégré aux* Documents littéraires *(1881) :*

> Elle ne se donne plus la mission pédagogique de
> corriger, de signaler des fautes comme dans un devoir
> d'élève, de salir les chefs-d'œuvre d'annotations de gram-
> mairien et de rhétoricien. La critique s'est élargie, est
> devenue une étude anatomique des écrivains et de leurs
> œuvres [...]. La critique expose, elle n'enseigne pas [...].
> Son importance actuelle est donc de marquer les
> mouvements d'école qui se produisent [...]. Le public,
> que l'originalité effare, a besoin d'être rassuré et guidé.

*Zola refuse donc toute fin rhétorique, normative, à la criti-
que ; il lui assigne une fin scientifique explicative. Ce n'est pas le
premier à le faire, mais il le proclame avec vigueur dès ses
premiers articles. Ainsi dans le* Salon de 1866, *dans « Les
chutes », il avoue qu'il « éprouve une intime volupté à pénétrer
les secrets ressorts d'une organisation quelconque ». Et, dans
l'article de* Mes haines, *sur « M. H. Taine, artiste », il en avait
posé la finalité dans les termes de la science médicale : « Le
critique est semblable au médecin ; il se penche sur chaque
œuvre, sur chaque homme, doux ou violent, barbare ou exquis,
et il note ses observations au fur et à mesure qu'il les fait, sans
se soucier de conclure, ni de poser des préceptes. »*
*Il s'agit là d'un déplacement épistémologique essentiel, celui
qui donne probablement un de ses critères génériques primor-
diaux à la critique, ce qui l'instaure probablement en tant que
genre : le naturalisme, la critique naturaliste se situent non plus
dans le champ de l'art, mais dans celui de la connaissance,
c'est-à-dire dans celui de la science. L'artiste et le critique sont
d'abord des « analystes », terme important, presque essentiel de
la théorie naturaliste, auquel il faut s'attacher.*
*Il existe des textes fondateurs du projet critique, du projet
naturaliste (mais ce sont les mêmes ou presque), du projet de
critique naturaliste, disons. Le recueil intitulé* Mes haines *en est
un : c'est un texte programmatique à la fois dans les procédés et
dans le contenu. Zola assène avec une vigueur absolue ses refus.*

*Il martèle chaque fin de paragraphe d'un « Je le hais », vengeur
et définitif.*

On le sait, la plupart des Écrits sur l'art ont été publiés dans
des journaux (voir le tableau bibliographique). Il est tout à fait
évident que le talent de polémiste de Zola trouva là un champ
d'exercice qui lui convenait parfaitement, et qu'il n'eut aucun
mal à respecter les « lois du genre », rien que dans le titre même
du recueil, Mes haines, qui constitue un véritable défi aux règles
sociales et idéologiques, la « haine » est un vice qui s'oppose à
l'amour. Et initialement, Zola justifie la haine dans les termes
mêmes du sacré : « la haine est sainte ».

Mais la polémique s'accompagne toujours de provocation, et
Zola ici ne faillit pas à la règle. On relève souvent la généralité de
l'attaque : « les gens nuls et impuissants », « les railleurs
malsains, les petits jeunes gens qui ricanent », etc. L'anonymat
du destinataire permet au polémiste de se lever devant les
autres ; je hais, comme j'accuse, et il peut ainsi se trouver des
alliés dans le « nous » qui inclut forcément tout le monde face
aux « ils », isolés et ainsi dépréciés. Par exemple : « Je le
demande, que pouvons-nous faire de ces gens-là ? »

On pourrait pousser plus loin l'étude des marques distinctives
de la polémique, mais notons que ces procédés constitutifs du
genre sont déjà bien en place dans les tout premiers textes de
Zola. Un certain nombre d'analystes ont relevé une analogie
rythmique et stylistique entre la préface vengeresse de Mes
haines et la Lettre à M. Félix Faure, président de la Républi-
que : J'accuse, le 13 janvier 1898, parue dans L'Aurore.
Pendant presque toute son existence, il ne cessera de polémiquer
pour des causes fondamentales, ici pour la sympathie due à
l'homme Manet, pour « le goût de la création personnelle, et de
la libre critique ». En tête de l'article qu'il publie le 2 juillet 1879
dans Le Voltaire, il a déjà écrit : « Depuis le premier jour de mes
débuts, je ne fais que développer la formule naturaliste [...].
Toute la campagne que je fais aujourd'hui est déjà commencée
dans Mes haines, ouvrage publié en 1866. » Très vite et très tôt,
pour Zola, tout — et en particulier la rhétorique polémique —
est en place : dans le Salon de 1866, n'affirmait-il pas d'entrée
de jeu : « Je suis un révolté, moi. »

Avant d'indiquer ses refus théoriques, idéologiques, dans cet
article liminaire, Zola caractérise précisément tous ceux et tout

*ce qu'il refuse, et dans sa critique littéraire comme dans sa critique artistique, il ne va cesser de vilipender et de fustiger : les « nuls et les impuissants », ceux qui refusent toute pensée créatrice, même s'ils sont « habiles » ; les « hommes qui vont en troupeau », ceux qui refusent l' « originalité », les conformistes, les « railleurs », ceux qui refusent de comprendre la « personnalité » des autres, les gens « enterrés dans le passé », ceux qui refusent le présent, qui n'ont aucun horizon ; enfin les « sots qui n'osent regarder en avant et veulent que l'avenir, les œuvres et les hommes prennent modèle sur les temps écoulés », ceux qui refusent l'avenir et le progrès, ceux qui oublient que « nous marchons et que les paysages changent ». Les destinataires ne sont pas dénommés, mais ils sont clairement désignés, dans les refus de Zola. Là aussi, très vite et très tôt, tout, et en particulier la thématique, est en place.*

*Le deuxième article de* Mes haines *doit retenir l'attention des lecteurs, même si l'on considère que c'est une œuvre de jeunesse. En effet, Zola y donne le compte rendu d'un ouvrage de Proudhon sur Courbet et intitulé :* Du principe de l'art et de sa destination sociale *(1865). En fait, il s'agit d'un exposé des théories esthétiques de Zola qu'il publia juste un an avant* Mon Salon. *Dans ces pages, nous trouvons déjà les points d'ancrage d'une doctrine qui, certes, s'enrichira, se nuancera, mais dont les grands principes, au-delà des évolutions, resteront intangibles.*

L'autonomisation de la peinture *en constitue le pivot essentiel :* l'autonomie est certes déjà une autonomie sociale, *c'est-à-dire autonomie à l'égard des instances religieuses, politiques et économiques ; c'est là un des points le plus et le mieux développé dans l'argumentation de Zola :* « Proudhon ne rit pas lorsqu'il s'agit du perfectionnement physique et moral de notre espèce. Il se sert de sa définition pour nier le passé et pour rêver un avenir terrible. Cette séparation fondamentale interdit à l'œuvre d'art toute finalité externe à l'œuvre elle-même. »

*C'est d'autre part une autonomie certaine vis-à-vis de la réalité ; même « si l'artiste doit essayer de voir la nature telle qu'elle est », l'œuvre d'art doit avoir des liens avec l'artiste lui-même, c'est-à-dire sa vision, sa personnalité, plutôt qu'avec le modèle représenté. « Il faut que je trouve un homme dans chaque œuvre, ou l'artiste me laisse froid », écrit Zola. Et dans la fameuse définition de l'œuvre d'art, « un coin de la création*

*vu à travers un tempérament »*, c'est bien le terme « *à travers* »
qui porte la valeur définitoire, qui marque l' « *écran* » néces-
saire à toute re-production pour atteindre à la valeur artistique.

C'est enfin l'autonomie vis-à-vis du sens. *Il convient d'étu-
dier la forme du tableau avant de le « forcer à signifier quelque
chose ». Si, jusqu'alors, la peinture s'était mal dégagée de
l'envoûtement littéraire, il convient maintenant de dégager celle-
ci des pièges du récit. Et le principal reproche que fait Zola à
Proudhon, c'est de commenter les tableaux de Courbet et de ne
rien dire sur la forme.*

*Il pose donc comme principe l'immanence de la critique de
l'œuvre plastique. Proudhon, lui, philosophe et ne « sent pas en
artiste », alors que Zola proclame que « notre rôle à nous, juges
des œuvres d'art, se borne à constater les langages des tempéra-
ments, à étudier ces langages, à dire ce qu'il y a en eux de
nouveauté souple et énergique ».*

*Courbet, juste avant Manet, a été l'initiateur à la modernité
pour Zola qui, à partir d'une théorie esthétique qui se cherche
encore un peu, induit une méthode critique : l'œuvre plastique
est autonome, et pour l'analyser, l'étudier, l'observer, seule doit
être prise en compte sa matérialité.*

### NATURALISME ET BAROQUISME

*La peinture nouvelle centre la vision de l'artiste non plus à
l'extérieur de lui-même — que soient visées la réalité même ou
une norme de cette réalité —, mais à l'intérieur de lui, ce que
Zola traduit par les termes toujours répétés de 1866 à 1896 :
« personnalité », « individualité », « tempérament ». Et ce, Zola
l'a parfaitement et très tôt assimilé, intégré. Quand il affirme
haut et fort : « Faites vrai, j'applaudis, mais surtout faites
individuel et vivant, j'applaudis encore plus fort. » L'opposition
établie entre « vrai », qui renvoie à l'imitation du monde, et
« individuel » et « vivant », synonymes fréquents dans le dis-
cours zolien, qui renvoient à la perception de l'homme, montre
bien quelle importance radicale le chef du naturalisme accorde
à l'un plutôt qu'à l'autre terme. Il a résumé sa position dans une
formule aussi péremptoire que claire : « C'est dans nous que vit*

*la beauté et non en dehors de nous.* » *Le sentiment esthétique se trouve ainsi déplacé du monde à l'artiste. Zola traduit ainsi la grande rupture esthétique qui a marqué l'avènement de la peinture moderne ; l'univers de la représentation qui a dominé la peinture pendant quelques siècles est maintenant radicalement récusé.*

*Dans cette insistance sur la* « *vie* », *voire sur l'excès, le naturalisme se manifeste comme art ostentatoire. Il apparaît étonnant qu'on n'ait jamais songé à le rapprocher du baroque ; en effet, le naturalisme s'y apparente quelque peu dans sa volonté de violence, de foisonnement en tous sens, dans sa volonté d'accorder plus d'importance à l'expression des sentiments qu'à la combinaison de règles préimposées. Que dit, que sent d'autre Zola quand il juge et apprécie* Germinie Lacerteux *des Goncourt ?* « *Tout mon être, mes sens et mon intelligence me portent à admirer l'œuvre excessive et fiévreuse que je vais analyser* », *et d'ajouter ensuite :* « *Mon goût est dépravé ; j'aime les ragoûts littéraires fortement épicés, les œuvres de décadence où une sorte de sensibilité maladive remplace la santé plantureuse des époques classiques.* » *Le naturalisme s'érige avec le scientisme, face à lui, comme une sorte de baroque. Il accepte le bizarre ; il renvoie constamment aux connotations d'étrangeté, de mélange, d'excès, comme l'écrivait Flaubert dans une lettre à Louise Colet, le 16 novembre 1852, en rappelant son intérêt pour* Rabelais : « *Il faut en revenir à cette veine-là, aux robustes outrances. Au milieu de toutes les faiblesses de la morale et de l'esprit, aimons le vrai avec l'enthousiasme qu'on a pour le fantastique.* »

*Certes, baroquisme et naturalisme renvoient à des périodes historiquement différentes ; XVI<sup>e</sup> siècle finissant et XVII<sup>e</sup> siècle n'ont à bien des égards aucun point commun avec la seconde moitié du XIX<sup>e</sup> siècle. Voire... Le XIX<sup>e</sup> siècle caractérise une époque où un art se défait, l'art de la Renaissance et l'art classique, académique ; c'est un temps de mélanges où la coexistence entre des règles anciennes, sévères, et leur transformation ou plutôt leur subversion posent à tous les contemporains des problèmes insolubles. Songeons, dans la seconde moitié du XIX<sup>e</sup> siècle, à la question des rapports entre art et industrie, qui ont totalement bouleversé l'esthétique, qui n'ont pas alors trouvé de solution, s'ils en ont jamais trouvé une.*

*Ces périodes sont des temps de mélange où coexistent des œuvres qui font antithèse — schéma même des Salons du XIXᵉ siècle —, peinture opposée à photographie, Ingres opposé à Delacroix chez Baudelaire, Cabanel et alii opposés à Manet chez Zola, naturalisme opposé à traditionalisme, pour ne citer que les exemples les plus connus; temps de mélange où les antithèses mêmes se retrouvent au sein d'une œuvre unique. Ainsi Zola, en 1868, note-t-il à propos de Corot : « Si les tons vaporeux, qui lui sont habituels, semblent le classer parmi les rêveurs et les idéalistes, la fermeté et le gras de sa touche, le sentiment vrai qu'il a de la nature, la compréhension large des ensembles, surtout la justesse et l'harmonie des valeurs en font un des maîtres du* naturalisme moderne » (Salon de 1868 ; *c'est nous qui soulignons*).

*Mais ces périodes sont aussi l'une et l'autre, au-delà, celles des grands bouleversements et dans la connaissance du monde et dans le savoir. En ce sens, baroquisme et naturalisme se saisissent en tant que catégories esthétiques associées à d'autres formes, exprimant des visions contrastées du monde, de l'homme et de la vie. Ils embrassent tous les arts, et même ils sont pris dans des mouvements qui les dépassent.*

*Une anthropologie nouvelle se met en place\*, dans ces périodes de bouleversement, et en particulier « l'atroce désir de savoir » ; l'art académique est perçu, et par les baroques, et par les réalistes et les naturalistes, comme une survivance de l'art religieux qui va chercher ses inspirations bien au-delà de l'homme contemporain, de la société contemporaine. Comme l'a écrit Castagnary en 1863 : « La peinture a pour objet d'exprimer, suivant la nature des moyens dont elle dispose, la société qui la produit [...], elle est une partie de la conscience sociale. »*

*Aussi les uns comme les autres, à deux siècles et demi de distance, tendent à prendre sinon comme unique référence, mais au moins comme centre de préoccupation, la science, en particulier la science médicale. La référence essentielle du* Roman *expérimental n'est-elle pas l'ouvrage de Claude Bernard, l'*Introduction à l'étude de la médecine expérimentale ?

---

\* Lire à ce propos l'ouvrage fondateur de Piero Camporesi, *L'Officine des sens. Une anthropologie baroque*, Paris, Hachette, 1990.

*N'en est-elle pas « une sorte de réécriture », comme le suggère Henri Mitterand ? L'art, ou plus exactement les productions d'art sont ramenées à de véritables curiosités anatomiques que le critique, par son analyse comme par ses œuvres, interroge avec passion, avec cette intime volupté à pénétrer les « secrets ressorts d'une organisation quelconque ». Les sciences médicales affectent de manière irrésistible l'imaginaire de la société artistique à la fin du XIX<sup>e</sup> siècle. Or, à l'âge baroque, note Camporesi dans son ouvrage, anatomie et autopsie « sont des points de référence mentale et culturelle », point de départ d'analogies, de métaphores, de jeux de correspondances multiples. Ce sont là aussi des figures qui tissent toutes les pages des* Écrits sur l'art. *Comment en effet ne pas rappeler ce que Zola écrivait à propos de* Germinie Lacerteux, *quand il assimile une œuvre d'art nouvelle à « un enfant de plus né à la famille des créations humaines ». Il ajoute : « le scalpel à la main, je fais l'autopsie du nouveau-né, et je me sens pris d'une grande joie, lorsque je découvre en lui une créature inconnue, un organisme particulier » (O.C., t. X, p. 62).*

*Les naturalistes découvrent avec passion le corps humain, érigé en objet d'étude et en objet de création. On comprend mieux l'intérêt primordial accordé aux sciences, et* en particulier *aux sciences médicales. La connaissance de l'homme interne, de ce livre chiffré qu'est le corps se constitue en véritable anthropologie : elle fait partie du regard ethnographique, anthropologique que portent les écrivains naturalistes sur le monde, sur l'homme et sur les productions humaines.*

*Tout au long des* Écrits sur l'art, *nous retrouvons cette volonté de réhabiliter le corps humain dans l'analyse des tableaux ; Zola oppose Courbet qui « appartient à la famille des faiseurs de chair », à Cabanel qui, lui, « transforme le corps en rêve », et les femmes dont il peint le portrait, « ce ne sont plus des femmes, ce sont des êtres désexualisés, inabordables, inviolables, comme qui dirait une ombre de la nature ». « Je ne sens pas la chair dans tout ceci », concluait-il à propos de la toile de Roybet,* Un fou sous Henri III. *Zola souhaite avec passion interroger le corps, se livrer à l'observation de cet univers à la découverte duquel il souhaite que l'art se consacre ; ainsi, après avoir constaté que les Goncourt ont tout à la fois « étudié » la maladie du corps et celle du cœur de Germinie Lacerteux, il*

demande : « *Où est le mal ? Un roman n'est-il pas la peinture de
la vie, et ce pauvre corps est-il si condamnable pour qu'on ne
s'occupe pas de lui ? Il joue un tel rôle dans les affaires de ce
monde, qu'on peut bien lui donner quelque attention...* »

Baroquisme et naturalisme s'opposent donc au repliement,
au resserrement de l'académisme classique. L'ébranlement de la
sensibilité et des certitudes sur le monde se traduit par l'effon-
drement des règles qui donnaient prééminence à l'élément
représenté, au sujet, et au référent et aux normes mêmes dans le
code, en particulier à la symétrie, à l'équilibre, à l'harmonie.
Redevient alors primordiale la représentation par le recours à
l' « imagination », aux sentiments, au tempérament de l'artiste.
Les « fêlures », les fissures, l' « éréthisme nerveux » qui épuise la
société contemporaine, Zola en repère clairement les causes,
quand il écrit dans le compte rendu du livre d'Hector Malot, Les
Victimes d'amour, *dans* Le Figaro *du 18 décembre 1866, et
qu'il assimile les effets actuels de la science aux méfaits anciens
de la foi :* « Nous vivons trop vite, et pas assez en brutes, quoi
qu'on dise. Pour retrouver un pareil état d'esprit, il faut
rétrograder jusqu'aux temps les plus fiévreux du mysticisme.
Par une logique étrange, la science nous trouble comme la foi a
troublé nos pères. »

« *Donc pas plus de réalisme qu'autre chose. De la vérité, si
l'on veut, de la vie, mais surtout des chairs et des cœurs
différents, interprétant différemment la nature* », *voici la
conclusion que donne Zola au* Salon de 1866, *avant de rappeler
la formule fameuse :* « Une œuvre d'art est un coin de la
création vu à travers un tempérament. »

### PRINCIPES DE LA CRITIQUE NATURALISTE

« Mes haines *marque bien le point de départ du natura-
lisme* », *note Henri Mitterand, et les principes fondateurs de la
doctrine de Zola s'y trouvent déjà clairement posés ; il est aisé de
les identifier. C'est pourquoi, aux articles concernant des
« artistes », Courbet et Gustave Doré, nous avons tenu à joindre
le texte sur « M. H. Taine, artiste » : Zola se montre en effet là un
disciple attentif ; c'est d'ailleurs à son propos, dans un article

*publié quelques semaines après* Mes haines, *que paraît pour la première fois, sous la plume de Zola, le terme de* « *naturaliste* », *appliqué à celui qu'il appelle* « *le naturaliste du monde moral* », *et il définit ainsi le terme naturalisme :* « *Introduire dans l'étude des faits moraux l'observation pure, l'analyse exacte employée dans celle des faits physiques.* » *Ce sont là les fondements mêmes de la critique naturaliste qu'il va appliquer immédiatement dans* Mon Salon, *avant de l'étendre plus tard au roman.*

### 1. « *L'artiste ne peint ni l'histoire, ni l'âme* »

*Le naturalisme se construit contre l'* « *esprit métaphysique* » *et manifeste haut et fort son désir que le temps et l'espace du tableau (comme ceux du roman) soient clairement précisés, et qu'ils soient ceux de l'artiste ; ainsi dans l'article du* Salon de 1868 *qui porte le titre* « *Les actualistes* », *Zola, après avoir rejeté globalement ce qu'il nomme ailleurs* « *l'antiquaille* », *indique :* « *Je pense qu'un artiste ne sort pas impunément de son temps, qu'il obéit à son insu à la pression du milieu et des circonstances* », *et d'ajouter un peu plus loin à propos des actualistes (Courbet, Manet, Monet, Bazille et Renoir) :* « *Leurs œuvres sont vivantes, parce qu'ils les ont prises dans la vie et qu'ils les ont peintes avec tout l'amour qu'ils éprouvent pour les sujets modernes.* »

*La caractéristique de l'œuvre réaliste ou naturaliste, c'est d'être située, non seulement dans un temps et dans un espace donnés, précis, mais aussi d'être située dans le temps et dans l'espace de l'artiste, c'est-à-dire les seuls que celui-ci puisse analyser et représenter. Le refus de tout tableau historique, de tout tableau mythologique, de tout tableau religieux, marque ce refus de l'abstraction qui va chercher ses modèles loin du présent, plutôt du côté des origines. Cet art académique est un art régressif.*

*Péremptoirement, Zola conclut, à propos des actualistes :* « *L'art n'est qu'une production du temps.* » *Quelques années auparavant, dans son* Salon de 1863, *Castagnary avait déjà noté la nécessité de l'immersion de la production artistique dans le temps de l'histoire :* « *La peinture [...] n'est point une conception abstraite élevée au-dessus de l'histoire, étrangère*

*aux vicissitudes humaines, aux révolutions des idées et des mœurs ; elle est une partie de la conscience sociale.* » C'est la fin d'un imaginaire, de tout ce qui relevait d'une mémoire ou d'une histoire que l'artiste, désormais, dans son individualité ne rencontrera plus jamais, et la fin d'un monde où l'espace et le temps sont saisis comme une sorte de totalité indécomposable.

Toutefois, c'est là où Zola marque la contradiction interne de son système critique. En effet, la volonté de contemporanéité dans la vision contraindrait à fixer comme fin à l'art d'être simplement le témoin de son temps : tout art ne serait que le reflet des « incessantes transformations » de la société, comme le propose Castagnary. Aussi le critère du « sujet moderne » n'est pas une caution suffisante pour Zola. Et ainsi après avoir constaté « la sympathie qui entraîne Monet vers les sujets modernes », il émet cette réserve essentielle : « *Je le félicite encore davantage de savoir peindre, d'avoir un œil juste et franc.* » Ce que, dans l'autre sens, il reproche aux Raboteurs de parquet de Caillebotte : « *La photographie de la réalité, lorsqu'elle n'est pas rehaussée par l'empreinte originale du talent artistique, est une chose pitoyable.* »

L'idéal esthétique, pour Zola, ne se situe pas seulement dans le témoignage sur le temps et l'espace de l'artiste, témoignage qui peut, hélas, aboutir au « réalisme officiel » des Antigna ou des Pils, par exemple ; il repose bien plus sur son talent, c'est-à-dire sa personnalité, son tempérament : nous voilà ramenés à la fameuse définition de 1866.

## 2. « Ah ! tout voir et tout peindre ! »

Ce refus de l'historique, du théologique, du symbolique s'accompagne de la volonté de « tout voir » et de « tout peindre », selon les aspirations de Claude Lantier, le peintre de L'Œuvre. Zola considère en effet que toutes les conventions picturales de l'académisme doivent être récusées, celles que l'on trouve alors dans de fort nombreux traités, comme celui de Charles Blanc, la Grammaire des arts du dessin. Ce que Zola rappelle avec netteté dans sa Préface à l'exposition des œuvres de Manet en 1884 : « *Ne croyez pas qu'une chose est belle, qu'elle est parfaite, selon certaines conventions physiques ou*

*métaphysiques.* » *Les représentants de ces règles sont les pein-tres que Zola brocarde tout au long des* Écrits sur l'art, *Gérome, Cabanel, Meissonier, Bouguereau,* « *un peintre merveilleux qui dessine des créatures célestes, des bonbons sucrés qui fondent sous le regard. Beaucoup de talent, si par talent on sous-entend l'adresse nécessaire pour accommoder la nature à cette sauce ; mais c'est un art sans forces, sans vie* ».

*Il suffit de lire les pages souvent féroces contre les* « *génies de la France* », *pour voir analysées, démontées et dégonflées ces conventions, ces recettes, pour reprendre le vocabulaire culi-naire cher à Zola.* « *Ici le sujet est tout, la peinture n'est rien. Tout le secret du monde consiste à trouver une idée triste ou gaie, chatouillant la chair ou le cœur, et à traiter ensuite cette idée d'une façon banale et jolie qui contente tout le monde.* »

*Un des refus clairement approuvés par Zola, c'est celui du seul jour de l'atelier, changement technique d'importance qui marque l'intégration de l'art dans l'espace et dans le temps, certes, mais aussi une véritable valorisation de l'extérieur, marquée par la sortie du peintre* en plein air. *Par là même, les productions d'art doivent renoncer à recourir à des réalités mythologiques, historiques, allégoriques, situées en dehors du monde visible, pour rendre compte du visible. Zola insistera pendant ces trente ans de critique d'art sur les effets bénéfiques du plein air ; qu'on relise ce qu'il écrit à propos des impression-nistes qui* « *ont transporté la peinture en plein air et amorcé les effets changeants dans la nature, selon les multiples variations du temps et de l'heure de la journée* ». *C'est* « *le coup de grâce porté à la peinture romantique et classique* », *conclut-il.*

*Le refus des conventions picturales s'accompagne bien sûr aussi du refus des conventions morales. L'artiste a non seule-ment le droit, mais aussi le devoir d'analyser et de représenter tous les aspects de l'homme et de la société ; curiosité pour le corps :* « *Vous devez être des faiseurs d'hommes et non pas des faiseurs d'ombres* », *conseille Zola.*

*Le naturalisme, aussi bien littéraire que plastique, se définit donc par ce refus global de l'idéalisme : idéalisme du beau absolu, du beau universel défini par des règles extérieures à l'époque, au monde contemporain, par des conventions : idéa-lisme de l'imaginaire qui impose des significations extérieures aux œuvres elles-mêmes, qu'elles relèvent de l'histoire, de la*

*religion, de l'idéologie, voire de l'imagination même de l'artiste. Le peintre Gérome ne s'y trompa point lorsqu'il dit, à propos du legs Caillebote au Louvre : « Je ne connais pas ces messieurs et cette donation. Il y a là-dedans de la peinture de monsieur Monet, n'est-ce pas, de monsieur Pissarro, et d'autres ? Pour que l'État ait accepté de pareilles ordures, il faut une bien grande flétrissure morale. »*

*Le naturalisme qui ne laisserait pas au tempérament de l'artiste la possibilité de s'exprimer et qui ne serait qu'une reproduction impersonnelle de la nature, n'aurait aucune justification, aucune validité. La détermination renvoie à la personnalité, au tempérament de l'artiste, et de lui seul, mais et là, implicitement, Zola renvoie et au positivisme et au déterminisme tainien, puisqu'il situe l'homme dans son milieu.*

### 3. « Je ne veux analyser que des faits, et les œuvres d'art sont des faits »

*Très tôt, Zola constitue l'autonomisation de l'œuvre d'art comme une condition nécessaire de la modernité. Il l'indique dans son article « Proudhon et Courbet », l'art n'existe pas : « Faire de l'art, n'est-ce pas faire quelque chose qui est en dehors de l'homme et de la nature ? » Ce qui a une existence physique, matérielle, c'est « l'œuvre d'art ». A-t-on jusqu'alors suffisamment prêté attention à ce que Proudhon donne, lui, une définition de* l'art, *tandis que Zola donne une définition de la* production de l'art : « l'œuvre d'art » ? *Il situe ainsi le naturalisme, son esthétique dans le champ du matériel, dans celui de l'objectif, dans celui de la connaissance. Il dit en effet, à propos de Proudhon : « Sa définition de l'art est celle-ci », et répond : « Ma définition de l'œuvre d'art serait, si je la formulais... »*

*Ainsi, pour Zola, l'art ne se définit pas par des critères externes, mais par ses productions ; ce qui ne peut se définir que dans le domaine de l'idéal n'a pas d'existence pour lui. Il ne peut trouver d'existence que dans l'objectif; les œuvres d'art sont considérées comme des productions humaines, matérielles. C'est donc en étudiant ces productions, scientifiquement observables, qu'on parvient à l'humain.*

*C'est pourquoi reviennent si souvent les termes d'« analyse »*

*et d'« analyste », qui manifestent avec éclat le refus de l'esprit
(et des conventions) métaphysiques. La peinture est en effet une
activité matérielle, et Zola fustige l'ignorance profonde où sont
les peintres des choses de leur métier : « Je sais que le mot métier
effarouche ces messieurs ; ils ne veulent pas être des ouvriers, et
cependant, ils ne devraient être que cela. Les grands artistes de
la Renaissance ont commencé par apprendre à broyer des
couleurs. Chez nous [...], les peintres apprennent d'abord
l'idéal. »*

**4.** *Manet, « une nouvelle expansion dans la manière de voir et
de rendre »*

   *Zola voit dans Manet « un des infatigables ouvriers du natu-
ralisme ». C'est sans aucun doute une des raisons qui nous font
toujours associer historiquement les noms de Manet et de Zola.*
   *Le maître de Médan a pris la défense de Manet avec une
vigueur polémique totale dès 1866, parce qu'il a senti immédia-
tement la modernité de Manet. La brochure publiée en 1867 ne
porte-t-elle pas comme titre* Une nouvelle manière en pein-
ture *: Édouard Manet ? Ne rappelle-t-il pas dans* L'Événement
*du 11 mai 1866 : « L'histoire de la littérature et de l'art est une
sorte de martyrologe qui conte les huées dont on a couvert
chacune des manifestations nouvelles de l'esprit humain » ?*
   *Le discours polémique chez Zola favorise certainement la
définition et l'analyse des principes théoriques, plutôt que
l'analyse fine de chaque tableau. La situation historique, le
nouveau champ social de l'art l'imposaient. Mais, au-delà des
principes, Zola éprouve un véritable plaisir à voir les toiles de
Manet, à voir travailler Manet. Il faut relire la page où Zola
rappelle « les longues heures de pose » au cours desquelles
Manet a peint son portrait, pour comprendre encore mieux la
sincérité de l'admiration éprouvée par lui pour Manet, le peintre
à qui il a consacré le plus grand nombre de pages et qu'il a
constamment cité et aimé de 1866 à 1896 ; son dernier compte
rendu du 2 mai 1896 scande en une sorte de litanie les noms de
Manet, de Monet et de Pissarro : « Tous des Manet alors, tous
des Monet, tous des Pissarro ! »*
   *Il a parfaitement saisi la modernité de la peinture chez*

Manet ; « *la rupture était complète* », *écrit-il dans la* Préface *du* catalogue d'exposition *en 1884. Cette rupture se marque dans ces trois transgressions majeures :*

*La première se situe dans la volonté de* situer la peinture dans la réalité actuellement visible et observable : « *Nos paysagistes modernes l'emportent de beaucoup sur nos peintres d'histoire et de genre, parce qu'ils ont étudié nos campagnes, en se contentant de traduire le premier coin de forêt venu.* » *Le* « nos » *montre bien ici le désir de renoncer aux paysages de la mythologie et de l'histoire, comme* « le premier venu » *d'étudier la réalité contemporaine et de refuser toutes les conventions.*

*Ces lignes marquent aussi la deuxième rupture, celle qui fait* renoncer au beau idéal au profit du beau naturel ; *voilà qui part d'une observation pertinente des toiles de Manet, qui refuse le choix de cette beauté idéale pour la nature comme pour la femme,* Olympia, « *la première venue* » ; *le choix de Manet se fait en fonction de la peinture, seule pierre de touche pour lui, comme Zola l'analyse quand il montre que, dans* Olympia, *le bouquet n'est que prétexte à la nécessité de* « taches claires et lumineuses », *la négresse et le chat que prétextes à la nécessité de taches noires.* « Le tableau est un simple prétexte à analyse. » *Cette rupture, technique certes, mais pas seulement de cet ordre, tient pour une part au rejet du sujet ; elle tient encore plus à la rupture du langage plastique qui ne raconte plus quelque chose, une anecdote ; qui se refuse à être un texte. Ainsi, pour Zola, dans* Olympia, « *on ne distingue que deux teintes dans le tableau, deux teintes violentes s'enlevant l'une sur l'autre [...], les détails ont disparu* ». *Comme il le résume un peu plus loin :* « Qu'est-ce que tout cela veut dire ? Vous ne le savez guère, ni moi non plus. Mais je sais moi que vous avez admirablement réussi à faire une œuvre de peintre, de grand peintre. » *L'œuvre d'art n'est plus qu'un rectangle de toile avec des couleurs et des formes, un simple réseau de relations dont le peintre est seul maître, à travers ou grâce à son tempérament, même si Manet construit une image picturale cohérente.* « Une tête posée contre un mur n'est plus qu'une tache plus ou moins blanche sur un fond plus ou moins gris ; et le vêtement juxtaposé à la figure devient par exemple une tache plus ou moins bleue mise à côté de la tache plus ou moins blanche. » *Tête, fond, vêtement, s'ils sont encore nommés, se métamorphosent en leur simple*

*chromatisme, les œuvres d'art ne sont bien que « de simples faits ».*

*La troisième rupture, conséquence de la deuxième, c'est la rupture esthétique ; le refus des conventions esthétiques et éthiques repose sur la volonté positiviste de situer l'activité picturale, comme une activité matérielle, qui travaille sur la matière ; comme Zola l'affirme dans* Le Messager de l'Europe *de 1879, « dans les arts comme dans la littérature, la forme seule soutient les idées nouvelles et les méthodes nouvelles ». Il avait déjà noté à propos de Manet : « L'artiste a créé une nouvelle forme pour le sujet nouveau, et c'est cette nouvelle forme qui effarouche tout le monde. » Si, au départ, le regard du peintre porte sur les choses et les êtres, ensuite son analyse dépasse très largement leur réalité, elle porte sur la désintégration du monde en éléments picturaux. C'est désormais un travail sur la couleur, sur la construction de masses de couleur qui assure l'architecture de la toile. C'est pour cette raison que Zola donne, dès 1866, un protocole de lecture, de jugement, ou plutôt de vision ; il enseigne au public comment regarder les toiles de Manet et de ceux qu'on appellera plus tard et qui s'appelleront eux-mêmes « impressionnistes » : « Si j'avais été là, j'aurais prié l'amateur de se mettre à une distance respectueuse : il aurait vu alors que ces taches vivaient, que la foule parlait et que cette toile était une des œuvres les plus caractéristiques de l'artiste, celle où il a le plus obéi à ses yeux et à son tempérament. »*

*Zola saisit parfaitement que la « révolution » dans les arts plastiques — le terme revient plusieurs fois sous sa plume — imposée par Manet, par Monet et par les autres peintres d'avant-garde qu'il défend et soutient, c'est d'abord un changement du langage plastique. Il ne s'agit pas de concevoir un tableau comme une sorte de fenêtre ouverte sur la nature, sur les êtres et sur les choses ; c'est d'abord et essentiellement un ensemble de formes et de couleurs. Comme Zola le pressent, le tableau n'est plus une synthèse de thèmes, d'observations, mais un ensemble autonome d'éléments observés, analysés dans la réalité, et qui obéit à la seule loi des valeurs définie à propos des œuvres de Manet, et qui est quasi sans référence au modèle externe.*

*5. Zola et les impressionnistes : « le mouvement révolution-
naire »*

*Nous ne rappellerons pas ici la faveur du paysagisme au
XIX^e siècle. Pourtant, jusqu'alors, c'était un genre méprisé, ou
tout au moins complémentaire. Comme l'écrit encore Charles
Blanc dans la* Grammaire des arts du dessin, « *le style étant la
vérité typique n'existe que pour les êtres doués de la vie
organique et de la vie animale [...], les créations mêmes du règne
végétal échappent pour la plupart à une mesure commune* ».
*Manque aussi aux spectacles de la nature l'unité, et, seul,
l'homme peut les rendre clairs et sensibles. Et de conclure que
ces toiles paysagistes ne peuvent relever que d'un genre infé-
rieur, puisque, dans l'art,* « *il existe une hiérarchie fondée sur la
signification relative ou absolue, locale ou universelle, de ces
œuvres* ».*

*À l'époque du positivisme, la nature, c'est-à-dire ce qui est du
domaine de l'observable, du visible et du lisible, ne pouvait plus
ne pas être prise en compte dans les activités humaines, qu'elles
soient scientifiques ou artistiques. Et les réalistes, l'école de
Barbizon, et les naturalistes ensuite, c'est-à-dire les impression-
nistes, vont renoncer totalement à de prétendues réalités invisi-
bles (historiques, mythologiques, religieuses, etc.), pour rendre
compte du visible. Castagnary l'écrit très nettement dans son
compte rendu de Salon en 1863 :* « *L'école naturaliste, par sa
double tentative sur la vie des champs, qu'elle interprète déjà
avec tant de puissance agreste, et sur la vie des villes, qui lui
tient en réserve ses plus beaux triomphes, tend à engironner
toutes les formes du monde véritable.* »*

*Mais est-ce la mimésis qui, à partir de là, intéresse le plus les
artistes dans la réhabilitation d'un genre prétendument infé-
rieur ? Il conviendrait d'étudier comment, dans les* Écrits sur
l'art, *Zola traite de l'espace pictural. Il a sans doute essayé de
répondre à la question des différents espaces traités, il a
manifestement été très sensible à la valorisation de l'espace
urbain, et entre autres à celui de Paris. Ainsi, dans* La Cloche,
*en 1872, il avoue aimer* « *d'amour les horizons de la grande
cité* », *où* « *tout un art moderne est à créer* » *; et ce qui le séduit,
chez Jongkind, c'est précisément* « *cet amour profond du Paris*

*moderne qui reste pittoresque jusque dans ses décombres » ;*
*« l'art est là, tout autour de nous, vivant, inconnu ». L'art*
*moderne, c'est bien sûr celui de la ville, c'est aussi tous les*
*autres espaces, même industriels, et il appréciera chez Monet*
*par exemple la passion des lieux, de tous les lieux, mais plus*
*particulièrement de la mer : « Il est, dit-il, un des seuls peintres*
*qui sachent peindre l'eau. »*

*Certes, Zola voudra s'annexer les impressionnistes ; ainsi*
*dans* Le Sémaphore de Marseille *d'avril 1876, il conclut en*
*marquant sa « tendresse pour les novateurs, pour ceux qui osent*
*et qui marchent en avant, sans craindre de compromettre leur*
*fortune artistique », non sans avoir établi auparavant un*
*principe d'équivalence entre ces peintres de la deuxième exposi-*
*tion impressionniste, qu'il appelle d'abord « intransigeants »,*
*puis « impressionnistes », pour reconnaître enfin que « le*
*groupe d'artistes en question est simplement un groupe*
*d'artistes naturalistes, c'est-à-dire d'artistes consciencieux qui*
*en sont revenus à l'étude immédiate de la nature ».*

*L'absence de fini, l'absence d'étude, déplaît certes à Zola, qui*
*reproche à ses amis de ne présenter que des ébauches, mais il a*
*été, inconsciemment peut-être, sensible à une recherche essen-*
*tielle des impressionnistes : la représentation de l'espace hors de*
*l'organisation perspective. La perspective faisait jusqu'alors*
*partie tout autant de la représentation de la réalité que de sa*
*norme. Or la réévaluation de la connaissance du monde par les*
*seules sensations conduisait à une observation plus objective,*
*plus scientifique, de la réalité. Zola n'a-t-il pas senti, observé,*
*cette véritable révolution en analysant* Le Fifre *qui, dit-il, fait*
*comme un trou dans le mur ? Souvent, à propos de l'espace,*
*Zola insiste autant sur la largeur que sur la profondeur, comme*
*si l'une devenait le substitut de l'autre ; ainsi note-t-il à propos*
*de l'*Hermitage de Pissarro : « *Au premier plan est un terrain*
*qui s'élargit et s'enfonce ; au bout de ce terrain, se trouve un*
*bâtiment dans un bouquet de grands arbres. Rien de plus ! »*

*L'espace pictural du paysage, dans la tradition classique, est*
*extérieur à l'œuvre. Il prétend seulement à une valeur d'imita-*
*tion. Il devient, à partir de ce que Malraux a heureusement*
*appelé « l'annexion du monde par la peinture », l'élément*
*constituant même du tableau ; l'espace paysagiste se construit*
*dans la toile, quasi sans référence au modèle externe.*

*Bien au-delà de ses fidélités naturalistes, Zola sent qu'il défend le changement de langage plastique, qu'il construit une archéologie de la modernité en incluant dans le domaine artistique des œuvres qui, aux yeux de nombreux analystes, n'en relevaient sans doute légitimement pas entre 1866 et 1896.*

6. « *Oui, trente années se sont passées, et je me suis un peu désintéressé de la peinture* »

*Dans sa volonté de lier la reproduction des choses, la vérité d'un monde d'une part et la liberté de la personnalité chez l'artiste, Zola place sa théorie critique dans des contradictions quasi intenables. Cette opposition, évidente aujourd'hui pour nous, entre les deux données de sa doctrine poétique et critique, lui était probablement assez étrangère. Ne va-t-il pas jusqu'à dire : «* Je me moque de l'observation plus ou moins exacte, lorsqu'il n'y a pas une individualité puissante qui fasse vivre le tableau *» ?*

*Il est tout à fait schématique et trop rapide d'avancer que le malentendu entre Zola et la peinture n'est dû qu'à la rigidité du naturalisme théorique, quand il affirmait par exemple que son* « étude sur Édouard Manet est une simple application de [sa] façon de voir en matière artistique ». *Il serait vain de chercher aussi la seule explication dans sa volonté hégémonique d'intégrer la peinture impressionniste au naturalisme, même s'il le proclame, par exemple dans l'article du* Sémaphore de Marseille *en avril 1876.*

*Il convient de relativiser le discours critique de Zola, et de constater un déplacement entre la théorie du contenu et son application critique. La révolution dans la peinture conduit à une crise d'une ampleur exceptionnelle, et les réactions de Zola nous aident à l'apprécier. Ainsi, alors qu'en 1866 il avait été un des tout premiers à saluer la modernité de Monet, douze ans plus tard, le ton change quelque peu, et il lui reproche de* « s'agiter dans le vide parce qu'il s'est jeté dans des sentiers de traverse au lieu d'aller tout bourgeoisement devant lui ». *Et, ajoute-t-il, il manque toujours un maître à l'impressionnisme.*

*Au fond, le malentendu vient de ce que Zola voyait le progrès de la peinture dans une meilleure observation de la nature. Or*

*les impressionnistes et les autres s'écartent délibérément des lois de la nature, ce que Zola, lui, en littérature, ne peut faire : employer des couleurs non observées, exagérer les tons, etc. Zola se rend compte alors du divorce entre lisible et visible. Comme le souligne pertinemment Pierre Daix, « on ne peut pas dire que Zola ne voit dans la peinture de son temps que sa thèse sur le naturalisme. Zola ne voit pas dans les toiles ce qui n'est pas le naturalisme ».*

*C'est sans doute la raison même de son incompréhension vis-à-vis de Cézanne qui, lui, comprend très tôt que l'interprétation commande l'observation. Malgré son admiration marquée pour lui, malgré son amitié jusqu'à leur rupture lors de la publication de L'Œuvre, il ajoutera en 1896, à son propos, qu' « on s'avise seulement aujourd'hui de découvrir les parties géniales de grand peintre avorté ».*

*Zola a certainement demandé à la peinture plus qu'elle ne pouvait lui donner, c'est-à-dire des confirmations et des justifications. Il aurait souhaité que le mouvement de la peinture restât seulement celui de sa propre création romanesque : rendre compte de la « nature » et de la « vie ».*

*Toutefois, notons que la théorie naturaliste ne l'a en rien empêché de mesurer exactement la gloire des artistes, et, quoi qu'on en dise, ce n'était pas chose si courante à l'époque. Il a d'ailleurs parfaitement senti, montré, et démontré, quelles étaient les marques de modernité, les ruptures à divers degrés avec les artistes de la génération précédente.*

POUR CONCLURE

*On méconnaît encore souvent et trop les jugements esthétiques de Zola, en ne voyant en lui qu'un amateur des photographies de la réalité extérieure, qui ne souhaite que « l'étude exacte des faits et des choses ». Il est vrai qu'il faut défendre Zola contre ces critiques chagrins. Tout comme il faudrait aussi le défendre contre lui-même, qui a sans doute parfois abusivement simplifié sa théorie. Les nombreuses études conduites depuis trente ans ont déjà amplement montré que ses affirmations sur sa méthode de création romanesque ne sont pas en conformité*

*totale avec ce que nous révèle l'étude des dossiers préparatoires,
et l'étude des romans eux-mêmes. Mais rappelons aussi ce qu'il
écrivait en 1881 : « Les gens qui ont fait la naïve découverte que
le naturalisme n'était autre chose que de la photographie
comprendront peut-être que, tout en nous piquant de réalité
absolue, nous entendons souffler la vie à nos productions. De là,
le style personnel qui est la vie des livres ». Ses exigences pour
l'avènement d'une peinture naturaliste, qui ne devrait peindre
que ce qu'elle voit, sont en contradiction avec un certain
nombre de ses affirmations, de ses jugements, voire de ses goûts.
Zola a rationalisé, parfois avec excès, des processus de création
et de jugement qui doivent plus qu'il ne le dit à l'imagination,
aux stéréotypes, à la mémoire, c'est-à-dire aux choses lues, aux
choses vues, aux choses sues. En fait, et de manière probable-
ment tout à fait contradictoire, Zola essaie de concilier le
témoignage sur le monde et sa « traduction » par le filtre de
l'artiste et de son « tempérament », ce qu'il appelle dans la lettre
fameuse sur l'Écran, adressée à son ami Valabrègue, le « mentir
juste assez » qui permettrait de concilier transcription et créa-
tion. Le « mentir vrai » est posé comme principe esthétique du
naturalisme, à la fois pour créer, mais aussi pour juger. Zola
écrivait aussi dans L'Événement du 11 mai 1866 : « Qu'im-
porte la vérité ! [...] si le mensonge est commis par un tempéra-
ment particulier et puissant. »*

*Comment peut-on encore affirmer que la théorie d'une exacte,
fidèle, authentique imitation de la nature, d'une soumission
quasi aveugle au monde, serait la base de son système esthéti-
que ? Juger des œuvres d'art à l'aune du naturalisme ne s'est pas
révélé une méthode aussi calamiteuse que le disent certains
critiques chagrins : Zola a distribué ses admirations et ses
aversions avec assez de bonheur. En effet, à quelques rares
exceptions près, l'histoire de l'art a ratifié ses jugements ; il a
loué les créateurs véritables, de Manet aux impressionnistes, il a
stigmatisé les peintres académiques, de Cabanel à Gervex, pour
lesquels nous n'avons plus aujourd'hui qu'un intérêt histori-
que. Il manifeste aussi peu de dogmatisme que ce soit, ainsi il
admire très profondément Puvis de Chavannes et quoique les
théories artistiques de Gustave Moreau soient « diamétralement
opposées aux [s]iennes », il est attiré par l'étrangeté de concep-
tion des tableaux chez ce « talent symboliste et archaïsant », il*

se reconnaît même « *séduit* ». *Ses jugements furent souvent sévères vis-à-vis de la tradition académique, mais ils manifestent la plus grande ouverture d'esprit et souvent même une générosité chaleureuse.*

*La vision artiste ne lui a pas fait plus défaut dans la création littéraire que dans les jugements critiques, et il convient bien sûr de lier toujours le programme littéraire établi selon la doxa naturaliste et les jugements critiques qui constituent un tout cohérent.*

*Les* Écrits sur l'art *nous permettent aussi de nous poser cette question primordiale : comment regardons-nous les images, les œuvres d'art ? Comme le remarque Georges Didi-Huberman, « voir rime avec savoir » ; et, pour que des tableaux puissent être visibles, qu'ils soient clairs, distincts, ils doivent devenir lisibles. Et, quelquefois de manière équivoque, dans une terminologie et selon des procédures d'approche historiquement marquées, Zola nous permet dans ses* Écrits sur l'art, *et de voir, et de lire les grands tableaux de l'époque, et d'appréhender le mouvement esthétique. Surtout il permet de saisir des éléments de la signification visible, signes de la « révolution artistique ». Sa lucidité certaine, et dans l'analyse et dans le jugement, s'accompagne d'une marque de confiance dans l'avenir, quand, dans son dernier article de critique d'art, il donne un programme, assez peu naturaliste (si on donne à ce terme le sens étroit qui lui est attribué par la critique académique), programme d'avenir :*

> « Il n'y a décidément que les créateurs qui triomphent, les faiseurs d'hommes, le génie qui enfante, qui fait de la vie et de la vérité. »

*Jean-Pierre Leduc-Adine*

# NOTE SUR LE TEXTE

Les textes de critique d'art présentés ici ont pour la plupart été publiés dans des journaux ou des revues, comme *pratiquement* tous les écrits de ce type au XIXᵉ siècle. Un certain nombre d'entre eux ont été réunis et publiés par Zola lui-même. D'autres étaient restés inédits en librairie.

Il en existe aujourd'hui quelques publications presque intégrales (cf. Bibliographie). Nous y avons ajouté toutefois, outre quelques pages de *Mes haines*, qui concernent les jugements esthétiques de Zola sur des œuvres plastiques, deux « Lettres de Paris » parues dans *Le Sémaphore de Marseille*, concernant en 1874 (le 18 avril) la première exposition impressionniste, et en 1876 (les 30 avril-1ᵉʳ mai) la deuxième exposition impressionniste, textes qui n'avaient pas encore été édités. On peut donc considérer que paraît ici l'intégralité des écrits sur l'art de Zola aujourd'hui connus et repérés.

Dans la plupart des cas, nous avons choisi de préférence la version du texte éditée en librairie par Zola ; celle-ci, à notre sens, convient mieux pour une réédition. Les indications sur les textes choisis ainsi que certaines variantes sont indexées en notes ou, pour un cas, à la fin de l'article concerné. Nous ne présentons ici qu'une édition semi-critique, c'est-à-dire qui ne retient que les variantes tout à fait significatives ; et nous indiquons simplement quelques-unes des suppressions, adjonctions ou transformations importantes.

*Mes haines,*
*causeries littéraires*
*et artistiques*

# MES HAINES[1]

27 mai 1866

La haine est sainte. Elle est l'indignation des cœurs forts et puissants, le dédain militant de ceux que fâchent la médiocrité et la sottise. Haïr c'est aimer, c'est sentir son âme chaude et généreuse, c'est vivre largement du mépris des choses honteuses et bêtes.

La haine soulage, la haine fait justice, la haine grandit.

Je me suis senti plus jeune et plus courageux après chacune de mes révoltes contre les platitudes de mon âge. J'ai fait de la haine et de la fierté mes deux hôtesses ; je me suis plu à m'isoler, et, dans mon isolement, à haïr ce qui blessait le juste et le vrai. Si je vaux quelque chose aujourd'hui, c'est que je suis seul et que je hais.

Je hais les gens nuls et impuissants ; ils me gênent. Ils ont brûlé mon sang et brisé mes nerfs. Je ne sais rien de plus irritant que ces brutes qui se dandinent sur leurs deux pieds, comme des oies, avec leurs yeux ronds et leur bouche béante. Je n'ai pu faire deux pas dans la vie sans rencontrer trois imbéciles, et c'est pourquoi je suis triste. La grande route en est pleine, la foule est faite de sots qui vous arrêtent au passage pour vous baver leur médiocrité à la face. Ils marchent, ils parlent, et toute leur personne, gestes et voix, me blesse à ce point que je préfère, comme Stendhal, un scélérat à un crétin. Je le demande, que pouvons-nous faire de ces gens-là ? Les voici sur nos bras, en ces temps de luttes

et de marches forcées. Au sortir du vieux monde, nous nous hâtons vers un monde nouveau. Ils se pendent à nos bras, ils se jettent dans nos jambes, avec des rires niais, d'absurdes sentences ; ils nous rendent les sentiers glissants et pénibles. Nous avons beau nous secouer, ils nous pressent, nous étouffent, s'attachent à nous. Eh quoi ! nous en sommes à cet âge où les chemins de fer et le télégraphe électrique nous emportent, chair et esprit, à l'infini et à l'absolu, à cet âge grave et inquiet où l'esprit humain est en enfantement d'une vérité nouvelle, et il y a là des hommes de néant et de sottise qui nient le présent, croupissent dans la mare étroite et nauséabonde de leur banalité. Les horizons s'élargissent, la lumière monte et emplit le ciel. Eux, ils s'enfoncent à plaisir dans la fange tiède où leur ventre digère avec une voluptueuse lenteur ; ils bouchent leurs yeux de hibou que la clarté offense, ils crient qu'on les trouble et qu'ils ne peuvent plus faire leurs grasses matinées en ruminant à l'aise le foin qu'ils broient à pleine mâchoire au râtelier de la bêtise commune. Qu'on nous donne des fous, nous en ferons quelque chose ; les fous pensent ; ils ont chacun quelque idée trop tendue qui a brisé le ressort de leur intelligence ; ce sont là des malades de l'esprit et du cœur, de pauvres âmes toutes pleines de vie et de force. Je veux les écouter, car j'espère toujours que dans le chaos de leurs pensées va luire une vérité suprême. Mais, pour l'amour de Dieu, qu'on tue les sots et les médiocres, les impuissants et les crétins, qu'il y ait des lois pour nous débarrasser de ces gens qui abusent de leur aveuglement pour dire qu'il fait nuit. Il est temps que les hommes de courage et d'énergie aient leur 93 : l'insolente royauté des médiocres a lassé le monde, les médiocres doivent être jetés en masse à la place de Grève.

Je les hais.

Je hais les hommes qui se parquent dans une idée personnelle, qui vont en troupeau, se pressant les uns contre les autres, baissant la tête vers la terre pour ne pas voir la grande lueur du ciel. Chaque troupeau a son dieu, son fétiche, sur l'autel duquel il immole la grande vérité humaine. Ils sont ainsi plusieurs centaines dans Paris, vingt à trente dans chaque coin, ayant une tribune du haut de

laquelle ils haranguent solennellement le peuple. Ils vont leur petit bonhomme de chemin, marchant avec gravité en pleine platitude, poussant des cris de désespérance dès qu'on les trouble dans leur fanatisme puéril. Vous tous qui les connaissez, mes amis, poètes et romanciers, savants et simples curieux, vous qui êtes allés frapper à la porte de ces gens graves s'enfermant pour tailler leurs ongles, osez dire avec moi, tout haut, afin que la foule vous entende, qu'ils vous ont jetés hors de leur petite église, en bedeaux peureux et intolérants. Dites qu'ils vous ont raillés de votre inexpérience, l'expérience étant de nier toute vérité qui n'est pas leur erreur. Racontez l'histoire de votre premier article, lorsque vous êtes venus avec votre prose honnête et convaincue vous heurter contre cette réponse : « Vous louez un homme de talent qui, ne pouvant avoir de talent pour nous, ne doit en avoir pour personne. » Le beau spectacle que nous offre ce Paris intelligent et juste ! Il y a, là-haut ou là-bas, dans une sphère lointaine assurément, une vérité une et absolue qui régit les mondes et nous pousse à l'avenir. Il y a ici cent vérités qui se heurtent et se brisent, cent écoles qui s'injurient, cent troupeaux qui bêlent en refusant d'avancer. Les uns regrettent un passé qui ne peut revenir, les autres rêvent un avenir qui ne viendra jamais ; ceux qui songent au présent, en parlent comme d'une éternité. Chaque religion a ses prêtres, chaque prêtre a ses aveugles et ses eunuques. De la réalité, point de souci ; une simple guerre civile, une bataille de gamins se mitraillant à coups de boules de neige, une immense farce dont le passé et l'avenir, Dieu et l'homme, le mensonge et la sottise, sont les pantins complaisants et grotesques. Où sont, je le demande, les hommes libres, ceux qui vivent tout haut, qui n'enferment pas leur pensée dans le cercle étroit d'un dogme et qui marchent franchement vers la lumière, sans craindre de se démentir demain, n'ayant souci que du juste et du vrai ? Où sont les hommes qui ne font pas partie des claques assermentées, qui n'applaudissent pas, sur un signe de leur chef, Dieu ou le prince, le peuple ou bien l'aristocratie ? Où sont les hommes qui vivent seuls, loin des troupeaux humains, qui accueillent toute grande chose, ayant le mépris des coteries et l'amour de la libre pensée ? Lorsque ces hommes parlent, les gens graves et bêtes se

fâchent et les accablent de leur masse ; puis ils rentrent dans leur digestion, ils sont solennels, ils se prouvent victorieusement entre eux qu'ils sont tous des imbéciles.

Je les hais.

Je hais les railleurs malsains[2], les petits jeunes gens qui ricanent, ne pouvant imiter la pesante gravité de leurs papas. Il y a des éclats de rire plus vides encore que les silences diplomatiques. Nous avons, en cet âge anxieux, une gaieté nerveuse et pleine d'angoisse qui m'irrite douloureusement, comme les sons d'une lime promenée entre les dents d'une scie. Eh ! taisez-vous, vous tous qui prenez à tâche d'amuser le public, vous ne savez plus rire, vous riez aigre à agacer les dents. Vos plaisanteries sont navrantes ; vos allures légères ont la grâce des poses de disloqués ; vos sauts périlleux sont de grotesques culbutes dans lesquelles vous vous étalez piteusement. Ne voyez-vous pas que nous ne sommes point en train de plaisanter ? Regardez, vous pleurez vous-mêmes. À quoi bon vous forcer, vous battre les flancs pour trouver drôle ce qui est sinistre ? Ce n'est point ainsi qu'on riait autrefois, lorsqu'on pouvait encore rire. Aujourd'hui, la joie est un spasme, la gaieté une folie qui secoue. Nos rieurs, ceux qui ont une réputation de belle humeur, sont des gens funèbres qui prennent n'importe quel fait, n'importe quel homme dans la main, et le pressent jusqu'à ce qu'il éclate, en enfants méchants qui ne jouent jamais aussi bien avec leurs jouets que lorsqu'ils les brisent. Nos gaietés sont celles des gens qui se tiennent les côtes, quand ils voient un passant tomber et se casser un membre. On rit de tout, lorsqu'il n'y a pas le plus petit mot pour rire. Aussi sommes-nous un peuple très gai ; nous rions de nos grands hommes et de nos scélérats, de Dieu et du diable, des autres et de nous-mêmes. Il y a, à Paris, toute une armée qui tient en éveil l'hilarité publique ; la farce consiste à être bête gaiement, comme d'autres sont bêtes solennellement. Moi, je regrette qu'il y ait tant d'hommes d'esprit et si peu d'hommes de vérité et de libre justice. Chaque fois que je vois un garçon honnête se mettre à rire, pour le plus grand plaisir du public, je le plains, je regrette qu'il ne soit pas assez riche pour vivre sans rien faire, sans se tenir ainsi les côtes indécemment. Mais je

n'ai pas de plainte pour ceux qui n'ont que des rires, n'ayant point de larmes.

Je les hais.

Je hais les sots qui font les dédaigneux, les impuissants qui crient que notre art et notre littérature meurent de leur belle mort. Ce sont les cerveaux les plus vides, les cœurs les plus secs, les gens enterrés dans le passé, qui feuillettent avec mépris les œuvres vivantes et tout enfiévrées de notre âge, et les déclarent nulles et étroites. Moi, je vois autrement. Je n'ai guère souci de beauté ni de perfection. Je me moque des grands siècles. Je n'ai souci que de vie, de lutte, de fièvre. Je suis à l'aise parmi notre génération. Il me semble que l'artiste ne peut souhaiter un autre milieu, une autre époque. Il n'y a plus de maîtres, plus d'écoles. Nous sommes en pleine anarchie, et chacun de nous est un rebelle qui pense pour lui, qui crée et se bat pour lui. L'heure est haletante, pleine d'anxiété : on attend ceux qui frapperont le plus fort et le plus juste, dont les poings seront assez puissants pour fermer la bouche des autres, et il y a au fond de chaque nouveau lutteur une vague espérance d'être ce dictateur, ce tyran de demain. Puis, quel horizon large ! Comme nous sentons tressaillir en nous les vérités de l'avenir ! Si nous balbutions, c'est que nous avons trop de choses à dire. Nous sommes au seuil d'un siècle de science et de réalité, et nous chancelons, par instants, comme des hommes ivres, devant la grande lueur qui se lève en face de nous. Mais nous travaillons, nous préparons la besogne de nos fils, nous en sommes à l'heure de la démolition, lorsqu'une poussière de plâtre emplit l'air et que les décombres tombent avec fracas. Demain l'édifice sera reconstruit. Nous aurons eu les joies cuisantes, l'angoisse douce et amère de l'enfantement ; nous aurons eu les œuvres passionnées, les cris libres de la vérité, tous les vices et toutes les vertus des grands siècles à leur berceau. Que les aveugles nient nos efforts, qu'ils voient dans nos luttes les convulsions de l'agonie, lorsque ces luttes sont les premiers bégaiements de la naissance. Ce sont des aveugles.

Je les hais.

Je hais les cuistres qui nous régentent, les pédants et les ennuyeux qui refusent la vie. Je suis pour les libres manifestations du génie humain. Je crois à une suite continue d'expressions humaines, à une galerie sans fin de tableaux vivants, et je regrette de ne pouvoir vivre toujours pour assister à l'éternelle comédie aux mille actes divers. Je ne suis qu'un curieux. Les sots qui n'osent regarder en avant regardent en arrière. Ils font le présent des règles du passé, et ils veulent que l'avenir, les œuvres et les hommes, prennent modèle sur les temps écoulés. Les jours naîtront à leur gré, et chacun d'eux amènera une nouvelle idée, un nouvel art, une nouvelle littérature. Autant de sociétés, autant d'œuvres diverses, et les sociétés se transformeront éternellement. Mais les impuissants ne veulent pas agrandir le cadre ; ils ont dressé la liste des œuvres déjà produites, et ont ainsi obtenu une vérité relative dont ils font une vérité absolue. Ne créez pas, imitez. Et voilà pourquoi je hais les gens bêtement graves et les gens bêtement gais, les artistes et les critiques qui veulent sottement faire de la vérité d'hier la vérité d'aujourd'hui. Ils ne comprennent pas que nous marchons et que les paysages changent.

Je les hais.

Et maintenant vous savez quelles sont mes amours, mes belles amours de jeunesse.

Paris, 1866

# PROUDHON ET COURBET[3]

26 juillet et 31 août 1865

I

Il y a des volumes dont le titre accolé au nom de l'auteur suffit pour donner, avant toute lecture, la portée et l'entière signification de l'œuvre.

Le livre posthume de Proudhon : *Du principe de l'art et de sa destination sociale,* était là sur ma table. Je ne l'avais pas ouvert ; cependant je croyais savoir ce qu'il contenait, et il est arrivé que mes prévisions se sont réalisées[4].

Proudhon est un esprit honnête, d'une rare énergie, voulant le juste et le vrai. Il est le petit-fils de Fourier, il tend au bien-être de l'humanité ; il rêve une vaste association humaine, dont chaque homme sera le membre actif et modeste. Il demande, en un mot, que l'égalité et la fraternité règnent, que la société, au nom de la raison et de la conscience, se reconstitue sur les bases du travail en commun et du perfectionnement continu. Il paraît las de nos luttes, de nos désespoirs et de nos misères ; il voudrait nous forcer à la paix, à une vie réglée. Le peuple qu'il voit en songe, est un peuple puisant sa tranquillité dans le silence du cœur et des passions ; ce peuple d'ouvriers ne vit que de justice.

Dans toute son œuvre, Proudhon a travaillé à la naissance de ce peuple. Jour et nuit, il devait songer à combiner les divers éléments humains, de façon à établir fortement la

société qu'il rêvait. Il voulait que chaque classe, chaque travailleur entrât pour sa part dans l'œuvre commune, et il enrégimentait les esprits, il réglementait les facultés, désireux de ne rien perdre et craignant aussi d'introduire quelque ferment de discorde. Je le vois, à la porte de sa cité future, inspectant chaque homme qui se présente, sondant son corps et son intelligence, puis l'étiquetant et lui donnant un numéro pour nom, une besogne pour vie et pour espérance. L'homme n'est plus qu'un infime manœuvre.

Un jour, la bande des artistes s'est présentée à la porte. Voilà Proudhon perplexe. Qu'est-ce que c'est que ces hommes-là ? À quoi sont-ils bons ? Que diable peut-on leur faire faire ? Proudhon n'ose les chasser carrément, parce que, après tout, il ne dédaigne aucune force et qu'il espère, avec de la patience, en tirer quelque chose. Il se met à chercher et à raisonner. Il ne veut pas en avoir le démenti, il finit par leur trouver une toute petite place ; il leur fait un long sermon, dans lequel il leur recommande d'être bien sages, et il les laisse entrer, hésitant encore et se disant en lui-même : « Je veillerai sur eux, car ils ont de méchants visages et des yeux brillants qui ne me promettent rien de bon. »

Vous avez raison de trembler, vous n'auriez pas dû les laisser entrer dans votre ville modèle. Ce sont des gens singuliers qui ne croient pas à l'égalité, qui ont l'étrange manie d'avoir un cœur, et qui poussent parfois la méchanceté jusqu'à avoir du génie. Ils vont troubler votre peuple, déranger vos idées de communauté, se refuser à vous et n'être qu'eux-mêmes. On vous appelle le terrible logicien ; je trouve que votre logique dormait le jour où vous avez commis la faute irréparable d'accepter des peintres parmi vos cordonniers et vos législateurs. Vous n'aimez pas les artistes, toute personnalité vous déplaît, vous voulez aplatir l'individu pour élargir la voie de l'humanité. Eh bien ! soyez sincère, tuez l'artiste. Votre monde sera plus calme.

Je comprends parfaitement l'idée de Proudhon, et même, si l'on veut, je m'y associe. Il veut le bien de tous, il le veut au nom de la vérité et du droit, et il n'a pas à regarder s'il écrase quelques victimes en marchant au but. Je consens à habiter sa cité ; je m'y ennuierai sans doute à mourir, mais je m'y ennuierai honnêtement et tranquillement, ce qui est une

compensation. Ce que je ne saurais supporter, ce qui m'irrite, c'est qu'il force à vivre dans cette cité endormie des hommes qui refusent énergiquement la paix et l'effacement qu'il leur offre. Il est si simple de ne pas les recevoir, de les faire disparaître. Mais, pour l'amour de Dieu, ne leur faites pas la leçon ; surtout ne vous amusez pas à les pétrir d'une autre fange que celle dont Dieu les a formés, pour le simple plaisir de les créer une seconde fois tels que vous les désirez.

Tout le livre de Proudhon est là. C'est une seconde création, un meurtre et un enfantement. Il accepte l'artiste dans sa ville, mais l'artiste qu'il imagine, l'artiste dont il a besoin et qu'il crée tranquillement en pleine théorie. Son livre est vigoureusement pensé, il a une logique écrasante ; seulement toutes les définitions, tous les axiomes sont faux. C'est une colossale erreur déduite avec une force de raisonnement qu'on ne devrait jamais mettre qu'au service de la vérité.

Sa définition de l'art, habilement amenée et habilement exploitée, est celle-ci : « Une représentation idéaliste de la nature et de nous-mêmes, en vue du perfectionnement physique et moral de notre espèce. » Cette définition est bien de l'homme pratique dont je parlais tantôt qui veut que les roses se mangent en salade. Elle serait banale entre les mains de tout autre, mais Proudhon ne rit pas lorsqu'il s'agit du perfectionnement physique et moral de notre espèce. Il se sert de sa définition pour nier le passé et pour rêver un avenir terrible. L'art perfectionne, je le veux bien, mais il perfectionne à sa manière, en contentant l'esprit, et non en prêchant, en s'adressant à la raison.

D'ailleurs, la définition m'inquiète peu. Elle n'est que le résumé fort innocent d'une doctrine autrement dangereuse. Je ne puis l'accepter uniquement à cause des développements que lui donne Proudhon ; en elle-même, je la trouve l'œuvre d'un brave homme qui juge l'art comme on juge la gymnastique et l'étude des racines grecques. On pose ceci en thèse générale. Moi public, moi humanité j'ai droit de guider l'artiste et d'exiger de lui ce qui me plaît ; il ne doit pas être lui, il doit être moi, il doit ne penser que comme moi, ne travailler que pour moi. L'artiste par lui-même n'est rien, il est tout par l'humanité et pour l'humanité. En un mot, le

sentiment individuel, la libre expression d'une personnalité sont défendus. Il faut n'être que l'interprète du goût général, ne travailler qu'au nom de tous, afin de plaire à tous. L'art atteint son degré de perfection lorsque l'artiste s'efface, lorsque l'œuvre ne porte plus de nom, lorsqu'elle est le produit d'une époque tout entière, d'une nation, comme la statuaire égyptienne et celle de nos cathédrales gothiques.

Moi, je pose en principe que l'œuvre ne vit que par l'originalité. Il faut que je retrouve un homme dans chaque œuvre, ou l'œuvre me laisse froid. Je sacrifie carrément l'humanité à l'artiste. Ma définition d'une œuvre d'art serait, si je la formulais : « Une œuvre d'art est un coin de la création vu à travers un tempérament[5]. » Que m'importe le reste. Je suis artiste, et je vous donne ma chair et mon sang, mon cœur et ma pensée. Je me mets nu devant vous, je me livre bon ou mauvais. Si vous voulez être instruits, regardez-moi, applaudissez ou sifflez, que mon exemple soit un encouragement ou une leçon. Que me demandez-vous de plus ? Je ne puis vous donner autre chose, puisque je me donne entier, dans ma violence ou dans ma douceur, tel que Dieu m'a créé. Il serait risible que vous veniez me faire changer et me faire mentir, vous, l'apôtre de la vérité ! Vous n'avez donc pas compris que l'art est la libre expression d'un cœur et d'une intelligence, et qu'il est d'autant plus grand qu'il est plus personnel. S'il y a l'art des nations, l'expression des époques, il y a aussi l'expression des individualités, l'art des âmes. Un peuple a pu créer des architectures, mais combien je me sens plus remué devant un poème ou un tableau, œuvres individuelles, où je me retrouve avec toutes mes joies et toutes mes tristesses. D'ailleurs, je ne nie pas l'influence du milieu et du moment sur l'artiste, mais je n'ai pas même à m'en inquiéter. J'accepte l'artiste tel qu'il me vient[6].

Vous dites en vous adressant à Eugène Delacroix[7] : « Je me soucie fort peu de vos impressions personnelles... Ce n'est pas par vos idées et votre propre idéal que vous devez agir sur mon esprit, en passant par mes yeux ; c'est à l'aide des idées et de l'idéal qui sont en moi : ce qui est justement le contraire de ce que vous vous vantez de faire. En sorte que tout votre talent se réduit... à produire en nous des impressions, des

mouvements et des résolutions qui tournent, non à votre gloire ni à votre fortune, mais au profit de la félicité générale et du perfectionnement de l'espèce. » Et dans votre conclusion, vous vous écriez : « Quant à nous, socialistes révolutionnaires, nous disons aux artistes comme aux littérateurs : Notre idéal, c'est le droit et la vérité. Si vous ne savez avec cela faire de l'art et du style, arrière ! Nous n'avons pas besoin de vous. Si vous êtes au service des corrompus, des luxueux, des fainéants, arrière ! Nous ne voulons pas de vos arts. Si l'aristocratie, le pontificat et la majesté royale vous sont indispensables, arrière toujours ! Nous proscrivons votre art ainsi que vos personnes. »

Et moi, je crois pouvoir vous répondre, au nom des artistes et des littérateurs, de ceux qui sentent en eux battre leur cœur et monter leurs pensées : « Notre idéal, à nous, ce sont nos amours et nos émotions, nos pleurs et nos sourires. Nous ne voulons pas plus de vous que vous ne voulez de nous. Votre communauté et votre égalité nous écœurent. Nous faisons du style et de l'art avec notre chair et notre âme ; nous sommes amants de la vie, nous vous donnons chaque jour un peu de notre existence. Nous ne sommes au service de personne, et nous refusons d'entrer au vôtre. Nous ne relevons que de nous, nous n'obéissons qu'à notre nature ; nous sommes bons ou mauvais, vous laissant le droit de nous écouter ou de vous boucher les oreilles. Vous nous proscrivez, nous et nos œuvres, dites-vous. Essayez, et vous sentirez en vous un si grand vide, que vous pleurerez de honte et de misère. »

Nous sommes forts, et Proudhon le sait bien. Sa colère ne serait pas si grande, s'il pouvait nous écraser et faire place nette pour réaliser son rêve humanitaire. Nous le gênons de toute la puissance que nous avons sur la chair et sur l'âme. On nous aime, nous emplissons les cœurs, nous tenons l'humanité par toutes ses facultés aimantes, par ses souvenirs et par ses espérances. Aussi comme il nous hait, comme son orgueil de philosophe et de penseur s'irrite en voyant la foule se détourner de lui et tomber à nos genoux ! Il l'appelle, il nous abaisse, il nous classe, il nous met au bas bout du banquet socialiste. Asseyons-nous, mes amis, et troublons le banquet. Nous n'avons qu'à parler, nous n'avons qu'à pren-

dre le pinceau, et voilà que nos œuvres sont si douces que l'humanité se met à pleurer, et oublie le droit et la justice pour n'être plus que chair et cœur.

Si vous me demandez ce que je viens faire en ce monde, moi artiste, je vous répondrai : « Je viens vivre tout haut [8]. »

On comprend maintenant quel doit être le livre de Proudhon. Il examine les différentes périodes de l'histoire de l'art, et son système, qu'il applique avec une brutalité aveugle, lui fait avancer les blasphèmes les plus étranges. Il étudie tour à tour l'art égyptien, l'art grec et romain, l'art chrétien, la Renaissance, l'art contemporain. Toutes ces manifestations de la pensée humaine lui déplaisent ; mais il a une préférence marquée pour les œuvres, les écoles où l'artiste disparaît et se nomme légion. L'art égyptien, cet art hiératique, généralisé, qui se réduit à un type et à une attitude ; l'art grec, cette idéalisation de la forme, ce cliché pur et correct, cette beauté divine et impersonnelle ; l'art chrétien, ces figures pâles et émaciées qui peuplent nos cathédrales et qui paraissent sortir toutes d'un même chantier : telles sont les périodes artistiques qui trouvent grâce devant lui, parce que les œuvres y semblent être le produit de la foule.

Quant à la Renaissance et à notre époque, il n'y voit qu'anarchie et décadence. Je vous demande un peu, des gens qui se permettent d'avoir du génie sans consulter l'humanité : des Michel-Ange, des Titien, des Véronèse [9], des Delacroix, qui ont l'audace de penser pour eux et non pour leurs contemporains, de dire ce qu'ils ont dans leurs entrailles et non ce qu'ont dans les leurs les imbéciles de leur temps ! Que Proudhon traîne dans la boue Léopold Robert et Horace Vernet, cela m'est presque indifférent. Mais qu'il se mette à admirer le *Marat* et *Le Serment du Jeu de paume*, de David [10], pour des raisons de philosophe et de démocrate, ou qu'il crève les toiles d'Eugène Delacroix au nom de la morale et de la raison, cela ne peut se tolérer. Pour tout au monde, je ne voudrais pas être loué par Proudhon ; il se loue lui-même en louant un artiste, il se complaît dans l'idée et dans le sujet que le premier manœuvre pourrait trouver et disposer.

Je suis encore trop endolori de la course que j'ai faite avec lui dans les siècles. Je n'aime ni les Égyptiens, ni les Grecs, ni les artistes ascétiques, moi qui n'admets dans l'art que la vie

et la personnalité. J'aime au contraire la libre manifestation des pensées individuelles — ce que Proudhon appelle l'anarchie —, j'aime la Renaissance et notre époque, ces luttes entre artistes, ces hommes qui tous viennent dire un mot encore inconnu hier. Si l'œuvre n'est pas du sang et des nerfs, si elle n'est pas l'expression entière et poignante d'une créature, je refuse l'œuvre, fût-elle la Vénus de Milo. En un mot, je suis diamétralement opposé à Proudhon : il veut que l'art soit le produit de la nation, j'exige qu'il soit le produit de l'individu.

D'ailleurs, il est franc. « Qu'est-ce qu'un grand homme ? demande-t-il. Y a-t-il des grands hommes ? Peut-on admettre, dans les principes de la Révolution française et dans une république fondée sur le droit de l'homme, qu'il en existe ? » Ces paroles sont graves, toutes ridicules qu'elles paraissent. Vous qui rêvez de liberté, ne nous laisserez-vous pas la liberté de l'intelligence ? Il dit plus loin, dans une note : « Dix mille citoyens qui ont appris le dessin forment une puissance de collectivité artistique, une force d'idées, une énergie d'idéal bien supérieure à celle d'un individu, et qui, trouvant un jour son expression, dépassera le chef-d'œuvre. » C'est pourquoi, selon Proudhon, le Moyen Âge, en fait d'art, l'a emporté sur la Renaissance. Les grands hommes n'existant pas, le grand homme est la foule. Je vous avoue que je ne sais plus ce que l'on veut de moi, artiste, et que je préfère coudre des souliers. Enfin, le publiciste, las de tourner, lâche toute sa pensée. Il s'écrie : « Plût à Dieu que Luther ait exterminé les Raphaël, les Michel-Ange et tous leurs émules, tous ces ornementateurs de palais et d'églises. » D'ailleurs, l'aveu est encore plus complet, lorsqu'il dit : « L'art ne peut rien directement pour notre progrès ; la tendance est à nous passer de lui. » Eh bien ! j'aime mieux cela ; passez-vous-en et n'en parlons plus. Mais ne venez pas déclamer orgueilleusement : « Je parviens à jeter les fondements d'une critique d'art rationnelle et sérieuse », lorsque vous marchez en pleine erreur.

Je songe que Proudhon aurait eu tort d'entrer à son tour dans la ville modèle et de s'asseoir au banquet socialiste. On l'aurait impitoyablement chassé. N'était-il pas un grand homme ? une forte intelligence, personnelle au plus haut

point ? Toute sa haine de l'individualité retombe sur lui et le condamne. Il serait venu nous retrouver, nous, les artistes, les proscrits, et nous l'aurions peut-être consolé en l'admirant, le pauvre grand orgueilleux qui parle de modestie.

<div align="center">II</div>

Proudhon, après avoir foulé aux pieds le passé, rêve un avenir, une école artistique pour sa cité future. Il fait de Courbet le révélateur de cette école, et il jette le pavé de l'ours à la tête du maître.

Avant tout, je dois déclarer naïvement que je suis désolé de voir Courbet mêlé à cette affaire. J'aurais voulu que Proudhon choisît en exemple un autre artiste, quelque peintre sans aucun talent. Je vous assure que le publiciste, avec son manque complet de sens artistique, aurait pu louer tout aussi carrément un infime gâcheur, un manœuvre travaillant pour le plus grand profit du perfectionnement de l'espèce. Il veut un moraliste en peinture, et peu semble lui importer que ce moraliste moralise avec un pinceau ou avec un balai. Alors il m'aurait été permis, après avoir refusé l'école future, de refuser également le chef de l'école. Je ne peux. Il faut que je distingue entre les idées de Proudhon et l'artiste auquel il applique ses idées. D'ailleurs, le philosophe a tellement travesti Courbet, qu'il me suffira, pour n'avoir point à me déjuger en admirant le peintre, de dire hautement que je m'incline, non pas devant le Courbet humanitaire de Proudhon, mais devant le maître puissant qui nous a donné quelques pages larges et vraies.

Le Courbet de Proudhon est un singulier homme, qui se sert du pinceau comme un magister de village se sert de sa férule. La moindre de ses toiles, paraît-il, est grosse d'ironie et d'enseignement. Ce Courbet-là, du haut de sa chaire, nous regarde, nous fouille jusqu'au cœur, met à nu nos vices ; puis, résumant nos laideurs, il nous peint dans notre vérité, afin de nous faire rougir. N'êtes-vous pas tenté de vous jeter à genoux, de vous frapper la poitrine et de demander pardon ? Il se peut que le Courbet en chair et en os ressemble par quelques traits à celui du publiciste ; des disciples trop zélés

et des chercheurs d'avenir ont pu égarer le maître ; il y a, d'ailleurs, toujours un peu de bizarrerie et d'étrange aveuglement chez les hommes d'un tempérament entier ; mais avouez que si Courbet prêche, il prêche dans le désert, et que s'il mérite notre admiration, il la mérite seulement par la façon énergique dont il a saisi et rendu la nature.

Je voudrais être juste, ne pas me laisser tenter par une raillerie vraiment trop aisée. J'accorde que certaines toiles du peintre peuvent paraître avoir des intentions satiriques. L'artiste peint les scènes ordinaires de la vie, et, par là même, il nous fait, si l'on veut, songer à nous et à notre époque. Ce n'est là qu'un simple résultat de son talent qui se trouve porté à chercher et à rendre la vérité. Mais faire consister tout son mérite dans ce seul fait qu'il a traité des sujets contemporains, c'est donner une étrange idée de l'art aux jeunes artistes que l'on veut élever pour le bonheur du genre humain.

Vous voulez rendre la peinture utile et l'employer au perfectionnement de l'espèce. Je veux bien que Courbet perfectionne, mais alors je me demande dans quel rapport et avec quelle efficacité il perfectionne. Franchement, il entasserait tableau sur tableau, vous empliriez le monde de ses toiles et des toiles de ses élèves, l'humanité serait tout aussi vicieuse dans dix ans qu'aujourd'hui. Mille années de peinture, de peinture faite dans votre goût, ne vaudraient pas une de ces pensées que la plume écrit nettement et que l'intelligence retient à jamais, telles que : « Connais-toi toi-même », « Aimez-vous les uns les autres », etc. Comment ! vous avez l'écriture, vous avez la parole, vous pouvez dire tout ce que vous voulez, et vous allez vous adresser à l'art des lignes et des couleurs pour enseigner et instruire. Eh ! par pitié, rappelez-vous que nous ne sommes pas tout raison. Si vous êtes pratique, laissez au philosophe le droit de nous donner des leçons, laissez au peintre le droit de nous donner des émotions. Je ne crois pas que vous deviez exiger de l'artiste qu'il enseigne, et, en tout cas, je nie formellement l'action d'un tableau sur les mœurs de la foule.

Mon Courbet, à moi, est simplement une personnalité. Le peintre a commencé par imiter les Flamands et certains maîtres de la Renaissance. Mais sa nature se révoltait et il se

sentait entraîné par toute sa chair — par toute sa chair, entendez-vous — vers le monde matériel qui l'entourait, les femmes grasses et les hommes puissants, les campagnes plantureuses et largement fécondes. Trapu et vigoureux, il avait l'âpre désir de serrer entre ses bras la nature vraie ; il voulait peindre en pleine viande et en plein terreau.

Alors s'est produit l'artiste que l'on nous donne aujourd'hui comme un moraliste. Proudhon le dit lui-même, les peintres ne savent pas toujours bien au juste quelle est leur valeur et d'où leur vient cette valeur. Si Courbet, que l'on prétend très orgueilleux, tire son orgueil des leçons qu'il pense nous donner, je suis tenté de le renvoyer à l'école. Qu'il le sache, il n'est rien qu'un pauvre grand homme bien ignorant, qui en a moins dit en vingt toiles que *La Civilité puérile* [11] en deux pages. Il n'a que le génie de la vérité et de la puissance. Qu'il se contente de son lot.

La jeune génération, je parle des garçons de vingt à vingt-cinq ans, ne connaît presque pas Courbet, ses dernières toiles ayant été très inférieures. Il m'a été donné de voir, rue Hautefeuille, dans l'atelier du maître, certains de ses premiers tableaux. Je me suis étonné, et je n'ai pas trouvé le plus petit mot pour rire dans ces toiles graves et fortes dont on m'avait fait des monstres. Je m'attendais à des caricatures, à une fantaisie folle et grotesque, et j'étais devant une peinture serrée, large, d'un fini et d'une franchise extrêmes. Les types étaient vrais sans être vulgaires ; les chairs, fermes et souples, vivaient puissamment ; les fonds s'emplissaient d'air, donnaient aux figures une vigueur étonnante. La coloration, un peu sourde, a une harmonie presque douce, tandis que la justesse des tons, l'ampleur du métier établissent les plans et font que chaque détail a un relief étrange. En fermant les yeux, je revois ces toiles énergiques, d'une seule masse, bâties à chaux et à sable, réelles jusqu'à la vie et belles jusqu'à la vérité. Courbet est le seul peintre de notre époque ; il appartient à la famille des faiseurs de chair, il a pour frères, qu'il le veuille ou non, Véronèse, Rembrandt, Titien.

Proudhon a vu comme moi les tableaux dont je parle, mais il les a vus autrement, en dehors de toute facture, au point de vue de la pure pensée. Une toile, pour lui, est un sujet ;

peignez-la en rouge ou en vert, que lui importe ! Il le dit lui-même, il ne s'entend en rien à la peinture, et raisonne tranquillement sur les idées. Il commente, il force le tableau à signifier quelque chose ; de la forme, pas un mot.

C'est ainsi qu'il arrive à la bouffonnerie. Le nouveau critique d'art, celui qui se vante de jeter les bases d'une science nouvelle, rend ses arrêts de la façon suivante : *Le Retour de la foire* [12], de Courbet, est « la France rustique, avec son humeur indécise et son esprit positif, sa langue simple, ses passions douces, son style sans emphase, sa pensée plus près de terre que des nues, ses mœurs également éloignées de la démocratie et de la démagogie, sa préférence décidée pour les façons communes, éloignée de toute exaltation idéaliste, heureuse sous une autorité tempérée, dans ce juste milieu aux bonnes gens si cher, et qui, hélas ! constamment les trahit ». *La Baigneuse* [13] est une satire de la bourgeoisie : « Oui, la voilà bien cette bourgeoisie charnue et cossue, déformée par la graisse et le luxe ; en qui la mollesse et la masse étouffent l'idéal, et prédestinée à mourir de poltronnerie, quand ce n'est pas de gras fondu ; la voilà telle que sa sottise, son égoïsme et sa cuisine nous la font. » *Les Demoiselles de la Seine* et *Les Casseurs de pierres* [14] servent à établir un bien merveilleux parallèle : « Ces deux femmes vivent dans le bien-être... ce sont de vraies artistes. Mais l'orgueil, l'adultère, le divorce et le suicide, remplaçant les amours, voltigent autour d'elles et les accompagnent ; elles les portent dans leur douaire : c'est pourquoi, à la fin, elles paraissent horribles. *Les Casseurs de pierres*, au rebours, crient par leurs haillons vengeance contre l'art et la société ; au fond, ils sont inoffensifs et leurs âmes sont saines. » Et Proudhon examine ainsi chaque toile, les expliquant toutes et leur donnant un sens politique, religieux, ou de simple police des mœurs.

Les droits d'un commentateur sont larges, je le sais, et il est permis à tout esprit de dire ce qu'il sent à la vue d'une œuvre d'art. Il y a même des observations fortes et justes dans ce que pense Proudhon mis en face des tableaux de Courbet. Seulement, il reste philosophe, il ne veut pas sentir en artiste. Il le répète, le sujet seul l'occupe ; il le discute, il le caresse, il s'extasie et il se révolte. Absolument parlant, je ne

vois pas de mal à cela ; mais les admirations, les commentaires de Proudhon deviennent dangereux, lorsqu'il les résume en règle et veut en faire les lois de l'art qu'il rêve. Il ne voit pas que Courbet existe par lui-même, et non par les sujets qu'il a choisis [15] : l'artiste aurait peint du même pinceau des Romains ou des Grecs, des Jupiters ou des Vénus, qu'il serait tout aussi haut. L'objet ou la personne à peindre sont les prétextes ; le génie consiste à rendre cet objet ou cette personne dans un sens nouveau, plus vrai ou plus grand. Quant à moi, ce n'est pas l'arbre, le visage, la scène qu'on me présente qui me touchent : c'est l'homme que je trouve dans l'œuvre, c'est l'individualité puissante qui a su créer, à côté du monde de Dieu, un monde personnel que mes yeux ne pourront plus oublier et qu'ils reconnaîtront partout.

J'aime Courbet absolument, tandis que Proudhon ne l'aime que relativement [16]. Sacrifiant l'artiste à l'œuvre, il paraît croire qu'on remplace aisément un maître pareil, et il exprime ses vœux avec tranquillité, persuadé qu'il n'aura qu'à parler pour peupler sa ville de grands maîtres. Le ridicule est qu'il a pris une individualité pour un sentiment général, Courbet mourra, et d'autres artistes naîtront qui ne lui ressembleront point. Le talent ne s'enseigne pas, il grandit dans le sens qui lui plaît. Je ne crois pas que le peintre d'Ornans fasse école ; en tout cas, une école ne prouverait rien. On peut affirmer en toute certitude que le grand peintre de demain n'imitera directement personne ; car, s'il imitait quelqu'un, s'il n'apportait aucune personnalité, il ne serait pas un grand peintre. Interrogez l'histoire de l'art.

Je conseille aux socialistes démocrates qui me paraissent avoir l'envie d'élever des artistes pour leur propre usage, d'enrôler quelques centaines d'ouvriers et de leur enseigner l'art comme on enseigne, au collège, le latin et le grec. Ils auront ainsi, au bout de cinq ou six ans, des gens qui leur feront proprement des tableaux, conçus et exécutés dans leurs goûts et se ressemblant tous les uns les autres, ce qui témoignera d'une touchante fraternité et d'une égalité louable. Alors la peinture contribuera pour une bonne part au perfectionnement de l'espèce. Mais que les socialistes démocrates ne fondent aucun espoir sur les artistes de génie libre

et élevés en dehors de leur petite église. Ils pourront en rencontrer un qui leur convienne à peu près ; mais ils attendront mille ans avant de mettre la main sur un second artiste semblable au premier. Les ouvriers que nous faisons nous obéissent et travaillent à notre gré ; mais les ouvriers que Dieu fait n'obéissent qu'à Dieu et travaillent au gré de leur chair et de leur intelligence.

Je sens que Proudhon voudrait me tirer à lui et que je voudrais le tirer à moi. Nous ne sommes pas du même monde, nous blasphémons l'un pour l'autre. Il désire faire de moi un citoyen, je désire faire de lui un artiste. Là est tout le débat. Son art rationnel, son réalisme à lui, n'est à vrai dire qu'une négation de l'art, une plate illustration de lieux communs philosophiques. Mon art, à moi, au contraire, est une négation de la société, une affirmation de l'individu, en dehors de toutes règles et de toutes nécessités sociales. Je comprends combien je l'embarrasse, si je ne veux pas prendre un emploi dans sa cité humanitaire : je me mets à part, je me grandis au-dessus des autres, je dédaigne sa justice et ses lois. En agissant ainsi, je sais que mon cœur a raison, que j'obéis à ma nature, et je crois que mon œuvre sera belle. Une seule crainte me reste : je consens à être inutile, mais je ne voudrais pas être nuisible à mes frères. Lorsque je m'interroge, je vois que ce sont eux, au contraire, qui me remercient, et que je les console souvent des duretés des philosophes. Désormais, je dormirai tranquille.

Proudhon nous reproche, à nous romanciers et poètes, de vivre isolés et indifférents, ne nous inquiétant pas du progrès. Je ferai observer à Proudhon que nos pensées sont absolues, tandis que les siennes ne peuvent être que relatives. Il travaille, en homme pratique, au bien-être de l'humanité ; il ne tente pas la perfection, il cherche le meilleur état possible, et fait ensuite tous ses efforts pour améliorer cet état peu à peu. Nous, au contraire, nous montons d'un bond à la perfection ; dans notre rêve, nous atteignons l'état idéal. Dès lors, on comprend le peu de souci que nous prenons de la terre. Nous sommes en plein ciel et nous ne descendons pas. C'est ce qui explique pourquoi tous les misérables de ce monde nous tendent les bras et se jettent à nous, s'écartant des moralistes.

Je n'ai que faire de résumer le livre de Proudhon : il est l'œuvre d'un homme profondément incompétent et qui, sous prétexte de juger l'art au point de vue de sa destinée sociale, l'accable de ses rancunes d'homme positif ; il dit ne vouloir parler que de l'idée pure, et son silence sur tout le reste — sur l'art lui-même — est tellement dédaigneux, sa haine de la personnalité est tellement grande, qu'il aurait mieux fait de prendre pour titre : De la mort de l'art et de son inutilité sociale. Courbet, qui est un artiste personnel au plus haut point, n'a pas à le remercier de l'avoir nommé chef des barbouilleurs propres et moraux qui doivent badigeonner en commun sa future cité humanitaire.

# GUSTAVE DORÉ[17]

14 décembre 1865

L'artiste dont je viens d'écrire le nom est à coup sûr une des personnalités les plus curieuses et les plus sympathiques de notre temps. S'il n'a pas la profondeur, la solidité des maîtres, il a la vie et la rapide intuition d'un écolier de génie. Sa part est si large, que je ne crains pas de le blesser en l'étudiant tel qu'il est, dans la vérité de sa nature. Il a assez de méchants amis qui l'accablent sous le poids de lourdes et indigestes louanges, pour qu'un de ses véritables admirateurs l'analyse en toute franchise, fouille son talent, sans lui jeter au nez un encens dans lequel il ne s'aperçoit peut-être plus lui-même.

Gustave Doré, pour le juger d'un mot, est un improvisateur, le plus merveilleux improvisateur du crayon qui ait jamais existé. Il ne dessine ni ne peint : il improvise ; sa main trouve des lignes, des ombres et des lumières, comme certains poètes de salon trouvent des rimes, des strophes entières. Il n'y a pas incubation de l'œuvre ; il ne caresse point son idée, ne la cisèle point, ne fait aucune étude préparatoire. L'idée vient, instantanée ; elle le frappe avec la rapidité et l'éblouissement de l'éclair, et il la subit sans la discuter, il obéit au rayon d'en haut. D'ailleurs, il n'a jamais attendu ; dès qu'il a le crayon aux doigts, la bonne muse ne se fait pas prier ; elle est toujours là, au côté du poète, les mains pleines de rayons et de ténèbres, lui prodiguant les douces et les terribles visions qu'il retrace d'une main prompte et

fiévreuse. Il a l'intuition de toutes choses, et il crayonne des rêves, comme d'autres sculptent des réalités.

Je viens de prononcer le mot qui est la grande critique de l'œuvre de Gustave Doré. Jamais artiste n'eut moins que lui le souci de la réalité. Il ne voit que ses songes, il vit dans un pays idéal dont il nous rapporte des nains et des géants, des cieux radieux et de larges paysages. Il loge à l'hôtellerie des fées, en pleine contrée des rêves. Notre terre l'inquiète peu : il lui faut les terres infernales et célestes de Dante, le monde fou de don Quichotte, et, aujourd'hui, il voyage en ce pays de Chanaan, rouge du sang humain et blanc des aurores divines.

Le mal en tout ceci est que le crayon n'entre pas, qu'il effleure seulement le papier. L'œuvre n'est pas solide ; il n'y a point, sous elle, la forte charpente de la réalité pour la tenir ferme et debout. Je ne sais si je me trompe, Gustave Doré a dû abandonner de bonne heure l'étude du modèle vivant, du corps humain dans sa vérité puissante. Le succès est venu trop tôt ; le jeune artiste n'a pas eu à soutenir la grande lutte, pendant laquelle on fouille avec acharnement la nature humaine. Il n'a pas vécu ignoré, dans le coin d'un atelier, en face d'un modèle dont on analyse désespérément chaque muscle ; il ignore sans doute cette vie de souffrances, de doute, qui vous fait aimer d'un amour profond la réalité nue et vivante. Le triomphe l'a surpris en pleine étude, lorsque d'autres cherchent encore patiemment le juste et le vrai. Son imagination riche, sa nature pittoresque et ingénieuse lui ont semblé des trésors inépuisables dans lesquels il trouverait toujours des spectacles et des effets nouveaux, et il s'est lancé bravement dans le succès, n'ayant pour soutiens que ses rêves, tirant tout de lui, créant à nouveau, dans le cauchemar et la vision, le ciel et la terre de Dieu.

Le réel, il faut le dire, s'est vengé parfois. On ne se renferme pas impunément dans le songe ; un jour vient où la force manque pour jouer ainsi au créateur. Puis, lorsque les œuvres sont trop personnelles, elles se reproduisent fatalement ; l'œil du visionnaire s'emplit toujours de la même vision, et le dessinateur adopte certaines formes dont il ne peut plus se débarrasser. La réalité, au contraire, est une bonne mère qui nourrit ses enfants d'aliments toujours nouveaux ; elle leur offre, à chaque heure, des faces diffé-

rentes ; elle se présente à eux, profonde, infinie, pleine d'une vitalité sans cesse renaissante.

Aujourd'hui, Gustave Doré en est à ce point : il a fouillé, épuisé son trésor en enfant prodigue ; il a donné avec puissance et relief tous les rêves qui étaient en lui, et il les a même donnés plusieurs fois. Les éditeurs ont assiégé son atelier ; ils se sont disputé ses dessins que la critique tout entière a accueillis avec admiration. Rien ne manque à la gloire de l'artiste, ni l'argent, ni les applaudissements. Il a établi un vaste chantier, où il produit sans relâche ; trois, quatre publications sont là, menées de front, avec une égale verve ; le dessinateur passe de l'une à l'autre sans faiblir, sans mûrir ses pensées, ayant foi en sa bonne muse qui lui souffle le mot divin au moment propice. Tel est le labeur colossal, la tâche de géant que sa réussite lui a imposée, et que sa nature particulière lui a fait accepter avec un courage insouciant.

Il vit à l'aise dans cette production effrayante qui donnerait la fièvre à tout autre. Certains critiques s'émerveillent sur cette façon de travailler ; ils font un éloge au jeune artiste de l'effroyable quantité de dessins qu'il a déjà produits. Le temps ne fait rien à l'affaire, et, quant à moi, j'ai toujours tremblé pour ce prodigue qui se livrait ainsi, qui épuisait ses belles facultés, dans une sorte d'improvisation continuelle. La pente est glissante : l'atelier des artistes en vogue devient parfois une manufacture ; les gens de commerce sont là, à la porte, qui pressent le crayon ou le pinceau, et l'on arrive peu à peu à faire, en leur collaboration, des œuvres purement commerciales. Qu'on ne pousse donc pas l'artiste à nous étonner, en publiant chaque année une œuvre qui demanderait dix ans d'études ; qu'on le modère plutôt et qu'on lui conseille de s'enfermer au fond de son atelier pour y composer, dans la réflexion et le travail, les grandes épopées que son esprit conçoit avec une si remarquable intuition.

Gustave Doré a trente-trois ans. C'est à cet âge qu'il a cru devoir s'attaquer au grand poème humain, à ce recueil de récits terribles ou souriants que l'on nomme la Sainte Bible. J'aurais aimé qu'il gardât cette œuvre pour dernier labeur, pour le travail grandiose qui eût consacré sa gloire. Où trouvera-t-il maintenant un sujet plus vaste, plus digne

d'être étudié avec amour, un sujet qui offre plus de spectacles doux ou terrifiants à son crayon créateur ? S'il est vrai que l'artiste soit fatalement forcé de produire des œuvres de plus en plus puissantes et fortes, je tremble pour lui, qui cherchera en vain un second poème plus fécond en visions sublimes. Lorsqu'il voudra donner l'œuvre dans laquelle il mettra tout son cœur et toute sa chair, il n'aura plus les légendes rayonnantes d'Israël, et je ne sais vraiment à quelle autre épopée il pourra demander un égal horizon.

Je n'ai pas, d'ailleurs, mission d'interroger l'artiste sur son bon plaisir. L'œuvre est là, et je dois seulement l'analyser et la présenter au public.

Je me demande, avant tout, quelle a été la grande vision intérieure de l'artiste, lorsque, ayant arrêté qu'il entreprendrait le rude labeur, il a fermé les yeux pour voir se dérouler le poème en spectacles imaginaires. Étant donné la nature merveilleuse et particulière de Gustave Doré, il est facile d'assister aux opérations qui ont dû avoir lieu dans cette intelligence : les légendes se sont succédé, les unes claires et lumineuses, toutes blanches, les autres sombres et effrayantes, rouges de sang et de flammes. Il s'est abîmé dans cette immense vision, il a monté dans le rêve, il a eu une suprême joie en sentant qu'il quittait la terre, qu'il laissait là les réalités et que son imagination allait pouvoir vagabonder à l'aise dans les cauchemars et dans les apothéoses. Toute la grande famille biblique s'est dressée devant lui ; il a vu ces personnages que les souvenirs ont grandis et ont mis hors de l'humanité ; il a aperçu cette terre d'Égypte, cette terre de Chanaan, pays merveilleux qui semblent appartenir à un autre monde ; il a vécu en intimité avec les héros des anciens contes, avec des paysages emplis de ténèbres et d'aubes miraculeuses. Puis, l'histoire de Jésus, plus adoucie, tendre et sévère, lui a ouvert des horizons recueillis, dans lesquels ses rêves se sont élargis et ont pris une sérénité profonde. C'était là le champ vaste qu'il fallait au jeune audacieux. La terre l'ennuie, la terre bête que nous foulons de nos jours, et il n'aime que les terres célestes, celles qu'il peut éclairer de lumières étranges et inconnues. Aussi a-t-il exagéré le rêve ; il a voulu écrire de son crayon une Bible féerie, une suite de scènes semblant faire partie d'un drame gigantesque qui

s'est passé on ne sait où, dans quelque sphère lointaine.

L'œuvre a deux notes, deux notes éternelles qui chantent ensemble : la blancheur des puretés premières, des cœurs tendres, et les ténèbres épaisses des premiers meurtres, des âmes noires et cruelles. Les spectacles se suivent, ils sont tout lumière ou tout ombre. L'artiste a cru devoir appuyer sur ce double caractère, et il est arrivé que son talent se prêtait singulièrement à rendre les clartés pures de l'Éden et les obscurités des champs de bataille envahis par la nuit et la mort, les blancheurs de Gabriel et de Marie dans l'éblouissement de l'Annonciation, et les horreurs livides, les éclairs sombres, l'immense pitié sinistre du Golgotha.

Je ne puis le suivre dans sa longue vision. Il n'a mis que deux ou trois ans pour rêver ce monde, et sa main a dû, au jour le jour, improviser les mille scènes diverses du drame. Chaque gravure n'est, je le répète, que le songe particulier que l'artiste a fait après avoir lu un verset de la Bible ; je ne puis appeler cela qu'un songe, parce que la gravure ne vit pas de notre vie, qu'elle est trop blanche ou trop noire, qu'elle semble être le dessin d'un décor de théâtre, pris lorsque la féerie se termine dans les gloires rayonnantes de l'apothéose. L'improvisateur a écrit sur les marges ses impressions, en dehors de toute réalité et de toute étude, et son talent merveilleux a donné, à certains dessins, une sorte d'existence étrange qui n'est point la vie, mais qui est tout au moins le mouvement.

J'ai encore devant les yeux le dessin intitulé *Achan lapidé* : Achan est étendu, les bras ouverts, au fond d'un ravin, les jambes et le ventre écrasés, broyés sous d'énormes dalles, et du ciel noir, des profondeurs effrayantes de l'horizon, arrivent lentement, un à un, en une file démesurée, les oiseaux de proie qui vont se disputer les entrailles que les pierres ont fait jaillir. Tout le talent de Gustave Doré est dans cette gravure qui est un cauchemar merveilleusement traduit et mis en relief. Je citerai encore la page où l'arche, arrêtée sur le sommet du mont Ararat, se profile sur le ciel clair en une silhouette énorme, et cette autre page qui montre la fille de Jephté au milieu de ses compagnes, pleurant, dans une aurore douce, sa jeunesse et ses belles amours qu'elle n'aura point le temps d'aimer.

Je devrais tout citer, tout analyser, pour me mieux faire entendre. L'œuvre part des douceurs de l'Éden ; son premier cri de douleur et d'effroi est le déluge, cri bientôt apaisé par la vie sereine des patriarches, dont les blanches filles s'en vont aux fontaines, dans leur sourire et leur tranquille virginité. Puis vient l'étrange terre d'Égypte, avec ses monuments et ses horizons ; l'histoire de Joseph et celle de Moïse nous sont contées avec un luxe inouï de costumes et d'architectures, avec toute la douceur du jeune enfant de Jacob, toute l'horreur des dix plaies et du passage de la mer Rouge. Alors commence l'histoire rude et poignante de cette terre de Judée, qui a bu plus de sang humain que d'eau de pluie : Samson et Dalila, David et Goliath, Judith et Holopherne, les géants bêtes et les femmes cruelles, les terreurs de la trahison et du meurtre. La légende d'Élie est le premier rayon divin et prophétique trouant cette nuit sanglante ; puis viennent les doux contes de Tobie et d'Esther et ce sanglot de douleur, ce sanglot si profondément humain dans sa désespérance, que pousse Job raclant ses plaies sur le fumier de sa misère. Les vengeurs se dressent alors, la bouche pleine de lamentations et de menaces, ces vengeurs de Dieu, Isaïe, Jérémie, Ézéchiel, Baruch, Daniel, Amos, sombres figures qui dominent Israël, maudissant l'humanité féroce, annonçant la Rédemption.

La Rédemption est cette idylle austère et attendrie qui va des rayonnements de l'Annonciation aux larmes du Calvaire. Voici la Crèche et la Fuite en Égypte, Jésus dans le Temple, disant ses premières vérités, et Jésus aux noces de Cana, faisant son premier miracle. J'aime moins cette seconde partie de l'œuvre ; l'artiste avait à lutter contre la banalité de sujets traités par plus de dix générations de peintres et de dessinateurs, et il paraît s'être plu, par je ne sais quel sentiment, à atténuer son originalité, à nous donner le Jésus, la Sainte Vierge, les Apôtres de tout le monde. Sa femme adultère, son *Hérodiade*, sa *Transfiguration*, toutes ces scènes et tous ces types connus se présentent à nous comme de vieilles gravures aimées de notre enfance, que nous reconnaissons et que nous accueillons volontiers. Il ne s'est pas assez affranchi de la tradition. Lorsque commence le drame de la Croix, Gustave Doré se retrouve avec ses larges ombres,

ses terreurs noires et raides traversées d'éclairs livides. Au dénouement, l'artiste retrace les visions de saint Jean, et le coup de trompette solennel et terrible du Jugement dernier termine l'œuvre dont le début a été le geste large de Jéhovah emplissant le monde de lumière.

Telle est l'œuvre. J'espère que ce résumé rapide la fera connaître à ceux qui sont familiers avec le talent de Gustave Doré. Ce talent consiste surtout dans les qualités pittoresques et dramatiques de la vue intérieure. L'artiste, dans son intuition rapide, saisit toujours le point intéressant du drame, le caractère dominant, les lignes sur lesquelles il faut appuyer. Cette sorte de vision est servie par une main habile, qui rend avec relief et puissance la pensée du dessinateur à l'instant même où elle se formule. De là ce mouvement tragique ou comique qui emplit les gravures ; de là ces fortes oppositions, ces belles taches qui s'enlèvent sur le fond, cette apparence étrange et attachante des dessins, qui se creusent et s'agitent dans une sorte de rêve bizarre et grandiose.

De là aussi les défauts. L'artiste n'a que deux songes : le songe pâle et tendre qui emplit l'horizon de brouillards, efface les figures, lave les teintes, noie la réalité dans les visions du demi-sommeil, et le songe cauchemar, tout noir, avec des éclairs blancs, la nuit profonde éclairée par de minces jets de lumière électrique. On dirait par instants, je l'ai déjà dit, assister au cinquième acte d'une féerie, lorsque l'apothéose resplendit aux lueurs des feux de Bengale. Du noir et du blanc, par plaques ; un monde de carton, sinistre, il est vrai, et animé par d'effrayantes hallucinations.

L'effet est terrible, les yeux sont charmés ou terrifiés, l'imagination est conquise ; mais n'approchez pas trop de la gravure, ne l'étudiez pas, car vous verriez alors qu'il n'y a que du relief et de l'étrangeté, que tout n'est qu'ombres et reflets. Ces hommes ne peuvent vivre, parce qu'ils n'ont ni os ni muscles ; ces paysages et ces cieux n'existent pas, parce que le sommeil seul a ces horizons bizarres peuplés de figures fantastiques, ces pays merveilleux dont les arbres et les rocs ont une majestueuse ampleur ou une raideur sinistre. La folle du logis est maîtresse ; elle est la bonne muse qui, de sa baguette, crée les terres que l'artiste rêve en face des poèmes.

S'il me fallait conclure — ce dont Dieu me garde — je supplierais Gustave Doré d'avoir pitié de son étrange talent, de ses facultés merveilleuses. Qu'il ne les surmène pas, qu'il prenne son temps et travaille ses sujets. Il est certainement un des artistes les plus singulièrement doués de notre époque ; il pourrait en être un des plus vivants, s'il voulait reprendre des forces dans l'étude de la nature vraie et puissante, autrement grande que tous ses songes. S'il est tellement en dehors de la vie qu'il se sente mal à l'aise en face des vérités, qu'il s'en tienne à son monde menteur, et je l'admirerai comme une personnalité curieuse et particulière. Mais s'il pense lui-même que l'étude du vrai doive le grandir, qu'il se hâte de rendre son talent plus solide et plus profond, et il gagnera en génie ce qu'il aura gagné en réalité.

Tel est le jugement d'un réaliste sur l'idéaliste Gustave Doré [18].

J'ai encore des éloges à donner. Un autre artiste s'est mis de la partie et a enrichi la Bible d'entre-colonnes, de culs-de-lampe et de fleurons d'une délicatesse exquise. M. Giacomelli [19] n'est point précisément un inconnu : il a publié, en 1862, une étude sur Raffet, dans laquelle il a parlé avec enthousiasme de ce dessinateur, d'une vérité si originale ; cette année même, il a illustré d'une façon charmante un livre de M. de La Palme. Il y a un contraste étrange entre la pureté de son trait et la ligne fiévreuse et tourmentée de Gustave Doré. Ce ne sont là, je le sais, que de simples ornements, mais ils témoignent d'un véritable sentiment artistique plein de goût et de grâce. Je voudrais le voir faire son œuvre à part. Le grand visionnaire, l'improvisateur, qui a déjà parlé la langue de Dante et de Cervantes, qui parle aujourd'hui la langue de Dieu, l'écrase de toute la tempête de son rêve.

# M. H. TAINE, ARTISTE[20]

15 février 1866

Chez tout historien, tout philosophe, il y a un littérateur, un artiste, s'accusant dans ses œuvres avec un relief plus ou moins puissant. C'est dire qu'il y a un homme, un tempérament fait d'esprit et de chair[21], qui voit à sa façon les vérités philosophiques et les faits historiques, et qui nous donne ces vérités et ces faits tels qu'il les perçoit, d'une façon toute personnelle.

Je veux, aujourd'hui, dégager l'artiste de la personnalité de M. Taine, historien, critique et philosophe. Je veux n'étudier en lui que la face purement littéraire et esthétique. Ma tâche est de connaître son tempérament, ses goûts et ses croyances artistiques. J'aurai ainsi à l'envisager dans ses œuvres et dans la philosophie qu'il s'est faite de l'art. Je sens que souvent, malgré moi, j'aurai affaire au penseur ; tout se tient dans une intelligence. Mais je ne remonterai jamais au philosophe que pour mieux expliquer l'artiste.

On a fait grand bruit autour de M. Taine, critique et historien. On n'a vu en lui que le révolutionnaire, armé de systèmes, venant porter le trouble dans la science de juger le beau. Il a été question du novateur qui procédait carrément par simple analyse, qui exposait les faits avec brutalité, sans passer par les règles voulues et sans tirer les préceptes nécessaires. À peine a-t-on dit qu'il y avait en lui, avant tout, un écrivain puissant, un véritable génie de peintre et de poète. On a semblé sacrifier le littérateur au penseur. Je ne

désire pas faire le contraire, mais je me sens porté à admirer l'écrivain aux dépens du philosophe, et j'essaierai ainsi de compléter la physionomie de M. Taine, déjà si étudié comme physiologiste et comme positiviste.

Un système philosophique m'a toujours effrayé. Je dis système, car toute philosophie, selon moi, est faite de bribes ramassées çà et là dans les croyances des anciens sages. On se sent le besoin de la vérité, et, comme on ne trouve la vérité entière nulle part, on s'en compose une pour son usage particulier, formée de morceaux choisis un peu partout. Il n'est peut-être pas deux hommes qui aient le même dogme, la même foi. Chacun apporte un léger changement à la pensée du voisin. La vérité n'est donc pas de ce monde, puisqu'elle n'est point universelle, absolue. On comprend mon effroi, maintenant : c'est une chose difficile que de pénétrer les secrets ressorts d'une philosophie individuelle, d'autant plus que le philosophe a presque toujours délayé sa pensée dans un grand nombre de volumes. J'ignore donc quelle peut bien être la vraie philosophie de M. Taine ; je ne connais cette philosophie que dans ses applications. Derrière le système littéraire et esthétique de l'auteur, il y a certainement une croyance qui lui donne toute sa force, mais aussi toutes ses faiblesses. Il a dans la main un outil puissant, dont on ne voit pas bien le manche ; cet outil, comme tous ceux que se créent les hommes, lorsqu'il est dans la vérité, pénètre profondément et fait une besogne terrible ; mais, lorsqu'il est dans l'erreur, il porte à faux et ne fait que de méchant travail.

Nous verrons cet outil à l'œuvre. C'est justement de l'ouvrier dont je parlerai, de sa main rude et forte qui taille en plein chêne, cloue ses jugements, construit des pages solides et sobres, un peu âpres.

M. Taine n'est pas l'homme de son temps ni de son corps. Si je ne le connaissais, j'aimerais à me le représenter carré des épaules, vêtu d'étoffes larges et splendides, traînant quelque peu l'épée, vivant en pleine Renaissance. Il a l'amour de la puissance, de l'éclat ; il semble à l'aise dans les ripailles, parmi les viandes et les vins, au milieu des réceptions de cour, en compagnie de riches seigneurs et de belles dames étalant leurs dentelles et leurs velours. Il se vautre avec joie dans les emportements de la chair, dans

toutes les forces brutales de l'homme, dans la soie comme les guenilles ; dans tout ce qui est extrême. C'est le compagnon de Rubens et de Michel-Ange, un des lurons de *La Kermesse*[22], une de ces créatures puissantes et emportées tordant leurs membres de marbre sur le tombeau des Médicis. À lire certaines de ses pages, on s'imagine un grand corps riche de sang et d'appétits, aux poings énormes, une opulente nature menant une vie de festins et de fêtes, mettant sa joie dans la splendeur insouciante de son luxe et dans la conscience de sa force herculéenne.

Et cependant, tout au fond, il y a de la fièvre. Cette santé plantureuse est factice ; cet amour du luxe large et magnifique n'est qu'un regret. On sent que l'auteur est notre frère, qu'il est faible et nu, qu'il appartient bien à notre siècle de nerfs. Ce ne peut être là une nature sanguine, c'est un esprit malade et inquiet, qui a des aspirations passionnées vers la force et la vie libre. Il y a un côté maladif et souffrant dans les peintures grasses et hautes en couleur qu'il nous donne. Il n'a pas le bel abrutissement de ces Saxons et de ces Flamands dont il parle avec tant de complaisance ; il ne vit pas en paix dans sa graisse et dans sa digestion, riant d'un rire épais. Il vit de notre vie nerveuse et affolée, il frissonne, il a l'appétit léger et l'estomac étroit, il porte le vêtement sombre et étriqué de notre âge. Et c'est alors qu'il se plaît à parler de mangeaille et de manteaux royaux, de mœurs brutales et d'existence luxueuse et libre. Il se lâche en aveugle dans ces jours d'autrefois où s'étalaient les beaux hommes, et il me semble l'entendre, tout au fond, se plaindre vaguement de lassitude et de souffrance.

Par un contraste étrange, il y a encore un autre homme en lui, un homme sec et positif, un mathématicien de la pensée, qui fait le plus singulier effet à côté du poète prodigue dont je viens de parler. L'éclat disparaît ; par instants, le froissement des belles étoffes et le choc des verres s'éteignent ; la phrase, resserrée et raide, n'est plus que le langage d'un démonstrateur qui explique un théorème. Nous assistons à une leçon de géométrie, de mécanique. La carcasse de chacune de ses œuvres est ainsi fortement forgée ; elle est l'ouvrage d'un mécanicien impitoyable, qui ajuste chaque pièce avec un soin particulier, qui dresse sa charpente selon des mesures

exactes, ménageant de petits casiers pour chacune des pensées, et liant le tout avec des crampons puissants. La masse est effrayante de solidité. M. Taine est d'une sécheresse extrême dans le plan et dans toutes les parties de pur raisonnement, il ne se livre, il n'est poète que dans les exemples qu'il choisit pour l'application de ses théories. Aussi dit-on de ses livres qu'ils fatiguent un peu à la lecture ; on voudrait plus de laisser-aller, plus d'imprévu ; on est irrité contre cet esprit altier, qui vous ploie brutalement à ses croyances, qui vous saisit comme un engrenage et vous attire tout entier, si vous avez le malheur de vous laisser pincer le bout des doigts. Le poète n'est plus ; on a devant soi un esprit systématique, qui obéit à une idée unique et qui emploie toute sa puissance à rendre cette idée invincible.

Ouvrez n'importe quel livre de M. Taine, et vous y trouverez les trois caractères que je viens de signaler : une grande sécheresse, une prodigalité sanguine, une sorte de faiblesse fiévreuse. Qu'il donne une relation de voyage, qu'il étudie un écrivain, qu'il écrive l'histoire d'une littérature, il reste le même, sec et rigide dans le plan, prodigue dans le détail, vaguement faible et inquiet au fond. Pour moi, il est trop savant. Toutes ses allures systématiques lui viennent de sa science. Je préfère le poète, l'homme de chair et de nerfs, qui se révèle dans les peintures. Là est la vraie personnalité de M. Taine, ce qui lui appartient en propre, ce qui lui vient de lui, et non de l'étude. Le système qu'il a construit serait un bien mauvais instrument dans des mains moins puissantes et moins ingénieuses que les siennes. L'artiste a grandi le philosophe à ce point qu'on n'a plus vu que le philosophe. D'autres appliqueront les mêmes théories, modifieront et amélioreront la loi mathématique qu'il affirme avoir trouvée. Mais, cette personnalité forte, cette énergie de couleurs, cette intuition profonde, ce mélange étonnant d'âpreté et de splendeur, voilà ce qui ne nous sera peut-être pas donné une seconde fois et ce qu'il faut admirer aujourd'hui.

Le style de M. Taine a des insouciances et des richesses de grand seigneur. Il est inégal et heurté sciemment. Il est le produit direct de ce mathématicien et de ce poète qui ne font qu'un. Les répétitions importent peu ; la phrase marche fortement, insoucieuse de la grâce et de la régularité ; çà et

là, il y a des trous noirs. Les descriptions, les citations abondent, unies entre elles par de petites phrases sèches. On sent que l'auteur a voulu tout cela, qu'il est maître de sa plume, qu'il sait l'effet produit. On est en présence d'un artiste qui, connaissant les plus minces secrets de son art, se permet toutes choses et se donne entier, sans jamais atténuer sa personnalité. Il écrit comme il pense, en peintre et en philosophe, sobrement et à outrance.

Je citerai deux de ses œuvres pour me faire mieux comprendre. Il en est une, le *Voyage aux Pyrénées*[23], qui sous la plume de tout autre aurait été une suite de lettres écrites un peu à l'aventure, une relation libre et courante. Ici, nous avons des divisions exactes, nettement indiquées, de petits chapitres coupés avec une précision mathématique. Et chacun de ces casiers, que l'on pourrait numéroter, contient un paysage splendide, ou une observation profonde, ou encore une vieille légende de sang et de carnage. L'auteur a rangé méthodiquement tout ce que sa riche imagination lui a inspiré de plus exquis et de plus grandiose en face des vaux et des monts. Il est resté systématique jusque dans l'émotion que lui ont causée les horizons terribles ou charmants. Là est l'empreinte d'un des caractères de son esprit. Son amour de la force se trouve aussi amplement indiqué ; il est dans l'amitié qu'il témoigne aux grands chênes, dans son admiration profonde pour les vieilles Pyrénées ; il est encore dans le choix des anecdotes qu'il raconte, anecdotes des mœurs cruelles et libres d'un autre âge. L'œuvre a une saveur étrange : elle est forte et tourmentée. Ce n'est plus là un récit de voyage, c'est un homme, un artiste qui nous conte ses tressaillements en face de l'Océan et des montagnes. Certaines pages, *Vie et opinions philosophiques d'un chat*, m'ont toujours fait désirer de voir M. Taine écrire des nouvelles, des contes ; il me semble que son imagination, sa touche sobre et éclatante feraient merveille dans les travaux de pure fantaisie. N'a-t-il pas quelque roman en portefeuille ?

L'*Histoire de la littérature anglaise* compte quatre gros volumes. Le cadre s'agrandit, le sujet devient plus large, mais l'esprit reste le même, l'artiste ne change pas. Ici encore, la main qui a élevé la charpente, disposé les détails, construit la masse à chaux et à sable, est cette main

systématique et prodigue à la fois, frappant fort. L'*Histoire de la littérature anglaise* est d'ailleurs l'œuvre maîtresse de M. Taine ; toutes celles qui ont précédé ont tendu vers elle, et toutes celles qui viendront en découleront sans doute. Elle contient la personnalité entière de l'auteur, sa pensée unique dans son application la plus exacte ; elle est le fruit mûr et pleinement développé du mathématicien et du poète, elle est l'expression complète d'un tempérament et d'un système. M. Taine se répétera forcément ; il peut multiplier à l'infini les applications de sa théorie, étudier chaque époque littéraire et artistique ; les expressions et les conclusions changeront, mais la charpente demeurera la même, les détails viendront se ranger et se classer dans le même ordre.

Tandis que toute la presse discutait le système de l'auteur, je m'extasiais devant ces quatre gros volumes, devant cette vaste machine si délicatement et si solidement construite ; j'admirais les marqueteries irrégulières et bizarres de ce style, l'ampleur de certaines parties et la sécheresse des attaches ; je jouissais de cette joie que tout homme du métier prend à considérer un travail précieux et étrange, d'une barbarie savante ; je goûtais un plaisir tout plastique, et je trouvais l'artiste qui me convenait, froid dans la méthode et passionné dans la mise en scène, tout personnel et tout libre.

Maintenant, il est facile d'imaginer quelles vont être les préférences de cet artiste, son esthétique et ses tendresses littéraires. S'il est trop savant et trop raffiné pour pécher lui-même contre le goût, s'il a trop d'exactitude dans l'esprit pour se livrer à une débauche de pensée et de style, s'il est, en un mot, trop de notre époque pour s'abandonner à la brutalité saxonne ou à l'exubérance italienne, il va toutefois témoigner ses sympathies aux écrivains, aux peintres, aux sculpteurs, qui se sont laissés aller aux ardeurs de leur sang et de leurs nerfs. Il aimera la libre manifestation du génie humain, ses révoltes, ses démences mêmes ; il cherchera la bête dans l'homme, et il applaudira lorsqu'il entendra le cri de la chair. Sans doute, il n'applaudira pas tout haut, il tâchera de garder le visage impassible du juge ; mais il y aura un certain frémissement dans la phrase qui témoignera de toute la volupté qu'il prend à écouter la voix âpre de la réalité. Il aura des sourires pour les écrivains et les artistes

qui se sont déchirés eux-mêmes, montrant leurs cœurs sanglants, et encore pour ceux qui ont compris la vie en belles brutes florissantes. Il aimera Rubens et Michel-Ange, Swift et Shakespeare. Cet amour, chez lui, sera instinctif, irréfléchi. Ayant le profond respect de la vie, il déclarera d'ailleurs que tout ce qui vit est digne d'étude, que chaque époque, chaque homme méritent d'être expliqués et commentés. Aussi, lorsqu'il arrivera à parler de Walter Scott, le traitera-t-il de bourgeois.

Tel est l'esprit qui, l'année dernière, a été appelé à professer le cours d'esthétique à l'École des beaux-arts. Je laisse, dès maintenant, l'écrivain de côté, et je ne m'occupe plus que du professeur, qui enseigne une nouvelle science du beau. D'ailleurs, je ne désire examiner que ses premières leçons, que sa philosophie de l'art. Il applique cette année ses théories, il étudie les écoles italiennes. Ses théories seules m'intéressent aujourd'hui, et je n'ai pas à voir avec quelle compétence et quelle autorité il parle des trésors artistiques de cette Italie qu'il a visitée dernièrement. Ce qui m'importe, c'est de saisir le mécanisme de sa nouvelle esthétique, c'est d'étudier en lui le professeur. Nous aurons ainsi son tempérament artistique dans son entier.

Professeur n'est pas le véritable mot, car ce professeur n'enseigne pas ; il expose, il dissèque. Tout à l'heure, je disais qu'un des caractères distinctifs de cette nature de critique était d'avoir la compréhension largement ouverte, d'admettre en principe toutes les libres manifestations du génie humain. Le médecin se plaît à toutes les maladies ; il peut avoir des préférences pour certains cas plus curieux et plus rares, mais il se sent également porté à étudier les diverses souffrances. Le critique est semblable au médecin[24] ; il se penche sur chaque œuvre, sur chaque homme, doux ou violent, barbare ou exquis, et il note ses observations au fur et à mesure qu'il fait, sans se soucier de conclure ni de poser des préceptes. Il n'a pour règle que l'excellence de ses yeux et la finesse de son intuition ; il n'a pour enseignement que la simple exposition de ce qui a été et de ce qui est. Il accepte les diverses écoles ; il les accepte comme des faits naturels et nécessaires, au même degré, sans louer les unes aux dépens des autres, et, dès lors, il ne peut plus qu'expliquer leur

venue et leur façon d'être. En un mot, il n'a pas d'idéal, d'œuvre parfaite qui lui serve de commune mesure pour toiser toutes les autres. Il croit à la création continue du génie humain, il est persuadé que l'œuvre est le fruit d'un individu et d'une époque, qui pousse à l'aventure, selon le bon plaisir du soleil, et il se dispense ainsi de donner les recettes pour obtenir des chefs-d'œuvre dans des conditions déterminées.

Il a dit cette année aux élèves de l'École des beaux-arts : « En fait de préceptes, on n'en a encore trouvé que deux ; le premier qui conseille de naître avec du génie : c'est l'affaire de vos parents, ce n'est pas la mienne ; le second qui conseille de travailler beaucoup, afin de bien posséder votre art : c'est votre affaire, ce n'est pas non plus la mienne. » Étrange professeur, qui vient, contre toutes les habitudes, déclarer à ses élèves qu'il ne leur donnera pas le moyen pratique et mis à la portée de tous de fabriquer de belles œuvres ! Et il ajoute : « Mon seul devoir est de vous exposer des faits et de vous montrer comment ces faits se sont produits. » Je ne connais pas de paroles plus hardies ni plus révolutionnaires en matière d'enseignement. Ainsi, l'élève est désormais livré à ses instincts, à sa nature ; il est seulement mis à même par la science, par l'histoire comparée du passé, de mieux lire en lui-même, de se connaître et d'obéir sciemment à ses inspirations. Je voudrais citer toute cette page où M. H. Taine parle superbement de la méthode moderne : « Ainsi comprise, la science ne proscrit ni ne pardonne ; elle constate et elle explique... Elle a des sympathies pour toutes les formes de l'art et pour toutes les écoles, même pour celles qui semblent le plus opposées ; elle les accepte comme autant de manifestations de l'esprit humain ; elle juge que plus elles sont nombreuses et contraires, plus elles montrent l'esprit humain par des faces nouvelles et nombreuses. » L'art, entendu de la sorte, est le produit des hommes et du temps ; il fait partie de l'histoire ; les œuvres ne sont plus que des événements résultant de diverses influences, comme les guerres et les paix. Le beau n'est fait ni de ceci ni de cela : il est dans la vie, dans la libre personnalité ; une œuvre belle est une œuvre vivante, originale, qu'un homme a su tirer de sa chair et de son cœur ; une œuvre belle est encore une

œuvre à laquelle tout un peuple a travaillé, qui résume les goûts et les mœurs d'une époque entière. Le grand homme n'a besoin que de s'exercer ; il porte son chef-d'œuvre en lui. De telles idées ont une franchise brutale, lorsqu'elles sont exprimées par un professeur devant des élèves. Le professeur semble dire : « Écoutez, je ne me sens pas le pouvoir de faire de vous de grands peintres, si vous n'avez pas le tempérament nécessaire ; je ne puis que vous conter l'histoire du passé. Vous verrez comment et pourquoi les maîtres ont grandi ; si vous avez à grandir, vous grandirez vous-mêmes sans que je m'en mêle. Ma mission se borne à venir causer avec vous de ceux que nous admirons tous, à vous dire ce que le génie a accompli, pour vous encourager à poursuivre la tâche de l'humanité. »

Je le dis tout bas, en fait d'art, je crois que tel est le seul enseignement raisonnable. On apprend une langue, on apprend le dessin mais on ne saurait apprendre à faire un bon poème, un beau tableau. Poème et tableau doivent sortir d'un jet des cœurs du peintre et du poète, marqués de l'empreinte ineffaçable d'une individualité. L'histoire littéraire et artistique est là pour nous dire quelles œuvres le passé nous a léguées. Elles sont toutes les filles uniques d'un esprit ; elles sont sœurs, si l'on veut, mais sœurs de visages différents, ayant chacune une origine particulière, et tirant précisément leur beauté suprême de leurs traits inimitables. Chaque grand artiste qui naît vient ajouter son mot à la phrase divine qu'écrit l'humanité ; il n'imite ni ne répète, il crée, tirant tout de lui et de son temps, augmentant d'une page le grand poème ; il exprime, dans un langage personnel, une des nouvelles phases des peuples et de l'individu. L'artiste doit donc marcher devant lui, ne consulter que son cœur et que son époque ; il n'a pas mission de prendre au passé, çà et là dans les âges, des traits épars de beauté, et d'en créer un type idéal, impersonnel et placé hors de l'humanité ; il a mission de vivre, d'agrandir l'art, d'ajouter des chefs-d'œuvre nouveaux aux chefs-d'œuvre anciens, de faire œuvre de créateur, de nous donner un des côtés ignorés du beau. L'histoire du passé ne sera plus pour lui qu'un encouragement, qu'un enseignement de sa véritable mission. Il emploiera le métier acquis à l'expression de son individua-

lité, saura qu'il a existé un art païen, un art chrétien, pour se dire que le beau, comme toutes les choses de ce monde, n'est pas immuable, mais qu'il marche, se transformant à chaque nouvelle étape de la grande famille humaine.

Une telle vérité, je le sais, est le renversement des écoles. Meurent les écoles, si les maîtres nous restent. Une école n'est jamais qu'une halte dans la marche de l'art, de même qu'une royauté est souvent une halte dans la marche des sociétés. Chaque grand artiste groupe autour de lui toute une génération d'imitateurs, de tempéraments semblables, mais affaiblis. Il est né un dictateur de l'esprit ; l'époque, la nation se résument en lui avec force et éclat ; il a pris en sa puissante main toute la beauté éparse dans l'air ; il a tiré de son cœur le cri de tout un âge ; il règne, et n'a que des courtisans. Les siècles passeront, il restera seul debout ; tout son entourage s'effacera, la mémoire ne gardera que lui, qui est la plus puissante manifestation d'un certain génie. Il est puéril et ridicule de souhaiter une école ; lorsque j'entends nos critiques d'art, chaque année dans leurs comptes rendus du Salon, geindre et se plaindre de ce que nous n'avons pas une pauvre petite école qui régente les tempéraments et enrégimente les facultés, je suis tenté de leur crier : « Eh ! pour l'amour de Dieu, souhaitez un grand artiste et vous aurez tout de suite une école ; souhaitez que notre âge trouve son expression, qu'il pénètre un homme qui nous le rende en chefs-d'œuvre, et aussitôt les imitateurs viendront, les personnalités moindres suivront à la file : il y aura cohorte et discipline. Nous sommes en pleine anarchie, et, pour moi, cette anarchie est un spectacle curieux et intéressant. Certes, je regrette le grand homme absent, le dictateur, mais je me plais au spectacle de tous ces rois se faisant la guerre, de cette sorte de république où chaque citoyen est maître chez lui. Il y a là une somme énorme d'activité dépensée, une vie fiévreuse et emportée. On n'admire pas assez cet enfantement continu et obstiné de notre époque ; chaque jour est signalé par un nouvel effort, par une nouvelle création. La tâche est faite et reprise avec acharnement. Les artistes s'enferment chacun dans son coin et semblent travailler à part au chef-d'œuvre qui va décider de la prochaine école ; il n'y a pas d'école, chacun peut et veut devenir le maître. Ne

pleurez donc pas sur notre âge, sur les destinées de l'art ; nous assistons à un labeur profondément humain, à la lutte des diverses facultés, aux couches laborieuses d'un temps qui doit porter en lui un grand et bel avenir. Notre art, l'anarchie, la lutte des talents, est sans doute l'expression fidèle de notre société ; nous sommes malades d'industrie et de science, malades de progrès ; nous vivons dans la fièvre pour préparer une vie d'équilibre à nos fils ; nous cherchons, nous faisons chaque jour de nouveaux essais, nous créons pièce à pièce un monde nouveau. Notre art doit nous ressembler : lutter pour se renouveler, vivre au milieu du désordre de toute reconstruction pour se reposer un jour dans une beauté et dans une paix profondes. Attendez le grand homme futur, qui dira le mot que nous cherchons en vain ; mais, en attendant, ne dédaignez pas trop les travailleurs d'aujourd'hui qui suent sang et eau et qui nous donnent le spectacle magnifique d'une société en travail d'enfantement. »

Donc, le professeur, admettant toutes les écoles comme des groupes d'artistes exprimant un certain état humain, va les étudier au simple point de vue accidentel ; je veux dire qu'il se contentera d'expliquer leur venue et leur façon d'être. Ce ne seront plus que des faits historiques, comme je l'ai dit tout à l'heure, des faits physiologiques aussi. Le professeur se promènera dans les temps, fouillant chaque âge et chaque nation, ne rapportant plus les œuvres à une œuvre typique, les considérant en elles-mêmes, comme des produits changeant sans cesse et puisant leur beauté dans la force et la vérité de l'expression individuelle et humaine. Dès lors, il entrera dans le chaos, s'il n'a en main un fil qui le conduise au milieu de ces mille produits divers et opposés ; il n'a plus de commune mesure, il lui faut des lois de production.

C'est ici que M. Taine, le mécanicien que vous savez, pose sa grande charpente. Il affirme avoir trouvé une loi universelle qui régit toute les manifestations de l'esprit humain. Désormais, il expliquera chaque œuvre, en en déterminant la naissance et la façon d'être ; il appliquera à chacune le même procédé de critique ; son système va être en ses mains un instrument de fer impitoyable, rigide, mathématique. Cet instrument est d'une simplicité extrême, à première vue ; mais on ne tarde pas à y découvrir une foule de petits rouages

que l'ingéniosité du professeur met en mouvement dans certains cas. En somme, je crois que M. Taine se sert en artiste de ce compas avec lequel il mesure les intelligences, et que des doigts moins délicats et moins fermes ne feraient qu'une besogne assez triste. Je n'ai pas encore dit quelle était la nouvelle théorie, sachant qu'il n'est personne à cette heure qui ne la connaisse et ne l'ait discutée au moins avec lui-même. Cette théorie pose en principe que les faits intellectuels ne sont que les produits de l'influence sur l'homme de la race, du milieu et du moment. Étant donné un homme, la nation à laquelle il appartient, l'époque et le milieu dans lesquels il vit, on en déduira l'œuvre que produira cet homme. C'est là un simple problème, que l'on résout avec une exactitude mathématique ; l'artiste peut faire prévoir l'œuvre, l'œuvre peut faire connaître l'artiste. Il suffit d'avoir les données en nombre nécessaire, n'importe lesquelles, pour obtenir les inconnues à coup sûr. On voit qu'une pareille loi, si elle est juste, est un des plus merveilleux instruments dont on puisse se servir en critique. Telle est la loi unique avec laquelle M. Taine, qui ne se mêle ni d'applaudir ni de siffler, expose méthodiquement et sans se perdre l'histoire littéraire et artistique du monde.

Il a formulé cette loi devant les élèves de l'École des beaux-arts, d'une façon complète et originale ; il n'avait encore été nulle part aussi catégorique. Je n'ai bien compris tout son système que le jour où j'ai lu ses leçons d'esthétique, qu'il vient de publier sous le titre de *Philosophie de l'art*. Toutes les écoles, a-t-il dit, sont également acceptables ; la critique moderne se contente de constater et d'expliquer. Voici maintenant la loi qui lui permet de constater d'expliquer avec méthode.

L'amour de l'ordre, de la précision, n'est jamais aussi fort chez Taine que lorsqu'il est en plein chaos. Il adore l'emportement, les forces déréglées, et plus il entre dans l'anarchie des facultés et des tempéraments, plus il devient algébrique, plus il cherche à classer, à simplifier.

Il imagine une comparaison pour nous rendre sensible sa croyance sur la formation et le développement des instincts artistiques. Il compare l'artiste à une plante, à un végétal qui a besoin d'un certain sol, d'une certaine température pour

grandir et donner des fruits. « De même qu'on étudie la température physique pour comprendre l'apparition de telle ou telle espèce de plantes, le maïs ou l'avoine, l'aloès ou le sapin, de même il faut étudier la température morale pour comprendre l'apparition de telle espèce d'art, la sculpture païenne ou la peinture réaliste, l'architecture mystique ou la littérature classique, la musique voluptueuse ou la poésie idéaliste. Les productions de l'esprit humain, comme celles de la nature vivante, ne s'expliquent que par leur milieu. » Donc, il y a une température morale faite du milieu et du moment ; cette température influera sur l'artiste, trouvera en lui des facultés personnelles et des facultés de race qu'elle développera plus ou moins.

« Elle ne produit pas les artistes ; les génies et les talents sont donnés comme les graines ; je veux dire que, dans le même pays, à deux époques différentes, il y a très probablement le même nombre d'hommes de talent et d'hommes médiocres... La nature est une semence d'hommes... Dans ces poignées de semence qu'elle jette autour d'elle en arpentant le temps et l'espace, toutes les graines ne germent pas. Une certaine température morale est nécessaire pour que certains talents se développent ; si elle manque, ils avortent. Par suite, la température changeant, l'espèce des talents changera ; si elle devient contraire, l'espèce des talents deviendra contraire, et, en général, on pourra concevoir la température morale comme faisant un choix entre les différentes espèces de talents, ne laissant se développer que telle ou telle espèce, excluant plus ou moins complètement les autres. »

J'ai tenu à citer cette page entière. Elle montre tout le mécanisme du système. Il ne faut pas craindre avec M. Taine de tirer les conclusions rigoureuses de sa théorie. Il est lui-même disposé à l'appliquer avec la foi la plus aveugle, la précision la plus mécanique. Ainsi on peut poser comme corollaires : toutes les œuvres d'une même époque ne peuvent exprimer que cette époque ; deux œuvres produites dans des conditions semblables doivent se ressembler trait pour trait. J'avoue ne point oser aller jusqu'à ces croyances. Je sais que M. Taine est d'une subtilité rare, qu'il interprète les faits avec une grande habileté. C'est justement cette habileté, cette subtilité qui m'effraient. La théorie est trop simple, les

interprétations sont trop diverses. Là apparaissent cette foule de petits rouages dont j'ai parlé ; cet artiste a obéi aux idées de son temps ; cet autre a réagi, toute action nécessitant une réaction ; cet autre représente le passé qui s'en va ; cet autre annonce l'avenir qui vient.

Adieu la belle unité de la théorie. Ce n'est plus l'application exacte d'une loi simple et claire ; c'est la libre intuition, le jugement délié et ingénieux d'une intelligence savante. Mettez un esprit lourd à la place de cette pensée rapide qui fouille chaque homme et en tire les éléments dont elle a besoin, et vous verrez si cet esprit saura accomplir sa tâche d'une façon si aisée. Voilà qui me donne des inquiétudes ; je me défie de M. Taine, comme d'un homme aux doigts prestes, qui escamote tout ce qui le gêne et ne laisse voir que les éléments qui le servent ; je me dis qu'il peut avoir raison, mais qu'il veut avoir trop raison, qu'il se trompe peut-être lui-même, emporté par son âpre recherche du vrai. Je l'aime et je l'admire, mais j'ai une effroyable peur de me laisser duper, et il y a je ne sais quoi de raide et de tendu dans le système, de généralisé et d'inorganique, qui me met en méfiance et me dit que c'est là le rêve d'un esprit exact et non la vérité absolue. Tout homme qui veut classer et simplifier tend à l'unité, augmente ou diminue malgré lui certaines parties, déforme les objets pour les faire entrer dans le cadre qu'il a choisi. Sans doute, le vrai doit être au moins pour les trois quarts dans la vérité de M. Taine. Il est certain que la race, le milieu, le moment historique influent sur l'œuvre de l'artiste. Le professeur triomphe lorsqu'il examine les grandes époques et les indique à larges traits : la Grèce divinisant la chair, avec ses villes nues au soleil et ses nations fortes et souples, revit tout entière dans le peuple de ses statues ; le Moyen Âge chrétien frissonne et gémit au fond de ses cathédrales, où les saints émaciés rêvent dans leur extase douloureuse ; la Renaissance est l'anarchique réveil de la chair, et nous entendons encore aujourd'hui du fond des âges ce cri du sang, cette explosion de vie, cet appel à la beauté matérielle et agissante ; enfin, toute la tragédie est dans Louis XIV et dans ce siècle royalement majestueux qu'il sut façonner à son image. Oui, ces remarques sont justes, ces interprétations sont vraies, et il faut en conclure que l'artiste

ne peut vivre en dehors de son temps, et que ses œuvres reflètent son époque, ce qui est presque puéril à énoncer. Mais nous n'en sommes pas à cette sécheresse du problème par lequel, dans n'importe quel cas, on déduit l'œuvre de la simple connaissance de certaines données. Je sais d'ailleurs que je ne puis accepter le système en partie, qu'il me faut le prendre ou le refuser en entier ; tout se tient ici, et déranger la moindre colonne, ce serait faire écrouler la charpente. Je ne viens pas non plus chercher noise à l'auteur, au nom des dogmes littéraires, philosophiques et religieux ; je n'ignore point que ces croyances artistiques cachent des croyances positivistes, une négation des religions admises, mais je déclare ne m'occuper que d'art et n'avoir souci que de vérité. Je dis seulement en homme à M. Taine : « Vous marchez dans le vrai, mais vous côtoyez de si près la ligne du faux, que vous devez certainement l'enjamber quelquefois. Je n'ose vous suivre. »

Veut-on mon opinion entière sur M. Taine et son système ? J'ai dit que j'avais souci de vérité. Tout bien examiné, j'ai encore plus souci de personnalité et de vie. Je suis, en art, un curieux qui n'a pas grandes règles, et qui se penche volontiers sur toutes les œuvres, pourvu qu'elles soient l'expression forte d'un individu ; je n'admire et je n'aime que les créations uniques, affirmant hautement une faculté ou un sentiment humains. Je considère donc la théorie de M. Taine et les applications qu'il en fait comme une manifestation curieuse d'un esprit exact et fort, très flexible et très ingénieux. Il s'est rencontré dans cette nature les qualités les plus opposées ; et la réunion de ces qualités, servies par un tempérament riche, nous a donné un fruit étrange, d'une saveur particulière. Le spectacle d'un individu rare est assez intéressant, je pense, pour que nous nous perdions dans sa contemplation, sans trop songer au péril que peut courir le vrai. Je me plais à la vue de cette intelligence nouvelle, et j'applaudis même son système, puisque ce système lui permet de se développer en entier dans toute sa richesse, et prête singulièrement à faire valoir ses défauts et ses qualités. J'en arrive ainsi à ne plus voir en lui qu'un artiste puissant. Je ne sais si ce titre d'artiste le flatte ou le fâche ; peut-être est-il plus délicatement chatouillé lorsqu'on lui donne celui

de philosophe ; l'orgueil de l'homme a ainsi ses préférences. M. Taine tient sans doute beaucoup à sa théorie, et je n'ose lui dire que j'ai non moins d'indifférence pour cette théorie que d'admiration pour son talent. S'il m'en croyait, il serait très fier de ses seules facultés artistiques.

Tout indifférent que je me prétende, il y a dans le système un oubli volontaire qui me blesse. M. Taine évite de parler de la personnalité ; il ne peut l'escamoter tout à fait, mais il n'appuie pas, il ne l'apporte pas au premier plan où elle doit être. On sent que la personnalité le gêne terriblement. Dans le principe, il avait inventé ce qu'il appelait la faculté maîtresse ; aujourd'hui, il tend à s'en passer. Il est emporté, malgré lui, par les nécessités de sa pensée, qui va toujours se resserrant, négligeant de plus en plus l'individu, tâchant d'expliquer l'artiste par les seules influences étrangères. Tant qu'il laissera un peu d'humanité dans le poète et dans le peintre, un peu de libre arbitre et d'élan personnel, il ne pourra le réduire entièrement à des règles mathématiques. L'idéal de la loi qu'il doit avoir trouvée serait de s'appliquer à des machines. Aujourd'hui, M. Taine n'en est encore qu'à la comparaison des semences, qui poussent ou qui ne poussent pas, selon le degré d'humidité et de chaleur. Ici, la semence, c'est l'individualité. J'ai des larmes en moi, M. Taine affirme que je ne pourrai pleurer, parce que tout mon siècle est en train de rire à gorge déployée. Moi, je suis de l'avis contraire, je dis que je pleurerai tout mon soûl si j'ai besoin de pleurer. J'ai la ferme croyance qu'un homme de génie arrive à vider son cœur, lors même que la folie est là pour l'en empêcher. J'ai l'espoir que l'humanité n'éteint jamais un seul des rayons qui doivent faire sa gloire. Lorsque le génie est né, il doit grandir forcément dans le sens de sa nature. Je ne défends encore qu'une croyance consolante, mais je réclame plus hautement une large place pour la personnalité, lorsque je me demande ce que deviendrait l'art sans elle. Une œuvre, pour moi, est un homme ; je veux retrouver dans cette œuvre un tempérament, un accent particulier et unique. Plus elle sera personnelle, plus je me sentirai attiré et retenu. D'ailleurs, l'histoire est là, le passé ne nous a légué que les œuvres vivantes, celles qui sont l'expression d'un individu ou d'une société. Car j'accorde que souvent l'artiste est fait de tous les

cœurs d'une époque ; cet artiste collectif, qui a des millions de têtes et une seule âme, crée alors la statuaire égyptienne, l'art grec ou l'art gothique ; et les dieux hiératiques et muets, les belles chairs pures et puissantes, les saints blêmes et maigres sont la manifestation des souffrances et des joies de l'individu social, qui a pour sentiment la moyenne des sentiments publics. Mais, dans les âges de réveil, de libre expansion, l'artiste se dégage, il s'isole et crée selon son seul cœur ; il y a rivalité entre les sentiments, l'unanimité des croyances artistiques n'est plus, l'art se divise et devient individuel. C'est Michel-Ange dressant ses colosses en face des vierges de Raphaël ; c'est Delacroix brisant les lignes que M. Ingres redresse. On le sent, les œuvres des nations sont signées par la foule ; on ne saurait, à leur vue, nommer un homme, on nomme une époque ; tous les dieux de l'Égypte et de la Grèce, tous les saints de nos cathédrales se ressemblent ; l'artiste a disparu, il a eu les mêmes sentiments que le voisin ; les statues du temps sont toutes sorties du même chantier. Au contraire, il est des œuvres, celles qui n'ont qu'un père, des œuvres de chair et de sang, individuelles à ce point qu'on ne peut les regarder sans prononcer le nom de ceux dont elles sont les filles immortelles. Elles sont uniques. Je ne dis pas que les artistes qui les ont produites, n'aient pas été modifiés par des influences extérieures, mais ils ont eu en eux une faculté personnelle, et c'est justement cette faculté poussée à l'extrême, développée par les influences mêmes, qui a fait leurs œuvres grandes en les créant seules de leur noble race. Pour les œuvres collectives, le système de M. Taine fonctionne avec assez de régularité ; là, en effet, l'œuvre est évidemment le produit de la race, du milieu, du moment historique ; il n'y a pas d'éléments individuels qui viennent déranger les rouages de la machine. Mais dès qu'on introduit la personnalité, l'élan humain libre et déréglé, tous les ressorts crient et le mécanisme se détraque. Pour que l'ordre ne fût pas troublé, il faudrait que M. Taine prouvât que l'individualité est soumise à des lois, qu'elle se produit selon certaines règles, qui ont une relation absolue avec la race, le milieu, le moment historique. Je crois qu'il n'osera jamais aller jusque-là. Il ne pourra dire que la personnalité de Michel-Ange n'aurait pu se manifester dans un autre

siècle ; il lui sera permis tout au plus de prétendre que, dans un autre siècle, cette personnalité se serait affirmée différemment ; mais ce n'est là qu'une question secondaire, le génie étant la hauteur de l'ensemble et non la relation des détails. Du moment où l'esprit frappe où il veut et quand il veut, les influences ne sont plus que des accidents dont on peut étudier et expliquer les résultats, agissant sur un élément de nature essentiellement libre, qu'on n'a encore soumis à aucune loi. D'ailleurs, puisque j'ai fait mon acte d'indifférence, je ne veux pas discuter davantage le plus ou le moins de vérité du système. Je supplie seulement M. Taine de faire une part plus large à la personnalité. Il doit comprendre, lui, artiste original, que les œuvres sont des filles tendrement aimées, auxquelles on donne son sang et sa chair, et que plus elles ressemblent à leurs pères, trait pour trait, plus elles nous émeuvent ; elles sont le cri d'un cœur et d'un corps, elles offrent le spectacle d'une créature rare, montrant à nu tout ce qu'il y a d'humain en elle. J'aime ces œuvres, parce que j'aime la réalité, la vie.

Avant de finir, il me reste à donner la définition de l'art, formulée par M. Taine. J'avoue avoir une médiocre affection pour les définitions ; chacun à la sienne, il en naît de nouvelles chaque jour, et les sciences ou les arts que l'on définit n'en marchent ni plus vite ni plus doucement. Une définition n'a qu'un intérêt, celui de résumer toute la théorie de celui qui la formule. Voici celle de M. Taine : « L'œuvre d'art a pour but de manifester quelque caractère essentiel ou saillant, partant quelque idée importante plus clairement et plus complètement que ne le font les objets réels. Elle y arrive en employant un ensemble de parties liées, dont elle modifie systématiquement les rapports. » Ceci a besoin d'être expliqué, étant énoncé d'une façon un peu sèche et mathématique. Ce que le professeur appelle caractère essentiel n'est autre chose que ce que les dogmatiques nomment idéal ; seulement, le caractère essentiel est un idéal beau ou laid, le trait saillant de n'importe quel objet grandi hors nature, interprété par le tempérament de l'artiste. Ainsi, dans *La Kermesse* de Rubens, le caractère essentiel, l'idéal, est la furie de l'orgie, la rage de la chair soûle et brutale ; dans la *Galatée* de Raphaël, au contraire, le caractère

essentiel, l'idéal, est la beauté de la femme, sereine, fière, gracieuse. Le but de l'art, pour M. Taine, est donc de fixer l'objet, de le rendre visible et intéressant en le grandissant, en exagérant une de ses parties saillantes. Pour arriver à ce résultat, on comprend qu'on ne peut imiter l'objet dans sa réalité ; il suffit de le copier, en maintenant un certain rapport entre ses diverses proportions, rapport que l'on modifie pour faire prédominer le caractère essentiel. Michel-Ange, grossissant les muscles, tordant les reins, grandissant tel membre aux dépens de tel autre, s'affranchissait de la réalité, créait selon son cœur des géants terribles de douleur et de force.

La définition de M. Taine contente mes besoins de réalité, mes besoins de personnalité ; elle laisse l'artiste indépendant sans réglementer ses instincts, sans lui imposer les lois d'un beau typique, idée contraire à la liberté fatale des manifestations humaines. Ainsi, il est bien convenu que l'artiste se place devant la nature, qu'il la copie en l'interprétant, qu'il est plus ou moins réel selon ses yeux ; en un mot, qu'il a pour mission de nous rendre les objets tels qu'il les voit, appuyant sur tel détail, créant à nouveau. J'exprimerai toute ma pensée en disant qu'une œuvre d'art est un coin de la création vu à travers un tempérament.

En somme, que M. Taine se trompe oui ou non dans sa théorie, il n'en est pas moins une nature essentiellement artistique, et ses paroles sont celles d'un homme qui veut faire des artistes et non des raisonneurs. Il vient dire à ces jeunes gens que l'on tient sous la férule et que l'on tente de vêtir d'un vêtement uniforme, il vient leur dire qu'ils ont toute liberté ; il les affranchit, il les convie à l'art de l'humanité, et non à l'art de certaines écoles ; il leur conte le passé et leur montre que les plus grands sont ceux qui ont été les plus libres. Puis il relève notre époque, il ne la dédaigne pas, il y trouve au contraire un spectacle du plus haut intérêt ; puisqu'il y a lutte, effort continu, production incessante, il y a aussi un âpre désir d'exprimer le mot que tous croient avoir sur les lèvres et que personne n'a encore prononcé. N'est-ce pas là un enseignement fortifiant, plein d'espérance ? Si l'École des beaux-arts a choisi M. Taine, croyant qu'il l'aiderait à se constituer un petit comité, une

coterie intolérante, elle s'est étrangement trompée. Je sais d'ailleurs que ce n'est pas elle qui a fait un pareil choix. La présence de M. Taine en ce lieu est un attentat direct aux vieux dogmes du beau. Il s'y opposera à la formation de toute école. Il ne fera certainement pas naître un grand artiste, mais s'il s'en trouve un dans son auditoire, il ne s'opposera pas à son développement, il facilitera même la libre manifestation de ses facultés.

Tel est M. Taine, telles sont, si je ne me trompe, sa propre individualité et ses préférences, ses opinions en matière artistique. Mathématicien et poète, amant de la puissance et de l'éclat, il a la curiosité de la vie, le besoin d'un système, l'indifférence morale du philosophe, de l'artiste et du savant. Il possède des idées positives très arrêtées, et il applique ces idées à toutes ses connaissances. Son propre tempérament se trahit dans son esthétique ; indépendant, il prêche la liberté ; homme de méthode, il classe et veut expliquer toutes choses ; poète âpre et brutal, il est sympathique à certains maîtres, Michel-Ange, Rembrandt, Rubens, etc. ; philosophe, il ne fait qu'appliquer à l'art sa philosophie. Je ne sais si j'ai été juste envers lui ; je l'ai étudié selon ma nature, faisant dominer l'artiste en lui. Ce n'est ici qu'une appréciation personnelle. J'ai essayé de dire en toute vérité et en toute franchise ce que je pense d'un homme qui me paraît être un des esprits les plus puissants de notre âge.

J'applique à M. Taine la théorie de M. Taine. Pour moi, il résume les vingt dernières années de critique ; il est le fruit mûr de cette école qui est née sur les ruines de la rhétorique et de la scolastique[25]. La nouvelle science, faite de physiologie et de psychologie, d'histoire et de philosophie, a eu son épanouissement en lui. Il est, dans notre époque, la manifestation la plus haute de nos curiosités, de nos besoins d'analyse, de nos désirs de réduire toutes choses au pur mécanisme des sciences mathématiques. Je le considère, en critique littéraire et artistique, comme le contemporain du télégraphe électrique et des chemins de fer. Dans nos temps d'industrie, lorsque la machine succède en tout au travail de l'homme, il n'est pas étonnant que M. Taine cherche à démontrer que nous ne sommes que des rouages obéissant à des impulsions venues du dehors. Mais il y a protestation en

lui, protestation de l'homme faible, écrasé par l'avenir de fer qu'il se prépare ; il aspire à la force ; il regarde en arrière ; il regrette presque ces temps où l'homme seul était fort, où la puissance du corps décidait de la royauté. S'il regardait en avant, il verrait l'homme de plus en plus diminué, l'individu s'effaçant et se perdant dans la masse, la société arrivant à la paix et au bonheur, en faisant travailler la matière pour elle. Toute son organisation d'artiste répugne à cette vue de communauté et de fraternité. Il est là, entre un passé qu'il aime et un avenir qu'il n'ose envisager, affaibli déjà et regrettant la force, obéissant malgré lui à cette folie de notre siècle, de tout savoir, de tout réduire en équations, de tout soumettre aux puissants agents mécaniques qui transformeront le monde.

# Mon Salon

[1866]

# UN SUICIDE[1]

le 19 avril 1866

« Vous avez bien voulu, mon cher monsieur Villemessant, me charger de parler de nos artistes aux lecteurs de *L'Événement*, à propos du Salon de cette année. C'est là une lourde tâche dont je me suis cependant chargé avec joie. Je ferai sans doute beaucoup de mécontents, étant bien décidé à dire de grosses et terribles vérités, mais j'éprouverai une volupté intime à décharger mon cœur de toutes les colères amassées.

« Vous m'avez dit : " Vous êtes chez vous. " Je parlerai donc sans me gêner, en véritable maître. Je compte, avant l'ouverture du Salon, dans quelques jours, vous envoyer ma profession de foi et une étude rapide sur le moment artistique.

« Aujourd'hui, je me suis imposé une triste mission. J'ai pensé que j'avais charge de parler ici d'un peintre qui s'est fait sauter la cervelle, il y a quelques jours, et dont aucun de mes confrères ne s'occupera sans doute.

« Le bruit courait qu'un artiste venait de se tuer, à la suite du refus de ses toiles par le jury. J'ai voulu voir l'atelier où le malheureux s'était suicidé ; je suis parvenu à connaître la rue et le numéro, et je sors à peine de la pièce sinistre dont le parquet a encore de larges taches rougeâtres.

« Ne pensez-vous pas qu'il est bon de faire pénétrer le public dans cette pièce ? J'ai comme un plaisir amer à me dire que, dès le début de ma besogne, je me heurte contre une tombe. Je songe à ceux qui auront les applaudissements de la

foule, à ceux dont les œuvres seront largement étalées en pleine lumière, et je vois en même temps ce pauvre homme, dans son atelier désert, écrivant des adieux et passant une nuit entière à se préparer à la mort.

« Je ne fais pas de la sensiblerie, je vous assure. J'ai frappé à cette porte avec une émotion profonde, et ma voix tremblait lorsque j'ai interrogé une femme qui m'a ouvert et qui a été, je crois, la bonne du suicidé.

« L'atelier est petit, assez richement orné. À droite, en entrant, est un buffet en chêne, largement taillé. Dans les coins se trouvent d'autres meubles, également en chêne, sortes de bahuts à panneaux et à tiroirs. Les scellés, une ficelle fixée par deux cachets rouges, ferment chacun de ces meubles. On voit que la mort a passé brusquement par là.

« À droite s'allonge le lit, un lit bas et écrasé, une espèce de divan très étroit. C'est là... On l'a trouvé, la tête pendante et broyée, semblant dormir.

« Le pistolet n'était pas tombé de sa main.

« Je ne le connaissais pas même de nom. J'ignorais s'il avait du talent, et je l'ignore encore. Je n'oserais juger cet homme qui s'en est allé, las de la lutte. J'ai bien vu quatre ou cinq de ses toiles pendues au mur, mais je ne les ai pas vues avec des yeux de juge. Au Salon, je serais sévère, violent peut-être ; ici, je ne puis être que sympathique et ému.

« L'artiste était de race allemande, et ses tableaux se sentent de son origine. Ce sont des compositions dans le genre de M. Charles Comte, des scènes historiques prises en plein Moyen Âge. Sur un chevalet, j'ai aperçu une toile blanche où se trouve une composition entièrement arrêtée au crayon. C'est là, sans doute, la dernière œuvre. Le peintre s'est tué devant ce tableau inachevé.

« Certes, je n'affirme pas que le refus du jury ait seul décidé de la mort de ce malheureux. Il est difficile de descendre dans une âme humaine à cette heure suprême du suicide. Les amertumes s'amassent lentement ; puis il en vient une qui achève de tuer.

« On m'a dit cependant que l'artiste était d'un caractère doux et qu'on ne lui connaissait aucun chagrin. Il avait quelque fortune, il pouvait travailler sans inquiétude.

« Vraiment, je ne voudrais pas avoir condamné cet

homme. Si j'étais peintre et que j'aie eu l'honneur de mettre mes confrères hors du Salon, j'aurais le cauchemar cette nuit. Je rêverais du suicidé, je me dirais que j'ai sans doute contribué à sa mort, et en tout cas, je serais plein de cette pensée terrible que mon indulgence aurait sans doute empêché ce sinistre dénouement, même si l'artiste avait eu quelques chagrins cachés.

« Vous désirez certainement que je tire une morale de tout ceci. Je ne vous donnerai pas cette morale aujourd'hui, car ce serait faire double emploi avec les articles que je prépare pour *L'Événement*.

« J'ai simplement écrit cette lettre afin de mettre un fait sous les yeux des lecteurs. Je grossis comme je puis le dossier de mes griefs contre le jury qui a fonctionné cette année.

« Allez, j'ai un rude procès à lui faire.

<div align="right">« Claude. »</div>

Nous avions arrêté, M. de Villemessant et moi, que je ferai ici le Salon, sous un pseudonyme. Signant déjà un article presque quotidien je souhaitais que ma signature ne se trouvât pas deux fois dans le journal.

Je suis obligé d'ôter mon masque avant même de me l'être bien attaché, il y a beaucoup d'ânes à la foire qui se nomment Martin et il y a également, paraît-il, beaucoup de Claude par le monde s'occupant de critique d'art. Les véritables Claude ont eu peur d'être compromis, à propos de mon article Un suicide ; et ils écrivent tous pour informer nos lecteurs que ce ne sont pas eux qui ont l'audacieuse pensée d'intenter un procès au jury devant l'opinion publique.

Qu'ils se rassurent, il a été décidé que j'avouerais hautement que le Claude révolutionnaire n'est autre que moi.

Voilà toute la tribu des Claude tranquillisée.

<div align="right">Émile Zola</div>

## À MON AMI PAUL CÉZANNE[2]

le 20 mai 1866

J'éprouve une joie profonde, mon ami, à m'entretenir seul à seul avec toi. Tu ne saurais croire combien j'ai souffert pendant cette querelle que je viens d'avoir avec la foule, avec des inconnus ; je me sentais si peu compris, je devinais une telle haine autour de moi, que souvent le découragement me faisait tomber la plume de la main.

Je puis aujourd'hui me donner la volupté intime d'une de ces bonnes causeries que nous avons depuis dix ans ensemble. C'est pour toi seul que j'écris ces quelques pages, je sais que tu les liras avec ton cœur, et que, demain, tu m'aimeras plus affectueusement.

Imagine-toi que nous sommes seuls, dans quelque coin perdu, en dehors de toute lutte, et que nous causons en vieux amis qui se connaissent jusqu'au cœur et qui se comprennent sur un simple regard.

Il y a dix ans que nous parlons arts et littérature[3]. Nous avons souvent habité ensemble — te souviens-tu ? — et souvent le jour nous a surpris discutant encore, fouillant le passé, interrogeant le présent, tâchant de trouver la vérité et de nous créer une religion infaillible et complète. Nous avons remué des tas effroyables d'idées, nous avons examiné et rejeté tous les systèmes, et, après un si rude labeur, nous nous sommes dit qu'en dehors de la vie puissante et individuelle, il n'y avait que mensonge et sottise.

Heureux ceux qui ont des souvenirs ! Je te vois dans ma vie

comme ce pâle jeune homme dont parle Musset. Tu es toute ma jeunesse ; je te retrouve mêlé à chacune de mes joies, à chacune de mes souffrances. Nos esprits, dans leur fraternité, se sont développés côte à côte. Aujourd'hui, au jour du début, nous avons foi en nous, parce que nous avons pénétré nos cœurs et nos chairs.

Nous vivions dans notre ombre, isolés, peu sociables, nous plaisant dans nos pensées. Nous nous sentions perdus au milieu de la foule complaisante et légère. Nous cherchions des hommes en toutes choses, nous voulions dans chaque œuvre, tableau ou poème, trouver un accent personnel. Nous affirmions que les maîtres, les génies, sont des créateurs qui, chacun, ont créé un monde de toutes pièces, et nous refusions les disciples, les impuissants, ceux dont le métier est de voler çà et là quelques bribes d'originalité.

Sais-tu que nous étions des révolutionnaires sans le savoir ? Je viens de pouvoir dire tout haut ce que nous avons dit tout bas pendant dix ans. Le bruit de la querelle est allé jusqu'à toi, n'est-ce pas ? et tu as vu le bel accueil que l'on a fait à nos chères pensées. Ah ! les pauvres garçons, qui vivaient sainement en pleine Provence, sous le large soleil, et qui couvaient une telle folie et une telle mauvaise foi !

Car — tu l'ignorais sans doute — je suis un homme de mauvaise foi. Le public a déjà commandé plusieurs douzaines de camisoles de force pour me conduire à Charenton. Je ne loue que mes parents et mes amis, je suis un idiot et un méchant, je cherche le scandale.

Cela fait pitié, mon ami, et cela est fort triste. L'histoire sera donc toujours la même ? Il faudra donc toujours parler comme les autres, ou se taire ? Te rappelles-tu nos longues conversations ? Nous disions que la moindre vérité nouvelle ne pouvait se montrer sans exciter des colères et des huées. Et voilà qu'on me siffle et qu'on m'injurie à mon tour.

Vous autres peintres, vous êtes bien plus irritables que nous autres écrivains. J'ai dit franchement mon avis sur les médiocres et les mauvais livres, et le monde littéraire a accepté mes arrêts sans trop se fâcher. Mais les artistes ont la peau plus tendre. Je n'ai pu poser le doigt sur eux sans qu'ils

se mettent à crier de douleur. Il y a eu émeute. Certains bons garçons me plaignent et s'inquiètent des haines que je me suis attirées ; ils craignent, je crois, qu'on ne m'égorge dans quelque carrefour.

Et pourtant je n'ai dit que mon opinion, tout naïvement. Je crois avoir été bien moins révolutionnaire qu'un critique d'art de ma connaissance qui affirmait dernièrement à ses trois cent mille lecteurs que M. Baudry[4] était le premier peintre de l'époque. Jamais je n'ai formulé une pareille monstruosité. Un instant, j'ai craint pour ce critique d'art, j'ai tremblé qu'on n'allât l'assassiner dans son lit pour le punir d'un tel excès de zèle. On m'apprend qu'il se porte à ravir. Il paraît qu'il y a des services qu'on peut rendre et des vérités qu'on ne peut dire.

Donc, la campagne est finie, et, pour le public, je suis vaincu. On applaudit et on fait des gorges chaudes.

Je n'ai pas voulu enlever son jouet à la foule, et je publie *Mon Salon*. Dans quinze jours, le bruit sera apaisé, il ne restera aux plus ardents qu'une idée vague de mes articles. C'est alors que, dans les esprits, je grandirai encore en ridicule et en mauvaise foi. Les pièces ne seront plus sous les yeux des rieurs, le vent aura emporté les feuilles volantes de *L'Événement*, et on me fera dire ce que je n'ai pas dit, on racontera de grosses sottises que je n'ai jamais formulées. Je ne veux pas que cela soit, et c'est pourquoi je réunis les articles que j'ai donnés à *L'Événement* sous le pseudonyme de Claude[5]. Je souhaite que *Mon Salon* demeure ce qu'il est, ce que le public lui-même a voulu qu'il fût.

Ce sont là les pages maculées et déchirées d'une étude que je n'ai pu compléter. Je les donne pour ce qu'elles sont, des lambeaux d'analyse et de critique. Ce n'est pas une œuvre que je livre aux lecteurs, c'est en quelque sorte les pièces d'un procès.

L'histoire est excellente, mon ami. Pour rien au monde, je ne voudrais anéantir ces feuillets ; ils ne valent pas grand-chose en eux-mêmes, mais ils ont été, pour ainsi dire, la pierre de touche contre laquelle j'ai essayé le public. Nous savons maintenant combien nos chères pensées sont impopulaires.

Puis, il me plaît d'étaler une seconde fois mes idées. J'ai foi en elles, je sais que dans quelques années j'aurai raison pour tout le monde. Je ne crains pas qu'on me les jette à la face plus tard.

Émile Zola
Paris, 20 mai 1866

# LE JURY

le 27 avril 1866

Le Salon de 1866 n'ouvrira que le 1ᵉʳ mai, et ce jour-là seulement il me sera permis de juger mes justiciables.

Mais, avant de juger les artistes admis, il me semble bon de juger les juges. Vous savez qu'en France nous sommes pleins de prudence; nous ne hasardons point un pas sans un passeport dûment signé et contresigné, et, lorsque nous permettons à un homme de faire la culbute en public, il faut auparavant qu'il ait été examiné tout au long par des hommes autorisés.

Donc, comme les libres manifestations de l'art pourraient occasionner des malheurs imprévus et irréparables, on place à la porte du sanctuaire un corps de garde, une sorte d'octroi de l'idéal, chargé de sonder les paquets et d'expulser toute marchandise frauduleuse qui tenterait de s'introduire dans le temple.

Qu'on me permette une comparaison, un peu hasardée peut-être. Imaginez que le Salon est un immense ragoût artistique, qui nous est servi tous les ans[6]. Chaque peintre, chaque sculpteur envoie son morceau. Or, comme nous avons l'estomac délicat, on a cru prudent de nommer toute une troupe de cuisiniers pour accommoder ces victuailles de goûts et d'aspects si divers. On a craint les indigestions, et on a dit aux gardiens de la santé publique :

« Voici les éléments d'un mets excellent ; ménagez le poivre, car le poivre échauffe ; mettez de l'eau dans le vin, car

la France est une grande nation qui ne peut perdre la tête. »

Il me semble, dès lors, que les cuisiniers jouent le grand rôle. Puisqu'on nous assaisonne notre admiration et qu'on nous mâche nos opinions, nous avons le droit de nous occuper avant tout de ces hommes complaisants qui veulent bien veiller à ce que nous ne nous gorgions pas comme des gloutons d'une nourriture de mauvaise qualité. Quand vous mangez un *beefsteak*, est-ce que vous vous inquiétez du bœuf ? Vous ne songez qu'à remercier ou à maudire le marmiton qui vous le sert trop ou pas assez saignant.

Il est donc bien entendu que le Salon n'est pas l'expression entière et complète de l'art français en l'an de grâce 1866, mais qu'il est à coup sûr une sorte de ragoût préparé et fricassé par vingt-huit cuisiniers nommés tout exprès pour cette besogne délicate.

Un salon, de nos jours, n'est pas l'œuvre des artistes, il est l'œuvre d'un jury. Donc, je m'occupe avant tout du jury, l'auteur de ces longues salles froides et blafardes dans lesquelles s'étalent, sous la lumière crue, toutes les médiocrités timides et toutes les réputations volées.

Naguère, c'était l'Académie des beaux-arts qui passait le tablier blanc et qui mettait la main à la pâte. À cette époque, le Salon était un mets gras et solide, toujours le même. On savait à l'avance quel courage il fallait apporter pour avaler ces morceaux classiques, ces boulettes épaisses, mollement arrondies, et qui vous étouffaient lentement et sûrement.

La vieille Académie, cuisinière de fondation, avait ses recettes à elle, dont elle ne s'écartait jamais ; elle s'arrangeait de façon, quels que fussent les tempéraments et les époques, à servir le même plat au public. Le bon public, qui étouffait, finit par se plaindre ; il demanda grâce, il voulut qu'on lui servît des mets plus relevés, plus légers, plus appétissants au goût et à la vue.

Vous vous rappelez les lamentations de cette vieille cuisinière d'Académie. On lui enlevait la casserole dans laquelle elle avait fait sauter deux ou trois générations d'artistes. On la laissa geindre et on confia la queue de la poêle à d'autres gâte-sauce.

C'est ici qu'éclate le sens pratique que nous avons de la liberté et de la justice. Les artistes se plaignant de la coterie

académique, il fut décidé qu'ils choisiraient leur jury eux-mêmes. Dès lors, ils n'auraient plus à se fâcher, s'ils se donnaient des juges sévères et personnels. Telle fut la décision prise.

Mais vous vous imaginez peut-être que tous les peintres et tous les sculpteurs, tous les graveurs et tous les architectes, furent appelés à voter. On voit bien que vous aimez votre pays d'un amour aveugle. Hélas! la vérité est triste, mais je dois confesser que ceux-là seuls nomment le jury, qui justement n'ont pas besoin du jury. Vous et moi, qui avons dans notre poche une ou deux médailles, il nous est permis d'élire un tel ou un tel, dont nous nous soucions peu d'ailleurs, car il n'a pas le droit de regarder nos toiles, reçues à l'avance. Mais ce pauvre hère, jeté à la porte du Salon pendant cinq ou six années consécutives, n'a pas même la permission de choisir ses juges, et est obligé de subir ceux que nous lui imposons par indifférence ou par camaraderie.

Je désire insister sur ce point. Le jury n'est pas nommé par le suffrage universel, mais par un vote restreint auquel peuvent seulement prendre part les artistes exemptés de tout jugement à la suite de certaines récompenses. Quelles sont donc les garanties pour ceux qui n'ont pas de médailles à montrer? Comment! on crée un jury ayant charge d'examiner et d'accepter les œuvres des jeunes artistes, et on fait nommer ce jury par ceux qui n'en ont plus besoin! Ceux qu'il faut appeler au vote, ce sont les inconnus, les travailleurs cachés, pour qu'ils puissent tenter de constituer un tribunal qui les comprendra et qui les admettra enfin aux regards de la foule.

C'est toujours une misérable histoire, je vous assure, que l'histoire d'un vote. L'art n'a rien à faire ici; nous sommes en pleine misère et en pleine sottise humaines. Vous devinez déjà ce qui arrive et ce qui arrivera chaque année. Tantôt ce sera la coterie de ce monsieur, et tantôt la coterie de cet autre monsieur, qui réussiront. Nous n'avons plus un corps stable, comme l'Académie; nous avons un grand nombre d'artistes qui peuvent être réunis de mille façons, de manière à former des tribunaux féroces ayant les opinions les plus contraires et les plus implacables.

Une année, le Salon sera tout en vert; une autre année,

tout en bleu ; et dans trois ans, nous le verrons peut-être tout en rose. Le public qui n'est pas à l'office, qui n'assiste pas à la cuisson, acceptera ces divers Salons, comme les expressions exactes des moments artistiques. Il ne saura pas que c'est uniquement tel peintre qui a fait l'Exposition entière ; il ira là de bonne foi et avalera la bouchée croyant s'ingurgiter tout l'art de l'année.

Il faut rétablir énergiquement les choses dans leur réalité. Il faut dire à ces juges, qui vont au palais de l'Industrie défendre parfois une idée mesquine et personnelle, que les Expositions ont été créées pour donner largement de la publicité aux travailleurs sérieux. Tous les contribuables paient, et les questions d'écoles et de systèmes ne doivent pas ouvrir la porte pour les uns et la fermer pour les autres.

Je ne sais comment ces juges comprennent leur mission. Ils se moquent de la vérité et de la justice, vraiment. Pour moi, un Salon n'est jamais que la constatation du mouvement artistique ; la France entière, ceux qui voient blanc et ceux qui voient noir, envoient leurs toiles pour dire au public : « Nous en sommes là, l'esprit marche et nous marchons ; voici les vérités que nous croyons avoir acquises depuis un an. » Or, il est des hommes qu'on place entre les artistes et le public. De leur autorité toute-puissante, ils ne montrent que le tiers, que le quart de la vérité ; ils amputent l'art et n'en présentent à la foule que le cadavre mutilé.

Qu'ils le sachent, ils ne sont là que pour rejeter la médiocrité et la nullité. Il leur est défendu de toucher aux choses vivantes et individuelles. Qu'ils refusent, s'ils le veulent, — ils en ont d'ailleurs la mission, — les académies des pensionnaires, les élèves abâtardis de maîtres bâtards, mais, par grâce, qu'ils acceptent avec respect les artistes libres, ceux qui vivent en dehors, qui cherchent ailleurs et plus loin les réalités âpres et fortes de la nature.

Voulez-vous savoir comment on a procédé à l'élection du jury de cette année ? Un cercle de peintres, m'a-t-on dit, a rédigé une liste qu'on a fait imprimer et circuler dans les ateliers des artistes votants. La liste a passé tout entière.

Je vous le demande, où est l'intérêt de l'art parmi ces intérêts personnels ? Quelles garanties a-t-on données aux jeunes travailleurs ? On semble avoir tout fait pour eux, on

déclare qu'ils se montrent bien difficiles, s'ils ne sont pas
contents. C'est une plaisanterie, n'est-ce pas ? Mais la ques-
tion est sérieuse, et il serait temps de prendre un parti. Je
préfère qu'on reprenne cette bonne vieille cuisinière d'Acadé-
mie. Avec elle, on n'est pas sujet aux surprises ; elle est
constante dans ses haines et dans ses amitiés. Maintenant,
avec ces juges élus par la camaraderie, on ne sait plus à quel
saint se vouer. Si j'étais peintre nécessiteux, mon grand souci
serait de deviner qui je pourrais bien avoir pour juge, afin de
peindre selon ses goûts.

On vient de refuser, entre autres, MM. Manet et Brigot,
dont les toiles avaient été reçues les années précédentes.
Évidemment, ces artistes ne peuvent avoir beaucoup démé-
rité, et je sais même que leurs derniers tableaux sont
meilleurs. Comment alors expliquer ce refus ?

Il me semble, en bonne logique, que si un peintre a été jugé
digne aujourd'hui de montrer ses œuvres au public, on ne
peut pas couvrir ses toiles demain. C'est pourtant cette bévue
que vient de commettre le jury. Pourquoi ? Je vous l'expli-
querai.

Vous imaginez-vous cette guerre civile entre artistes, se
proscrivant les uns les autres ; les puissants d'aujourd'hui
mettraient à la porte les puissants d'hier ; ce serait un tohu-
bohu effroyable d'ambitions et de haines, une sorte de petite
Rome au temps de Sylla et de Marius. Et nous, bon public,
qui avons droit aux œuvres de tous les artistes, nous
n'aurions jamais que les œuvres de la faction triomphante. Ô
vérité, ô justice !

Jamais l'Académie ne s'est déjugée de la sorte. Elle tenait
les gens pendant des années à la porte, mais elle ne les
chassait pas de nouveau après les avoir fait entrer.

Dieu me préserve de rappeler trop fort l'Académie. Le mal
est préférable au pire, voilà tout.

Je ne veux pas même choisir des juges et désigner certains
artistes comme devant être des jurés impartiaux. MM. Manet
et Brigot refuseraient sans doute MM. Breton et Brion[7], de
même que ceux-ci ont refusé ceux-là. L'homme a ses sympa-
thies et ses antipathies, qu'il ne peut vaincre. Or, il s'agit ici
de vérité et de justice.

Qu'on crée donc un jury, il n'importe lequel. Plus il

commettra d'erreurs et plus il manquera sa sauce, plus je rirai. Croyez-vous que ces hommes ne me donnent pas un spectacle réjouissant ? Ils défendent leur petite chapelle avec mille finesses de sacristains qui m'amusent énormément. Mais qu'on rétablisse alors ce qu'on a appelé le Salon des Refusés. Je supplie tous mes confrères de se joindre à moi, je voudrais grossir ma voix, avoir toute puissance pour obtenir la réouverture de ces salles où le public allait juger, à son tour, et les juges et les condamnés. Là, pour le moment, est le seul moyen de contenter tout le monde. Les artistes refusés n'ont pas encore retiré leurs œuvres ; qu'on se hâte de planter des clous et d'accrocher leurs tableaux quelque part[8].

*

le 30 avril 1866

De tous côtés on me somme de m'expliquer, on me demande avec instance de citer les noms des artistes de mérite qui ont été refusés par le jury.

Le public sera donc toujours le bon public. Il est évident que les artistes mis à la porte du Salon ne sont encore que les peintres célèbres de demain, et je ne pourrais donner ici que des noms inconnus de mes lecteurs. Je me plains justement de ces étranges jugements qui condamnent à l'obscurité, pendant de longues années, des garçons sérieux ayant le seul tort de ne pas penser comme leurs confrères. Il faut se dire que toutes les personnalités, Delacroix et les autres, nous ont été longtemps cachées par les décisions de certaines coteries. Je ne voudrais pas que cela se renouvelât, et j'écris justement ces articles pour exiger que les artistes qui seront à coup sûr les maîtres de demain ne soient pas les persécutés d'aujourd'hui.

J'affirme carrément que le jury qui a fonctionné cette année a jugé d'après un parti pris. Tout un côté de l'art français, à notre époque, nous a été volontairement voilé. J'ai nommé MM. Manet et Brigot, car ceux-là sont déjà connus ; je pourrais en citer vingt autres appartenant au même mouvement artistique. C'est dire que le jury n'a pas voulu

des toiles fortes et vivantes, des études faites en pleine vie et en pleine réalité.

Je sais bien que les rieurs ne vont pas être de mon côté. On aime beaucoup à rire en France, et je vous jure que je vais rire encore plus fort que les autres. Rira bien qui rira le dernier.

Eh oui ! je me constitue le défenseur de la réalité. J'avoue tranquillement que je vais admirer M. Manet, je déclare que je fais peu de cas de toute la poudre de riz de M. Cabanel et que je préfère les senteurs âpres et saines de la nature vraie. D'ailleurs, chacun de mes jugements viendra en son temps. Je me contente de constater ici, et personne n'osera me démentir, que le mouvement qu'on a désigné sous le nom de réalisme ne sera pas représenté au Salon.

Je sais bien qu'il y aura Courbet. Mais Courbet, paraît-il, a passé à l'ennemi. On serait allé chez lui en ambassade, car le maître d'Ornans est un terrible tapageur qu'on craint d'offenser, et on lui aurait offert des titres et des honneurs s'il voulait bien renier ses disciples. On parle de la grande médaille ou même de la croix. Le lendemain, Courbet se rendait chez M. Brigot, son élève, et lui déclarait vertement qu'il « n'avait pas la philosophie de sa peinture ». La philosophie de la peinture de Courbet ! Ô pauvre cher maître, le livre de Proudhon vous a donné une indigestion de démocratie. Par grâce, restez le premier peintre de l'époque, ne devenez ni moraliste ni socialiste.

D'ailleurs, qu'importent aujourd'hui mes sympathies ! Moi, public, je me plains d'être lésé dans ma liberté d'opinion ; moi, public, je suis irrité de ce qu'on ne me donne pas dans son entier le moment artistique ; moi, public, j'exige qu'on ne me cache rien, j'intente justement et légalement un procès aux artistes qui, avec parti pris, ont chassé du Salon tout un groupe de leurs confrères.

Toute assemblée, toute réunion d'hommes nommée dans le but de prendre des décisions quelconques, n'est pas une machine simple, ne tournant que dans un sens et n'obéissant qu'à un seul ressort. Il y a une étude délicate à faire pour expliquer chaque mouvement, chaque tour de roue. Le vulgaire ne voit qu'un simple résultat obtenu ; l'observateur aperçoit les tiraillements, les soubresauts qui secouent la machine. [*Dans l'édition de 1879, le texte s'interrompt ici. On*

*trouvera le passage supprimé, qui figurait dans* L'Événement, *à la fin de l'article, pp. 102-106. La première édition en avait conservé un fragment, du début à :* ... tous ceux qui n'ont pas de pinceaux entre les mains.]

Voulez-vous que nous remontions la machine et que nous la fassions fonctionner un peu ? Prenons délicatement les roues, les petites et les grandes, celles qui tournent à gauche et celles qui tournent à droite. Ajustons-les et regardons le travail produit. La machine grince par instants, certaines pièces s'obstinent à aller selon leur bon plaisir ; mais, en somme, le tout marche convenablement. Si toutes les roues ne tournent pas, poussées par le même ressort, elles arrivent à s'engrener les unes dans les autres et à travailler en commun à la même besogne.

Il y a les bons garçons qui refusent et qui reçoivent avec indifférence ; il y a les gens arrivés qui sont en dehors des luttes ; il y a les artistes du passé qui tiennent à leurs croyances, qui nient toutes les tentations nouvelles ; il y a enfin les artistes du présent, ceux dont la petite manière a un petit succès et qui tiennent ce succès entre leurs dents, en grondant et en menaçant tout confrère qui s'approche.

Le résultat obtenu, vous le connaissez : ce sont ces salles si vides et si mornes, que nous visiterons ensemble. Je sais bien que je ne puis faire au jury un crime de notre pauvreté artistique. Mais je ne puis lui demander compte de tous les artistes audacieux qu'il décourage.

On reçoit les médiocrités. On couvre les murs de toiles honnêtes et parfaitement nulles. De haut en bas, de long en large, vous pouvez regarder : pas un tableau qui choque, pas un tableau qui attire. On a débarbouillé l'art, on l'a peigné avec soin ; c'est un brave bourgeois en pantoufles et en chemise blanche.

Ajoutez à ces toiles honnêtes, signées de noms inconnus, les tableaux exempts de tout examen. Ceux-là sont l'œuvre des peintres que j'aurai à étudier et à discuter.

Voilà le Salon, toujours le même.

Cette année, le jury a eu des besoins de propreté encore plus vifs. Il a trouvé que l'année dernière le balai de l'idéal avait oublié quelques brins de paille sur le parquet. Il a voulu faire place nette, et il a mis à la porte les réalistes, gens qui

sont accusés de ne pas se laver les mains. Les belles dames visiteront le Salon en grandes toilettes : tout y sera propre et clair comme un miroir. On pourra se coiffer dans les toiles.

Eh bien ! je suis heureux de terminer cet article en disant aux jurés qu'ils sont de mauvais douaniers. L'ennemi est dans la place, je les en avertis. Je ne parle pas des quelques bons tableaux qu'ils ont reçus par inadvertance. Je veux dire tout simplement que M. Brigot, contre lequel on a pris les plus grandes précautions, aura pourtant deux études au Salon. Cherchez bien, elles sont dans les B, quoique signées d'un autre nom.

Ainsi, jeunes artistes, si vous désirez être reçus l'année prochaine, ne prenez pas le pseudonyme de Brigot, prenez celui de Barbanchu. Vous êtes certains d'être acceptés à l'unanimité. Il paraît décidément que c'est une simple affaire de nom.

\*

Je vais essayer de démonter pièce à pièce le jury, d'en expliquer le mécanisme, de faire bien comprendre le jeu de ses ressorts. Puisque le Salon est son œuvre, ai-je dit, il est nécessaire de connaître, dans chacune de ses parties, cet auteur impersonnel et multiple.

Le jury est composé de vingt-huit membres, dont voici la liste par ordre de votes : membres nommés par les artistes médaillés : MM. Gérome, Cabanel, Pils, Bida, Meissonier, Gleyre, Français, Fromentin, Corot, Robert Fleury, Breton, Hébert, Dauzats, Brion, Daubigny, Barrias, Dubufe, Baudry ; membres supplémentaires : Isabey, de Lajolais, Théodore Rousseau ; membres nommés par l'Administration : MM. Cottier, Théophile Gautier, Lacaze, marquis Maison, Reiset, Paul de Saint-Victor, Alfred Arago.

Je me hâte de mettre l'Administration hors de cause. C'est Ici une querelle simplement artistique, et je tiens à désintéresser tous ceux qui n'ont pas de pinceaux entre les mains. Je me contenterai de faire observer à M. Paul de Saint-Victor, à M. Théophile Gautier surtout, qu'ils ont été bien sévères pour des jeunes gens dont le seul crime est de tenter de nouvelles voies. M. Théophile Gautier, qui tire de si jolis feux d'artifice dans *Le Moniteur* en l'honneur des toiles qu'il a reçues, ne se souvient donc pas de 1830, lorsqu'il portait des gilets rouges ? Hélas ! je le sais, nous n'en sommes plus aux gilets rouges, nous en sommes à la chair nue et vivante, et je comprends toute l'angoisse d'un vieux romantique impénitent qui voit ses dieux s'en aller.

Restent vingt et une roues à la machine. Voici la description de chacune de ces roues et l'explication de leur mode de travail.

M. Gérome. Juré très rusé et très habile. Il aura compris la déplorable besogne qui allait se faire, et il s'est sauvé en Espagne, un jour avant l'ouverture des assises, pour revenir juste un jour après leur fermeture. Tous les jurés auraient dû imiter cette sage et prudente conduite. Nous aurions eu au moins une exposition complète.

M. Cabanel. Artiste comblé d'honneurs, employant toutes les forces qui lui restent à porter sa gloire, toujours occupé à ce qu'aucun de ses lauriers ne glisse à terre, n'ayant donc pas le temps d'être méchant. Il a montré, m'assure-t-on, beaucoup de douceur et d'indulgence. On m'a conté que la grande médaille qu'il s'est décernée l'année dernière a failli l'étouffer; il est encore tout honteux, comme un glouton qui s'est donné publiquement une indigestion.

M. Pils. Étouffant moins que M. Cabanel, se croyait assez solide pour ne pas tenter de renverser les autres.

M. Bida. On a sans doute élu ce dessinateur pour juger les dessinateurs, car il n'a jamais réussi comme peintre. M. Bida défend les principes.

M. Meissonnier. Rien n'est long à faire, paraît-il, comme de petits bonshommes, car le peintre en titre de Lilliput, l'artiste homéopathe à doses infinitésimales, a manqué presque toutes les séances. On m'a dit pourtant que M. Meissonnier avait assisté au jugement des artistes dont le nom commence par un M.

M. Gleyre. Ce peintre qui, l'année dernière, se trouvait le dernier sur la liste des jurés, y figure cette année au sixième rang. Ce vote a une légende.

Certain cercle de peintres, dont j'ai parlé et dont je parlerai encore, était navré, raconte la légende, de voir que M. Gleyre, un artiste si digne et si honorable, se trouvât le dernier sur la liste.

Or, un jour, un membre du cercle offrit de lui faire donner une place excellente, à la condition que tous ceux qui voteraient pour lui voteraient en même temps pour M. Dubufe. Et voilà pourquoi M. Gleyre est le sixième sur la liste, voilà pourquoi M. Dubufe a pour la première fois, l'honneur de faire partie du jury. J'ai dit que ce n'était là qu'une légende.

D'ailleurs, le maître, celui dont les élèves font aujourd'hui les méchants, s'est conduit en excellent homme. Vous savez que le roi n'est jamais le plus grand royaliste. Peut-être M. Gleyre s'est-il souvenu d'une terrible leçon que, selon la chronique, lui aurait infligée M. Ingres, au château de Dampierre, où les deux artistes avaient à peindre des fresques dans la même salle. M. Ingres,

arrivant pour se mettre à l'œuvre, aurait exigé qu'on badigeonnât deux fresques que M. Gleyre avait déjà exécutées, déclarant qu'il ne pouvait travailler en un tel voisinage.

M. Français. Il ne sait pas trop lui-même s'il est réaliste ou s'il est idéaliste. Il peint des bois sacrés et des bois de Meudon. On m'assure qu'il a débuté par des paysages assez largement compris et peints avec une certaine force. Je ne connais de lui que des sortes d'aquarelles lavées à grande eau. Il a dû être très dur pour les tempéraments vigoureux.

M. Fromentin. Grand ami de M. Bida. Il a été en Afrique et en a rapporté de délicieux sujets de pendule. Ses Bédouins sont d'un propre à manger dans leurs assiettes. Tous ces artistes suaves, qui comprennent la poésie, qui déjeunent d'un rêve et qui dînent d'un songe, ont de saints effrois à la vue des toiles leur rappelant la nature, qu'ils ont déclarée trop sale pour eux.

M. Corot. Un artiste d'un grand talent. Je m'expliquerai sur lui plus tard. Il a été mou dans la défense des toiles qui auraient dû lui être sympathiques. Pour expliquer son attitude dans le jury, j'ai recours à une anecdote. C'était l'année dernière, on distribuait les médailles. Certains jurés s'extasiaient devant un paysage de M. Nazon, et se démenaient pour arracher sa voix à M. Corot. À la fin, celui-ci, fatigué : « Je suis un bon garçon, dit-il, donne-lui une médaille, mais j'avoue que je ne comprends rien à ce tableau. »

M. Robert Fleury. Un reste de romantisme qui a su se faire accepter en mettant de l'eau dans son vin. Très opposé à tout mouvement nouveau. Il jugeait au Salon, mais sa place depuis un mois était à Rome, où il est nommé directeur de notre école, en remplacement de M. Schnetz. Dire que M. Gérome n'avait pas de prétexte et qu'il s'est sauvé, et dire que M. Robert Fleury avait un prétexte et qu'il est resté ! Que voulez-vous, il y a des hommes qui accomplissent fermement leur devoir. On me dit que le fils de M. Robert Fleury expose cette année et qu'il aura sans doute une des quarante médailles.

M. Breton. Celui-ci est un peintre jeune et militant. Il se serait écrié, en face des toiles de M. Manet : « Si nous recevons cela, nous sommes perdus. » Qui, nous ?... M. Breton en est aux paysannes qui ont lu *Lélia* et qui font des vers le soir, en regardant la lune. On parle, de par le monde, de la noblesse de ses figures. Ainsi tient-il à ne pas laisser entrer un seul paysan vrai au Salon. Cette année, il en a gardé l'entrée, et il a mis impitoyablement à la porte tout ce qui exhalait la puissante odeur de la terre.

M. Hébert. Artiste sentant la fièvre. D'une grâce trop maladive pour vivre en bonne amitié avec les saines réalités.

M. Dauzats. Juré de fondation. Ses états de service ne sont

pourtant pas très nombreux ni très brillants. Il a voté avec les autres, c'est tout ce que je sais.

**M. Brion.** Le compère de M. Breton. Ils conduisaient tous deux la campagne. N'est-il pas triste de voir des travailleurs, jeunes encore, connus d'hier seulement, fermer la porte avec violence au nez de ceux qui tentent le succès par une autre voie ? M. Brion l'a avoué lui-même devant quelqu'un que je nommerai s'il le faut. Comme on lui parlait de l'attitude du jury : « Oui, a-t-il dit, il y a eu un peu de parti pris. » Devant une telle déclaration, ne devrait-on pas casser les jugements d'un tribunal qui avoue lui-même sa partialité ?

**M. Daubigny.** Je ne saurais trop le louer. Il s'est conduit en artiste et en homme de cœur. Lui seul a lutté contre certains de ses collègues, au nom de la vérité et de la justice.

« Ne refusons que les nuls et les médiocres, disait-il ; acceptons les tempéraments, tous ceux qui cherchent et qui travaillent. »

Belle parole, qui devrait être la seule loi de ce tribunal d'artistes jugeant des artistes.

Les efforts de M. Daubigny ont été paralysés, il a été battu dans chaque vote ; à deux ou trois reprises, il a parlé de se retirer, devant les incroyables décisions de ses collègues.

Un trait achèvera de peindre cette figure sympathique :

Son fils et sa fille ayant envoyé au Salon l'un des paysages et l'autre des fleurs, il s'est absenté pendant que le jury décidait du sort de ces tableaux.

**M. Barrias.** Excellent homme. Il s'est contenté de voter avec les autres.

**M. Dubufe.** Il a été nommé le dix-septième, afin que M. Gleyre fût nommé le sixième, d'après la légende que j'ai contée plus haut. M. Dubufe, qui peint les portraits au fard et à la craie, a fait chorus avec MM. Breton et Brion. Il a manqué de s'évanouir devant *Le Joueur de fifre*, de M. Manet, et a prononcé ces paroles grosses de menaces : « Tant que je ferai partie d'un jury, je ne recevrai pas de toiles pareilles. »

**M. Baudry.** Cet artiste est très irrité de ses derniers insuccès. C'est une singulière idée que de le charger de travailler au succès des autres.

**M. Isabey.** Un romantique égaré dans notre époque. Il est resté comme de juste fidèle à ses dieux, et se fait un devoir de jeter des pierres à tous les dieux nouveaux.

**M. de Lajolais.** M. de Lajolais qui, M. de Lajolais quoi ? Vous vous questionnez, comme je me suis questionné moi-même. Ne cherchez pas, vous ne trouveriez rien, et puis j'ai pris le souci de chercher pour vous. Je vous demande pardon d'accorder la plus large place au plus inconnu des jurés. Le cas est curieux et en vaut vraiment la peine.

M. de Lajolais — puisque M. de Lajolais il y a — est un élève de M. Gleyre qui a pour tout bagage artistique un paysage exposé en 1864, et un autre paysage exposé en 1865. En outre, il a organisé l'exposition rétrospective de la place Royale. Voilà ses titres. Mais j'oublie le plus important : il paraîtrait qu'on lui doit les élections combinées de MM. Gleyre et Dubufe.

Comme il distribuait ainsi d'une main habile les voix de ses confrères, quelques-unes de ces voix sont restées entre ses doigts. Il a passé dans le tas et a été nommé.

En 1863, les toiles de M. de Lajolais ont été refusées par l'Académie ; que pensent les académiciens, MM. Cabanel, Robert Fleury, Meissonier, d'avoir aujourd'hui pour collègue un garçon qu'ils jugeaient indigne dernièrement de figurer au Salon ?

Il vous semble sans doute, comme à moi, que ce juge inconnu, nommé on ne sait comment ni pourquoi, avait charge d'être indulgent. Or, M. de Lajolais s'est vanté devant témoins de n'avoir accordé son vote qu'à trois cents toiles, et le Salon en contiendra environ quatre mille.

Comprenez-vous le rôle de ce refusé d'hier qui jette à la porte tous ses camarades ?

Il ne me reste plus qu'à rappeler une phrase de la lettre que M. de Nieuwerkerke nous a fait l'honneur d'écrire chez nous : « Le jury est, dit-il, une réunion d'hommes de talent desquels la France a le droit de s'enorgueillir... » Pardon, monsieur le comte, est-ce que M. de Lajolais est un de ces hommes de talent dont j'ai le droit de m'enorgueillir ? Je vous assure, en ce cas, que je n'abuserai jamais de ce droit.

M. Théodore Rousseau. Un romantique endurci. Il a été refusé pendant dix ans, il rend dureté pour dureté. On me l'a représenté comme un des plus acharnés contre les réalistes, dont il est pourtant le petit cousin.

Maintenant, voilà la machine démontée sous vos yeux. Vous pouvez prendre connaissance de chaque rouage et les étudier même plus librement que je n'ai pu le faire ici.

[*Au bas de la page, dans la première édition, on peut lire la note suivante :*] Je prenais ici chaque juré à part et j'étudiais son rôle dans l'ensemble des votes. Je crois devoir supprimer cette partie de l'article. On m'a prouvé le peu de fondement de plusieurs détails dont auparavant on m'avait, à différentes reprises, affirmé l'exactitude. L'esprit général devait être vrai ; mais, ne sachant où le faux commence, je trouve plus simple d'effacer le tout et de m'en tenir à mes seules opinions en matière d'art.

# LE MOMENT ARTISTIQUE[9]

le 4 mai 1866

J'aurais dû peut-être, avant de porter le plus mince jugement, expliquer catégoriquement quelles sont mes façons de voir en art, quelle est mon esthétique. Je sais que les bouts d'opinion que j'ai été forcé de donner, d'une manière incidente, ont blessé les idées reçues, et qu'on m'en veut pour ces affirmations carrées que rien ne paraissait établir.

J'ai ma petite théorie comme un autre, et, comme un autre, je crois que ma théorie est la seule vraie. Au risque de n'être pas amusant, je vais donc poser cette théorie. Mes tendresses et mes haines en découleront tout naturellement.

Pour le public — et je ne prends pas ici ce mot en mauvaise part — pour le public, une œuvre d'art, un tableau, est une suave chose qui émeut le cœur d'une façon douce et terrible ; c'est un massacre, lorsque les victimes pantelantes gémissent et se traînent sous les fusils qui les menacent ; ou c'est encore une délicieuse jeune fille, toute de neige, qui rêve au clair de lune, appuyée sur un fût de colonne. Je veux dire que la foule voit dans une toile un sujet qui la saisit à la gorge ou au cœur, et qu'elle ne demande pas autre chose à l'artiste qu'une larme ou qu'un sourire.

Pour moi — pour beaucoup de gens, je veux l'espérer — une œuvre d'art est, au contraire, une personnalité, une individualité.

Ce que je demande à l'artiste, ce n'est pas de me donner de

tendres visions ou des cauchemars effroyables ; c'est de se livrer lui-même, cœur et chair, c'est d'affirmer hautement un esprit puissant et particulier, une nature qui saisisse largement la nature en sa main et la plante tout debout devant nous, telle qu'il la voit. En un mot, j'ai le plus profond dédain pour les petites habiletés, pour les flatteries intéressées, pour ce que l'étude a pu apprendre et ce qu'un travail acharné a rendu familier, pour tous les coups de théâtre historiques de ce monsieur et pour toutes les rêveries parfumées de cet autre monsieur. Mais j'ai la plus profonde admiration pour les œuvres individuelles, pour celles qui sortent d'un jet d'une main vigoureuse et unique.

Il ne s'agit donc plus ici de plaire ou de ne pas plaire, il s'agit d'être soi, de montrer son cœur à nu, de formuler énergiquement une individualité.

Je ne suis pour aucune école, parce que je suis pour la vérité humaine, qui exclut toute coterie et tout système. Le mot « art » me déplaît ; il contient en lui je ne sais quelles idées d'arrangements nécessaires, d'idéal absolu. Faire de l'art, n'est-ce pas faire quelque chose qui est en dehors de l'homme et de la nature ? Je veux qu'on fasse de la vie, moi ; je veux qu'on soit vivant, qu'on crée à nouveau, en dehors de tout, selon ses propres yeux et son propre tempérament. Ce que je cherche avant tout dans un tableau, c'est un homme et non pas un tableau.

Il y a, selon moi, deux éléments dans une œuvre : l'élément réel, qui est la nature, et l'élément individuel, qui est l'homme.

L'élément réel, la nature, est fixe, toujours le même : il demeure égal pour tout le monde ; je dirais qu'il peut servir de commune mesure pour toutes les œuvres produites, si j'admettais qu'il puisse y avoir une commune mesure.

L'élément individuel, au contraire, l'homme, est variable à l'infini ; autant d'œuvres et autant d'esprits différents ; si le tempérament n'existait pas, tous les tableaux devraient être forcément de simples photographies [10].

Donc, une œuvre d'art n'est jamais que la combinaison d'un homme, élément variable, et de la nature, élément fixe. Le mot « réaliste » ne signifie rien pour moi, qui déclare subordonner le réel au tempérament. Faites vrai, j'applau-

dis; mais surtout faites individuel et vivant, et j'applaudis plus fort. Si vous sortez de ce raisonnement, vous êtes forcé de nier le passé et de créer des définitions que vous serez forcé d'élargir chaque année.

Car c'est une autre bonne plaisanterie de croire qu'il y a, en fait de beauté artistique, une vérité absolue et éternelle. La vérité une et complète n'est pas faite pour nous qui confectionnons chaque matin une vérité que nous usons chaque soir. Comme toute chose, l'art est un produit humain, une sécrétion humaine; c'est notre corps qui sue la beauté de nos œuvres. Notre corps change selon les climats et selon les mœurs, et la sécrétion change donc également.

C'est dire que l'œuvre de demain ne saurait être celle d'aujourd'hui; vous ne pouvez formuler aucune règle, ni donner aucun précepte; il faut vous abandonner bravement à votre nature et ne pas chercher à vous mentir. Est-ce que vous avez peur de parler votre langue, que vous cherchez à épeler péniblement des langues mortes?

Ma volonté énergique est celle-ci : je ne veux pas des œuvres d'écoliers faites sur des modèles fournis par les maîtres. Ces œuvres me rappellent les pages d'écriture que je traçais étant enfant, d'après les pages lithographiées ouvertes devant moi. Je ne veux pas des retours au passé, des prétendues résurrections, des tableaux peints suivant un idéal formé de morceaux d'idéal qu'on a ramassés dans tous les temps. Je ne veux pas de tout ce qui n'est point vie, tempérament, réalité!

Et maintenant, je vous en supplie, ayez pitié de moi. Songez à tout ce qu'a dû souffrir hier un tempérament bâti comme le mien, égaré dans la vaste et morne nullité du Salon. Franchement, j'ai eu un moment la pensée de lâcher la besogne, prévoyant trop de sévérité.

Mais ce n'est point les artistes que je vais blesser dans leurs croyances, ce sont eux qui viennent de me blesser bien plus vivement dans les miennes! Mes lecteurs comprennent-ils ma position, se disent-ils : « Voilà un pauvre diable qui est tout écœuré, et qui retient ses nausées pour garder la décence qu'il doit au public » ?

Jamais je n'ai vu un tel amas de médiocrités. Il y a là deux mille tableaux, et il n'y a pas dix hommes. Sur ces deux mille

toiles, douze ou quinze vous parlent un langage humain ; les autres vous content des niaiseries de parfumeurs. Suis-je trop sévère ? Je ne fais pourtant que dire tout haut ce que les autres pensent tout bas.

Je ne nie pas notre époque, au moins. J'ai foi en elle, je sais qu'elle cherche et qu'elle travaille. Nous sommes dans un temps de luttes et de fièvres, nous avons nos talents et nos génies. Mais je ne veux pas qu'on confonde les médiocres et les puissants, je crois qu'il est bon de ne point avoir cette indulgence indifférente qui donne un mot d'éloge à tout le monde, et qui, par là même, ne loue personne.

Notre époque est celle-ci. Nous sommes civilisés, nous avons des boudoirs et des salons ; le badigeon est bon pour les petites gens, il faut des peintures sur les murs des riches. Et alors a été créée toute une corporation d'ouvriers qui achèvent la besogne commencée par les maçons. Il faut beaucoup de peintres, comme vous pensez, et on est obligé de les élever à la brochette, en masse. On leur donne, d'ailleurs, les meilleurs conseils pour plaire et ne pas blesser les goûts du temps.

Ajoutez à cela l'esprit de l'art moderne. En présence de l'envahissement de la science et de l'industrie, les artistes, par réaction, se sont jetés dans le rêve, dans un ciel de pacotille, tout de clinquant et de papier de soie. Allez donc voir si les maîtres de la Renaissance songeaient aux adorables petits riens devant lesquels nous nous pâmons ; ils étaient de puissantes natures qui peignaient en pleine vie. Nous autres, nous sommes nerveux et inquiets ; il y a beaucoup de la femme en nous, et nous nous sentons si faibles et si usés que la santé plantureuse nous déplaît. Parlez-moi des sentimentalités et des mièvreries !

Nos artistes sont des poètes. C'est là une grave injure pour des gens qui n'ont pas même charge de penser, mais je la maintiens. Voyez le Salon : ce ne sont que strophes et madrigaux. Celui-ci rime une ode à la Pologne, cet autre une ode à Cléopâtre ; il y en a un qui chante sur le mode de Tibulle et un autre qui tâche de souffler dans la grande trompette de Lucrèce. Je ne parle pas des hymnes guerriers, ni des élégies, ni des chansons grivoises, ni des fables.

Quel charivari !

Par grâce, peignez, puisque vous êtes peintres, ne chantez pas. Voici de la chair, voici de la lumière ; faites un Adam qui soit votre création. Vous devez être des faiseurs d'hommes, et non pas des faiseurs d'ombres. Mais je sais que dans un boudoir un homme tout nu est peu convenable. C'est pour cela que vous peignez de grands pantins grotesques qui ne sont pas plus indécents et pas plus vivants que les poupées en peau rose des petites filles.

Le talent procède autrement, voyez-vous. Regardez les quelques toiles remarquables du Salon. Elles font un trou dans la muraille, elles sont presque déplaisantes, elles crient dans le murmure adouci de leurs voisines. Les peintres qui commettent de pareilles œuvres sont en dehors de la corporation des badigeonneurs élégants dont j'ai parlé. Ils sont peu nombreux, ils vivent d'eux-mêmes, en dehors de toute école.

Je l'ai déjà dit, on ne peut accuser le jury de la médiocrité de nos peintres. Mais, puisqu'il croit avoir charge d'être sévère, pourquoi ne nous épargne-t-il pas la vue de toutes ces niaiseries ? Si vous n'admettez que les talents, une salle de trois mètres carrés suffira.

Ai-je été si révolutionnaire, en regrettant les quelques tempéraments qui ne figurent pas au Salon ? Nous ne sommes pas si riches en individualités, pour refuser celles qui se produisent. D'ailleurs, je le sais, les tempéraments ne meurent pas d'un refus. Je défends leur cause, parce qu'elle me semble juste ; mais, au fond, je suis bien tranquille sur l'état de santé du talent. Nos pères ont ri de Courbet, et voilà que nous nous extasions devant lui ; nous rions de Manet, et ce seront nos fils qui s'extasieront en face de ses toiles[11].

# M. MANET[12]

le 7 mai 1866

Si nous aimons à rire, en France, nous avons, à l'occasion, une exquise courtoisie et un tact parfait. Nous respectons les persécutés, nous défendons de toute notre puissance la cause des hommes qui luttent seuls contre une foule.

Je viens, aujourd'hui, tendre une main sympathique à l'artiste qu'un groupe de ses confrères a mis à la porte du Salon. Si je n'avais pour le louer sans réserve la grande admiration que fait naître en moi son talent, j'aurais encore la position qu'on lui a créée de paria, de peintre impopulaire et grotesque.

Avant de parler de ceux que tout le monde peut voir, de ceux qui étalent leur médiocrité en pleine lumière, je me fais un devoir de consacrer la plus large place possible à celui dont on a volontairement écarté les œuvres, et que l'on n'a pas jugé digne de figurer parmi quinze cents à deux mille impuissants qui ont été reçus à bras ouverts.

Et je lui dis : « Consolez-vous. On vous a mis à part, et vous méritez de vivre à part. Vous ne pensez pas comme tous ces gens-là, vous peignez selon votre cœur et selon votre chair, vous êtes une personnalité qui s'affirme carrément. Vos toiles sont mal à l'aise parmi les niaiseries et les sentimentalités du temps. Restez dans votre atelier. C'est là que je vais vous chercher et vous admirer. »

Je m'expliquerai le plus nettement possible sur M. Manet. Je ne veux point qu'il y ait de malentendu entre le public et

moi. Je n'admets pas et je n'admettrai jamais qu'un jury ait eu le pouvoir de défendre à la foule la vue d'une des individualités les plus vivantes de notre époque. Comme mes sympathies sont en dehors du Salon, je n'y entrerai que lorsque j'aurai contenté ailleurs mes besoins d'admiration.

Il paraît que je suis le premier à louer sans restriction M. Manet [13]. C'est que je me soucie peu de toutes ces peintures de boudoir, de ces images coloriées, de ces misérables toiles où je ne trouve rien de vivant. J'ai déjà déclaré que le tempérament seul m'intéressait.

On m'aborde dans les rues, et on me dit : « Ce n'est pas sérieux, n'est-ce pas ? Vous débutez à peine, vous voulez couper la queue de votre chien. Mais, puisqu'on ne vous voit pas, rions un peu ensemble du haut comique du *Dîner sur l'herbe*, de l'*Olympia*, du *Joueur de fifre*. »

Ainsi nous en sommes à ce point en art, nous n'avons plus même la liberté de nos admirations. Voilà que je passe pour un garçon qui se ment à lui-même par calcul. Et mon crime est de vouloir enfin dire la vérité sur un artiste qu'on feint de ne pas comprendre et qu'on chasse comme un lépreux du petit monde des peintres.

L'opinion de la majorité sur M. Manet est celle-ci : M. Manet est un jeune rapin qui s'enferme pour fumer et boire avec des galopins de son âge. Alors, lorsqu'on a vidé des tonnes de bière, le rapin décide qu'il va peindre des caricatures et les exposer pour que la foule se moque de lui et retienne son nom. Il se met à l'œuvre, il fait des choses inouïes, il se tient lui-même les côtes devant son tableau, il ne rêve que de se moquer du public et de se faire une réputation d'homme grotesque.

Bonnes gens !

Je puis placer ici une anecdote qui rend admirablement le sentiment de la foule. Un jour, M. Manet et un littérateur très connu étaient assis devant un café des boulevards. Arrive un journaliste auquel le littérateur présente le jeune maître. « M. Manet », dit-il. Le journaliste se hausse sur ses pieds, cherche à droite, cherche à gauche ; puis il finit par apercevoir devant lui l'artiste, modestement assis et tenant une toute petite place. « Ah ! pardon, s'écrie-t-il, je vous croyais

colossal, et je cherchais partout un visage grimaçant et patibulaire[14]. »

Voilà tout le public.

Les artistes eux-mêmes, les confrères, ceux qui devraient voir clair dans la question, n'osent se décider. Les uns, je parle des sots, rient sans regarder, font des gorges chaudes sur ces toiles fortes et convaincues. Les autres parlent de talent incomplet, de brutalités voulues, de violences systématiques. En somme, ils laissent plaisanter le public, sans songer seulement à lui dire : « Ne riez pas si fort, vous ne voulez passer pour des imbéciles. Il n'y a pas le plus petit mot pour rire dans tout ceci. Il n'y a qu'un artiste sincère, qui obéit à sa nature, qui cherche le vrai avec fièvre, qui se donne entier et qui n'a aucune de nos lâchetés. »

Puisque personne ne dit cela, je vais le dire, moi, je vais le crier. Je suis tellement certain que M. Manet sera un des maîtres de demain, que je croirais conclure une bonne affaire, si j'avais de la fortune, en achetant aujourd'hui toutes ses toiles. Dans cinquante ans, elles se vendront quinze et vingt fois plus cher, et c'est alors que certains tableaux de quarante mille francs ne vaudront pas quarante francs.

Il ne faut pourtant pas avoir beaucoup d'intelligence pour prophétiser de pareils événements.

On a d'un côté des succès de mode, des succès de salons et de coteries ; on a des artistes qui se créent une petite spécialité, qui exploitent un des goûts passagers du public ; on a des messieurs rêveurs et élégants qui, du bout de leurs pinceaux, peignent des images mauvais teint que quelques gouttes de pluie effaceraient.

D'un autre côté, au contraire, on a un homme s'attaquant directement à la nature, ayant remis en question l'art entier, cherchant à créer de lui-même et à ne rien cacher de sa personnalité. Est-ce que vous croyez que des tableaux peints d'une main puissante et convaincue ne sont pas plus solides que de ridicules gravures d'Épinal ?

Nous irons rire, si vous le voulez, devant les gens qui se moquent d'eux-mêmes et du public, en exposant sans honte des toiles qui ont perdu leur valeur première depuis qu'elles

sont barbouillées de jaune et de rouge. Si la foule avait reçu une forte éducation artistique, si elle savait admirer seulement les talents individuels et nouveaux, je vous assure que le Salon serait un lieu de réjouissance publique, car les visiteurs ne pourraient parcourir deux salles sans se rendre malades de gaieté. Ce qu'il y a de prodigieusement comique à l'Exposition, ce sont toutes ces œuvres banales et impudentes qui s'étalent, montrant leur misère et leur sottise.

Pour un observateur désintéressé, c'était un spectacle navrant que ces attroupements bêtes devant les toiles de M. Manet. J'ai entendu là bien des platitudes. Je me disais : « Serons-nous donc toujours si enfants, et nous croirons-nous donc toujours obligés de tenir boutique d'esprit ? Voilà des individus qui rient, la bouche ouverte, sans savoir pourquoi, parce qu'ils sont blessés dans leurs habitudes et dans leurs croyances. Ils trouvent cela drôle, et ils rient. Ils rient comme un bossu rirait d'un autre homme, parce que cet homme n'aurait pas de bosse. »

Je ne suis allé qu'une fois dans l'atelier de M. Manet. L'artiste est de taille moyenne, plutôt petite que grande ; blond de cheveux et de visage légèrement coloré, il paraît avoir une trentaine d'années ; l'œil vif et intelligent, la bouche mobile, un peu railleuse par instants ; la face entière, irrégulière et expressive, a je ne sais quelle expression de finesse et d'énergie. Au demeurant, l'homme, dans ses gestes et dans sa voix, a la plus grande modestie et la plus grande douceur.

Celui que la foule traite de rapin gouailleur vit retiré, en famille. Il est marié et a l'existence réglée d'un bourgeois. Il travaille d'ailleurs avec acharnement, cherchant toujours, étudiant la nature, s'interrogeant et marchant dans sa voie.

Nous avons causé ensemble de l'attitude du public à son égard. Il n'en plaisante pas, mais il n'en paraît pas non plus découragé. Il a foi en lui, il laisse passer tranquillement sur sa tête la tempête des rires, certain que les applaudissements viendront.

J'étais enfin en face d'un lutteur convaincu, en face d'un homme impopulaire qui ne tremblait pas devant le public, qui ne cherchait pas à apprivoiser la bête, mais qui s'es-

sayait plutôt à la dompter, à lui imposer son tempérament.

C'est dans cet atelier que j'ai compris complètement M. Manet. Je l'avais aimé d'instinct ; dès lors, j'ai pénétré son talent, ce talent que je vais tâcher d'analyser. Au Salon, ses toiles criaient sous la lumière crue, au milieu des images à un sou qu'on avait collées au mur autour d'elles. Je les voyais enfin à part, ainsi que tout tableau doit être vu, dans le lieu même où elles avaient été peintes.

Le talent de M. Manet est fait de simplicité et de justesse. Sans doute, devant la nature incroyable de certains de ses confrères, il se sera décidé à interroger la réalité, seul à seule ; il aura refusé toute la science acquise, toute l'expérience ancienne, il aura voulu prendre l'art au commencement, c'est-à-dire à l'observation exacte des objets.

Il s'est donc mis courageusement en face d'un sujet, il a vu ce sujet par larges taches, par oppositions vigoureuses, et il a peint chaque chose telle qu'il la voyait. Qui ose parler ici de calcul mesquin, qui ose accuser un artiste consciencieux de se moquer de l'art et de lui-même ? Il faudrait punir les railleurs, car ils insultent un homme qui sera une de nos gloires, et ils l'insultent misérablement, riant de lui qui ne daigne même pas rire d'eux. Je vous assure que vos grimaces et que vos ricanements l'inquiètent peu.

J'ai revu *Le Déjeuner sur l'herbe*[15], ce chef-d'œuvre exposé au Salon des Refusés, et je défie nos peintres en vogue de nous donner un horizon plus large et plus empli d'air et de lumière. Oui, vous riez encore, parce que les ciels violets de M. Nazon vous ont gâtés. Il y a ici une nature bien bâtie qui doit vous déplaire. Puis nous n'avons ni la Cléopâtre en plâtre de M. Gérome, ni les jolies personnes roses et blanches de M. Dubufe[16]. Nous ne trouvons malheureusement là que des personnages de tous les jours, qui ont le tort d'avoir des muscles et des os, comme tout le monde. Je comprends votre désappointement et votre gaieté, en face de cette toile ; il aurait fallu chatouiller votre regard avec des images de boîtes à gants.

J'ai revu également l'*Olympia*[17], qui a le défaut grave de ressembler à beaucoup de demoiselles que vous connaissez. Puis, n'est-ce pas ? quelle étrange manie que de peindre

autrement que les autres ! Si, au moins, M. Manet avait emprunté la houppe à poudre de riz de M. Cabanel [18] et s'il avait un peu fardé les joues et les seins d'Olympia, la jeune fille aurait été présentable. Il y a là aussi un chat qui a bien amusé le public. Il est vrai que ce chat est d'un haut comique, n'est-ce pas ? et qu'il faut être insensé pour avoir mis un chat dans ce tableau. Un chat, vous imaginez-vous cela. Un chat noir, qui plus est. C'est très drôle... Ô mes pauvres concitoyens, avouez que vous avez l'esprit facile. Le chat légendaire d'Olympia est un indice certain du but que vous vous proposez en vous rendant au Salon. Vous allez y chercher des chats, avouez-le, et vous n'avez pas perdu votre journée lorsque vous trouvez un chat noir qui vous égaye.

Mais l'œuvre que je préfère est certainement *Le Joueur de fifre* [19], toile refusée cette année. Sur un fond gris et lumineux, se détache le jeune musicien, en petite tenue, pantalon rouge et bonnet de police. Il souffle dans son instrument, se présentant de face. J'ai dit plus haut que le talent de M. Manet était fait de justesse et de simplicité, me souvenant surtout de l'impression que m'a laissée cette toile. Je ne crois pas qu'il soit possible d'obtenir un effet plus puissant avec des moyens moins compliqués.

Le tempérament de M. Manet est un tempérament sec, emportant le morceau. Il arrête vivement ses figures, il ne recule pas devant les brusqueries de la nature, il rend dans leur vigueur les différents objets se détachant les uns sur les autres. Tout son être le porte à voir par taches, par morceaux simples et énergiques. On peut dire de lui qu'il se contente de chercher des tons justes et de les juxtaposer ensuite sur une toile. Il arrive que la toile se couvre ainsi d'une peinture solide et forte. Je retrouve dans le tableau un homme qui a la curiosité du vrai et qui tire de lui un monde vivant d'une vie particulière et puissante.

Vous savez quel effet produisent les toiles de M. Manet au Salon. Elles crèvent le mur, tout simplement. Tout autour d'elles s'étalent les douceurs des confiseurs artistiques à la mode, les arbres en sucre candi et les maisons en croûte de pâté, les bonshommes en pain d'épices et les bonnes femmes faites de crème à la vanille. La boutique de bonbons devient plus rose et plus douce, et les toiles vivantes de l'artiste

semblent prendre une certaine amertume au milieu de ce
fleuve de lait. Aussi faut-il voir les grimaces des grands
enfants qui passent dans la salle. Jamais vous ne leur ferez
avaler pour deux sous de véritable chair, ayant la réalité de
la vie ; mais ils se gorgent comme des malheureux de toutes
les sucreries écœurantes qu'on leur sert.

Ne regardez plus les tableaux voisins. Regardez les per-
sonnes vivantes qui sont dans la salle. Étudiez les opposi-
tions de leurs corps sur le parquet et sur les murs. Puis,
regardez les toiles de M. Manet : vous verrez que là est la
vérité et la puissance. Regardez maintenant les autres toiles,
celles qui sourient bêtement autour de vous : vous éclatez de
rire, n'est-ce pas ?

La place de M. Manet est marquée au Louvre comme celle
de Courbet, comme celle de tout artiste d'un tempérament
original et fort. D'ailleurs, il n'y a pas la moindre ressem-
blance entre Courbet et M. Manet, et ces artistes, s'ils sont
logiques, doivent se nier l'un l'autre. C'est justement parce
qu'ils n'ont rien de semblable, qu'ils peuvent vivre chacun
d'une vie particulière.

Je n'ai pas de parallèle à établir entre eux, j'obéis à ma
façon de voir en ne mesurant pas les artistes d'après un idéal
absolu et en n'acceptant que les individualités uniques,
celles qui s'affirment dans la vérité et dans la puissance.

Je connais la réponse : « Vous prenez l'étrangeté pour
l'originalité, vous admettez donc qu'il suffit de faire autre-
ment que les autres pour faire bien. » Allez dans l'atelier de
M. Manet, messieurs ; puis revenez dans le vôtre et tâchez de
faire ce qu'il fait, amusez-vous à imiter ce peintre qui, selon
vous, a pris en fermage l'hilarité publique. Vous verrez alors
qu'il n'est pas si facile de faire rire le monde.

J'ai tâché de rendre à M. Manet la place qui lui appartient,
une des premières. On rira peut-être du panégyriste comme
on a ri du peintre. Un jour, nous serons vengés tous deux. Il y
a une vérité éternelle qui me soutient en critique : c'est que
les tempéraments seuls vivent et dominent les âges. Il est
impossible —, impossible, entendez-vous —, que M. Manet
n'ait pas son jour de triomphe, et qu'il n'écrase pas les
médiocrités timides qui l'entourent.

Ceux qui doivent trembler, ce sont les faiseurs, les hommes

qui ont volé un semblant d'originalité aux maîtres du passé ;
ce sont ceux qui calligraphient des arbres et des personnages,
qui ne savent ni ce qu'ils sont ni ce que sont ceux dont ils
rient. Ceux-là seront les morts de demain ; il y en a qui sont
morts depuis dix ans, lorsqu'on les enterre, et qui se
survivent en criant qu'on offense la dignité de l'art si l'on
introduit une toile vivante dans cette grande fosse commune
du Salon[20].

# LES RÉALISTES DU SALON[21]

11 mai 1866

Je serais désespéré si mes lecteurs croyaient un instant que je suis ici le porte-drapeau d'une école. Ce serait bien mal me comprendre que de faire de moi un réaliste quand même, un homme enrégimenté dans un parti.

Je suis de mon parti, du parti de la vie et de la vérité, voilà tout. J'ai quelque ressemblance avec Diogène, qui cherchait un homme ; moi, en art, je cherche aussi des hommes, des tempéraments nouveaux et puissants.

Je me moque du réalisme, en ce sens que ce mot ne représente rien de bien précis pour moi. Si vous entendez par ce terme la nécessité où sont les peintres d'étudier et de rendre la nature vraie, il est hors de doute que tous les artistes doivent être des réalistes. Peindre des rêves est un jeu d'enfant et de femme ; les hommes ont charge de peindre des réalités.

Ils prennent la nature et ils la rendent, ils la rendent vue à travers leurs tempéraments particuliers. Chaque artiste va nous donner ainsi un monde différent, et j'accepterai volontiers tous ces divers mondes, pourvu que chacun d'eux soit l'expression vivante d'un tempérament. J'admire les mondes de Delacroix et de Courbet. Devant cette déclaration, on ne saurait, je crois, me parquer dans aucune école.

Seulement, voici ce qu'il arrive en nos temps d'analyse psychologique et physiologique. Le vent est à la science[22] ; nous sommes poussés malgré nous vers l'étude exacte des

faits et des choses. Aussi toutes les fortes individualités qui se révèlent s'affirment-elles dans le sens de la vérité. Le mouvement de l'époque est certainement réaliste, ou plutôt positiviste. Je suis donc forcé d'admirer des hommes qui paraissent avoir quelque parenté entre eux, la parenté de l'heure à laquelle ils vivent.

Mais qu'il naisse demain un génie autre, un esprit qui réagira, qui nous donnera avec puissance une terre nouvelle, la sienne, je lui promets mes applaudissements. Je ne saurais trop le répéter, je cherche des hommes et non pas des mannequins, des hommes de chair et d'os, se confessant à nous, et non des menteurs qui n'ont que du son dans le ventre.

On m'écrit que je loue « la peinture de l'avenir ». Je ne sais ce que peut signifier cette expression. Je crois que chaque génie naît indépendant et qu'il ne laisse pas de disciples. La peinture de l'avenir m'inquiète peu ; elle sera ce que la feront les artistes et les sociétés de demain.

Le grand épouvantail, croyez-le, ce n'est pas le réalisme, c'est le tempérament. Tout homme qui ne ressemble pas aux autres, devient par là même un objet de défiance. Dès que la foule ne comprend plus, elle rit. Il faut toute une éducation pour faire accepter le génie. L'histoire de la littérature et de l'art est une sorte de martyrologe qui conte les huées dont on a couvert chacune des manifestations nouvelles de l'esprit humain.

Il y a des réalistes au Salon, — je ne dis plus des tempéraments, — il y a des artistes qui prétendent donner la nature vraie, avec toutes ses crudités et toutes ses violences.

Pour bien établir que je me moque de l'observation plus ou moins exacte, lorsqu'il n'y a pas une individualité puissante qui fasse vivre le tableau, je vais d'abord dire mon opinion toute nue sur MM. Monet, Ribot, Vollon, Bonvin et Roybet.

Je mets MM. Courbet et Millet à part, désirant leur consacrer une étude particulière.

J'avoue que la toile qui m'a le plus longtemps arrêté est la *Camille*[23], de M. Monet. C'est là une peinture énergique et vivante. Je venais de parcourir ces salles si froides et si vides, las de ne rencontrer aucun talent nouveau, lorsque j'ai aperçu cette jeune femme, traînant sa longue robe et s'enfon-

çant dans le mur, comme s'il y avait eu un trou. Vous ne sauriez croire combien il est bon d'admirer un peu, lorsqu'on est fatigué de rire et de hausser les épaules.

Je ne connais pas M. Monet, je crois même que jamais auparavant je n'avais regardé attentivement une de ses toiles. Il me semble cependant que je suis un de ses vieux amis. Et cela parce que son tableau me conte toute une histoire d'énergie et de vérité.

Eh oui ! voilà un tempérament, voilà un homme dans la foule de ces eunuques. Regardez les toiles voisines, et voyez quelle piteuse mine elles font à côté de cette fenêtre ouverte sur la nature. Ici, il y a plus qu'un réaliste, il y a un interprète délicat et fort qui a su rendre chaque détail sans tomber dans la sécheresse.

Voyez la robe. Elle est souple et solide. Elle traîne mollement, elle vit, elle dit tout haut qui est cette femme. Ce n'est pas là une robe de poupée, un de ces chiffons de mousseline dont on habille les rêves ; c'est de la bonne soie, qui serait trop lourde sur les crèmes fouettées de M. Dubufe.

Vous voulez des réalistes, des tempéraments, m'a-t-on écrit, prenez M. Ribot[24]. Je nie que M. Ribot ait un tempérament qui lui appartienne, et je nie qu'il rende la nature dans sa vérité.

La vérité d'abord. Regardez cette grande toile : Jésus est au milieu des docteurs, dans un coin du Temple ; il y a de larges ombres ; des lumières s'étalent par plaques blafardes. Où est le sang, où est la vie ? ça, de la réalité ! Mais les têtes de cet enfant et de ces hommes sont creuses ; il n'y a pas un os dans ces chairs flasques et bouffies. Ce n'est pas parce que les types sont vulgaires, n'est-ce pas, que vous voulez me donner ce tableau pour une œuvre réelle ? J'appelle réelle, une œuvre qui vit, une œuvre dont les personnages puissent se mouvoir et parler. Ici, je ne vois que des créatures mortes, toutes pâles et toutes dissoutes.

Qu'importe la vérité ! ai-je dit, si le mensonge est commis par un tempérament particulier et puissant. Alors, M. Ribot doit avoir tout ce qu'il faut pour me plaire. Ces lumières blanchâtres, ces ombres sales sont de simples partis pris ; l'artiste a imposé son individualité à la nature, et il a créé de toutes pièces ce monde blafard. Le malheur est qu'il n'a rien

créé du tout ; son monde existe depuis bien longtemps. C'est un monde espagnol à peine francisé. Non seulement l'œuvre n'est pas vraie, ne vit pas, mais de plus n'est pas une expression nouvelle du génie humain.

M. Ribot n'a rien ajouté à l'art, il n'a pas dit son mot propre, il ne nous a pas révélé un cœur et une chair. C'est ici un tempérament inutile, une rencontre malheureuse, si l'on veut. Certes, je préfère cette puissance fausse, cette individualité de contrebande, aux désolantes gentillesses dont j'aurai à parler. Mais, tout au fond de moi, j'entends une voix qui me crie : « Prends garde ! celui-là est perfide ; il paraît énergique et vrai ; va jusqu'aux moelles, tu trouveras le mensonge et le néant. »

Le réalisme, pour bien des personnes, — pour M. Vollon, par exemple[25], — consiste dans le choix d'un sujet vulgaire. Cette année, M. Vollon a été réaliste, en représentant une servante dans sa cuisine. La bonne grosse fille revient du marché, et a déposé à terre ses provisions. Elle est vêtue d'une jupe rouge et s'appuie au mur, montrant ses bras hâlés et sa figure épaisse.

Moi, je ne vois rien de réel là-dedans, car cette servante est en bois, et elle est si bien collée au mur que rien ne pourrait l'en détacher. Les objets se comportent autrement dans la nature, sous la large lumière. Les cuisines sont pleines d'air, d'habitude, et chaque chose n'y prend pas ainsi une couleur cuite et rissolée. Puis, dans les intérieurs, les oppositions, les taches sont vigoureuses, bien qu'adoucies ; tout ne s'en vient pas sur un même plan. La vérité est plus brutale, plus énergique que cela.

Peignez des roses, mais peignez-les vivantes, si vous vous dites réaliste.

M. Bonvin me paraît être également un amant platonique de la vérité. Ses sujets sont pris dans la vie réelle, mais la façon dont il traite les réalités pourrait tout aussi bien être employée pour traiter les rêves de certains peintres en vogue. Il y a je ne sais quelle sécheresse et quelle petitesse dans l'exécution qui ôte toute vie au personnage.

La *Grand-maman* que M. Bonvin expose, est une bonne vieille tenant une bible sur ses genoux et humant son café,

qu'on lui apporte. La face m'a paru tendue et grimaçante ; elle est trop détaillée ; le regard se perd dans ces rides rendues avec amour, et préférerait un visage d'un seul morceau, bâti solidement. L'effet s'éparpille, la tête ne s'enlève pas puissamment sur le fond.

Avant l'ouverture du Salon, on a fait quelque bruit autour de la toile de M. Roybet, *Un fou sous Henri III.* On parlait d'une personnalité fortement accusée, d'un réalisme large. J'ai vu la toile, et je n'ai pas compris ces applaudissements donnés à l'avance. C'est là de la peinture honnête, plus solide assurément que celle de M. Hamon [26], mais d'une énergie fort modérée. La personnalité annoncée ne s'est pas révélée à mes regards.

Le fou, tout de rouge habillé, tient en laisse deux dogues qui ont l'air de deux bons enfants ; il rit, montrant les dents, et on dirait, à le voir, un satyre habillé.

Le sujet importe peu d'ailleurs, et le pis est que je trouve ces chiens, surtout cet homme, traités d'une façon petite. Ici, encore, les détails dominent l'ensemble ; les étoffes manquent de souplesse, les mains du personnage ressemblent à deux palettes de bois, et la face paraît ciselée avec soin.

Je ne sens pas la chair, dans tout ceci et, si j'éprouve quelque sympathie, c'est pour les deux dogues qui sont plantés beaucoup plus carrément que leur maître.

Voilà donc les quelques réalistes du Salon. Je puis en omettre ; mais, en tout cas, j'ai nommé et étudié les principaux. J'ai voulu simplement, je le répète, faire comprendre que je ne me parque dans aucune école, et que je demande uniquement à l'artiste d'être personnel et puissant.

J'ai tenu à être d'autant plus sévère que je craignais d'avoir été mal compris. Je n'ai aucune sympathie pour la charge du tempérament, — qu'on me passe ce mot, — et je n'accepte que les individualités vraiment individuelles et nettement accusées. Toute école me déplaît, car une école est la négation même de la liberté de création humaine. Dans une école, il y a un homme, le maître ; les disciples sont forcément des imitateurs.

Donc pas plus de réalisme que d'autre chose. De la vérité, si l'on veut, de la vie, mais surtout des chairs et des cœurs

différents interprétant différemment la nature. La définition d'une œuvre d'art ne saurait être autre chose que celle-ci : *Une œuvre d'art est un coin de la création vu à travers un tempérament**.

---

* Ici le peuple proteste, les abonnés se fâchent. Le panygérique de M. Manet a porté tout ses fruits : un critique qui admire un tel peintre ne peut être toléré. On demande violemment mon abdication. M. de Villemessant, pour lequel je me sens la plus vive reconnaissance — je ne saurais trop le répéter —, est obligé de céder au public. Il est convenu entre lui et moi, qu'il va faire droit aux réclamations en m'adjoignant un de mes honorables confrères, M. Théodore Pelloquet, et en nous accordant trois articles à chacun. *L'Événement* contiendra ainsi des jugements pour tous les goûts ; le public n'aura plus à se plaindre que de la diversité de mets [27].

# LES CHUTES[28]

le 15 mai 1866

Il y a, en ce moment, une excellente comédie qui se joue, au Salon, en face des tableaux de Courbet. Ce que je trouve de plus curieux à étudier, même au point de vue de l'art, ce ne sont pas toujours les artistes, ce sont souvent les visiteurs qui par un seul mot, par un simple geste, avouent naïvement où nous en sommes en matière artistique. Il est bon parfois d'interroger la foule.

Cette année, il est admis que les toiles de Courbet sont charmantes. On trouve son paysage exquis et son étude de femme très convenable. J'ai vu s'extasier des personnes qui, jusqu'ici, s'étaient montrées très dures pour le maître d'Ornans. Voilà qui m'a mis en défiance. J'aime à m'expliquer les choses, et je n'ai pas compris tout de suite ce brusque saut de l'opinion publique.

Mais tout a été expliqué, lorsque j'ai regardé les toiles de plus près. Je l'ai dit, la grande ennemie, c'est la personnalité, l'impression étrange d'une nature individuelle. Un tableau est d'autant plus goûté qu'il est moins personnel. Courbet, cette année, a arrondi les angles trop rudes de son génie ; il a fait patte de velours, et voilà la foule charmée qui le trouve semblable a tout le monde et qui applaudit, satisfaite de voir enfin le maître à ses pieds.

Je ne le cache pas, j'éprouve une intime volupté à pénétrer les secrets ressorts d'une organisation quelconque. J'ai plus

souci de la vie que de l'art. Je m'amuse énormément à étudier les grands courants humains qui traversent les foules et qui les jettent hors de leurs lits. Rien ne m'a paru plus curieux que ce fait d'un esprit puissant, admiré justement le jour où il a perdu quelque chose de sa puissance.

J'admire Courbet, et je le prouverai tout à l'heure. Mais, je vous prie, reportez-vous à cette époque où il peignait *La Baigneuse* et *Le Convoi d'Ornans*, et dites-moi si ces deux toiles magistrales ne sont pas autrement fortes que les deux délicieuses choses de cette année. Et pourtant, au temps de *La Baigneuse* et du *Convoi d'Ornans*, Courbet prêtait à rire, Courbet était lapidé par le public scandalisé. Aujourd'hui, personne ne rit, personne ne jette des pierres. Courbet a rentré ses serres d'aigle, il ne s'est pas livré entier, et tout le monde bat des mains, tout le monde lui décerne des couronnes.

Je n'ose formuler une règle qui s'impose forcément à moi : c'est que l'admiration de la foule est toujours en raison indirecte du génie individuel. Vous êtes d'autant plus admiré et compris, que vous êtes plus ordinaire.

C'est là un aveu grave que me fait la foule. J'ai le plus grand respect pour le public ; mais si je n'ai pas la prétention de le conduire, j'ai au moins le droit de l'étudier.

Puisque je le vois aller aux tempéraments affadis, aux esprits complaisants, je mets en doute ses jugements, et je songe que je n'ai pas eu un tort aussi grand qu'on veut bien le dire, en admirant un paria, un lépreux de l'art.

Et comme je ne veux pas qu'on se méprenne sur les sentiments d'admiration profonde que j'éprouve pour Courbet, je dis ici ce que j'ai déjà dit ailleurs, il y a un an, lors de l'apparition du livre de Proudhon.

Mon Courbet, à moi, est simplement une personnalité. Le peintre a commencé par imiter les Flamands et certains maîtres de la Renaissance ; mais sa nature se révoltait, et il se sentait entraîné par toute sa chair — par toute sa chair, entendez-vous ? — vers le monde matériel qui l'entourait, les femmes grasses et les hommes puissants, les campagnes plantureuses et largement fécondes. Trapu et vigoureux, il avait l'âpre désir de serrer entre ses bras la nature vraie ; il voulait peindre en pleine viande et en plein terreau.

La jeune génération, je parle des jeunes gens de vingt à vingt-cinq ans, ne connaît presque pas Courbet. Il m'a été donné de voir rue Hautefeuille, dans l'atelier du maître, pendant une de ses absences, certains de ses premiers tableaux. Je me suis étonné, et je n'ai pas trouvé le plus petit mot pour rire dans ces toiles graves et fortes dont on m'avait fait des monstres. Je m'attendais à des caricatures, à une fantaisie folle et grotesque, et j'étais devant une peinture serrée et large, d'un fini et d'une franchise extrêmes.

Les types étaient vrais, sans être vulgaires ; les chairs, fermes et souples, vivaient puissamment ; les fonds s'emplissaient d'air et donnaient aux figures une vigueur étonnante. La coloration, un peu sourde, a une harmonie presque douce, tandis que la justesse des tons et l'ampleur du métier établissent les plans et font que chaque détail a un relief étrange. En fermant les yeux, je revois ces toiles énergiques, d'une seule masse, bâties à chaux et à sable, réelles jusqu'à la vérité. Courbet appartient à la famille des faiseurs de chair.

Certes, je ne puis être accusé de mesurer l'éloge au maître. Je l'aime dans sa puissance et sa personnalité.

Il m'est permis de lui montrer la foule qui se groupe autour de ses toiles et de lui dire :

« Prenez garde, voilà que vous passez dans l'admiration publique. Je sais bien qu'un jour votre apothéose viendra. Mais, à votre place, je me fâcherais de me voir accepté juste à l'heure où ma main aurait faibli, où je n'aurais pas fouillé au fond de moi pour me donner dans ma nature, sans ménagement ni concessions. »

Je ne nie point que *La Femme au perroquet* ne soit une solide peinture, très travaillée et très nette ; je ne nie point que *La Remise des chevreuils* n'ait un grand charme, beaucoup de vie ; mais il manque à ces toiles le je ne sais quoi de puissant et de voulu qui est Courbet tout entier. Il y a douceur et sourire ; Courbet, pour l'écraser d'un mot, a fait du joli !

On parle de la grande médaille. Si j'étais Courbet, je ne voudrais pas, pour *La Femme au perroquet*, d'une récompense suprême qu'on a refusée à *La Curée* et aux *Casseurs de pierres*[29]. J'exigerais qu'il fût bien dit qu'on m'accepte dans

mon génie et non dans mes gentillesses. Il y aurait pour moi je ne sais quelle pensée triste dans cette consécration donnée à deux de mes œuvres que je ne reconnaîtrais pas comme les filles saines et fortes de mon esprit.

Il y a encore deux autres artistes au Salon sur lesquels j'ai pleuré. MM. Millet et Théodore Rousseau. Tous deux ont été et seront encore, je me plais à le croire, des individualités pour lesquelles je me sens la plus vive admiration. Et je les retrouve ayant perdu la fermeté de leurs mains et l'excellence de leurs yeux.

Je me souviens des premières peintures que j'ai vues de M. Millet. Les horizons s'étendaient larges et libres ; il y avait sur la toile comme un souffle de la terre. Une, deux figures au plus, puis quelques grandes lignes de terrain, et voilà qu'on avait la campagne ouverte devant soi, dans sa poésie vraie, dans sa poésie qui n'est faite que de réalité.

Mais je parle en poète, et les peintres, je le sais, n'aiment pas cela.

S'il faut parler métier, j'ajouterai que la peinture de M. Millet était grasse et solide, que les différentes taches avaient une grande vigueur et une grande justesse. L'artiste procédait par morceaux simples, comme tous les peintres vraiment peintres.

Cette année je me suis trouvé devant une peinture molle et indécise. On dirait que l'artiste a peint sur papier buvard et que l'huile s'est étendue. Les objets semblent s'écraser dans les fonds. C'est là une peinture à la cire qu'on a chauffée et dont les diverses couleurs se sont fondues les unes dans les autres.

Je ne sens pas la réalité dans ce paysage. Nous sommes au bout d'un hameau, et, brusquement, l'horizon s'élargit. Un arbre se dresse seul dans cette immensité. On devine derrière cet arbre tout le ciel. Eh bien ! je le répète, la peinture manque de vigueur et de simplicité, les tons s'effacent et se mêlent, et, du coup, le ciel devient petit et l'arbre paraît collé aux nuages.

Hélas ! l'histoire est la même pour M. Théodore Rousseau, peut-être même est-elle plus triste encore.

En sortant du Salon, j'ai voulu retourner voir le paysage

que l'artiste a au musée du Luxembourg[30]. Vous rappelez-vous cet arbre puissamment tordu, se détachant en noir sur le rouge sombre d'un coucher de soleil ? Il y a des vaches dans l'herbe. L'œuvre est profonde et tourmentée. Ce n'est peut-être pas là une nature bien vraie, mais ce sont des arbres, des vaches et des cieux interprétés par un esprit vigoureux qui nous a communiqué en un langage étrange les sensations poignantes que la campagne faisait naître en lui.

Et je me suis demandé comment M. Théodore Rousseau pouvait en être arrivé au travail de patience dans lequel il se complaît aujourd'hui. Voyez ses paysages du Salon. Les feuilles et les cailloux sont comptés, les tableaux paraissent peints avec de petits bâtons qui auraient collé la couleur goutte à goutte sur la toile. L'interprétation n'a plus aucune largeur. Tout devient forcément petit. Le tempérament disparaît devant cette lente minutie ; l'œil du peintre ne saisit pas l'horizon dans sa largeur, et la main ne peut rendre l'impression reçue et traduite par le tempérament. C'est pourquoi je ne sens rien de vivant dans cette peinture ; lorsque je demande à M. Théodore Rousseau de saisir en sa main, comme il l'a fait jadis, un morceau de la campagne, il s'amuse à émietter la campagne et à me la présenter en poussière.

Tout son passé lui crie : Faites large, faites puissant, faites vivant.

Il me prend un scrupule. Le titre de cet article est bien dur. Je suis obligé de juger aujourd'hui, peut-être trop sévèrement, des artistes que j'aime et que j'admire. Un simple fait me servira d'excuse.

Après la publication de mon article sur M. Manet, j'ai rencontré un de mes amis auquel je communiquai mon impression toute franche sur les toiles dont je viens de parler.

« Ne dites jamais cela, s'est-il écrié, vous frappez sur vos frères ; il faut se constituer en bande, en coterie, et défendre quand même son parti. Vous levez le drapeau de la personnalité. Louez tous les gens personnels, dussiez-vous mentir. »

C'est pourquoi je me suis hâté d'écrire ces lignes.

# ADIEUX D'UN CRITIQUE D'ART[31]

le 20 mai 1866

J'ai encore droit à deux articles. Je préfère n'en faire qu'un. Dans mon idée première, mon Salon devait comprendre seize à dix-huit articles. Puisque, d'après la volonté toute-puissante du peuple, je n'ai pas l'espace nécessaire pour développer nettement mes pensées, je crois bon de terminer brusquement et de tirer ma révérence au public.

Au fond, je suis enchanté. Imaginez un médecin qui ignore où est la plaie et qui, posant çà et là ses doigts sur le corps du moribond, l'entend tout à coup crier de terreur et d'angoisse. Je m'avoue tout bas que j'ai touché juste, puisqu'on se fâche. Peu m'importe si vous ne voulez pas guérir. Je sais maintenant où est la blessure.

Je ne prenais qu'un médiocre plaisir à tourmenter les gens. Je sentais toute ma dureté envers des artistes qui travaillent et qui ont acquis, à grand-peine, une réputation fragile que le moindre heurt briserait. Lorsque je faisais mon examen de conscience, je m'accusais vertement de troubler dans leur quiétude d'excellents hommes qui paraissent s'être imposé le labeur pénible de contenter tout le monde.

J'abandonne volontiers les notes que je suis allé prendre sur M. Fromentin et sur M. Nazon, sur M. Dubufe et sur M. Gérome. J'avais toute une campagne en tête, je m'étais plu à aiguiser mes armes pour les rendre plus tranchantes. Et je vous jure que c'est avec une volupté intime que je jette là toute ma ferraille.

Je ne parlerai point de M. Fromentin et de la sauce épicée dont il assaisonne la peinture. Ce peintre nous a donné un Orient qui, par un rare prodige, a de la couleur sans avoir de la lumière. Je sais d'ailleurs que M. Fromentin est le dieu du jour ; je m'évite la peine de lui demander des arbres et des cieux plus vivants, et surtout de réclamer de lui une saine et forte originalité, au lieu de ce faux tempérament de coloriste qui rappelle Delacroix comme les devants de cheminée rappellent les toiles de Véronèse.

Je n'aurai aucune querelle à chercher à M. Nazon et aux décors en carton qu'il nous donne pour de vraies campagnes ; ne vous semble-t-il pas — entre nous — que c'est ici une apothéose de féerie, lorsque les feux de Bengale sont allumés, et que des lueurs jaunes et rouges donnent à chaque objet une apparence morte ?

Quant à MM. Gérome et Dubufe, je suis excessivement satisfait de ne pas avoir à parler de leur talent. Je le répète, je suis fort sensible au fond, et je n'aime pas à faire du chagrin aux gens. La mode de M. Gérome baisse ; M. Dubufe a dû prendre une peine terrible, dont il sera peu récompensé. Je suis heureux de n'avoir pas le temps de dire tout cela.

Je regrette une chose : c'est de ne pouvoir accorder une large place à trois paysagistes que j'aime : MM. Corot, Daubigny et Pissarro[32]. Mais il m'est permis de leur donner une bonne poignée de main — la poignée de main de l'adieu.

Si M. Corot consentait à tuer une fois pour toutes les nymphes dont il peuple ses bois, et à les remplacer par des paysannes, je l'aimerais outre mesure.

Je sais qu'à ces feuillages légers, à cette aurore humide et souriante, il faut des créatures diaphanes, des rêves habillés de vapeurs. Aussi suis-je tenté parfois de demander au maître une nature plus humaine, plus vigoureuse. Cette année, il a exposé des études peintes sans doute dans l'atelier. Je préfère mille fois une pochade, une esquisse faite par lui en pleins champs, face à face avec la réalité puissante.

Demandez à M. Daubigny quels sont les tableaux qu'il vend le mieux. Il vous répondra que ce sont justement ceux qu'il estime le moins. On veut de la vérité adoucie, de la nature propre et lavée avec soin, des horizons fuyants et rêveurs. Mais que le maître peigne avec vigueur la terre forte,

le ciel profond, les arbres et les îlots puissants, et le public trouve cela bien laid, bien grossier. Cette année, M. Daubigny a contenté la foule sans trop se mentir à lui-même. Je crois savoir d'ailleurs que ce sont là d'anciennes toiles.

M. Pissarro est un inconnu, dont personne ne parlera sans doute. Je me fais un devoir de lui serrer vigoureusement la main, avant de partir. Merci, monsieur, votre paysage m'a reposé une bonne demi-heure, lors de mon voyage dans le grand désert du Salon. Je sais que vous avez été admis à grand-peine, et je vous en fais mon sincère compliment. D'ailleurs, vous devez savoir que vous ne plaisez à personne, et qu'on trouve votre tableau trop nu, trop noir. Aussi pourquoi diable avez-vous l'insigne maladresse de peindre solidement et d'étudier franchement la nature !

Voyez donc : vous choisissez un temps d'hiver ; vous avez là un simple bout d'avenue, puis un coteau au fond, des champs vides jusqu'à l'horizon. Pas le moindre régal pour les yeux. Une peinture austère et grave, un souci extrême de la vérité et de la justesse, une volonté âpre et forte. Vous êtes un grand maladroit, monsieur — vous êtes un artiste que j'aime.

Donc, je n'ai plus le loisir de louer ceux-ci et de blâmer ceux-là. Je fais mes paquets à la hâte, sans regarder si je n'oublie pas quelque chose. Les artistes que j'aurais attaqués n'ont pas besoin de me remercier, et je fais mes excuses à ceux dont j'aurais dit du bien.

Savez-vous que ma besogne commençait à devenir fatigante ? On mettait tant de bonne foi à ne pas me comprendre, on discutait mes opinions avec une naïveté si aveugle, que je devais, dans chacun de mes articles, rétablir mon point de départ et faire voir que j'obéissais logiquement à une idée première et invincible.

J'ai dit : « Ce que je cherche surtout dans un tableau, c'est un homme et non pas un tableau. » Et encore : « L'art est composé de deux éléments : la nature, qui est l'élément fixe, et l'homme, qui est l'élément variable ; faites vrai, j'applaudis ; faites individuel, j'applaudis plus fort. » Et encore : « J'ai plus souci de la vie que de l'art. »

Devant de telles déclarations, je croyais qu'on allait comprendre mon attitude. J'affirmais que la personnalité seule faisait vivre une œuvre, je cherchais des hommes,

persuadé que toute toile qui ne contient pas un tempéra-
ment, est une toile morte. Ne vous êtes-vous jamais demandé
dans quels galetas allaient dormir ces milliers de tableaux
qui passent par le palais de l'Industrie ?

Je me moque bien de l'école française ! Je n'ai pas de
traditions, moi ; je ne discute pas un pan de draperie,
l'attitude d'un membre, l'expression d'une physionomie. Je
ne saisis pas ce qu'on entend par un défaut ou par une
qualité. Je crois qu'une œuvre de maître est un tout qui se
tient, une expression d'un cœur et d'une chair. Vous ne
pouvez rien changer ; vous ne pouvez que constater, étudier
une face du génie humain, une expression humaine.

Mon éloge de M. Manet a tout gâté. On prétend que je suis
le prêtre d'une nouvelle religion. De quelle religion, je vous
prie ? De celle qui a pour dieux tous les talents indépendants
et personnels ? Oui, je suis de la religion des libres manifesta-
tions de l'homme ; oui, je ne m'embarrasse pas des mille
restrictions de la critique, et je vais droit à la vie et à la
vérité ; oui, je donnerais mille œuvres habiles et médiocres,
pour une œuvre, même mauvaise, dans laquelle je croirais
reconnaître un accent nouveau et puissant.

J'ai défendu M. Manet, comme je défendrai dans ma vie
toute individualité franche qui sera attaquée. Je serai tou-
jours du parti des vaincus. Il y a une lutte évidente entre les
tempéraments indomptables et la foule. Je suis pour les
tempéraments, et j'attaque la foule.

Ainsi mon procès est jugé, et je suis condamné.

J'ai commis l'énormité de ne pas admirer M. Dubufe après
avoir admiré Courbet, l'énormité d'obéir à une logique
implacable.

J'ai eu la naïveté coupable de ne pouvoir avaler sans
écœurement les fadeurs de l'époque, et d'exiger de la puis-
sance et de l'originalité dans une œuvre.

J'ai blasphémé en affirmant que toute l'histoire artistique
est là pour prouver que les tempéraments seuls dominent les
âges, et que les toiles qui nous restent sont des toiles vécues
et senties.

J'ai commis l'horrible sacrilège de toucher d'une façon peu
respectueuse aux petites réputations du jour et de leur
prédire une mort prochaine, un néant vaste et éternel.

J'ai été hérétique en démolissant toutes les maigres reli-
gions des coteries et en posant fermement la grande religion
artistique, celle qui dit à chaque peintre : « Ouvre tes yeux,
voici la nature ; ouvre ton cœur, voici la vie. »

J'ai montré une ignorance crasse, parce que je n'ai pas
partagé les opinions des critiques assermentés et que j'ai
négligé de parler du raccourci de ce torse, du modelé de ce
ventre, du dessin et de la couleur, des écoles et des préceptes.

Je me suis conduit en malhonnête homme, en marchant
droit au but, sans songer aux pauvres diables que je pouvais
écraser en chemin. Je voulais la vérité, et j'ai eu tort de
blesser les gens pour aller jusqu'à elle.

En un mot, j'ai fait preuve de cruauté, de sottise, d'igno-
rance, je me suis rendu coupable de sacrilège et d'hérésie,
parce que, las de mensonge et de médiocrité, j'ai cherché des
hommes dans la foule de ces eunuques.

Et voilà pourquoi je suis condamné !

# Édouard Manet, étude biographique et critique

## [1867]

# PRÉFACE [1]

L'étude biographique et critique qu'on va lire a paru dans *La Revue du xixe siècle* (numéro du 1er janvier 1867). Je l'ai écrite à la suite d'une visite que je fis à l'atelier d'Édouard Manet, où se trouvaient alors réunies les toiles que l'artiste comptait envoyer à l'Exposition universelle.

Depuis ce jour, certains faits se sont produits. Édouard Manet, craignant que le jury d'admission ne pût faire qu'un choix trop restreint parmi ses tableaux et voulant enfin se montrer au public dans l'ensemble complet de ses œuvres et de son talent, s'est décidé à ouvrir une exposition particulière [2].

Je crois devoir choisir l'instant où la foule va être appelée à porter jugement définitif, pour remettre sous les yeux des lecteurs la plaidoirie que j'ai écrite en faveur de l'artiste. Cette plaidoirie a sa date, et je n'ai pas voulu effacer une seule des phrases qui témoignent de l'époque à laquelle je l'ai publiée. Je tiens à constater que l'exposition particulière d'Édouard Manet n'est ici qu'une occasion, et que cette exposition ne m'a pas inspiré la brochure que je mets en vente aujourd'hui. Je ne saurais trop me précautionner contre certaines irritations malveillantes.

Il faut donc voir uniquement dans mon travail la simple analyse d'une personnalité vigoureuse et originale, que des sympathies m'ont fait aimer d'instinct. À ce moment, j'ai éprouvé l'impérieux besoin de dire tout haut ce que je pensais tout bas, de démonter un tempérament d'artiste dont le mécanisme me ravissait, et d'expliquer nettement pour-

quoi j'admirais un talent nouveau qu'il a été de mode jusqu'à cette heure de traîner dans les grosses plaisanteries de notre joli petit esprit français. J'ai fait ma tâche d'anatomiste comme j'ai pu, en souhaitant parfois d'avoir des scalpels encore plus tranchants. D'ailleurs, bien que mes opinions soient vieilles de quatre mois, ce qui est un bel âge pour les opinions d'un publiciste, j'ai la joie de pouvoir les imprimer telles quelles, sans les regretter, sans les modifier, en les étalant et en les affirmant au contraire davantage. Je veux que les éloges accordés par moi à Édouard Manet paraissent le jour même où s'ouvrira son exposition particulière, tant je suis certain d'un grand succès et tant je tiens à honneur d'avoir été le premier à saluer la venue d'un nouveau maître.

Une autre cause m'a décidé encore à publier ces pages. Éloigné par mes travaux de la critique artistique, ne pouvant m'occuper, cette année, des deux expositions de tableaux qui ont lieu au Champ-de-Mars et aux Champs-Élysées, je désire cependant faire acte de présence et continuer autant que possible l'œuvre que j'ai entreprise, il y a un an, en disant carrément ce que je pense de l'art contemporain. Mon étude sur Édouard Manet est une simple application de ma façon de voir en matière artistique, et, en attendant mieux, en attendant que je puisse faire un nouveau *Salon*, je livre à l'appréciation de tous un essai où l'on jugera des mérites et des défauts de la méthode que j'emploie.

Édouard Manet a eu l'obligeance de mettre à ma disposition une eau-forte qu'il a gravée d'après son *Olympia*[3]. Je n'ai pas à louer ici cette eau-forte ; je remercie simplement l'artiste de m'avoir permis de donner la preuve à côté de la démonstration, une œuvre de lui à côté de mes louanges.

Émile Zola,
mai 1867

# ÉDOUARD MANET

le 1ᵉʳ janvier 1867

C'est un travail délicat que de démonter, pièce à pièce, la personnalité d'un artiste. Une pareille besogne est toujours difficile, et elle se fait seulement en toute vérité et toute largeur sur un homme dont l'œuvre est achevée et qui a déjà donné ce qu'on attend de son talent. L'analyse s'exerce alors sur un ensemble complet ; on étudie sous toutes ses faces un génie entier, on trace un portrait exact et précis, sans craindre de laisser échapper quelques particularités. Et il y a, pour le critique, une joie pénétrante à se dire qu'il peut disséquer un être, qu'il a à faire l'anatomie d'un organisme, et qu'il reconstruira ensuite, dans sa réalité vivante, un homme avec tous ses membres, tous ses nerfs et tout son cœur, toutes ses rêveries et toute sa chair.

Étudiant aujourd'hui le peintre Édouard Manet, je ne puis goûter cette joie. Les premières œuvres remarquables de l'artiste datent de six à sept ans au plus. Je n'oserais le juger d'une façon absolue sur les trente à quarante toiles de lui qu'il m'a été permis de voir et d'apprécier. Ici, il n'y a pas un ensemble arrêté ; le peintre en est à cet âge fiévreux où le talent se développe et grandit ; il n'a sans doute révélé jusqu'à cette heure qu'un coin de sa personnalité, et il a devant lui trop de vie, trop d'avenir, trop de hasards de toute espèce, pour que je tente, dans ces pages, d'arrêter sa physionomie d'un trait définitif.

Je n'aurais certainement pas entrepris de tracer la simple

silhouette qu'il m'est permis de donner, si des raisons particulières et puissantes ne m'y avaient déterminé. Les circonstances ont fait d'Édouard Manet, encore tout jeune, un sujet d'étude des plus curieux et des plus instructifs. La position étrange que le public, même les critiques et les artistes ses confrères, lui ont créée dans l'art contemporain, m'a paru devoir être nettement étudiée et expliquée. Et ici ce n'est plus seulement la personnalité d'Édouard Manet que je cherche à analyser, c'est notre mouvement artistique lui-même, ce sont les opinions contemporaines en matière d'esthétique.

Un cas curieux s'est présenté, et ce cas est celui-ci, en deux mots. Un jeune peintre a obéi très naïvement à des tendances personnelles de vue et de compréhension ; il s'est mis à peindre en dehors des règles sacrées enseignées dans les écoles ; il a ainsi produit des œuvres particulières, d'une saveur amère et forte, qui ont blessé les yeux des gens habitués à d'autres aspects. Et voilà que ces gens, sans chercher à s'expliquer pourquoi leurs yeux étaient blessés, ont injurié le jeune peintre, l'ont insulté dans sa bonne foi et dans son talent, ont fait de lui une sorte de pantin grotesque qui tire la langue pour amuser les badauds.

N'est-ce pas qu'une telle émeute est chose intéressante à étudier, et qu'un curieux indépendant comme moi a raison de s'arrêter en passant devant la foule ironique et bruyante qui entoure le jeune peintre et qui le poursuit de ses huées ?

J'imagine que je suis en pleine rue et que je rencontre un attroupement de gamins qui accompagnent Édouard Manet à coups de pierres. Les critiques d'art — pardon, les sergents de ville — font mal leur office ; ils accroissent le tumulte au lieu de le calmer, et même, Dieu me pardonne ! il me semble que les sergents de ville ont d'énormes pavés dans leurs mains. Il y a déjà, dans ce spectacle, une certaine grossièreté qui m'attriste, moi passant désintéressé, d'allures calmes et libres.

Je m'approche, j'interroge les gamins, j'interroge les sergents de ville, j'interroge Édouard Manet lui-même. Et une conviction se fait en moi. Je me rends compte de la colère des gamins et de la mollesse des sergents de ville ; je sais quel crime a commis ce paria qu'on lapide. Je rentre chez moi, et

je dresse, pour l'honneur de la vérité, le procès-verbal qu'on va lire.

Je n'ai évidemment qu'un but : apaiser l'irritation aveugle des émeutiers, les faire revenir à des sentiments plus intelligents, les prier d'ouvrir les yeux, et, en tout cas, de ne pas crier ainsi dans la rue. Et je leur demande une saine critique, non pour Édouard Manet seulement, mais encore pour tous les tempéraments particuliers qui se présenteront. Ma plaidoirie s'élargit, mon but n'est plus l'acceptation d'un seul homme, il devient l'acceptation de l'art tout entier. En étudiant dans Édouard Manet l'accueil fait aux personnalités originales, je proteste contre cet accueil, je fais d'une question individuelle une question qui intéresse tous les véritables artistes.

Ce travail, pour plusieurs causes, je le répète, ne saurait donc être un portrait définitif ; c'est la simple constatation d'un état présent, c'est un procès-verbal dressé sur des faits regrettables qui me semblent révéler tristement le point où près de deux siècles de tradition ont conduit la foule en matière artistique.

## I. L'HOMME ET L'ARTISTE

Édouard Manet est né à Paris en 1833. Je n'ai sur lui que peu de détails biographiques. La vie d'un artiste, en nos temps corrects et policés, est celle d'un bourgeois tranquille, qui peint des tableaux dans son atelier comme d'autres vendent du poivre derrière leur comptoir. La race chevelue de 1830 a même, Dieu merci ! complètement disparu, et nos peintres sont devenus ce qu'ils doivent être, des gens vivant la vie de tout le monde.

Après avoir passé quelques années chez l'abbé Poiloup, à Vaugirard, Édouard Manet termina ses études au collège Rollin. À dix-sept ans, comme il sortait du collège, il se prit d'amour pour la peinture. Terrible amour que celui-là ! Les parents tolèrent une maîtresse, et même deux ; ils ferment les yeux, s'il est nécessaire, sur le dévergondage du cœur et des sens. Mais les arts, la peinture est pour eux la grande Impure, la Courtisane toujours affamée de chair fraîche qui doit boire

le sang de leurs enfants et les tordre tout pantelants sur sa gorge insatiable. Là est l'orgie, la débauche sans pardon, le spectre sanglant qui se dresse parfois au milieu des familles et qui trouble la paix des foyers domestiques.

Naturellement, à dix-sept ans, Édouard Manet s'embarqua comme novice sur un vaisseau qui se rendait à Rio de Janeiro. Sans doute la grande Impure, la Courtisane toujours affamée de chair fraîche s'embarqua avec lui et acheva de le séduire au milieu des solitudes lumineuses de l'Océan et du ciel ; elle s'adressa à sa chair, elle balança amoureusement devant ses yeux les lignes éclatantes des horizons, elle lui parla de passion avec le langage doux et vigoureux des couleurs. Au retour, Édouard Manet appartenait tout entier à l'Infâme.

Il laissa la mer et alla visiter l'Italie et la Hollande. D'ailleurs, il s'ignorait encore, il se promena en jeune naïf, il perdit son temps. Et ce qui le prouve, c'est qu'en arrivant à Paris, il entra comme élève à l'atelier de Thomas Couture [4] et y resta pendant près de six ans, les bras liés par les préceptes et les conseils, pataugeant en pleine médiocrité, ne sachant pas trouver sa voie. Il y avait en lui un tempérament particulier qui ne put se plier à ces premières leçons, et l'influence de cette éducation artistique contraire à sa nature agit sur ses travaux même après sa sortie de l'atelier du maître : pendant trois années, il se débattit dans son ombre, il travailla sans trop savoir ce qu'il voyait ni ce qu'il voulait. Ce fut en 1860 seulement qu'il peignit *Le Buveur d'absinthe*, une toile où l'on trouve encore une vague impression des œuvres de Thomas Couture, mais qui contient déjà en germe la manière personnelle de l'artiste.

Depuis 1860, sa vie artistique est connue du public. On se souvient de la sensation étrange que produisirent quelques-unes de ses toiles à l'exposition Martinet et au Salon des Refusés, en 1863 ; on se rappelle également le tumulte qu'occasionnèrent ses tableaux : *Le Christ et les anges* et *Olympia* [5], aux Salons de 1864 et de 1865. En étudiant ses œuvres, je reviendrai sur cette période de sa vie.

Édouard Manet est de taille moyenne, plutôt petite que grande. Les cheveux et la barbe sont d'un châtain pâle ; les yeux, étroits et profonds, ont une vivacité et une flamme

juvéniles ; la bouche est caractéristique, mince, mobile, un peu moqueuse dans les coins. Le visage entier, d'une irrégularité fine et intelligente, annonce la souplesse et l'audace, le mépris de la sottise et de la banalité. Et si du visage nous descendons à la personne, nous trouvons dans Édouard Manet un homme d'une amabilité et d'une politesse exquises, d'allures distinguées et d'apparence sympathique.

Je suis bien forcé d'insister sur ces détails infiniment petits. Les farceurs contemporains, ceux qui gagnent leur pain en faisant rire le public, ont fait d'Édouard Manet une sorte de bohème, de galopin, de croque-mitaine ridicule. Et le public a accepté, comme autant de vérités, les plaisanteries et les caricatures. La vérité s'accommode mal de ces pantins de fantaisie créés par les rieurs à gages, et il est bien de montrer l'homme réel [6].

L'artiste m'a avoué qu'il adorait le monde et qu'il trouvait des voluptés secrètes dans les délicatesses parfumées et lumineuses des soirées. Il y est entraîné sans doute par son amour des couleurs larges et vives ; mais il y a aussi, au fond de lui, un besoin inné de distinction et d'élégance que je me fais fort de retrouver dans ses œuvres.

Ainsi telle est sa vie. Il travaille avec âpreté, et le nombre de ses toiles est déjà considérable ; il peint sans découragement, sans lassitude, marchant droit devant lui, obéissant à sa nature. Puis il rentre dans son intérieur et y goûte les joies calmes de la bourgeoisie moderne ; il fréquente le monde assidûment, il mène l'existence de chacun, avec cette différence qu'il est peut-être encore plus paisible et mieux élevé que chacun.

J'avais vraiment besoin d'écrire ces lignes, avant de parler d'Édouard Manet comme artiste. Je me sens beaucoup plus à l'aise maintenant pour dire aux gens prévenus ce que je crois être la vérité. J'espère qu'on cessera de traiter de rapin débraillé l'homme dont je viens d'esquisser la physionomie en quelques traits, et qu'on prêtera une attention polie aux jugements très désintéressés que je vais porter sur un artiste convaincu et sincère. Je suis persuadé que le profil exact de l'Édouard Manet réel surprendra bien des personnes ; on l'étudiera désormais avec des rires moins indécents et une attention plus convenable. La question devient celle-ci : ce

peintre assurément peint d'une façon toute naïve et toute recueillie, et il s'agit seulement de savoir s'il fait œuvre de talent ou s'il se trompe grossièrement.

Je ne voudrais pas poser en principe que l'insuccès d'un élève, obéissant à la direction d'un maître, est la marque d'un talent original, et tirer de là un argument en faveur d'Édouard Manet perdant son temps chez Thomas Couture. Il y a forcément, pour chaque artiste, une période de tâtonnements et d'hésitations qui dure plus ou moins long-temps : il est admis que chacun doit passer cette période dans l'atelier d'un professeur, et je ne vois pas de mal à cela ; les conseils, s'ils retardent parfois l'éclosion des talents originaux, ne les empêchent pas de se manifester un jour, et on les oublie parfaitement tôt ou tard, pour peu qu'on ait une individualité de quelque puissance.

Mais, dans le cas présent, il me plaît de considérer l'apprentissage long et pénible d'Édouard Manet comme un symptôme d'originalité. La liste serait longue, si je nommais ici tous ceux que leurs maîtres ont découragés et qui sont devenus ensuite des hommes de premier mérite. « Vous ne ferez jamais rien », dit le magister, et cela signifie sans doute : « Hors de moi pas de salut, et vous n'êtes pas moi. » Heureux ceux que les maîtres ne reconnaissent pas pour leurs enfants ! ils sont d'une race à part, ils apportent chacun leur mot dans la grande phrase que l'humanité écrit et qui ne sera jamais complète ; ils ont pour destinées d'être des maîtres à leur tour, des égoïstes, des personnalités nettes et tranchées.

Ce fut donc au sortir des préceptes d'une nature différente de la sienne, qu'Édouard Manet essaya de chercher et de voir par lui-même. Je le répète, il resta pendant trois ans tout endolori des coups de férule qu'il avait reçus. Il avait sur le bout de la langue, comme on dit, le mot nouveau qu'il apportait, et il ne pouvait le prononcer. Puis, sa vue s'éclair-cit, il distingua nettement les choses, sa langue ne fut plus embarrassée, et il parla.

Il parla un langage plein de rudesse et de grâce qui effaroucha fort le public. Je n'affirme point que ce fut là un langage entièrement nouveau et qu'il ne contînt pas quel-ques tournures espagnoles sur lesquelles j'aurai d'ailleurs à

m'expliquer. Mais il était aisé de comprendre, à la hardiesse et à la vérité de certaines images, qu'un artiste nous était né. Celui-là parlait une langue qu'il avait faite sienne et qui désormais lui appartenait en propre.

Voici comment je m'explique la naissance de tout véritable artiste, celle d'Édouard Manet, par exemple[7]. Sentant qu'il n'arrivait à rien en copiant les maîtres, en peignant la nature vue au travers des individualités différentes de la sienne, il aura compris, tout naïvement, un beau matin, qu'il lui restait à essayer de voir la nature telle qu'elle est, sans la regarder dans les œuvres et dans les opinions des autres. Dès que cette idée lui fut venue, il prit un objet quelconque, un être ou une chose, le plaça dans un coin de son atelier, et se mit à le reproduire sur une toile, selon ses facultés de vision et de compréhension.

Il fit effort pour oublier tout ce qu'il avait étudié dans les musées ; il tâcha de ne plus se rappeler les conseils qu'il avait reçus, les œuvres peintes qu'il avait regardées. Il n'y eut plus là qu'une intelligence particulière, servie par des organes doués d'une certaine façon, mise en face de la nature et la traduisant à sa manière.

L'artiste obtint ainsi une œuvre qui était sa chair et son sang. Certainement cette œuvre tenait à la grande famille des œuvres humaines ; elle avait des sœurs parmi les milliers d'œuvres déjà créées ; elle ressemblait plus ou moins à certaines d'entre elles. Mais elle était belle d'une beauté propre, je veux dire vivante d'une vie personnelle. Les éléments divers qui la composaient, pris peut-être ici et là, venaient se fondre en un tout d'une saveur nouvelle et d'un aspect particulier, et ce tout créé pour la première fois était une face encore inconnue du génie humain. Désormais, Édouard Manet avait trouvé sa voie, ou, pour mieux dire, il s'était trouvé lui-même : il voyait de ses yeux, il devait nous donner dans chacune de ses toiles une traduction de la nature en cette langue originale qu'il venait de découvrir au fond de lui.

Et, maintenant, je supplie le lecteur qui a bien voulu me lire jusqu'ici et qui a la bonne volonté de me comprendre, de se placer au seul point de vue logique qui permet de juger sainement une œuvre d'art. Sans cela nous ne nous enten-

drions jamais; il garderait les croyances admises, je partirais d'axiomes tout autres, et nous irions ainsi, nous séparant de plus en plus l'un de l'autre : à la dernière ligne, il me traiterait de fou, et je le traiterais d'homme peu intelligent. Il lui faut procéder comme l'artiste a procédé lui-même : oublier les richesses des musées et les nécessités des prétendues règles, chasser le souvenir des tableaux entassés par les peintres morts; ne plus voir que la nature face à face, telle qu'elle est; ne chercher enfin dans les œuvres d'Édouard Manet qu'une traduction de la réalité, particulière à un tempérament, belle d'un intérêt humain.

Je suis forcé, à mon grand regret, d'exposer ici quelques idées générales. Mon esthétique, ou plutôt la science que j'appellerai l'esthétique moderne, diffère trop des dogmes enseignés jusqu'à ce jour, pour que je me hasarde à parler avant d'avoir été parfaitement compris.

Voici quelle est l'opinion de la foule sur l'art, sur la peinture en particulier. Il y a un beau absolu, placé en dehors de l'artiste, ou, pour mieux dire, une perfection idéale vers laquelle chacun tend et que chacun atteint plus ou moins. Dès lors, il y a une commune mesure qui est ce beau lui-même; on applique cette commune mesure sur chaque œuvre produite, et selon que l'œuvre se rapproche ou s'éloigne de la commune mesure, on déclare que cette œuvre a plus ou moins de mérite. Les circonstances ont voulu qu'on choisit pour étalon le beau grec, de sorte que les jugements portés sur toutes les œuvres d'art créées par l'humanité, résultent du plus ou du moins de ressemblance de ces œuvres avec les œuvres grecques.

Ainsi, voilà la large production du génie humain, toujours en enfantement, réduite à la simple éclosion du génie grec. Les artistes de ce pays ont trouvé le beau absolu, et, dès lors, tout a été dit; la commune mesure étant fixée, il ne s'agissait plus que d'imiter et de reproduire les modèles le plus exactement possible. Et il y a des gens qui vous prouvent que les artistes de la Renaissance ne furent grands que parce qu'ils furent imitateurs. Pendant plus de deux mille ans, le monde se transforme, les civilisations s'élèvent et s'écroulent, les sociétés se précipitent ou languissent, au milieu de mœurs toujours changeantes; et, d'autre part, les artistes

naissent ici et là, dans les matinées pâles et froides de la Hollande, dans les soirées chaudes et voluptueuses de l'Italie et de l'Espagne. Qu'importe ! le beau absolu est là, immuable, dominant les âges ; on brise misérablement contre lui toute cette vie, toutes ces passions et toutes ces imaginations qui ont joui et souffert pendant plus de deux mille ans.

Voici maintenant quelles sont mes croyances en matière artistique. J'embrasse d'un regard l'humanité qui a vécu et qui, devant la nature, à toute heure, sous tous les climats, dans toutes les circonstances, s'est senti l'impérieux besoin de créer humainement, de reproduire par les arts les objets et les êtres. J'ai ainsi un vaste spectacle dont chaque partie m'intéresse et m'émeut profondément. Chaque grand artiste est venu nous donner une traduction nouvelle et personnelle de la nature. La réalité est ici l'élément fixe, et les divers tempéraments sont les éléments créateurs qui ont donné aux œuvres des caractères différents. C'est dans ces caractères différents, dans ces aspects toujours nouveaux, que consiste pour moi l'intérêt puissamment humain des œuvres d'art. Je voudrais que les toiles de tous les peintres du monde fussent réunies dans une immense salle, où nous pourrions aller lire page par page l'épopée de la création humaine. Et le thème serait toujours la même nature, la même réalité, et les variations seraient les façons particulières et originales, à l'aide desquelles les artistes auraient rendu la grande création de Dieu. C'est au milieu de cette immense salle que la foule doit se placer pour juger sainement les œuvres d'art ; le beau n'est plus ici une chose absolue, une commune mesure ridicule ; le beau devient la vie humaine elle-même, l'élément humain se mêlant à l'élément fixe de la réalité et mettant au jour une création qui appartient à l'humanité. C'est dans nous que vit la beauté, et non en dehors de nous. Que m'importe une abstraction philosophique, que m'importe une perfection rêvée par un petit groupe d'hommes. Ce qui m'intéresse, moi homme, c'est l'humanité, ma grande mère ; ce qui me touche, ce qui me ravit, dans les créations humaines, dans les œuvres d'art, c'est de retrouver au fond de chacune d'elles un artiste, un frère, qui me présente la nature sous une face nouvelle, avec toute la puissance ou toute la douceur de sa personnalité. Cette

œuvre, ainsi envisagée, me conte l'histoire d'un cœur et d'une chair, elle me parle d'une civilisation et d'une contrée. Et lorsque, au centre de l'immense salle où sont pendus les tableaux de tous les peintres du monde, je jette un coup d'œil sur ce vaste ensemble, j'ai là le même poème en mille langues différentes, et je ne me lasse pas de le relire dans chaque tableau, charmé des délicatesses et des vigueurs de chaque dialecte[8].

Je ne puis donner ici, dans son entier, le livre que je me propose d'écrire sur mes croyances artistiques, et je me contente d'indiquer à larges traits ce qui est et ce que je crois. Je ne renverse aucune idole, je ne nie aucun artiste. J'accepte toutes les œuvres d'art au même titre, au titre de manifestations du génie humain. Et elles m'intéressent presque également, elles ont toutes la véritable beauté : la vie, la vie dans ses mille expressions, toujours changeantes, toujours nouvelles. La ridicule commune mesure n'existe plus ; le critique étudie une œuvre en elle-même, et la déclare grande lorsqu'il trouve en elle une traduction forte et originale de la réalité ; il affirme alors que la Genèse de la création humaine a une page de plus, qu'il est né un artiste donnant à la nature une nouvelle âme et de nouveaux horizons. Et notre création s'étend du passé à l'infini de l'avenir chaque société apportera ses artistes qui apporteront leur personnalité. Aucun système, aucune théorie ne peut contenir la vie dans ses productions incessantes. Notre rôle, à nous juges des œuvres d'art, se borne donc à constater les langages des tempéraments, à étudier ces langages, à dire ce qu'il y a en eux de nouveauté souple et énergique. Les philosophes, s'il est nécessaire, se chargeront de rédiger des formules. Je ne veux analyser que des faits, et les œuvres d'art sont de simples faits.

Donc, j'ai mis à part le passé, je n'ai ni règle ni étalon dans les mains, je me place devant les tableaux d'Édouard Manet comme devant des faits nouveaux que je désire expliquer et commenter.

Ce qui me frappe d'abord dans ces tableaux, c'est une justesse très délicate dans les rapports des tons entre eux. Je m'explique. Des fruits sont posés sur une table et se détachent contre un fond gris ; il y a entre les fruits, selon qu'ils

sont plus ou moins rapprochés, des valeurs de coloration formant toute une gamme de teintes. Si vous partez d'une note plus claire que la note réelle, vous devrez suivre une gamme toujours plus claire ; et le contraire devra avoir lieu, lorsque vous partirez d'une note plus foncée. C'est là ce qu'on appelle, je crois, la loi des valeurs. Je ne connais guère, dans l'école moderne, que Corot, Courbet et Édouard Manet qui aient constamment obéi à cette loi en peignant des figures. Les œuvres y gagnent une netteté singulière, une grande vérité et un grand charme d'aspect.

Édouard Manet, d'ordinaire, part d'une note plus claire que la note existant dans la nature. Ses peintures sont blondes et lumineuses, d'une pâleur solide. La lumière tombe blanche et large, éclairant les objets d'une façon douce. Il n'y a pas là le moindre effet forcé ; les personnages et les paysages baignent dans une sorte de clarté gaie qui emplit la toile entière.

Ce qui me frappe ensuite, c'est une conséquence nécessaire de l'observation exacte de la loi des valeurs. L'artiste, placé en face d'un sujet quelconque, se laisse guider par ses yeux qui aperçoivent ce sujet en larges teintes se commandant les unes les autres. Un tête posée contre un mur, n'est plus qu'une tache plus ou moins blanche sur un fond plus ou moins gris ; et le vêtement juxtaposé à la figure devient par exemple une tache plus ou moins bleue mise à côté de la tache plus ou moins blanche. De là une grande simplicité, presque point de détails, un ensemble de taches justes et délicates qui, à quelques pas, donne au tableau un relief saisissant. J'appuie sur ce caractère des œuvres d'Édouard Manet, car il domine en elles et les fait ce qu'elles sont. Toute la personnalité de l'artiste consiste dans la manière dont son œil est organisé : il voit blond, et il voit par masses.

Ce qui me frappe en troisième lieu, c'est une grâce un peu sèche, mais charmante. Entendons-nous : je ne parle pas de cette grâce rose et blanche qu'ont les têtes en porcelaine des poupées, je parle d'une grâce pénétrante et véritablement humaine. Édouard Manet est homme du monde, et il y a dans ses tableaux certaines lignes exquises, certaines attitudes grêles et jolies qui témoignent de son amour pour les élégances des salons. C'est là l'élément inconscient, la nature

même du peintre. Et je profite de l'occasion pour protester contre la parenté qu'on a voulu établir entre les tableaux d'Édouard Manet et les vers de Charles Baudelaire[9]. Je sais qu'une vive sympathie a rapproché le poète et le peintre, mais je crois pouvoir affirmer que ce dernier n'a jamais fait la sottise, commise par tant d'autres, de vouloir mettre des idées dans sa peinture. La courte analyse que je viens de donner de son talent prouve avec quelle naïveté il se place devant la nature ; s'il assemble plusieurs objets ou plusieurs figures, il est seulement guidé dans son choix par le désir d'obtenir de belles taches, de belles oppositions. Il est ridicule de vouloir faire un rêveur mystique d'un artiste obéissant à un pareil tempérament.

Après l'analyse, la synthèse. Prenons n'importe quelle toile de l'artiste et n'y cherchons pas autre chose que ce qu'elle contient : des objets éclairés, des créatures réelles. L'aspect général, je l'ai dit, est d'un blond lumineux. Dans la lumière diffuse, les visages sont taillés à larges pans de chair, les lèvres deviennent de simples traits, tout se simplifie et s'enlève sur le fond par masses puissantes. La justesse des tons établit les plans, remplit la toile d'air, donne la force à chaque chose. On a dit, par moquerie, que les toiles d'Édouard Manet rappelaient les gravures d'Épinal[10], et il y a beaucoup de vrai dans cette moquerie qui est un éloge ; ici et là les procédés sont les mêmes, les teintes sont appliquées par plaques, avec cette différence que les ouvriers d'Épinal emploient les tons purs, sans se soucier des valeurs, et qu'Édouard Manet multiplie les tons et met entre eux les rapports justes. Il serait beaucoup plus intéressant de comparer cette peinture simplifiée avec les gravures japonaises qui lui ressemblent par leur élégance étrange et leurs taches magnifiques.

L'impression première que produit une toile d'Édouard Manet est un peu dure. On n'est pas habitué à voir des traductions aussi simples et aussi sincères de la réalité. Puis, je l'ai dit, il y a quelques raideurs élégantes qui surprennent. L'œil n'aperçoit d'abord que des teintes plaquées largement. Bientôt les objets se dessinent et se mettent à leur place ; au bout de quelques secondes, l'ensemble apparaît, vigoureux et solide, et l'on goûte un véritable charme à contempler cette

peinture claire et grave, qui rend la nature avec une brutalité douce, si je puis m'exprimer ainsi. En s'approchant du tableau, on voit que le métier est plutôt délicat que brusque ; l'artiste n'emploie que la brosse et s'en sert très prudemment ; il n'y a pas des entassements de couleurs, mais une couche unie. Cet audacieux dont on s'est moqué, a des procédés fort sages, et si ses œuvres ont un aspect particulier, elles ne le doivent qu'à la façon toute personnelle dont il aperçoit et traduit les objets.

En somme, si l'on m'interrogeait et si on me demandait quelle langue nouvelle parle Édouard Manet, je répondrais : il parle une langue faite de simplicité et de justesse. La note qu'il apporte est cette note blonde emplissant la toile de lumière. La traduction qu'il nous donne est une traduction juste et simplifiée, procédant par grands ensembles, n'indiquant que les masses.

Il nous faut, je ne saurais trop le répéter, oublier mille choses pour comprendre et goûter ce talent. Il ne s'agit plus ici d'une recherche de la beauté absolue ; l'artiste ne peint ni l'histoire ni l'âme ; ce qu'on appelle la composition n'existe pas pour lui, et la tâche qu'il s'impose n'est point de représenter telle pensée ou tel acte historique. Et c'est pour cela qu'on ne doit le juger ni en moraliste, ni en littérateur ; on doit le juger en peintre. Il traite les tableaux de figures comme il est permis, dans les écoles, de traiter les tableaux de nature morte ; je veux dire qu'il groupe les figures devant lui, un peu au hasard, et qu'il n'a ensuite souci que de les fixer sur la toile telles qu'il les voit, avec les vives oppositions qu'elles font en se détachant les unes sur les autres. Ne lui demandez rien autre chose qu'une traduction d'une justesse littérale. Il ne saurait ni chanter ni philosopher. Il sait peindre, et voilà tout : il a le don, et c'est là son tempérament propre, de saisir dans leur délicatesse les tons dominants et de pouvoir ainsi modeler à grands plans les choses et les êtres.

Il est un enfant de notre âge. Je vois en lui un peintre analyste. Tous les problèmes ont été remis en question, la science a voulu avoir des bases solides, et elle en est revenue à l'observation exacte des faits. Et ce mouvement ne s'est pas seulement produit dans l'ordre scientifique ; toutes les con-

naissances, toutes les œuvres humaines tendent à chercher dans la réalité des principes fermes et définitifs. Nos paysagistes modernes l'emportent de beaucoup sur nos peintres d'histoire et de genre, parce qu'ils ont étudiés nos campagnes, se contentant de traduire le premier coin de forêt venu. Édouard Manet applique la même méthode à chacune de ses œuvres ; tandis que d'autres se creusent la tête pour inventer une nouvelle *Mort de César* ou un nouveau *Socrate buvant la ciguë*, il place tranquillement dans un coin de son atelier quelques objets et quelques personnes, et se met à peindre, en analysant le tout avec soin. Je le répète, c'est un simple analyste ; sa besogne a bien plus d'intérêt que les plagiats de ses confrères ; l'art lui-même tend ainsi vers une certitude ; l'artiste est un interprète de ce qui est, et ses œuvres ont pour moi le grand mérite d'une description précise faite en une langue originale et humaine.

On lui a reproché d'imiter les maîtres espagnols. J'accorde qu'il y ait quelque ressemblance entre ses premières œuvres et celles de ces maîtres : on est toujours fils de quelqu'un. Mais, dès son *Déjeuner sur l'herbe*, il me paraît affirmer nettement cette personnalité que j'ai essayé d'expliquer et de commenter brièvement. La vérité est peut-être que le public, en lui voyant peindre des scènes et des costumes d'Espagne, aura décidé qu'il prenait ses modèles au-delà des Pyrénées. De là à l'accusation de plagiat, il n'y a pas loin. Or, il est bon de faire savoir que, si Édouard Manet  a peint des *espada* et des *majo*, c'est qu'il avait dans son atelier des vêtements espagnols et qu'il les trouvait beaux de couleur. Il a traversé l'Espagne en 1865 seulement, et ses toiles ont un accent trop individuel pour qu'on veuille ne trouver en lui qu'un bâtard de Vélasquez et de Goya.

## II. LES ŒUVRES

Je puis, maintenant, en parlant des œuvres d'Édouard Manet, me faire mieux entendre. J'ai indiqué à grands traits les caractères du talent de l'artiste, et chaque toile que j'analyserai viendra appuyer d'un exemple le jugement que j'ai porté. L'ensemble est connu, il ne s'agit plus que de faire

connaître les détails qui forment cet ensemble. En disant ce que j'ai éprouvé devant chaque tableau, je rétablirai dans son tout la personnalité du peintre.

L'œuvre d'Édouard Manet est déjà considérable. Ce travailleur sincère et laborieux a bien employé les six dernières années ; je souhaite son courage et son amour du travail aux gros rieurs qui le traitent de rapin oisif et goguenard. J'ai vu dernièrement dans son atelier une trentaine de toiles dont la plus ancienne date de 1860. Il les a réunies là pour juger de l'ensemble qu'elles feraient à l'Exposition universelle.

J'espère bien les retrouver au Champ-de-Mars, en mai prochain, et je compte qu'elles établiront d'une façon définitive et solide la réputation de l'artiste. Il ne s'agit plus de deux ou trois œuvres, il s'agit de trente œuvres au moins, de six années de travail et de talent. On ne peut refuser au vaincu de la foule une éclatante revanche dont il doit sortir vainqueur. Les juges comprendront qu'il serait inintelligent de cacher systématiquement, dans la solennité qui se prépare, une des faces les plus originales et les plus sincères de l'art contemporain. Ici le refus serait un véritable meurtre, un assassinat officiel.

Et c'est alors que je voudrais pouvoir prendre les sceptiques par la main et les conduire devant les tableaux d'Édouard Manet : « Voyez et jugez, dirais-je. Voilà l'homme grotesque, l'homme impopulaire. Il a travaillé pendant six ans, et voilà son œuvre. Riez-vous encore ? le trouvez-vous toujours d'une plaisante drôlerie ? Vous commencez à sentir, n'est-ce pas, qu'il y a autre chose que des chats noirs dans ce talent ? L'ensemble est un et complet. Il s'étale largement avec sa sincérité et sa puissance. Dans chaque toile, la main de l'artiste a parlé le même langage, simple et exact. Quand vous embrassez d'un regard toutes les toiles à la fois, vous trouvez que ces œuvres diverses se tiennent, se complètent, qu'elles représentent une somme énorme d'analyse et de vigueur. Riez encore, si vous aimez à rire ; mais, prenez garde, vous rirez désormais de votre aveuglement. »

La première sensation que j'ai éprouvée en entrant dans l'atelier d'Édouard Manet, a été une sensation d'unité et de force. Il y a de l'âpreté et de la douceur dans le premier regard qu'on jette sur les murs. Les yeux, avant de s'arrêter

particulièrement sur une toile, errent à l'aventure, de bas en haut, de droite à gauche ; et toutes ces couleurs claires, ces formes élégantes qui se mêlent, ont une harmonie, une franchise d'une simplicité et d'une énergie extrêmes.

Puis, lentement, j'ai analysé les œuvres une à une. Voici, en quelques lignes, mon sentiment sur chacune d'elles ; j'appuie sur les plus importantes.

Je l'ai dit, la toile la plus ancienne est *Le Buveur d'absinthe*, un homme hâve et abruti, drapé dans un pan de manteau et affaissé sur lui-même. Le peintre se cherchait encore ; il y a presque une intention mélodramatique dans le sujet ; puis, je ne trouve pas là ce tempérament simple et exact, puissant et large, que l'artiste affirmera plus tard.

Ensuite viennent *Le Chanteur espagnol* et *L'Enfant à l'épée* [11]. Ce sont là les pavés, les premières œuvres dont on se sert pour écraser les dernières œuvres du peintre. *Le Chanteur espagnol*, un Espagnol assis sur un banc de bois vert, chantant et pinçant les cordes de son instrument, a obtenu une mention honorable. *L'Enfant à l'épée* est un petit garçon debout, l'air naïf et étonné, qui tient à deux mains une énorme épée garnie de son baudrier. Ces peintures sont fermes et solides, très délicates d'ailleurs, ne blessant en rien la vue faible de la foule. On dit qu'Édouard Manet a quelque parenté avec les maîtres espagnols, et il ne l'a jamais avoué autant que dans *L'Enfant à l'épée*. La tête de ce petit garçon est une merveille de modelé et de vigueur adoucie. Si l'artiste avait toujours peint de pareilles têtes, il aurait été choyé du public, accablé d'éloges et d'argent ; il est vrai qu'il serait resté un reflet et que nous n'aurions jamais connu cette belle simplicité qui constitue tout son talent. Pour moi, je l'avoue, mes sympathies sont ailleurs parmi les œuvres du peintre ; je préfère les raideurs franches, les taches justes et puissantes d'*Olympia* aux délicatesses cherchées et étroites de *L'Enfant à l'épée*.

Mais, dès maintenant, je n'ai plus à parler que des tableaux qui me paraissent être la chair et le sang d'Édouard Manet. Et d'abord il y a, en 1863, les toiles dont l'apparition chez Martinet, au boulevard des Italiens, causa une véritable émeute. Des sifflets et des huées, comme il est d'usage, annoncèrent qu'un nouvel artiste original venait de se

révéler. Le nombre des toiles exposées était de quatorze ; nous en retrouverons huit à l'Exposition universelle : *Le Vieux Musicien, Le Liseur, Les Gitanos, Un gamin, Lola de Valence, La Chanteuse des rues, Le Ballet espagnol, La Musique aux Tuileries* [12].

Je me contenterai d'avoir cité les quatre premières. Quant à *Lola de Valence*, elle est célèbre par le quatrain de Charles Baudelaire, qui fut sifflé et maltraité autant que le tableau lui-même :

> *Entre tant de beautés que partout on peut voir,*
> *Je comprends bien, amis, que le désir balance,*
> *Mais on voit scintiller dans Lola de Valence*
> *Le charme inattendu d'un bijou rose et noir.*

Je ne prétends pas défendre ces vers, mais ils ont pour moi le grand mérite d'être un jugement rimé de toute la personnalité de l'artiste. Je ne sais si je force le texte. Il est parfaitement vrai que *Lola de Valence* est un bijou rose et noir ; le peintre ne procède déjà plus que par taches, et son Espagnole est peinte largement, par vives oppositions ; la toile entière est couverte de deux teintes.

Le tableau que je préfère, parmi ceux que je viens de nommer, est *La Chanteuse des rues*. Une jeune femme, bien connue sur les hauteurs du Panthéon, sort d'une brasserie en mangeant des cerises qu'elle tient dans une feuille de papier. L'œuvre entière est d'un gris doux et blond ; la nature m'y a semblé analysée avec une simplicité et une exactitude extrêmes. Une pareille page a, en dehors du sujet, une austérité qui en agrandit le cadre ; on y sent la recherche de la vérité, le labeur consciencieux d'un homme qui veut, avant tout, dire franchement ce qu'il voit.

Les deux autres tableaux, *Le Ballet espagnol* et *La Musique aux Tuileries*, furent ceux qui mirent le feu aux poudres. Un amateur exaspéré alla jusqu'à menacer de se porter à des voies de fait, si on laissait plus longtemps dans la salle de l'exposition *La Musique aux Tuileries*. Je comprends la colère de cet amateur : imaginez, sous les arbres des Tuileries, toute une foule, une centaine de personnes peut-être, qui se remue au soleil ; chaque personnage est une simple tache, à peine

déterminée, et dans laquelle les détails deviennent des lignes ou des points noirs. Si j'avais été là, j'aurais prié l'amateur de se mettre à une distance respectueuse, et il aurait alors vu que ces taches vivaient, que la foule parlait, et que cette toile était une des œuvres caractéristiques de l'artiste, celle où il a le plus obéi à ses yeux et à son tempérament.

Au Salon des Refusés, en 1863, Édouard Manet avait trois toiles. Je ne sais si ce fut à titre de persécuté, mais l'artiste trouva cette fois-là des défenseurs, même des admirateurs. Il faut dire que son exposition était des plus remarquables ; elle se composait du *Déjeuner sur l'herbe*, d'un *Portrait de jeune homme en costume de majo* et du *Portrait de Mlle V... en costume d'espada* [13].

Ces deux dernières toiles furent trouvées d'une grande brutalité, mais d'une vigueur rare et d'une extrême puissance de ton. Selon moi, le peintre y a été plus coloriste qu'il n'a coutume de l'être. La peinture est toujours blonde, mais d'un blond fauve et éclatant. Les taches sont grasses et énergiques, elles s'enlèvent sur le fond avec toutes les brusqueries de la nature.

*Le Déjeuner sur l'herbe* est la plus grande toile d'Édouard Manet, celle où il a réalisé le rêve que font tous les peintres : mettre des figures de grandeur naturelle dans un paysage. On sait avec quelle puissance il a vaincu cette difficulté. Il y a là quelques feuillages, quelques troncs d'arbres, et, au fond, une rivière dans laquelle se baigne une femme en chemise ; sur le premier plan, deux jeunes gens sont assis en face d'une seconde femme qui vient de sortir de l'eau et qui sèche sa peau nue au grand air. Cette femme nue a scandalisé le public, qui n'a vu qu'elle dans la toile. Bon Dieu ! quelle indécence : une femme sans le moindre voile entre deux hommes habillés ! Cela ne s'était jamais vu. Et cette croyance était une grossière erreur, car il y a au musée du Louvre plus de cinquante tableaux dans lesquels se trouvent mêlés des personnages habillés et des personnages nus. Mais personne ne va chercher à se scandaliser au musée du Louvre. La foule s'est bien gardée d'ailleurs de juger *Le Déjeuner sur l'herbe* comme doit être jugée une véritable œuvre d'art ; elle y a vu seulement des gens qui mangeaient sur l'herbe, au sortir du bain, et elle a cru que l'artiste avait mis une intention

obscène et tapageuse dans la disposition du sujet, lorsque l'artiste avait simplement cherché à obtenir des oppositions vives et des masses franches. Les peintres, surtout Édouard Manet qui est un peintre analyste, n'ont pas cette préoccupation du sujet qui tourmente la foule avant tout ; le sujet pour eux est un prétexte à peindre, tandis que pour la foule le sujet seul existe. Ainsi, assurément, la femme nue du *Déjeuner sur l'herbe* n'est là que pour fournir à l'artiste l'occasion de peindre un peu de chair. Ce qu'il faut voir dans le tableau, ce n'est pas un déjeuner sur l'herbe, c'est le paysage entier, avec ses vigueurs et ses finesses, avec ses premiers plans si larges, si solides, et ses fonds d'une délicatesse si légère ; c'est cette chair ferme, modelée à grands pans de lumière, ces étoffes souples et fortes, et surtout cette délicieuse silhouette de femme en chemise qui fait, dans le fond, une adorable tache blanche au milieu des feuilles vertes ; c'est enfin cet ensemble vaste, plein d'air, ce coin de la nature rendue avec une simplicité si juste, toute cette page admirable dans laquelle un artiste a mis les éléments particuliers et rares qui étaient en lui.

En 1864, Édouard Manet exposait *Le Christ mort et les anges* et *Un combat de taureaux*. Il n'a gardé de ce dernier tableau que l'*espada* du premier plan, — *L'Homme mort* [14], — qui se rapproche beaucoup, comme manière, de *L'Enfant à l'épée* ; la peinture y est détaillée et serrée, très fine et très solide ; je sais à l'avance que ce sera un des succès de l'exposition de l'artiste, car la foule aime à regarder de près et à ne pas être choquée par les aspérités trop rudes d'une originalité sincère. Moi, je déclare préférer de beaucoup *Le Christ mort et les anges* ; je retrouve là Édouard Manet tout entier, avec les partis pris de son œil et les audaces de sa main. On a dit que ce Christ n'était pas un Christ, et j'avoue que cela peut être ; pour moi, c'est un cadavre peint en pleine lumière, avec franchise et vigueur ; et même j'aime les anges du fond, ces enfants aux grandes ailes bleues qui ont une étrangeté si douce et si élégante.

En 1865, Édouard Manet est encore reçu au Salon ; il expose un *Christ insulté par les soldats* [15] et son chef-d'œuvre, son *Olympia*. J'ai dit chef-d'œuvre, et je ne retire pas le mot. Je prétends que cette toile est véritablement la chair et le sang

du peintre. Elle le contient tout entier et ne contient que lui. Elle restera comme l'œuvre caractéristique de son talent, comme la marque la plus haute de sa puissance. J'ai lu en elle la personnalité d'Édouard Manet, et lorsque j'ai analysé le tempérament de l'artiste, j'avais uniquement devant les yeux cette toile qui renferme toutes les autres. Nous avons ici, comme disent les amuseurs publics, une gravure d'Épinal. Olympia, couchée sur des linges blancs, fait une grande tache pâle sur le fond noir ; dans ce fond noir se trouve la tête de la négresse qui apporte un bouquet et ce fameux chat qui a tant égayé le public. Au premier regard, on ne distingue ainsi que deux teintes dans le tableau, deux teintes violentes, s'enlevant l'une sur l'autre. D'ailleurs, les détails ont disparu. Regardez la tête de la jeune fille : les lèvres sont deux minces lignes roses, les yeux se réduisent à quelques traits noirs. Voyez maintenant le bouquet, et de près, je vous prie : des plaques roses, des plaques bleues, des plaques vertes. Tout se simplifie, et si vous voulez reconstruire la réalité, il faut que vous reculiez de quelques pas. Alors il arrive une étrange histoire : chaque objet se met à son plan, la tête d'Olympia se détache du fond avec un relief saisissant, le bouquet devient une merveille d'éclat et de fraîcheur. La justesse de l'œil et la simplicité de la main ont fait ce miracle ; le peintre a procédé comme la nature procède elle-même, par masses claires, par larges pans de lumière, et son œuvre a l'aspect un peu rude et austère de la nature. Il y a d'ailleurs des partis pris ; l'art ne vit que de fanatisme. Et ces partis pris sont justement cette sécheresse élégante, cette violence des transitions que j'ai signalées. C'est l'accent personnel, la saveur particulière de l'œuvre. Rien n'est d'une finesse plus exquise que les tons pâles des linges blancs différents sur lesquels Olympia est couchée. Il y a, dans la juxtaposition de ces blancs, une immense difficulté vaincue. Le corps lui-même de l'enfant a des pâleurs charmantes ; c'est une jeune fille de seize ans, sans doute un modèle qu'Édouard Manet a tranquillement copié tel qu'il était. Et tout le monde a crié : on a trouvé ce corps nu indécent ; cela devait être, puisque c'est là de la chair, une fille que l'artiste a jetée sur la toile dans sa nudité jeune et déjà fanée. Lorsque nos artistes nous donnent des Vénus, ils corrigent la nature,

ils mentent. Édouard Manet s'est demandé pourquoi mentir, pourquoi ne pas dire la vérité ; il nous a fait connaître Olympia, cette fille de nos jours, que vous rencontrez sur les trottoirs et qui serre ses maigres épaules dans un mince châle de laine déteinte. Le public, comme toujours, s'est bien gardé de comprendre ce que voulait le peintre ; il y a eu des gens qui ont cherché un sens philosophique dans le tableau ; d'autres, plus égrillards, n'auraient pas été fâchés d'y découvrir une intention obscène. Eh ! dites-leur donc tout haut, cher maître, que vous n'êtes point ce qu'ils pensent, qu'un tableau pour vous est un simple prétexte à analyse. Il vous fallait une femme nue, et vous avez choisi Olympia, la première venue ; il vous fallait des taches claires et lumineuses, et vous avez mis un bouquet ; il vous fallait des taches noires, et vous avez placé dans un coin une négresse et un chat. Qu'est-ce que tout cela veut dire ? vous ne le savez guère, ni moi non plus. Mais je sais, moi, que vous avez admirablement réussi à faire une œuvre de peintre, de grand peintre, je veux dire à traduire énergiquement et dans un langage particulier les vérités de la lumière et de l'ombre, les réalités des objets et des créatures.

J'arrive maintenant aux dernières œuvres, à celles que le public ne connaît pas. Voyez l'instabilité des choses humaines : Édouard Manet, reçu au Salon à deux reprises consécutives, est nettement refusé en 1866 ; on accepte l'étrangeté si originale d'Olympia, et l'on ne veut ni du *Joueur de fifre*, ni de *L'Acteur tragique*[16], toiles qui, tout en contenant la personnalité entière de l'artiste, ne l'affirment pas si hautement. *L'Acteur tragique*, un portrait de Rouvière en costume de Hamlet, porte un vêtement noir qui est une merveille d'exécution. J'ai rarement vu de pareilles finesses de ton et une semblable aisance dans la peinture d'étoffes de même couleur juxtaposées. Je préfère d'ailleurs *Le Joueur de fifre*, un petit bonhomme, un enfant de troupe musicien, qui souffle dans son instrument de toute son haleine et de tout son cœur. Un de nos grands paysagistes modernes a dit que ce tableau était « une enseigne de costumier », et je suis de son avis, s'il a voulu dire par là que le costume du jeune musicien était traité avec la simplicité d'une image. Le jaune des galons, le bleu-noir de la tunique, le rouge des culottes ne

sont encore ici que de larges taches. Et cette simplification produite par l'œil clair et juste de l'artiste a fait de la toile une œuvre toute blonde, toute naïve, charmante jusqu'à la grâce, réelle jusqu'à l'âpreté.

Enfin restent quatre toiles, à peine sèches : *Le Fumeur, La Joueuse de guitare*, un *Portrait de madame M...*, *Une jeune dame en 1866*. Le *Portrait de madame M...* est une des meilleures pages de l'artiste ; je devrais répéter ce que j'ai déjà dit : simplicité et justesse extrêmes, aspect clair et fin. En terminant, je trouve, nettement caractérisée dans *Une jeune dame en 1866*[17], cette élégance native qu'Édouard Manet, homme du monde, a au fond de lui. Une jeune femme, vêtue d'un long peignoir rose, est debout, la tête gracieusement penchée, respirant le parfum d'un bouquet de violettes qu'elle tient dans sa main droite ; à sa gauche, un perroquet se courbe sur son perchoir. Le peignoir est d'une grâce infinie, doux à l'œil, très ample et très riche ; le mouvement de la jeune femme a un charme indicible. Cela serait même trop joli, si le tempérament du peintre ne venait mettre sur cet ensemble l'empreinte de son austérité.

J'allais oublier quatre très remarquables marines — *Le Steam-Boat, Le Combat du Kerseage et de l'Alabama ; Vue de mer, Temps calme ; Bateau de pêche arrivant vent arrière*[18] — dont les vagues magnifiques témoignent que l'artiste a couru et aimé l'Océan, et sept tableaux de nature morte et de fleurs qui commencent heureusement à être des chefs-d'œuvre pour tout le monde. Les ennemis les plus déclarés du talent d'Édouard Manet lui accordent qu'il peint bien les objets inanimés. C'est un premier pas. J'ai surtout admiré, parmi ces tableaux de nature morte, un splendide bouquet de pivoines — un vase de fleurs —, et une toile intitulée *Un déjeuner*[19], qui resteront dans ma mémoire à côté de l'*Olympia*. D'ailleurs, d'après le mécanisme de son talent dont j'ai essayé d'expliquer les rouages, le peintre doit forcément rendre avec une grande puissance un groupe d'objets inanimés.

Tel est l'œuvre d'Édouard Manet, tel est l'ensemble que le public sera, je l'espère, appelé à voir dans une des salles de l'Exposition universelle. Je ne puis penser que la foule restera aveugle et ironique devant ce tout harmonieux et

complet dont je viens d'étudier brièvement les parties. Il y aura là une manifestation trop originale, trop humaine pour que la vérité ne soit pas enfin victorieuse. Et que le public se dise surtout que ces tableaux représentent seulement six années d'efforts, et que l'artiste a trente-trois ans à peine. L'avenir est à lui [20] ; je n'ose moi-même l'enfermer dans le présent *.

### III. LE PUBLIC

Il me reste à étudier et à expliquer l'attitude du public devant les tableaux d'Édouard Manet. L'homme, l'artiste et les œuvres sont connus ; il y a un autre élément, la foule, qu'il faut connaître, si l'on veut avoir dans son entier le singulier cas artistique que nous avons vu se produire. Le drame sera complet, nous tiendrons dans la main tous les fils des personnages, tous les détails de l'étrange aventure.

D'ailleurs, on se tromperait si l'on croyait que le peintre n'a rencontré aucune sympathie. Il est un paria pour le plus grand nombre, il est un peintre de talent pour un groupe qui augmente tous les jours. Dans ces derniers temps surtout, le mouvement en sa faveur a été plus large et plus marqué. J'étonnerais les rieurs, si je nommais certains hommes qui ont témoigné à l'artiste leur amitié et leur admiration. On tend certainement à l'accepter, et j'espère que ce sera là un fait accompli dans un temps très prochain.

Parmi ses confrères, il y a encore les aveugles qui rient sans comprendre parce qu'ils voient rire les autres. Mais les

---

* Je n'ai pu analyser toutes les œuvres qu'Édouard Manet réunira dans la salle de son exposition particulière. Je le répète, cette étude a été écrite en décembre dernier à la suite d'une visite que je fis à l'atelier du peintre.

Les tableaux qui ont forcément échappé à ma critique sont : *Portrait de M. et de Mme M* *** ; *Portrait de Mme B* *** ; *Portrait de Z. A.* *** ; *Un moine en prière* ; *Les Courses au bois de Boulogne* ; *Nymphe surprise* ; *Jeune Femme couchée en costume espagnol* ; *Une dame à sa fenêtre* ; *Un chien épagneul* ; *Les Étudiants de Salamanque* ; *Paysage* ; *Une tête d'étude* ; *Un matador de taureaux*, et deux toiles faisant pendant, représentant chacune un *Philosophe*, un mendiant drapé dans ses guenilles... Édouard Manet doit également exposer trois eaux-fortes et trois copies qu'il a faites au musée du Louvre : *La Vierge au lapin*, d'après Titien ; le *Portrait du Tintoret*, d'après Tintoret, et *Les Petits Cavaliers*, d'après Vélasquez.

véritables artistes n'ont jamais refusé à Édouard Manet de grandes qualités de peintre. Obéissant à leur propre tempérament, ils ont seulement fait les restrictions qu'ils devaient faire. S'ils sont coupables, c'est d'avoir toléré qu'un de leurs confrères, qu'un garçon de mérite et de sincérité fût bafoué de la plus indigne façon. Puisqu'ils voyaient clair, puisque eux, peintres, se rendaient compte des intentions du peintre nouveau, ils avaient charge, selon moi, d'imposer silence à la foule. J'ai toujours espéré qu'un d'eux se lèverait et dirait la vérité. Mais en France, dans ce pays de légèreté et de courage, on a une peur effroyable du ridicule ; lorsque, dans une réunion, trois personnes se moquent de quelqu'un, tout le monde se met à rire, et s'il y a là des gens qui seraient portés à défendre la victime des railleurs, ils baissent les yeux humblement, lâchement, rougissant eux-mêmes, mal à l'aise, souriant à demi. Je suis sûr qu'Édouard Manet a dû faire de curieuses observations sur certains embarras subits éprouvés en face de lui par des personnes de sa connaissance.

Toute l'histoire de l'impopularité de l'artiste est là, et je me charge d'expliquer aisément les rires des uns et la lâcheté des autres.

Quand la foule rit, c'est presque toujours pour un rien. Voyez au théâtre : un acteur se laisse tomber, et la salle entière est prise d'une gaieté convulsive ; demain les spectateurs riront encore au souvenir de cette chute. Mettez dix personnes d'intelligence suffisante devant un tableau d'aspect neuf et original, et ces personnes, à elles dix, ne feront plus qu'un grand enfant ; elles se pousseront du coude, elles commenteront l'œuvre de la façon la plus comique du monde. Les badauds arriveront à la file, grossissant le groupe ; bientôt ce sera un véritable charivari, un accès de folie bête. Je n'invente rien. L'histoire artistique de notre temps est là pour dire que ce groupe de badauds et de rieurs aveugles s'est formé devant les premières toiles de Decamps, de Delacroix, de Courbet. Un écrivain me contait dernièrement qu'autrefois, ayant eu le malheur de dire dans un salon que le talent de Decamps ne lui déplaisait pas, on l'avait mis impitoyablement à la porte. Car le rire gagne de proche en proche, et Paris, un beau matin, s'éveille en ayant un jouet de plus.

Alors, c'est une frénésie. Le public a un os à ronger. Et il y a toute une armée dont l'intérêt est d'entretenir la gaieté de la foule, et qui l'entretient d'une belle façon. Les caricaturistes s'emparent de l'homme et de l'œuvre ; les chroniqueurs rient plus haut que les rieurs désintéressés. Au fond, ce n'est que du rire, ce n'est que du vent. Pas la moindre conviction, pas le plus petit souci de vérité. L'art est grave, il ennuie profondément ; il faut bien l'égayer un peu, chercher une toile dans le Salon qu'on puisse tourner en ridicule. Et l'on s'adresse toujours à l'œuvre étrange qui est le fruit mûr d'une personnalité nouvelle.

Remontons à cette œuvre, cause des rires et des moqueries, et nous voyons que l'aspect plus ou moins particulier du tableau a seul amené cette gaieté folle. Telle attitude a été grosse de comique, telle couleur a fait pleurer de rire, telle ligne a rendu malades plus de cent personnes. Le public a seulement vu un sujet, et un sujet traité d'une certaine manière. Il regarde des œuvres d'art, comme les enfants regardent des images : pour s'amuser, pour s'égayer un peu. Les ignorants se moquent en toute confiance ; les savants, ceux qui ont étudié l'art dans les écoles mortes, se fâchent de ne pas retrouver, en examinant l'œuvre nouvelle, les habitudes de leur foi et de leurs yeux. Personne ne songe à se mettre au véritable point de vue. Les uns ne comprennent rien, les autres comparent. Tous sont dévoyés, et alors la gaieté ou la colère monte à la gorge de chacun.

Je le répète, l'aspect seul est la cause de tout ceci. Le public n'a pas même cherché à pénétrer l'œuvre ; il s'en est tenu, pour ainsi dire, à la surface. Ce qui le choque et l'irrite, ce n'est pas la constitution intime de l'œuvre, ce sont les apparences générales et extérieures. Si cela pouvait être, il accepterait volontiers la même image, présentée d'une autre façon.

L'originalité, voilà la grande épouvante. Nous sommes tous plus ou moins, à notre insu, des bêtes routinières qui passent avec entêtement dans le sentier où elles ont passé. Et toute nouvelle route nous fait peur, nous flairons des précipices inconnus, nous refusons d'avancer. Il nous faut toujours le même horizon ; nous rions ou nous nous irritons des choses que nous ne connaissons pas. C'est pour cela que nous

acceptons parfaitement les audaces adoucies, et que nous rejetons violemment ce qui nous dérange dans nos habitudes. Dès qu'une personnalité se produit, la défiance et l'effroi nous prennent, nous sommes comme des chevaux ombrageux qui se cabrent devant un arbre tombé en travers de la route, parce qu'ils ne s'expliquent pas la nature et la cause de cet obstacle et qu'ils ne cherchent pas d'ailleurs à se l'expliquer.

Ce n'est qu'une affaire d'habitude. À force de voir l'obstacle, l'effroi et la défiance diminuent. Puis il y a toujours quelque passant complaisant qui nous fait honte de notre colère et qui veut bien nous expliquer notre peur. Je désire simplement jouer le rôle modeste de ce passant auprès des personnes ombrageuses que les tableaux d'Édouard Manet tiennent cabrées et effrayées sur la route. L'artiste commence à se lasser de son métier d'épouvantail ; malgré tout son courage, il sent les forces lui échapper devant l'irritation publique. Il est temps que la foule s'approche et se rende compte de ses terreurs ridicules.

D'ailleurs, il n'a qu'à attendre. La foule, je l'ai dit, est un grand enfant qui n'a pas la moindre conviction et qui finit toujours par accepter les gens qui s'imposent. L'histoire éternelle des talents bafoués, puis admirés jusqu'au fanatisme, se reproduira pour Édouard Manet. Il aura eu la destinée des maîtres, de Delacroix et de Courbet, par exemple. Il en est à ce point où la tempête des rires s'apaise, où le public a mal aux côtes, et ne demande pas mieux que de redevenir sérieux. Demain, si ce n'est aujourd'hui, il sera compris et accepté, et si j'appuie sur l'attitude de la foule en face de chaque individualité qui se produit, c'est que l'étude de ce point est justement l'intérêt général de ces quelques pages.

On ne corrigera jamais le public de ses épouvantes. Dans huit jours, Édouard Manet sera peut-être oublié des rieurs qui auront trouvé un autre jouet. Qu'il se révèle un nouveau tempérament énergique, et vous entendrez les huées et les sifflets. Le dernier venu est toujours le monstre, la brebis galeuse du troupeau. L'histoire artistique de ces derniers temps est là pour prouver la vérité de ce fait, et la simple logique suffit pour faire prévoir qu'il se reproduira fatale-

ment, tant que la foule ne voudra pas se mettre au seul point de vue qui permet de juger sainement une œuvre d'art.

Jamais le public ne sera juste envers les véritables artistes créateurs, s'il ne se contente pas de chercher uniquement dans une œuvre une libre traduction de la nature en un langage particulier et nouveau. N'est-il pas profondément triste aujourd'hui de songer qu'on a sifflé Delacroix, qu'on a désespéré ce génie qui a seulement triomphé dans la mort ? Que pensent ses anciens détracteurs, et pourquoi n'avouent-ils pas tout haut qu'ils se sont montrés aveugles et inintelligents ? Cela serait une leçon. Peut-être se déciderait-on à comprendre alors qu'il n'y a ni commune mesure, ni règles, ni nécessités d'aucune sorte, mais des hommes vivants, apportant une des libres expressions de la vie, donnant leur chair et leur sang, montant d'autant plus haut dans la gloire humaine qu'ils sont plus personnels et plus absolus. Et on irait droit, avec admiration et sympathie, aux toiles d'allures libres et étranges ; ce seraient celles-là qu'on étudierait avec calme et attention, pour voir si une face du génie humain ne viendrait pas de s'y révéler. On passerait dédaigneusement devant les copies, devant les balbutiements des fausses personnalités, devant toutes ces images à un et deux sous, qui ne sont que des habiletés de la main. On voudrait trouver avant tout dans une œuvre d'art un accent humain, un coin vivant de la création, une manifestation nouvelle de l'humanité mise en face des réalités de la nature.

Mais personne ne guide la foule, et que voulez-vous qu'elle fasse dans le grand vacarme des opinions contemporaines ? L'art s'est, pour ainsi dire, fragmenté : le grand royaume, en se morcelant, a formé une foule de petites républiques. Chaque artiste a tiré la foule à lui, la flattant, lui donnant les jouets qu'elle aime, dorés et ornés de faveurs roses. L'art est ainsi devenu chez nous une vaste boutique de confiserie, où il y a des bonbons pour tous les goûts. Les peintres n'ont plus été que des décorateurs mesquins qui travaillent à l'ornementation de nos affreux appartements modernes ; les meilleurs d'entre eux se sont faits antiquaires, ont volé un peu de sa manière à quelque grand maître mort, et il n'y a guère que les paysagistes, que les analystes de la nature qui soient demeurés de véritables créateurs. Ce peuple de décorateurs

étroits et bourgeois fait un bruit de tous les diables ; chacun d'eux a sa maigre théorie, chacun d'eux cherche à plaire et à vaincre. La foule adulée va de l'un à l'autre, s'amusant aujourd'hui aux mièvreries de celui-là pour passer demain aux fausses énergies de celui-ci. Et ce petit commerce honteux, ces flatteries et ces admirations de pacotille se font au nom des prétendues lois sacrées de l'art. Pour une bonne femme en pain d'épíces, on met la Grèce et l'Italie en jeu, on parle du beau comme d'un monsieur que l'on connaîtrait et dont on serait l'ami respectueux.

Puis, viennent les critiques d'art qui jettent encore du trouble dans ce tumulte. Les critiques d'art sont des mélodistes qui tous, à la même heure, jouent leurs airs à la fois, n'entendant chacun que leur instrument dans l'effroyable charivari qu'ils produisent. L'un veut de la couleur, l'autre du dessin, un troisième de la morale. Je pourrais nommer celui qui soigne sa phrase et qui se contente de tirer de chaque toile la description la plus pittoresque possible ; et encore celui qui, à propos d'une femme étendue sur le dos, trouve le moyen de faire un discours démocratique ; et encore celui qui tourne en couplets de vaudeville les plaisants jugements qu'il porte. La foule éperdue ne sait lequel écouter : Pierre dit blanc et Paul dit noir ; si l'on croyait le premier, on effacerait le paysage de ce tableau, et si l'on croyait le second, on en effacerait les figures, de sorte qu'il ne resterait plus que le cadre, ce qui d'ailleurs serait une excellente mesure. Il n'y a ainsi aucune base à l'analyse ; la vérité n'est pas une et complète ; ce ne sont que des divagations plus ou moins raisonnables. Chacun se pose devant la même œuvre avec des dispositions d'esprit différentes, et chacun porte le jugement que lui souffle l'occasion ou la tournure de son esprit.

Alors la foule, voyant combien on s'entend peu dans le monde qui prétend avoir mission de la guider, se laisse aller à ses envies d'admirer ou de rire. Elle n'a ni méthode ni vue d'ensemble. Une œuvre lui plaît ou lui déplaît, voilà tout. Et observez que ce qui lui plaît est toujours ce qu'il y a de plus banal, ce qu'elle a coutume de voir chaque année. Nos artistes ne la gâtent pas ; ils l'ont habituée à de telles fadeurs, à des mensonges si jolis, qu'elle refuse de toute sa puissance

les vérités fortes. C'est là une simple affaire d'éducation. Quand un Delacroix paraît, on le siffle. Aussi pourquoi ne ressemble-t-il pas aux autres ! L'esprit français, cet esprit que je changerais volontiers aujourd'hui pour un peu de pesanteur, l'esprit français s'en mêle, et ce sont des gorges chaudes à réjouir les plus tristes.

Et voilà comme quoi une troupe de gamins a rencontré un jour Édouard Manet dans la rue, et a fait autour de lui l'émeute qui m'a arrêté, moi passant curieux et désintéressé. J'ai dressé mon procès-verbal tant bien que mal, donnant tort aux gamins, tâchant d'arracher l'artiste de leurs mains et de le conduire en lieu sûr. Il y avait là des sergents de ville, — pardon, des critiques d'art, qui m'ont affirmé qu'on lapidait cet homme parce qu'il avait outrageusement souillé le temple du Beau. Je leur ai répondu que le destin avait sans doute déjà marqué au musée du Louvre la place future de l'*Olympia* et du *Déjeuner sur l'herbe*. Nous ne nous sommes pas entendus, et je me suis retiré, car les gamins commençaient à me regarder d'un air farouche.

*Correspondance
à M. F. Magnard,
rédacteur du « Figaro »*

Mon cher confrère[1],

Ayez l'obligeance, je vous prie, de faire insérer ces quelques lignes de rectification. Il s'agit d'un de mes amis d'enfance, d'un jeune peintre dont j'estime singulièrement le talent vigoureux et personnel.

Vous avez coupé, dans l'*Europe*, un lambeau de prose où il est question d'un M. Sésame qui aurait exposé, en 1863, au *Salon des Refusés*, « deux pieds de cochon en croix », et qui, cette année, se serait fait refuser une autre toile intitulée : *Le Grog au vin.*

Je vous avoue que j'ai eu quelque peine à reconnaître sous le masque qu'on lui a collé au visage, un de mes camarades de collège, M. Paul Cézanne, qui n'a pas le moindre pied de cochon dans son bagage artistique, jusqu'à présent du moins, Je fais cette restriction, car je ne vois pas pourquoi on ne peindrait pas des pieds de cochon comme on peint des melons et des carottes.

M. Paul Cézanne a eu effectivement, en belle et nombreuse compagnie, deux toiles refusées cette année : *Le Grog au vin* et *Ivresse.* Il a plu à M. Arnold Mortier de s'égayer au sujet de ces tableaux et de les décrire avec des efforts d'imagination qui lui font grand honneur. Je sais bien que tout cela est une agréable plaisanterie dont on ne doit pas se soucier. Mais, que voulez-vous ? Je n'ai jamais pu comprendre cette singulière méthode de critique, qui consiste à se moquer de confiance, à condamner et à ridiculiser ce qu'on n'a pas

même vu. Je tiens tout au moins à dire que les descriptions données par M. Arnold Mortier sont inexactes.

Vous-même, mon cher confrère, vous ajoutez de bonne foi votre grain de sel : vous êtes « convaincu que l'auteur peut avoir mis dans ses tableaux une idée philosophique ». Voilà de la conviction placée mal à propos. Si vous voulez trouver des artistes philosophes, adressez-vous aux Allemands, adressez-vous même à nos jolis rêveurs français ; mais croyez que les peintres analystes, que la jeune école dont j'ai l'honneur de défendre la cause, se contente des larges réalités de la nature.

D'ailleurs, il ne tient qu'à M. de Nieuwerkerke que *Le Grog au vin* et *Ivresse* soient exposés. Vous devez savoir qu'un grand nombre de peintres viennent de signer une pétition demandant le rétablissement du *Salon des Refusés*. Peut-être M. Arnold Mortier verra-t-il un jour les toiles qu'il a si lestement jugées et décrites. Il arrive des choses si étranges.

Il est vrai que M. Paul Cézanne ne s'appellera jamais M. Sésame, et que, quoi qu'il arrive, il ne sera jamais l'auteur de « deux pieds de cochon en croix ».

Votre dévoué confrère,

Émile Zola

*Nos peintres
au Champ-de-Mars*

le 1<sup>er</sup> juillet 1867[1]

S'il est une besogne ennuyeuse et pénible, c'est à coup sûr celle des critiques d'art, chargés, chaque année, à l'époque du Salon, de répéter leurs mêmes opinions sur les mêmes artistes. Les critiques n'ont, en somme, dans le ventre qu'un volume sur la matière, et chacun d'eux est obligé de rééditer périodiquement son volume, en se contentant d'y changer quelques mots.

De là vient en partie la parfaite indifférence du public pour les comptes rendus artistiques : on sait d'avance ce que tel monsieur dira de telle œuvre. Puis rien n'est fastidieux comme ces pelletées de tableaux jetées à la face du lecteur ; en parlant de tous les artistes, on n'en juge aucun ; certains de mes confrères, assez consciencieux pour dresser un catalogue exact, me semblent étiqueter les toiles comme les apothicaires étiquetant les drogues.

Ces diverses raisons me décident à faire un choix parmi les artistes dont j'ai à parler. D'ailleurs, je trouve ce choix tout fait ; le jury qui a distribué les médailles a bien voulu me désigner lui-même la fleur de nos peintres, les maîtres exquis dont la France s'honore, dit-on. Je consens à croire que le jury ne s'est pas trompé, et qu'en parlant des peintres médaillés, je vais présenter à mes lecteurs toutes les personnalités vivantes et énergiques de l'art contemporain, rangées par ordre de mérite et d'éclat.

Tout le monde gagnera à cette façon de procéder. Les

artistes conviendront que je me range à l'avis des maîtres et ne pourront m'accuser de choisir mes justiciables avec parti pris. Les lecteurs me remercieront de leur éviter de longs et nombreux articles, et de leur donner, en quelques lignes, les portraits des génies contemporains, dont on ne peut ignorer les qualités rares. Quant à moi, je me remercie moi-même de m'être décidé à ne parler que des peintres patentés, et je prie le ciel de m'apprendre à en parler sans trop d'irrévérence.

Observez que j'ai une plume presque neuve qui a tout au plus égratigné un peu déjà les génies en question. Si j'ai un volume de critique artistique dans le ventre je n'ai pas encore écrit ce volume, et je n'ai même pas envie de l'écrire aujourd'hui. Je veux dire que je n'ai point eu le temps d'user mes opinions, et que le public n'est point encore assez mon ami pour ne pas me lire.

Donc, il est bien entendu que ce n'est pas ici le compte rendu d'une exposition; mais, si l'on veut, une série de médaillons, une simple collection de croquis à la plume. Les modèles posent au Champ-de-Mars. Pour ne pas m'égarer, je le répète, je vais choisir un à un les peintres français auxquels on a décerné les médailles, petites et grandes. S'il m'arrivait de ne pas être de l'avis du jury, croyez bien que mon cœur en saignerait secrètement.

Les quatre génies de la France, les peintres qui ont obtenu les grandes médailles d'honneur sont : MM. Meissonier, Cabanel, Gérome et Théodore Rousseau.

M. Meissonier[2] est né à Lyon, vers 1813, selon M. Vapereau. Ce bon M. Vapereau ajoute « qu'il mit en relief son originalité naturelle, en cherchant un genre que personne en France n'avait abordé avant lui, et fit de la peinture microscopique ». Voilà qui est galamment troussé et très élogieux.

D'autre part, le livret m'apprend que M. Meissonier a été élève de M. Léon Cogniet — ce dont on ne se douterait guère — qu'il est membre de l'Institut, officier de la Légion d'honneur, et qu'il a déjà obtenu quatre médailles, sans compter les deux grandes médailles d'honneur qui lui ont été décernées aux Expositions universelles de 1855 et de 1867.

Voilà un homme heureux, un grand artiste dont les petites œuvres sont dignement récompensées. De plus, il paraît que ce peintre vend horriblement cher le millimètre carré de

toile. Riche, admiré, aimé de la cour et de la ville, des imbéciles et des gens d'esprit, M. Meissonier doit avoir beaucoup de talent.

Le malheur est que je suis un pauvre hère, aveugle et inintelligent sans doute, qui ne saisit pas bien dans toute sa large étendue le talent de M. Meissonier. Qu'il joue joliment de son petit flageolet, cela n'est pas discutable, mais le succès qu'il obtient, les honneurs dont on l'accable, me font toujours chercher en lui un homme que je ne trouve pas.

Je suis allé très dévotement me promener devant les quatorze tableaux qu'il a à l'Exposition universelle. Il y avait là beaucoup de foule, et j'ai eu grand-peine à faire mes dévotions. Je me suis frappé la poitrine, j'ai supplié le ciel de me donner la foi. Un succès a toujours sa raison d'être. Par quel miracle se faisait-il que je restais parfaitement froid, lorsque la foule enthousiaste me serrait à m'écraser, en s'exclamant, en énumérant à voix basse, avec un étonnement religieux, le prix fabuleux de chacun de ces bouts de toile ?

Hélas ! l'aveuglement a persisté. J'ai eu beau m'écarquiller les yeux, je n'ai pu voir ce que voyaient les autres. Comme un vil profane, je suis resté sur le seuil du temple. Les personnes qui m'entouraient étaient en plein ciel, ravies, en extase, distinguant sans doute le dieu dans toute la splendeur fulgurante de sa gloire. Demeuré sur la terre, je pataugeais, et voici ce que j'apercevais.

J'apercevais de petits bonshommes en porcelaine, très délicatement travaillés, propres et coquets, tout frais sortis de la manufacture de Sèvres ; ces bonshommes me paraissaient enluminés de couleurs aigres et criardes, et chaque tableau me semblait avoir l'éclat dur d'un étalage de bijoutier. J'apercevais, dans les fonds, des paysages étranges, en porcelaine aussi, d'une maladresse rare. J'apercevais encore deux ou trois portraits en acajou tendre. Tout cela était parfaitement ciselé et faisait honneur à l'habileté de l'ouvrier. Il y a de jolies femmes qui ont sur leurs étagères de ces joujoux-là, au naturel.

Cependant, à côté de moi, deux amateurs, la loupe à la main, regardaient une des figurines. L'un d'eux s'écria brusquement : « L'oreille y est tout entière. Regardez donc

l'oreille. L'oreille est impayable. » L'autre amateur regarda
l'oreille qui, à l'œil nu, paraissait un peu plus grosse qu'une
tête d'épingle, et, quand il eut bien constaté que l'oreille
existait dans son intégralité, ce furent des exclamations sans
fin d'admiration et d'enthousiasme. Puis les deux amateurs
étudièrent les autres morceaux de la figurine et déclarèrent
ne jamais avoir rien vu de plus délicat, de plus vif, de plus
fin, de plus spirituel, de plus fini, de plus ferme, de plus
précis, de plus parfait.

Pendant que ces deux messieurs, qui avaient fait leurs
classes et qui protégeaient sans doute les arts, s'exclamaient
à ma droite, un couple bourgeois, une grosse dame et un gros
monsieur, sentant encore la canelle et la mélasse qu'ils
avaient vendues pendant trente ans, se tenaient à ma gauche,
muets de contentement. Enfin, ils comprenaient la peinture.
Après avoir regardé quelques centaines de tableaux qu'ils
avaient trouvés fort laids, sans oser le dire tout haut, ils
rencontraient des images qui leur convenaient. La grosse
dame murmurait : « Seigneur, que c'est joli, que c'est joli ! »
Et le gros monsieur répondait : « Oh ! oui, c'est joli, c'est bien
joli ! »

Alors, le voile se déchira. Je compris tout d'un coup le
talent, l'immense talent de M. Meissonier. L'admiration des
amateurs et du couple bourgeois venait enfin de me faire
juger sainement ce peintre qui a le don rare de plaire à tous,
même — surtout, allais-je dire — à ceux qui n'aiment pas la
peinture.

D'abord, il ne s'agit pas de peinture ici. M. Meissonier
emploie des couleurs, il est vrai, mais il emploierait tout
autre matière, de vieux bouchons ou des pierres précieuses,
qu'il obtiendrait le même succès. Le tour consiste à être
habile et à faire joli.

Voici la recette certaine : au milieu de toiles rugueuses,
sales et grandes, pendre de tout petits tableaux, très propres,
polis comme des miroirs ; mettre dans ces petits tableaux
une ou deux marionnettes banales ; éviter avec soin de
donner à ces marionnettes une tournure personnelle, un
caractère quelconque, qui étonnerait et écarterait la foule ;
s'en tenir strictement à une spécialité de pantins élégants, et
bien veiller à ce que chaque œuvre soit une image d'aspect

ordinaire, qui, tout en n'effarouchant personne, attire tout le monde par sa netteté.

Dès qu'un tableau a été fait dans ces conditions, il est constamment entouré par la foule, qui accourt à lui en passant, l'intelligence et les paupières closes, devant *Le Massacre de Scio* de Delacroix, *La Curée de* Courbet, *Le Déjeuner sur l'herbe* d'Édouard Manet.

Le mystère m'est donc révélé. M. Meissonier est accablé d'honneurs et d'argent, parce qu'il a un talent à la portée de tout le monde. Chargez un cocher, un commissionnaire, un auvergnat quelconque de distribuer des médailles, et je suis certain qu'il les donnera toutes à M. Meissonier. Les œuvres de ce peintre contentent pleinement les petits enfants et les grandes personnes, et c'est pour cela qu'il est le maître des maîtres, l'artiste universellement admiré et aimé, celui qui vend le plus cher et qui marche droit à l'immortalité, soutenu par les admirations étroites et mesquines des hommes. Bâtissez sur notre bêtise et notre aveuglement, si vous voulez grandir.

Certes, le jury a sagement agi en donnant une médaille d'honneur à M. Meissonier. J'applaudis sans restriction à cette récompense qui montre aux jeunes artistes la voie qu'ils doivent suivre pour gagner beaucoup d'argent et beaucoup de gloire.

Plus jeune de dix ans que M. Meissonier, M. Cabanel [3] est tout autant que lui médaillé, membre de l'Institut, officier de la Légion d'honneur. Il est en outre un des trois professeurs chargés d'enseigner les secrets de l'art aux jeunes Français qui ont des dispositions.

Ce dernier titre lui assurait une des médailles d'honneur. Le jury, qui obéit toujours à une logique invincible, a voulu prouver, pour rassurer les familles, que M. Cabanel, grand prêtre du sanctuaire de l'École, était un de nos premiers peintres et qu'il se montrait digne de veiller à l'avenir artistique de la France. Admettez un instant que cet artiste n'ait pas eu une médaille d'honneur et imaginez la triste figure qu'il aurait faite devant ses élèves. Étant admis qu'un professeur doit en savoir plus long que tous les autres, le jury a agi très prudemment en consacrant de nouveau le talent de M. Cabanel. À ce point de vue — le point de vue de l'ordre et

de la tranquillité de l'École des beaux-arts — tous les honnêtes gens doivent se réjouir de la suprême récompense accordée à un maître.

M. Cabanel a été bercé dans des langes classiques. Élevé à la becquée par le sage M. Picot, grandi dans la grande cage froide de l'École de Rome, l'artiste est devenu peu à peu un oiseau rare. De retour à Paris, il s'est aperçu que son plumage trop austère allait effrayer les gens. Le sage M. Picot, pas plus que l'École de Rome, ne sacrifiait à la grâce et le jeune peintre comprit que, pour conquérir le monde, il ne lui fallait plus qu'un sourire.

Il se mit donc à sourir galamment. Il anima le vieux masque classique d'une gaieté tendre et rêveuse. Sa peinture ne fut pas précisément une peinture de boudoir, elle garda je ne sais quel air triste et rechigné, quel aspect froid et morne, qui témoigne de son origine antique; mais elle eut des coquetteries, des souplesses mièvres qui la mirent à la portée des belles dames et des beaux messieurs.

Toute la personnalité de M. Cabanel est là. Prenez une Vénus antique, un corps de femme quelconque dessiné d'après les règles sacrées, et, légèrement, avec une houppe, maquillez ce corps de fard et de poudre de riz; vous aurez l'idéal de M. Cabanel. Cet heureux artiste a résolu le difficile problème de rester sérieux et de plaire. Aux gens graves, il dit : « Je suis élève du sage M. Picot, j'ai pâli sur les œuvres des maîtres, à Rome; voyez mon dessin, il est sobre et correct. » Aux gens d'esprit léger il dit : « Je sais sourire, je ne suis pas raide et guindé comme mes anciens collègues de Rome; j'ai la grâce et la volupté, les couleurs tendres et les lignes harmonieuses. »

Dès lors, la foule est conquise. Les femmes se pâment et les hommes gardent une attitude respectueuse.

Voyez au Champ-de-Mars la *Naissance de Vénus*. La déesse, noyée dans un fleuve de lait, a l'air d'une délicieuse lorette, non pas en chair et en os, — cela serait indécent, — mais en une sorte de pâte d'amande blanche et rose.

Il y a des gens qui trouvent cette adorable poupée bien dessinée, bien modelée, et qui la déclarent fille plus ou moins bâtarde de la Vénus de Milo : voilà le jugement des personnes graves. Il y a des gens qui s'émerveillent sur le sourire

de la poupée, sur ses membres délicats, sur son attitude volup-
tueuse : voilà le jugement des personnes légères. Et tout est
pour le mieux dans le meilleur des tableaux du monde.

Seulement, M. Cabanel n'est pas toujours aussi habile. Il a
eu grand tort, selon moi, d'exposer son *Paradis perdu*, cette
grande toile qui peut lui nuire dans l'amitié de ses admira-
teurs. L'Ève est assez coquettement renversée, et elle appar-
tient bien à la famille des femmes en pâte d'amande dont le
peintre a la spécialité.

Mais, Seigneur ! que vient faire là ce Père éternel en
manteau violet, et que fait ce Satan ridicule qui disparaît
dans une touffe de chardons ? Jamais le Diable n'a eu cette
tête de bois, ces yeux en émail ; jamais il n'est rentré dans sa
boîte d'un air plus niais et plus vainqueur.

M. Cabanel a peint Satan avec toute la grâce qui lui est
propre. Ce tableau est heureusement une commande du roi
de Bavière qui en délivrera la France en l'emportant dans ses
États. J'avais une crainte horrible : c'était de rencontrer un
jour cette toile dans un de nos musées.

Je ne parlerai pas de M. Cabanel comme portraitiste. Il me
faudrait lui dire que je trouve ses portraits lourds, communs,
sans caractère et sans puissance. D'ailleurs, on peut voir que
j'ai évité de parler peinture en parlant de ce peintre, et
j'espère qu'on me tiendra compte de ma modération.

M. Gérome[4], professeur à l'École des beaux-arts, a obtenu
une médaille d'honneur, sans doute au même titre et pour les
mêmes raisons que M. Cabanel. Il faut que M. Pils, le
troisième professeur chargé de créer les génies de l'avenir, ait
envoyé une bien mauvaise toile — *Fête donnée à LL. MM.
l'Empereur et l'Impératrice, à Alger* — pour que le jury, en
dépit de la logique, lui ait voté simplement une médaille de
première classe.

M. Gérome, membre de l'Institut, n'est que chevalier de la
Légion d'honneur. Il a le même âge que M. Cabanel ; il
voyageait en Turquie et en Égypte pendant que ce peintre
travaillait à Rome. De là, la différence de leurs produits.

Les œuvres de M. Gérome tiennent un juste milieu entre les
toiles propres et fines de M. Meissonier et les toiles volup-
tueusement classiques de M. Cabanel. Élève de Paul Dela-

roche, l'artiste a appris chez ce peintre à ne pas peindre et à colorier des images péniblement cherchées et inventées. Évidemment, M. Gérome travaille pour la maison Goupil, il fait un tableau pour que ce tableau soit reproduit par la photographie et la gravure et se vende à des milliers d'exemplaires.

Ici, le sujet est tout, la peinture n'est rien : la reproduction vaut mieux que l'œuvre. Tout le secret du métier consiste à trouver une idée triste ou gaie, chatouillant la chair ou le cœur, et à traiter ensuite cette idée d'une façon banale et jolie qui contente tout le monde.

Il n'y a pas de salon de province où ne soit pendue une gravure représentant le *Duel au sortir d'un bal masqué* ou *Louis XIV et Molière*, dans les ménages de garçons on rencontre l'*Almée* et *Phryné devant le tribunal* ; ce sont là des sujets piquants qu'on peut se permettre entre hommes. Les gens plus graves ont *Les Gladiateurs* ou *La Mort de César*.

M. Gérome travaille pour tous les goûts. Il y a en lui une pointe de gaillardise qui réveille un peu ses toiles ternes et mornes. En outre, pour dissimuler le vide complet de son imagination, il s'est jeté dans l'antiquaille. Il dessine comme pas un les intérieurs classiques. Cela le pose en homme savant et sérieux. Comprenant peut-être qu'il ne pourra jamais prendre le titre de peintre, il tâche de mériter celui d'archéologue.

La peinture, ainsi envisagée, devient une sorte d'ébénisterie. Je m'imagine M. Gérome voulant faire un tableau, sa *Phryné devant le tribunal*, par exemple. Il commence par reconstruire la salle où l'hétaïre fut jugée ; ce n'est pas là un mince travail ; il lui faut consulter les anciens et prendre l'avis d'un architecte.

Une fois la salle bâtie, il faut disposer le sujet. C'est ici qu'il est nécessaire d'empoigner le public. D'abord, l'artiste choisira le coup de théâtre historique, l'instant où l'avocat, pour défendre Phryné, se contente de lui arracher son vêtement. Ce corps de femme, posé gentiment, fera bien au milieu du tableau. Mais cela ne suffit pas, il faut aggraver en quelque sorte cette nudité en donnant à l'hétaïre un mouvement de pudeur, un geste de petite maîtresse moderne surprise en changeant de chemise.

Cela ne suffit pas encore ; le succès sera complet, si le dessinateur parvient à mettre sur les visages des juges des expressions variées d'admiration, d'étonnement, de concupiscence ; ces rangées de vieilles faces allumées par le désir seront la pointe suprême du ragoût, les épices qui chatouilleront les palais les plus blasés. Dès lors l'œuvre est assaisonnée à point ; elle se vendra cinquante ou soixante mille francs, et les reproductions qu'on en fera inonderont Paris et la province, et serviront des rentes à l'auteur et à l'éditeur.

Lorsque M. Gérome a donné le dernier coup de pinceau sur une toile, il se dit sans doute : « J'ai fait un tableau. »

Eh ! non, monsieur, vous n'avez pas fait un tableau. C'est là, si vous le voulez, une image habile, un sujet plus ou moins spirituellement traité, une marchandise à la mode. Mais jamais un ébéniste ne croit avoir fait une œuvre d'art lorsqu'il a établi élégamment et marqueté un petit meuble de salon. Vous êtes cet ébéniste ; vous savez à merveille votre métier ; vous avez dans les doigts une habileté prodigieuse. Voilà votre talent d'ouvrier.

Je cherche vainement en vous le créateur. Vous n'avez ni souffle, ni caractère, ni personnalité d'aucune sorte. Vous ne vivez pas vos œuvres, vous ignorez la fièvre, l'élan tout-puissant qui pousse les véritables artistes. On sent que vous êtes à votre besogne comme un manœuvre est à sa tâche ; vous ne laissez en elle rien qui vous appartienne, et vous livrez un tableau au public comme un cordonnier livre une paire de bottes fines à un client.

J'ai entendu faire ce raisonnement : Delacroix dessine mal, compose peu et peint médiocrement ; en somme, Delacroix est fort incomplet. M. Gérome dessine bien, compose à merveille et peint d'une façon fort convenable ; donc, M. Gérome est plus complet que Delacroix et lui est supérieur.

Eh bien ! tant mieux !

J'avoue que j'ai cru très naïvement au génie de M. Théodore Rousseau [5], sur ce qu'on me racontait des débuts de ce peintre. Il a été, me disait-on, persécuté longtemps par l'Académie, qui le considérait comme un romantique de la plus dangereuse espèce et qui lui fermait au nez la porte de chaque Salon.

Parfois, en voyant une de ses dernières toiles, mon admiration hésitait bien un peu, devant la façon étroite et sèche dont la nature se trouvait rendue. Mais on me rassurait, on m'affirmait que les premières toiles du paysagiste étaient vraiment supérieures et traitées avec une largeur tout à fait magistrale.

Aujourd'hui, j'ai vu ces premières toiles, et j'ai pu me convaincre que le peintre a constamment obéi au même système, système qu'il a, il est vrai, exagéré en vieillissant. D'autre part, le persécuté de la veille n'a pas tardé à devenir le triomphateur du lendemain. Bien que M. Rousseau ne soit pas encore membre de l'Institut, il ne tardera pas à avoir autant de croix et de médailles que MM. Cabanel et Meissonier.

Par un revirement inexplicable, tandis que les peintres autorisés, les artistes chargés de la distribution des honneurs et des récompenses, semblent tenir rancune à M. Corot, M. Rousseau est accepté par eux comme un des leurs et est traité tout comme le serait un adepte fervent du paysage classique.

J'ai donc cru au génie de M. Rousseau, et si je n'y crois plus guère, c'est que j'ai cherché à le comprendre.

M. Rousseau ne vit pas ses toiles, il les veut. Là est toute la définition de son talent. Il ne se place pas en bon enfant devant la nature, comme certains autres paysagistes qui se contentent simplement de recevoir une impression et de la traduire. Il aborde la nature en esprit despotique, en tyran dont les caprices sont des lois ; il a dans chaque main une bonne petite théorie et il regarde ses horizons à travers des verres préparés qui les lui montrent tels qu'il les désire. La raison seule travaille.

Il est aisé, après avoir vu ses œuvres, de formuler à peu près le système qu'il a inventé pour son usage particulier. Il veut tout à la fois être exact et faire éclatant ; une photographie puissamment colorée doit être son idéal. Il a quelque parenté avec ces peintres anglais qui ont envoyé à l'Exposition universelle des champs de blé dont tous les épis sont comptés, des nappes d'or s'étalant en plein soleil.

Certes, la volonté est une belle chose et elle suffit parfois à faire une grand artiste, lorsqu'elle est appliquée en toute

largeur et en toute vérité. Mais la volonté devient de l'entêtement, un entêtement étroit et puéril, quand elle est employée à rapetisser les œuvres.

Tel est le cas de la volonté de M. Rousseau. On dirait que ce paysagiste prend à tâche d'user toute son énergie à émietter la nature, à changer les collines en cailloux et les arbres en broussailles. Ses plus grandes toiles semblent représenter une touffe de mousse.

Il y a, au Salon annuel, un tableau, une *Vue du lac de Genève*, qui est bien le paysage le plus étonnant qu'on puisse voir.

Je ne parle pas de ce triomphant coup de soleil qui éclaire une moitié du tableau et laisse l'autre dans l'ombre. Mais je voudrais qu'un des admirateurs de M. Rousseau me dît si les petits tas de verdure qui sont symétriquement rangés sur les pentes, sont des choux, des arbres, ou autre chose. Dans le *Chêne de roche*, qui est à l'Exposition universelle, l'artiste a formulé tout aussi nettement son système ; la toile représente un fourré plein d'herbes et de feuilles ; chaque feuille fait une tache ardente ; on croirait littéralement avoir devant soi un de ces pots de mousse artificielle que les épiciers mettent sur leur cheminée.

Je ne puis m'occuper du métier qu'emploie M. Rousseau pour obtenir de pareils résultats. La façon dont il peint est encore un mystère pour moi. Se sert-il de pinceaux, de canifs ou de petits bâtons ? Peut-être use-t-il de tous ces instruments à la fois. Ses toiles sont cuisinées à tel point que le procédé de l'artiste échappe complètement à mon intelligence. Sans doute, M. Rousseau a une théorie pour la forme comme il en a une pour le fond.

De tout cela naissent des œuvres maigres et raides, grincheuses, si je puis me permettre ce mot. On sent que l'artiste a voulu ces campagnes étouffées, ces tapisseries éclatantes où chaque point du canevas se voit, et l'on regrette qu'il n'ait pas voulu autre chose.

D'ailleurs, le jury lui a justement décerné une médaille d'honneur. Le jury, je me plais à le croire, a voulu dire par là aux jeunes peintres : « Vous voyez, nous récompensons la volonté. » Ayez-en autant que M. Rousseau, mais, par grâce, tâchez de l'employer mieux que lui.

*Mon Salon*

[1868]

# L'OUVERTURE[1]

le 2 mai 1868

Le Salon ouvre aujourd'hui. Je n'ai pu encore mettre les pieds dans les salles d'exposition, et je sais cependant déjà quelles longues files de tableaux je verrai pendues aux murs. Nos artistes nous ont peu habitués à des surprises, chaque année les mêmes médiocrités s'étalent avec le même entêtement. Un petit effort de mémoire suffit pour évoquer le spectacle de ces toiles toujours semblables qui reviennent ponctuellement à la belle saison.

Les salles s'étendent grises, monotones, plaquées de taches aigres et criardes, pareilles aux bouquets de fleurs imprimés sur les fonds neutres des papiers peints. Une lumière crue tombe, jetant des reflets blanchâtres dans les toiles luisantes, égratignant l'or des cadres, emplissant l'air d'une sorte de poussière diffuse. La première sensation est un aveuglement, un ahurissement qui vous plante sur les jambes, les bras ballants, le nez en l'air. On regarde avec une attention scrupuleuse le premier tableau venu, sans le voir, sans savoir seulement qu'on le regarde. À droite, à gauche, partent des pétards de couleur qui vous éborgnent.

Peu à peu, on se remet, on reprend haleine. Alors on commence à reconnaître les vieilles connaissances. Elles sont toutes là, rangées en tas d'oignons, chacune dans leur petit coin, ni plus vieilles ni plus jeunes, ni plus belles ni plus laides, ayant conservé religieusement la même ride ou le même sourire.

Il y a les grandes machines sérieuses, je ne parle pas des tableaux de sainteté dont personne ne parle, mais des œuvres académiques, des torses nus conservés dans du vinaigre, d'après la recette sacrée de l'École. Les chairs, dans la conserve, ont pris des teintes transparentes, des tons rosâtres et jaunâtres, qui rappellent à la fois le cuir de Russie et les pétales d'une rose.

Il y a les œuvres de genre, les scènes militaires, les intérieurs alsaciens, les paysanneries, qui elles-mêmes se subdivisent en plusieurs familles, les petites indiscrétions grecques ou romaines, les épisodes historiques taillés en menus morceaux, que sais-je ? la liste ne finirait pas. Nous sommes, en art, au règne des spécialistes ; je connais des messieurs qui se sont fait une réputation colossale rien qu'en peignant toujours la même bonne femme de carton appuyée sur la même botte de foin.

Il y a les petits tableaux propres qui pourraient servir de glaces de Venise aux belles dames. Ces petits tableaux ont des succès écrasants. Les bonshommes y sont sculptés dans du bois ou de l'ivoire avec une délicatesse, un fini qui fait pâmer la foule. Comment la main d'un homme libre peut-elle s'amuser à imiter le travail des prisonniers taillant des noix de coco ?

Il y a enfin les paysages, des cieux de roc et des prairies de coton, avec des arbres en sucre. Ici, toutefois, il serait injuste de trop plaisanter, nos paysagistes modernes regardent la nature et la copient souvent ; plusieurs d'entre eux sont de véritables maîtres que les autres s'efforcent de suivre.

J'ai oublié les portraits. Le flot des portraits monte chaque année et menace d'envahir le Salon tout entier. L'explication est simple : il n'y a plus guère que les personnes voulant avoir leur portrait, qui achètent encore de la peinture. Les faces niaises et grimaçantes, d'un ton rose et blafard, vous jettent au passage le sourire idiot des poupées en cire qui tournent dans les vitrines des coiffeurs. Si, dans quelques milliers d'années, on retrouve la tête peinte de Mme la baronne S... ou celle de M. L. D..., il n'y aura qu'un cri d'étonnement et de pitié : « Bon Dieu, diront nos descendants, quelle épidémie régnait donc sur la malheureuse France ? à quelles familles chlorotiques, rongées par des

maladies héréditaires, appartenaient ces pauvres gens qui ont pris le triste soin de nous transmettre leur visage pâli, rosé aux pommettes, comme celui des poitrinaires ? »

Les portraits, les paysages, les petits tableaux propres, les œuvres de genre, les grandes machines sérieuses emplissent les murs de long en large, de haut en bas, collés pêle-mêle à côté les uns des autres, les rouges sur les bleus, et les bleus sur les verts, au hasard de l'ordre alphabétique. Pour un œil délicat, cela produit le charivari exaspérant d'un concert où chaque instrument jouerait à faux un air de son invention. Rien ne repose le regard ; tout grimace, tout danse, tout blesse. Certains tableaux ressemblent à une motte de terre glaise, morne et blême ; certains autres sont comme des pots de confiture, transparents, gélatineux, avec des reflets de gelée de groseille ou de coing. Ce qui fatigue, ce qui irrite, c'est qu'on ne trouve pas le moindre petit coin de nature : partout de la banalité, de la sentimentalité, de l'adresse ou de la bêtise, de la rêverie ou de la folie.

De loin en loin, très rarement, une toile vous arrête brusquement. Celle-là s'ouvre sur le dehors, sur la vérité ; l'arc-en-ciel criard des tableaux voisins disparaît, et l'on respire un peu de bon air. On s'aperçoit vite que l'artiste a vu et senti, qu'il a peint en homme, en tempérament énergique ou délicat, regardant la nature et l'interprétant d'une façon personnelle. De pareilles rencontres sont rares, mais j'espère en faire quelques-unes. Je tâcherai d'oublier le plus possible la masse écrasante des médiocrités, pour parler plus longuement des gens de talent et d'intelligence. Ma besogne sera meilleure, moins irritante, plus profitable.

J'avais rêvé, avant d'entrer en matière, d'expliquer l'infériorité artistique du moment. Cette infériorité tient à des raisons profondes que les encouragements, le prix de Rome, les médailles et la croix, ne sauraient détruire. Mais la place me manquerait, je ne puis qu'énumérer en quelques lignes les principales causes qui emplissent le Salon de tant d'œuvres vides et nulles.

La première de ces causes est la nature même du talent français qui se traduit, avant tout, par la facilité, par des qualités aimables et superficielles. Notre peintre, celui qui appartient bien à la nation, est Horace Vernet, spirituel et

léger, bourgeois jusqu'aux moelles. Nous aimons la propreté, la netteté, les images aisées à comprendre, qui émeuvent ou qui font sourire. Avec cela, nous avons un penchant très marqué pour l'imitation, nous prenons volontiers aux voisins ce qui nous plaît, mais nous n'avons garde de le prendre brutalement, nous le francisons, nous l'accommodons joliment et lestement au goût du jour. De là, les plagiats dont vit notre École ; nous ne possédons pas un art véritablement français ; nous imitons les Italiens, les Hollandais, les Espagnols même, en leur donnant notre grâce, notre esprit, notre banalité charmante.

La seconde des causes est dans la crise nerveuse que traversent les temps modernes. Nos artistes ne sont plus des hommes larges et puissants, sains d'esprit, vigoureux de corps, comme étaient les Véronèse et les Titien. Il y a eu un détraquement de toute la machine cérébrale. Les nerfs ont dominé, le sang s'est appauvri, les mains lasses et faibles n'ont plus cherché à créer que les hallucinations du cerveau.

Aujourd'hui, on peint des pensées, comme autrefois on peignait des corps. L'extase maladive a fait naître des Ary Scheffer, des poètes qui ont voulu rendre des esprits, des êtres immatériels, par des lignes et des colorations matérielles. Le seul génie de ce temps, Eugène Delacroix, était atteint d'une névrose aiguë ; il a peint comme on écrit, en racontant toutes les fièvres cuisantes de sa nature.

La troisième cause, qui découle naturellement de la précédente, est l'ignorance profonde où sont les peintres des choses de leur métier. Je sais que le mot « métier » effarouche ces messieurs ; ils ne veulent pas être des ouvriers, et cependant ils ne devraient être que cela. Les grands artistes de la Renaissance ont commencé par apprendre à broyer les couleurs. Chez nous, les choses se passent autrement : les peintres apprennent d'abord l'idéal ; puis, quand on leur a bien appris l'idéal d'après l'antique, ils se mettent à étaler de la couleur sur une toile, soignant le sujet, veillant seulement à ce que l'exécution soit très propre.

Je ne me plains pas de leur habileté ; ils sont trop habiles au contraire ; chacun d'eux a ses recettes, ses ficelles, les uns glacent, les autres grattent ; on dirait un travail de tapisserie. Ce dont je me plains, c'est que pas un d'eux n'a le coup de

pinceau gras et magistral du véritable ouvrier, de l'homme travaillant en pleine pâte sans craindre les éclaboussures. Il n'y a aujourd'hui que deux ou trois artistes qui sachent réellement leur métier de peintre.

La quatrième cause vient du milieu, de la foule. La bourgeoisie moderne veut de petits sujets larmoyants ou grivois pour orner ses salons aux plafonds bas et étouffants. La grande décoration est morte, le *Convoi du pauvre*[1bis] et autres plaisanteries plus ou moins funèbres ont été tirées à des milliers d'exemplaires. M. Prudhomme est le Mécène contemporain; c'est pour lui que travaillent nos peintres, c'est pour lui que chaque année ils encombrent le Salon d'idylles, de fables mises en action, de petites figures nues ou habillées qui font des moues délicieuses de soubrette. Et surtout l'originalité est évitée avec grand soin, l'originalité est la terreur de M. Prudhomme qui se fâche lorsqu'il rencontre une femme en chair et en os dans un tableau, et qui déclare que la nature est indécente. Quand Édouard Manet exposa ses premières toiles, le public fit une émeute; il ne put se décider à accepter ce tempérament nouveau qui se révélait. Pourquoi diable aussi M. Manet ne peignait-il pas comme tout le monde!

Telles sont, rapidement, les raisons qui amènent cet encombrement d'œuvres médiocres, allant d'une bêtise sentimentale à une gravité ridicule. Nos Salons sont faits pour un public borné par des artistes d'un talent aimable et facile, qui peignent mal, pensent trop, drapés en gentilshommes dans le manteau troué de l'idéal.

Ah! si l'art n'était pas devenu un sacerdoce et une plaisanterie, s'il y avait un peu moins de rapins se jetant dans la peinture par drôlerie et par vanité, si nos peintres vivaient en lutteurs, en hommes puissants et vigoureux, s'ils apprenaient leur métier, s'ils oubliaient l'idéal pour se souvenir de la nature, si le public consentait à être intelligent et à ne plus huer les personnalités nouvelles, nous verrions peut-être d'autres œuvres pendues aux murs des salles d'exposition, des œuvres humaines et vivantes, profondes de vérité et d'intérêt.

# ÉDOUARD MANET

le 10 mai 1868

Je viens de lire, dans le dernier numéro de *L'Artiste*, ces quelques mots de M. Arsène Houssaye[2] : « Manet serait un artiste hors ligne s'il avait de la main... Ce n'est point assez d'avoir un front qui pense, un œil qui voit ; il faut encore avoir une main qui parle. »

C'est là, pour moi, un aveu précieux à recueillir. Je constate avec plaisir la déclaration du poète des élégances, du romancier des grandes dames trouvant qu'Édouard Manet a un front qui pense, un œil qui voit, et qu'il pourrait être un artiste hors ligne. Je sais qu'il y a une restriction ; mais cette restriction est très explicable : M. Arsène Houssaye, le galant épicurien du XVIIIe siècle, égaré dans nos temps de prose et d'analyse, voudrait mettre quelques mouches et un soupçon de poudre de riz au talent grave et exact du peintre.

Je répondrai au poète : « Ne désirez pas trop que le maître original et personnel dont vous parlez, ait une main qui parle plus qu'elle ne le fait, plus qu'elle ne le doit. Voyez au Salon ces tableaux de curiosités, ces robes en trompe-l'œil. Nos artistes ont les doigts trop habiles, ils font joujou avec des difficultés puériles. Si j'étais grand justicier, je leur couperais le poignet, je leur ouvrirais l'intelligence et les yeux avec des tenailles. »

D'ailleurs, il n'y a pas que M. Arsène Houssaye, à cette heure, qui ose trouver quelque talent à Édouard Manet.

L'année dernière, lors de l'Exposition particulière de
l'artiste, j'ai lu dans plusieurs journaux l'éloge d'un grand
nombre de ses œuvres. La réaction nécessaire, fatale, que
j'annonçais en 1866, s'accomplit doucement : le public s'ha-
bitue, les critiques se calment et consentent à ouvrir les yeux,
le succès vient.

C'est surtout parmi ses confrères qu'Édouard Manet
trouve, cette année, une sympathie croissante. Je ne crois pas
avoir le droit de citer ici les noms des peintres qui accueillent
avec une admiration franche le portrait exposé par le jeune
maître. Mais ces peintres sont nombreux et parmi les
premiers.

Quant au public, il ne comprend pas encore, mais il ne rit
plus[3]. Je me suis amusé, dimanche dernier, à étudier la
physionomie des personnes qui s'arrêtaient devant les toiles
d'Édouard Manet. Le dimanche est le jour de la vraie foule, le
jour des ignorants, de ceux dont l'éducation artistique est
encore entièrement à faire.

J'ai vu arriver des gens qui venaient là avec l'intention
bien arrêtée de s'égayer un peu. Ils restaient les yeux en l'air,
les lèvres ouvertes, tout démontés, ne trouvant pas le
moindre sourire. Leurs regards se sont habitués à leur insu ;
l'originalité qui leur avait semblé si prodigieusement comi-
que, ne leur cause plus que l'étonnement inquiet qu'éprouve
un enfant mis en face d'un spectacle inconnu.

D'autres entrent dans la salle, jettent un coup d'œil le long
des murs, et sont attirés par les élégances étranges des
œuvres du peintre. Ils s'approchent, ils ouvrent le livret.
Quand ils voient le nom de Manet, ils essaient de pouffer de
rire. Mais les toiles sont là, claires, lumineuses, qui semblent
les regarder avec un dédain grave et fier. Et ils s'en vont, mal
à l'aise, ne sachant plus ce qu'ils doivent penser, remués
malgré eux par la voix sévère du talent, préparés à l'admira-
tion pour les prochaines années.

À mon sens, le succès d'Édouard Manet est complet. Je
n'osais le rêver si rapide, si digne. Il est singulièrement
difficile de faire revenir d'une erreur le peuple le plus
spirituel de la terre. En France, un homme dont on a ri
bêtement, est souvent condamné à vivre et à mourir ridicule.
Vous verrez qu'il y aura longtemps encore dans les petits

journaux des plaisanteries sur le peintre d'*Olympia*. Mais, dès aujourd'hui, les gens d'intelligence sont conquis, le reste de la foule suivra.

Les deux tableaux de l'artiste[4] sont malheureusement fort mal placés, dans des coins, très haut, à côté des portes. Pour les bien voir, pour les bien juger, il aurait fallu qu'ils fussent sur la cimaise, sous le nez du public qui aime à regarder de près. Je veux croire qu'un hasard malheureux a seul relégué ainsi des toiles remarquables. D'ailleurs, tout mal placées qu'elles sont, on les voit, et de loin : au milieu des niaiseries et des sentimentalités environnantes, elles font des trous dans le mur.

Je ne parlerai pas du tableau intitulé : *Une jeune dame*. On le connaît, on l'a vu à l'Exposition particulière du peintre. Je conseille seulement aux messieurs habiles qui habillent leurs poupées de robes copiées dans des gravures de mode, d'aller voir la robe rose que porte cette jeune dame ; on n'y distingue pas, il est vrai, le grain de l'étoffe, on ne saurait y compter les trous de l'aiguille ; mais elle se drape admirablement sur un corps vivant : elle est de la famille de ces linges souples et grassement peints que les maîtres ont jetés sur les épaules de leurs personnages. Aujourd'hui les peintres se fournissent chez la bonne faiseuse, comme les petites dames.

Quant à l'autre tableau...

Un de mes amis me demandait hier si je parlerais de ce tableau, qui est mon portrait[5]. « Pourquoi pas ? lui ai-je répondu ; je voudrais avoir dix colonnes de journal pour répéter tout haut ce que j'ai pensé tout bas, pendant les séances, en voyant Édouard Manet lutter pied à pied avec la nature. Est-ce que vous croyez ma fierté assez mince pour prendre quelque plaisir à entretenir les gens de ma physionomie ? Certes, oui, je parlerai de ce tableau, et les mauvais plaisants qui trouveront là matière à faire de l'esprit, seront simplement des imbéciles. »

Je me rappelle les longues heures de pose. Dans l'engourdissement qui s'empare des membres immobiles, dans la fatigue du regard ouvert sur la pleine clarté, les mêmes pensées flottaient toujours en moi, avec un bruit doux et profond. Les sottises qui courent les rues, les mensonges des uns et les platitudes des autres, tout ce bruit humain qui

coule inutile comme une eau sale, était loin, bien loin. Il me semblait que j'étais hors de la terre, dans un air de vérité et de justice, plein d'une pitié dédaigneuse pour les pauvres hères qui pataugeaient en bas.

Par moments, au milieu du demi-sommeil de la pose, je regardais l'artiste, debout devant sa toile, le visage tendu, l'œil clair, tout à son œuvre. Il m'avait oublié, il ne savait plus que j'étais là, il me copiait comme il aurait copié une bête humaine quelconque, avec une attention, une conscience artistique que je n'ai jamais vue ailleurs. Et alors, je songeais au rapin débraillé de la légende, à ce Manet de fantaisie des caricaturistes qui peignait des chats par manière de blague. Il faut avouer que l'esprit est souvent d'une bêtise rare.

Je pensais pendant des heures entières à ce destin des artistes individuels qui les fait vivre à part, dans la solitude de leur talent. Autour de moi, sur les murs de l'atelier, étaient pendues ces toiles puissantes et caractéristiques que le public n'a pas voulu comprendre. Il suffit d'être différent des autres, de penser à part, pour devenir un monstre. On vous accuse d'ignorer votre art, de vous moquer du sens commun, parce que justement la science de votre œil, les poussées de votre tempérament vous mènent à des résultats particuliers. Dès qu'on ne suit pas le large courant de la médiocrité, les sots vous lapident, en vous traitant de fou ou d'orgueilleux.

C'est en remuant ces idées que j'ai vu la toile se remplir. Ce qui m'a étonné moi-même a été la conscience extrême de l'artiste. Souvent, quand il traitait un détail secondaire, je voulais quitter la pose, je lui donnais le mauvais conseil d'inventer.

— Non, me répondait-il, je ne puis rien faire sans la nature. Je ne sais pas inventer. Tant que j'ai voulu peindre d'après les leçons apprises, je n'ai produit rien qui vaille. Si je vaux quelque chose aujourd'hui, c'est à l'interprétation exacte, à l'analyse fidèle que je le dois.

Là est tout son talent. Il est avant tout un naturaliste[6]. Son œil voit et rend les objets avec une simplicité élégante. Je sais bien que je ne ferai pas aimer sa peinture aux aveugles ; mais les vrais artistes me comprendront lorsque je parlerai du charme légèrement âcre de ses œuvres.

Le portrait qu'il a exposé cette année est une de ses meilleures toiles. La couleur en est très intense et d'une harmonie puissante. C'est pourtant là le tableau d'un homme qu'on accuse de ne savoir ni peindre ni dessiner. Je défie tout autre portraitiste de mettre une figure dans un intérieur, avec une égale énergie, sans que les natures mortes environnantes nuisent à la tête.

Ce portrait est un ensemble de difficultés vaincues ; depuis les cadres du fond, depuis le charmant paravent japonais qui se trouve à gauche, jusqu'aux moindres détails de la figure, tout se tient dans une gamme savante, claire et éclatante, si réelle que l'œil oublie l'entassement des objets pour voir simplement un tout harmonieux.

Je ne parle pas des natures mortes, des accessoires et des livres qui traînent sur la table : Édouard Manet y est passé maître. Mais je recommande tout particulièrement la main placée sur un genou du personnage ; c'est une merveille d'exécution. Enfin, voilà donc de la peau, de la peau vraie, sans trompe-l'œil ridicule. Si le portrait entier avait pu être poussé au point où en est cette main, la foule elle-même eût crié au chef-d'œuvre.

Je finirai comme j'ai commencé, en m'adressant à M. Arsène Houssaye.

Vous vous plaignez qu'Édouard Manet manque d'habileté. En effet, ses confrères sont misérablement adroits auprès de lui. Je viens de voir quelques douzaines de portraits grattés et regrattés, qui pourraient servir avec avantage d'étiquettes à des boîtes de gants.

Les jolies femmes trouvent cela charmant. Mais moi, qui ne suis pas une jolie femme, je pense que ces travaux d'adresse méritent au plus la curiosité qu'offre une tapisserie faite à petits points. Les toiles d'Édouard Manet, qui sont peintes du coup comme celles des maîtres, seront éternelles d'intérêt. Vous l'avez dit, il a l'intelligence, il a la vision exacte des choses : en un mot, il est né peintre. Je crois qu'il se contentera de ce grand éloge qu'il est le seul, avec deux ou trois autres artistes, à mériter aujourd'hui.

# LES NATURALISTES[7]

le 19 mai 1868

Ils forment tout un groupe qui s'accroît chaque jour. Ils sont à la tête du mouvement artistique, et demain il faudra compter avec eux. Je choisis un des leurs, le plus inconnu peut-être, celui dont le talent caractéristique me servira à faire connaître le groupe tout entier.

Il y a neuf ans que Camille Pissarro expose[8], neuf ans qu'il montre à la critique et au public des toiles fortes et convaincues, sans que la critique ni le public aient daigné les apercevoir. Quelques salonniers ont bien voulu le citer dans une liste, comme ils citent tout le monde ; mais aucun d'eux n'a paru encore se douter qu'il y avait là un des talents les plus profonds et les plus graves de l'époque.

Le peintre, refusé à certains Salons, reçu à certains autres, n'a pu comprendre jusqu'à présent la règle à laquelle obéissait le jury en acceptant et en rejetant ses œuvres. Dès son début, il a été bien accueilli ; puis on l'a mis à la porte ; puis on l'a laissé entrer de nouveau. Cependant les toiles restaient à peu près les mêmes ; c'était toujours la même interprétation austère de la nature, le même tempérament d'artiste, au métier solide, aux vues larges et exactes. Il faut croire que le jury est comme une jolie femme : il ne prend que ce qui lui plaît, et ce qui lui plaît aujourd'hui ne lui plaît pas toujours demain.

D'ailleurs, il est facile d'expliquer les caprices du jury, l'indifférence de la critique et du public. Tout effet a une

cause. En art, lorsqu'on remonte aux causes, lorsqu'on cherche les raisons du succès ou de l'insuccès d'un homme, on fait par là même l'étude de son talent.

Si Camille Pissarro ne retient pas la foule, laisse hésitant le jury qui le reçoit ou le refuse au hasard, c'est qu'il n'a aucune des petites habiletés de ses confrères. Il est dans l'excellent, dans la recherche âpre du vrai, dans l'insouciance des ficelles du métier. Ses toiles manquent de tout pétard, de toute sauce épicée relevant la nature trop puissante et trop âcre dans sa réalité. Cela est peint avec une justesse et une énergie souveraines, cela est d'un aspect presque triste. Comment diable voulez-vous qu'un pareil homme, que de pareilles œuvres puissent plaire !

Voyez les autres paysagistes. Tous ces gens-là sont des poètes qui riment sur la nature des odes, des fables, des madrigaux. Ils peignent le printemps en fleurs, les clairs de lune d'avril, le lever et le coucher du soleil ; ils murmurent l'élégie de Millevoye, *La Chute des feuilles,* ou bien ils content la fable de La Fontaine, *Le Loup et l'Agneau.* Ce sont des littérateurs fourvoyés, des gens qui croient renouveler la peinture, parce qu'ils ne peignent plus du tout et qu'ils se servent d'un pinceau comme d'une plume.

Encore s'ils savaient peindre, s'ils avaient le métier gras et solide des maîtres, le sujet importerait peu. Mais, pour rendre leurs toiles plus piquantes, mieux attifées, troussées galamment à la mode nouvelle, ils ont inventé un métier de pacotille, une peinture grattée, poncée, glacée, repiquée. La sauce vaut le poisson. La prétendue originalité de certains artistes consiste uniquement dans la façon particulière dont ils procèdent pour peindre un arbre ou une maison. Dès qu'un peintre a trouvé un jus ou une manière d'enlever les empâtements avec un canif, il devient un maître.

Regardez de près les tableaux à succès. Vous serez profondément étonné par l'étrange travail auquel l'artiste s'est livré. Certains tableaux, d'aspect brutal, sont le comble de l'habileté. De loin c'est pimpant, coquet ; quelquefois même ça paraît solide et énergique. Mais on voit bientôt que tout est mensonge, que l'œuvre est vide de force et d'originalité, qu'elle est simplement l'ouvrage d'un fabricant impuissant

qui a eu recours à l'adresse et qui est parvenu à falsifier la bonne, la vraie peinture.

Au milieu de ces toiles pomponnées, les toiles de Camille Pissarro paraissent d'une nudité désolante. Pour les yeux inintelligents de la foule, habitués au clinquant des tableaux voisins, elles sont ternes, grises, mal léchées, grossières et rudes. L'artiste n'a souci que de vérité, que de conscience ; il se place devant un pan de nature, se donnant pour tâche d'interpréter les horizons dans leur largeur sévère, sans chercher à y mettre le moindre régal de son invention ; il n'est ni poète ni philosophe, mais simplement naturaliste, faiseur de cieux et de terrains. Rêvez si vous voulez, voilà ce qu'il a vu.

Ici l'originalité est profondément humaine. Elle ne consiste pas dans une habileté de la main, dans une traduction menteuse de la nature. Elle réside dans le tempérament même du peintre, fait d'exactitude et de gravité. Jamais tableaux ne m'ont semblé d'une ampleur plus magistrale. On y entend les voix profondes de la terre, on y devine la vie puissante des arbres. L'austérité des horizons, le dédain du tapage, le manque complet de notes piquantes donnent à l'ensemble je ne sais quelle grandeur épique. Une telle réalité est plus haute que le rêve. Les cadres sont tout petits, et l'on se croirait en face de la large campagne.

Il suffit de jeter un coup d'œil sur de pareilles œuvres pour comprendre qu'il y a un homme en elles, une personnalité droite et vigoureuse, incapable de mensonge, faisant de l'art une vérité pure et éternelle. Jamais cette main ne consentira à attifer comme une fille la rude nature, jamais elle ne s'oubliera dans les gentillesses écœurantes des peintres-poètes. C'est avant tout la main d'un ouvrier, d'un homme vraiment peintre, qui met à bien peindre toutes les forces de son être.

Il est triste que nous en soyons arrivés à ne plus savoir ce qu'est un véritable peintre. Aujourd'hui les artistes adroits, ceux qui grattent et qui glacent habilement leurs œuvres, sont réputés comme des puits de science, comme des gens qui savent leur métier à fond et même quelque chose de plus. J'étonnerais bien ces messieurs en leur disant qu'ils ne sont que d'amusants farceurs, et en les accusant d'avoir inventé

une enluminure agréable qui est tout au plus une falsification de la peinture.

Ah ! si ces messieurs pouvaient se voir, s'ils pouvaient voir en même temps les maîtres de la Renaissance dont ils ont toujours le nom à la bouche, ils sentiraient vite qu'ils sont à peine dignes de colorier des images à un sou. Ils parlent de traditions, ils disent qu'ils suivent les règles, et je jurerais qu'ils n'ont jamais vu et compris un Véronèse ou un Vélasquez, car s'ils avaient vu et compris de tels modèles, ils chercheraient à peindre d'une autre façon.

Les fils des maîtres, les artistes qui continuent la tradition, ce sont les Camille Pissarro, ces peintres qui vous paraissent ternes et maladroits, et que vous refusez de temps à autre, en prétextant la dignité de l'art. Vous refuseriez de même certains tableaux du Louvre, si on vous les présentait, sous prétexte qu'ils ne sont point assez finis, qu'ils n'ont pas été poncés avec soin, et qu'ils déshonoreraient le temple. Je finirai par penser que vous parlez de règles, par ouï-dire, pour nous faire accroire qu'il y a un parfait cuisinier de l'art où l'on apprend la recette des sauces auxquelles vous accommodez l'idéal.

Mais vous ne voyez donc pas que, lorsque l'on veut retrouver les véritables règles, les traditions, les maîtres, il faut aller les chercher dans les œuvres de ces artistes que vous accusez d'ignorance et de rébellion. C'est vous qui êtes les innovateurs, les inventeurs d'une peinture fausse, nulle, criarde. Eux, ils suivent la grande voie de la vérité et de la puissance.

Camille Pissarro est un des trois ou quatre peintres de ce temps. Il possède la solidité et la largeur de la touche, il peint grassement, suivant les traditions, comme les maîtres. J'ai rarement rencontré une science plus profonde. Un beau tableau de cet artiste est un acte d'honnête homme. Je ne saurais mieux définir son talent.

Il a deux merveilles au Salon de cette année[9]. Mais on les a placées si haut, si haut que personne ne les voit. D'ailleurs, elles seraient sur la cimaise qu'on ne les regarderait peut-être pas davantage. Cela est trop fort, trop simple, trop franc pour la foule.

Dans l'*Hermitage*, au premier plan, est un terrain qui

s'élargit et s'enfonce; au bout de ce terrain, se trouve un corps de bâtiment dans un bouquet de grands arbres. Rien de plus. Mais quelle terre vivante, quelle verdure pleine de sève, quel horizon vaste! Après quelques minutes d'examen, j'ai cru voir la campagne s'ouvrir devant moi.

Je préfère peut-être encore l'autre toile, *La Côte de Jallais.* Un vallon, quelques maisons dont on aperçoit les toits au ras d'un sentier qui monte; puis, de l'autre côté, au fond, un coteau coupé par les cultures en bandes vertes et brunes. C'est là la campagne moderne. On sent que l'homme a passé, fouillant le sol, le découpant, attristant les horizons. Et ce vallon, ce coteau sont d'une simplicité, d'une franchise héroïque. Rien ne serait plus banal si rien n'était plus grand. Le tempérament du peintre a tiré de la vérité ordinaire un rare poème de vie et de force.

Ainsi, en exposant de pareilles œuvres, Camille Pissarro attend le succès depuis neuf ans, et le succès ne vient pas. Qu'importe! Il suffit que demain un critique autorisé lui trouve du talent, pour que la foule l'admire. Tout le monde a une heure de bruit; mais ce que tout le monde n'a pas, c'est son métier puissant de peintre, c'est son œil juste et franc. Avec de telles qualités, lorsqu'une circonstance l'aura mis en lumière, il sera accepté comme un maître.

Je ne sais si l'on voit bien cette figure haute et intéressante. L'artiste est seul, convaincu, suivant sa voie, sans jamais se laisser abattre. Autour de lui, on décore les faiseurs, on achète leurs toiles. S'il consentait à mentir comme eux, il partagerait leur bonne fortune. Et il persiste dans l'indifférence publique, il reste l'amant fier et solitaire de la vérité.

# LES ACTUALISTES

le 24 mai 1868

Je n'ai pas à plaider ici la cause des sujets modernes. Cette cause est gagnée depuis longtemps. Personne n'oserait soutenir, après les œuvres si remarquables de Manet et de Courbet, que le temps présent n'est pas digne du pinceau. Nous sommes, Dieu merci! délivrés des Grecs et des Romains, nous avons même assez déjà du Moyen Âge que le romantisme n'est pas parvenu à ressusciter chez nous pendant plus d'un quart de siècle. Et nous nous trouvons en face de la seule réalité, nous encourageons malgré nous nos peintres à nous reproduire sur leurs toiles, tels que nous sommes, avec nos costumes et nos mœurs.

Je ne veux pas dire qu'en dehors des sujets modernes il n'y a point de salut possible [10]. Je crois avant tout à la personnalité, et je suis prêt à accepter de nouveau les Grecs et les Romains, s'il naissait un homme de génie qui les peignît en maître. Seulement je pense qu'un artiste ne sort pas impunément de son temps, qu'il obéit à son insu à la pression du milieu et des circonstances. Selon toute probabilité, les maîtres de demain, ceux qui apporteront avec eux une originalité profonde et saisissante, seront nos frères, accompliront en peinture le mouvement qui a amené dans les lettres l'analyse exacte et l'étude curieuse du présent.

D'ailleurs, le Salon est là pour me donner raison. Il y a une tendance certaine vers les sujets modernes. Mais combien sont rares les peintres qui comprennent ce qu'ils

font, qui vont à la réalité par amour fervent pour la réalité.

Nos artistes sont des femmes qui veulent plaire. Ils coquettent avec la foule. Ils se sont aperçus que la peinture classique faisait bâiller le public, et ils ont vite lâché la peinture classique. Quelques-uns ont risqué l'habit noir [11] ; la plupart s'en sont tenus aux toilettes riches des petites et des grandes dames. Pas le moindre désir d'être vrai dans tout cela, pas la plus mince envie de renouveler l'art et de l'agrandir en étudiant le temps présent. On sent que ces gens-là peindraient des bouchons de carafe, si la mode était de peindre des bouchons de carafe. Ils coupent leurs toiles à la moderne, voilà tout. Ce sont des tailleurs qui ont l'unique souci de satisfaire leurs clients.

Les peintres qui aiment leur temps du fond de leur esprit et de leur cœur d'artistes, entendent autrement les réalités. Ils tâchent avant tout de pénétrer le sens exact des choses ; ils ne se contentent pas de trompe-l'œil ridicules, ils interprètent leur époque en hommes qui la sentent vivre en eux, qui en sont possédés et qui sont heureux d'en être possédés. Leurs œuvres ne sont pas des gravures de mode banales et inintelligentes, des dessins d'actualité pareils à ceux que les journaux illustrés publient. Leurs œuvres sont vivantes, parce qu'ils les ont prises dans la vie et qu'ils les ont peintes avec tout l'amour qu'ils éprouvent pour les sujets modernes.

Parmi ces peintres, au premier rang, je citerai Claude Monet. Celui-là a sucé le lait de notre âge, celui-là a grandi et grandira encore dans l'adoration de ce qui l'entoure. Il aime les horizons de nos villes, les taches grises et blanches que font les maisons sur le ciel clair ; il aime, dans les rues, les gens qui courent, affairés, en paletots ; il aime les champs de courses, les promenades aristocratiques où roule le tapage des voitures ; il aime nos femmes, leur ombrelle, leurs gants, leurs chiffons, jusqu'à leurs faux cheveux et leur poudre de riz, tout ce qui les rend filles de notre civilisation.

Dans les champs, Claude Monet préférera un parc anglais à un coin de forêt. Il se plaît à retrouver partout la trace de l'homme, il veut vivre toujours au milieu de nous. Comme un vrai Parisien, il emmène Paris à la campagne, il ne peut peindre un paysage sans y mettre des messieurs et des dames en toilette. La nature paraît perdre de son intérêt

pour lui, dès qu'elle ne porte pas l'empreinte de nos mœurs.

Il y a en lui un peintre de marines de premier ordre. Mais il entend le genre à sa façon, et là encore je trouve son profond amour pour les réalités présentes. On aperçoit toujours dans ses marines un bout de jetée, un coin de quai, quelque chose qui indique une date et un lieu. Il paraît avoir un faible pour les bateaux à vapeur. D'ailleurs il aime l'eau comme une amante, il connaît chaque pièce de la coque d'un navire, il nommerait les moindres cordages de la mâture.

Cette année, il n'a eu qu'un tableau reçu : *Navires sortant des jetées du Havre*. Un trois-mâts emplit la toile, remorqué par un vapeur. La coque, noire, monstrueuse, s'élève au-dessus de l'eau verdâtre ; la mer s'enfle et se creuse au premier plan, frémissant encore sous le heurt de la masse énorme qui vient de la couper.

Ce qui m'a frappé dans cette toile, c'est la franchise, la rudesse même de la touche. L'eau est âcre, l'horizon s'étend avec âpreté ; on sent que la haute mer est là, qu'un coup de vent rendrait le ciel noir et les vagues blafardes. Nous sommes en face de l'océan, nous avons devant nous un navire enduit de goudron, nous entendons la voix sourde et haletante du vapeur, qui emplit l'air de sa fumée nauséabonde. J'ai vu ces tons crus, j'ai respiré ces senteurs salées.

Il est si facile, si tentant de faire de la jolie couleur avec de l'eau, du ciel et du soleil, qu'on doit remercier le peintre qui consent à se priver d'un succès certain en peignant les vagues telles qu'il les a vues, glauques et sales, et en posant sur elles un grand coquin de navire, sombre, bâti solidement, sortant des chantiers du port. Tout le monde connaît ce peintre officiel de marines qui ne peut peindre une vague sans en tirer un feu d'artifice. Vous rappelez-vous ces triomphants coups de soleil changeant la mer en gelée de groseille, ces vaisseaux empanachés éclairés par les feux de Bengale d'un astre de féerie ? Hélas ! Claude Monet n'a pas de ces gentillesses-là.

Il est un des seuls peintres qui sachent peindre l'eau, sans transparence niaise, sans reflets menteurs. Chez lui, l'eau est vivante, profonde, vraie surtout. Elle clapote autour des barques avec de petits flots verdâtres, coupés de lueurs blanches, elle s'étend en mares glauques qu'un souffle fait

subitement frissonner, elle allonge les mâts qu'elle reflète en brisant leur image, elle a des teintes blafardes et ternes qui s'illuminent de clartés aiguës. Ce n'est point l'eau factice, cristalline et pure, des peintres de marine en chambre, c'est l'eau dormante des ports étalée par plaques huileuses, c'est la grande eau livide de l'énorme océan qui se vautre en secouant son écume salie.

L'autre tableau de Claude Monet, celui que le jury a refusé et qui représentait la jetée du Havre [12], est peut-être plus caractéristique. La jetée s'avance, longue et étroite, dans la mer grondeuse, élevant sur l'horizon blafard les maigres silhouettes noires d'une file de becs de gaz. Quelques promeneurs se trouvent sur la jetée. Le vent souffle du large, âpre, rude, fouettant les jupes, creusant la mer jusqu'à son lit, brisant contre les blocs de béton des vagues boueuses, jaunies par la vase du fond. Ce sont ces vagues sales, ces poussées d'eau terreuse qui ont dû épouvanter le jury habitué aux petits flots bavards et miroitants des marines en sucre candi.

D'ailleurs, il ne faudrait pas juger Claude Monet d'après ces deux tableaux, sous peine de l'envisager d'une façon très incomplète. Il me répugne d'étudier des œuvres prises à part ; je préfère analyser une personnalité, faire l'anatomie d'un tempérament, et c'est pourquoi je vais souvent chercher en dehors du Salon les œuvres qui n'y sont pas et dont l'ensemble seul peut expliquer l'artiste en entier.

J'ai vu de Claude Monet des toiles originales qui sont bien sa chair et son sang. L'année dernière, on lui a refusé un tableau de figures, des femmes en toilettes claires d'été, cueillant des fleurs dans les allées d'un jardin ; le soleil tombait droit sur les jupes d'une blancheur éclatante ; l'ombre tiède d'un arbre découpait sur les allées, sur les robes ensoleillées, une grande nappe grise. Rien de plus étrange comme effet. Il faut aimer singulièrement son temps pour oser un pareil tour de force, des étoffes coupées en deux par l'ombre et le soleil, des dames bien mises dans un parterre que le râteau d'un jardinier a soigneusement peigné [13].

Je l'ai déjà dit, Claude Monet aime d'un amour particulier la nature, que la main des hommes habille à la moderne. Il a

peint une série de toiles prises dans des jardins. Je ne connais pas de tableaux qui aient un accent plus personnel, un aspect plus caractéristique. Sur le sable jaune des allées les plates-bandes se détachent, piquées par le rouge vif des géraniums, par le blanc mat des chrysanthèmes. Les corbeilles se succèdent, toutes fleuries, entourées de promeneurs qui vont et viennent en déshabillé élégant. Je voudrais voir une de ces toiles au Salon ; mais il paraît que le jury est là pour leur en défendre soigneusement l'entrée. Qu'importe d'ailleurs ! elles resteront comme une des grandes curiosités de notre art, comme une des marques des tendances de l'époque.

Certes, j'admirerais peu ces œuvres, si Claude Monet n'était un véritable peintre. J'ai simplement voulu constater la sympathie qui l'entraîne vers les sujets modernes. Mais si je l'approuve de chercher ses points de vue dans le milieu où il vit, je le félicite encore davantage de savoir peindre, d'avoir un œil juste et franc, d'appartenir à la grande école des naturalistes. Ce qui distingue son talent, c'est une facilité incroyable d'exécution, une intelligence souple, une compréhension vive et rapide de n'importe quel sujet.

Je ne suis pas en peine de lui. Il domptera la foule quand il le voudra. Ceux qui sourient devant les âpretés voulues de sa marine de cette année, devraient se souvenir de sa femme en robe verte de 1866. Quand on peut peindre ainsi une étoffe, on possède à fond son métier, on s'est assimilé toutes les manières nouvelles, on fait ce que l'on veut. Je n'attends de lui rien que de bon, de juste et de vrai.

Avant de terminer, je dirai quelques mots de deux toiles qui me paraissent dignes d'être nommées à côté de celles de Claude Monet.

Dans la même salle, auprès de la marine de ce dernier, se trouve un tableau de Frédéric Bazille : *Portraits de la famille*\*\*\* [14], qui témoigne d'un vif amour de la vérité. Les personnages sont groupés sur une terrasse, dans l'ombre adoucie d'un arbre. Chaque physionomie est étudiée avec un soin extrême, chaque figure a l'allure qui lui est propre. On voit que le peintre aime son temps, comme Claude Monet, et qu'il pense qu'on peut être un artiste en peignant une redingote. Il y a un groupe charmant dans la toile, le groupe formé par les deux jeunes filles assises au bord de la terrasse.

L'autre tableau dont je désire parler, est celui qu'Henri Renoir a intitulé *Lise* et qui représente une jeune femme en robe blanche, s'abritant sous une ombrelle [15]. Cette *Lise* me paraît être la sœur de la *Camille* de Claude Monet. Elle se présente de face, débouchant d'une allée, balançant son corps souple, attiédi par l'après-midi brûlante. C'est une de nos femmes, une de nos maîtresses plutôt, peinte avec une grande vérité et une recherche heureuse du côté moderne.

Il me faudrait citer encore plusieurs noms, si je voulais dresser une liste complète des actualistes de talent. Il suffira que j'aie nommé ceux pour lesquels je me sens le plus de sympathie. L'art n'est qu'une production du temps. J'interroge l'avenir, et je me demande quelle est la personnalité qui va surgir, assez large, assez humaine pour comprendre notre civilisation et la rendre artistique en l'interprétant avec l'ampleur magistrale du génie.

# LES PAYSAGISTES

le 1<sup>er</sup> juin 1868

Nos paysagistes ont franchement rompu avec la tradition[16]. Il était réservé à notre âge, qui s'est pris d'une tendre sympathie pour la nature, d'enfanter tout un peuple de peintres courant à la campagne en amants des rivières blanches et des vertes allées, s'intéressant au moindre bout d'horizon, peignant les brins d'herbe en frères attendris. Les poètes du commencement du siècle, en ressuscitant le vieux panthéisme, devaient forcément amener une école de paysagistes aimant les champs en eux-mêmes, les trouvant d'un intérêt et d'une vie assez larges pour les interpréter dans leur banalité, sans chercher à leur donner plus de noblesse.

Le paysage classique est mort, tué par la vie et la vérité. Personne n'oserait dire aujourd'hui que la nature a besoin d'être idéalisée, que les cieux et les eaux sont vulgaires, et qu'il est nécessaire de rendre les horizons harmonieux et corrects, si l'on veut faire de belles œuvres. Nous avons accepté le naturalisme sans grande lutte, parce que près d'un demi-siècle de littérature et de goût personnel nous avait préparés à l'accepter. Plus tard, j'en ai la conviction, la foule admettra les vérités du corps humain, les tableaux de figures pris dans le réel exact, comme elle a déjà admis les vérités de la campagne, les paysages contenant de vraies maisons et de vrais arbres.

Aucune école, si ce n'est l'école hollandaise, n'a aimé, interrogé et compris la nature à ce point. Simple question de

milieu et de circonstances. Au temps de Poussin, sous le grand roi, on trouvait la campagne sale et de mauvais goût ; on avait inventé, dans les jardins royaux, une campagne officielle dont la belle ordonnance et la correction magistrale répondait à l'idéal du temps. À peine La Fontaine osait-il s'égarer dans les champs humides de rosée. Les paysagistes composaient un paysage comme on bâtit un édifice. Les arbres représentaient les colonnes, le ciel était le dôme du temple. Pas la moindre sympathie pour les aurores nacrées, pour les couchers sanglants du soleil ; pas le moindre souci de la vérité et de la vie. Un simple besoin de grandeur, un idéal d'architecture majestueuse.

Aujourd'hui, les temps sont bien changés. Nous souhaiterions d'avoir des forêts vierges pour pouvoir nous y égarer. Nous promenons dans les champs notre système nerveux détraqué, impressionnés par le moindre souffle d'air, nous intéressant aux petits flots bleuâtres d'un lac, aux teintes roses d'un coin de ciel. Nous sommes les fils de Rousseau et de Chateaubriand, de Lamartine et de Musset. La campagne vit pour nous, d'une vie poignante et fraternelle, et c'est pour cela que la vue d'un grand chêne, d'une haie d'aubépine, d'une tache de mousse nous émeut souvent jusqu'aux larmes.

Nos paysagistes partent dès l'aube, la boîte sur le dos, heureux comme des chasseurs qui aiment le plein air. Ils vont s'asseoir n'importe où, là-bas à la lisière de la forêt, ici au bord de l'eau, choisissant à peine leurs motifs, trouvant partout un horizon vivant, d'un intérêt humain pour ainsi dire. Tous, les petits et les grands, les excellents et les médiocres, suivent les mêmes sentiers, obéissent au même instinct qui les amène dans la campagne et leur dit de l'interpréter telle qu'elle est. Ce respect et cette adoration de la nature sont à cette heure dans notre sang.

Mais si tous ont renoncé au paysage d'invention classique, si tous se placent devant les horizons vrais, combien peu les voient et les rendent d'une façon franche et personnelle. Là est la misère de l'école. Le Salon, chaque année, est plein de copies fausses ou vulgaires. Certains paysagistes ont créé une nature au goût du jour, qui a un aspect suffisant de vérité, et qui possède en même temps les grâces piquantes du mensonge. La foule adore ces petits plats-là. Elle n'a point l'œil

assez juste pour constater la fausseté de l'ensemble, elle se laisse prendre aux notes tapageuses, aux tons adoucis et charmants, au dessin élégant des arbres, et elle crie : « Comme c'est bien cela, comme c'est vrai ! » parce que, effectivement, au bond de ses rêveries langoureuses, elle revoit la campagne pomponnée et attifée de la sorte.

Je ne citerai aucun artiste, le nombre en est trop grand. J'espère qu'on reconnaîtra le groupe dont je veux parler. Ils n'ont abandonné le paysage classique que pour inventer un paysage fleuri à souhait, presque aussi faux que l'autre, mais accommodé à la mode nouvelle, à nos besoins de nature vierge. S'ils vivent aux champs, s'ils se mettent devant les horizons pour les copier, ils s'arrangent de façon à épicer convenablement leurs copies, à leur faire une toilette de jolie femme, afin de les produire avantageusement dans le monde. Ce sont les faux bonshommes de la nature, des hypocrites qui ont le talent de rendre mensongères les vérités des prairies et des bois.

Ce dont je les accuse surtout, c'est de manquer de personnalité. Ils se copient les uns les autres, ou plutôt ils ont créé une nature de convention, taillée sur le patron de la grande nature, et on retrouve cette nature-là dans chacun de leurs tableaux, indistinctement. Les naturalistes de talent, au contraire, sont des interprètes personnels ; ils traduisent les vérités en langages originaux, ils restent profondément vrais, tout en gardant leur individualité. Ils sont humains avant tout, et ils mêlent de leur humanité à la moindre touffe de feuillage qu'ils peignent. C'est ce qui fera vivre leurs œuvres.

J'étudiais Camille Pissarro l'autre jour. Il n'existe pas de peintre plus consciencieux, plus exact. Celui-là est un des naturalistes qui serrent la nature de près. Et cependant ses toiles ont un accent qui leur est propre, un accent d'austérité et de grandeur vraiment héroïque. Vous pouvez chercher ses paysages uniques, ils ne ressemblent à aucun autre. Ils sont souverainement personnels et souverainement vrais.

Je voudrais parler ici très longuement, pour mieux faire comprendre cette alliance de la personnalité et de la vérité, d'un paysagiste qui est, à mon sens, un des tempéraments les plus curieux de ce temps. La place m'est mesurée, je ne puis donner que quelques lignes à Jongkind et à ses œuvres [17].

Ce sera assez pour lui témoigner ma vive sympathie.

Je ne connais pas d'individualité plus intéressante. Il est artiste jusqu'aux moelles. Il a une façon si originale d'interpréter la nature humide et vaguement souriante du Nord, que chacune de ses toiles parle une langue étrange et particulière. On devine qu'il aime les horizons hollandais, pleins d'un charme mélancolique, qu'il les aime d'un amour fervent, comme il aime la grande mer, les eaux blafardes des temps gris et les eaux gaies et miroitantes des jours de soleil. Il est fils de cet âge qui s'intéresse à la tache claire ou sombre d'une barque, aux mille petites existences des herbes.

Son métier de peintre est tout aussi singulier que sa façon de voir. Il a des largeurs étonnantes, des simplifications suprêmes. On dirait des ébauches jetées à la hâte, par crainte de laisser échapper l'impression première. On sent que tout le phénomène se passe dans l'œil et dans la main de l'artiste. Il voit un paysage d'un coup, dans la réalité de son ensemble, et il le traduit à sa façon, en en conservant la vérité et en lui communiquant l'émotion qu'il a ressentie. C'est ce qui fait que le paysage vit sur la toile, non plus seulement comme il vit dans la nature, mais comme il a vécu pendant quelques heures dans une personnalité rare et exquise.

Cette année, il a une perle au Salon : *Vue de la rivière d'Overschie, près Rotterdam.* L'eau bavarde et miroite au premier plan ; au fond se dresse un groupe de maisons, dont les toits faits de tuiles rouges se reflètent dans la rivière transparente qui prend des tons roses ; à gauche se trouvent quelques cabanes d'une justesse incroyable ; un grand ciel, d'une pâleur douce, monte largement de l'horizon comme une bouffée d'air frais et limpide. On ne saurait imaginer la gaieté tendre et pénétrante de cette petite toile. Elle est d'une clarté heureuse.

Un artiste qui peint de la sorte est un maître, non pas un maître aux allures superbes et colossales, mais un maître intime qui pénètre avec une rare souplesse dans la vie multiple de la nature. Il faut être singulièrement savant pour rendre le ciel et la terre avec cet apparent désordre et cette véritable intelligence des détails et de l'ensemble. Ici, tout est original, le métier, l'impression, et tout est vrai, parce

que le paysage entier a été pris dans la réalité avant d'avoir
été vécu par un homme.

À côté de Jongkind, je n'ai guère à citer que Corot, le
maître dont le talent est si connu que je puis me dispenser
d'en faire l'analyse. J'avoue préférer mille fois à ses grandes
toiles, où il arrange la nature dans une gamme sourde et
rêveuse, les études plus sincères et plus éclatantes qu'il fait
en pleins champs. Je me souviens d'avoir vu dernièrement,
dans une vente, un adorable chemin creux, tout ensoleillé,
peint avec une franchise et une solidité magistrales. Certes,
cela valait mieux que la campagne laiteuse à laquelle il a
habitué le public, difficilement il est vrai.

D'ailleurs, Corot est un peintre de race[18], très personnel,
très savant, et on doit le reconnaître comme le doyen des
naturalistes, malgré ses prédilections pour les effets de
brouillard. Si les tons vaporeux, qui lui sont habituels,
semblent le classer parmi les rêveurs et les idéalistes, la
fermeté et le gras de sa touche, le sentiment vrai qu'il a de la
nature, la compréhension large des ensembles, surtout la
justesse et l'harmonie des valeurs en font un des maîtres du
naturalisme moderne.

Le meilleur des deux tableaux qu'il a au Salon, est, selon
moi, la toile intitulée : *Un matin à Ville-d'Avray*. C'est un
simple rideau d'arbres, dont les pieds plongent dans une eau
dormante et dont les cimes se perdent dans les vapeurs
blanchâtres de l'aube. On dirait une nature élyséenne, et ce
n'est là cependant que de la réalité, un peu adoucie peut-être.
Je me souviens d'avoir vu, à Bonnières, une matinée sembla-
ble ; des fumées blanches traînaient sur la Seine, montant
par lambeaux le long des grands peupliers des îles, dont elles
noyaient le feuillage ; un ciel gris flottait, emplissant l'hori-
zon d'une tristesse vague.

Je citerai encore deux petites toiles que j'ai découvertes
par hasard pendant mes promenades désolées dans la soli-
tude nue du Salon.

Ce sont des paysages de Mlles Morisot — deux sœurs, sans
doute. Corot est leur maître, à coup sûr. Il y a, dans ces toiles,
une fraîcheur et une naïveté d'impression qui m'ont un peu
reposé des habiletés mesquines, si goûtées de la foule. Les
artistes ont dû peindre ces études-là en toute conscience,

avec un grand désir de rendre ce qu'elles voyaient. Cela a suffi pour donner à leurs œuvres un intérêt que n'offrent pas bien des grands tableaux de ma connaissance.

Certes, je ne crois pas avoir nommé tous les paysagistes qui mériteraient de l'être. J'ai simplement cherché à donner une idée de notre école moderne de paysage, en citant quelques toiles à l'appui de mes opinions. Ce ne sont ici que des articles très écourtés, très incomplets. Il suffira que j'aie essayé une fois de plus de montrer que la personnalité féconde le vrai, et qu'un tableau est une œuvre nulle et médiocre, s'il n'est pas un coin de la création vu à travers un tempérament.

# QUELQUES BONNES TOILES

le 9 juin 1868

Rien n'est amusant comme l'attitude de la critique à l'égard de Courbet. Le maître est loin d'être accepté ; on le tolère tout au plus ; on se défie de lui, on semble toujours redouter une mauvaise plaisanterie de sa part. Chaque année, les salonniers se tâtent, se consultent, se demandent s'ils peuvent risquer un éreintement ou un éloge. Pas un d'eux ne paraît se douter que, lorsque Courbet faiblit, il reste encore un des premiers peintres de l'époque.

Quelle pauvre critique que cette critique courante des journaux qui jugent une œuvre mesquinement, une loupe à la main, sans jamais voir la personnalité large de l'artiste ! Un tableau plus ou moins réussi ne signifie rien quand on le prend à part ; il faut considérer le tempérament d'un homme dans son entier, sa force créatrice, les qualités rares et individuelles qui en font un maître original.

Il m'importe peu qu'une toile soit moins complète, il me suffit de retrouver, dans cette toile, l'accent particulier d'un esprit puissant et souple. Les œuvres voisines peuvent être parfaites, leur perfection sera vide de cet accent-là, et dès lors ces œuvres me paraîtront écœurantes de médiocrité.

Dire qu'il y a des gens qui n'ont pas assez de mépris pour Courbet, et qui se vautrent ensuite d'admiration devant les sucreries de certains peintres ! Ces braves gens sont des idéalistes quand même ; ils sont satisfaits, non pas du talent de l'artiste, mais de la reproduction éternelle de lignes qui

leur plaisent. Alors, ils lâchent le robinet tiède de leurs phrases, ils oublient qu'ils viennent de donner le fouet à un maître, et ils distribuent des friandises à de misérables élèves, à des copistes de quatre sous. Eh ! Sachez qu'un coup de pinceau de Courbet, si rude et si faux qu'il soit, vaudra toujours mieux que tous les tableaux mis en tas des peintres à succès.

Cette année, Courbet n'a pas été heureux avec la critique. Son tableau, *L'Aumône d'un mendiant à Ornans* [19], a été quelque peu traîné dans la boue par les idéalistes en question. Les faiseurs de phrases pittoresques, ceux qui parlent peinture comme des artificiers, en allumant une fusée à chaque virgule, ont déclaré que le maître était devenu gâteux. D'ailleurs, l'année prochaine, ils ne se souviendront plus d'avoir dit cela et ils lui trouveront peut-être beaucoup de talent. La vérité est que le tableau du présent Salon est très lumineux ; s'il n'est pas d'une peinture aussi solide que les anciennes toiles de l'artiste, il est encore bâti à chaux et à sable comparé aux toiles encensées par la critique. Entendons-nous, je ne suis pas assez proudhonien pour accorder une larme au sujet et m'extasier sur la philosophie doucement humanitaire de Courbet. Je n'ai jamais vu en lui qu'un faiseur de chair ; je le loue comme artiste individuel, laissant à d'autres le soin de le louer comme moraliste.

Courbet cherche à faire blond depuis quelque temps. La jeune école, qui voit la nature par taches claires, lui a fait abandonner, sans doute à son insu, sa manière noire, celle du *Convoi d'Ornans* et de *La Fileuse* [20]. Je ne sais, si j'avais un conseil à lui donner, je lui dirais de revenir à sa première façon de voir. Son talent a une ampleur et une sévérité qui s'accommodent mal des gaietés blondes de la nature. J'avoue n'aimer que médiocrement ses dernières marines, très fines, il est vrai, mais un peu minces pour sa rude main magistrale.

À cette heure, lorsqu'il peint ce qu'il nomme « des paysages de mer », il se rencontre avec un peintre qui a le sens des horizons humides de l'eau et des taches vibrantes que fait une toilette de femme sur un ciel gris. Je veux parler de Boudin qui a au Salon deux excellents tableaux [21].

*Le Départ pour le pardon* sort un peu de la manière ordinaire du peintre ; l'ensemble y est monté de ton plus que

d'habitude. Je préfère *La Jetée du Havre*. Là je retrouve l'originalité exquise de l'artiste, ses grands ciels d'un gris argentin, ses petits personnages si fins et si spirituels de touche. Il y a une rare justesse d'observation dans les notes, dans les attitudes de ces figures groupées au bord de l'immensité. C'est charmant et très vrai d'impression. Avec Manet, Jongkind et Claude Monet, Boudin est à coup sûr un des premiers peintres de marines de ce temps.

Je parlerai encore à la hâte de trois artistes dont les toiles m'ont arrêté. Si je suis exclusif, je veux montrer au moins que je sais admettre le talent là où il est.

Bonvin a au Salon la meilleure œuvre que j'aie encore vue de lui. Sous ce titre : *La Lettre de réception*, il expose un intérieur de communauté, quelques religieuses groupées dans une pièce nue et froide. La peinture en est très solide, les noirs surtout sont magnifiques. Chaque religieuse fait une note caractéristique sur le fond. Peut-être la pâte paraît-elle un peu cuite ; s'il y avait plus de souplesse dans la touche, l'air circulerait mieux autour des personnages. Mais telle qu'elle est, cette petite toile est encore un des morceaux les mieux peints et les plus solides du Salon.

Comme souplesse, je préfère un intérieur d'Évariste de Valernes[22], intitulé : *Une pauvre malade*. Un femme à demi couchée dans un fauteuil reçoit la visite d'une de ses amies. Le sujet n'est rien, mais ce qui m'a surpris, ce sont les qualités d'ensemble de cette œuvre. C'est véritablement là un intérieur, une chambre pleine de l'air qui lui est propre. On voit que l'artiste a une entente particulière du côté moderne, qu'il cherche à rendre le milieu réel avec les personnages réels. D'ordinaire, les scènes d'intérieur qu'on nous donne sont peintes en plein décor de carton. Évariste de Valernes a su mettre dans la pièce où languit sa pauvre malade un air moite qui flotte avec une douceur particulière. Tout se tient, l'atmosphère, les figures et les murailles : c'est une page bien observée de la vie intime.

C'est encore une page observée et très fine que celle d'Edgar Degas[23] : *Portrait de Mlle E. F... à propos du ballet de la Source*. J'aurais préféré intituler ce tableau : *Une halte au bord de l'eau*. Trois femmes sont groupées sur une rive ; un cheval boit à côté d'elles. La robe du cheval est magnifique,

et les toilettes des femmes sont traitées avec une grande délicatesse. Il y a des reflets exquis dans la rivière. En regardant cette peinture, qui est un peu mince et qui a des élégances étranges, je songeais à ces gravures japonaises, si artistiques, dans la simplicité de leurs tons.

J'arrêterai ici ma revue. Certes, je pourrais allonger la liste, trouver encore des œuvres méritantes, puis critiquer par ordre alphabétique les médiocrités de toutes natures. À quoi bon ? Je ne m'amuserais guère à dresser un pareil catalogue, et le public s'amuserait encore moins à le lire. J'ai voulu simplement mettre en lumière les artistes de talent méconnus et discutés, et donner en même temps quelques idées d'ensemble sur le moment artistique. Ma tâche est achevée.

Notre art est encombré de gens nuls, et j'admire la constance de mes confrères qui, chaque année, écrivent les mêmes articles sur les mêmes gens. Ils ont la louange périodique ; je serais aussi ridicule qu'eux, si, périodiquement, je me mettais en colère. On a pu voir que j'ai évité avec soin de nommer un seul des peintres dont les tableaux m'irritent. Je n'ai pas eu assez de place pour admirer à mon aise les nouveaux venus qui me paraissent puissants et originaux. J'aurais regretté les moindres bouts de ligne donnés aux artistes patentés, que je trouve d'une banalité molle et désolante.

D'ailleurs, la foule connaît ceux dont je n'ai pas fait mention. Elle les aime et n'a pas besoin d'être poussée pour s'entasser devant leurs œuvres. Ces messieurs sont incapables de rien changer à leur talent, leurs toiles sont toutes aussi vides. Si mes lecteurs désiraient absolument avoir l'opinion générale de la critique sur le tableau de monsieur un tel, ils n'auraient qu'à feuilleter un ancien compte rendu du Salon d'un critique quelconque : ils y trouveront un jugement sur le monsieur en question, qui peut s'appliquer à toutes ses œuvres passées, présentes et futures.

Je regrette seulement de ne pas avoir la place nécessaire pour juger comme ils le méritent les succès du Salon. Jamais peut-être la peinture n'avait été moins en cause. Il n'y a pas une seule des toiles regardées qui soient véritablement peintes. Toutes attirent le public par des raisons étrangères à

l'art. La foule finira par aller au Salon comme elle va au théâtre, pour voir des coups de scène, des toilettes et des décors.

Les mélodrames abondent. Les maris trompés qui tirent des coups de pistolet sont fort goûtés. On ne dédaigne pas non plus les moribonds qui se marient au milieu des sanglots de l'assistance. Jeunes artistes de demain, prenez modèle. Le succès est dans les sujets larmoyants ou terribles. Il est inutile de savoir peindre, inutile d'avoir une personnalité et de chercher âprement le vrai.

Représentez, l'année prochaine, un banquier qui se suicide devant sa caisse vide, ou tout autre dénouement violent d'une pièce de l'Ambigu, et vous vendrez votre toile quelques milliers de francs, et vous entendrez monter à vos oreilles les murmures flatteurs de tout un peuple.

Les gravures de mode sont également très demandées. Ah ! si vous pouviez faire des grandes dames qui ressemblent à des petites dames et des petites dames qui ressemblent à des grandes dames, votre fortune serait assurée. Surtout pas d'originalité. Lisez la comtesse de Renneville, elle vous sera d'un bon conseil et d'une bonne inspiration. Que votre peinture soit plate comme une gravure colorée du *Magasin des Demoiselles*, que vos figures aient l'air de poupées de carton, habillées par Worth, et alors votre succès dépassera toutes les bornes.

Mais peut-être avez-vous de l'ambition, peut-être voulez-vous peindre le nu. Essayez alors d'être classiquement indécent, de peindre une femme qui, tout en n'étant pas une femme, se vautre sur le dos d'une telle façon, en se pâmant, en roulant les yeux, qu'elle éveille des pensées égrillardes chez les bourgeois. Vous m'entendez bien.

La nature est sale, et la saleté déplaît ; ne commettez pas la faute de copier un modèle, cela dégoûterait. Soyez simplement voluptueux, dessinez une belle telle que les imbéciles la rêvent, avec toutes les rondeurs et toutes les grâces d'une poupée de coiffeur, et donnez à cette belle une ombre de chair, une peau rose comme le maillot des danseuses. Si vous évitez l'indécence âpre de la nature et si vous vous jetez en plein dans la polissonnerie du rêve, le public est capable de parler tout haut d'idéal en pensant tout bas à des choses qui

ne sont rien moins qu'idéales. Là est l'habileté suprême : chatouiller les sens et faire crier à l'idéalisme.

Je suis heureux d'avoir pu donner, avant de finir, ces quelques conseils aux jeunes artistes. Le succès sera certain, surtout pour ceux d'entre eux dont les pères occupent déjà une haute position dans l'art. Ceux-là auront des médailles. Dieu me garde de mettre une méchanceté quelconque dans cette prédiction. Je pense simplement qu'il est difficile à des peintres réunis en jury de ne pas couronner les fils d'excellents confrères, quand on sait le vif plaisir que cela doit leur causer.

Cette année, il y a eu quatre héritiers qui ont reçu des récompenses. C'est qu'ils avaient mérité ces récompenses, je n'en doute point. D'ailleurs, pourquoi n'aurions-nous pas des majorats artistiques ?

Ah ! le joli article qu'il y aurait à faire sur les médaillés. Où diable le jury des récompenses est-il allé pêcher le mérite ? On dirait une protestation contre le bruit et le succès. Le public lui-même est dérouté en lisant le mot : *Médaille*, sur le cadre de certaines toiles, devant lesquelles il n'aurait jamais eu l'idée de s'arrêter.

Je crois, pour ma part, que le jury a voulu faire une manifestation en faveur de la médiocrité de l'École. C'est très médiocre, il est vrai, mais c'est récompensé. Donc faites comme cela.

À samedi prochain un article sur la sculpture, le dernier[24].

# LA SCULPTURE

le 16 juin 1868

Si un art souffre du milieu moderne, c'est à coup sûr la sculpture. Née au matin de l'humanité, chez des peuples vivant demi-nus, elle se trouve mal à l'aise dans nos sociétés vieilles, vêtues de vêtements sombres et étroits.

Le premier sculpteur a été un croyant, la première statue a représenté un dieu. L'homme qui a ramassé la boue des chemins et l'a façonnée à son image, cédait à ce besoin d'idoles qui est au fond de notre misère et de notre faiblesse ; il s'est incliné devant sa ressemblance, implorant l'aide de cette Force inconnue qu'il sentait en lui, autour de lui, et que nous implorons encore aujourd'hui, n'étant pas parvenus à la connaître. Chez tous les peuples, à la même heure, des fétiches ont été taillés dans le bois ou la pierre. L'art est fils des rêveries religieuses et a grandi au fond des temples.

Cela est si vrai qu'au commencement la sculpture ne fait qu'un avec l'architecture. Les statues sont liées aux temples ; elles les complètent, tiennent à eux par leurs pieds de marbre. D'abord la pierre a été creusée de grossières images ; puis les bas-reliefs ont détaché les images des murs de l'édifice ; puis les statues sont complètement sorties des murailles pour venir se poser sur leurs piédestaux.

En Grèce, comme en tous pays, il est aisé de suivre cette naissance lente de la statue, se dégageant peu à peu des blocs des grands monuments. Mais là, la sculpture devait trouver un milieu particulier qui allait lui donner un caractère de

grandeur et de simplicité. Le sculpteur grec est un poète, un rêveur fils de Platon, qui vit dans les gymnases, ayant toujours sous les yeux les membres parfaits des athlètes. S'il connaît la nature, il ne la copie pas, il l'idéalise, n'oubliant jamais qu'il crée des dieux et non des hommes. Une statue est pour lui un poème, un acte de foi, une tendance vers la beauté divine en passant par la beauté humaine.

Il faut appuyer, selon moi, sur le côté épique de l'art grec. Un tel art ne saurait revenir, la civilisation qui l'a produit étant morte. Que nos sculpteurs se disent cela chaque matin. Un âge héroïque, une religion qui honorait les belles chairs fermes et souples, une nation jeune qui vivait au soleil, ignorante de la science, tout entière aux rêves religieux et philosophiques, pouvaient seuls enfanter ce peuple de statues graves et sereines, ces dieux qui ne sont que des hommes grandis, ces images froides, hiératiques, dans lesquelles la recherche de la beauté absolue a tué la vie.

Certes, je ne peux faire ici une histoire de la sculpture, montrer cet art de la chair frappé de mort par les élans mystiques du christianisme, puis ressuscitant à la Renaissance pour se traîner ensuite jusqu'à nos jours dans l'imitation plus ou moins heureuse des œuvres antiques. J'ai voulu simplement établir ces points de comparaison, qui vont me permettre maintenant de m'expliquer avec clarté.

Notre âge est aux spéculations de l'esprit, notre religion tolère à peine dans ses églises quelques images amaigries de saints et de saintes, nous n'avons plus le temps de rêver des épopées, nous savons d'ailleurs que l'idéal est un mensonge, et nous préférons fouiller la science âprement pour découvrir les lois de la réalité. C'est dire que la sculpture, telle que l'entendait la Grèce, est devenue une langue morte pour nous, une expression artistique que nous ne saurions employer naturellement. Nos artistes parlent l'art grec, comme des élèves de sixième parlent le latin, à coups de dictionnaire, sans l'accent véritable, et avec d'affreux barbarismes.

Regardez dans nos jardins publics l'étrange effet que font les marbres antiques sous un ciel étranger, au milieu d'une civilisation pour laquelle ils ne sont pas nés. Rien n'est ridicule, selon moi, comme des habits noirs entourant *Le*

*Discobole* ou la *Diane à la biche*. Et encore ici l'œuvre a sa
grandeur particulière. Mais si vous groupez des bourgeois
modernes autour de la statue maigre d'un de nos artistes,
imitation plate et prétentieuse de quelque idole grecque, le
spectacle devient navrant : cette idéalisation bête de la
nature en face des vérités contemporaines paraît un enfantil-
lage, un entêtement grotesque et mesquin.

Dans nos monuments, les statues sont collées au hasard le
long des murs, elles ne tiennent plus à l'édifice. Les niches de
la cour du Louvre attendent d'être habitées depuis des
années ; personne ne s'aperçoit qu'il manque quelque chose
aux façades. Les dévotes seules ont besoin de saints. Quant à
nous, nous nous moquons parfaitement des dieux grecs dont
on orne les constructions modernes. Ces dieux-là ne nous
intéressent plus du tout ; d'ailleurs élevés en bottes vernies et
en gants de chevreau, nous ne prenons aucun plaisir aux
membres nus, à ce spectacle de la chair divinisée qui
ravissait les Athéniens.

Chez nous, faute de dieux à représenter, la sculpture en est
tombée au genre. Nos artistes font des bergers, des bergères,
des bonnes femmes qui filent, des bonshommes qui pêchent,
ou bien ils se lancent dans les sujets antiques et nous donnent
des réductions de l'Olympe. Je ne sais où vont ces poupées et
ces pantins. Je n'en vois pas l'usage : les niches des monu-
ments restent vides, et j'ai peine à croire que tous ces
marbres tiennent dans les salons étroits des amateurs.

Il est temps, si l'on ne veut pas que la sculpture agonise, de
la réconcilier avec les temps modernes, en la faisant fille de
notre civilisation. Il faut courageusement laisser les Grecs
chez eux, les laisser avec leur idéal, leur rêve de formes
arrondies, et parler notre langue artistique, notre langue
contemporaine de réalité et d'analyse.

J'ai remarqué au Salon deux œuvres vivantes qui tran-
chent singulièrement sur les œuvres mortes environnantes,
copies banales et mesquines des anciens marbres. L'une est
un médaillon de Préault, un portrait d'Adam Mickiewicz,
d'un caractère profondément vrai et original. Le bronze y est
fouillé avec une rare énergie. C'est à la fois très personnel et
très savant. On connaît le maître et je ne puis ici étudier son
talent. Je préfère m'étendre sur l'autre œuvre qui m'a frappé,

un *Nègre endormi*, de Philippe Solari[25]. Je suis pour les nouveaux venus, pour les jeunes gens qui portent en eux l'avenir.

Philippe Solari appartient à l'école naturaliste. Le mouvement qui s'accomplit dans l'art moderne, le retour à l'observation, aura fatalement lieu en sculpture, comme il a eu déjà lieu en peinture. L'école classique est morte de langueur, l'école romantique n'a été qu'une révolte nécessaire pour rompre la tradition et briser les règles. Aujourd'hui que la liberté est conquise, les sculpteurs n'ont plus qu'à revenir à la nature, et l'interpréter avec leur tempérament d'artistes et leurs instincts d'hommes modernes.

Je l'ai dit, nous ne sommes plus des croyants, des rêveurs qui se bercent dans un songe de beauté absolue. Nous sommes des savants, des imaginations blasées qui se moquent des dieux, des esprits exacts que touche la seule vérité. Notre épopée est la *Comédie humaine* de Balzac. L'art chez nous est tombé des hauteurs du mensonge dans l'âpre recherche du réel. La sculpture grecque, avec ses figures froides et hautes, avec ses œuvres que l'individualité des artistes n'a pas signées, devrait être une monstruosité pour nous qui vivons dans la fièvre de l'enquête scientifique, et qui avons simplement souci de personnalité et de vie.

Je trouve dans Philippe Solari un de nos deux ou trois sculpteurs vraiment modernes. Je m'explique. Il a dit adieu au rêve de beauté absolue, il ne cherche pas à tailler des idoles pour une religion qui n'existe plus depuis deux mille ans. La beauté pour lui est devenue l'expression vivante de la nature, l'interprétation individuelle du corps humain.

Il prend le premier modèle venu, le traduit littéralement dans sa grâce ou sa force, et fait ainsi une œuvre vraie, qui est en même temps une œuvre originale, marquée et signée dans ses moindres parties par le pouce puissant du sculpteur.

Si nous ne vivons plus dans les gymnases et si la vue de membres souples et forts ne nous intéresse que médiocrement, nous sommes touchés par l'expression vivante d'une œuvre, par l'effort original d'un artiste. Tout notre art moderne est là. Notre civilisation a fait de nous des chirurgiens qui se plaisent à fouiller les vérités de l'homme, et des gourmets blasés qui recherchent l'accent personnel et rare

d'un tempérament. Et il n'y a pas à se révolter, à tenter de revenir à des époques plus simples et plus paisibles. Il faut être de son âge, si l'on veut créer des œuvres viables.

*Le Nègre endormi* de Philippe Solari est caractéristique. Nulle recherche de la beauté plastique, telle que l'entendent nos derniers classiques. Une interprétation d'une largeur étonnante, un dédain du fini qui doit scandaliser bien des gens. Ce nègre est vautré à terre, sur le ventre, la tête renversée, les membres étalés, dormant d'un sommeil de plomb. L'artiste ne lui a pas donné une grâce, il s'est contenté de le copier sur nature et de le marquer de sa personnalité. Cela a suffi pour en faire une œuvre.

La tête est superbe, petite, aplatie : une tête de bête humaine, idiote et méchante. Le corps a une souplesse féline, des membres nerveux, des reins cambrés et puissants. Il y a d'admirables morceaux dans le dos et les bras. On sent que c'est là une interprétation exacte, car tout est logique dans cette figure qui pourrait être la personnification de cette race nègre, paresseuse et sournoise, obtuse et cruelle, dont nous avons fait une race de bêtes de somme.

Telle est la réalité. Mais le tempérament de l'artiste a donné une vie propre à cette réalité. Ce qui distingue Philippe Solari, c'est un sentiment gras et enveloppé de la chair. L'année dernière, il avait exposé une *Bacchante*, dont les membres vivaient. Cette année encore, son *Nègre* respire, on croit voir les muscles se soulever lentement, à chaque souffle du dormeur. Regardez les poupées environnantes, elles sont de carton, elles ont des chairs roides et sèches. Ici, au contraire, il y a de la graisse et des muscles sous la peau. Ce n'est plus les rigidités, le calme olympien de l'art grec : c'est la vie chaude et personnelle de l'art moderne.

J'ai dit en commençant que la sculpture souffrait du milieu contemporain. Il n'y a qu'un moyen de nous faire aimer les nudités, c'est de les rendre vivantes. La vie touchera la foule que ne touche pas la beauté absolue. Les sculpteurs naturalistes seront les maîtres de demain.

« *Le Camp des bourgeois* »,
*illustré par*
*Gustave Courbet*

le 5 mai 1868[1]

J'ai entre les mains un livre singulier et intéressant, dont personne n'a encore parlé, et qui sera la curiosité de la semaine prochaine.

Il s'agit d'une œuvre de M. Étienne Baudry, *Le Camp des bourgeois,* illustré par Gustave Courbet. Là est la grande attraction du volume. Le maître d'Ornans fait ses débuts dans l'illustration. C'est la première fois qu'il consent à travailler pour la librairie. Son talent, rude et solide, s'accommode assez mal des délicatesses de la gravure.

Je connais bien un autre petit livre illustré par lui, un recueil de poésies de Max Buchon. Je crois qu'il n'existe plus que deux ou trois exemplaires de cette rareté. Courbet devait avoir dix-sept ou dix-huit ans lorsqu'il a fait les dessins qui se trouvent dans ce recueil. Ce sont des amoureux et des amoureuses se promenant dans des bocages, vêtus des vêtements étriqués à la mode vers 1840.

Le peintre des *Casseurs de pierres* était alors en pleine idylle, il ne songeait guère à la peinture humanitaire et démocratique que Proudhon a inventée plus tard pour son usage. Si vous rencontrez jamais les poésies de Max Buchon, feuilletez-les ; vous passerez un excellent quart d'heure à regarder les balbutiements d'un talent qui s'ignorait encore et qui se perdait dans une sentimentalité devenue grotesque aujourd'hui.

Pour en revenir au livre de M. Étienne Baudry, c'est là une

œuvre qui fera sensation. L'auteur est un utilitaire tombant à bras raccourcis sur la bourgeoisie fainéante et oisive. Il appelle « bourgeois » tous les inutiles qui ne travaillent pas, et, comme il veut que tout le monde travaille, il sonne le glas de messieurs les propriétaires. Des paysans, rien que des paysans, tel est son rêve.

Le volume aurait pu s'intituler : *L'Art de se servir soi-même*. Ce qui exaspère M. Baudry, c'est que nous ayons besoin de domestiques pour vivre. Il prétend qu'on peut se suffire, il cherche par exemple à prouver aux dames qu'elles n'ont pas besoin de cuisinière pour écosser des pois, ni de chambrière pour mettre leur corset. Je doute qu'il persuade cela à certaines coquettes de ma connaissance. Fi ! l'horreur ! éplucher des légumes !

Je n'ai pas ici la place nécessaire pour trancher des questions si graves. Plus de domestiques ! mais le monde serait bouleversé. Je laisse la parole aux philosophes et aux moralistes.

Courbet ne pouvait guère trouver un texte dont l'esprit convînt mieux à son genre de talent. Le Franc-Comtois a dû se réjouir en lui de ce plaidoyer en faveur des paysans, des rudes enfants de la terre.

Aussi, comme il s'est mis volontiers à dauber les bourgeois, les messieurs qui ne sauraient distinguer une pelle d'un râteau ! Chacun de ses dessins est une satire. Il me semble que j'entends sa parole grasse, son rire épais, écrasant de son mépris les riches imbéciles qui ne comprennent pas la « bonne peinture » — la sienne.

J'ouvre une parenthèse, pour y glisser un mot du maître. Un de mes amis l'entendait dernièrement donner une définition du talent d'un peintre accablé d'honneurs et de commandes, dont la peinture rose et blanche est un régal pour les personnes qui aiment les confitures... « Vous voulez faire une Vénus pareille à celle de X..., n'est-ce pas ? disait Courbet. Eh bien ! vous peignez avec du miel une poupée sur votre toile ; puis, vous emplissez un goupillon de farine, et, légèrement, vous aspergez la poupée. C'est fait. »

Un homme qui a si peu de respect pour la peinture académique, doit être terrible pour M. Prudhomme. Dès la première page du *Camp des bourgeois*, il nous montre

l'immortel Joseph relevant les sourcils dans une grimace grosse d'importance et de bêtise. Un peu plus loin, se trouve le fils du bourgeois, un collégien qui a une large mâchoire de crétin. Puis vient l'épouse, puis toute la famille. On dirait un défilé de fœtus conservés dans du vinaigre.

Je recommande particulièrement le chapitre où Courbet expose lui-même ses théories sur les destinées de l'art. Je regrette vivement de ne pouvoir citer ce chapitre en entier. Le maître y déclare carrément qu'il faut fermer les musées et les remplacer par les gares de chemin de fer. Personne ne va plus au Louvre, tandis que tout le monde voyage de temps à autre, quand ça ne serait que pour aller manger une friture à Asnières.

C'est donc dans les salles d'attente qu'il faut maintenant accrocher les tableaux.

Entendez-nous : il s'agit des tableaux de l'école nouvelle. Quant aux anciens, on peut les brûler. Il faut que les galeries soient une histoire du travail, qu'elles représentent les productions, les industries, les ouvriers des différentes contrées. « On se morfond chez eux, s'écrie Courbet en s'adressant à un administrateur, quand on pourrait s'y instruire, quand il vous suffirait de cacher sous de bons tableaux ces grandes murailles nues et désolées pour enseigner au peuple l'histoire vraie, en lui montrant de la vraie peinture. »

Je veux apporter ma petite pierre à l'édifice. Courbet n'a peut-être pas encore songé que les Halles centrales offrent un développement de murs admirable et que la bonne peinture serait là au frais. Allons, à l'œuvre, artistes de l'avenir ! Peignez les différentes pêches, les mille espèces de poissons, racontez-nous les jours d'orage et les jours de calme de la grande mer. Nos bonnes et nos femmes, en allant au marché, ont besoin de voir un peu de vraie peinture !

*Causeries*

[1868]

le 30 août 1868[1]

J'ai lu dernièrement, dans un journal, une nouvelle intéressante qui a passé trop inaperçue. Qu'on me permette de la recueillir. Il paraît que l'empereur avait commandé, il y a quelques années, une *Vénus* au sculpteur Émile Thomas[2]. Cette *Vénus* est achevée, et l'artiste, avant de la livrer à son propriétaire, l'a exposée dans son atelier.

Le journal ajoute : « C'est du reste un tour de force d'éclectisme. M. Émile Thomas a su donner à son sujet la forme attique irréprochable, la grâce de Louis XV et l'ampleur de la Renaissance. La déesse sort de l'onde et tient sa tunique suspendue entre les curieux et le contour divin qui les attire. S'habille-t-elle pour Vulcain ou se déshabille-t-elle pour Mars ? »

Soyez certains qu'elle se déshabille. Elle ôte ses derniers voiles et s'offre au dieu de la Guerre, avec la tranquille impudicité d'une femme qui sait que la couche des grands ne déshonore pas ; elle y entrera en déesse et en sortira reine toute-puissante. Il n'y a que les petites-bourgeoises qui ont la pudeur ridicule de se couvrir devant leurs amants ; les duchesses et les marquises de l'Olympe vivent toutes nues dans les palais de ce monde, dédaigneuses du jugement des simples mortels. Quant à Vulcain, au mari, il est peut-être quelque part, au ciel ou sur la terre ; il mange, il boit, il dort ; il est parfaitement heureux. Sa femme aidant, les dieux lui servent de bonnes rentes.

Lisez attentivement les quelques lignes que j'ai citées plus
haut. Elles sont pleines de précieux enseignements. Le
rédacteur parle d'éclectisme. J'entends ce qu'il veut dire. La
*Vénus* en question est faite pour contenter tous les désirs.
Elle a les formes pures d'une maîtresse d'Alcibiade, l'embon-
point voluptueux d'une maîtresse de François Ier, la grâce
libertine d'une maîtresse de Louis XV. Trois femmes en une
seule, quel raffinement merveilleux ! Si vous aviez cette
*Vénus* dans votre cabinet, vous pourriez changer d'amante
trois fois par jour, vous croire Alcibiade, François Ier et
Louis XV, ou mieux encore, être à la fois ces trois person-
nages et goûter un étrange plaisir en prenant pour idole un
monstre femelle qui est une incarnation de la trinité du
libertinage.

Et remarquez que le rédacteur aggrave encore sa descrip-
tion. Il parle du bout d'étoffe dont la déesse feint de se voiler
pour se faire désirer davantage. Il avoue qu'il y a des curieux
qui sont attirés par les contours divins de la dame et qui
veulent les examiner de près ; mais la tunique gêne leurs
regards, et ils n'en éprouvent qu'une envie plus âpre de tout
voir. Je jugerais que le rédacteur qui nous parle de cette
Vénus avec un tel enthousiasme, a fait le tour de la statue
pour ne rien perdre de sa nudité.

Je suis persuadé que M. Émile Thomas regrette à cette
heure la réclame de son imprudent ami. L'empereur n'a pu
commander une pareille idole ; il avait laissé une entière
liberté au sculpteur, et celui-ci a compris son sujet d'une
façon trop égrillarde. Il peut être certain que sa *Vénus* ira
dormir dans un grenier des Tuileries. Je l'engage vivement à
accommoder sa statue d'une autre façon, s'il en est temps
encore. Ne pourrait-il pas, par exemple, avec quelques coups
de marteau, en faire une déesse de la Paix ? Nous sommes
vieux, le temps des amourettes est passé pour nous, et nous
avons, avant tout, besoin de tranquillité. La Paix ferait
singulièrement notre affaire. D'ailleurs, M. Émile Thomas,
qui est un artiste très habile, n'aurait que peu de détails à
changer : il enlèverait la tunique, taillerait dans une des
cuisses de la déesse une belle et bonne jambe de bois, et lui
balafrerait la joue droite d'un large coup de sabre. Je sais que
la Vénus ainsi attifée serait peu agréable à voir, et qu'elle

n'éveillerait plus des idées tendres ; mais elle serait digne d'un grand prince et conviendrait parfaitement au chef d'un pays qui vient de faire l'expédition du Mexique et qui est peut-être à la veille de rentrer en campagne.

Je soumets ce projet d'une statue de la Paix à M. de Nieuwerkerke. Le gouvernement paraît très embarrassé pour encourager les artistes ; il leur commande de loin en loin un dieu ou une déesse, les paie fort mal, et parle bien haut de son amour pour les arts. La vérité est que le second Empire ne comptera ni un grand peintre, ni un grand sculpteur, ni un grand écrivain. Les seuls artistes que l'on encourage réellement, ce sont les maçons de M. Haussmann. On leur a livré une ville entière, et ils en ont fait une ville de plâtre, de carton-pierre et de simili-marbre.

Il y aurait trop à dire sur la complète incapacité de notre ministère des Beaux-Arts. Puisque la *Vénus* de M. Émile Thomas m'amène aujourd'hui à causer peinture et sculpture, je me contenterai d'écrire quelques lignes au sujet des envois de Rome et des grands prix de cette année dont l'exposition publique a lieu en ce moment. Je sais que l'Administration ne peut faire pousser des hommes de génie ; mais, dès l'instant où elle offre sa tutelle, elle devrait au moins régner avec intelligence sur son petit peuple d'artistes. Elle tient en main la fortune des sculpteurs et des peintres, elle distribue les commandes et se trouve ainsi complice de toutes les œuvres médiocres qu'elle inspire. Jamais elle n'a choisi une personnalité jeune et vivante. Elle est en plein dans la routine, dans le poncif, malgré ses prétendus règlements libéraux relatifs aux Salons annuels et à l'École des beaux-arts.

Il y a tant à faire cependant ! L'âge démocratique où nous entrons exigera un art viril. Les déesses nous ennuient déjà ; elles sont blafardes et maigres, ces pauvres déesses égarées dans notre siècle de science ; il n'y a plus que les vieillards qui s'aperçoivent de leur nudité. Nos fils les mettront au grenier, honteuses et crottées, et demanderont aux artistes de créer des hommes ; ils refuseront les dieux d'une religion morte, ils voudront avoir les images des sages et des héros de la patrie. Et les artistes seront impuissants, parce qu'ils auront toujours vécu en Grèce et qu'ils ignoreront le génie de

la France. Allez voir à l'École des beaux-arts ce que l'on fait des élèves, des grands hommes de demain.

Le sujet du concours de sculpture était cette année : « Thésée sortant du labyrinthe et remerciant les dieux. » Voilà qui est plein d'actualité. Si jamais l'Administration charge l'élève qui a remporté le prix de faire la statue de M. Belmontet, vous verrez comme il attifera le député-poète ; moi je suis d'avis qu'il le représente en Amphion, tout nu, avec une lyre, assis sur le haut d'une colline.

D'ailleurs, je soupçonne M. Noël, le lauréat, d'être un garçon rusé et ingénieux. Son *Thésée* ressemble singulièrement à M. Rouher. Peut-être ai-je trop pris à la lettre le sujet du concours, peut-être ce sujet renferme-t-il une fine allégorie. La tête du Minotaure sur laquelle le *Thésée* de M. Noël pose le pied a comme un air de famille avec le visage bien connu d'un député de l'opposition. Tout s'explique : nous sommes au lendemain de la clôture des Chambres, M. Rouher est sorti vainqueur de l'antre maudit, grâce au fil d'une Ariane moderne, et il chante son triomphe sur l'air de *La Reine Hortense*. Si M. Noël a compris le sujet de cette façon, je trouve qu'il a bien mérité son prix.

On peut aimer ou ne pas aimer M. Rouher, mais on ne saurait nier qu'il nous intéresse plus que Thésée. Par grâce, assez de héros grecs ! Je préfère encore être condamné à voir défiler devant mes yeux les statues de tous les amis du gouvernement. Quand le cortège de ces messieurs aura passé, on songera à nos grands citoyens.

Le sujet du concours de peinture était : *La Mort d'Astyanax*. Vraiment, il y avait longtemps que nous n'avions vu Andromaque, Hector, Ulysse, Calchas, toute la défroque antique dont on abuse dans les arts depuis deux mille ans. On dirait que nous n'avons pas d'histoire nationale. Nos héros sont jugés indignes de l'art ; on livre leurs belles actions à d'infimes barbouilleurs, et on loge les toiles ridicules de ces barbouilleurs dans les greniers de Versailles. Notre musée historique est fait pour donner des nausées à un homme de goût.

M. Blanchard, le lauréat, a paru cependant comprendre qu'il était temps de rajeunir les sujets antiques. Il a strictement suivi le texte du concours, tout en donnant à son œuvre

un vague parfum moderne. Ainsi, son bourreau est un Arabe
qu'il a pris dans un tableau de Fromentin ; son Astyanax, qui
se débat en criant, ressemble à un jeune saltimbanque que je
vois souvent sur la place Moncey ; quant à son Andromaque,
à cette belle fille blonde et rose, elle habite rue Notre-Dame-
de-Lorette, où les passants peuvent la voir à sa fenêtre,
fumant des cigarettes.

Chaque fois qu'un élève de notre École cherchera le côté
moderne, il atteindra forcément ce résultat. Ce n'est pas
après avoir vécu pendant plusieurs années avec les morts
qu'on peut peindre les vivants. Il faut que nos jeunes artistes
sucent dès l'enfance le sein âpre de la réalité. Alors seule-
ment, ils verront la vie et sauront en interpréter les gran-
deurs vraies.

Les envois de Rome me donnent mille fois raison. Ces
envois sont navrants. L'éducation artistique qui produit de
pareilles œuvres, est condamnée à jamais. Tout le monde a
fait cette remarque décisive, qu'un élève, perdant ses cinq
ans de séjour à Rome, devient un peu plus médiocre chaque
année ; quand il arrive, il a parfois de la fougue et de
l'originalité ; quand il sort, il est toujours vide et plat à faire
peur. De l'*Automédon*, de M. Regnault, élève de première
année, à *L'Ensevelissement de Moïse*, de M. Monchablon,
élève de cinquième année, les envois de la villa Médicis
passent du mauvais au pire. Je crois que, si les jeunes artistes
restaient une année de plus à Rome, ils auraient oublié en
revenant en France jusqu'à leur langue maternelle.

Je signalerai une seule toile, *La Néréide*, de M. Mailtard,
élève de troisième année. Je ne sais si l'empereur achètera ce
tableau : la femme nue qui s'y vautre est la sœur de la *Vénus*
de M. Émile Thomas. J'ai rarement vu une nudité plus
outrageusement nue ; si encore c'était une figure d'étude,
mais les chairs de cette dame sont d'un rose tendre qui se
nuance des sept couleurs de l'arc-en-ciel ; le regard est violé
par les tons crus de cette poupée voluptueuse qui est toute
grasse d'onguents et d'huiles de toilette.

Et voilà où en sont nos sculpteurs et nos peintres. Quand
ils ne s'endorment pas dans la poussière des tombeaux
antiques, ils prennent nos lorettes pour modèles et les
baptisent d'un nom de déesse, ce qui leur permet de les

produire sans chemise dans la bonne société. Rien de viril. Un art de pacotille, des plagiats ou des images qui frisent la polissonnerie.

J'oubliais. Nos sculpteurs ont encore une ressource pour gagner leur pain, celle de faire la statue en pied du prince impérial. Vous n'ignorez pas qu'on va placer dans une salle de l'Hôtel de Ville une reproduction du marbre de Carpeaux représentant la jeune altesse. Seulement, comme dans l'original une main de l'enfant s'appuyait sur un gros chien, et comme décemment un chien ne peut pas avoir son portrait à l'Hôtel de Ville, on a décidé que le chien disparaîtrait et qu'on le remplacerait par un chapeau. C'est très ingénieux.

On a annoncé que la statue du prince ferait pendant à celle d'Henri IV enfant. Je m'abstiens de tout parallèle. Je me permettrai seulement de faire remarquer qu'il eût été peut-être plus convenable d'attendre que la jeune altesse fût arrivée à l'âge de soixante ans, pour la représenter dans sa douzième année. On aurait sans doute pu expliquer alors son voisinage avec un de nos anciens rois.

Ce n'est pas tout. Dès que le préfet de Valenciennes a su qu'il existait une statue du prince impérial, dont on pouvait se procurer une reproduction pour la modeste somme de trois cent quatre-vingt-dix francs, il a demandé au conseil général de vouloir bien voter cette somme. Tous les préfets vont être forcés de l'imiter pour ne pas paraître tièdes. Chaque chef-lieu aura son petit prince.

À coup sûr, la concurrence va s'en mêler. M. Carpeaux cède sa statue à trois cent quatre-vingt-dix francs. M. Émile Thomas va sans doute en faire une qui ne vaudra que trois cent quatre-vingt-cinq francs. Mais, j'y songe, s'il utilisait sa *Vénus* ? Peut-être, dans cette jolie fille, trouverait-il assez de marbre pour tailler un grand homme de douze ans.

le 20 décembre 1868

Depuis quelque temps, les questions politiques brûlent. Le déluge d'amendes qui inonde le journalisme est fait pour épouvanter un humble causeur. Aussi ai-je résolu de laisser passer l'averse en me mettant à l'abri sous des questions d'art et de littérature. Les sergents de ville auront beau faire des manifestations, je veux être aussi mort que les cadavres dont leurs gros souliers troublent la cendre. Ainsi, je connais tel article que je pourrais écrire et qui me servirait de billet de logement pour Sainte-Pélagie. Je préfère dire quelques mots au sujet du règlement que le ministre des Beaux-Arts vient de publier, et qui doit présider à l'exposition publique des ouvrages des artistes vivants en 1869. Comme cela, je ne pense pas qu'on puisse m'accuser de manœuvres à l'intérieur.

Notre ministère des Beaux-Arts est un des plus incapables qu'on ait vus. Il a pour chef un maréchal — ce qui m'a fait souvent rêver de remplacer M. Niel par un peintre ou un sculpteur — et pour surintendant un artiste amateur, homme fort aimable, dit-on, mais d'une rare insuffisance. Aussi tout va-t-il de mal en pis : l'Administration a beau modifier les règlements, démocratiser les institutions, augmenter le nombre des récompenses, elle fait toujours des mécontents. Les artistes dont les toiles ont été refusées, ceux qui n'ont pas eu leur part dans la pluie heureuse des croix et des médailles, les jeunes et les vieux, les élèves et les maîtres,

tous, en un mot, ont un reproche à adresser, une rancune à contenter, un cri à pousser au milieu de la sédition générale. Il n'existe pas en France un groupe de citoyens plus difficiles à satisfaire, et l'on y chercherait en vain des administrateurs plus ahuris et des administrés plus turbulents.

Si l'Administration ne réussit pas à contenter son petit peuple, c'est pure maladresse. Elle est peut-être la première à être désolée de son impuissance. Me permettra-t-elle de lui donner un conseil ? En matière de gouvernement, il n'y a que deux voies possibles : le despotisme le plus absolu ou la liberté la plus complète. Qu'elle choisisse, et promptement.

J'entends par le despotisme le plus absolu le règne auto-cratique de l'Académie des beaux-arts. On a eu tort de retirer le pouvoir de ses mains pour le confier aux mains d'un jury électif dont les jugements peuvent varier chaque année. L'Académie seule, avec ses traditions, ses entêtements solennels, ses tendances toujours semblables, avait le droit de se constituer en tribunal suprême ; la déposséder, c'était tuer l'institution du jury, en lui ôtant son caractère officiel de pédantisme. Un artiste dont l'œuvre était refusée par une décision du corps enseignant ne pouvait, n'osait se plaindre ; il connaissait les goûts de ses juges, il savait à l'avance ce qui devait leur plaire ou leur déplaire, et il ne s'en prenait qu'à lui, s'il avait eu la maladresse de présenter un ouvrage sortant des règles sacrées. La sainte routine poussait la machine, la tyrannie s'étalait grassement. Qu'on en revienne à un jury académique, ce jury sera à sa place, jugera en toute autorité, fera même accepter ses jugements, grâce au respect que nous avons en France pour les médiocrités que nous divinisons.

Je sais bien que le jury académique porte lunettes, regarde de la peinture comme on regarde de vieux sous, à la loupe. L'Administration a voulu élargir l'horizon, en appelant des hommes plus jeunes, plus libres d'opinions et de goûts ; seulement elle n'a pas compris qu'un jury qui ne porte pas lunettes n'est pas un jury sérieux, et que mieux vaudrait ouvrir les portes toutes grandes que de les faire garder par des messieurs sans titres officiels. Un suisse d'église fait ranger toutes les dévotes rien qu'en frappant les dalles de sa hallebarde ; mettez à sa place un sacristain sans uniforme,

sans épée, sans chapeau empanaché, et vous verrez si les dévotes obéissent.

Les demi-mesures sont dangereuses, elles tuent les gouvernements. Un despotisme bien organisé, surtout en art, est préférable à une liberté restreinte. Du moment où l'Administration avouait que le jury académique ne valait rien, il lui fallait couper dans le vif, détruire l'institution, créer des expositions libres. Elle n'a pas eu ce courage ; aussi, à cette heure, doit-elle être dans un cruel embarras, en face des ennuis que lui ont causés et que lui causeront encore les décisions à demi libérales qu'elle prend. Si, pour la prochaine exposition, elle a maintenu le règlement qui a présidé au dernier Salon, c'est qu'à la vérité elle ne sait plus comment se sauver de ses propres maladresses.

Elle a d'abord fait nommer le jury par les seuls artistes médaillés : mécontentement général, grognements, protestations. Alors, en 1868, elle a donné le droit de vote à tous les artistes reçus à un des Salons précédents. C'était plus libéral ; mais les vrais intéressés, les débutants n'avaient pas encore la faculté de choisir leurs juges. Que dirait le pays, si les anciens députés avaient seuls le droit de nommer les nouveaux représentants de la nation ? Cette année, ce mode d'élection a été maintenu. J'espérais que l'administration décréterait le suffrage universel, en reconnaissant aux cinq ou six mille artistes qui envoient des œuvres le droit d'élire le tribunal dont les jugements doivent décider de leur avenir. Cela m'aurait paru rationnel. D'ailleurs, l'Administration n'aurait fait qu'un pas de plus vers la liberté entière ; car, les plaintes continuant, elle se serait bientôt vue forcée d'ouvrir les portes à deux battants et de recevoir tout le monde, sans placer le moindre douanier à la porte. Que de soucis elle se serait évités, si elle avait commencé par là ! Il est vrai qu'elle a encore un autre parti à prendre, elle peut faire la paix avec l'Académie, lui rendre le pouvoir en lui disant : « Je ne sais plus où donner de la tête ; la liberté entière m'effraie, je préfère que le despotisme règne de nouveau : jugez en aveugles, et merci ! »

En 1868, le vote a donné des résultats étranges et menaçants. Au scandale de toute l'École, c'est un paysagiste qui a eu le plus de voix. Certains artistes, reconnus comme des

maîtres, se sont trouvés à la queue de la liste. On a même dit que deux d'entre eux, blessés du rang que le vote leur assignait, auraient refusé d'assister aux séances. Si ce bruit est vrai, aucun des peintres patentés ne voudra bientôt plus faire partie d'un jury où les premiers courent le risque d'être les derniers.

D'ailleurs, la plaie vive n'est pas là. Les jurys électifs se discréditent par le caprice de leurs jugements, par leur manque de méthode et de vues d'ensemble ; ils ne forment pas un corps uni et solide, ils n'obéissent à aucune idée maîtresse ; ils sont sévères, ils sont indulgents par camaraderie, pour opinions préconçues. Composés d'éléments divers, pouvant chaque année se renouveler entièrement, ils amèneraient dans l'art le plus triste tohu-bohu, si l'on prenait les expositions annuelles comme des expressions exactes du mouvement artistique. Ils doivent disparaître, las d'eux-mêmes, tués par leur propre besogne après avoir flotté de l'indulgence à la sévérité, et être tombés dans la plus parfaite indifférence et le désarroi le plus complet.

Donc, pas de milieu possible : un jury académique ou des expositions libres. L'Administration aura beau reculer, elle sera forcée tôt ou tard de rappeler l'Académie ou d'ouvrir les portes toutes larges.

Les expositions libres sont donc bien effrayantes. On parle de la dignité de l'art, on traite le beau en monsieur délicat qui craint les courants d'air ; il faut que toutes les issues soient bien closes pour que les chefs-d'œuvre ne s'enrhument pas. Le Palais de l'Industrie se transforme en un temple, en un lieu sévère habité par la Muse, ou plutôt en un salon aristocratique dans lequel les toiles doivent être lisses et satinées comme la joue d'une jolie femme. En France, nous avons la passion du comme il faut, du propre et du gentil. Les artistes blancs et roses, les filles de l'art, se souviennent de l'exposition libre de 1848 comme d'un horrible sacrilège ; c'était la démocratie, le flot trouble et puissant du peuple qui entrait dans le temple. Un tableau brutal, traité avec les rudesses du génie, fait tache, et la « dignité de l'art » n'admet pas de tache parmi les peintures lavées avec soin des maîtres contemporains. Faites médiocre pour ne pas tirer l'œil, vous serez un artiste sérieux et digne.

Moi, en matière artistique, j'entends la dignité d'une autre façon. Je me soucie peu que des messieurs plus ou moins autorisés fassent un choix des toiles que je puis regarder sans danger. Je pousse la curiosité jusqu'à souhaiter de tout voir. Les médiocrités ne me feront point rire des chefs-d'œuvre ; je ne trouverai pas que l'art est outragé parce que j'aurai sous les yeux quelques mauvais tableaux de plus ou de moins. Certaines des œuvres accueillies avec faveur sont autrement tristes et désolantes que tout ce que la folie d'un rapin affamé peut rêver de plus extravagant.

La question s'offre, d'ailleurs, sous un point de vue plus grave. On devrait cesser de considérer le Salon comme un concours : des centaines de médailles ne feront pas naître un seul grand artiste. Il faudrait ne plus distribuer la moindre récompense, et regarder les expositions comme des marchés ouverts aux produits des artistes. L'Administration, en donnant aux artistes la facilité d'exposer leurs œuvres et de les vendre, ferait pour eux tout ce qu'elle peut raisonnablement faire. Elle leur éviterait ainsi de passer par les mains des marchands de tableaux ; elle créerait une sorte de magasin général qui serait à la fois un musée et une boutique de vente. Le public entrerait là sans s'imaginer qu'il entre chez le bon Dieu, dans une confiserie exquise où les bonbons sont soigneusement choisis parmi les plus sucrés ; chacun irait aux tableaux qui lui plairaient, achèterait s'il avait de l'argent en poche, ou tout au moins ferait une réputation à son peintre favori ; le mot « médaille », écrit sur le cadre, ne forcerait l'admiration de personne ; nous aurions enfin ce qui existe pour les livres dans les librairies, un étalage complet des divers talents.

Une pareille mesure ne sera sans doute jamais prise chez nous ; nous ne sommes pas un peuple assez pratique, assez grave, pour ouvrir le bazar du beau. Plus de récompenses, bon Dieu ! Que diraient nos mères et nos femmes ? Depuis l'âge de cinq ans, on nous habitue à porter des croix de fer-blanc sur la poitrine ; plus tard, à seize et dix-huit ans, au collège, on nous couronne de feuilles de laurier artificielles. Quand nous sommes grands, nous restons petits garçons : il nous faut des bouts de ruban rouge pour faire joujou. Un juge de paix de cinquante ans qui reçoit la décoration est

embrassé par sa vieille mère, comme le jour où il lui a rapporté son premier accessit.

Puis, si tout le monde pouvait entrer au Salon, quelle gloire y aurait-il à s'y trouver ? La moitié des artistes, qui sont artistes par gloriole, préféreraient rester dans leurs ateliers. Malgré 93, nous sommes une nation d'aristocrates ; nous aimons à être placés à part, au-dessus de la foule, avec un brevet de génie collé au milieu du dos. D'un autre côté, l'Administration ne tiendrait plus sous sa main un peuple d'échines souples, quêtant des médailles et des croix ; la pauvre Administration s'ennuierait à périr dans ses bureaux vides de solliciteurs.

Allons, ne parlez plus de la dignité de l'art, avouez qu'il doit toujours y avoir en France des administrateurs et des administrés ; dites franchement que vous aimez les médailles, et que vous vous souciez fort peu de justice et de vérité. C'est pour cela que vous maintenez quand même l'institution du jury, qui tombe en morceaux ; autrement, vous exposeriez tout le monde, vous ne récompenseriez personne, vous serviriez bien mieux les intérêts de l'art en permettant à chaque artiste de gagner son pain et de grandir en liberté.

# Lettres parisiennes

[1872]

# JONGKIND[1]

le 24 janvier 1872

*Notre excellent collaborateur et ami Eugène Montrosier*
*veut bien pour un jour me céder, dans ce journal, sa place*
*de critique d'art. Les lecteurs y perdent, certainement. Mais*
*j'aurai satisfait une envie furieuse de dire tout le bien que je*
*pense d'un artiste auquel j'ai rendu dernièrement visite.*

Nos paysagistes ont depuis longtemps rompu franchement
avec la tradition. Il était réservé à notre âge, épris d'une
tendre sympathie pour la nature, d'enfanter tout un peuple
de peintres courant la campagne en amants des rivières
blanches et des vertes allées, s'intéressant au moindre bout
d'horizon, peignant les brins d'herbe en frères recueillis.

Le paysage classique est mort, tué par la vérité. Nous
avons, dans ce genre, accepté le naturalisme sans grande
lutte, parce que près d'un siècle de littérature et de goûts
personnels nous avait préparés à cette évolution artistique.
Bientôt, j'en ai la conviction, nous admettrons les vérités du
corps humain, les tableaux de figure pris dans la réalité
exacte, comme nous avons admis les vérités de la campagne,
les paysages contenant de vraies maisons et de vrais arbres.

L'heure n'en est encore qu'aux tendresses de la nature.
Nous promenons dans les champs notre système nerveux
détraqué[2], impressionné par le moindre souffle d'air, nous
perdant dans le rose d'un coin de ciel, dans le bleu des petits
flots d'un lac. La campagne, les villes vivent pour nous, d'une

vie poignante et fraternelle, et c'est pour cela que la vue d'un bout de rue, d'une haie d'églantiers, d'une simple tache de mousse nous émeut souvent jusqu'aux larmes.

Parmi les naturalistes qui ont su parler de la nature en une langue vivante et originale, une des plus curieuses figures est certainement le peintre Jongkind. Il est connu, célèbre même ; mais l'exquis de son talent, la fleur de sa personnalité, ne dépasse pas le cercle étroit de ses admirateurs.

Je ne connais pas d'individualité plus intéressante. Il est artiste jusqu'aux moelles. Il a une façon si originale de rendre la nation humide et vaguement souriante du Nord, que ses toiles parlent une langue particulière, langue de naïveté et de douceur. Il aime d'un amour fervent les horizons hollandais, pleins d'un charme mélancolique ; il aime la grande mer, les eaux blafardes des temps gris et les eaux gaies et miroitantes des jours de soleil. Il est fils de cet âge qui s'intéresse à la tache claire ou sombre d'une barque, aux mille petites existences des herbes.

Son métier de peintre est tout aussi singulier que sa façon de voir. Il a des largeurs étonnantes, des simplifications suprêmes. On dirait des ébauches jetées en quelques heures, par crainte de laisser échapper l'impression première. La vérité est que l'artiste travaille longuement ses toiles, pour arriver à cette extrême simplicité et à cette finesse inouïe. Tout se passe dans son œil, dans sa main. Il voit un paysage d'un coup dans la réalité de son ensemble, et le traduit à sa façon, en en conservant la vérité, et en lui communiquant l'émotion profonde qu'il a ressentie.

C'est ce qui fait que ses paysages vivent sur la toile, non plus seulement comme ils vivent dans la nature, mais comme ils ont vécu pendant quelques heures dans une personnalité rare et exquise.

J'ai visité son atelier dernièrement. Tout le monde connaît ses marines, ses vues de Hollande. Mais il est d'autres toiles qui m'ont ravi, qui ont flatté en moi un goût particulier. Je veux parler des quelques coins de Paris qu'il a peints dans ces dernières années.

J'aime d'amour les horizons de la grande cité. Selon moi, il y a là toute une mine féconde, tout un art moderne à créer. Les boulevards grouillent au soleil ; les squares étalent leurs

verdures et leur petit monde d'enfants ; les quais allongent leurs berges pittoresques, la bande moirée de la Seine dont l'eau verdâtre est tachée du noir de suie des chalands ; les carrefours dressent leurs hautes maisons, avec les notes joyeuses des tentes, la vie changeante des fenêtres. Et, selon qu'un rayon de soleil égaie Paris, ou qu'un ciel sombre le fasse rêver, la ville a des émotions diverses, devient un poème de joie ou de mélancolie.

Ah ! qu'ils ont tort, ceux qui vont chercher l'art à des centaines de lieues ! L'art est là, tout autour de nous, un art vivant, inconnu. Je sais certaines échappées, dans Paris, qui me touchent plus profondément que les grandes Alpes et les flots bleus de Naples. Les pierres des maisons me parlent ; il passe dans le brouillard des rues une voix amie ; à chaque trottoir, un nouveau tableau se déroule. Paris a tous les sourires et toutes les larmes.

Cet amour profond du Paris moderne, je l'ai retrouvé dans Jongkind, je n'ose pas dire avec quelle joie. Il a compris que Paris reste pittoresque jusque dans ses décombres, et il a peint l'église Saint-Médard, avec le coin du nouveau boulevard qu'on ouvrait alors. C'est une perle, une page d'histoire anecdotique. Tout un quartier, le quartier Mouffetard, est là, avec ses petites boutiques si curieuses de couleur, son pavé gras, ses murs blafards, son peuple de femmes et de passants. Au milieu de la place, un prêtre retient son chapeau qu'un coup de vent menace d'enlever ; la soutane vole, le noir de cette jupe, dans cet horizon gris, met une note si vraie et si singulière qu'un sourire monte aux lèvres.

Cette œuvre me va au cœur. Le grand ciel nuageux a l'odeur des pluies de Paris. J'y respire la vie de nos jours, je me rappelle des après-midi attristés, de longues courses que j'ai faites à travers la ville, toute mon existence de Parisien. L'artiste a évoqué l'âge présent avec une émotion fidèle, et je suis reconnaissant de cette vie qu'il me fait revivre.

J'ai vu chez Jongkind d'autres vues de Paris que je ne puis qu'énumérer.

Une petite toile représentant le boulevard de la Santé ; dans le fond la fameuse Butte aux Cailles ; métier très large et très vigoureux.

Une vue de Charenton prise de l'île, le ciel d'une pâleur

douce, monte largement de l'horizon, comme une bouffée d'air pur.

Une étude du Pont-Neuf ; au fond, la Cité ; des chevaux se baignent dans l'abreuvoir, au pied de l'escalier du quai ; on devine Paris bourdonnant au-dessus de cette rivière tranquille.

Je ne puis parler à cette place des nombreux dessins et aquarelles dont Jongkind a pris le sujet dans nos rues. Je citerai parmi les plus remarquables une vue de la rue de l'École-de-Médecine et une vue de la porte de Vanves. Je n'ai qu'un désir, celui de voir l'artiste continuer à peindre ces horizons chers à mes tendances vers un art tout moderne.

Un peintre de cette conscience et de cette originalité est un maître, non pas un maître aux allures superbes et colossales, mais un maître intime qui pénètre avec une rare souplesse dans la vie multiple des choses.

En finissant, je veux dire un mot d'un autre artiste, d'un sculpteur dont la critique a remarqué, aux derniers Salons, les œuvres tourmentées et hardies.

M. Philippe Solari [3] a fait un buste de Jongkind qui est exposé rue de Richelieu. C'est un buste demi-nature, d'une grande science et d'une vérité étonnante. L'artiste a, comme son modèle, le don de la vie, la flamme qui crée. À sa première statue, il sera classé.

Je crois qu'il n'existe pas d'autre portrait de Jongkind. Les admirateurs du peintre pourront se procurer une épreuve de l'œuvre. Plus tard, ce portrait deviendra une véritable rareté artistique.

le 12 mai 1872

Le ciel reste d'un gris funèbre. Entre deux nuées d'un jaune sale, le soleil risque parfois une flèche d'or ; mais la pluie émousse le trait enflammé, des ondées brusques balaient les chaussées et les trottoirs, roulant dans les Champs-Élysées une poussière d'eau. Puis les marronniers s'égouttent sur votre tête, et il vous faut enjamber les larges flaques qui dessinent des mers et des continents sur l'asphalte.

Une longue file de pauvres diables n'en fait pas moins dans cet air mélancolique, noyé d'humidité, le pèlerinage du Salon. Je reconnais de jeunes peintres qui iraient voir leurs tableaux reçus au fond de la Seine. Quelques chroniqueurs, que leur métier traîne là, les suivent d'un air maussade. Ce sont les philosophes du pavé, ceux qui ne craignent pas les étoiles de boue sur leurs bottes. Des voitures amènent des messieurs décorés et des dames en grande toilette. Il y a une première au palais de l'Industrie, et le public accoutumé ne manquerait pas ce rendez-vous, lors même que le ciel ouvrirait tous ses réservoirs. On vient en soie gris perle, on a pressé sa couturière, on serait au désespoir, si l'on ne se montrait pas le binocle à la main, en face des jolies choses des peintres aimés.

À la porte, la foule patauge abominablement. Les roues des voitures, le piétinement de tout ce monde ont fait là une boue noire dans laquelle on enfonce jusqu'à la cheville. Des gardiens de la paix offrent obligeamment aux dames de les porter à dos.

Cette année, le public entre droit dans le jardin, entre deux rangs de quêteuses, qui sollicitent la foule au nom de tous nos désastres. À la sortie, qui s'opère par le pavillon de l'ouest, on a même construit des sortes de dais, des guérites de hautes tapisseries où les dames quêteuses s'abriteront. Les ouvriers enfoncent les derniers clous de ces petites chapelles de la charité nationale.

Le jardin est gris, froid comme les rues. La poussière d'eau semble pénétrer à travers les vitres de la toiture et mettre là une buée humide de lessive. On grelotte. Les statues, la chair nue, grelottent aussi de tous leurs membres. Une fillette de marbre, à gauche, en entrant, me fait de la peine, avec sa poitrine plate, ses cuisses maigres, son malheureux petit corps qui tremble comme une feuille. Celle-là mourra de la poitrine avant la clôture du Salon ; l'artiste ne lui a pas fait les reins assez forts pour se déshabiller ainsi en mai.

Des jardiniers se hâtent de terminer le jardin. On pose des pelouses et des fleurs, comme on pose des tapis et des rideaux. On apporte le jardin sur des camions et il ne s'agit que de le clouer selon les plans de l'architecte. Ce sera encore l'affaire de quelques jours.

Peu de monde dans le jardin. Le buffet me paraît singulièrement vide. Il fait trop humide et trop sombre pour qu'on s'oublie sur une chaise. Les longues files des statues regardent tristement les passants qui se hâtent. Je cours avec la foule, et je ne m'arrête que devant le groupe des *Quatre Parties du monde*, de Carpeaux[4]. Ce sera le succès d'étonnement du Salon. On aperçoit de la porte ces quatre grandes diablesses : l'Européenne, l'Asiatique, la Négresse, la Sauvagesse, nues et tordues, rappelant les danseuses de l'Opéra, et portant, de leurs bras tourmentés, au-dessus de leur tête, une immense sphère céleste, avec tous les cercles voulus, et qui ressemble à quelque colossale et étrange cage ronde, où la terre prisonnière s'ennuie.

Ce groupe est destiné à une fontaine monumentale qu'on doit élever dans le Luxembourg. Le public m'a paru frappé beaucoup plus de surprise que d'admiration. Si le groupe de *La Danse* a été discuté, celui-ci le sera sans doute beaucoup

plus encore. Je ne juge pas l'œuvre ; j'ai simplement mission de dire quelle m'a paru être l'attitude de la foule.

À côté, il y a une pâmoison de marbre que le public attendri entoure avec recueillement. C'est *La Jeune Tarentine*, de M. Schoenewerk[5]. Voilà qui est délicat. L'artiste a couché sur un roc cette amante dont nous parle André Chénier, qui allait à l'amour et qui ne rencontra que la mort ; la vague ne roule que son cadavre sur la rive, où l'attendait le bien-aimé. La hanche haute, la tête renversée, la face déjà amollie et comme effacée par l'eau, le cadavre se dissout d'une façon toute tendre et toute poétique ; il est mûr pour quelque morgue de l'idéal. Les dames en soie grise et les messieurs décorés sont charmés de cette délicatesse dans la putréfaction.

Mais je m'attarde, je vais pour sûr m'enrhumer. Je monte vite aux salles de la peinture, où il fait plus chaud.

Décidément, c'est une première manquée. Le mauvais temps a effrayé les curieux. Les salles sont moins nombreuses que les autres années et l'on y circule très aisément. Vers quatre heures, elles s'emplissent pourtant, on ne frissonne plus.

Je n'ai pas mission, je le répète, de juger les quinze cents toiles pendues le long des murs, et j'en remercie le Ciel. Notre rédacteur en chef se chargera de ce pontificat. Je suis venu en simple curieux pour voir le public. S'il m'arrivait de laisser percer quelque opinion trop radicale, qu'on me pardonne ; cela serait sans mauvaise intention aucune.

Le public flotte toujours un peu au hasard les premiers jours. Il n'a pas fait ses choix ; on ne lui a pas encore dit ce qu'il fallait admirer, ou il n'a pas encore imposé ses admirations à la critique. Je veux cependant indiquer les tableaux les plus entourés.

Le portrait de M. Thiers, par Mlle Jacquemart[6], est fort regardé. Il est à sa place, et modestement, selon moi. Je ne sais de quel coup d'État on a accusé l'artiste. Si elle a eu tort d'accrocher elle-même son tableau où il lui a plu, on avait eu tort de ne pas l'accrocher d'abord où il se trouve maintenant. Je ne dis rien de la peinture ; il est entendu que je ne m'y connais pas. J'ai remarqué simplement que Mlle Jacquemart

a ajouté trois doigts de toile au-dessus de la tête de
M. Thiers ; la couture et le mastic de couleur qui la couvre
sont très visibles. Je borne à cela mon jugement.

En face, on regarde un grand tableau de bataille, le seul
grand tableau de bataille qui soit au Salon. On reconnaît
l'uniforme russe. Ce n'est pas un épisode de nos désastres.
L'artiste nous a consolés en peignant la bataille de Tracktir,
glorieux souvenir de notre expédition de Crimée. J'ai remar-
qué, d'ailleurs, que l'invasion de 1870 n'était représentée
que par de petites toiles. Les deux élégies militaires de
M. Protais[7] sur la reddition de Metz, ameutent les curieux.
Puis, çà et là, modestement, dans un coin, il y a une larme
discrète. Le gouvernement en étouffant le cri de vengeance
contre la Prusse, n'a laissé que les balbutiements de nos
douleurs.

Beaucoup de monde en face de *L'Alsace*, de Mme Henriette
Browne[8], et devant les *Hommages rendus à la statue de
Strasbourg*, de M. van Elven[9]. Je ne dis pas mon avis sur cette
dernière toile, malgré l'effort que me coûte ce silence.

Je vois dans un coin des dames qui se pressent. J'attends
cinq grandes minutes pour pénétrer jusqu'à la merveille. Je
joue des coudes, je manque de déchirer la robe de ma voisine
qui tient bon, et j'arrive enfin devant une petite toile de
M. Reaumont, intitulée : *Suite d'une armée*. C'est Vénus à la
suite de Mars. Au loin, les guerriers. Là, au bord d'une
source, des femmes nues, des femmes en satin bleu, avec des
vieilles femmes peu respectables sans doute ; tout un mau-
vais lieu en plein vent. C'est de la confiserie polissonne.
Grand succès.

Mais où l'admiration éclate c'est devant les deux portraits
de femme de M. Carolus-Duran[10]. Un surtout, une dame de la
halle devenue comtesse, assise sur un canapé de satin
marron, avec une robe de velours noir, chargée d'une tunique
de satin violet, avec un éventail rose et un nœud jaune à la
poitrine, le tout sur un tapis vert pomme. L'artiste avait-il
bien besoin de mettre une femme dans tous ces décrochez-
moi-ça éclatants ; à sa place, je les aurais simplement étalés
par terre, pour cacher le vert cru du tapis. J'oubliais de vous
dire que la dame est rousse ; c'est une couleur de plus. Je

m'abstiens toujours de juger ; je redoute les emportements de mon admiration.

Si j'ai écrasé ma plume de critique, qu'il me soit au moins permis de dire que le public a le bon sens d'admirer les toiles si originalement exquises de Jongkind et de Boudin, et de s'arrêter longuement devant les paysages superbes de Corot.

La marine d'Édouard Manet, *Le Combat du Kearsarge et de l'Alabama*[11], appartenant à M. Durand-Ruel, a été placée près du plafond. On lui a donné pour piédestal une nature morte de Monginot[12], ce qui doit être une courtoise attention du jury. Elle n'en reste pas moins, à mon sens, une des toiles les plus simples et les plus vraies du Salon. D'ailleurs, la situation d'Édouard Manet a bien changé devant le public, qui l'accepte, à cette heure, et qui découvre en lui un homme d'un grand talent.

Je veux signaler aussi un adorable tableau de Mlle Éva Gonzalès[13], la fille de notre confrère, une toile intitulée : *Indolence*, et qui représente une jeune enfant, une naïve figure, vêtue de rose, avec un fichu de mousseline noué chastement sur le cou. C'est tout simplement exquis de fraîcheur, de blancheur ; c'est une vierge tombée d'un vitrail et peinte par une artiste naturaliste de notre âge.

Mais je m'oublie, je voulais encore vous dire que la foule s'arrêtait devant la toile où Fantin-Latour a groupé tout un cénacle de jeunes poètes[14]. Et maintenant je m'arrête, car j'ai peur de recommencer mes mauvais coups d'autrefois.

Je suis docilement la foule pendant trois heures. Elle me mène à toutes sortes de choses étranges, à des femmes nues, à des messieurs en habit qui me regardent d'un air ahuri, à des Bretons, à des Provençaux, à un tohu-bohu de couleurs qui me donnent un gros mal de tête. J'entends des ravissements qui s'épanchent. Une dame qui a trouvé « infecte » l'originale *Espérance*, de Puvis de Chavannes, se pâme devant une sylphide qui arrose son jardin, sans toucher la terre, en volant comme un papillon ; la sylphide est de je ne sais plus qui, et c'est dix pas plus loin seulement que j'ai descendu dans toutes les délicatesses de cette personnification de la rosée.

Je vais toujours. La lumière est sinistre, tamisée par les abat-jour de toile du plafond. Ce peuple peint grimace dans ce crépuscule blafard. Je me dis qu'il a plu toute la nuit, et qu'on aura laissé les plafonds ouverts ; la pluie aura fouetté, inondé, détrempé les peintures, et c'est ce qui fait qu'elles sont si maussades et si pâles. À toutes ces mortes, je préfère les vivantes dont les tiédeurs m'entourent. Ô l'éternelle nature, les femmes même laides, mais vivantes, tout le charme et toute la puissance de la vie, dans les vérités de la lumière !

Quand je suis sorti, une pluie battante m'a fouetté au visage. Au loin, dans l'effacement de la pluie, j'ai aperçu les fenêtres béantes des Tuileries, ouvertes sur le jaune sale du ciel.

Eh quoi ! deux années ! eh quoi ! tant de secousses ! et toujours, dans les mêmes salles, les mêmes bonshommes de pain d'épice et les mêmes bonnes femmes de sucre candi !

Je voulais dire, au lendemain de la distribution des médailles et des décorations aux artistes, mon avis sur cette solennité. Mais la question est de tous les temps, et il est bon de revenir, selon moi, sur un mode d'encouragement qui compromet l'art en entretenant la médiocrité officielle [15].

Je comprends qu'un prince s'éveille un matin, de méchante humeur, et qu'il murmure en mettant ses pantoufles :

« Décidément, mon régime manque de grands hommes. Cela fera tache dans l'histoire. On prétend déjà que je n'entends rien aux délicatesses ni aux grandeurs de l'art ; plus tard, on m'accusera d'être un sot parfait. Il faut absolument que mon ministre m'achète des hommes de génie. »

Et le prince fait venir son ministre.

« Créez des médailles de quatre cents francs.

— Sire, c'est déjà fait. À ce prix-là, nous n'avons que des pleutres.

— Eh bien ! décernez chaque année une grande médaille de deux mille francs.'

— Hélas ! sire, les artistes sont d'appétit féroce ; ils mangent en un jour les deux mille francs et n'ont plus de génie le lendemain.

— C'est donc bien cher, le génie, monsieur le ministre. Soit, je paierai. Allez dire à ces gloutons que, tous les cinq ans, je donnerai cent mille francs à celui d'entre eux qui aura consenti à illuster mon règne. Vous répondrez qu'il y aura vendeur à ce prix !

— Nous verrons, sire. »

Au bout de cinq ans, le ministre est obligé de décerner le prix de cent mille francs à un maçon. Consternation du prince.

« La somme, dit-il, n'était sans doute pas assez forte. Je la double. »

Cette fois, les deux cent mille francs enrichissent un faiseur de cantates. Alors, successivement, comme le vieux Omar, le pacha amoureux de Victor Hugo, le prince offre son cheval de bataille, ses sultanes, ses armées, ses flottes. Il lui faut un homme de génie à tout prix, et il ne peut trouver ni assez d'or ni assez d'honneurs pour payer une intelligence.

Son règne reste médiocre. C'est à jamais un règne de maçons et de faiseurs de cantates. Le drame — on pourrait mettre ce sujet à la scène, dans quelque féerie — se terminerait par une vue du Paris moderne ; on apercevrait dans un coin l'Opéra, ce colossal joujou d'enfant colorié, et, au fond, les belles maisons de plâtre du boulevard Haussmann.

Ce fut là l'histoire du dernier Bonaparte. Les artistes ont eu le mauvais goût de ne pas lui donner de la gloire pour son argent.

L'idée d'un mât de cocagne artistique était pourtant fort ingénieuse. On avait remplacé la timbale, au bout du mât, par un portefeuille gros de billets de banque, et l'on invitait messieurs les artistes à montrer leur adresse et leur vigueur. La foule était en bas qui sifflait. Ces messieurs montaient, glissaient, faisaient la culbute. Et l'ordonnateur de la fête tremblait que pas un d'eux ne décrochât le portefeuille. Aussi le triomphateur était-il embrassé avec ravissement, quels que fussent ses titres. Il avait sauvé la situation.

Les médailles, les croix sont un mauvais engrais pour les arts. Le second Empire pensait pouvoir tromper la postérité par cet or et ces rubans, et lui faire accroire que ces cadeaux venaient de son grand amour pour les belles choses. Il

fermait la bouche à l'histoire avec des sacs d'écus. Il payait, et il s'imaginait que c'était assez.

C'était bon pour l'Empire. Mais il ne faut pas que la République continue cette tradition d'une distribution solennelle de prix aux artistes. Cela est puéril. Ces hommes, avec leurs grandes barbes, qui se font embrasser par un ministre, sont tout bonnement grotesques. Et, d'ailleurs, ce système tue la grande ambition du vrai, et change notre école en un pensionnat où la meilleure version reçoit dix bons points.

Il faut abolir les récompenses. On ne décore que les petits garçons, et l'on ne décerne des primes qu'aux bestiaux de Poissy. Pour que l'art moderne grandisse, le gouvernement doit commencer par ne plus s'occuper de lui ; l'influence de l'Administration est désastreuse : les artistes n'ont pas besoin d'un ministre à leur tête, comme les préfets, pour prendre le mot d'ordre et marcher droit. Ce qui tue l'art, ce sont en partie les commandes officielles, les intrigues d'antichambre, la réglementation du beau. Que les hommes produisent comme les arbres, au bon plaisir du soleil !

Laissez les artistes s'associer, traitez-les en citoyens, et non en grands enfants qui ont besoin de tutelle. J'aimerais les voir former une corporation comme de simples ouvriers. Les grands maîtres de la Renaissance n'étaient que des ouvriers, et l'espoir d'une médaille ne mettait pas des couleurs comme il faut sur leur palette. Il suffit qu'on établisse une exposition permanente et libre, un bazar du beau qui soit pour le tableau et la statue ce que les librairies sont pour le public. L'artiste n'a que le droit au public.

Ne donnez pas de prix, donnez beaucoup d'admiration et beaucoup de sympathie. Les artistes sont comme les femmes que l'amour rend belles. Aimez-les simplement, si vous voulez rendre divins leurs sourires.

*Lettres de Paris*

[LE SALON DE 1874]

Les Salons se forment, les théâtres tâchent de régler leur prochaine campagne d'été. On n'attend plus que l'ouverture de l'Exposition de peinture pour quitter Paris. L'Exposition est la dernière solennité mondaine et artistique. Mais en attendant que le Salon officiel ouvre ses portes, le 1er mai, je dois vous signaler la très honorable tentative faite par trente artistes associés. Ils ont formé entre eux une société coopérative pour l'exposition et la vente de leurs œuvres. Leurs statuts, fort bien faits, sont très compliqués pour que je vous les donne ici. D'ailleurs, on peut juger dès aujourd'hui des efforts de la société, car elle vient d'ouvrir sa première exposition, boulevard des Capucines, dans les mêmes ateliers de Nadar. Je sors de cette exposition, et je ne puis qu'applaudir à l'audace heureuse de ces peintres et de ces sculpteurs qui, sans vouloir protester contre le Salon réglementaire, ont pensé qu'il suffirait de s'entendre pour se faire connaître du public et se mettre en rapport direct avec les acheteurs. Je signalerai particulièrement, parmi les toiles qui m'ont frappé, un paysage très remarquable de M. Paul Cézanne, un de vos compatriotes, un Aixois, qui a fait preuve d'une grande originalité; M. Paul Cézanne, qui lutte depuis longtemps, a un véritable tempérament de grand peintre. Je vous indique en outre des *Études de danseuses*, de M. Degas; des paysages de MM. Pissarro, Monet, Béliard et Sisley; enfin, diverses toiles très intéressantes de Mlles Morisot et de

MM. Renoir, Bracquemond, Colin et Boudin. Bonne chance aux jeunes. Le bruit de la dissolution de la Société des gens de lettres a couru ce matin. Il serait vraiment regrettable qu'un incident tout politique vînt ébranler une association qui a rendu de véritables services à la littérature contemporaine.

ICONOGRAPHIE

# Les gloires

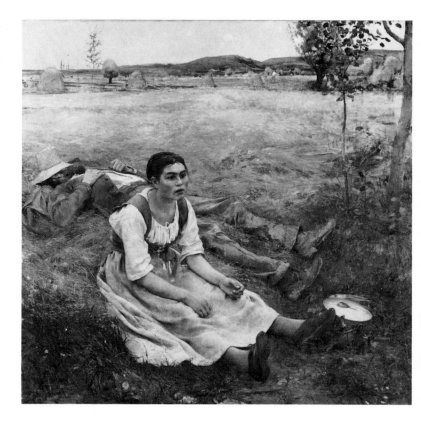

1. Bastien-Lepage, *Les Foins*. Musée d'Orsay, Paris.
« L'influence des peintres impressionnistes saute aux yeux. »

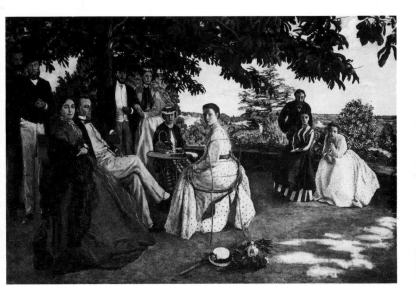

2. Frédéric Bazille, *La Réunion de famille*. Musée d'Orsay, Paris.
« Ce tableau témoigne d'un vif amour de la vérité. »

3. Cézanne, *L'Après-midi à Naples*. Collection particulière.

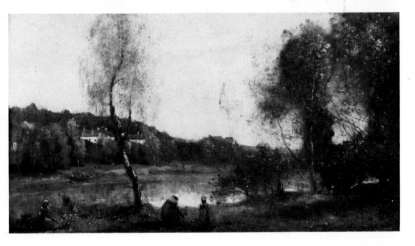

4. Chintreuil, *L'Espace*. Musée d'Orsay, Paris.
« La nature revit en ces toiles avec ses sons, ses parfums,
ses jeux d'ombre et de lumière. »

5. Corot, *Un matin à Ville-d'Avray*. Musée des Beaux-Arts, Rouen.
« On dirait une nature élyséenne,
et ce n'est là cependant que de la réalité un peu adoucie. »

6. Courbet, *La Baigneuse*. Musée Fabre, Montpellier.
« Courbet appartenait à la famille des faiseurs de chair. »

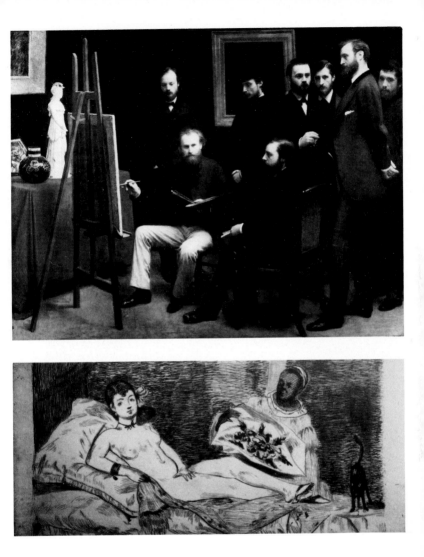

7. Fantin-Latour, *Un atelier aux Batignolles*. Musée d'Orsay, Paris.

8. Manet, *Olympia*. Eau-forte illustrant l'édition originale de Zola,
*Édouard Manet, étude biographique et critique*,
Paris, 1867. Bibliothèque Nationale, Paris.

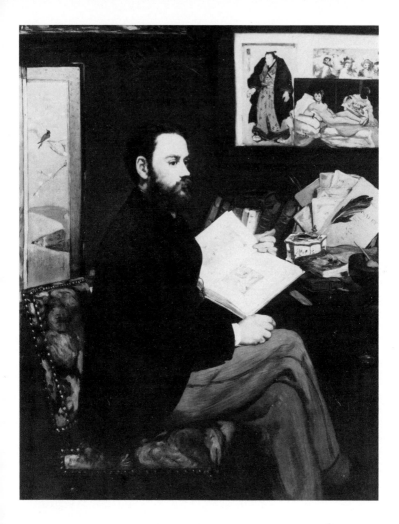

9. Manet, *Portrait d'Émile Zola*. Musée d'Orsay, Paris.
« Ce portrait est un ensemble de difficultés vaincues [...],
tout se tient dans une gamme savante, claire et éclatante,
si réelle que l'œil oublie l'entassement des objets
pour voir simplement un tout harmonieux. »

10. Manet, *Le Joueur de fifre*. Musée d'Orsay, Paris.
« Cette simplification produite par l'œil clair et juste de l'artiste
a fait de la toile une œuvre toute blonde et toute naïve,
charmante jusqu'à la grâce et réelle jusqu'à l'âpreté. »

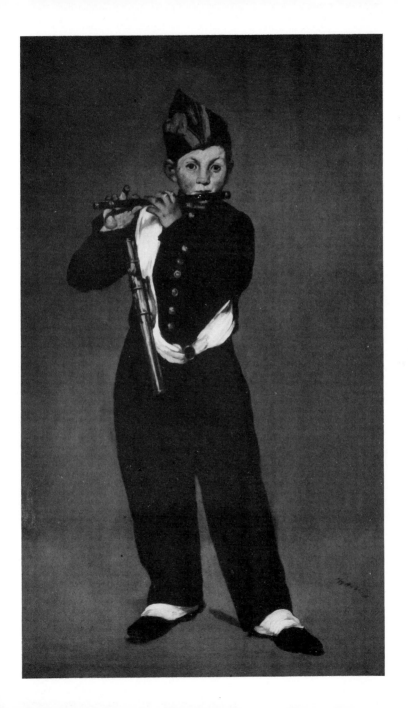

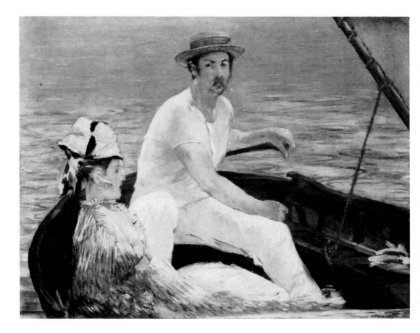

11. Manet, *En bateau*. Metropolitan Museum of Art, New York.

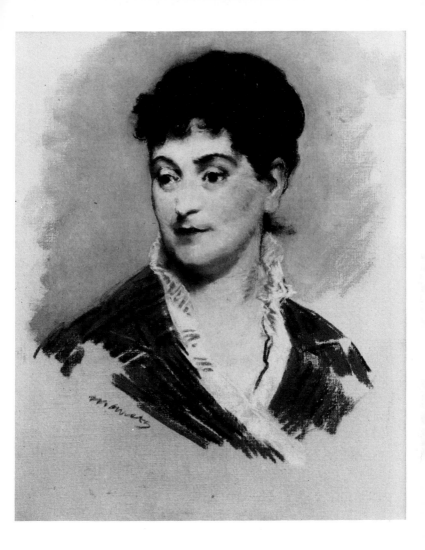

12. Manet, *Portrait de Madame Zola*. Musée du Louvre, Paris.

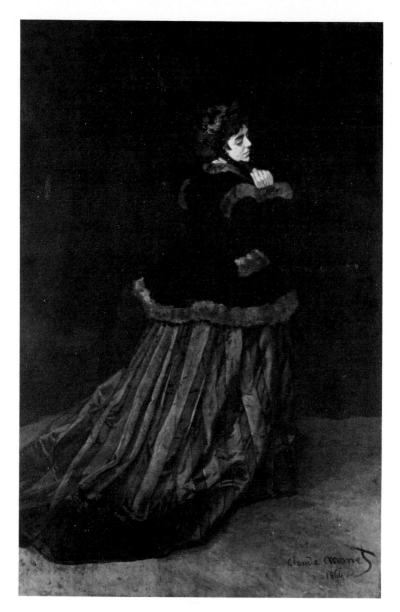

13. Monet, *Camille* ou *Femme à la robe verte*.
Kunsthalle, Brême. © S.P.A.D.E.M., 1990.
« Ici, il y a plus qu'un réaliste, il y a un interprète délicat et fort
qui a su rendre chaque détail sans tomber dans la sécheresse. »

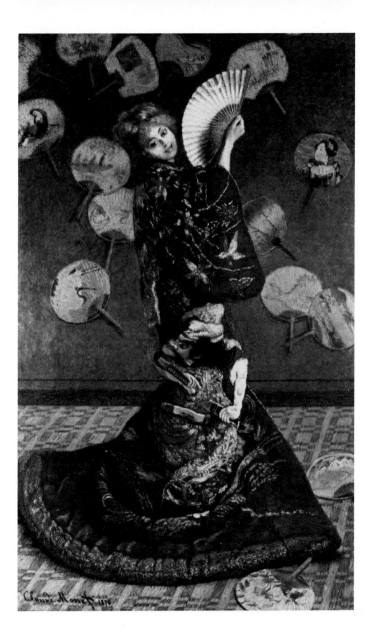

14. Monet, *Japonerie*. Museum of Fine Arts, Boston. © S.P.A.D.E.M., 1990.
« C'est frappant de coloration et d'étrangeté. »

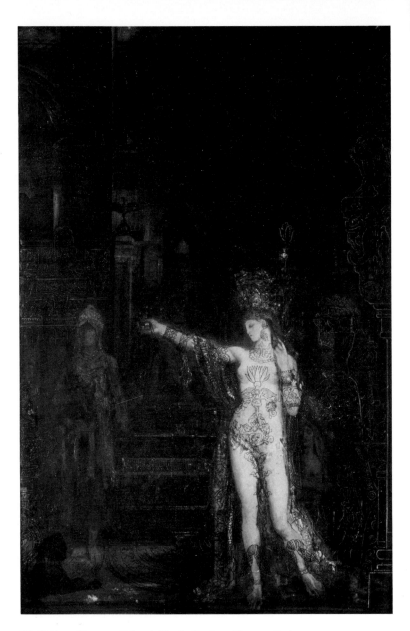

15. Gustave Moreau, *Salomé*. Musée Gustave Moreau, Paris.
« J'avais été attiré par l'étrangeté de la conception [...],
j'ai senti que le tableau me séduisait presque. »

16. Gustave Moreau, *Jacob et l'Ange*. Musée Gustave Moreau, Paris.

17. Pissarro,
*L'Hermitage à Pontoise.*
Musée d'Orsay, Paris.

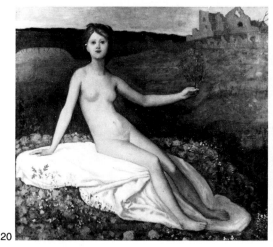

18. Puvis de Chavannes, *Ludus pro patria* (détail). Musée de Picardie.
« La sobriété n'exclut pas la vérité, au contraire ;
il y a bien là une convention presque hiératique de dessin et de couleur. »

19. Puvis de Chavannes, *Sainte Radegonde donne asile aux poètes*.
Hôtel de ville de Poitiers.
« Il sait être intéressant et vivant, en simplifiant les lignes
et en peignant par tons uniformes. »

20. Puvis de Chavannes, *L'Espérance*. Musée d'Orsay, Paris.

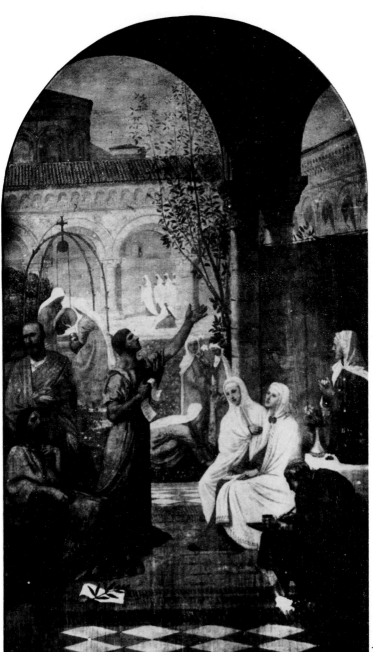

19

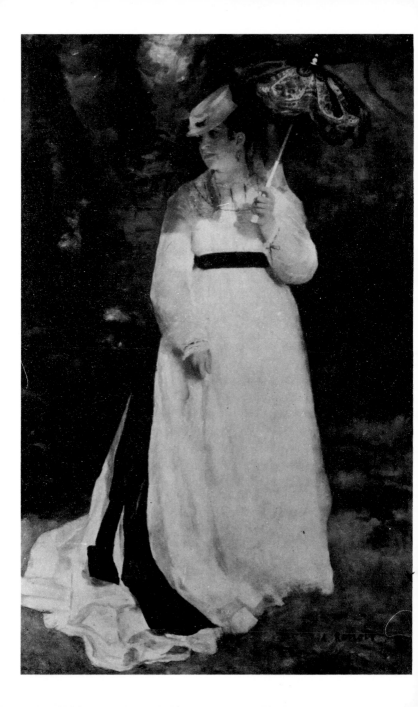

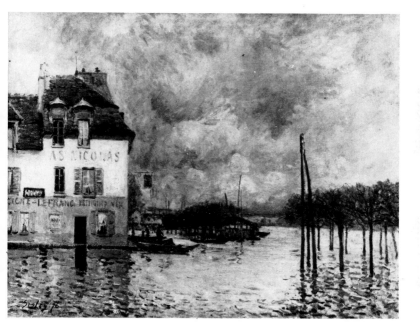

21. Renoir, *Lise*. Folkwang Museum, Essen.
« Une de nos femmes [...] peinte avec une grande vérité
et une recherche heureuse du côté moderne. »

22. Sisley, *Inondation à Port-Marly*. Musée d'Orsay, Paris.
« Tableau fait de larges coups de brosse et avec une coloration délicate. »

# Les chutes

23

23. Baudry, *La Perle et la Vague*. Musée du Prado, Madrid.

24. Cabanel, *Naissance de Vénus*. Musée d'Orsay, Paris.
« La déesse, noyée dans un fleuve de lait,
a l'air d'une délicieuse lorette, non pas en chair et en os — cela serait indécent —,
mais en une sorte de pâte d'amande blanche et rose. »
(« Nos peintres au Champ-de-Mars », *La Situation,* 1er juillet 1867.)

25. Cabanel, *La Mort de Francesca de Rimini et de Paolo Malatesta*.
Musée d'Orsay, Paris.
« On ne saurait rien imaginer de plus plat et en même temps
de plus prétentieux. C'est un classique qui dresse froidement
une orgie romantique à la Casimir Delavigne. »
(*Le Messager de l'Europe*, juillet 1875.)

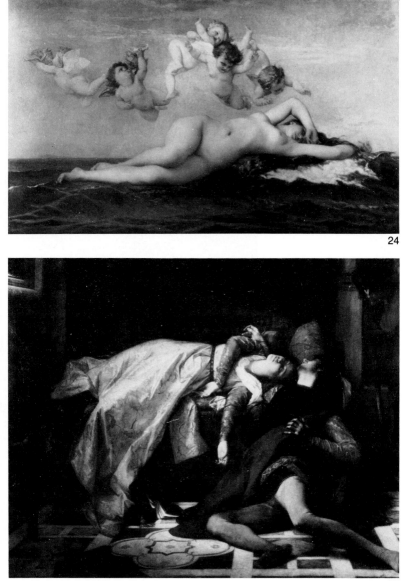

24

25

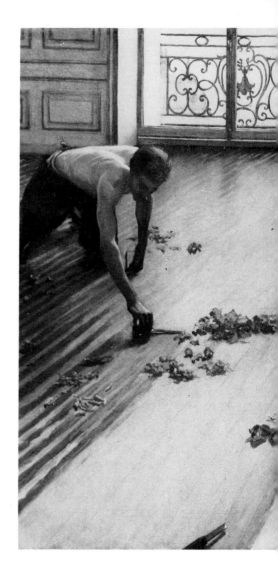

26. Caillebotte, *Les Raboteurs de parquet*. Musée d'Orsay, Paris.
« La photographie de la réalité, lorsqu'elle n'est pas rehaussée
par l'empreinte originale du talent artistique, est une chose pitoyable. »

27. Gérome, *Phryné devant l'Aréopage*. Kunsthalle, Hambourg.
« Une petite figure nue en caramel que des vieillards dévorent des yeux. »
(*Le Messager de l'Europe,* juillet 1878.)

28. Gervex, *Rolla*. Musée des Beaux-Arts, Bordeaux.

29. Jean-Paul Laurens,
*La Délivrance des emmurés de Carcassonne* (détail).
Musée des Beaux-Arts, Carcassonne.
« Il est difficile de se figurer une composition plus froide
pour représenter une émeute populaire [...].
Le coloris est terne [...].
Jean-Paul Laurens est un malheureux représentant
de cette soi-disant grande peinture. »

30. Meissonier, *Napoléon III à la bataille de Solférino (24 juin 1859)*.
Musée d'Orsay, Paris.

« Il ne s'agit pas de peinture ici. M. Meissonier emploie des couleurs,
il est vrai, mais il emploierait toute autre matière,
de vieux bouchons ou des pierres précieuses, qu'il obtiendrait le même succès.
Le tour consiste à être habile et à faire joli. »

« De petits bonshommes en porcelaine très délicatement travaillés,
propres, coquets, tout frais sortis de la manufacture de Sèvres [...]
enluminés de couleurs aigres et criardes. »

31. Alphonse de Neuville, *Le Cimetière de St Privat*. Musée d'Orsay, Paris.
« Sa peinture n'est que barbouillage. »

32. Roybet, *Un fou sous Henri III.*
Musée de Peinture et de Sculpture, Grenoble.
« Je ne sens pas la chair dans tout ceci, et si j'éprouve
quelque sympathie, c'est pour les deux dogues plantés
beaucoup plus carrément que leur maître. »

*Crédits photographiques :*

1, 2, 4, 5, 6, 7, 15, 16, 17, 20, 22, 24, 25, 26, 28, 31 : Réunion des Musées nationaux.
3 : Éditions Rizzoli. 8, 9, 10, 30 : Éditions Gallimard. 11 : Metropolitan Museum of Art.
12, 21 : Giraudon. 13 : CFL-Giraudon. 14 : Lauros-Giraudon. 18, 19 : Roger-Viollet.
23 : Artephot-Oronoz. 27 : Bildarchiv Preussischer Kulturbesitz. 29 : ND-Viollet.
32 : Collection Viollet.

L'ouverture du Salon de peinture a eu lieu hier, au milieu de la cohue la plus brillante qu'on puisse voir. Le spectacle était encore plus dans les salles que sur les murs ; les grandes mondaines de l'Empire, les actrices en vogue de Paris, toutes les femmes qu'on rencontre dans les salons, dans les théâtres, au Bois, aux solennités de tous genres, s'étouffaient là, en toilettes de gala, avec des traînes de soie et de velours sur lesquelles il était bien difficile de ne pas marcher ; la plupart même avait hardiment renoncé aux chapeaux, pour étaler des coiffures de bal, de simples branches de fleurs attachées dans les cheveux. Jamais je n'avais vu un tel luxe au milieu d'une telle poussière.

Je ne parle pas des hommes, des peintres, des écrivains, des notabilités politiques et financières, de ce Tout-Paris fatal qui se croirait déshonoré s'il n'assistait pas à toutes les ouvertures imaginables. Dès une heure de l'après-midi, on s'écrasait dans les salles. On peut évaluer les visiteurs au nombre de sept à huit mille. Le matin, toutefois, il n'y a eu que les artistes, les amateurs, les personnes en vue, petit monde désireux de se saluer entre soi et de suivre l'usage aristocratique qui consiste en cette circonstance à aller déjeuner chez Ledoyen, le restaurateur voisin des Champs-Élysées. La véritable foule n'est arrivée que l'après-midi. Je ne citerai personne. Tout le monde y était : c'est plus court, et c'est tout aussi clair. Cette année, comme l'Administration

des beaux-arts avait à elle tout le palais de l'Industrie, sans que la place fût rognée par aucune autre installation, elle a pu développer le Salon qu'elle a voulu. Les tableaux n'ont été accrochés que sur deux rangs, ce qui fait qu'ils sont tous bien placés ; seulement, cela a doublé le nombre des salles, qui sont au nombre considérable de vingt-quatre. Vous ne sauriez croire quel effroyable voyage offre le simple parcours de ces vingt-quatre salles de peinture. Cela est long comme de Paris en Amérique. Il faut emporter des vivres, et l'on arrive brisé, ahuri, aveuglé. Des tableaux, toujours des tableaux ; un kilomètre de taches violentes, des bleus, des rouges, des jaunes, criant entre eux, hurlant la cacophonie la plus abominable du monde. Rien n'est plus horrible comme ces œuvres ainsi jetées à la pelle, sous une lumière crue, devant lesquelles on défile sans un souffle d'air, la sueur au front. Les dames n'en font pas moins des mines coquettes, en agitant leurs éventails.

Certes, je n'entends pas faire ici besogne de critique d'art. Je serais très embarrassé, s'il me fallait donner des opinions motivées, après une première course désordonnée parmi ce tohu-bohu de paysages, de christs, de vierges, de paysans, de soldats, de femmes nues, de messieurs en habit, de prélats et de filles, de coups de soleil et de clairs de lune. D'ailleurs, ce n'est point ma charge. Je suis et ne veux être que chroniqueur. C'est tout au plus si je me permets de trouver le Salon ni meilleur ni pire que les Salons des autres années. En France, depuis la mort des grands maîtres, Delacroix et Ingres, nous avons une moyenne d'art convenable, qui se soutient par beaucoup d'habileté, beaucoup de ce « chic » tout français, qui fait de notre école l'école certainement la plus agréable de toute l'Europe. Nous tenons l'article peinture, les petits tableaux mignons, les figures de femmes bien troussées, les paysages intimes, absolument comme nous tenons l'article de Paris. La Russie, l'Angleterre, l'Amérique surtout se fournissent chez nous de littérature et d'art. C'est peut-être un peu pour cela que le Salon m'a toujours fait l'effet d'un bazar.

Cependant, il me faut vous citer les œuvres les plus regardées. Cela rentre dans le domaine de la chronique. Les paysagistes restent les artistes réellement originaux de notre

école. Là est notre gloire moderne, dans ce sens intime de la nature, cette découverte de la campagne vraie, avec ses frissons, ses eaux profondes, ses arbres vivants, ses grands cieux pleins d'air. Corot a, comme toujours, des toiles exquises, surtout un clair de lune rêveur, devant lequel le public s'écrase. Daubigny expose un champ de coquelicots, trempé de rosée, qui obtient également un grand succès. Puis je citerai encore les paysages vigoureux d'Harpignies, les campagnes vertes de César de Cock, les taillis superbes de Pelouze, un débutant d'hier en train de se mettre au premier rang. Je confesse toutefois que la foule reste assez tiède devant les paysages ; elle préfère les sujets, les images qui la passionnent. C'est ainsi que le peintre de Neuville produit une véritable émeute avec son tableau : *Combat sur une voie ferrée*. On n'a pas oublié son succès de l'année dernière : *La Dernière Cartouche* que la gravure a popularisée. Cette fois, c'est encore une scène tragique de la dernière guerre, et le public s'amuse là comme devant une gravure très réussie de *L'Illustration*. J'ajoute très bas que le tableau ne me paraît pas mériter un autre succès. Mêmes attroupements devant le portrait en pied du prince impérial, par Lefebvre, et cela pour des raisons que je n'ai pas besoin de dire ; devant les toiles de M. Alma Tadema, dont l'étrangeté archéologique stupéfie et arrête les gens au collet ; enfin devant *L'Éminence grise, de* Gérome, soignée comme une peinture chinoise exécutée sur laque, si proprement faite, que la foule se pâme.

Je vous signalerai encore quelques œuvres qui me paraissent devoir être les succès du Salon. D'abord, les trois toiles de Carolus-Duran ; un portrait charmant de sa fille, un portrait plus discutable de la comtesse de Pourtalès, et une grande femme nue, au milieu de feuillages trempés de vapeur, qu'il a intitulée : *Dans la rosée*. Ensuite, deux pendants de Duez, un peintre dont le nom va devenir populaire : une fille à cheveux rouges, superbe de crânerie, et une vieille chiffonnière, la hotte au dos ; le titre *Splendeur et Misère* suffit à faire comprendre l'antithèse. Puis je cite en tas le grand christ jaunâtre de Bonnat, les portraits élégants de Cabanel, les délicieuses poupées de Toulmouche, les figures charbonnées de Ribot, les saintetés au miel de Bouguereau, les très beaux panneaux décoratifs de Puvis de Chavannes,

toutes les gloires plus ou moins solides qui font le plus bel ornement du Salon depuis des années.

J'ai gardé Édouard Manet. Il a envoyé cette année une jeune femme assise avec sa fille devant la grille d'un chemin de fer et regardant passer les trains à toute vapeur[3]. La gamme, bleue et blanche, est charmante. J'avoue être un grand admirateur d'Édouard Manet, un des rares peintres originaux dont notre école puisse se glorifier. La toile appartient à l'admirable collection du chanteur Faure. Cela n'empêche pas la foule de s'égayer doucement. Elle a raison. Au milieu des toiles voisines, l'œuvre d'Édouard Manet fait une tache assez singulière pour que des yeux ignorants, gâtés par toutes les gentillesses de notre art, voient purement la chose en comique. Si l'on accrochait un Goya au Salon, on se tordrait.

Je suis allé fumer un cigare dans la grande nef transformée en jardin. Mais j'avais les yeux si malades, que je n'ai pas vu la sculpture. Il m'a semblé simplement apercevoir un magnifique buste d'Alexandre Dumas fils, par Carpeaux. Et les toilettes s'étalaient plus largement autour de moi. On aurait pu se croire à quelque réception princière, dans une serre gigantesque. Je me suis couché à neuf heures, avec une migraine épouvantable.

*Le Salon de 1875*

# LETTRE DE PARIS[1]

le 2 mai 1875

Hier, ouverture du Salon. Une journée de grosse fatigue. Cette année, le nombre des œuvres exposées a encore augmenté ; il est de trois mille huit cent soixante-deux. Les tableaux se trouvent répartis dans vingt-cinq grandes salles ; les statues sont toujours espacées au milieu du jardin ; je ne parle pas des dessins, aquarelles, gravures qui occupent d'interminables galeries. Imaginez quelle corvée, lorsqu'on veut, en une fois, donner un coup d'œil à l'ensemble de l'exposition ! Pendant six heures, on piétine le nez en l'air, suant, étouffant, les pieds écrasés par la foule, la gorge étranglée par la poussière.

Plus de sept mille personnes sont entrées, hier. Beaucoup d'artistes venant voir comment le public se comporte devant leurs œuvres ; tous les critiques d'art prenant des notes ; des journalistes, des amateurs, des actrices, le Tout-Paris des premières représentations, des femmes en toilette délicieuse, des rapins à longs cheveux et à chapeaux mous, une foule très mêlée en somme, à laquelle se joignent jusqu'à des paysans et des ouvriers en blouse, venus là on ne sait pourquoi ni comment. Dès dix heures, les salles étaient pleines. On a eu deux heures pour visiter une des ailes du palais de l'Industrie. Puis, à midi, le buffet a été encombré. Il faut avoir assisté à l'assaut des tables, pour comprendre le tohu-bohu que peuvent déterminer quelques milliers de personnes ayant faim. Plus de la moitié des visiteurs ont dû aller

déjeuner chez Ledoyen, dans les Champs-Élysées. L'après-midi a été ensuite consacré à achever le tour des salles. Mais la sortie a donné lieu à tout un drame. Le temps, très beau le matin, s'était gâté vers une heure ; une pluie diluvienne a tombé jusqu'à cinq heures. Pas une voiture. Les dames, en grandes jupes, se désolaient à la porte de sortie. J'ai vu des traînes magnifiques, des volants de soie et de dentelle ramasser la boue comme des balais. C'était une poussée, un écrasement, qui s'est enfin calmé, lorsque vers cinq heures et demie, la pluie a cessé, permettant aux dames de s'en aller, les robes retroussées, parmi les flaques d'eau.

Certes, je n'ai pas la prétention de vous donner une idée bien nette du Salon, après cette première visite. Les tableaux ne m'apparaissent qu'au fond d'une sorte de cauchemar. La seule impression qui me soit restée est celle d'un fouillis extraordinaire de couleurs, dansant, papillotant ; çà et là surnagent une grande femme nue, un Christ en croix suave, des arbres dans des paysages, et des soldats, et des lutteurs, et des marquises, et des animaux à remplir l'arche de Noé. Cependant, comme jugement général, je puis dire que l'ensemble du Salon est excellent. Beaucoup d'œuvres médiocres, mais plusieurs débuts heureux, des efforts louables, une habileté surprenante. Notre école française reste la première du monde, non pas que nous ayons en ce moment de grands maîtres, mais parce que nous possédons l'esprit, le métier facile, la tradition correcte, l'entrain superbe :

Voici, au courant de la plume, les toiles devant lesquelles le public s'entasse. Je prends les œuvres par genre, et je choisis les principales.

Les grandes toiles sont nombreuses. Le genre historique, très abandonné, fournit pourtant encore des morceaux fort intéressants. Seulement, la foi manque aux artistes, et les grandes toiles ne sont plus que des petites toiles grandies outre mesure. M. Gustave Doré a envoyé un tableau qui mesure dix mètres de long sur quatre de haut : *Dante* et *Virgile visitant la septième enceinte*. Quand l'artiste illustrait Rabelais de petites gravures hautes comme le pouce, il faisait des chefs-d'œuvre ; maintenant qu'il délaie ses qualités de mouvement et de pittoresque dans des toiles géantes, il ne fait plus que des œuvres médiocres. M. Puvis de

Chavannes reste un décorateur de grand style. M. Léon Glaize a une belle page : *Une conjuration aux premiers temps de Rome*, peinture très énergique. Enfin, je signale tout particulièrement l'immense tableau de M. Becker : *Respha protégeant les corps de ses fils contre les oiseaux de proie*, une légende biblique, très dramatiquement représentée. Au fond, un gibet colossal auquel les cadavres sont accrochés ; puis, au premier plan, la mère, armée d'un gourdin, se battant avec un aigle.

Les tableaux de genre abondent. Il faut des toiles de chevalet pour orner nos salons bourgeois. Je vous signalerai : *La Rêverie* de M. Jacquet, une jeune fille étrangement drapée dans un pan de velours rouge, œuvre originale et d'un sentiment remarquable ; *Les Baigneuses*, de M. Carolus-Duran, des femmes nues dans un paysage vert, dont le succès sera vivement discuté ; *Argenteuil*, de M. Manet, des canotiers dans une barque, le scandale du Salon, la toile à sensation, où je trouve pour ma part un grand talent, malgré les protestations du public ; *Les Lutteurs*, de M. Falguière, le début en peinture d'un sculpteur, un coup de maître, très intéressant et très regardé ; *Le Héros du village*, de M. Munckacsy, une scène de saltimbanque dans une ferme, enlevée avec un esprit de tous les diables ; *Un cabaret normand*, de M. Ribot, solide, admirablement peint, mais toujours un peu noir ; enfin, dans le goût classique, les toiles de M. Cabanel et de M. Bouguereau, le triomphe de la propreté en peinture, des tableaux unis comme une glace, dans lesquels les dames peuvent se coiffer.

Avez-vous remarqué que les tableaux de bataille eux-mêmes se sont rapetissés jusqu'à pouvoir orner des tabatières ? Où est le temps où Yvon peignait des toiles colossales qu'on avait peine à caser au musée de Versailles ? Maintenant, nous en sommes tombés à l'épisode. Peut-être est-ce une conséquence de nos défaites. Notre peintre de bataille est à présent M. de Neuville, dont les grandes illustrations coloriées ont un succès fou. Cette année, ses deux toiles : *Attaque par le feu d'une maison barricadée et crénelée* et *Une surprise aux environs de Metz*, causent parmi la foule une émotion extraordinaire. Il y a réellement là de grandes qualités d'esprit, d'adresse, de décor en un mot ; mais c'est de

la bien petite peinture, dans tous les sens. J'en dirai autant de M. Berne-Bellecour, dont *Les Tirailleurs de la Seine au combat de la Malmaison, le 21 octobre 1870,* est un agréable tableau, très finement composé, et rien de plus. Enfin, M. Detaille a peint le passage d'un régiment sur le Boulevard, à la hauteur de la porte Saint-Martin ; le Boulevard est encombré, les omnibus circulent ; il tombe quelques flocons de neige ; c'est une image agréable.

Les portraits montent chaque année comme une marée. Dans ce flot trouble, je ne choisirai que quelques toiles. Un Russe, M. Harlamoff, a un début éclatant, les portraits de M. Viardot et de Mme Viardot. Je crois à un grand succès. La peinture en est large et solide. On regarde aussi beaucoup le portrait de Mme Pasca, par M. Bonnat. L'actrice est debout, vêtue d'une robe de satin blanc. Je trouve cette peinture un peu lourde et trop crayeuse. M. Fantin-Latour, un peintre naturaliste qui a une grande science de la couleur, a exposé le portrait d'une dame et d'un monsieur, une des meilleures toiles du Salon. Restent les cent et quelques autres portraitistes, au milieu desquels j'aurais peur de m'égarer.

Quant au paysage, il demeure la gloire de notre école contemporaine. Les maîtres s'en sont allés, Troyon, Théodore Rousseau, Millet, Corot ; mais les élèves restent. Cette année, nous avons encore trois Corot, un surtout, *Les Plaisirs du soir,* un coucher de soleil avec des danses de faunes sur l'herbe, dans l'air rose du crépuscule, qui est une des œuvres les plus sincères et les plus émues que je connaisse. Ensuite, il faut nommer les toiles puissantes de M. Harpignies, nettes et colorées ; les vues de Bordeaux de M. Boudin, des tableaux d'un gris argentin si vrai et si doux ; les marines de M. Lapostolet, un artiste que les jurys refusaient hier encore et qui est en train de devenir un maître ; *Le Quai d'Orsay,* de M. Guillemet, une vue de Paris toute grouillante, la Seine, les ponts, les bords si finement colorés de la rivière. Je suis obligé ici d'être injuste ; car il me faudrait citer trop de monde.

Dans cette tour de Babel, j'ai voulu trouver la colonie des peintres marseillais. Deux surtout m'ont vivement frappé. Le premier, M. Brest, a trois toiles excellentes : *Kief de Hamour, aux environs de Constantine, Village de Beïcos, sur le Bosphore,* et une autre vue du même village. L'Orient est rendu dans

ces toiles avec un sentiment très large de la couleur et de la lumière. Le second, M. Huguet, qui n'est pas né à Marseille mais qui y a fait ses études de peintre, n'a exposé qu'une toile : *Un ravin de l'oued Kébir,* superbe également de coloration.

Voilà, en quelques mots, les notes que j'ai rapportées de ma première visite au Salon. Je ne suis pas ici critique d'art, mais simplement chroniqueur. J'ai voulu, à ce titre, vous conter une journée qui est toute une solennité pour le Paris intelligent.

# LETTRES DE PARIS
## UNE EXPOSITION DE TABLEAUX
### À PARIS[2]

juin 1875

I

L'exposition annuelle de tableaux à Paris s'est ouverte le 1er mai au palais de l'Industrie, sur les Champs-Élysées. Les premières expositions de cette sorte en France eurent lieu sous Louis XIV et primitivement elles se renouvelaient à des intervalles irréguliers et espacés, tous les sept ou huit ans ; ce n'est que tout récemment que la possibilité a été donnée aux artistes d'exposer chaque année leurs œuvres. Cette mesure est excellente sans doute, l'exposition devient souvent un véritable bazar, mais le bénéfice en est si grand pour tout le monde qu'on serait malvenu à déplorer la bousculade qui en résulte[3].

Le nombre des œuvres exposées va toujours grandissant. Cette année on a atteint le chiffre imposant de trois mille huit cent soixante-deux ! Inutile d'insister sur les avantages énormes que cette prise de contact avec le public représente pour les artistes. Ils entrent en relations directes avec lui. Chaque printemps ils ont l'occasion de lui manifester ou de lui rappeler leur existence, faire preuve de leur originalité, de montrer leurs progrès, de rester en communion constante avec leurs admirateurs. Pour mieux comprendre l'utilité des Salons, songez aux livres, aux romans par exemple, pour lesquels rien de pareil n'existe ni ne peut exister. Un peintre qui a du talent est populaire dès son premier tableau exposé.

Un écrivain met souvent des années de production pour conquérir péniblement une célébrité égale. Je n'ai point l'intention de soulever ici la question épineuse du caractère des expositions : certains voudraient que leur accès fût tout à fait libre, sans aucun examen préalable des envois, que l'exposition fût ouverte à tous les travailleurs sans exception ; d'autres voudraient que les tableaux fussent admis en nombre restreint, seulement les œuvres maîtresses. Je me contenterai de remarquer que le flot démocratique monte toujours et que les Salons se transforment en de véritables foires à peinture. Les portes s'ouvrent à presque toute espèce de marchandise. Au Salon, vous verrez de bons et de mauvais tableaux, vous en verrez aussi d'exécrables. La seule question des écoles exaspère la critique. J'y reviendrai par la suite : un tel état de choses semble le résultat fatal de l'anarchie artistique. Après la débâcle des traditions académiques, après les triomphes du romantisme et du réalisme, il ne reste qu'à admettre en bloc toutes les tentatives modernes. Pour moi, je suis loin d'en être fâché, et me félicite même que les choses en soient ainsi, puisque cela me permet un coup d'œil sur l'époque contemporaine tout entière. L'âge des dilettantes a disparu irrévocablement ; maintenant c'est le tour des analystes implacables qui veulent tout voir, tout avoir.

Quant au profit que retire le public de ces Salons où sont entassées des productions de tout genre, il est également immense. À mesure que les expositions sont sorties du cercle étroit de notre Académie de peinture, la foule a augmenté dans les salles. Autrefois, quelques curieux seuls se hasardaient. Maintenant, c'est tout un peuple qui afflue. Les dimanches, lorsque l'entrée est libre, on compte jusqu'à trente mille visiteurs. Les autres jours, le chiffre va de huit à dix mille. Et cela dure six semaines. On peut calculer que, pendant tout le temps que l'exposition reste ouverte, elle sera visitée par quatre cent mille personnes. Bien entendu, ce chiffre comprend ceux, assez nombreux, qui y retournent à plusieurs reprises, mais la foule des curieux n'en est pas moins énorme. Cette foule est des plus mélangées : j'ai vu des bourgeois, des ouvriers et même des paysans. C'est la vraie foule qui y circule : les ignorants, les badauds, les prome-

neurs de la rue, venus là pour tuer le temps. L'habitude est prise : des gens qui s'intéressent médiocrement à l'art accourent chaque année au Salon parce qu'ils y ont été l'année précédente et parce qu'ils s'attendent à y rencontrer des connaissances. Le Salon a passé dans les mœurs parisiennes, comme les revues et les courses. Certes, je ne prétends pas que cette cohue apporte là un sentiment artistique quelconque, un jugement sérieux des œuvres exposées. Les boutiquières en robe de soie, les ouvriers en veste et en chapeau rond, regardent les tableaux accrochés aux murs, comme les enfants regardent les images d'un livre d'étrennes. Ils ne cherchent que le sujet, l'intérêt de la scène, l'amusement du regard, sans s'arrêter le moins du monde aux qualités de la peinture, sans se douter même du talent des artistes. Mais il n'y a pas moins là une lente éducation de la foule. On ne se promène pas au milieu d'œuvres d'art, sans emporter un peu d'art en soi. L'œil se fait, l'esprit apprend à juger. C'est pourquoi cette promenade de chaque année à travers le Salon me paraît au plus haut point instructive pour le public, bien plus instructive que beaucoup d'autres promenades.

Quelle presse le 1er mai, jour d'ouverture de l'exposition ! Dès dix heures les voitures arrivent l'une après l'autre. Les Champs-Élysées, égayés à cette heure matinale par un soleil brillant, se remplissent d'une longue file de piétons pressés. Aux portes du palais de l'Industrie deux tourniquets fonctionnent inlassablement, avec le bruit des ailes d'un moulin à vent poussées par un vent furieux. On gravit un escalier monumental, on pénètre dans les salles, déjà pleines de visiteurs, et là on commence par cligner des yeux, aveuglé à la vue de quelques centaines de tableaux où s'entremêlent toutes les couleurs de l'arc-en-ciel. Il est difficile de décrire le sentiment de stupéfaction qu'on éprouve au premier abord. Cela chatoie et flamboie. Tous les tableaux sollicitent l'attention, on n'en examine proprement aucun. Il faut se recueillir, il faut accoutumer ses yeux à ces taches rouges, jaunes, bleues qu'on voit partout où l'on tourne la tête. Puis peu à peu il devient possible de concentrer son attention sur tel ou tel tableau. La visite commence. Il y a là vingt-cinq grandes salles, autrement dit plusieurs kilomètres de peinture à

étudier, si on mettait les tableaux bout à bout. Lourde besogne ! Pendant sept ou huit heures on est obligé de lutter dans la foule qui afflue continuellement, de se frayer péniblement un chemin jusqu'aux tableaux, de tendre le cou, suffoqué par la poussière, la chaleur et le manque d'air. Les plus courageux renoncent à l'idée de tout inspecter en une fois. Ils se contentent le premier jour de parcourir rapidement l'exposition entière. Une rumeur sourde s'élève des salles, causée par le piétinement discret de plusieurs milliers de pieds et rappelant le grondement de vagues se brisant incessamment sur un rivage.

Et avec tout cela, malgré la fatigue atroce qu'on ressent, le jour d'ouverture de l'exposition a en soi beaucoup d'attrait. Il représente l'intérêt de la nouveauté, qu'à Paris on est prêt à payer très cher. Ce jour-là se décide le sort des œuvres exposées. La mode s'attache aux tableaux qui ont produit une sensation. Des groupes se forment autour de différentes toiles ; les dames poussent des exclamations à voix basse, les messieurs discutent, entament des querelles esthétiques. Le soir, tout Paris cause de dix ou douze tableaux devant lesquels on s'est surtout attardé. En bas, dans le jardin central, sous un vaste toit vitré, on a aménagé une place parmi les arbustes verts pour le monde figé des statues. Des messieurs s'y rendent pour fumer un cigare et regarder les corps nus des déesses. Des dames fatiguées s'assoient sur les bancs et dévisagent les passants. Au buffet on consomme une grande quantité de bière. Il arrive, comme cette année, qu'une averse se mette à tomber, quelquefois au moment de la fermeture. Alors une terrible bousculade se produit. Pas moyen d'avoir un fiacre. Les dames traînent la queue de leur robe dans la boue. Neuf ou dix mille personnes s'attroupent autour des sorties et regardent d'un œil désespéré ruisseler la pluie. Enfin un rayon de soleil se montre et la foule rassérénée se disperse et patauge le long des Champs-Élysées, où coulent encore des torrents de boue.

Je suis allé plusieurs fois à l'exposition et connais maintenant toutes les toiles, même celles qui se cachent dans les coins. Je n'ai cependant pas l'intention de vous envoyer un rapport détaillé qui pourrait tout au plus présenter l'intérêt d'un catalogue. J'aime mieux tenter de brosser un tableau de

la situation actuelle de notre école française, et d'évaluer en termes généraux le moment artistique que nous traversons. Le Salon me fournira tout bonnement des exemples à l'appui de ce que j'avancerai. Les quelques tableaux auxquels je ferai allusion, les plus significatifs ou les plus caractéristiques, me serviront simplement de preuve pour renforcer les opinions que j'exprimerai dans le présent article.

## II

Tous les maîtres de notre époque sont morts. Voici déjà des années qu'Ingres et Delacroix ont laissé l'art en deuil. On les regrette toujours, car il n'y a personne pour les remplacer. Pour Courbet, qui a eu la bêtise impardonnable de se compromettre dans une révolte où il n'avait aucune raison de se fourrer, c'est comme s'il n'existait pas ; il vit quelque part en Suisse. Voici trois ans déjà qu'il ne donne rien de neuf. Théodore Rousseau, Millet, Corot, les coryphées du paysage, se sont suivis coup sur coup dans la tombe. En quelques années, notre école moderne a été comme décapitée. Aujourd'hui, les élèves seuls demeurent[4].

Notre peinture française n'en vit pas moins avec une prodigalité de talent extraordinaire. Si le génie manque pour l'instant, nous avons la monnaie du génie : une habileté de facture sans pareille, une science surprenante, une facilité d'invention incroyable. Et c'est pourquoi — à moins que l'orgueil patriotique ne m'aveugle — l'école française reste la première du monde ; non pas, je le répète, qu'elle ait un grand nom à mettre en avant, quelque artiste hors ligne ; mais parce qu'elle possède des qualités de charme, de variété, de souplesse, qui la rendent sans rivale. J'irai plus loin : la tradition, le convenu, le pastiche de toutes les écoles, semblent même ajouter à sa gloire. Nous avons à cette heure des Rubens, des Véronèse, des Vélasquez, petits-fils des génies célèbres, qui, sans grande originalité personnelle, n'en donnent pas moins à nos expositions un accent d'individualité très curieux. La France, en peinture, est en train de battre toutes les autres nations avec les armes qu'elle emprunte à leurs grands peintres de jadis.

Un des caractères les plus nets du moment artistique que nous traversons, est donc l'anarchie complète des tendances. Les maîtres morts, les élèves n'ont songé qu'à se mettre en république. Le mouvement romantique avait ébranlé l'Académie ; le mouvement réaliste l'a achevée. Maintenant l'Académie est par terre. Elle n'a pas disparu ; elle s'est entêtée, et vit à part, ajoutant une note fausse à toutes les notes nouvelles qui tentent de s'imposer. Imaginez la cacophonie la plus absolue, un orchestre dont chaque instrumentiste voudrait jouer un solo en un ton différent. Il s'agit avant tout de se faire entendre du public ; on souffle le plus fort possible, quitte à crever l'instrument. Pour mieux piquer la curiosité, on s'arrange un tempérament, surtout lorsqu'on n'en a pas ; on se risque dans l'étrange, on se voue à une résurrection du passé ou à quelque spécialité bien voyante. Chacun pour soi, telle est la devise. Plus de dictateurs de l'art, une foule de tribuns tâchant d'entraîner le public devant leurs œuvres. Et c'est ainsi que notre école actuelle — je dis école parce que je ne trouve pas d'autre mot — est devenue une Babel de l'art, où chaque artiste veut parler sa langue et se pose en personnalité unique.

J'avoue que ce spectacle m'intéresse fort. Il y a là une production infatigable, un effort sans cesse renouvelé qui a sa grandeur. Cette bataille ardente entre des talents qui rêvent tous la dictature, c'est le labeur moderne en quête de la vérité. Certes, je regrette le génie absent, mais je me console un peu en voyant avec quelle âpreté nos peintres tâchent de se hausser jusqu'au génie. Sinon aujourd'hui, demain un d'entre eux y atteindra d'un saut intrépide. On ne peut pas taxer de décadence une nation dont la production est si abondante et si diverse. Il faut songer aussi que l'esprit humain subit une crise, que les anciennes formules sont mortes, que l'idéal change ; et cela explique l'effarement de nos artistes, leur recherche fiévreuse d'une interprétation nouvelle de la nature, qu'ils n'ont pas encore pleinement réalisée. Tout a été bouleversé depuis le commencement du siècle par les méthodes positives, la science, la politique, l'histoire, le roman. À son tour, la peinture est emportée dans l'irrésistible courant. Nos peintres font leur révolution.

Ainsi, en attendant les génies de l'avenir, nous avons à faire

connaissance avec un curieux foisonnement d'artistes séduisants et ingénieux. À aucune époque les peintres n'ont été si nombreux en France ; je parle des peintres connus, dont les toiles ont une valeur courante sur le marché. Jamais non plus la peinture ne s'est vendue plus cher. Cet hiver les moindres tableautins sont montés à des prix fous. Ajoutez que beaucoup d'artistes travaillent pour l'exportation ; chaque année bon nombre de toiles filent sur l'Amérique et ailleurs. Je connais des peintres dont les esquisses les plus insignifiantes sont expédiées en Angleterre. Cela rentre dans l'article de Paris ; nous fournissons le monde de tableaux, comme nous l'inondons de nos modes et de nos babioles. Ainsi s'explique cette production inépuisable dont j'ai parlé. Le grand art n'a proprement rien à faire là-dedans. Il y a une consommation à laquelle il faut suffire. Les peintres deviennent dès lors des ouvriers d'un genre supérieur, qui achèvent la décoration des appartements commencée par les tapissiers. Peu de personnes ont des galeries ; mais il n'est pas un bourgeois à son aise qui ne possède quelques beaux cadres dans son salon, avec de la peinture quelconque pour les emplir. C'est cet engouement, cette tendresse des petits et des grands enfants pour les images peintes qui explique le flot montant des œuvres exposées chaque année au Salon, leur médiocrité, leur variété, le tohu-bohu de leurs caprices.

Enfin, si l'on veut posséder tout notre art actuel, il faut ajouter les préoccupations littéraires que le romantisme a introduites dans la peinture. Autrefois, dans les écoles de la Renaissance, un beau morceau de nu suffisait. Les sujets, très restreints, n'étaient que des prétextes à une facture magistrale. Je dirai même que, l'idée étant l'ennemie du fait, les peintres peignaient plus qu'ils ne pensaient. Nous avons changé tout cela. Nos peintres ont voulu écrire des pages d'épopée ou de roman. Le sujet est devenu la grande affaire. Les maîtres, un Eugène Delacroix par exemple, ont encore su se tenir dans le monde matériel du dessin et de la couleur. Mais les extatiques, les Ary Scheffer et tant d'autres, se sont perdus dans une quintessence qui les a menés droit à la négation même de la peinture. De là, nous sommes tombés aux petits peintres de genre, nous nous noyons dans l'anecdote, le couplet, l'histoire aimable qui se chuchote avec un

sourire. On dirait feuilleter un journal illustré. La littérature a tout envahi : je dis la basse littérature, le fait divers. Nos petits peintres ne sont plus que des conteurs qui tâchent de nous intéresser par des imaginations de reporters aux abois.

Une seule promenade au Salon suffit pour montrer cet embourgeoisement de l'art. Ce ne sont partout que des toiles dont les dimensions sont calculées de façon à tenir dans un panneau de nos étroites pièces modernes. Les portraits et les paysages dominent, parce qu'ils sont d'une vente courante. Ensuite viennent les petits tableaux de genre, dont l'étranger fait une consommation énorme. Quant à la peinture historique et religieuse, elle n'est soutenue que par les commandes du gouvernement et les traditions de notre École des beaux-arts. Généralement, quand nos artistes ne font pas très petit pour vendre, ils font très grand pour stupéfier. Et il faut voir le public au milieu de ces milliers d'œuvres ! Il donne malheureusement raison aux efforts fâcheux que les artistes tentent pour lui plaire. Il s'arrête devant les poupées bien mises, les scènes attendrissantes ou comiques, les excentricités qui tirent l'œil. Il est vrai que le style n'entre pas dans son admiration. Seule la médiocrité l'enchaîne. Rien n'est plus instructif à entendre que les observations, les critiques, les éloges de ce grand enfant de public, qui se fâche devant les œuvres originales et se pâme en face des médiocrités auxquelles son œil est accoutumé. L'éducation de la foule sera longue ; à certains instants on en désespère. Le pis est qu'il y a, entre les peintres et le public, une démoralisation artistique, dont la responsabilité est difficile à déterminer. Sont-ce les peintres qui habituent le public à la peinture de pacotille et lui gâtent le goût, ou est-ce le public qui exige des peintres cette production inférieure, cet amas de choses vulgaires ? Le problème demeure insoluble. Je crois cependant que l'art est tout-puissant. Quand un génie paraîtra, il subjuguera les esprits et fera l'éducation de toute une génération.

Il faut patienter et se contenter à l'heure présente de cette productivité étonnante que j'ai signalée. Je le répète : malgré toute la médiocrité des œuvres qui sont reçues à nos expositions, le spectacle d'une production si énorme n'est pas à négliger. On doit faire la part à la hâte et à la fatigue

dans cette production impétueuse. La France possède un art consommé. Le niveau moyen est très élevé. Au siècle présent nous avons eu Delacroix, Ingres et Courbet, sans parler des créateurs du paysage moderne : Corot, Millet et Théodore Rousseau. Déjà ces noms suffisent : ce n'est pas dans tous les âges qu'on trouve un faisceau de talents si divers et si individuels. Mais j'espère que le nôtre n'a pas encore dit son dernier mot, et que dans le dernier quart de siècle le plein jour se fera, le triomphe définitif de l'école réaliste, dont à présent encore nous n'entendons que le balbutiement d'enfant[5]. Ce que Corot a fait pour le paysage, il faut que quelque grand artiste le fasse pour le reste de l'art : aujourd'hui déjà on peint des arbres vivants ; bientôt on peindra des hommes vivants.

<center>III</center>

Bien que tous les genres de la peinture soient aujourd'hui confondus, je m'en tiendrai pour plus de simplicité à l'ancienne classification ; il n'est pas aisé de donner une idée claire de nos expositions à moins de suivre un système logique. Donc, je commencerai par la grande peinture, la peinture historique et religieuse.

Le goût général en France n'est pas du tout favorable à ces vastes toiles au dessin et au métier sévères. J'ai expliqué la passion pour la peinture de genre. Il faut ajouter cependant que notre Académie des beaux-arts continue à prêcher le beau traditionnel que la foule entoure d'un grand respect. L'Académie a bien perdu son autorité sur le goût du public et son infaillibilité d'oracle dont on reçoit les décrets à genoux, mais elle n'en représente pas moins le côté officiel de l'art, et les commandes du gouvernement se font en général à travers elle. En outre, les peintres académiques eux-mêmes commencent petit à petit à faire des concessions à la mode ; ils tâchent d'animer le vide du sujet par des détails archéologiques ou par la vivacité du coloris. Ils sont entraînés par l'universel courant d'anarchie, à tel point que de nos jours il devient difficile de trouver un petit-fils de David qui aurait conservé dans leur pureté les principes d'un classicisme

sévère. À l'École des beaux-arts tous les professeurs appartiennent à l'Académie, mais il n'y a pas cependant parmi eux d'uniformité dans l'enseignement ; chaque professeur a sa méthode, et chacun forme des élèves selon ses règles personnelles. Ainsi il règne, dans le sanctuaire des lois artistiques, la même immense confusion que dans le milieu des artistes libres. L'École produit des coloristes, des dessinateurs et même des réalistes, sans compter les peintres formés à Rome qui reviennent affublés de la défroque de quelque artiste italien dont ils ne se débarrassent qu'à grand-peine. On peut donc dire que les artistes qui ont passé par l'École des beaux-arts n'ont entre eux aucun lien, à part une certaine camaraderie qui par la suite contribue beaucoup à leur avancement. Ils sont membres d'une confrérie. Les prix, les médailles, les croix, les commandes leur échoient toujours. Je ne veux pas dire que l'École les frappe pour ainsi dire de médiocrité, mais, de fait, il est bien rare qu'un talent original naisse dans leur milieu. Ils portent leur vie durant comme un uniforme gris, ils sont remplis d'amour pour la décence et la médiocrité, ce qui permet de les reconnaître facilement. Si la foule s'incline devant leurs œuvres, c'est qu'en France, malgré nos quatre ou cinq révolutions, la foule n'environne de respect que les gloires patentées, que les gens distingués, certifiés grands hommes par l'Administration.

Sous le nom de grande peinture j'englobe donc tout simplement les tableaux de grandes dimensions. L'unité fait défaut, les principes ont péri. Et rien ne démontre mieux ce fait que les cinq ou six toiles dont je vais parler.

Le tableau le plus vaste de l'exposition paraît être celui que Gustave Doré a baptisé *Dante et Virgile visitant la septième enceinte* [6]. Il n'a pas moins de dix mètres de longueur et quatre de largeur, les mêmes dimensions que *Les Noces de Cana* de Véronèse. Imaginez un gouffre noir, au-dessus duquel flotte de la fumée et où grouille un tas de corps nus de couleur terreuse. Les pécheurs roulent par terre, leurs membres enlacés de serpents gigantesques. Et ainsi pour l'éternité, et à part cela rien, à l'exclusion des tristes silhouettes de Dante et de Virgile, perdues parmi tous ces corps. On dirait une caricature de Michel-Ange. Et le pis est que Gustave Doré a un talent artistique des plus originaux. Il a dessiné

d'excellentes illustrations pour de nombreux livres. Son nom est populaire. Ses illustrations des œuvres de Rabelais sont particulièrement réussies : de petits bouts d'hommes pas plus grands que le doigt, mais d'une animation, d'une vérité et d'une drôlerie inimitables. Et voici que maintenant, lorsqu'il fait des figures démesurément grandes, lorsqu'il rêve de créer quelque chose de titanique, son talent pâlit et s'éteint. Son sort est des plus malheureux. Désirant raviver les sympathies du public, un peu refroidies à son égard, il s'est imaginé que la grandeur du cadre pourrait donner de la grandeur à l'œuvre. Le public, frappé d'étonnement et de malaise, passe outre, ne comprenant pas de quoi il s'agit. L'erreur est fondamentale. Voilà un exemple très caractéristique de la façon dont certains de nos peintres comprennent la grande peinture.

Une certaine sensation a été causée par une autre grande toile, *Respha protégeant les corps de ses fils contre les oiseaux de proie,* de Georges Becker. Là nous nous trouvons nez à nez avec un des élèves de l'École des beaux-arts. On peut considérer cette œuvre comme l'une des tentatives les plus puissantes et les plus originales qui aient été faites récemment par un jeune peintre frais émoulu de l'École. Ce tableau a plusieurs mérites. Mais quelle tension et que de fatigue cérébrale dans la composition ! Respha est une des femmes de Saül : ses enfants ont été crucifiés pour plaire à Dieu. Dans le fond les sept fils sont cloués à une colonne, et au premier plan la mère, armée d'un bâton, se bat contre un aigle et l'empêche d'approcher des cadavres. La figure de la mère est colossale et drapée de vêtements clairs qui flottent autour d'elle ; elle a les yeux fixes, effrayants, et ouvre une bouche noire. Malgré les dimensions gigantesques, tout ceci manque absolument de grandeur. Il faut féliciter l'artiste d'avoir eu l'audace d'aborder un tel sujet ; on ne peut se défendre en même temps de protester contre les proportions données à certains sujets qui tiendraient parfaitement dans une toile d'un mètre carré.

Un autre élève de l'École des beaux-arts, Léon Glaize, a exposé une toile austère, qui ne manque pas de mérite : *Une conjuration aux premiers temps de Rome.* Elle représente une dizaine de jeunes gens demi-nus qui prononcent un serment

sur le cadavre d'un homme quelconque qu'ils ont tué et dont ils boivent le sang. Les corps sont très bien peints, mais quel sujet sauvage, ce cadavre, que des gens aux mines sérieuses saignent comme un porc ! On ne peut se retenir de sourire, tellement cette scène est éloignée de nos mœurs. Il est clair que le peintre a choisi le sujet non pour lui-même, mais en raison des études qu'il permettait de corps nus et de draperies. À l'École, les Grecs et les Romains ne constituent qu'un prétexte pour dévêtir des personnages réels, ne leur laissant qu'une draperie autour des reins. Ce serait indécent de représenter des contemporains déshabillés, et voilà pourquoi le monde moderne n'existe pas pour les peintres classiques.

Je désire signaler ici un autre groupe de peintres, les symbolistes, dont les idées compliquées exigent tout un travail de tête avant qu'on les comprenne. Cette race d'artistes a la vie dure. M. Merson envoie chaque année des compositions énigmatiques, devant lesquelles la foule fait halte avec la mine ébahie d'un instituteur de village à qui on soumettrait un texte égyptien. Cette année son tableau est intitulé : *Le Sacrifice à la patrie.* Cela représente un jeune homme, pâle et joli comme une jeune fille, étendu mort sur une espèce d'autel ; une femme, ce doit être la mère, pleure en se tordant les mains, pendant que de grandes figures d'anges symbolisant sans doute l'héroïsme, le dévouement ou quelque chose de semblable, planent dans le fond. Tout ceci est peint en je ne sais quelles couleurs blanchâtres, je ne sais quels tons transparents grâce à quoi le tableau fait penser à une colossale image de paroissien. Rien de plus froid, de plus cadavéreux, de plus intolérable dans ses prétentions au sublime [7] !

J'ai gardé pour la fin le grand tableau de Puvis de Chavannes. Retirée au couvent de Sainte-Croix, Radegonde donne asile aux poètes et protège les lettres contre la barbarie du temps. Voici enfin un talent réellement original, qui s'est formé loin de toute influence académique. Lui seul peut réussir dans la peinture décorative, dans les vastes fresques que demande le jour cru des édifices publics. À notre époque, avec l'écroulement des principes classiques, la question des peintures murales est devenue critique. La noblesse

des héros, la simplicité du dessin, toutes les règles qui faisaient du tableau une espèce de bas-relief dont les couleurs froides ne détonnaient pas avec le marbre des églises et des palais, se sont effondrées, faisant place à l'éclat du pinceau romantique. Et voici qu'il me semble que Puvis de Chavannes a trouvé une issue à cette impasse. Il sait être intéressant et vivant, en simplifiant les lignes et en peignant par tons uniformes. Radegonde, entourée de religieuses en habit blanc, écoute un poète qui déclame des vers entre les murs du couvent. La scène respire un charme grandiose et paisible. S'il faut dire toute la vérité, pour moi Puvis de Chavannes n'est qu'un précurseur. Il est indispensable que la grande peinture puisse trouver des sujets dans la vie contemporaine. Je ne sais qui sera le peintre génial qui saura extraire l'art de notre civilisation et je ne sais comment il s'y prendra. Mais il est incontestable que l'art ne dépend ni des draperies ni du nu antique ; il prend racine dans l'humanité elle-même et par conséquent chaque société doit avoir sa conception individuelle de la beauté[8].

J'aurais aimé parler de la peinture religieuse, seulement ici nous nous trouvons en face du commerce pur et simple. Les églises neuves ont besoin d'images, les curés achètent des crucifixions et des saintes-vierges. Il en résulte une vaste industrie. Certains peintres d'images saintes, pour donner de la valeur à leur signature, envoient des spécimens de leur art au Salon. Nous y voyons toute une série de scènes édifiantes du Nouveau Testament, des mises en croix. Rien de remarquable dans tout cela. Je sais que beaucoup de ces peintres sont des catholiques fervents ; même plusieurs religieux qui manient adroitement le pinceau envoient souvent leurs œuvres. Mais ils se refusent tous au souffle moderne, à la science, à la libre analyse ; et la naïveté, qui était ce que la foi avait de meilleur, a disparu. Leur peinture reste presque toujours mondaine, charnelle. On ne remarque plus cette inspiration, cette extase dont les tableaux des Primitifs étaient pénétrés. Je dirai un mot cependant des épisodes représentés par Charles Landelle et empruntés par lui à sa vaste composition *La Mort de saint Joseph*, une peinture rousse, sans aucun caractère, et encore de *La Mort de la Sainte Vierge* de Claudius Jacquand, ce triomphe de l'art

léché, un tableau verni avec tant d'application qu'on s'y voit comme dans un miroir. Il y a au Salon environ deux ou trois cents tableaux de composition religieuse du même mérite. Si le critique voulait évaluer en bonne conscience ces productions, il aurait du mal à indiquer quelles sont les pires, et quelles sont les meilleures.

IV

Le genre a envahi la peinture entière. J'ai signalé les tableaux colossaux, mais au fond ce n'est rien autre que le même genre auquel on a simplement donné des dimensions énormes. De même je pourrais prendre les peintres historiques en flagrant délit de concessions, trahissant les principes classiques en vue d'adoucir la sévérité académique et de se concilier les sympathies de la foule. Ce qui en résulte, c'est l'histoire embellie par la fantaisie, quelque chose comme Caton couronné de roses.

Cabanel est le génie de cette école[9]. Il a reçu toutes les médailles — une deuxième médaille, une première médaille, une médaille d'honneur —, il a reçu l'ordre de la Légion d'honneur, on l'a fait académicien, professeur à l'École des beaux-arts, membre de tous les jurys possibles. C'est un talent officiel, un talent devant lequel s'inclinent tous les honnêtes gens : essayez de mettre en doute le talent de Cabanel : on vous rira au nez et on répondra : « Vous divaguez ! En France, nous avons une Administration chargée de découvrir les hommes de talent, de les récompenser, de leur donner de l'avancement. Cabanel reçoit depuis vingt ans plus de récompenses et d'avancement que personne d'autre. C'est donc qu'il est le génie incarné. L'Administration ne saurait se tromper. » Que répondre à cela ? Le public, à qui on souffle ses engouements, est innocent. La principale malice de Cabanel, c'est d'avoir rénové le style académique. À la vieille poupée classique, édentée et chauve, il a fait cadeau de cheveux postiches et de fausses dents. La mégère s'est métamorphosée en une femme séduisante, pommadée et parfumée, la bouche en cœur et les boucles blondes. Le peintre a même poussé un peu loin le rajeunissement. Les

corps féminins sur ses toiles sont devenus de crème. Pour comble d'audace, il s'est risqué à introduire des tons et des coups de pinceau personnels. Tout est fait de propos délibéré, de sorte que cela paraît de l'originalité, mais Cabanel ne dépasse jamais les bornes. C'est un génie classique qui se permet une pincée de poudre de riz, quelque chose comme Vénus dans le peignoir d'une courtisane. Le succès a été énorme. Tout le monde est tombé en extase. Voilà un maître selon le goût des honnêtes gens qui se prétendent artistes. Vous exigez l'éclat de la couleur ? Cabanel vous le donne. Vous désirez un dessin suave et animé ? Cabanel en a fini avec les lignes sévères de la tradition. En un mot, si vous demandez de l'originalité, Cabanel est votre homme ; cet heureux mortel a de tout en modération, et il sait être original avec discrétion. Il ne fait pas partie de ces forcenés qui dépassent la mesure. Il reste toujours convenable, il est toujours classique malgré tout, incapable de scandaliser son public en s'écartant trop violemment de l'idéal conventionnel. Dans une des toiles qu'il expose cette année, l'artiste se confesse tout entier. Cela s'appelle *Thamar* : Thamar, insultée par Amnon, pleure sur les genoux de son frère Absalon. Le tableau représente une femme demi-nue. Elle sanglote, la tête cachée dans les genoux d'un homme lui aussi demi-nu. Cabanel a voulu briller par la perfection du métier et éclipser Delacroix. Il a peint une chambre d'une rare splendeur orientale, avec des tentures, des joyaux, des effets de lumière. Pour plus de relief, il a placé dans le fond une négresse. Et tous ces efforts n'aboutissent à rien : le tableau demeure prétentieux et sans caractère. Il ne frappe même pas les yeux. L'estampille grise du gouvernement est posée sur toutes les figures et les décolore. C'est une composition sans défaut et sans mérite ; la médiocrité la plus meurtrière parle à travers elle ; c'est un art composé de toutes les vieilles formules, renouvelées par la main adroite d'un apprenti ouvrier.

À côté de Cabanel j'inscrirai le nom d'Édouard Manet. Il est intéressant d'établir un parallèle entre lui et Cabanel. Depuis vingt-cinq ans, Manet se débat pour gagner les sympathies du public. Il a eu le même sort que Decamps, Delacroix, Courbet, tous des talents originaux dont les œuvres étonnèrent et effrayèrent la foule par le jour nouveau

sous lequel ils représentaient la nature. Le jury refuse ses peintures, le public éclate de rire à la vue de son visage. Il est un objet de raillerie pour la critique et partant pour tout Paris. Il va sans dire que Manet n'a jamais reçu ni récompense ni décoration, ni médaille. Enfin il ne sera jamais membre de l'Académie ; jamais l'idée ne lui viendrait de solliciter des commandes du gouvernement, et il ne vend ses toiles qu'à grand-peine à des amateurs. Manet a autant de malchance que Cabanel a de chance. Vous pouvez donc vous douter que les gens haussent les épaules quand vous faites observer que Manet a un grand talent et qu'il est en train de marquer plus profondément l'art contemporain que Cabanel. Les gens pensent que vous vous moquez d'eux. Comment ! Manet qui est à couteaux tirés avec les ministres et dont les tableaux sont si comiques ! Le plus difficile est de faire comprendre l'originalité dans l'art. Le temps seul peut forcer les gens à rendre justice aux artistes originaux. Il est nécessaire que les yeux s'habituent à l'étrangeté de leur facture. Manet est un artiste moderne, un réaliste, un positiviste. Il a cherché à accomplir, pour le visage et la figure, la même révolution qui s'est produite pour le paysage dans les trente dernières années. Il peint les gens comme il les voit dans la vie, dans la rue ou chez eux, dans leur milieu ordinaire, habillés selon notre mode, bref en contemporains. Cela ne serait rien encore ; mais l'ennuyeux, c'est que l'artiste a créé une nouvelle forme pour le sujet nouveau, et c'est cette nouvelle forme qui effarouche tout le monde.

D'abord, Manet a le souci de la vérité de l'impression générale, et non de l'achevé de détails qu'on ne saurait distinguer à quelque distance. Il fait preuve en outre d'une élégance naturelle ; il est un peu sec, mais beau, le sens du moderne est toujours fort développé chez lui, et ses coups de pinceau heureux l'égalent parfois aux maîtres espagnols. D'ailleurs, son influence sur notre école moderne devient de plus en plus sensible. Si on le critique vivement, on l'imite aussi ; il est réputé maître dans son domaine. Aussi est-il le chef de toute une bande d'artistes ; elle s'accroît continuellement, et de toute évidence l'avenir lui appartient. Les peintres, je parle de ses adversaires mêmes, ne peuvent lui dénier des qualités de premier ordre. Je le répète, l'incom-

préhension du public se dissipe peu à peu, et Manet apparaît
ce qu'il est en réalité, le peintre le plus original de son temps,
le seul depuis Courbet qui se soit distingué par des traits
vraiment originaux annonçant cette école naturaliste que je
rêve pour le renouveau de l'art et l'élargissement de la
création humaine

Cette année, Manet a suscité plus de querelles que jamais.
Il a envoyé, sous le titre *Argenteuil*[10], une scène observée par
lui au bord de la Seine : une barque avec deux rameurs, un
homme et une femme, la rivière à l'arrière-plan et le village
d'Argenteuil à l'horizon. Cette scène, éclairée par un soleil
brillant, se fait remarquer par ses couleurs très vives. Mais
voilà, on trouve l'eau de la rivière excessivement bleue, et les
plaisanteries sur cette eau ne tarissent pas. Le peintre a vu ce
ton, j'en suis persuadé ; sa seule faute est de ne pas l'avoir
atténué ; s'il avait fait l'eau azurée, tout le monde aurait été
ravi. En attendant, personne ne fait attention aux figures,
campées avec une vérité et un relief peu communs : la femme
avec sa robe à rayures, l'homme en vareuse de pêcheur et
chapeau de paille. Il n'y a là rien de mensonger. C'est un coin
de la nature, transporté sur la toile sans effets prémédités,
sans faux enjolivements. Dans les peintures de Manet on
respire fraîcheur du printemps et de la jeunesse. Imaginez
que sur les ruines des méthodes classiques et des artifices
romantiques, au milieu de l'ennui accablant, de la banalité
opaque et de la médiocrité, ait poussé une petite fleur, un
rameau vert sur la vieille souche flétrie. Eh bien ! ne serait-on
pas heureux de contempler un bourgeon vert, même enduit
d'une résine amère ? Voilà pourquoi je suis heureux de
contempler les œuvres de Manet parmi les compositions aux
relents de charnier qui les entourent. Je sais que la foule me
lapiderait si elle m'entendait, mais j'affirme que les toiles de
Cabanel pâliront et mourront d'anémie avant vingt-cinq ans
à peu près, tandis que les tableaux de Manet fleuriront le
long des années avec la jeunesse éternelle des œuvres
originales.

J'ai esquissé en grands traits deux artistes qui représentent
à mon avis de la façon la plus frappante les deux partis de
notre école, le parti conservateur et le parti progressiste.
Entre les deux se situe une immense foule de peintres lancés

à la recherche de l'individualité. On les compte par centaines. Je n'en citerai que quelques-uns, les plus connus.

L'un d'eux, Bouguereau[11], porte à l'extrême les insuffisances de Cabanel. La peinture sur porcelaine paraît grossière à côté de ses toiles. Ici le style académique est bien dépassé : c'est le comble du pommadé et de l'élégance lustrée. Son tableau, *La Vierge entourée de l'Enfant Jésus et de saint Jean-Baptiste*, est en tout caractéristique de son style. Je n'y ai pas fait allusion en traitant des tableaux religieux, parce que sa place est au boudoir, non à l'église.

Un autre, Carolus-Duran[12], est au contraire un élève de la nouvelle école. Je l'offenserais beaucoup, sans doute, en le traitant de disciple de Manet. Mais l'influence est incontestable. Seulement Carolus-Duran est un adroit ; il rend Manet compréhensible au bourgeois, il s'en inspire seulement jusqu'à des limites connues, en l'assaisonnant au goût du public. Ajoutez que c'est un technicien fort habile, sachant plaire à la majorité. Il jouit d'une grande renommée, pas aussi solide que celle de Cabanel, mais plus bruyante : c'est celle d'un artiste dont on craint encore quelque incartade peu convenable. Ses *Baigneuses* de cette année, cinq ou six petites figures de femme, toutes nues dans le coin d'un parc sur un tapis de verdure claire, ne manquent ni de grâce ni d'audace dans la manière. Son ciel, bleu avec des nuages blancs, ferait pousser des cris d'indignation, si c'était Manet qui l'avait peint. Bref, c'est un talent très intéressant mais d'une originalité douteuse.

Le troisième artiste, Ribot, sert d'exemple de ces peintres qui empruntent leur originalité aux écoles anciennes. Il a pris aux Espagnols et aux Flamands les couleurs enfumées de leurs tableaux. Il ne peint que noir, blanc et rose, et réussit des effets d'éclairage et des tons énergiques, très curieux, mais qui sentent l'étude. Dans son *Cabaret normand*[13] il y a des choses excellentes. Mais sommes-nous en Normandie ? J'en doute. Nous sommes plutôt en Hollande. Il y manque un air d'actualité. Je ne parlerai pas des vingt autres peintres dont chacun s'est glissé dans la peau de l'un ou l'autre des maîtres d'autrefois. Ils ont tous bien du talent, mais c'est le talent des commentateurs et des copistes.

Je fais une exception pourtant pour Chaplin[14]. Celui-là

reste français, seulement il s'imagine vivre il y a cent ans. Il lui semble qu'il est né au xviii<sup>e</sup> siècle et qu'il se trouve en relations étroites avec Boucher et Watteau. Il fait les corps laiteux, les visages roses. Son pinceau est un bouquet de fleurs. Quand il peint, le soleil inonde sa toile. La dernière, *Roses de mai*, des jeunes femmes souriantes, est pour ainsi dire tout imprégnée d'effluves amoureux. Mais le mieux, c'est que Chaplin est un excellent peintre ; je veux dire qu'il évite la trivialité de Bouguereau ; il n'a pas le pinceau mièvre, il reste viril malgré son charme.

Je relèverai encore deux débuts éclatants : Jacquet [15] a présenté une jeune fille drapée de velours rouge, en l'appelant *Rêverie*. Cette draperie rouge, un peu bizarre, magnétise la foule. Falguière [16], un sculpteur de talent, s'est montré encore plus doué comme peintre dans son tableau *Les Lutteurs*, qui compte parmi les surprises du Salon. Deux hommes nus luttent dans l'arène ; au fond se tiennent les spectateurs qui les regardent attentivement. Ces spectateurs sont des gens tout à fait vivants ; pour ce qui est des gladiateurs eux-mêmes, ils sont peints par un homme qui a étudié à fond le jeu des muscles.

Pour compléter cette revue rapide de la peinture de genre, je citerai encore Vollon [17], qui a poussé la représentation d'objets inanimés jusqu'à une rare perfection. Un chaudron quelconque, peint par lui, revêt un caractère épique. C'est le peintre inimitable de beaux fruits, de poissons argentés, d'armes magnifiques. Cette fois il expose une toile représentant un fusil. Jamais jusqu'ici le fer, l'acier, le cuivre n'ont été rendus avec une fidélité si étonnante.

Je m'arrête là, pour ne pas me perdre dans une masse de tableaux qui réclament l'attention. C'est assez d'avoir indiqué quelques œuvres typiques. Je passerai donc les yeux fermés devant une multitude de femmes nues. On les compte par dizaines. Il y a là des naïades, des bacchantes, des Dianes, des Danaés, des Lédas — toutes les belles de la mythologie. Mais quelles femmes pitoyables ! des poupées pour la plupart, des figures de porcelaine, de soie rose, de bois blanc ou de crème fouettée. Je passe également devant les scènes historiques : la rencontre de Laure et de Pétrarque, l'entretien d'Henri IV avec Sully, l'exécution de Marie

Stuart. Je passe devant les sujets littéraires : la Marguerite et
la Mignon de Goethe, la Namouna de Musset, la Salammbô
de Flaubert, les fables de La Fontaine. Je passe devant les
tableaux de mœurs empruntés à tous les pays du monde,
devant une file interminable d'Italiens, d'Espagnols, de
Turcs, de Hongrois et de Russes en costume national. Et me
délivrant enfin, non sans peine, de ce fouillis d'images
symboliques, d'idées biscornues et extravagantes, je me mets
à rêver, avec une ardeur nouvelle, de la naissance d'un
nouvel art qui exprimerait notre civilisation, et puiserait ses
forces dans le sein de notre société. Qu'on casse le nez aux
déesses, qu'on laisse l'histoire dans les livres, qu'on n'aille
plus chercher au bout du monde des prétextes à représenter
des costumes opulents ; il suffit que le peintre ouvre les yeux
le matin et rende dans toute sa vérité la vie telle qu'elle se
déroule en plein jour devant ses yeux, dans la rue.

## V

Je passe aux petits tableaux, à l'anecdote en peinture.
Cette partie est peut-être plus abondante que les autres. Tous
les goûts bourgeois trouvent ici leur satisfaction. Dans des
cadres riches, d'adorables jeunes femmes en robe de soie
lisent devant nous des billets doux, jouent avec une perruche
ou rêvent, leur ouvrage leur tombant des mains. Nous voyons
des scènes domestiques, des parties de piquet, un soldat qui
vole un canard, une beuverie joyeuse dans une charmille, des
mariages, des baptêmes, la promenade d'un couple d'amou-
reux le long des sentiers solitaires. Nous voyons des tableaux
pseudo-antiques, des matrones romaines à leur toilette, des
familles romaines en train de dîner, des Romains accom-
modés à toutes les sauces et avec des prétentions à une
fidélité archéologique absolue. Tout cela est très gentil.
J'approuverais même les artistes qui dépeignent les menus
côtés de la vie, s'il y avait dans leurs œuvres la moindre
parcelle de vérité. Mais ils ne voient en tout ceci qu'une
source intarissable de sentimentalité, de fausse grâce, de
scènes légèrement équivoques dont la vente est assurée. Ils se
soucient bien de la vie contemporaine [18] ! Ils n'empruntent

des scènes et des individus à notre société que parce qu'ils ont remarqué qu'il existe toute une classe d'amateurs qui trouvent un plaisir tout particulier à se reconnaître, eux, leurs costumes et leurs mœurs, dans les tableaux.

Y a-t-il, par exemple, rien de plus piquant que le tableau de Beaumont appelé *Au soleil*? Dans un coin de paysage se dresse un monument séculaire, quelque chose qui ressemble à un tombeau, sur lequel est couchée une figure les mains jointes, et au pied de cette ruine imposante, dans l'ombre jetée par la statue funéraire, sont étendus deux amoureux, un jeune monsieur et une jeune dame de la ville voisine, fort pimpants tous les deux et l'air étourdis par le champagne bu après un joyeux repas. Vous saisissez l'antithèse. C'est de ce genre de choses que le public raffole.

Ou bien encore, n'est-il pas charmant le tableau de Caraud : *Le Doigt piqué*? Imaginez un jeune homme, quelque gentilhomme du temps de Louis XV, qui applique un emplâtre sur le doigt d'une soubrette. Celle-ci sourit tendrement, et le jeune homme semble fort ému. Le caractère enjoué de toutes ces choses est évident. De plus, le costume ajoute un piment à l'ensemble. C'est une œuvre dans le goût de la Régence.

Gustave Boulanger se maintient dans le genre néo-classique dont j'ai parlé. Son *Gynécée* nous montre l'intérieur d'une maison grecque. La mère est assise, le père sourit, les enfants jouent autour d'un bassin. Tout cela est gentil, délicat, lissé. Firmin-Girard a le goût de la modernité. *Le Jardin de la marraine* nous montre dans le jardin une nourrice sur un banc ; elle a apporté le joli filleul à la charmante marraine, habillée à la dernière mode. C'est un tableau touchant pour jeunes mamans. Saintin, dans ses toiles *Pomme d'api, Distraction, Bouquetière*, se contente de peindre une seule figure, à vrai dire toujours la même femme, piquante, animée, au goût des lycéens. Enfin Vibert, un peintre supérieurement spirituel, dont les tableaux sont toujours désignés par un couplet ou un épigramme, a envoyé *La Cigale et la Fourmi*, fable dramatisée de La Fontaine. Aux abords d'un village, sur une route couverte de neige, un gros moine à la besace pleine a rencontré un acrobate maigre qui n'a sous le bras qu'une guitare. On sourit et on passe outre.

Tout de même ces tableaux se vendent dix et quinze mille francs. Certains, signés du nom de Gérome, vont jusqu'à vingt mille. Et dire que pendant sa vie les œuvres géniales de Delacroix trouvaient avec difficulté des acheteurs à quinze cents et quelques francs !

Voici encore quelques noms de tableaux, pris au hasard pour achever de montrer ce que c'est que la peinture que j'appellerai anecdotique : *À bout d'arguments ! — Madame, v'là la soupe ! — Pincés ! — La propriété, c'est le vol ! — Il n'y a pas de sot métier — Un petit sou — Choisis ! — Tant va la cruche à l'eau...* Il est inutile de nommer les auteurs et de décrire les œuvres. On peut deviner d'après les titres ce que sont les tableaux : tous des facéties d'almanach, des proverbes illustrés, des trivialités prétentieuses de toutes sortes, qui encombrent les Salons en province et à l'étranger.

En traitant de la grande peinture, je n'ai rien dit des tableaux militaires. La raison en est que dans les dernières années, surtout depuis notre défaite, nos peintres de bataille dépeignent le plus souvent les épisodes sur une échelle très réduite. Je me souviens des immenses tableaux commandés par le gouvernement à Yvon [19] après les guerres de Crimée et d'Italie ; pour trente ou quarante mètres de toile barbouillée on lui comptait cent mille francs. Et ces amples scènes, des champs de bataille complets, qui se trouvent maintenant au musée de Versailles, occupaient un mur entier dans la salle d'honneur de l'exposition. Aujourd'hui Yvon peint des portraits. Le coryphée de la peinture militaire, c'est maintenant Neuville [20], très doué pour la composition, et qui fait fureur avec ses reproductions d'épisodes de guerre, une douzaine de soldats se battant et mourant. C'est la peinture militaire transformée en peinture de genre. Le mérite de Neuville se borne à l'art avec lequel il dramatise un sujet. C'est un dessinateur et illustrateur de première force. Quant à sa peinture, ce n'est que du barbouillage. C'est comme si vous étiez au cirque, au dernier acte d'une pièce quelconque, lorsque les groupes ingénieusement disposés soulèvent un tonnerre d'applaudissements dans la salle. Les femmes pleurent devant ses tableaux, les hommes serrent les poings. Jamais son art de bouleverser les spectateurs ne s'est montré de façon plus saisissante que dans sa composition de cette

année : *Attaque par feu d'une maison barricadée. Armée de l'Est. Villersexel, le 9 janvier 1871.* Le village est déjà pris par les troupes du 18e corps. Les Allemands établis dans la maison prolongent le feu. À gauche, la maison sombre, volets clos, entourée d'une poignée de soldats. La fumée se traîne devant la façade à chaque salve. En bas gémissent les mourants. Et voici qu'à ce moment même les assiégeants sont en train de rouler jusqu'aux portes de la maison une charrette emplie de paille déjà enflammée. Cela produit une impression atroce. C'est un beau tableau, et qui remue en nous notre patriotisme blessé. Mais c'est tout.

Après Neuville il convient de citer Berne-Bellecour [21] qui a exposé ses *Tirailleurs de la Seine au combat de la Malmaison, le 21 octobre 1870.* Les soldats sont couchés dans les vignes et font feu : sur l'horizon opposé une fumée légère dénote la position de l'ennemi. Dupont aussi a exposé un tableau intéressant : *La Dernière Heure du combat de Nuits (Côte-d'Or).* Je termine avec Detaille [22], dont la peinture appartient déjà tout entière au genre. Voici son titre : *Le Régiment qui passe, Paris, décembre 1874.* Le décor est beau : le boulevard à la porte Saint-Martin, une chaussée boueuse, un ciel gris, sur les trottoirs une foule préoccupée qui circule ; on voit les affiches des boutiques voisines, les omnibus qui passent, et au milieu de la rue s'avance le régiment, précédé du tambour-major, derrière lui les tambours, la musique et enfin les soldats, dont les rangs serrés se perdent dans le lointain. Ajoutez les gamins, qui suivent en courant, les oisifs, bouche bée aux fenêtres, tout un coin de Paris vivant. Quel dommage que la transposition superficielle de la réalité rabaisse l'œuvre au niveau d'une image ! C'est curieux, chaque fois qu'un peintre se propose de reproduire la vie contemporaine, il se croit obligé de plaisanter et de falsifier ! Le sérieux dans l'art reste l'apanage des figures mortes de l'imitation classique.

VI

Les portraits, ces tableaux de la vie ordinaire, devraient évidemment, par leur caractère même, représenter le

moderne. Il n'en est rien. Bien entendu, les modèles sont pris dans la vie, mais presque toujours l'artiste songe à imiter une école quelconque. Il veut peindre comme Rubens, Rembrandt, Raphaël ou Vélasquez. Il a dans la tête un vieil idéal ; il déploie tous ses efforts à mentir au lieu de représenter sincèrement l'individu qui pose devant lui. C'est ainsi que nous voyons des copies pitoyables, des poupées fabriquées d'après les recettes connues ; un manque absolu de vie : nous ne reconnaissons ni l'homme moderne, ni la femme moderne, ni leurs mœurs ni leurs coutumes. Je ne parle pas de la ressemblance ; il y a bien la ressemblance géométrique, si on peut s'exprimer ainsi : le rapport exact des lignes que tous les peintres, les grands comme les petits, réussissent plus ou moins. Je souhaiterais trouver avant tout une ressemblance individuelle, de tout l'homme, son humeur, son caractère, son moi essentiel, en chair et en os. Mais d'une telle ressemblance nos peintres n'ont cure. Hors le besoin qu'ils éprouvent d'emprunter la manière d'un des maîtres d'autrefois, ils ne se soucient que d'une chose : plaire au modèle. On peut dire que leur grande affaire est d'effacer les traces de la vie. Leurs portraits sont des ombres, des figures pâles aux yeux vitreux, aux lèvres de satin, aux joues de porcelaine. Les têtes de cire tournant dans les vitrines des perruquiers n'ont pas les cils plus longs, les cheveux plus lustrés, le teint plus rose et la mine plus stupide. Ils n'osent ajouter les couleurs vivantes de la nature : le jaune, le brun, le rouge. Ils ne se permettent que les tons tendres, noyés, et si l'un d'entre eux hasarde des ombres plus tranchantes, l'effet se perd malgré tout dans un barbouillage de figures mortes.

Je suis sévère, je le sais, mais je parle de la majorité et, bien entendu, je mets à part les gens de talent. Avec cela, on ne saurait protester assez fort contre les portraits de camelote qui paraissent chaque année aux Salons. Le fait est qu'il s'est développé ici une industrie des plus florissantes. Si le chiffre des portraits s'accroît d'année en année, la raison en est que ce genre de peinture rapporte énormément. Chaque portrait, même d'un peintre médiocre, se vend quinze cents, deux mille francs, et les portraits d'artistes plus connus atteignent cinq, dix, vingt mille francs. Parmi la bourgeoisie et la noblesse il est de mode de commander son portrait à tel ou

tel peintre. On pend le portrait au mur du salon principal. Il complète l'ameublement de la pièce. On comprend que le peintre gagne beaucoup d'argent. Son talent est une affaire de mode.

Bonnat [23] a exposé un portrait de Mme Pasca qui a fait fureur au Salon. La grande artiste, dans une robe de satin blanc bordée de fourrure, est debout, la tête relevée ; le bras droit, nu, pend le long du corps, la main gauche s'appuie sur une chaise de bois doré. Elle est superbe, énergique, triomphante. Il faut dire que Bonnat n'est pas à classer parmi les peintres de chic. Ce n'est pas lui que je visais dans mes observations générales sur la tendance de nos portraitistes à diluer la vie. Au contraire je lui fais grief de l'avoir épaissie, de s'être trop appesanti en peignant. La tête de Mme Pasca me semble un peu lourde. En réalité il y a plus de feu, plus d'animation, plus d'esprit dans les traits de sa physionomie. La robe de satin blanc est également trop lourde ; on reconnaît à peine l'étoffe. Mais ce qu'il convient de louer sans réserve, c'est ce bras droit, ce bras nu qui tombe si noblement et donne tant de caractère à toute la figure ; il est fait de main de maître. À part cela, certains détails sont remarquables, la bague, l'agrafe de la ceinture, rendue avec tant de vérité qu'on pourrait s'y tromper et les prendre pour réelles. Enfin la facture de la chaise est admirable, inimitable. Bonnat n'est pas de ceux que j'aime, mais je conviens volontiers qu'aucun des peintres d'aujourd'hui ne sait rendre une figure avec tant de force. Mme Pasca est très à la mode à l'heure présente. Elle passe ses vacances d'été à Paris et a reparu depuis peu dans le rôle créé par elle en 1868 de Fanny Lear dans la pièce de MM. Meilhac et Halévy. La pièce est médiocre à souhait ; une aventurière s'empare d'un vieux baron et, bien entendu, reçoit son châtiment au dénouement. Mais le talent de Mme Pasca a insufflé la vie à cette production. Le Vaudeville, qui se trouvait à l'agonie, fait une recette énorme. L'actrice excelle surtout dans le troisième acte. Paris, qui la regrettait depuis que Pétersbourg nous l'avait ravie, la comble d'ovations frénétiques. Elle retournera l'hiver prochain à Pétersbourg, grandie de ce triomphe. La foule qui s'attarde devant son portrait se compose de spectateurs qui l'ont applaudie au Vaudeville. Le portraitiste

qui, de pair avec Bonnat, a récolté le plus de lauriers cette année est un peintre russe, Alexis Harlamoff[24]. Il a exposé des portraits de Louis et de Pauline Viardot. Ces portraits sont tous les deux magnifiques. Harlamoff, que personne ne connaissait il y a deux mois, est aujourd'hui salué comme un peintre des plus remarquables. Les deux portraits sont un peu noirs. C'est le seul reproche que je lui fais. Mais en compensation, quelle vérité! C'est le portrait de Mme Viardot qui me plaît le plus. La grande cantatrice est habillée de noir, un fichu de tulle noir jeté sur ses épaules. Les bijoux dans ses cheveux et autour de son cou tranchent de façon éclatante sur le ton sombre qui règne dans le portrait. Elle a les mains jointes sur les genoux. Tout ceci est très simple, sans l'attrait de l'élégance, plutôt un peu brutal. Le corps vit; le port de la tête a de l'allant; en somme, c'est le début d'un puissant talent.

Je ne saurais non plus taire mon admiration pour le tableau de Fantin[25], comprenant deux portraits : *M. et Mme E \*\*\**. L'époux est assis sur un siège et feuillette un album de gravures; sa femme, debout à côté de lui, les regarde. Tout cela est très juste et simple. Rien d'étudié : les deux figures sont vues comme dans la vie réelle, cela a suffi pour créer une œuvre admirable. Fantin est un des peintres de la jeune école naturaliste. Il a déjà remporté de grands succès; mais ses œuvres sont particulièrement estimées en Angleterre; il envoie là-bas presque toutes ses toiles. C'est un technicien très habile, et les copies qu'il a exécutées des *Noces de Cana* jouissent d'une popularité bruyante.

Maintenant il faut que j'en vienne à la peinture vulgaire. Je pourrais encore citer le beau portrait du général Billot, dû à Feyen-Perrin, mais ensuite il me faut revenir à Cabanel qui est à la tête de toute une phalange de portraitistes à la mode. J'ai parlé de lui plus haut. Ses portraits sont encore plus banaux et décolorés que ses autres tableaux. Je nommerai aussi MM. Delaunay, Lefebvre, dont les compositions sont aussi peu éclairées que celles de leur maître; Bonnegrace qui prétend à l'énergie alors qu'il en manque complètement; Mlle Jacquemart qui pendant quelque temps était spécialiste des portraits officiels; et enfin Henner, un homme réellement doué mais qui me plaît médiocrement. Et je n'ai pas

encore fini! Ainsi, Carolus-Duran peint aussi des portraits
qui jouissent d'une grande faveur. Il reproduit superbement
les étoffes, et leur sacrifie en partie les figures. J'en passe bien
d'autres et des plus célèbres. Certains artistes ont peint au
cours d'une trentaine d'années toute une génération de
bourgeois; ils ont conquis une belle renommée et ont bâti
leur fortune; mais aujourd'hui leurs admirateurs mêmes
haussent les épaules en passant devant leurs compositions.
Vaut-il la peine de parler de choses qui vivent une saison,
comme la couleur d'une robe et la forme des chapeaux?

VII

Le paysage constitue la gloire de l'école française
moderne[26]. Dans cette branche de l'art elle a, depuis qua-
rante ans, fait preuve d'un véritable esprit créateur. À
présent la révolution est accomplie, le triomphe est assuré.
Le naturel a définitivement délogé l'artifice.

Il faut se rappeler ce qu'était le paysage classique. On
composait un horizon de la même façon qu'un tableau avec
personnages vivants. Il existait des règles pour la disposition
correcte des lignes. Les arbres devaient être nobles, les eaux
étaient sujettes à des formules, les rochers étaient entassés
avec une régularité architecturale. Et on n'oubliait pas de
placer dans le fond le profil d'un temple, une rangée de
colonnes, quelque chose en un mot qui rappelât Rome ou
Athènes. Quant aux personnages, ce ne pouvaient être que
des déesses d'Ovide ou des bergers de Virgile. Je ne saurais
exprimer jusqu'à quel degré de bêtise, de banalité, de
vulgarité et de mensonge les petits-fils dégénérés de Poussin
étaient descendus. C'est alors qu'apparurent des artistes
révolutionnaires. Ils emportèrent leur boîte de couleurs dans
les champs et les prés, dans les bois où murmurent les
ruisseaux, et tout bêtement, sans apprêt, ils se mirent à
peindre ce qu'ils voyaient de leurs yeux autour d'eux : les
arbres au feuillage tremblant, le ciel où voguent librement
les nuages. La nature devint la souveraine toute-puissante, et
l'artiste ne se permit plus d'estomper une seule ligne sous
prétexte de l'ennoblir.

Je dois ajouter que l'opposition à ces nouveautés ne fut pas vive. Le paysage classique se mourait de phtisie. Pas un pinceau de talent ne prit sa défense. Il y a dix ans, Paul Flandrin et Alfred de Curzon étaient les seuls à composer des paysages ou, pour mieux dire, à choisir des horizons tels qu'ils parussent composés. Aujourd'hui ils ont rendu les armes, ils se sont perdus dans la foule des paysagistes et n'ont gardé de leurs attachements classiques que la pâleur d'une peinture chlorotique. L'Académie et l'École des beaux-arts elles-mêmes ont dû plier la tête. Elles se vengent sur le paysage naturaliste en feignant de le mépriser. À les entendre, nos paysagistes ne peignent que des études ; la nature peut seulement fournir des indications ; l'art suprême consiste à composer d'après ces indications des tableaux qui seraient des monuments. Cependant personne ne s'avise de revenir en arrière, et si l'école classique manifeste son dédain, il s'y mêle une forte peur, car elle se rend compte que le mouvement naturaliste peut s'étendre du paysage au reste de l'art. Dans les premiers temps le public s'irritait plus que personne contre les paysagistes innovateurs. Il ne compre-nait pas cette nouvelle interprétation de la nature. La lutte s'est prolongée plus de vingt ans. Je ne vais pas récapituler les noms de tous les combattants, je ne citerai que deux peintres dont l'influence fut décisive : Corot et Théodore Rousseau. Je nommerai aussi Millet, bien que dans ses paysages les figures humaines jouent le premier rôle. Ce dernier aimait les paysages spacieux, et les lignes droites d'un champ labouré par un paysan prenaient chez lui une grandeur épique. Ce furent les trois principaux héros de la lutte. Au cours de ces trente années ils n'ont pas déposé les armes, bien que ridiculisés par la foule, refusés par tous les jurys, sans pain, sans gloire. Et voici qu'aujourd'hui leurs noms sont auréolés de gloire, le champ de bataille leur est resté, et tous les paysagistes marchent dans la voie qu'ils ont ouverte.

Je ne vais pas non plus nommer tous les beaux paysages qu'on peut voir au Salon. Ils sont trop nombreux. Le mou-vement naturaliste a sensiblement haussé le niveau moyen ; il suffit de peindre d'après la nature, en évitant tout embellis-sement, pour lui emprunter une parcelle de sa grandeur.

Corot, mort il y a quelques semaines, a envoyé au Salon
trois tableaux : *Bûcherons, Les Plaisirs du soir*, et *Biblis. Les
Plaisirs du soir* sont particulièrement beaux. Dans le crépus-
cule, sous de grands arbres, dansent des nymphes. Le ciel est
d'un gris tendre ; le soleil n'a laissé à l'horizon qu'une étroite
bande de rose ; l'eau de l'étang est déjà noire. Tout est
tranquille, la nature s'endort doucement.

Un des disciples de Corot, Harpignies[27], est le plus actif des
paysagistes. Il a exposé cette année un tableau : *Les Chênes de
Châteaurenard*, magnifique de vérité. Les arbres puissants
tendent vers un ciel clair leurs branches gigantesques et au
loin s'élèvent des falaises. Un autre élève de Corot, Guille-
met[28], se distingue par une remarquable élégance. L'année
dernière il a exposé une vue des quais de la Seine prise de
Bercy qui a eu un vif succès. Cette année il a redonné une vue
de la Seine, mais du quai des Tuileries : à gauche le quai
d'Orsay avec la Chambre des députés et le palais de la Légion
d'honneur, puis les ponts, sous lesquels coule le fleuve
parsemé de bateaux, et tout au fond la Cité et la cathédrale
de Notre-Dame, se découpant sur un ciel bleu. Ceci, c'est
Paris vivant. Guillemet aime les larges horizons et les rend
avec un luxe de détails qui ne nuit pas à la splendeur de
l'ensemble.

Il y a encore quatre ou cinq paysagistes de talent. Boudin a
exposé des vues de Bordeaux qui se recommandent par de
grands mérites, bien que je préfère les vues maritimes qu'il a
exposées l'année dernière. Lapostolet est également un excel-
lent peintre. Sa *Plage de Villerville* respire une vérité frap-
pante. Karl Daubigny[29] est un digne élève de son père qui fut
un paysagiste des plus doués, et son *Embarquement des
huîtres à Cancale* serait une excellente chose si la peinture
était moins maladroite.

Je suis obligé de couper court à cet exposé. Je le répète, si je
voulais être équitable, il me faudrait remplir de noms encore
plusieurs pages. Je me contenterai d'avoir signalé en termes
généraux la profusion de paysagistes doués que nous avons
en France. Et s'ils ont vaincu, c'est encore une fois parce
qu'ils se sont détournés des formules mensongères et se sont
consacrés à l'étude de la nature.

VIII

J'aimerais pour conclure résumer en termes clairs, même au risque de tomber dans les redites, les opinions que j'ai exprimées dans cet article sur l'exposition de peinture de 1875.

L'enfantement continu auquel nous assistons, s'il met au jour bien des œuvres avortées, n'en est pas moins une preuve de puissance. Il est beau de voir parmi nos désastres et nos bousculades politiques, une telle vitalité dans notre production artistique. J'ajoute que l'anarchie de l'art, à notre époque, ne me paraît pas une agonie, mais plutôt une naissance. Nos artistes sont, non pas des vieillards qui radotent, mais des nourrissons qui balbutient. Ils cherchent, même d'une façon inconsciente, le mot nouveau, la formule nouvelle qui aidera à dégager la beauté particulière de notre société. Les paysagistes ont marché en avant, comme cela devait être ; ils sont en contact direct avec la nature ; ils ont pu imposer à la foule des arbres vrais, après une bataille d'une vingtaine d'années, ce qui est une misère lorsqu'on songe aux lenteurs de l'esprit humain. Maintenant, il reste à opérer une révolution semblable dans les autres domaines de la peinture. Mais là, c'est à peine si la lutte s'engage. Delacroix et Courbet ont porté les premiers coups ; Manet continue leur œuvre ; mais la victoire, il faut l'avouer, n'est pas à prévoir dans un proche avenir. Il faudrait un peintre de génie dont la poigne soit assez forte pour imposer la réalité. Le génie seul est souverain en art.

En attendant, quand on flâne à travers les vingt-cinq salles immenses de l'exposition, on se dit : Voilà bien des tableaux médiocres en somme. Mais qu'importe ! quelque part dans Paris peut-être, dans un triste atelier, le grand talent attendu travaille déjà à des toiles que les jurys refuseront pendant vingt ans, mais qui alors rayonneront comme la révélation d'un nouvel art.

Cet espoir console des trivialités que l'on voit pendues aux murs, et on se prend à rêver au renouvellement de l'idéal, à l'élargissement de la création humaine, au triomphe de la nature dans le vaste champ des connaissances.

*Le Salon de 1876*

# LETTRE DE PARIS[1]

[Marseille] le 29 avril 1876

J'ai dû vous annoncer l'ouverture, rue Le Peletier, dans les salons de M. Durand-Ruel, d'une exposition de tableaux très curieuse, faite par un petit groupe d'artistes novateurs. On les appelle intransigeants, peut-être parce qu'ils n'envoient plus au Salon officiel ; mais il faut ajouter qu'on les y a refusés avec un parti pris d'école, qui explique suffisamment leur intransigeance. On les appelle aussi impressionnistes, parce que certains d'entre eux paraissent vouloir rendre surtout l'impression vraie des êtres et des choses, sans descendre dans une exécution minutieuse qui enlève toute sa verdeur à l'interprétation vive et personnelle. On me permettra de n'employer ni l'une ni l'autre de ces étiquettes. Pour moi, le groupe d'artistes en question est simplement un groupe d'artistes naturalistes, c'est-à-dire d'artistes consciencieux qui en sont revenus à l'étude immédiate de la nature. Chacun d'eux, d'ailleurs, a heureusement pour lui sa note originale, sa façon de voir et de traduire la réalité à travers son tempérament.

Dans les trois salons où sont exposés les tableaux, ma première sensation a été une sensation de jeunesse, de belles croyances, de foi hardie et résolue. Je trouve qu'on respire là un air excellent, clair et pur, comme l'air qui souffle en mai sur les montagnes. Même les erreurs, même les choses folles et risquées ont une saveur charmante pour les visiteurs qui aiment les libres expressions de l'art. Enfin, on n'est donc

plus dans ces salons froids, gourmés et fades des expositions officielles ! On entend bégayer l'avenir, on est en plein dans l'art de demain. Heureuses les heures de batailles artistiques !

Je veux dire un mot des dix ou sept peintres qui sont à la tête du mouvement. Et pour ne pas distribuer des couronnes, ce qui n'est heureusement pas mon rôle, je vais adopter l'ordre alphabétique.

M. Béliard est un paysagiste dont le trait caractéristique est la conscience. On sent en lui un copiste soigneux de la nature. Il gagne à l'étudier avec persévérance, une solidité puissante qui fait de ses moindres toiles une traduction savante et littérale. Certains de ses paysages : *La Rue de Chaufour à Étampes*, les *Bords de l'Oise*, *La Rue Dorée à Pontoise*, sont des pages excellentes, solidement bâties, d'une tonalité extrêmement juste, qui arrivent jusqu'au trompe-l'œil, tant elles sont fidèles. Ma seule critique est que la personnalité manque encore un peu. Je voudrais une flamme qui montât dans toute cette conscience, même si cette flamme devait brûler aux dépens de la sincérité.

M. Caillebotte a des *Raboteurs de parquets* et *Un jeune homme à sa fenêtre*, d'un relief étonnant. Seulement, c'est là de la peinture bien anti-artistique, une peinture propre, une glace, bourgeoise à force d'exactitude. Le décalque de la vérité, sans l'impression originale du peintre, est une pauvre chose.

M. Dagas (*sic*) est un chercheur qui arrive parfois à un dessin très serré et très individuel[2]. Ses *Blanchisseuses*, surtout, sont extraordinaires de vérité, non pas de vérité banale, mais de cette grande et belle vérité de l'art qui simplifie et élargit. Sa *Salle de danse* également, avec des élèves en jupes courtes qui essaient des pas, a un grand caractère d'originalité. Le peintre a un amour profond de la modernité, des intérieurs et des types de la vie de chaque jour. Le malheur est qu'il gâte tout en finissant. Ses meilleures choses sont des ébauches. Quand il achève, il peint mince et pauvre, il fait un tableau comme ses *Portraits dans un bureau (Nouvelle-Orléans)*, qui tient de la gravure de mode et de l'image des journaux illlustrés. Chez lui, l'esthétique est excellente, mais je crains bien que l'artiste n'ait jamais la main largement créatrice.

M. Claude Monet est certainement un des chefs du groupe. Il a un éclat de palette extraordinaire. Son grand tableau, intitulé *Japonerie,* une femme vêtue d'une longue robe rouge du Japon, est prodigieux de couleur et d'étrangeté. Dans le paysage, il voit clair, en plein soleil. Ce ne sont plus les paysages rissolés de l'école romantique, mais une gaieté blonde, une décomposition de la lumière s'irisant de toutes les couleurs du prisme. Là est la véritable originalité de la nouvelle école, dans l'étude de la vraie lumière et du plein air. Je citerai par exemple la *Prairie,* une petite toile, rien qu'une nappe d'herbe avec deux ou trois arbres se découpant sur le bleu du ciel. C'est d'une simplicité et d'un charme exquis. La décoloration des verts et des bleus au grand soleil y prend une intensité de lumière aveuglante. On sent l'or pâle de l'astre brûler dans l'air. Il me faudrait indiquer encore d'autres tableaux, entre autres une femme en blanc, assise à l'ombre dans la verdure, et dont la robe est criblée par une pluie de rayons, comme à larges gouttes. Toutes ces œuvres sont très originales et très modernes.

Mlle Berthe Morisot a des petits tableaux, dont les notes sont d'une vérité exquise. Je nommerai surtout deux ou trois marines d'une grande finesse et des paysages, des femmes et des enfants se promenant dans les hautes herbes.

M. Pinarro (*sic*) est plus révolutionnaire encore que M. Monet. Chez lui, les notes prennent une simplicité et une netteté plus naïves. L'aspect de ses paysages tendres et bariolés peut surprendre les profanes, ceux qui ne se rendent pas un compte exact des tendances de l'artiste et des conventions contre lesquelles il entend réagir. Mais il y a là un très grand talent et une interprétation très personnelle de la nature.

M. Renoir [3] est surtout un peintre de figures. Il a une gamme blonde de tons, qui se décolorent et se fondent avec une harmonie adorable. On dirait des Rubens sur lesquels aurait lui le grand soleil de Vélasquez. Le portrait qu'il expose de M. Monet est très étudié et très solide. J'aime beaucoup aussi son *Portrait de jeune fille,* une figure sympathique et étrange, la face longue, blonde et vaguement souriante, pareille à quelque infante espagnole. C'est encore, d'ailleurs, la peinture claire et ensoleillée du groupe, une

protestation contre les bonshommes d'amadou et de pain d'épices de L'École des beaux-arts.

M. Sisley est encore un paysagiste de grand talent, plus équilibré que M. Pissarro. Il a un effet de neige d'une vérité et d'une solidité remarquables. Ses *Inondations à Port-Marly* sont larges, très fines de ton.

Je ne puis malheureusement m'étendre, et je rogne la part d'artistes qui demanderaient une étude détaillée. En somme, il y a là, je le répète, une manifestation très curieuse. Le mouvement révolutionnaire qui commence transformera certainement notre École française avant cinquante ans. C'est pourquoi je me sens plein de tendresse pour les novateurs, pour ceux qui osent et qui marchent en avant, sans craindre de compromettre leur fortune artistique. Il faut leur souhaiter une seule chose, celle de continuer sans défaillance, d'avoir parmi eux un ou plusieurs hommes d'un talent assez grand pour donner à la nouvelle formule l'appui de leurs chefs-d'œuvre [4].

# LETTRES DE PARIS[5]

[Paris] le 2 mai 1876

C'est hier lundi qu'a eu lieu l'ouverture du Salon annuel. Le temps était affreux ; la pluie s'est mise à tomber vers les neuf heures du matin et n'a plus cessé jusqu'au soir. À Paris, heureusement, la pluie ne compte pas et n'empêche rien ; on en est quitte pour prendre des voitures. Cependant, ce déluge a fait du tort au Salon le matin. On n'est guère arrivé au palais de l'Industrie que vers une heure. Le restaurant Ledoyen, dans les Champs-Élysées, où il est classique ce jour-là d'aller déjeuner, était loin d'être plein, comme l'année dernière ; l'on se bat d'ordinaire pour avoir une table, tandis que, cette année, la galerie couverte abritait au plus quelques douzaines de convives. Le printemps est en retard. Pourtant, vers deux heures, la foule était considérable dans les salles de l'exposition.

Je crois que le nombre des œuvres exposées va toujours en augmentant. Elles sont, cette fois, au nombre de quatre mille trente-trois, dont deux mille quatre-vingt-quinze tableaux, neuf cent trente-quatre dessins, six cent trente et un morceaux de sculpture, quarante-trois gravures, soixante-quinze projets d'architecture, deux cent trente-six gravures et vingt-quatre lithographies. C'est un véritable monde, une enfilade interminable de salles, des kilomètres carrés d'œuvres d'art, qui demanderaient des semaines pour être regardées et jugées avec quelque conscience. Naturellement, la première visite est une véritable course, un ahurissement, cinq ou six

heures d'écrasement, dont on sort rompu et avec une migraine atroce. Je vais tâcher cependant, non pas de vous donner une vue d'ensemble du Salon, ce qui me demanderait trop de place, mais de vous indiquer les tableaux à sensation, ceux devant lesquels j'ai vu la foule s'écraser.

Les grandes toiles abondent. On se rattrape sur la dimension, si la qualité reste inférieure. M. Gustave Doré qui fait immense, ne pouvant faire grand, expose un *Jésus-Christ entrant à Jérusalem*, qui ne tiendrait pas dans une cathédrale. Cette fois, il s'est décidé à peindre dans les tons clairs, mais cela n'en vaut pas mieux. Il y a aussi une vaste *Jeanne d'Arc*, de je ne sais plus qui, et une *Entrée de Mohammed II dans Constantinople*, de M. Benjamin Constant, qui pourraient servir de parasols à tout un bataillon. Le succès de la grande peinture est, cette année, le tableau de M. Sylvestre, *Locuste essayant en présence de Néron le poison préparé pour Britannicus*. L'auteur est un tout jeune homme, dit-on, un élève de M. Cabanel, et qui pourrait bien obtenir la grande médaille d'honneur ou tout au moins le prix du Salon. C'est de la peinture savante et académique, faite dans les traditions de l'école, avec une certaine habileté et une certaine puissance.

M. Cabanel lui-même expose, outre un portrait, un tableau intitulé *La Sulamite*, qui rentre dans son genre habituel de peinture lavée et distinguée. M. Gérome, autre peintre de l'Institut, a une toile représentant la porte d'une mosquée ; on dirait une peinture sur porcelaine. M. Bonnat, plus solide et plus vrai, a envoyé un *Jacob luttant avec l'Ange*, d'une exécution énergique mais commune. Je ne puis m'attarder ; je citerai encore les deux tableaux si bizarrement archaïques de Gustave Moreau, devant lesquels les bourgeois restent plantés comme devant un rébus ; les toiles trop noires et charbonnées de M. Ribot ; un *Intérieur d'atelier*, de M. Munckacsy, toujours un peu trop rissolé ; enfin *Caïn et Abel*, de M. Falguière, un sculpteur qui s'est réveillé grand peintre un beau matin. J'oublie forcément beaucoup d'artistes.

Notre école est surtout charmante par le nombre considérable de petits tableaux adorables et habiles qu'elle produit. Dans le genre, *En reconnaissance*, la toile où M. Detaille nous montre un détachement français occupant un village que les Prussiens viennent d'abandonner, est certainement une des

œuvres qui auront le plus de succès. Il faut indiquer aussi *Le Marché aux Fleurs*, de M. Firmin-Girard, le quai de l'Hôtel de Ville encombré de fleurs, d'une peinture très claire et très détaillée.

Les portraits abondent également. Voici les plus regardés : celui de Mlle Sarah Bernhardt, par M. Clairin, une très étrange figure, un peu trop tordue sur un canapé ; la marquise d'A *** et le portrait de M. Émile de Girardin, par M. Carolus-Duran, dont le succès tend cependant à diminuer d'année en année ; enfin, les portraits peints par M. Baudry et par Mlle Nélie Jacquemart. Je nommerai encore le portrait de Tourgueniev, par M. Harlamoff, et celui d'Alphonse Daudet, par M. Feyen-Perrin, deux morceaux de peinture très solide.

Le paysage, cette année, semble mal représenté. Il reste cependant la gloire de notre école moderne. Je me contenterai de signaler *Un verger*, de Daubigny, et une *Vue de Villerville, à marée basse*, de Guillemet. Il faut en outre une mention spéciale pour l'œuvre colossale de M. Mols, le plus grand paysage qu'on ait jamais peint, sans doute, une vue de la ville d'Anvers, sur huit à dix mètres de longueur ; cette œuvre a été commandée par la ville d'Anvers elle-même.

J'ai oublié bien des toiles à sensation, entre autres la figure de femme, la pêcheuse de M. Vollon, vêtue de guenilles, belle et puissante comme une figure antique. Mais, c'est ici simplement la promenade d'un curieux lâché le premier jour au milieu de la cohue. Toutefois, je veux ajouter à ma liste les deux petites toiles de M. Chelmonsky, un nouveau venu, je crois, deux paysages de Russie, d'une vérité et d'une puissance extraordinaires.

Et c'est tout ce que je retrouve de bien net dans ma pauvre tête encore endolorie. Vers quatre heures, on s'écrasait ; les salles s'étaient chauffées peu à peu, et la poussière, soulevée par ce piétinement, devenait intolérable. Le malheur est qu'il pleuvait toujours. Impossible de se procurer une voiture dans les Champs-Élysées. On est resté là bloqué jusqu'à six heures ; et lorsque six heures ont sonné, lorsque les portes se sont fermées, il a fallu s'en aller sous l'averse. Les dames étaient courroucées. On a payé devant moi un fiacre jusqu'à vingt-cinq francs.

## LETTRES DE PARIS
## DEUX EXPOSITIONS D'ART
## AU MOIS DE MAI[6]

juin 1876

I

L'exposition annuelle de tableaux s'est ouverte le 1<sup>er</sup> mai au palais de l'Industrie. Mais avant d'aborder le chapitre des tableaux, je veux traiter la question importante de la composition du jury chargé de recevoir les envois et de décerner les prix. Les plaintes des artistes, renouvelées chaque année, sont à faire mourir d'ennui l'Administration des beaux-arts. Elle a beau modifier les règlements, démocratiser les institutions, augmenter le nombre des récompenses, elle fait toujours des mécontents. Les artistes dont les toiles ont été refusées, ceux qui n'ont pas eu leur part dans la pluie heureuse des croix et des médailles, les jeunes et les vieux, les élèves et les maîtres, tous, en un mot, ont un reproche à adresser, une rancune à contenter, un cri à pousser au milieu de la sédition générale. Il n'existe pas en France d'administrateurs plus ahuris ni d'administrés plus turbulents.

Pourtant toutes les mesures prises par l'Administration depuis dix ans, les améliorations successives qu'elle a introduites dans les règlements, tout démontre ses bonnes intentions. J'aurais fort à faire pour énumérer les diverses formes qu'a revêtues, au cours des années, la constitution du jury, tellement ces formes ont varié. Primitivement, les tableaux étaient reçus par les membres de l'Académie des beaux-arts,

érigée en tribunal suprême. Ensuite, en 1848, alors qu'un souffle de liberté traversait les airs, on décréta d'un coup l'exposition libre; toutes les œuvres envoyées étaient exposées immédiatement au public à qui revenait ainsi le rôle de suprême arbitre. Puis on imagina d'élire le jury et nous nous débattons avec cette invention depuis plus de dix ans; tantôt sont admis comme électeurs tous les artistes acceptés à d'autres expositions, tantôt ceux-là seulement qui ont reçu des croix, des médailles, ou un prix de Rome, ou qui sont académiciens. Cette année-ci le jury a été élu par ce dernier groupe, fort limité, de votants. En outre, l'Administration nomme un quart des membres qu'elle choisit toujours parmi un petit cercle d'artistes.

Mon humble opinion est celle-ci : en matière de gouvernement, il n'y a que deux voies possibles : le despotisme le plus absolu ou la liberté la plus complète. J'entends par le despotisme le plus absolu le règne autocratique de l'Académie des beaux-arts. On a eu tort de retirer le pouvoir de ses mains pour le confier aux mains d'un jury électif dont les jugements varient fatalement d'année en année. L'Académie seule, avec ses traditions, ses entêtements solennels, avait le droit de se constituer en tribunal suprême; la déposséder, c'était tuer l'institution du jury, en lui ôtant son caractère officiel de pédantisme. Un artiste dont l'œuvre était refusée par une décision du corps enseignant n'osait se plaindre; il connaissait les goûts de ses juges, il ne pouvait s'en prendre qu'à lui s'il avait eu la maladresse de présenter un ouvrage sortant des règles sacrées. La sainte routine poussait la machine, la tyrannie s'étalait grassement. Qu'on en revienne l'année prochaine à un jury académique, ce jury sera à sa place, jugera en toute autorité, fera même accepter ses jugements, grâce au respect que nous avons en France pour les médiocrités que nous divinisons. Chez nous, il suffit d'un uniforme officiel. Un suisse d'église fait ranger toutes les dévotes rien qu'en frappant les dalles de sa hallebarde. Mettez à sa place un sacristain sans uniforme, sans épée, sans chapeau empanaché, et vous verrez si les dévotes obéissent.

Voici plus de dix ans que le jury électif nous régale d'un spectacle éberluant, avec le caprice de ses décisions et son manque de méthode et de logique. Il est sévère, il est

indulgent, mais personne ne peut dire en vertu de quels principes. Cette année-ci c'est le peintre X qui fait la loi, l'année prochaine ce sera l'influence du peintre Z qui l'emportera. Nous avons des Salons tantôt roses, tantôt bleus, tantôt verts; cela dépend de la coterie qui a saisi le pouvoir. Naturellement, ces messieurs appuient leurs propres élèves, se démènent pour que leurs confrères laissent passer une toile même médiocre en vertu de ce principe, que charité bien ordonnée commence par soi-même. Ils ne froncent le sourcil que devant les artistes originaux, ceux qui vont leur propre chemin avec la ténacité du talent. D'ailleurs, si vraiment on tient au jury électif, ne serait-il pas logique qu'il soit élu par la voix générale de tous les artistes qui envoient leurs œuvres ? Le droit de vote n'est acquis qu'à ceux qui ont reçu une médaille, c'est-à-dire à ceux-là exactement qu'on fait entrer au Salon sans examen et qui n'ont pas besoin d'élire des juges plus ou moins libéraux. Le reste, la foule, ceux qui auraient intérêt à voter pour des juges pour augmenter leurs chances d'être reçus, voient tout cela les bras croisés. Leur sort se décide à huis clos.

Ainsi, à mon avis, si elle veut sortir d'embarras, l'Administration des beaux-arts a le choix ou de revenir au système du jury académique, ou d'instituer des expositions libres. Et, selon moi, puisque le jury académique est une impossibilité après le régime actuel, le seul parti à prendre c'est d'ouvrir toutes grandes les portes du palais de l'Industrie. L'unique argument qu'on avance contre ces expositions libres, c'est qu'elles seraient contraires à la dignité de l'art. Cela est tout bonnement ridicule. On traite le beau en monsieur délicat qui craint les courants d'air. Il faut que toutes les issues soient bien closes pour que les chefs-d'œuvre ne s'enrhument pas. Les salles d'exposition se transforment en salons aristocratiques dans lesquels les toiles doivent être lisses et satinées comme la peau d'une jolie femme. Un tableau brutal, traité avec les rudesses du génie, fait tache, et la dignité de l'art n'admet pas de tache parmi les peintures lavées avec soin des maîtres contemporains. Il faut dire cependant que le jury électif a porté un coup sérieux à la dignité de l'art, en acceptant presque tous les tableaux, de sorte qu'il a fallu chaque année augmenter le nombre des

salles. Les tableaux se multiplient, c'est la marée qui monte ; visiter le Salon, cela représente tout un pèlerinage, et l'on conçoit difficilement quels tableaux sont refusés par le jury, en voyant ce qu'il accepte. Je l'ai déjà dit : sa sévérité s'exerce non sur les œuvres médiocres, mais sur celles qui se signalent par leur originalité. Si l'abolition du jury est souhaitable, ce serait uniquement pour l'empêcher de laisser à la porte pendant une dizaine d'années des gens comme Delacroix, Decamps, Courbet, Théodore Rousseau. Nous avons des expositions quasi libres, où figurent impunément les reproductions honteuses, banales, des élèves des jurés. Nous voudrions avoir des expositions tout à fait libres, où aurait droit d'accès le génie naissant avec toutes ses étrangetés.

La question s'offre, d'ailleurs, sous un point de vue pratique. On devrait cesser de considérer le Salon comme un concours, comme entraînement. Des centaines de médailles et de croix ne feront pas naître un seul grand artiste. Il faudrait ne plus distribuer la moindre récompense, et regarder les expositions comme des marchés ouverts à tous les artistes. L'Administration, en donnant aux artistes la facilité d'exposer leurs œuvres et de les vendre, ferait pour eux tout ce qu'elle peut raisonnablement faire. Elle leur éviterait ainsi de passer par les mains des marchands de tableaux ; elle créerait une sorte de magasin général qui serait à la fois un musée et une boutique de vente. Le public entrerait là sans s'imaginer qu'il entre chez le bon Dieu, dans une confiserie exquise où les bonbons sont soigneusement choisis parmi les plus sucrés. Chacun irait aux tableaux qui lui plairaient, achèterait s'il avait de l'argent en poche, ou tout au moins ferait une réputation à son peintre favori. Le mot « médaille », écrit sur le cadre, ne forcerait l'admiration de personne. Nous aurions enfin ce qui existe pour les livres dans les librairies : un étalage complet des divers talents. Ce n'est pas la place qui manquerait ; dès demain, l'Administration peut fonder un étalage permanent de ce genre, qui joindra à la stricte équité l'utilité pratique. Mais j'ai peur que nous ne soyons pas assez démocratiques pour oser ouvrir ainsi le bazar du beau.

Le grand obstacle sera toujours la vanité des artistes. Ils se

plaignent du jury, mais ce serait encore pire si l'on abolissait le jury. Après avoir conseillé à l'Administration d'établir des expositions libres pour avoir la paix, je commence à me demander, examinant les choses de plus près, si elle ne se préparerait pas ainsi un surcroît d'ennuis. Plus de récompenses, bon Dieu! que diraient nos mères et nos femmes? Depuis l'âge de cinq ans, on nous habitue à porter des croix en fer-blanc sur la poitrine; plus tard, à seize et dix-sept ans, on nous couronne de feuilles de laurier comme les triomphateurs de l'Antiquité; et ainsi, quand nous sommes grands, nous restons petits garçons : il nous faut des bouts de ruban rouge pour faire joujou. Un juge de paix de cinquante ans qui reçoit la décoration, est embrassé par sa vieille mère, comme le jour où il lui a rapporté son premier accessit. Puis, si tout le monde pouvait entrer au Salon, quelle gloire y aurait-il à s'y trouver? La moitié des artistes, qui sont artistes par gloriole, préféreraient se vautrer sur un canapé dans leur propre atelier. Malgré nos révolutions, nous sommes une nation d'aristocrates; nous aimons à être placés à part, au-dessus de la foule, avec un brevet de génie collé au milieu du dos. Enfin, l'Administration ne tiendrait plus sous sa main un peuple d'échines souples, quêtant des médailles et des croix; la pauvre Administration s'ennuierait à périr dans ses bureaux vides de solliciteurs.

Il n'en reste pas moins vrai que seules les expositions libres seraient capables de donner une idée exacte du mouvement artistique contemporain, année par année. Il n'y aurait pas comme à présent des fonctionnaires à la porte d'entrée, ne laissant passer que les œuvres portant l'estampille des formules consacrées. La production entière de toute une année se déroulerait devant les yeux du public. Toutes les tentatives s'étaleraient en plein jour, les innovations originales n'attendraient pas une bonne douzaine d'années la chance de tomber sous les yeux du public. D'autre part, fatalement, les expositions libres se nettoieraient peu à peu du fatras superflu et encombrant. Il ne s'écoulerait pas quatre ou cinq ans avant que les artistes que la vanité seule conduit, les amateurs, les jeunes demoiselles fraîches émoulues de leurs pensions, ne s'éloignassent, du moment que le fait d'exposer au Salon ne constituerait plus une garantie de

talent. Je sais bien que des tableaux absurdes s'y glisseraient malgré tout. Peut-être l'Administration trouverait-elle moyen d'écarter les peintures trop comiques ; il est toujours facile de distinguer les extravagances d'un ignorant des procédés singuliers d'un art original. Et après tout, je ne vois pas grand mal à ce que même les tableaux absurdes pénètrent au Salon : ils ne sauraient nuire aux œuvres maîtresses, et tant mieux si les visiteurs rient : le rire est sain et dispose aux sentiments les plus généreux.

Le véritable triomphe de l'art à l'exposition se résume en ceci, que la création humaine apparaît en elle développée à l'infini, avec toute l'amplitude et la chaleur qui ne peuvent se rencontrer qu'au sein du peuple.

La preuve que tout le monde reconnaît la nécessité de ne rien cacher au public des œuvres artistiques, c'est qu'on a plusieurs fois constitué un « Salon des Refusés » où les tableaux rejetés par le jury pussent trouver place. C'est surtout le Salon des Refusés de 1863 qui est demeuré dans les mémoires. Il a fait connaître tout un groupe de nouveaux peintres qui sont aujourd'hui en tête d'un mouvement. C'est dans un Salon des Refusés qu'il faudra toujours chercher les maîtres de l'avenir, les artistes qui ont le mérite de ne pas peindre selon les lois consacrées par l'Académie. Après deux ou trois essais, l'Administration a déclaré que cette exposition offensait la dignité de l'art ; c'est l'éternel argument sous lequel on écrase tout ce qui sort des formules routinières. La vérité, c'est que l'existence d'un Salon des Refusés côte à côte avec le Salon officiel, irritait profondément les membres du jury, les gros bonnets académiques, et menaçait de déchaîner une révolution.

Cette année-ci le jury a fait preuve d'une sévérité exceptionnelle. Mais, comprenez-moi bien : cette sévérité ne s'exerce pas, encore une fois, contre les productions médiocres et mesquinement honnêtes, l'exposition est encombrée de tableaux lamentables, d'une trivialité et d'une mièvrerie extraordinaires. Le jury est sévère pour les œuvres qui battent en brèche ses traditions artistiques, il est impitoyable à toute religion qui n'est pas la sienne. Je prendrai un seul exemple. Manet, dont on a reçu les tableaux dix ans de suite, a été cette année-ci jeté dehors sans façon. Il est

entendu que Manet n'est pas bien vu des membres ordinaires du jury. Mais à quoi cela rimait-il de l'accepter dix fois et à la onzième, de lui fermer la porte au nez, alors que le caractère de ses œuvres est évidemment resté le même ? La raison en est tout simplement que le jury manque d'esprit de suite et qu'il est soumis à l'autorité de deux ou trois peintres influents qui en prennent tour à tour la direction. Je reviendrai sur cette sévérité de parti pris quand je parlerai de Manet.

Un groupe de peintres exclus chaque année du Salon a également décidé d'organiser sa propre exposition. C'est un parti fort raisonnable et qu'on ne saurait qu'applaudir. J'ai l'intention de consacrer quelques pages à l'exposition de ces artistes qui a lieu rue Le Peletier. Et de tout cela on peut tirer cette conclusion, que le jury, bien entendu, n'empêche pas l'apparition d'œuvres géniales, mais qu'il joue cependant un vilain rôle qui finira par le rendre odieux à tout le monde, celui de l'eunuque debout, sabre au clair, devant les portes du Salon, pour barrer l'entrée aux talents virils.

II

En gravissant, le 1er mai, le large escalier du palais de l'Industrie, j'étais dans un grand embarras : quel point de vue critique devrais-je adopter pour examiner les œuvres exposées ? En moi habite un seul grand amour : l'amour de la logique. Dans un compte rendu du Salon tout dépend du point de départ.

Il y a deux façons de regarder les choses : du point de vue absolu du talent, ou du point de vue des qualités relatives du mérite.

Le talent absolu, c'est le chef-d'œuvre, c'est l'artiste original qui crée quelque chose d'individuel, c'est la rare occasion qui se produit de loin en loin et demeure comme un événement dans l'histoire d'un peuple. En partant de cette idée on ne trouvera pas dix tableaux dignes d'éloges parmi les deux mille accrochés au Salon. J'ai déjà suivi cette voie ; je décrivais des expositions en ne citant que quelques peintres, ceux qui à mon avis donnaient le ton à l'époque, et

j'ai failli être lapidé par la foule. On m'accusait de partialité, de servir les intérêts d'une coterie, d'être entré dans la critique, botté, une cravache à la main. Personne ne voulait comprendre que dans ce révolutionnaire de l'art il y avait tout simplement un critique honnête, tâchant d'introduire quelque logique dans une chose où jusqu'ici régnaient chez nous les commérages ou la fantaisie.

Décerner des louanges relatives, c'est reconnaître toutes les bonnes intentions. Là, on ne creuse pas de gouffre infranchissable entre les œuvres austères qui survivront à leur époque, et les gentils petits riens qui durent une saison. On examine tout, on analyse à la loupe les différentes catégories de médiocrité, on descend dans l'art jusqu'à la mode, jusqu'à l'engouement pour le trompe-l'œil et la pose mensongère. La sévérité en pareil cas est hors de propos. On est tout indulgence. Si les grands talents sont rares, par contre tous les artistes sont spirituels et adroits.

Les génies surgissent à raison d'un par génération, au plus. Le Salon, ne pouvant pas exhiber chaque année des œuvres de maître, tourne fatalement à la foire à peinture, dont l'étude vaut surtout pour contrôler le mouvement du goût des gens moyens. Derrière quelques peintres connus se tient toujours une foule de véritables fabricants, fournissant des toiles peinturlurées aux châteaux, aux églises et aux simples maisons bourgeoises. J'imagine là un vaste atelier où se rendent les gens désireux d'ajouter un haut luxe au décor de leur maison. Le Salon, ce bazar dont j'ai parlé[7], convient mieux aux fabricants qu'aux maîtres. Le catalogue du Salon de 1876 porte que celle-ci est la quatre-vingt-treizième exposition officielle. Si on suppose une moyenne de mille ouvrages à chaque exposition, on obtient le chiffre colossal de quatre-vingt-treize mille tableaux qu'un jury a certifiés dignes d'être exposés et qui ont été engloutis par le commerce. À peine quelque cinq cents qui aient surnagé ! Cela est épouvantable, et prouve que le Salon ne peut être qu'une simple boutique comme toute autre, renouvelant son stock, à l'affût de la mode, mettant continuellement en circulation une marchandise qui s'use et disparaît.

Quand on rencontre un créateur, on doit se mettre à genoux devant lui. Mais la majorité, la vaste majorité, se

compose de copistes, de décorateurs intelligents, d'ouvriers adroits, de gens spirituels. Bien sûr, ils ont aussi leurs mérites, certains d'entre eux poussent l'habileté si loin qu'elle supplée au talent. Ils sont d'ailleurs indispensables. Une nation civilisée ne peut se dispenser d'avoir toute une armée d'artistes pour satisfaire aux besoins esthétiques de la foule. Si la peinture était un terrain réservé aux seuls maîtres, alors il n'y aurait qu'une élite qui serait contentée. Il faut vendre des tableautins qui conviennent à tout le monde. Il est même utile qu'il existe une École des beaux-arts où on dresse des artistes, tout comme il existe une École d'arts et métiers où on forme des ingénieurs. À un certain degré de culture le besoin de voir de la peinture est aussi développé chez un peuple que le besoin d'inventer de nouveaux moteurs mécaniques.

Du reste, les peintres ne consacrent-ils pas tous leurs efforts à nous plaire ? La grande peinture a presque disparu ; on ne voit guère d'images de sainteté, très peu de tableaux historiques, mais par contre un véritable flot de tableaux de genre, de futilités amusantes. On croit feuilleter un *Magasin pittoresque* ; on regarde cela sans fatigue, le sourire aux lèvres. Si le public s'attroupe devant certaines toiles, soyez sûr que celles-ci représentent quelque scène dramatique ou simplement plaisante qui émerveille ces grands enfants. Le « genre », c'est la petite monnaie de l'art, les tableaux trouvant un débit assuré, les sujets accessibles à tout le monde. Les « portraits » de même sont bons enfants, tous ont un aspect fort présentable. Ils nous regardent de leurs cadres, dans des poses élégantes. Ils sont roses et bien portants ; les messieurs en habit noir, la barbe bien peignée ; les dames en toilette de circonstance comme si elles échappaient à l'instant même des mains du coiffeur. Mais le plus surprenant, c'est que toutes ces dames avec leurs cavaliers appartiennent à la même famille, une famille proprette, luisante, une famille qui ne fait rien de ses mains et dont chacun s'en irait en morceaux s'il s'avisait de tourner la tête ; en somme, les portraits font l'effet, assez réjouissant, d'une soirée mondaine où tous les invités seraient pendus aux murs et garderaient le silence le plus impénétrable. Les « paysages », enfin, brillent d'une fraîcheur printanière. J'avoue que ceux-

ci me plaisent davantage, même les plus médiocres d'entre eux. Ils font rêver à la nature, au vaste ciel, aux forêts profondes, aux lacs riants. D'ailleurs la véritable école française se révèle en eux, un souffle nouveau, l'effort vers l'analyse et la vérité.

Je viens de faire l'apologie de la médiocrité mais, à vrai dire, le cœur me manque pour descendre jusqu'à l'analyse de ce que j'ai appelé les qualités d'un mérite relatif. Je n'ai pas le temps, je ne me sens pas suffisamment de sang-froid parmi deux mille tableaux de valeur presque égale pour distribuer les louanges et le blâme et donner à chacun son dû ; du reste, ce serait s'attarder sans profit aucun à des bagatelles. En gros, le Salon de cette année ressemble en tous points au Salon de l'année précédente et à ce que sera le Salon de l'année prochaine. Il ne saurait être ni meilleur ni pire. Il représente Paris, le grand foyer de l'intelligence où, dit-on, on ne peut se défendre d'être spirituel et qui fournit l'art à l'étranger comme il fournit au monde entier du savon, des gants et des parures. Non, je me soustrais à l'obligation de donner des notes comme un maître d'école et d'assigner à chacun sa place. Je préfère, à mes propres risques et périls, chercher encore une fois à me réfugier sinon chez des talents irréfutables, au moins dans la critique de quelques peintres choisis parmi ceux qui jouissent du succès le plus éclatant et dont les œuvres caractérisent le moment artistique que nous vivons. Ce seront des observations faites au courant de la plume, pas plus ; je ne toucherai qu'à la crème de l'exposition, aux tableaux qui font parler d'eux. Et même je ne tenterai pas de renforcer mes jugements par une étude explicite quelconque, en développant une théorie esthétique détaillée.

Hélas ! avec quelle joie ardente je me livrerais à l'enthousiasme pour quelque maître ! Mais je ne puis qu'évoquer les grandes ombres de Delacroix et d'Ingres, ces génies obstinés, disparus du monde sans avoir trahi leurs dons. Ces géants n'ont pas laissé d'héritiers, et nous attendons toujours les génies de l'avenir. Courbet, vieilli, chassé comme un lépreux, s'en va déjà à leur suite dans l'histoire. Lui aussi appartient dès aujourd'hui aux morts, aux artistes dont les tableaux seront éternels par leur force et leur vérité. Parmi les vivants,

à peine un ou deux s'efforcent de se hausser au rang des créateurs.

Il est difficile de se conformer à une classification quelconque. Je vais m'en tenir à quatre groupes : la grande peinture, les portraits, la peinture de genre, et les paysages, uniquement d'ailleurs pour mettre un peu d'ordre dans mes remarques.

Un sort heureux m'autorise à citer en premier lieu Puvis de Chavannes, le seul de nos peintres qui fasse réellement de la grande peinture. Il a fait siens les tons neutres de la fresque aux teintes délavées qui conservent la plus noble sévérité de style. Le dessin, sobre et net, légèrement archaïque et allongé, prend une importance particulière dans ces immenses tableaux paisibles, créés pour l'ennoblissement des édifices. Mais comme cet artiste n'est pas sorti de l'École des beaux-arts et qu'il apporte dans l'art des traits fort originaux, l'Administration n'a osé lui confier aucun travail important. Voici pourtant qu'elle s'est enfin décidée à lui commander quelques peintures murales pour l'église de Sainte-Geneviève qu'on est en train de restaurer. Puvis de Chavannes a exposé le premier tableau avec l'explication suivante qu'on lit dans le catalogue : « Dès son âge le plus tendre, sainte Geneviève donna les marques d'une piété ardente. Sans cesse en prière, elle était un sujet de surprise et d'admiration pour tous ceux qui la voyaient. » Alors qu'elle est encore enfant, un évêque remarque la sainte dans une foule et la bénit. La figure de la petite fille est attachante par sa grâce et sa douceur. Les groupes sont peints très artistiquement avec cette simplicité qui donne une valeur aux moindres lignes. Voici assurément de la peinture décorative au sens le plus large du mot, celle qui doit imprimer de la grandeur à un monument et non le rapetisser, qui doit le doter de la sérénité d'une idée sublime exprimée avec une originalité nette et tranquille.

Mais, par exemple, comment faire comprendre à Gustave Doré qu'il s'abuse étrangement en s'imaginant qu'il fait de la grande peinture décorative quand il expose chaque année soixante mètres carrés de toile couverte de peinture ? Le plus curieux de tout serait de savoir où il case ces colossales erreurs, car on ne voit ces tableaux nulle part. Si Doré les

garde chez lui il a dû louer un magasin affecté à ce seul usage.

Cette année il a exposé *Jésus-Christ entrant à Jérusalem*. Jésus, assis sur l'âne légendaire, s'avance le long de la rue, suivi d'un vaste cortège. Dans la première minute on ne voit rien du tableau qu'une forêt de palmes qu'agite la foule ; c'est cela qui vous frappe surtout et accapare l'attention. Aucun style, pas une ligne calculée et menée à bien : le tableau fait l'impression d'une énorme tache bigarrée, d'une vinaigrette de faux tons, d'une étrange bousculade de figures, dessinées selon le procédé habituel du peintre qui supplée à son ignorance absolue de l'anatomie par une habileté à croquer des bouffons toujours identiques. Je soupçonne qu'il a voulu cette année se laver des reproches que des critiques lui avaient adressés, de peindre trop noir ; il a barbouillé sa toile des couleurs les plus claires et les plus criardes ; mais, claire ou foncée, elle n'est toujours qu'une estampe colorée d'une grandeur démesurée, ce qui rend encore plus évidentes la pauvreté du style et l'absence de véritable originalité. Doré qui est un dessinateur fort pittoresque et amusant quand il se contente d'illustrer des éditions de luxe, devrait jeter le pinceau et reprendre la plume.

Je citerai encore, parmi les grands tableaux, une œuvre très gentille de Mazerolle, *La Filleule des fées*, qui devrait servir de carton à une tapisserie des Gobelins, ainsi que deux autres tableaux : *L'Entrée de Mohammed II à Constantinople* de Benjamin-Constant et la *Jeanne d'Arc* de Monchablon. Le premier semble le fruit des efforts d'un bon élève de Cabanel tourmenté par la grande ombre de Delacroix. Quant au second, il est encore pire que le premier, car cette Jeanne d'Arc, cette grosse fille montée sur un cheval caracolant, est la figure la plus vulgaire qu'on puisse concevoir. Il faut constater par ailleurs que Jeanne d'Arc n'a rien inspiré de bon jusqu'ici à aucun artiste de France. Voltaire a écrit à son propos une obscénité ; Ingres a perpétré un bien mauvais tableau, sans compter les sottes tragédies et les statues absurdes. Cette fille forte et douce, cette étonnante créature, comme jaillie du rêve d'un poète, ne se prête pas à notre art.

Je passe à la peinture historique de dimensions plus modestes. Ici les tableaux se rétrécissent et ne dépassent pas

trois ou quatre mètres carrés. Je commencerai par donner libre cours à mon ressentiment contre Cabanel, le maître de l'Académie des beaux-arts, qui a une influence si néfaste sur nos jeunes peintres. Il a fait *La Sulamite*[8]. Vous comprenez, il a représenté l'épouse du *Cantique des cantiques* et pour que personne ne s'y trompe il a cité dans le catalogue son appel : « J'entends la voix de mon bien-aimé ! Le voici qui vient bondissant sur les montagnes, franchissant les collines. Le voici qui se tient derrière notre mur, et qui me dit : Levez-vous, hâtez-vous, ma bien-aimée, ma colombe, et venez ! » Et qu'est-ce ? Cabanel n'a rien tiré de ces paroles enflammées qu'une dame de cire semblable à celles qui pivotent dans la vitrine des perruquiers, une dame fort bien coiffée, aux longs cils soyeux, à la peau rose tirant sur le jaune et comme boucanée. Et pour montrer qu'elle écoute la voix du bien-aimé, il l'a contrainte à lever un peu la tête et à arrondir les yeux comme une poule aux écoutes : une main est levée, l'autre portée au sein. Je ne peux malheureusement pas rendre justice à l'aspect élégant de cette dame — une sultane de harem typique — ni faire sentir tout le parfum de poncif et de bêtise bourgeoise exhalé par ce tableau. Oui, voilà tout ce que Cabanel a inventé pour dépeindre cette créature de feu, cette Israélite qui languit d'impatience en attendant l'époux. Il a fait une odalisque d'un sou, une figure qui mériterait de personnifier l'Asie en turban entre les symboles des cinq parties du monde. Jamais encore l'Académie n'a donné de preuve plus décisive de la banalité foncière de ses aperçus artistiques.

De même, Bouguereau a peint une *Sainte Vierge pleurant son Fils divin*, de laquelle l'élégance poncive est fort curieuse dans son genre. Mais je préfère passer tout de suite au tableau de Sylvestre[9] : *Locuste essayant en présence de Néron le poison préparé pour Britannicus*; le public et la critique portent aux nues cette toile. On dit même que le peintre, un homme très jeune encore, recevra une médaille d'honneur. Sylvestre a pris des leçons dans l'atelier de Cabanel mais il est clair que dès ses débuts il s'est montré capable de plus d'énergie et de force que son maître. La scène est conçue dramatiquement. Néron, très gros, la tête ronde, avec la physionomie immobile des empereurs romains telle que

nous la préserve la sculpture antique, écoute les explications de Locuste, une grande femme noire, maigre et nerveuse, qui appuie familièrement la main sur le genou du maître. Devant eux un esclave, foudroyé par le poison, hurle par terre, agitant convulsivement les jambes. Il va de soi que cet esclave nu est mis là uniquement pour fournir à l'artiste un prétexte pour peindre un beau torse selon les règles académiques. Ce torse, très correct, est fatalement un peu froid, comme le sont les souffrances du malheureux ; la pose et le raccourci sentent trop l'artifice. Le fond du tableau, représentant un palais de marbre vert et jaune, frappe les yeux et je suppose qu'il n'est pas pour peu dans le succès de l'œuvre, car si la foule s'arrête devant elle, c'est en grande partie parce que ce marbre donne un aspect original à la toile. Il est difficile de dire s'il y a chez Sylvestre un tempérament original, parce que jusqu'ici tous ses procédés font irrésistiblement penser aux procédés du maître. Mais il a probablement de la ténacité et c'est un mérite incontestable. Maintenant il ne lui reste qu'à se faire créateur.

Bonnat a exposé *La Lutte de Jacob* [10]. Voilà encore un prétexte à peindre le corps nu — et rien de plus, d'autant que Bonnat alourdit d'une façon extraordinaire tout ce qu'il reproduit. On croirait vraiment qu'il peint avec du mortier. Ses saintes-vierges, ses christs, ses anges, adhèrent à la terre ; il a beau leur attacher des ailes, ils sont trop pesants pour s'élever du sol. Ce n'est pas que je me plaigne de la solidité de Bonnat qui, lui, défend les transports des peintres spiritualistes. Mais, en vérité, je souhaiterais plus de feu dans cette peinture de chairs qui fait penser à du crépissage. Ses deux lutteurs, l'ange et Jacob, sont deux gaillards bien portants, aux muscles tendus par l'effort. Nous voyons là un travailleur puissant, mais nous ne voyons pas d'artiste dans l'acception nerveuse que nous donnons aujourd'hui à ce mot.

Henner [11] a exposé un *Christ mort,* auquel je fais le reproche, au contraire, qu'il est peint trop maigre. Le cadavre se fait remarquer par une pâleur nacrée, une peau de jeune fille chlorotique que le peintre a étudiée jusqu'aux moindres pores. C'est fait avec délicatesse et exactitude, mais on pense involontairement à la large brosse des maîtres et cette manière paraît bien tatillonne. Il y a là beaucoup de

science, beaucoup d'art, même une façon assez indépendante de regarder les choses et de les rendre ; seulement tout cela ne s'élève guère au-dessus du niveau de la médiocrité et se distingue par une absence totale d'originalité et d'audace.

Entre toutes les grandes toiles, il est hors de doute que l'attention a porté principalement sur le tableau de Vollon : *Femme du Pollet, à Dieppe (Seine-Inférieure).* Vollon s'est assuré une position élevée dans la peinture grâce surtout à ses études d'objets inanimés, et c'est pourquoi son tableau de cette année a été une surprise et un triomphe. Figurez-vous une Junon déguisée en femme de pêcheur déguenillée et qui étale des épaules magnifiques sous les haillons qui la couvrent. Elle porte sur le dos une bourriche vide ; les jambes nues se voient sous la jupe trouée, des jambes fortes, rondes, charnues, copiées sur une statue antique. Je ne sais pas si Vollon a réellement déniché ce modèle à Dieppe ; je veux bien le croire, mais dans ce cas le plus pauvre village de cette région peut se vanter de beautés remarquables. L'intention réaliste est évidente ; seulement c'est un réalisme à large envergure, s'envolant dans l'épopée. En rencontrant au bord de la mer une femme si belle, on s'incline malgré soi devant sa beauté. Sans doute, Vollon est un très grand talent, mais je lui tiens un peu rigueur d'avoir eu recours à un expédient usé afin d'assurer une fortune à son œuvre : il a jeté les haillons d'une mendiante sur une copie de la Vénus de Milo. Je ne nie pas qu'on tombe sur des femmes admirablement bien faites et très belles dans les classes pauvres, seulement elles ont un tout autre genre de beauté. En un mot, la femme du pêcheur peinte par Vollon ne respire pas la vérité comme la respirerait une créature tirée de la vie.

Je citerai enfin le tableau étrange de Fantin-Latour, appelé *L'Anniversaire.* C'est un hommage à Berlioz [12]. Quelques figures tressent des guirlandes de fleurs autour du médaillon du grand musicien. La Musique se lamente, tandis que les créations lyriques du maestro, personnifiées par les héroïnes de ses opéras, jettent des couronnes. Tout cela est bien obscur et allégorique. Mais on ne peut se défendre de louer sans réserve la peinture habile, si ardente et limpide de tons et de couleurs. Bien que le tableau de Fantin n'attire pas particulièrement l'attention du public, il n'en compte pas

moins comme une des trois ou quatre compositions les mieux réussies du salon. J'applaudis surtout à l'originalité de la conception et de l'exécution.

Et voilà : je suis obligé de passer aux portraits, non qu'il manque de tentatives dans la grande peinture, au contraire ! mais parce que je n'ai pas envie de répéter à propos de tous les tableaux ce que j'ai dit à propos de quelques-uns. Les tableaux se suivent et se ressemblent comme des gouttes d'eau. D'ailleurs, les portraits sont la menue monnaie de la peinture historique. Comme les grands tableaux se vendent difficilement, on est malgré soi entraîné à peindre des duchesses ou de simples bourgeoises, ce qui rapporte des sommes honnêtes. Un artiste qui se respecte ne fait pas de portraits à moins de dix mille francs chacun.

Parmi les portraits il faut nommer comme le plus réussi, non par ses mérites réels mais par le succès qu'il a remporté auprès du public, celui de Mme Sarah Bernhardt, sociétaire de la Comédie-Française, exécuté par Clairin[13]. La jeune artiste est étendue sur un canapé dans une pose nonchalante, et son corps a pris des sinuosités si serpentines qu'il est impossible de deviner où se trouvent ses flancs, ses genoux ou ses talons. Je sais bien que Mme Sarah Bernhardt passe pour la personne la plus maigre de France ; mais ce n'est pas une raison pour l'allonger sur un canapé de telle façon que son peignoir paraisse ne recouvrir aucun corps. Les boutons même tiennent plus de place. Ajoutez que le canapé est rouge, les coussins jaunes, et qu'un borzoï est couché sur le tapis, et vous aurez une idée de la tache éclatante que fait le tableau pendu au mur. Peu s'en faut que la jeune actrice n'ait fondu entre les brasiers allumés par le peintre. Enfin, la tête m'a paru peu ressemblante, trop flattée dans le sens de la beauté conventionnelle. Mme Sarah Bernhardt n'est pas jolie, mais elle a des traits fins et intelligents, dont Clairin n'a su rien faire qu'un minois régulier et vulgairement sensuel, tel que le peindrait un Cabanel.

Il faut compter comme un des bons portraits du Salon celui d'Émile de Girardin peint par Carolus-Duran. Le célèbre publiciste est assis derrière son bureau, la plume à la main ; il a levé la tête et attend évidemment l'inspiration. C'est une page très vivante, très juste, comme on en rencon-

tre rarement chez Carolus-Duran. Le fond, d'un ton sombre, fait ressortir avec relief la physionomie alerte, d'une ressemblance surprenante. Émile de Girardin n'est plus jeune, les ans lui ont donné une face caractéristique de vieillard à la barbe courte, creusée de deux rides profondes, l'ovale des joues rentré et un peu pendant, et en dépit de tout cela, quand vous l'avez contemplé un moment, vous voyez un feu d'animation éclairer ce visage prestigieux qui au premier instant appelait presque le sourire. L'autre portrait exposé par Carolus-Duran me plaît beaucoup moins : c'est le portrait de la marquise d'Anforte. Cette dame, habillée de blanc, descend lentement un escalier magnifique. Mais là malheureusement l'artiste s'est laissé séduire par son amour des étoffes riches et des accessoires qui brillent d'un éclat trop vif.

Un autre portrait excellent, c'est celui de votre romancier Ivan Tourgueniev, par Harlamoff. Au dernier Salon ce peintre avait produit un gros effet avec son portrait de Pauline Viardot. Sa manière est caractérisée par une solidité de facture frappante. Il peint puissamment et largement, ne triche pas avec la nature, s'en tient à une gamme de tons un peu sourds et un peu durs, mais francs. Cependant je dois dire que je préfère le portrait de Mme Viardot. Tourgueniev est très ressemblant du point de vue de l'interprétation exacte des traits, mais il me semble que l'expression dure et triste donnée à son regard ne lui est pas du tout habituelle. Il est assis, le visage tourné directement vers le spectateur. Les mains sont très bien, l'habit aussi. Du reste, malgré mes réserves, je mets cette toile au rang des cinq ou six beaux portraits du Salon.

Quant au portrait d'Alphonse Daudet, j'en dirais ce que je viens de dire du portrait de Tourgueniev. C'est d'un pinceau distingué mais le visage est peu réussi. Au reste, je place le travail d'Harlamoff bien plus haut que le même travail tenté par Feyen-Perrin : ce dernier a vieilli Alphonse Daudet de cinq à six ans au moins. Il a fait je ne sais quelle figure sombre et tourmentée du visage fin de Daudet, toujours très jeune, et dont la goutte de sang arabe transparaît clairement sous la peau. Par ailleurs, un pinceau plein de sève, un coloriste excellent, tout dit un réel tempérament de peintre.

Et maintenant, je n'ai que l'embarras du choix. Baudry, un

artiste que la décoration du nouvel Opéra a depuis dix ans tenu éloigné du Salon, fait sa réapparition cette année avec deux beaux portraits, peints avec élan, avec un tel élan en effet que le public m'a paru déconcerté et démonté. Bastien-Lepage[14] a exposé un portrait de Wallon, l'ancien ministre de l'Instruction publique, qui est également excellent. Chaplin expose selon son habitude de ravissantes têtes de femme, au teint d'un rose pâle exquis, qu'il ne faut point confondre avec les poupées qui les entourent, car tout élégantes qu'elles soient, la facture en est robuste. Il me faudrait continuer ainsi pendant trois ou quatre pages, si je voulais signaler seulement les portraits convenables ; les murs en sont tapissés et ils occupent les trois quarts du livret. Pour cela j'aurais à descendre plus bas et parler de Dubufe, le peintre favori de la bourgeoisie, dont le pinceau se distingue par des tons doucereux, et arriver enfin à Pérignon, dont la peinture rappelle les dessins sur porcelaine et dont les visages sont éclairés de l'intérieur comme des veilleuses, des portraits bons à coller sur des boîtes de chocolat. J'aime mieux terminer par des éloges. Henner, dont j'ai déjà parlé, a exposé un très curieux portrait d'une vieille dame, Mme Karakéhia. Le visage ridé est fort délicatement étudié. Le public s'arrête, émerveillé et enchanté, comme si cette dame avait encore les beaux yeux de ses seize ans. J'ai remarqué que les vieilles gens portent bonheur aux peintres.

### III

Voici que je renouvelle ma promenade, et de tous côtés les tableaux m'assiègent de plus belle. Je passe devant les tableaux de genre garnissant les corniches. Il y en a des flots, des avalanches. Cette profusion s'explique aisément, car le genre est d'un débit facile, nous en approvisionnons les cinq parties du monde. Les bourgeois ne se tiennent pas de joie devant ces tableaux amusants comme les dessins d'un journal illustré. Quelques-uns prennent une loupe pour mieux examiner les détails. On fait foule devant un tableau quand le peintre a réussi à trouver un sujet sensationnel ou simplement à photographier la réalité.

Cette année le tableau de Firmin-Girard [15], *Le Marché aux Fleurs*, est en ce sens un véritable événement. Si vous désirez le voir, il faut faire queue longtemps, car il y a toujours cinquante dos rangés devant. Rien de plus caractéristique que cet engouement. Firmin-Girard ne s'est même pas donné la peine de se creuser la tête. Il a pris tout simplement un coin du marché aux fleurs situé quai Ratouche ; au fond on voit le pont Notre-Dame et les maisons fermant l'horizon ; dans le marché sont assises les vendeuses de fleurs ; les passants, les acheteurs, sont là en foule. Mais ce qui constitue l'attrait prodigieux de la toile, c'est la perfection des détails, une perfection poussée jusqu'à l'impossible. Les gens la regardent comme ils regarderaient quelque curiosité, quelque mystification. Ils tombent en extase devant les petits bonshommes de quelques centimètres de haut, et poussent des cris de joie quand ils peuvent additionner les boutons de gilet, distinguer le dessin des dentelles, compter les bouquets de giroflées dans chaque corbeille. J'ai stationné une demi-heure devant ce tableau, à écouter les exclamations. Ce qui a surtout enchanté deux dames debout près de moi, c'est l'omnibus qui traverse le pont, un vrai omnibus, un peu plus grand que l'ongle, à l'intérieur duquel on peut même distinguer les voyageurs. Au premier plan un vendeur de noix de coco, avec son vase de cuivre, a fait également fureur. Et pourtant, à parler froidement, cette œuvre est tout bellement une mauvaise action, car elle corrompt le goût du public. Elle lui fait prendre pour de l'art ce qui n'est que dextérité et patience. C'est un art sec, sans vie, qui interprète la nature vivante comme un peintre d'objets inanimés interprète l'orfèvrerie. Tout y est tranchant, tout y est faux : le dessin pauvre, les couleurs voyantes, l'ensemble trivial. Lorsqu'il y a tout, il n'y a rien, disait notre grand Corot. Et il avait raison ; en regardant *Le Marché aux Fleurs*, vous avez le sentiment d'avoir chaussé des lunettes pour myope, qui vous aveuglent tellement les détails se détachent les uns des autres. On doit rendre la nature autrement, avec plus de fond et des contours plus vaporeux.

Firmin-Girard passe pour un homme d'esprit. On m'a dit qu'il a fait ce tableau exprès pour flatter le mauvais goût du public. S'il en est ainsi, tant pis pour lui, et la critique doit le

traiter sans aucun ménagement. Battre monnaie à l'aide de l'art — mais c'est révoltant ! L'artiste qui, froidement, vise au succès et à la vente en spéculant sur la bêtise de la foule, n'est qu'un fabricant habile et qui aurait dû naître bottier ou tailleur. On raconte que Firmin-Girard a refusé une offre de cinquante mille francs pour son tableau. Il en veut cent mille, et le bruit court qu'il y a quelques jours un Américain a convenu de lui payer cent mille francs. Ah ! ça ! cent mille francs, une croûte pareille ! Le sang vous monte au visage, on étouffe d'indignation en pensant qu'Eugène Delacroix, l'immortel artiste, trouvait difficilement acheteur à deux mille cinq cents francs. Si effectivement il s'est trouvé un homme prêt à payer *Le Marché aux Fleurs* cent mille francs, c'est une gifle donnée au génie, l'apothéose de la bêtise, la négation de toute profondeur et de toute originalité dans l'art. Ah ! quelle infamie, ce vil triomphe de l'argent !

Gérome, trônant à l'Académie à côté de Cabanel, vend ses tableaux lui aussi à des prix stupéfiants. Mais, comme pour pallier le scandale de ses succès, il ne s'occupe pas du monde moderne et traite seulement les sujets antiques ou tout au plus orientaux. Il reste fidèle aux traditions, et garde ainsi sa réputation d'homme sérieux, fort goûté des amateurs. Son principal titre à l'originalité c'est qu'il a inventé la peinture néo-grecque. Il a réduit les tableaux historiques aux dimensions des petits tableautins de boudoir, et dessine avec une exactitude frappante chaque détail. Imaginez un étalage de joujoux sur un fond de scène tirée de Tacite ou d'Hérodote. Je ne parle pas de la peinture ; elle est mesquine, proprette, luisante, sans aucune individualité ; c'est le sujet seul qui assure le succès. Cette fois Gérome a exposé un *Santon à la porte d'une mosquée*. Son idée est la plus drôle du monde : le santon est là, nu jusqu'à la ceinture, le visage immobile et figé, dans la pose des mendiants qui marchandent devant les portes de nos églises ; et devant lui, au premier plan, est empilé un tas de souliers et de babouches, les chaussures des gens entrés dans la mosquée pieds nus, selon la loi. Ainsi, Gérome a peint un étalage de cordonnier oriental, puisque ces chaussures au premier plan constituent évidemment le centre d'intérêt du tableau. Et il faut dire qu'elles sont peintes avec amour, avec l'application d'un homme pour qui

le métier de cordonnier oriental n'a point de secrets. Il doit avoir chez lui un véritable musée de souliers turcs ; toutes les variétés s'y trouvent, et je soupçonne même qu'il ne les a pas groupés sans intention ; celui-ci, il l'a négligemment jeté, ceux-là, il les a disposés délibérément, de sorte que le spectateur puisse reconstituer d'après eux le caractère des gens qui se trouvent à l'intérieur de la mosquée. Sérieusement : un pareil art n'est autre qu'une amusette. Il faut la complaisance des Français pour s'incliner devant la croix et le titre d'académicien de Gérome. Il ne se doute même pas que l'art puisse avoir sa grandeur et ses passions. Il a passé sa vie à illustrer de pauvres anecdotes turques, égyptiennes ou antiques. Et il a amassé, ce faisant, une grosse fortune, tellement notre compréhension artistique reste enfantine.

Il va de soi qu'un tel peintre a fait école. Eugène Delacroix est mort sans laisser de disciple. Mais nos rues regorgent de petits Gérome, exécutant fort habilement leurs gentillesses. Les anecdotes en peinture, cela fait rage aujourd'hui : l'anecdote suffit à la décoration du salon bourgeois. Remarquez aussi que chacun peut se choisir une spécialité, car on tire des anecdotes du temps de la Régence, de la vie cléricale, il y a les anecdotes enjouées, il y a les anecdotes étrangères ; j'en pourrais composer toute une longue liste. Mais je citerai à titre d'exemple trois élèves ou imitateurs de Gérome qui excellent dans trois sortes d'anecdotes.

Vibert [16] aime les anecdotes puisées dans la vie ecclésiastique. Il dessine admirablement de braves curés ou des moines à la face épanouie qui caressent les joues roses des demoiselles. Cela ne va pas sans une légère dose de grivoiserie qui ajoute un sel particulier à ces tableaux. Mais avec cela, le peintre ne franchit pas certaines limites, pour ne pas se fermer la porte des maisons honnêtes. Au Salon cette année on peut voir son très spirituel tableau *L'Antichambre de Monseigneur*. C'est bien entendu la peinture d'une jeune fille, modestement assise sous l'œil paterne et bénin d'un moine, le tableau est très gentil, on ne peut en disconvenir. Inutile de dire, cependant, qu'il ne s'agit pas là d'art, nous sommes en présence non d'un artiste mais d'un homme d'esprit aux doigts habiles qui sait plaire à la bonne société.

Garnier a voulu se distinguer dans le domaine des anecdotes sensationnelles, de celles qui excitent les gens par l'imprévu des détails. Il est tombé sur un sujet que plusieurs de ses confrères lui envient sans doute. Il a découvert, je ne sais où, une ville où un homme et une femme coupables d'adultère furent fouettés sur la place publique. Ainsi il pouvait être sûr d'avance de remporter un succès. Pensez seulement : un homme et une femme qui courent tout nus au travers d'une foule qui les frappe de verges ! Quand une famille bourgeoise arrive devant un tableau pareil, elle est rivée sur place ; elle cherche des éclaircissements dans le catalogue ; d'autres bourgeois surviennent à cet instant ; il se forme bientôt tout un attroupement, et c'est ainsi qu'un tableau devient un événement. Voilà comment s'explique le succès de Garnier, un peintre à mon avis dépourvu de toute espèce de talent.

Detaille a acquis une renommée bruyante par ses anecdotes de guerre. Mais Detaille est loin d'être sans talent. Le tableau qu'il a exposé cette année, *En reconnaissance*, est le meilleur qu'il ait fait. Le sujet, emprunté à la dernière guerre, est le suivant : un détachement de chasseurs à pied, envoyé en reconnaissance, est en train d'occuper un village où a eu lieu une escarmouche contre la cavalerie. Le principal mérite de l'œuvre est son caractère dramatique. L'ennemi a évacué le village ; il ne reste qu'un cavalier allemand et son cheval, morts et baignant dans le sang, au premier plan. Les habitants se montrent sur le seuil des maisons. L'avant-garde française s'avance avec précaution le long de la rue, conduite par un guide en blouse, et des soldats français émergent aussi des ruelles avoisinantes. Toute cette scène vibre d'émotion, d'une sorte de silence farouche et angoissé. C'est un genre d'art mineur, mais exécuté avec un grand sens des effets.

Pour être complet je devrais multiplier les exemples, citer les auteurs de toutes les espèces d'anecdotes imaginables. Mais la liste s'avérerait trop longue, et au fond il suffira que j'aie parlé du genre qui est en ce moment le principal ornement de l'école française et qui enrichit l'artiste plus rapidement que tous les autres. Je saisis l'occasion ici pour dire un mot d'un autre genre qui jouit également d'une

popularité marquée : je veux parler des petites figures de femmes, des dames habillées selon la dernière mode, en train de lire des lettres, de faire la conversation ou de se mirer dans une glace. Quelquefois des cavaliers les accompagnent ; enfin quelques peintres habillent leurs poupées avec le costume du siècle dernier, en soubrettes ou en marquises, ce qui plaît énormément au public. Toulmouche [17] s'est fait une réputation dans ce genre, ses petites femmes sont gentilles comme tout ; personne ne peut rivaliser avec lui dans la science de faire retomber avec grâce une jupe de satin et de jeter des dentelles autour d'un joli cou, aussi la foule se précipitera toujours devant ses tableaux. Pour moi ce ne sont que des gravures de modes, seulement un peu plus soignées quant au dessin que celles que l'on voit à la vitrine des modistes.

Il ne faut pas oublier non plus les femmes nues, les études de corps, allongées sur des lits ou dans l'herbe, avec des étiquettes antiques ou fantaisistes propres à masquer la vulgarité des modèles qui viennent poser dans les ateliers. On appelle ces dames « Vénus » ou « La Mélancolie », voire « L'Odalisque », et le tour est joué. Elles sont communément de toutes les couleurs : blanches, roses et même jaunes et vertes. Cette année il faut admettre pourtant que les femmes nues sont en nombre relativement restreint. La meilleure de ces études est indiscutablement celle de Gonzague-Privat intitulée *Baigneuse endormie*. La peinture en est bonne, la nature y est suffisamment respectée. Ce qui irrite dans ce genre de peinture c'est que l'artiste s'évertue à embellir et à idéaliser son modèle. Hélas ! nos femmes sont plus jolies en robes à queue que sans chemise ; notre civilisation honore si peu le corps nu qu'elle semble s'efforcer de le déformer. Aussi les peintres, par répugnance à rendre la vulgarité de leurs modèles, en font des statues au lieu d'en faire des femmes. Certains pillent les Anciens ; d'autres inventent des tons transparents, des carnations de fleurs. S'il y a une peinture qui doive s'accorder avec la nature, c'est bien celle qui interprète la Vénus moderne. Mais l'exactitude serait tenue pour de l'indécence. Aussi doit-on remercier Gonzague de nous avoir donné quelque chose qui ne soit pas tout à fait une poupée de carton recouverte de peau rose.

J'aurai noté toutes les curiosités de la peinture moderne quand j'aurai traité de Gustave Moreau[18], que j'ai gardé pour la fin comme étant la plus étonnante manifestation des extravagances où peut tomber un artiste dans la recherche de l'originalité et la haine du réalisme. Le naturalisme contemporain, les efforts de l'art pour étudier la nature, devaient évidemment appeler une réaction et engendrer des artistes idéalistes. Ce mouvement rétrograde dans la sphère de l'imagination a pris chez Gustave Moreau un caractère particulièrement intéressant. Il ne s'est pas réfugié dans le romantisme comme on aurait pu s'y attendre ; il a dédaigné la fièvre romantique, les effets de coloris faciles, les dérèglements du pinceau qui attend l'inspiration pour couvrir une toile avec des oppositions d'ombre et de lumière à faire cligner les yeux. Non, Gustave Moreau s'est lancé dans le symbolisme. Il peint des tableaux en partie composés de devinettes, redécouvre des formes archaïques ou primitives, prend comme modèle Mantegna et donne une importance énorme aux moindres accessoires du tableau. Sa formule deviendra tout à fait intelligible si je décris les deux derniers tableaux qu'il expose cette année. Le premier a pour sujet *Hercule et l'Hydre de Lerne*. Le peintre a exprimé son originalité dans l'hydre, qu'il a faite énorme, occupant tout le centre du tableau. Hercule, qu'il a relégué dans un coin, est une petite figure pâlotte, étudiée sommairement, alors que l'hydre se dresse comme je ne sais quel arbre gigantesque, au tronc colossal d'où sortent les sept têtes comme sept branches fantastiquement tordues. Jusqu'ici les artistes ont généralement représenté le monstre sous forme de dragon, mais Gustave Moreau a accompli une révolution : il en a fait un serpent, et cela résume sa découverte, une invention géniale qu'il a passé, il faut le croire, de longs mois à mettre au point. Une pensée profonde se cache sans doute sous cette manière de traiter le mythe, car il ne fait jamais rien au hasard ; il faut regarder ses œuvres comme des énigmes où chaque détail a sa signification propre. Son second tableau, *Salomé*, est encore plus bizarre. L'action se déroule dans un palais « d'une architecture idéale », selon l'expression d'un critique enthousiaste. D'ailleurs, je me permettrai d'emprunter à ce critique la description de la toile, car, franchement,

je m'avoue incapable d'en écrire une semblable. « En face, sur un trône, ou plutôt sur un autel, est assis Hérode. Derrière lui se détache sur un fond de colonnes le triple dieu, dont les mamelles sont disposées comme des grappes de vigne et qui étend la main d'un geste symbolique. Hérode est d'une pâleur mortelle dans ses vêtements blancs ; il est pareil à un spectre et incarne évidemment le vieux monde, prêt à s'écouler avec lui. Au pied de l'autel se tient un esclave, un glaive à la main, immobile, muet, pâle comme son maître ; du côté opposé on voit Hérodiade auprès d'une musicienne qui joue de quelque instrument. La merveilleuse jeune fille, parmi les fleurs qui jonchent le sol, glisse sur les doigts de ses pieds blancs ornés de rubis et de joyaux. Elle a un bras tendu, l'autre replié et elle tient devant son visage quelque chose qui pourrait être un lotus rose. Voilà toute sa danse et pourtant nous n'avons jamais mieux compris la folie du tétrarque offrant à Salomé la moitié de son royaume. »

Gustave Moreau est tout entier dans cette description d'un de ses admirateurs. Son talent consiste à prendre des sujets qu'ont déjà traités d'autres artistes, et à les remanier d'une façon différente, plus ingénieuse. Il peint ses rêves, non des rêves simples et naïfs comme nous en faisons tous, mais des rêves sophistiqués, compliqués, énigmatiques, où on ne se retrouve pas tout de suite. Quelle valeur un tel art peut-il avoir de nos jours ? C'est une question à laquelle il n'est pas facile de répondre. J'y vois, comme je l'ai dit, une simple réaction contre le monde moderne. Le danger qu'y court la science est mince. On hausse les épaules et on passe outre, voilà tout.

J'ai failli oublier un des maîtres de nos jeunes peintres, Fromentin[19], un homme remarquable qui a remporté de beaux succès. Il s'est fait une spécialité des Arabes. Cette année il a pénétré en Égypte et nous offre une vue du Nil. C'est un art délicat auquel on me peut reprocher que de nous représenter un Orient faux, adapté au goût bourgeois ; son Orient est banal et ses Arabes sont peints de chic. Fromentin est du reste un écrivain non dépourvu de mérite. Il a publié un roman, à la vérité médiocre, calqué sur les ouvrages de George Sand. Il a écrit et continue à écrire à la *Revue des Deux Mondes* des articles d'art, curieux à lire en ce qu'ils

montrent comment l'ancienne génération d'artistes juge la nouvelle.

Pour finir, je nommerai encore trois peintres. Chelmonsky a exposé deux tableaux, *Hiver en Ukraine* et *Dégel en Ukraine*, qui portent l'empreinte de la vérité. Nittis a exposé une vue de la place des Pyramides à Paris, peinte avec intelligence; les passants sont de petites figures fines et vivantes; l'air remplit la perspective lointaine de la rue de Rivoli. Enfin, Lecomte a lui aussi envoyé une vue de Paris : le pont de la Tournelle, avec la bâtisse énorme de Notre-Dame se découpant sur un ciel gris.

Je passe aux paysages. On dit que le jury s'est montré particulièrement sévère pour les paysagistes. Il est un fait que les paysages sont relativement peu nombreux au Salon, alors que d'ordinaire ils se comptent par centaines. Malgré l'éclat dont on fait briller le paysage de grands artistes comme Corot, Jules Dupré, Théodore Rousseau et d'autres moins connus, l'Académie a toujours rejeté les paysagistes au deuxième rang. C'est à eux que notre siècle doit son originalité : la belle affaire ! le premier débutant venu qui dessine des bonshommes de pain d'épice, sous prétexte qu'il fait de la peinture historique, se croit en droit de siéger plus haut dans la hiérarchie de l'art que les paysagistes. C'est tellement le cas que jamais le jury ne donnera une première médaille à un paysagiste. Un paysagiste doit avoir les cheveux gris avant qu'on lui bâille une récompense. Il se peut que nos jeunes artistes, qui ont beaucoup de sens pratique, aient compris que c'était peine perdue d'envoyer de beaux arbres, alors que des figures laides rapportent de grosses sommes. Heureusement que les génies ne perdent jamais courage.

Donc, le paysage est peu représenté au Salon cette année [20]. D'ailleurs, les grands noms ont disparu ; de la bande héroïque des conquérants il ne reste que Daubigny, le peintre merveilleux et véridique des bords de la Seine et de l'Oise. Il nous a révélé les charmes des environs de Paris ; il ne s'est guère éloigné à plus de trente kilomètres de la capitale, sauf pour de rares fugues en Normandie ; et je sais des peintres qui, ayant parcouru la Suisse, l'Italie et l'Espagne, ont fait moins de découvertes que lui. Pendant quinze ans il n'a pas vendu ses toiles plus de cinq cents francs. Il est vrai que

depuis l'heure du triomphe du paysage il a écoulé tout un
ramassis de son atelier pour des sommes fort respectables.
Au Salon, on peut trouver son *Verger* un peu noir. Mais quelle
maîtrise dans le rendu de la verdure, quelle science de la vie
arboréale ! Des pommiers et des poiriers lourds de fruits se
dressent devant nous, leurs troncs couverts de mousse et
penchés d'un côté, leurs branches tordues. Il faut connaître
les petits jardinets de la banlieue parisienne pour savourer
l'impression de vérité qui se dégage de ce tableau où l'on
croit respirer la fraîcheur du feuillage, où l'on croit entendre
de temps en temps, au milieu d'un profond silence, la chute
étouffée d'un fruit. Le ciel, bleu et blanc, un ciel clair de
printemps, a le défaut d'atténuer l'opulence de la toile. Mais
elle n'en est pas moins la feuille la plus large arrachée au
livre de la nature qu'on puisse voir au Salon.

Au nombre des jeunes paysagistes en passe de devenir à
leur tour des maîtres, je nommerai Guillemet, dont les toiles
furent très remarquées lors du dernier Salon. Cette année son
tableau appelé *Villerville* m'a paru encore meilleur. C'est tout
simplement un rivage de mer à marée basse, des éboulis et
des falaises à droite, la mer à gauche, une ligne verte à
l'horizon. Cela donne une pression sombre et sublime : une
brise saline venant de la mer vous souffle au visage ; le soleil
se couche, l'ombre approche des immensités lointaines. Ce
qui constitue l'originalité de Guillemet, c'est qu'il garde un
pinceau vigoureux tout en poussant à l'extrême l'étude des
détails. Il appartenait autrefois à un groupe de jeunes
artistes révolutionnaires qui se piquaient de n'exécuter que
des esquisses ; plus le côté technique était maladroit et plus
bruyamment on vantait le tableau. Guillemet a eu le bon
sens de se séparer du groupe et il lui a suffi de soigner
davantage ses toiles pour connaître le succès. Il est devenu
peu à peu un personnage connu, tout en gardant, je l'espère,
ses convictions premières. Sa technique s'est perfectionnée
et son amour de la vérité est resté le même.

J'estime inutile de prolonger davantage cette étude. Je
désire seulement marquer tout l'ébahissement que me cau-
sent Paul Flandrin et Alfred de Curzon avec leurs paysages
académiques où les arbres sont dessinés comme dans les
écoles les torses. On peut compter les feuilles sur leurs

chênes; on croit se promener à travers la nature de Poussin, une nature créée pour les pasteurs de Virgile. Rien ne saurait être plus sublime et en même temps plus grotesque — aujourd'hui que nous avons appris à connaître la vraie nature. Je préfère conclure en faisant mention de l'immense vue d'Anvers, que cette ville a commandée à Mols, une toile qui a dix mètres de long, et en louant sans réserve les marines exquises de Boudin, des vues argentines où on croit voir briller l'écume au soleil.

IV

Je sors du Salon, ne voyant pas ce qu'on gagne à continuer une promenade fastidieuse pour le critique aussi bien que pour le lecteur, et je m'en vais chercher en dehors de lui de jeunes talents, des artistes audacieux et originaux que le jury a chassés du temple officiel pour la plus grande gloire de l'art. Puisqu'il n'est pas possible de juger d'après l'exposition officielle de l'ensemble du mouvement artistique, il faut bien, après avoir inspecté la peinture patentée, aller regarder la peinture bannie et humiliée.

J'ai déjà parlé du sort échu à Manet[21]. Reçu pendant dix ans de suite, il a été expulsé cette année-ci. Pourquoi ? Là se trouve le secret des caprices du jury. La logique exigerait qu'un artiste qu'on a jugé digne d'être admis au temple pendant une période de treize ou quatorze ans, puisse se considérer comme assez éprouvé pour qu'on ne lui claque pas la porte du nez. Mais cette querelle date de loin et vaut d'être expliquée. Bien que Manet ait été reçu pendant dix ans, ce ne fut jamais qu'après des disputes acharnées. Il a toujours fait figure de pomme de discorde. Si ses confrères l'ont outrageusement traité aujourd'hui, c'est parce qu'ils n'ont jamais cessé de voir en lui un ennemi, un réfractaire, un homme qu'ils eussent été heureux d'écraser. Il a suffi que deux ou trois des gros bonnets du jury aient risqué une impertinence, devant laquelle les autres avaient hésité dix ans durant. Le désir de se séparer de Manet a toujours existé, et il a suffi de trouver quelqu'un d'assez mal élevé pour y donner ensuite.

On peut dire que, devant cette catastrophe, Manet a réagi en grand homme. Il a exposé dans son atelier les deux tableaux refusés. Comme on lui a défendu l'accès au public, il a invité le public chez lui. Son atelier, situé rue de Saint-Pétersbourg, quartier de l'Europe, est très spacieux et meublé avec luxe, et il y a convoqué toute la presse. Du reste, les portes étaient grandes ouvertes. Tous ceux qui en avaient envie pouvaient entrer, et en deux semaines plus de dix mille visiteurs y ont défilé. Finalement son succès a été très grand ; on s'est plus occupé de lui que s'il avait exposé ses tableaux au Salon, comme les années précédentes.

Avant de parler de ses deux tableaux, *Le Linge* et *Portrait d'un artiste*[22], je veux expliquer cette attitude de Manet qui a semé un tel désaccord dans le monde des artistes.

Sentant qu'on n'arrivait à rien en copiant les maîtres, en peignant la nature vue à travers des individualités différentes de la sienne, il comprit un beau matin qu'il ne lui restait qu'à dépeindre la nature telle qu'elle est, sans se référer aux œuvres et aux opinions des autres. Dès que cette idée lui fut venue, il s'arrêta tout de suite au premier objet venu et se mit à le représenter dans la mesure de ses forces et de sa compréhension. Il tâcha d'oublier les conseils qu'il avait reçus, les œuvres qu'il avait regardées.

Il en résulta une peinture d'une grande originalité et qui a soulevé tout un tumulte. Ce qui me frappe avant tout dans ses tableaux, c'est l'observation constante et exacte de la loi des valeurs. Par exemple, des fruits sont posés sur une table et se détachent contre un fond gris. Il y a entre les fruits, selon qu'ils sont plus ou moins rapprochés, des différences de coloration, formant toute une gamme de teintes, et il faut dire à l'honneur de Manet qu'il s'est soucié constamment de l'étude de ces teintes, dont l'existence n'est évidemment pas soupçonnée des élèves de l'École des beaux-arts.

Cette année-ci les deux tableaux qu'il a exposés dans son atelier sont pleinement caractéristiques de sa manière. L'un d'eux, le *Portrait d'un artiste*, montre un grand diable coiffé d'un feutre mou, débraillé et qui bourre sa pipe. Le visage, osseux, aux traits usés, est surprenant du point de vue technique. Il nous a donné un homme tout à fait vivant. Aussi l'étonnement général a-t-il été sans bornes lorsqu'on a su que

le jury refusait ce tableau bien qu'il prouve incontestable-
ment une grande science et qu'il ne puisse en rien offenser les
yeux bourgeois. La seconde peinture : *Le Linge*, est au
contraire une œuvre de combat et l'on comprend que son
envoi ait scandalisé le jury. Dans un jardin, sur un fond vert,
une jeune femme en robe de coton lave son linge dans un
baquet placé sur une chaise ; devant elle un enfant se tient
sur ses jambes et la regarde. C'est tout ; mais la scène se
déroule en plein air ; les tons prennent un éclat vif, le dessin
se perd dans les jeux de la lumière. Jamais certains critiques
hargneux ne pardonneront à Manet d'avoir à peine indiqué
les détails de la physionomie de sa laveuse. Les yeux sont
représentés par deux plaques noires ; le nez, les lèvres, sont
réduits à de simples lignes roses. Aussi, je comprends
l'hostilité qu'une semblable peinture éveille, mais, pour ma
part, je la trouve curieuse et originale au plus haut point.

Ce qui vicie surtout l'opinion à l'égard de Manet, c'est
qu'on ne veut jamais le juger comme simple artiste. Il traite
les tableaux de figures comme il est permis, dans les écoles,
de traiter seulement les tableaux de nature morte ; je veux
dire qu'il ne combine rien, qu'il ne compose rien, et se
contente de peindre les objets groupés par lui dans un coin de
son atelier. Ne lui demandez rien d'autre qu'une traduction
d'une justesse littérale. C'est un naturaliste, un analyste. Il
ne saurait ni chanter ni philosopher. Il sait peindre, et voilà
tout, et c'est un don si rare qu'il a suffi pour faire de Manet
l'artiste le plus original des quinze dernières années.

v

D'autres artistes encore se sont révoltés contre les menées
tyranniques du jury. Un groupe de jeunes peintres a juré de
ne plus envoyer de tableaux à l'exposition officielle, dont les
portes leur ont été systématiquement fermées depuis quel-
ques années déjà. Ces novateurs ont pris le parti d'organiser
chaque printemps une exposition indépendante de leurs
œuvres dans une galerie qu'ils louent et qu'ils ouvrent au
public.

Mais, outre son utilité pratique, l'exposition qui a eu lieu le

mois dernier, rue Le Peletier, a vivement intéressé les critiques qui se tiennent au courant du mouvement artistique contemporain. On ne peut douter que nous n'assistions à la naissance d'une nouvelle école. Dans ce groupe on décèle un ferment révolutionnaire qui gagnera peu à peu l'Académie des beaux-arts elle-même, et dans une vingtaine d'années transformera l'aspect du Salon dont aujourd'hui les novateurs sont exclus. On peut dire que Manet, le premier, a donné l'exemple. Mais ce n'est déjà plus un solitaire : une douzaine de peintres marchent à ses côtés à l'assaut des règles sacro-saintes. Et même, si vous examinez attentivement les tableaux reçus au Salon, vous en observerez certains parmi eux qui copient déjà la nouvelle école, bien qu'à la vérité les cas soient encore rares. Peu importe, le branle a été donné.

J'ai dit que Fromentin, un peintre qui jouit d'une grande renommée, écrit des articles fort curieux dans la *Revue des Deux Mondes*, et on rencontre là des aveux qui méritent d'être retenus. Il me semble à propos de citer ici un certain nombre de ses phrases qui montrent à quel point l'Académie des beaux-arts est ébranlée.

« La doctrine qui s'appelle " réaliste " n'a pas d'autre fondement qu'une observation meilleure et plus saine des lois du coloris. Il faut bien se rendre à l'évidence et reconnaître qu'il y a du bon dans ces visées, et que si les réalistes savaient plus et peignaient mieux, il en est dans le nombre qui peindraient fort bien. Leur œil en général a des aperçus très justes et des sensations particulièrement délicates. » « Le "plein air ", la lumière diffuse, le " vrai soleil ", prennent aujourd'hui dans la peinture une importance qu'on ne leur avait jamais reconnue. » « À l'heure qu'il est, la peinture n'est jamais assez claire, assez nette, assez formelle, assez crue. » « Ce que l'esprit imaginait est tenu pour artifice, et tout artifice — je veux dire toute convention — est proscrit d'un art qui ne devrait être qu'une convention. » « Pour peu que vous vous teniez au courant des nouveautés qui se produisent à nos expositions, vous remarquerez que la peinture la plus récente a pour but de frapper les yeux des foules par des images saillantes, textuelles, aisément reconnaissables en leur vérité, dénuées d'artifices, et de nous

donner exactement les sensations de ce que nous voyons dans la rue. Regardez bien d'année en année les conversions qui s'y opèrent et sans examiner jusqu'au fond, ne considérez que la couleur des tableaux. Si de sombre elle devient claire, si de noire elle devient blanche, si de profonde elle remonte aux surfaces, si de souple elle devient raide, si de la matière huileuse elle tourne au mat, et du clair-obscur au papier japonais, vous en avez assez vu pour apprendre qu'il y a là un esprit qui a changé de milieu et un atelier qui s'est ouvert au jour de la rue. »

Voilà des paroles mélancoliques, qui sonnent en quelque sorte le glas des traditions de l'Académie des beaux-arts. Pour apprécier toute l'importance des lignes précédentes, il faut savoir que Fromentin se cramponne obstinément à ces traditions. Il annonce la victoire prochaine de la peinture réaliste, sans la désirer lui-même, de ce cri de désespoir qu'elle lui arrache. Oui, il a raison : le symptôme le plus révélateur c'est le grand jour qui pénètre partout, ce sont les ateliers lâchant la peinture au plein air, sous les clairs rayons du soleil.

Le groupe d'artistes qui exposent leurs œuvres rue Le Peletier est en tête du mouvement. Pour caractériser leurs tendances, j'emprunte les aperçus suivants d'une brochure écrite par un critique au jugement solide, Duranty [23]. « Qu'ont-ils donc apporté ? Une coloration, un dessin et une série de vues originales. Dans la coloration, ils ont fait une véritable découverte dont l'origine ne peut se retrouver ailleurs, ni chez les Hollandais, ni dans les tons clairs de la fresque, ni dans les tonalités légères du xviii<sup>e</sup> siècle. Ils ne se sont pas seulement préoccupés de ce jeu fin et souple des colorations qui résulte de l'observation des valeurs les plus délicates dans les tons. La découverte de ceux d'ici consiste proprement à avoir reconnu que la grande lumière " décolore " les tons, que le soleil reflété par les objets tend, à force de clarté, à les ramener à cette unité lumineuse qui fond ses sept rayons prismatiques en un seul éclat incolore, qui est la lumière. Ils décomposent et reconstituent la lumière, dans la clarté brillante du plein jour. Le romantique, dans ses études de lumière, ne connaissait que la bande orangée du soleil couchant au-dessus de collines sombres, ou des empâtements

de blanc teinté soit de jaune de chrome, soit de laque rose, qu'il jetait à travers les opacités bitumineuses de ses dessous de bois. Il croyait que la lumière colorait, excitait le ton, et il était persuadé qu'elle n'existait qu'à condition d'être entourée de ténèbres. La cave avec un jet de clarté arrivant par un étroit soupirail, tel a été l'idéal qui gouvernait le romantique. Le peintre réaliste grâce à l'observation devait changer tout cela. Tout le monde au milieu de l'été a traversé quelques trentaines de lieues de paysage et a pu voir comme le coteau, le pré, le champ s'évanouissaient pour ainsi dire en un seul reflet lumineux. Pour la première fois des peintres ont compris et reproduit ces phénomènes dans des toiles où l'on sent vibrer et palpiter la lumière et la chaleur. » Ensuite Duranty passe au dessin et montre comment il se fait de plus en plus typique, dévoilant par un seul trait dans une figure le caractère, les habitudes, tout l'être. Finalement il signale le choix de sujets modernes, les rues, les magasins, les métiers, les divertissements, bref, toutes les facettes variées et vivantes de notre civilisation.

Les artistes dont je parle ont été appelés des « impressionnistes » [24] parce que la plupart d'entre eux s'efforcent visiblement de communiquer avant tout l'impression véridique donnée par les choses et les êtres ; ils veulent la saisir et la reproduire directement, sans se perdre dans les détails insignifiants qui ôtent toute fraîcheur à l'observation personnelle et vivante. Mais chacun, par bonheur, a son trait original, sa façon particulière de voir et de transmettre la réalité.

Dans les trois premières salles où les tableaux étaient exposés, j'ai d'abord reçu une impression de jeunesse, de belles croyances, de foi hardie et enflammée. Même les erreurs, même les boutades insensées et risquées avaient un charme spécial pour les visiteurs épris de libre expression dans les arts. Ils échappaient enfin aux salles froides, guindées, mal éclairées de l'exposition officielle ! Ils prêtaient l'oreille au balbutiement de l'avenir, devant eux se dressait l'art de demain. Aurore bénie des combats artistiques !

Je dirai quelques mots à propos de six ou sept peintres qui sont en tête du mouvement. Et pour ne pas distribuer des

couronnes — ce qui, heureusement, n'est pas de mon ressort —, je m'en tiendrai à l'ordre alphabétique.

Béliard[25] est un paysagiste dont le trait distinctif est la méticulosité. On sent chez lui le copiste appliqué de la nature. L'ayant étudiée à fond, il a acquis une grande solidité de facture qui fait de chacun de ses tableaux une traduction érudite et textuelle de la nature. Quelques-uns de ses paysages : *Rue de Chanfour à Étampes, Les Bords de l'Oise, La Rue Dorée à Pontoise*, sont d'excellentes choses, parfaitement dessinées, d'un ton fidèle et d'une vérité absolue. Le seul défaut que je lui trouve, c'est l'absence d'originalité. J'aimerais qu'une flamme intérieure consume ses scrupules, même si ce feu devait flamber aux dépens de l'exactitude.

Caillebotte[26] a exposé *Les Raboteurs de parquet* et *Un jeune homme à sa fenêtre*, d'un relief étonnant. Seulement c'est une peinture tout à fait anti-artistique, une peinture claire comme le verre, bourgeoise, à force d'exactitude. La photographie de la réalité, lorsqu'elle n'est pas rehaussée par l'empreinte originale du talent artistique, est une chose pitoyable.

Degas[27] est un esprit chercheur, trouvant parfois des choses très justes et personnelles. Ses *Blanchisseuses* sont surtout frappantes par leur vérité artistique : je parle non de la vérité banale, mais de cette grande et belle vérité de l'art qui simplifie et élargit tout. La *Salle de danse*, avec les élèves en jupes courtes exécutant leurs pas, se distingue aussi par une grande originalité. Ce peintre est très épris de modernité, de la vie d'intérieur et de ses types de tous les jours. L'ennui, c'est qu'il gâte tout lorsqu'il s'agit de mettre la dernière main à une œuvre. Ses meilleurs tableaux sont des esquisses. En parachevant, son dessin devient flou et lamentable ; il peint des tableaux comme ses *Portraits dans un bureau (Nouvelle-Orléans)*, à mi-chemin entre une marine et le polytype d'un journal illustré. Ses aperçus artistiques sont excellents, mais j'ai peur que son pinceau ne devienne jamais créateur.

Claude Monet[28] est incontestablement le chef du groupe. Son pinceau se distingue par un éclat extraordinaire. Son grand tableau, appelé *Japonerie*, montre une femme drapée dans un long kimono rouge ; c'est frappant de coloration et d'étrangeté. Ses paysages sont inondés de soleil. Je citerai en

exemple *La Prairie,* un petit tableau où on voit seulement un bout de champ avec deux ou trois arbres se détachant sur un ciel azuré. C'est plein d'une simplicité et d'un charme inexprimables. Il ne faudrait pas oublier d'autres tableaux de Monet, notamment le portrait d'une femme habillée de blanc, assise à l'ombre du feuillage, sa robe parsemée de paillettes lumineuses, telles de grosses gouttes.

Mlle Berthe Morisot[29] peint de petits tableaux extrêmement justes et délicats. Je relèverai en particulier deux ou trois marines, exécutées avec une finesse étonnante.

Pissarro est un révolutionnaire plus farouche encore que Monet. Son pinceau est encore plus simple et plus naïf. Un coup d'œil sur ses paysages tendres et bigarrés risque de dérouter les non-initiés, ceux qui ne se rendent pas exactement compte des ambitions de l'artiste et des conventions de l'art contre lesquelles il s'efforce de réagir.

Renoir[30] est un peintre se spécialisant dans les figures humaines. Chez lui domine une gamme de tonalités claires, aux passages ménagés avec une harmonie merveilleuse. On dirait un Rubens éclairé du soleil brillant de Vélasquez. Le portrait de Monet qu'il a exposé est très réussi. Son *Portrait de jeune fille* m'a beaucoup plu aussi ; c'est une figure étrange et sympathique ; avec son visage allongé, ses cheveux roux, le sourire à peine perceptible, elle ressemble à je ne sais quelle infante espagnole.

Sisley de même est un paysagiste de beaucoup de talent et qui possède des moyens plus équilibrés que Pissarro. Il sait reproduire la neige avec une fidélité et une exactitude remarquables. Son tableau *Inondation à Port-Marly* est fait de larges coups de brosse et avec une coloration délicate.

Je m'arrête là. Je répète en conclusion : le mouvement révolutionnaire qui s'amorce transformera assurément notre école française d'ici vingt ans[31]. Voilà pourquoi j'éprouve une tendresse particulière pour les novateurs, pour ceux qui marchent hardiment en avant, ne craignant pas de compromettre leur carrière artistique. On ne saurait leur souhaiter qu'une chose : c'est de continuer sans vaciller ce qu'ils ont commencé, et de trouver dans leur milieu un ou plusieurs peintres assez doués pour fortifier par des chefs-d'œuvre la nouvelle formule artistique.

*Notes parisiennes*
*Une exposition :*
*les peintres impressionnistes*

[1877]

le 19 avril 1877 [1]

Je ne vous ai point encore parlé de l'exposition des peintres impressionnistes. C'est la troisième fois que ces peintres soumettent leurs œuvres au public, en dehors des Salons officiels. Leur désir a d'abord été de se soustraire au jugement du jury, qui écarte du Salon toutes les tentatives originales. Ils se sont trouvé former ainsi un groupe homogène, ayant les uns et les autres une vision à peu près semblable de la nature ; et ils ont alors ramassé comme un drapeau la qualification d'impressionnistes qu'on leur avait donnée. Impressionnistes on les a nommés pour les plaisanter, impressionnistes ils sont restés par crânerie [2].

Maintenant, je crois qu'il n'y a pas lieu de chercher exactement ce que ce mot veut dire. Il est une bonne étiquette, comme toutes les étiquettes. En France, les écoles ne font leur chemin que lorsqu'on les a baptisées, même d'un mot baroque. Je crois qu'il faut entendre par des peintres impressionnistes des peintres qui peignent la réalité et qui se piquent de donner l'impression même de la nature, qu'ils n'étudient pas dans ses détails, mais dans son ensemble [3]. Il est certain qu'à vingt pas on ne distingue nettement ni les yeux ni le nez d'un personnage. Pour le rendre tel qu'on le voit, il ne faut pas le peindre avec les rides de la peau, mais dans la vie de son attitude, avec l'air vibrant qui l'entoure. De là une peinture d'impression, et non une peinture de détails. Mais, heureusement, en dehors de ces théories, il y a

autre chose dans le groupe ; je veux dire qu'il y a de véritables peintres, des artistes doués du plus grand mérite.

Ce qu'ils ont de commun entre eux, je l'ai dit, c'est une parenté de vision. Ils voient tous la nature claire et gaie, sans le jus de bitume et de terre de Sienne des peintres romantiques. Ils peignent le plein air, révolution dont les conséquences seront immenses[4]. Ils ont des colorations blondes, une harmonie de tons extraordinaire, une originalité d'aspect très grande. D'ailleurs, ils ont chacun un tempérament très différent et très accentué.

Je ne puis, dans cette correspondance, leur accorder à chacun l'étude qu'ils mériteraient. Je me contenterai de les nommer.

*M. Claude Monet* est la personnalité la plus accentuée du groupe. Il a exposé cette année des intérieurs de gare superbes. On y entend le grondement des trains qui s'engouffrent, on y voit des débordements de fumée qui roulent sous les vastes hangars. Là est aujourd'hui la peinture, dans ces cadres modernes d'une si belle largeur. Nos artistes doivent trouver la poésie des gares, comme leurs pères ont trouvé celle des forêts et des fleuves[5].

Je citerai ensuite *M. Paul Cézanne*, qui est à coup sûr le plus grand coloriste du groupe. Il y a de lui, à l'exposition, des paysages de Provence du plus beau caractère. Les toiles si fortes et si vécues de ce peintre peuvent faire sourire les bourgeois, elles n'en indiquent pas moins les éléments d'un très grand peintre. Le jour où M. Paul Cézanne se possédera tout entier, il produira des œuvres tout à fait supérieures[6].

*M. Renoir* a envoyé des portraits de femmes charmants. Le succès de l'exposition est la tête de Mlle Samary, la pensionnaire de la Comédie-Française, une tête toute blonde et rieuse. Mais je préfère les portraits de Mme G. C. et de Mme A. D., qui me paraissent beaucoup plus solides et d'une qualité de peinture supérieure. M Renoir expose également un *Bal du Moulin de la Galette*, grande toile d'une intensité de vie extraordinaire.

Je ne puis également donner que quelques lignes à *Mlle Berthe Morisot*, dont les toiles sont d'une couleur si fine et si juste. Cette année, la *Psyché* et *Jeune femme à sa toilette* sont deux véritables perles, où les gris et les blancs des

étoffes jouent une symphonie très délicate. J'ai aussi remarqué des aquarelles délicieuses de l'artiste.

La place va me manquer et il faut que je passe rapidement sur M. *Degas* dont les aquarelles sont si belles. Il a des danseuses prodigieuses, surprises dans leur élan, des cafés-concerts d'une vérité étonnante avec « divas » qui se penchent au-dessus de quinquets fumeux, la bouche ouverte. M. Degas est un dessinateur d'une précision admirable, et ses moindres figures prennent un relief saisissant.

Je ne range pas ici les peintres impressionnistes par rang de mérite, car j'aurais dans ce cas parlé déjà de M. Pissarro et de M. Sisley, deux paysagistes du plus grand talent. Ils exposent chacun, dans des notes différentes, des coins de nature d'une vérité frappante. Enfin, je nommerai M. Caillebotte, un jeune peintre du plus beau courage et qui ne recule pas devant les sujets modernes grandeur nature. Sa *Rue de Paris par un temps de pluie* montre des passants, surtout un monsieur et une dame au premier plan qui sont d'une belle vérité. Lorsque son talent se sera un peu assoupli encore, M. Caillebotte sera certainement un des plus hardis du groupe.

Et maintenant les peintres impressionnistes peuvent laisser le public sourire, leur triomphe est à ce prix. Toujours le public a souri devant les tableaux originaux. Lorsque Delacrois et Decamps ont paru, la foule s'est fâchée et a voulu crever leurs toiles. Le privilège des artistes de tempérament est d'ameuter et de passionner leur époque[7]. Ce qu'il y a de certain, c'est qu'il sortira forcément quelque chose du mouvement que déterminent aujourd'hui les peintres impressionnistes. Avant quelques années on verra leur influence se produire sur les Salons officiels eux-mêmes. L'avenir de notre école est là ; le branle est donné, les maîtres n'ont plus qu'à réaliser la note nouvelle.

La preuve que les peintres impressionnistes déterminent un mouvement, c'est que le public tout en riant va voir en foule leur exposition. On y compte par jour plus de cinq cents visiteurs. C'est un succès pour qui connaît les choses. Non seulement les frais de l'exposition seront couverts, mais il y aura peut-être des bénéfices. Bon courage et bon succès aux peintres impressionnistes !

*Lettres de Paris*
*L'école française de peinture*
*à l'exposition de 1878*

I

Je vous ai écrit à propos de l'exposition en général ; arrêtons-nous cette fois-ci à l'école française de peinture représentée à l'Exposition de 1878.

Il faut rappeler avant tout où nous en étions en 1867, à l'exposition qui eut lieu à Paris cette année-là. Les grands artistes de l'âge moderne, Eugène Delacroix et Ingres, étaient morts, ne laissant derrière eux que des disciples habiles. Je ne vais pas me mettre à les analyser ; je ne fais que les citer comme les porte-flambeau artistiques de la première moitié de notre siècle, avec leurs deux formules, leurs façons caractéristiques de s'exprimer : en coloriste et en dessinateur. En mourant, ils ont laissé un grande vide dans l'école.

Cependant il restait encore après eux des artistes qui avaient paru plus tard. En premier lieu je nommerai Courbet. Il était de leur taille. Puis venait toute une grande école de paysagistes : Théodore Rousseau, Daubigny, Corot, sans parler de Diaz et de Millet. De 1867 à 1878 ces artistes marchèrent toujours à l'avant et constituèrent la force et la beauté de notre école. Mais ils moururent l'un après l'autre, et le vide laissé par Delacroix et Ingres se fit sentir de plus en plus. Aujourd'hui, en étudiant l'exposition du Champ-de-Mars, on peut juger de l'activité de nos peintres au cours des dix dernières années, et nous verrons quels sont les descen-

dants des grands talents disparus. L'article présent sera consacré aux vivants. Je veux esquisser nettement l'état actuel, et indiquer ce que, après un si glorieux passé, on est en droit d'attendre de l'avenir.

II

Mais avant de parler des vivants, je vais évoquer le souvenir des dons magnifiques de ceux qui ont disparu dans ces dernières années et dont les œuvres sont exposées au Champ-de-Mars.

Je m'occuperai tout d'abord de Courbet[2]. J'ai dit que jusqu'ici il y a eu trois grands talents dans l'école française du XIXᵉ siècle : Eugène Delacroix, Ingres et Courbet, et que ce dernier était aussi grand que les deux premiers. Les trois ensemble ont révolutionné notre art : Ingres accoupla la formule moderne à l'ancienne tradition ; Delacroix symbolisa la débauche des passions, la névrose romantique de 1830 ; Courbet exprima l'aspiration au vrai — c'est l'artiste acharné au travail, esseyant sur une base solide la nouvelle formule de l'école naturaliste. Nous n'avons pas de peintre plus honnête, plus sain, plus français. Il a fait sienne la large brosse des artistes de la Renaissance, et s'en est servi uniquement pour dépeindre notre société contemporaine. Remarquez qu'il est dans la ligne de la tradition authentique. Tout comme le travailleur de talent qu'était Véronèse ne peignait que les grands de son époque — même quand il lui fallait représenter des sujets religieux —, de même le travailleur de talent qu'était Courbet prenait ses modèles dans la vie quotidienne qui l'entourait. C'est autre chose que ces artistes qui, voulant être fidèles aux traditions, copient l'architecture et les costumes des artistes italiens du XVIᵉ siècle.

Au Champ-de-Mars il n'y a qu'une toile de Courbet : *La Vague*, et même ce tableau n'y figure que parce qu'il appartient au musée du Luxembourg, et dès lors l'Administration des beaux-arts a bien été obligée de l'accepter. Et c'est cette toile unique que nous montrons à l'Europe, alors que Gérome dans la salle voisine ne compte pas moins de dix

tableaux et que Bouguereau va même jusqu'à douze. Voilà qui est honteux. Il aurait fallu assigner à Courbet à l'Exposition universelle de 1878 toute une salle, comme on l'a fait pour Delacroix et Ingres à l'Exposition de 1855.

Mais on sait bien de quoi il retourne, Courbet avait participé à la Commune de 1871. Les sept dernières années de sa vie ont été de ce fait un long martyre. On commença par le jeter en prison. Ensuite, à sa sortie de prison, il faillit mourir d'une maladie qu'avait aggravée le manque d'exercice. Après, accusé d'avoir été complice du renversement de la colonne Vendôme, il fut condamné à payer les frais de la reconstruction de ce monument. On lui réclamait quelque chose dans la région de trois cents et quelques mille francs. Les huissiers furent lancés à ses trousses et on opéra la saisie de ses tableaux ; il fut obligé de vivre en proscrit et mourut à l'étranger l'an dernier, exilé de la France dont il aura été l'une des gloires. Imaginez un gouvernement qui fasse saisir les toiles de cet artiste pour solder les comptes de la restauration de la colonne Vendôme ! Je comprendrais mieux s'il les avait fait saisir pour les exposer au Champ-de-Mars. Cela aurait été plus à l'honneur de la France.

Du reste, on a toujours traité Courbet en paria. En 1867, quand la médiocrité académique de Cabanel s'étalait déjà devant les étrangers accourus de toutes parts, Courbet a dû organiser une exposition particulière pour montrer ses œuvres au public. Il n'est plus parmi les vivants. On se doute pourquoi cette suprême humiliation, la plus grave de toutes, lui a été infligée, d'exposer au Champ-de-Mars son tableau *La Vague*. La place étroite qu'on a cédée à l'artiste est ironique au plus haut point et inconvenante. Qu'on enlève *La Vague*, car elle donne à réfléchir à tous les artistes magnanimes et indépendants qui s'arrêtent devant elle. Ils douteront du grand disparu, qu'on essaie d'enterrer sous une poignée de terre.

*La Vague* fut exposée au Salon de 1870. Ne vous attendez pas à quelque œuvre symbolique, dans le goût de Cabanel ou de Baudry : quelque femme nue, à la chair nacrée comme une conque, se baignant dans une mer d'agate. Courbet a tout simplement peint une vague, une vraie vague déferlant

sur le rivage, où sont ancrées deux barques. De grands nuages sombres passent à travers le ciel, la mer verdâtre est couverte de blanche écume. C'est superbe du point de vue technique. Mais, encore une fois, cette œuvre n'est pas d'une grande portée et n'est pas compromettante, et c'est cela sans doute qui explique le coup d'audace de l'Administration qui s'est risquée à l'acquérir pour le musée du Luxembourg.

Le jour de la revanche poindra pour Courbet aussi. Les passions politiques s'apaiseront, le jugement de la postérité, qui remet chaque chose à sa place, se fera valoir. Bien des personnalités qui occupent maintenant une place dominante dans notre gouvernement et dans notre société, seront depuis longtemps oubliées que Courbet revivra et fleurira de l'éternelle jeunesse du talent. On lui ouvrira les portes du Louvre, l'heure de son apothéose sonnera. C'est cela qui donne la sérénité du cœur aux artistes et aux écrivains. Les événements, qui peuvent s'acharner sur eux, sont impuissants à les anéantir. On étouffe leur voix pendant leur vie, on les persécute, on les méprise, on leur préfère les idoles du jour ; mais ils acceptent tout cela le sourire aux lèvres, et en haussant les épaules, car ils ont pour eux l'éternité. Le tumulte se calmera, la gloire viendra. L'homme politique disparaît tout entier, comme l'acteur à qui ne survit qu'un nom inscrit dans quelque niche de l'histoire, tandis que l'œuvre de la plume ou du pinceau reste à jamais vivante pour témoigner du génie — quand même les bouleversements sociaux auraient fait disparaître de la face du globe les peuples, leurs mœurs, leurs lois et leurs langues —, et Courbet vivra.

Je passe aux artistes décédés de notre grande école de paysagistes. Après Rousseau, après Millet, nous avons perdu Corot et Daubigny. À l'heure présente tous les flambeaux du paysage se sont éteints, seuls les disciples nous restent. Au Champ-de-Mars ne figurent que Corot et Daubigny, assez généreusement d'ailleurs. De Corot on compte dix tableaux, de Daubigny neuf.

Tout le monde connaît l'histoire de Corot : il a passé quarante ans dans l'obscurité et la lutte, pour être enfin couronné d'une gloire tardive mais éclatante. Il travaillait

sans se laisser décourager, sans se soucier des rires qui accueillaient ses toiles, du dédain ironique des amateurs. On le raillait, on l'appelait le peintre nébuleux, on feignait de ne pas comprendre dans quel sens il fallait prendre ses tableaux. Puis un beau jour on s'avisa que ces prétendues esquisses se distinguaient par un métier des plus délicats ; qu'il y avait beaucoup d'air dans ses tableaux ; qu'ils rendaient la nature dans toute sa vérité. Et les clients affluèrent dans l'atelier de l'artiste ; ils l'ont tellement surchargé de travail vers la fin qu'il lui a fallu en partie donner de l'ouvrage bâclé. Je ne connais pas d'exemple plus frappant de la peur que ressent le public devant tout talent neuf et original, et du triomphe inévitable de ce talent original pour peu qu'il poursuive obstinément ses buts.

Mon attention a été retenue surtout par deux tableaux à l'exposition. Le premier a paru au Salon de 1875 : *Les Plaisirs du soir*, une de ces toiles que Corot aimait à peindre pardessus tout. Le crépuscule descend sur les hauts arbres, dont le feuillage s'assombrit. Sur l'herbe, voilée d'un brouillard bleu, voltigent de vagues figures — qui pourraient être des nymphes — et à l'horizon, au travers d'une trouée dans le hallier, on voit le rougeoiement du coucher qui pâlit déjà. Ce tableau laisse une profonde impression. Derrière le masque mythologique se dresse devant nous un des bois des alentours de Paris, à cette heure mélancolique où les étoiles se mettent à briller dans le ciel.

J'avoue cependant qu'entre les œuvres de Corot je donne la préférence à celles où la nature est représentée dans toute sa simplicité. La seconde toile que j'ai remarquée c'est *Le Chemin près de l'étang à Ville-d'Avray*. Le chemin passe à l'orée d'un bois — et c'est tout le tableau. Lorsque Corot peignait pour les amateurs, il ne lésinait pas sur les petites figures habillées en costume antique, il noyait les arbres d'une brume faite évidemment pour charmer les moins sensibles. Mais il peignait aussi des tableaux plus francs et plus solides que je mets infiniment plus haut. Il gardait ces études sous clé, et il faut un hasard particulier pour que de temps en temps l'une d'entre elles soit mise en vente. J'ai vu des chemins de village, des ponts, des hameaux accrochés au flanc des collines, d'une force et d'une vérité saisissantes.

Aucun peintre jusqu'ici n'a rendu la nature avec autant d'exactitude et de fidélité.

Daubigny était peut-être moins profond, mais par contre il avait plus de justesse. Choisissant un autre aspect des environs de Paris, il découvrit le charme pénétrant des bords de la Seine. Pendant trente ans il en a peint les deux rives, d'Auvers jusqu'à Mantes, en fixant sur la toile des coins de paysage le long de l'Oise, jusqu'à L'Isle-Adam. Il adorait cette région, largement arrosée de cours d'eau, avec sa végétation d'un vert cru adouci par les vapeurs argentées des brouillards s'élevant du fleuve. Si Corot conservait encore comme un faible écho des anciens paysages historiques, Daubigny par contre, avec sa bonhomie bourgeoise, son innocence de la composition, hâta la révolution réaliste dans notre école. L'un des premiers, après Paul Huet qui, malgré tout, gardait dans une certaine mesure le bric-à-brac romantique, il alla dans les champs et copia le premier paysage venu. Un coin de rivière, une rangée de peupliers, des pommiers en fleur, tout lui était bon. Et il ne trichait point, il peignait ce qu'il voyait, ne cherchant pas de sujets hors de ce que lui offrait la réalité. C'est en cela que consiste la révolution qui s'est effectuée au sein de notre école. Daubigny fut un défricheur, un maître.

Les résultats de cette méthode devaient déconcerter les gens et bouleverser toutes les idées reçues. Jadis on corrigeait la nature pour lui donner de la grandeur, on trouvait la réalité trop basse à moins qu'elle ne fût adoucie et ennoblie. Cependant il fut démontré que les paysages où se voyait la nature sans fard étaient pleins d'émotion, de force et de grâce, qualités qui avaient toujours manqué aux paysages historiques. On ne saurait rien imaginer de plus froid et en même temps de plus lourd et de plus aride que les paysages composés où les arbres sont arrangés comme les coulisses d'un théâtre et laissent voir les ruines de quelque temple grec sur une colline d'allure conventionnelle. Regardez par contraste un paysage de Daubigny : c'est l'âme de la nature qui vous parle. Il y a dans l'exposition un tableau magnifique, *Lever de la lune à Auvers (Seine-et-Oise)*. La nuit vient de tomber, une ombre transparente voile les champs, tandis que dans un ciel clair monte la pleine lune. On sent là le

frémissement silencieux du soir, les derniers bruits des champs qui s'endorment. Cela donne l'impression d'une grandeur limpide, d'une tranquillité pleine de vie. Voilà le style réaliste, fait pour communiquer ce qui est. Nous sommes loin du style classique, tourné vers un idéal surnaturel, où ne se mêle rien de personnel et où la rhétorique étouffe la vie. Je citerai un autre tableau de Daubigny, *La Neige*, qui était à l'exposition de peinture de 1872. On ne saurait rien imaginer de plus simple et en même temps de plus large. Les champs sont blancs de neige ; un chemin les traverse, bordé à droite et à gauche de pommiers aux branches noueuses. Et sur cette nappe blanche, sur les champs et sur les arbres, toute une énorme volée de corbeaux s'est abattue, des points noirs, immobiles et tournoyants. L'hiver tout entier est là devant nous. De ma vie, je n'ai rien vu de plus mélancolique : le pinceau de Daubigny, délicat plutôt que puissant, a acquis cette fois-ci une force exceptionnelle pour rendre la vue morne de nos plaines en décembre[3].

Voilà trois artistes que la mort nous a ravis : Courbet, Corot et Daubigny. Cependant, pour être complet, je nommerai après eux Henri Regnault et Chintreuil ; ni l'un ni l'autre n'est parmi les vivants. Ils occupaient une place secondaire, mais à l'heure présente ils auraient passé au premier plan s'ils étaient demeurés en vie.

Tout le monde se souvient du deuil universel qu'inspira la mort d'Henri Regnault, tué par l'ennemi au moment du siège de Paris en 1871. Aujourd'hui, il est permis de dire que le soldat a fait pleurer l'artiste. Naguère le patriotisme faisait qu'on gonflait le talent du jeune héros et qu'on disait que l'école française avait perdu en lui une future étoile. On vantait beaucoup ses œuvres à l'occasion de diverses expositions. Aujourd'hui nous retrouvons quelques-uns de ses tableaux au Champ-de-Mars et il faut reconnaître que s'ils frappent les yeux par l'audace du coloris, les sujets en sont toutefois fort insignifiants et le métier raffiné plutôt que vigoureux. Delacroix a passé par là, mais un Delacroix vu et corrigé par Gérome. Ainsi, l'*Exécution sans jugement sous les rois maures de Grenade*[4], cette scène mélodramatique, ce bourreau qui vient de couper une tête et qui essuie son cimeterre d'un geste théâtral, tandis que le supplicié roule

ensanglanté à ses pieds, rappelle certaines toiles du grand peintre romantique. Mais l'éclat du pinceau s'est terni, les tons ont la crudité de la peinture sur verre, le tableau dans l'ensemble est fruste et grossier. Je préfère le petit portrait de femme costumée en Espagnole, mais ce n'est rien après tout qu'une esquisse réussie.

Chintreuil fut, paraît-il, un élève de Corot, s'intéressant à des moments particuliers de la nature. Il s'efforçait de rendre des impressions qui échappent en partie au pinceau : par exemple une aurore trempée de rosée, ou bien un orage, ou un rayon de soleil filtrant à travers la pluie, ou un coup de vent dans un bois : on a longtemps mis en doute et nié son talent, mais en réalité il est considérable. Certaines de ses toiles sont magnifiques : la nature revit en elles avec ses sons, ses parfums, ses jeux d'ombre et de lumière. Par malheur, les deux tableaux échus à l'exposition ne peuvent pas compter parmi ses meilleurs. L'un d'eux, *L'Espace* [5], une vaste plaine de dix kilomètres de circonférence, avec des villages dorés par le soleil, des bois, des coteaux, des champs innombrables, témoigne cependant d'une certaine largeur. On sent là un peintre qui s'évertue à surpasser les chefs de l'école naturaliste de paysage et qui, tout en demeurant un copiste fidèle de la nature, a tenté de la surprendre dans un de ses moments spéciaux et difficiles à transcrire.

III

Voilà donc tous les morts illustres. Ils ont révolutionné l'art, et ils ont presque tous été portés en terre alors que les représentants de la peinture classique, leurs rivaux, restaient toujours vivants. Mais Ingres n'est plus, et ses descendants qui tirent gloire de leur fidélité aux traditions sont maintenant trop insignifiants pour s'opposer à la lente et irrésistible montée du réalisme.

Il faut voir au Champ-de-Mars les tableaux de Cabanel et de Gérome, et si on se rappelle que ces deux peintres ont pris le pas sur Courbet toute sa vie, on ne pourra se défendre d'un sentiment de tristesse. On a beau réfléchir que la vogue excessive de la médiocrité n'a qu'un temps, que tôt ou tard la

vérité triomphe, que l'avenir se chargera d'assigner à chacun la place qui lui revient, l'artiste au génie créateur en haut, et les pédants affairés et astucieux tout en bas ; n'importe, la partialité aveugle de la foule fait mal, on se met à douter de la vérité elle-même, devant les stupides engouements populaires dont jouissent des réputations usurpées.

Une revue rétrospective d'ensemble a quelque chose de terrible pour un peintre tel que Cabanel, qui rabâche éternellement le même portrait ou la même scène historique, aux mêmes couleurs ternes, et ne tente jamais rien d'original. Un artiste à l'esprit éveillé regarde à droite et à gauche, renouvelant incessamment son art. Mais le peintre qui possède la recette académique, qui s'imagine détenir à lui seul la formule de la bonne peinture, est condamné forcément à se répéter indéfiniment. Ayant peint un tableau médiocre il en peindra dix, cent. Il ne lui viendra jamais à l'esprit de peindre quelque chose de nouveau. Si donc la vue d'une de ses toiles vous comble d'ennui, quel sera votre accablement à la vue de huit, dix, vingt tableaux ! C'est aussi insupportable qu'une journée de pluie. Ses défenseurs mêmes sont gênés, rassasiés de douceurs. Quand je me représente la grande salle remplie des produits du pinceau de Cabanel, un frisson me court dans le dos. Ce n'est rien autre qu'un cauchemar : toute une série d'ouvrages incolores, monotones, se répétant l'un l'autre sans fin ni variation. Voilà pourquoi je dis : que les fanatiques de Cabanel organisent après sa mort une exposition de ses œuvres, le public en sera écœuré. Lorsqu'on exposa les œuvres de Delacroix, le spectacle de l'activité et de la diversité de son génie créateur fut comme une révélation, dont l'artiste sortit avec une gloire impérissable. Ses ouvrages écraseraient au contraire Cabanel, l'enterreraient comme les mottes de terre que le fossoyeur laisse tomber de sa pelle.

Nous rencontrons au Champ-de-Mars uniquement de vieux tableaux, qui ne laissent pas pour cela de nous surprendre. Est-il possible qu'ils aient été à ce point mauvais et dénués d'intérêt ? Voici *La Mort de Francesca de Rimini et de Paolo Malatesta*. On ne saurait rien imaginer de plus plat et en même temps de plus prétentieux. C'est un classique qui dresse froidement une orgie romantique, à la Casimir Dela-

vigne. Francesca, morte, est étendue de tout son long ; Paolo agonise sur son sein. Le plus étonnant c'est le costume de Paolo, ses pantalons collants et son manteau boutonné à l'épaule. Et les couleurs ! Le corps d'un noir quelconque, les étoffes nageant dans je ne sais quelle vapeur grise. N'importe, c'est bienséant, c'est de bon ton ! Voici encore *Thamar et Absalon*, un cas peut-être encore plus révélateur. Cette fois nous avons la Bible accommodée à la sauce académique, une bible de salon dans un style comme il faut. Thamar, offensée par Amnon, vient se plaindre auprès de son frère Absalon : lui est assis, et la femme, nue jusqu'à mi-corps, se lamente à ses genoux. On se demande première-ment ce qui a poussé le peintre à choisir ce sujet. Je comprends qu'il ait cherché un prétexte à peindre un torse de femme nue, bien que cette nudité ait peu de raison d'être. Je constate qu'il a saisi l'occasion de faire parade d'une érudi-tion à bon marché, en représentant un intérieur de maison israélite, bien que d'ailleurs tout sujet biblique lui eût permis de faire de même. Mais à vrai dire, il est difficile de rien imaginer de plus noir, de plus froid que cette scène. Sur cent passants, quatre-vingt-dix-neuf au moins ignorent de quelle offense Thamar s'afflige. Les explications du livret sont insuffisantes. Les visiteurs s'arrêtent un peu étonnés et s'en vont sans avoir été touchés. Je ne parle pas du côté technique de la chose ; c'est toujours le même dessin flasque, le même coloris terne.

Cabanel a une réputation de portraitiste parmi le beau monde. Il ne peint que duchesses et marquises. Avoir son portrait exécuté par Cabanel est le rêve de toute bourgeoise enrichie. Il se fait payer très cher, ce qui explique en partie le respect qu'on lui porte. Mais il convient d'ajouter que sa peinture a tout ce qu'il faut pour décorer un salon de bon ton. Imaginez une grande toile discrètement colorée, au-dessus d'un canapé, entre deux portraits. Vous pouvez allumer tous les lustres, le tableau restera éteint. Il ne resplendit pas à l'instar de telle peinture de Delacroix — ce ne serait pas convenable. Il ne s'impose pas aux regards par la force et le réalisme comme telle toile de Courbet — ce serait tout à fait malséant. Non, il ne se laisse guère distinguer des tentures dont la salle est tapissée. Avec cela Cabanel sait donner aux

dames « un air distingué ». Avec lui elles peuvent se décolle-
ter tant qu'elles veulent ; elles ne cessent pas d'être chastes,
car il transforme le corps en rêve ; il le peint en œufs brouillés
avec une légère trace de carmin. Ce ne sont plus des femmes,
ce sont des êtres désexualisés, inabordables, inviolables,
comme qui dirait une ombre de la nature. On comprend ainsi
pourquoi Cabanel s'est fait le peintre de l'aristocratie. Il est
séduisant sans porter scandale. Regardez au Champ-de-Mars
le portrait de la comtesse T *** et de la duchesse V ***. Je
recommande tout particulièrement le portrait de la duchesse
L *** et de ses enfants. La duchesse, habillée de velours noir,
adossée contre un coussin de satin rouge, est assise dans un
fauteuil très riche. Les deux enfants jouent à ses pieds. Le
coin du salon où cela se passe est d'un luxe éclatant ; des
tapisseries, des ornements. De l'avis du monde, cela est très
distingué, mais du point de vue de l'art, c'est banal à
l'extrême. Un joli écran de cheminée.

Gérome fait moins impression, mais jouit quand même
d'une grande faveur. C'est aussi un classique, un académi-
que, qu'on chargeait d'honneurs et de récompenses à l'heure
où l'on poursuivait Courbet pour le contraindre à payer pour
la colonne. L'exposition donne une idée complète de son art.
Nous y voyons dix tableaux également bons ou également
mauvais, comme vous voudrez. Les considérations émises à
propos de Cabanel s'appliquent également ici. Qui a vu un
tableau les a vus tous ; c'est exactement la même industrie
que celle des bagnards sculptant des noix de coco ; les
méthodes étant invariables, les résultats sont toujours
pareils. Seulement Gérome a une recette plus bizarre. Les
traces de son pinceau disparaissent. Les visiteurs admirent
ses tableaux comme ils admireraient une portière de car-
rosse. Il faut savoir choisir le bon endroit pour regarder un
tableau, et alors on peut s'y mirer comme dans une glace.
C'est le triomphe du laque ; tous les détails sont minutieuse-
ment travaillés puis recouverts pour ainsi dire de verre. Est-
ce donc que Gérome émaille ses tableaux comme on émaille
les dessins sur porcelaine ? C'est bien possible. Les bourgeois
jubilent. Mon Dieu ! que c'est gentil et que c'est propre !

Pour comble de triomphe, Gérome évite l'ennui prudhom-
mesque de Cabanel. Il raconte des anecdotes. Chacun de ses

ouvrages est une historiette, dont plusieurs très piquantes et même risquées. Je dis risquées, mais du meilleur ton cependant — à peine enjouées. Tout le monde se souvient de sa *Phryné devant l'Aréopage*, une petite figure nue en caramel, que des vieillards dévorent des yeux ; le caramel sauvait les apparences. Au Champ-de-Mars nous voyons *Les Femmes au bain*, quelques femmes sans chemise, un divertissement innocent pour les amateurs, ceux qui aiment examiner les tableaux à la loupe. Pour ce qui est des anecdotes en peinture, elles foisonnent. Voici *L'Arabe et son coursier*, un bédouin qui embrasse son cheval mort étendu sur le sable du désert : c'est une petite note sentimentale. Voici *La Garde du camp*, trois chiens accroupis devant des tentes : c'est une anecdote de marche. Voici *L'Éminence grise*, le cardinal Dubois en train de descendre un escalier, salué par des courtisans qu'il feint de ne pas voir : c'est une anecdote historique. Je passe sur une quantité d'autres et des plus diverses. Il est notoire que ces tableaux sont faits uniquement pour être photographiés ensuite : les reproductions serviront à la décoration de milliers de salons bourgeois.

Mais je veux signaler certain lion exposé par Gérome. Ce lion est couché par terre, dissimulé dans le crépuscule, et on ne distingue clairement que ses yeux, qui brillent d'un éclat phosphorescent. J'y vois le signe caractéristique du talent de Gérome. Delacroix aussi peignait des lions, et il les peignait terribles, féroces, à la crinière hérissée et la gueule sanglante ; mais il ne lui est jamais venu l'idée d'allumer les yeux des lions comme des fanaux. Parut Gérome et, pour rivaliser avec Delacroix, il n'imagina qu'une chose : mettre des lampes dans les yeux de son lion. Le lion lui-même est de carton, mais ses yeux brillent. Remarquez qu'il est toujours possible que Gérome ait raison et qu'en effet les yeux du lion luisent ainsi la nuit. Mais qui ne voit pas la pauvreté de cette invention, de cette tentative pitoyable, ridicule : introduire deux bougies dans un jouet de deux sous ! Toujours des détails anecdotiques, une observation mesquine qui éblouit et réjouit les bourgeois. Je les ai écoutés se pâmer d'admiration sur le lion. Les femmes restaient comme clouées sur place, les hommes s'embarquaient dans des explications. Delacroix n'avait pas besoin de recourir à ces ruses enfan-

tines pour créer des fauves magnifiques de vie. Il est vrai que le public ne comprenait rien et passait outre.

Après Cabanel et Gérome, point n'est besoin d'analyser les autres artistes qui représentent en ce moment notre École et notre Académie des beaux-arts. Ces deux peintres les personnifient, ils en sont les pontifes suprêmes. Les jeunes peintres académiques passent par leurs mains, ce qui nous assure toute une génération de médiocrités. Ils sont d'ailleurs si nombreux que j'aurais du mal à les énumérer. Je peux nommer Bouguereau, trait d'union entre Cabanel et Gérome, qui cumule le pédantisme du premier et le maniérisme du second. C'est l'apothéose de l'élégance ; un peintre enchanteur qui dessine des créatures célestes, des bonbons sucrés qui fondent sous les regards. Beaucoup de talent, si le talent peut se réduire à l'habileté nécessaire pour accommoder la nature à cette sauce ; mais c'est un art sans vigueur, sans vitalité, c'est de la peinture en miniature colossalement et prodigieusement boursouflée et dépouillée de toute vérité. Je pourrais aligner encore une série de noms, mais à quoi bon ? puisque la marque distinctive de tous ces artistes est de se ressembler tous les uns les autres. Je termine en signalant les tableaux d'Émile Signol. Celui-ci, si vous voulez le savoir, est un élève de Gros, qui reçut le prix de Rome en 1830, fut nommé membre de l'Académie en 1860, et décoré en 1865 de l'ordre de la Légion d'honneur. Regardez ses tableaux, vous estimerez que c'est une plaisanterie. C'est à proprement parler incroyable. Une jeune fille qui peinturlure dans les intervalles de ses leçons, fera probablement des bonshommes plus vivants et moins puérils. Un tableau surtout, *Le Soldat de Marathon*, une petite figure qui court, une couronne de laurier à la main, représente le comble de l'imbécillité du point de vue du dessin et du coloris. Une marionnette de bois, un soldat de plomb, tout ce qu'on peut imaginer de plus piètre et de plus insignifiant ferait une impression moins absurde. Je devine que Signol n'est plus jeune. Mais, mon Dieu, quel châtiment, si la peinture académique conduit un homme à un ramollissement pareil ! Oui, c'est proprement le Charenton de l'art[6].

IV

Heureusement, l'Académie exerce chez nous une influence fort restreinte. La plupart de nos artistes vivent en dehors d'elle et n'y perdent rien. On peut même dire que les génies défunts trouvent de dignes successeurs exclusivement dans les rangs des artistes indépendants. Ceux-ci font honneur à la peinture, même après Delacroix et Courbet.

Je parlerai en premier lieu de Bonnat [7]. Actuellement, c'est lui qui est en réalité le plus puissant et le plus solide de nos peintres. Il n'a pas moins de dix-sept tableaux à l'exposition. Tout comme Cabanel, il fait des portraits qui se vendent très cher ; seulement il peint ordinairement des bourgeoises et non des duchesses, et c'est déjà un indice du caractère de son talent. Le portrait de la Pasca, qui fit son apparition au Salon de 1875, est une très belle chose. Je reconnais, d'ailleurs, que je préfère les portraits de Bonnat à ses autres tableaux. Ainsi son *Barbier nègre à Suez*, en train de raser un autre nègre qui est assis par terre, rappelle les compositions de Gérome. Quant à ses scènes italiennes, *Scherzo* et *Tenerezza*, toutes ces femmes et enfants qui s'ébattent, c'est un truc qui me paraît usé jusqu'à la corde. On a fait un tel abus d'Italiens et d'Italiennes qu'une fureur muette me prend à la vue de ces éternels chiens rouges, de cet éternel bout d'étoffe enroulé autour de la tête. Bonnat a quelques tableaux à l'exposition extraordinaire de la Ville de Paris. Ce sont des compositions décoratives qui ornent la salle d'audience du palais de Justice. Comme tout ce qui procède du pinceau de cet artiste, elles font preuve d'une grande simplicité de composition et d'une technique solide.

Ne pouvant analyser en détail tous les dix-sept tableaux de Bonnat, je me contenterai de porter un jugement d'ensemble sur son talent. Comme je l'ai déjà dit, depuis Courbet nous n'avons pas de travailleur plus robuste que Bonnat. Seulement il manque d'élégance, on surprend parfois chez lui des tons bitumineux, cadavéreux ou crayeux. Son pinceau déforme la nature. Ses confrères qui le jalousent le qualifient grossièrement et injustement de maçon. Ce mot peint son style, qui est reconnaissable entre mille. De loin il ne frappe

pas autant que de près. C'est un homme jeune encore, d'ailleurs, et qui perfectionne chaque année sa manière. Abandonnant ses Italiennes agaçantes, il est passé au Christ qui orne la salle d'audience, et qui est une des œuvres les plus réussies de notre école dans ces dix dernières années. C'est un talent puissant qui se développe.

Je passe à Carolus-Duran, et là c'est une tout autre histoire. Peu d'artistes ont eu autant de chance que lui. Le succès est venu le couronner dès ses premiers tableaux, un succès bruyant et toujours accru. Il s'est drapé dans des prétentions de grand coloriste, de novateur hardi, qui pousse la hardiesse juste assez loin pour intriguer le public. Il appartient à cette race d'heureux tempéraments, qui paraissent sur le point de tout bouleverser de fond en comble, mais qui en réalité se conduisent fort raisonnablement ; on les compte parmi les novateurs, mais on les aime beaucoup parce qu'au fond ils ne heurtent aucune des idées reçues. Passer pour original tout en ne l'étant pas, c'est le comble de la réussite ! Le public s'exclame : Dieu soit loué, voici un artiste audacieux et individuel, mais n'empêche, nous le comprenons. Voici une originalité qui nous va ! Et rien ne nuit tant aux véritables artistes originaux comme cette fausse originalité, car le public se persuade qu'on peut être un Eugène Delacroix sans renoncer aux gentillesses de M. Bouguereau.

Remarquez que Carolus-Duran est un peintre très habile [8]. Comme cela arrive souvent, il a su emprunter à des artistes plus originaux que lui mais dont la foule se gausse, un grain de nouveauté, et il a déployé toute son ingéniosité pour faire agréer à la foule cette nouveauté, en la présentant dans un cadre si somptueux que les bourgeois les plus méfiants ne la reconnaissent plus et la portent aux nues. Je pourrais nommer les peintres que Duran plagie. Mais, je le redis, il tire de leurs thèmes des airs de bravoure, entame des roulades, et noie la vérité qu'ils apportent sous toutes sortes d'enjolivements. Et le public, interdit, ravi, séduit par le talent du virtuose, éclate en applaudissements frénétiques, sans se douter que s'il a du talent, il manque de génie.

Il serait cependant injuste de ne pas reconnaître que Carolus-Duran sait très bien peindre. Je ne m'en prends qu'à sa fausse originalité. Il réussit particulièrement bien les

objets inanimés, les étoffes. Dans ses portraits de femmes, les robes sont peintes à merveille et tous les accessoires sont également très bien faits. Les corps le sont déjà beaucoup moins ; ils sont durs et en quelque sorte brillants, comme si un mannequin de carton ou de bois se cachait dessous. Mais au premier coup d'œil ses œuvres sont éblouissantes et elles enivrent le spectateur, malgré le chic qu'on y pressent.

Le pire, c'est que ces œuvres vieillissent rapidement. J'insiste surtout sur ce point, car il m'a frappé. Ayant revu au Champ-de-Mars les tableaux de Carolus-Duran que je connaissais déjà pour les avoir vus à plusieurs Salons, j'ai été étonné. Sont-ce les mêmes œuvres ? Je me souvenais d'un vrai feu d'artifice et j'avais devant moi des tableaux éteints, fanés, comme si déjà la poussière des siècles se fût accumulée sur eux. Le fait est maintenant hors de doute pour moi. Certains tableaux, comme par exemple ceux de Carolus-Duran, en sortant de l'atelier jouissent d'une fraîcheur particulière que l'on appelle chez nous « la beauté du diable ». Mais bientôt la vivacité des couleurs se fane, la beauté s'évapore et en peu d'années la courte jeunesse de l'œuvre s'en va et les rides de la vieillesse apparaissent. Le talent de Carolus-Duran étincelle comme le verre et il est fragile comme le verre.

Le dépérissement rapide de certaines œuvres après un brillant début me frappe d'autant plus que j'ai souvent éprouvé le contraire. Il existe des tableaux qui ont l'air mal léchés et disgracieux à leur sortie de l'atelier. Ils n'ont pas l'éclat de la poupée toute fraîche peinte. Mais voici qu'après quelques années vous retournez les voir, et vous demeurez saisi de leur jeunesse intacte. Ils ont gagné en beauté, ils sont tout vivants et sont devenus plus frappants, plus expressifs. Chaque année qui s'écoule leur ajoute un nouveau charme. Ils sont immortels, alors que les autres, ceux qui ne durent qu'un printemps, ont tout à fait fané. Cela est juste, à mon avis. Un succès fondé sur l'engouement du jour est éphémère. Il faut conquérir le public de haute lutte pour qu'il vous reste acquis ; il faut ne pas avoir peur de la vie et de ses aspérités, afin de vivre éternellement.

Le cri général au Champ-de-Mars, c'est que les toiles de Carolus-Duran ont pâli. Je prends en exemple L'Enfant bleu,

portrait d'un enfant habillé en bleu et se détachant sur un fond bleu. Les ombres se sont éclaircies et les parties lumineuses ont noirci. La tête en particulier a pris le teint mort d'une poupée. Le tableau est devenu une excentricité mal réussie. Un seul portrait a conservé un peu de caractère : celui de Mme Carolus-Duran en noir, sur fond jaune. Je répète que Carolus-Duran est un portraitiste très doué et qui se fait payer aussi cher que Cabanel et Bonnat. Nos peintres choisissent tous de se spécialiser dans le portrait, surtout le portrait de femmes, cette sorte de peinture étant la plus lucrative. D'ailleurs, Carolus-Duran n'a jamais réussi la peinture de genre. On peut voir à l'exposition son tableau *Dans la rosée* : une femme nue, à la peau très blanche, entourée d'une verdure tendre. L'artiste a cru faire d'elle un symbole de l'aurore. Aucun de ses tableaux n'a autant pâli que celui-là.

Mon dessein n'est pas d'être sévère, mais j'entends être juste. Il faut songer d'abord aux grands peintres avant de reconnaître à Carolus-Duran le talent de premier ordre qu'on lui a indûment attribué ces dernières années. Les grands artistes apportent une force créatrice qui leur souffle leurs créations. Dans leurs tableaux on distingue une originalité puissante et un sentiment profond, je ne sais quelle force qu'il est plus facile de ressentir que de définir. Chez Eugène Delacroix nous voyons une nature ardente, un esprit vaste, une extraordinaire intelligence de la vie toujours en éveil. Chez Courbet domine un sens du réel et du vrai, une transcription puissante et fidèle de la nature telle que la création humaine ne pourra sans doute jamais la dépasser. Regardez maintenant Carolus-Duran et demandez-lui quelle parole nouvelle il a prononcée avec ses œuvres. Étudiez-le, analysez-le, non en détail, dans chaque tableau, mais dans la complexité générale de ses œuvres. Vous aboutirez à cette conclusion : il a beaucoup d'habileté, un éclat artificiel, une originalité mensongère, tapageuse et voulue. Bien sûr, il sait peindre : c'est là son excuse. Mais je prédis que son talent s'épuisera de plus en plus et qu'il se survivra à lui-même.

Henner a fait son chemin avec moins de bruit. C'est un artiste doux et rêveur, avec une préférence marquée pour un mélange de tons connus et d'oppositions de tons inédites. On

a dit avec raison qu'il a déployé tout son talent dans sa *Femme au divan noir* (1869). Nous avons devant nous tout simplement une femme nue, allongée sur une étoffe noire; une tache blanche sur un fond noir comme l'encre. Mais Henner a utilisé toute une gradation de tons dans le blanc et le noir. La chair passe d'une nuance d'or pâle jusqu'à l'or rouge, tandis que le noir va d'une transparence crépusculaire jusqu'aux ténèbres opaques d'une nuit d'orage. L'effet en est pour le moins frappant. La trouvaille une fois faite, Henner la reprend sur tous les tons. Presque toutes les femmes qu'il peint portent du noir. Son *Christ mort* se détache sur des ténèbres épaisses. Son tableau *Le Soir* représente une blanche figure féminine au milieu d'une forêt toute noire. *Les Naïades* répètent le même motif, mais sur une échelle agrandie; six femmes qui viennent de se baigner sont groupées près d'une rivière; l'herbe est noire, les arbres sont noirs. Je ne condamne en aucune façon Henner, car il y a dans cette idée préconçue beaucoup de franchise, une intelligence très profonde de l'harmonie des tons et une transcription fort originale de la nature.

Maintenant il me faudrait réciter toute une série de noms. Ribot, tout comme Henner, ne voit dans la nature que deux tons : le blanc et le noir, et encore avec grande ténacité. Mais il n'a ni l'élégance ni la chaleur de Henner. Chez lui le ton blanc sent la craie, le ton noir le charbon. Cela n'empêche pas toutefois qu'il soit un peintre habile. Il s'était choisi dès ses débuts une spécialité : il peignait uniquement des gâte-sauce et parmi ces tableaux il y en a qui sont de véritables petits chefs-d'œuvre. Plus tard, quand il a élargi le champ de ses activités, on lui a reproché non sans raison de voir la nature trop en noir. Son *Cabaret normand* est une machine bien solide comme tout ce qui vient de son pinceau. Son *Bon Samaritain* me plaît moins. On doit dire cependant que cet artiste est bien pauvrement représenté à l'exposition, où il n'a que trois tableaux.

Le cas de Vollon démontre à merveille à quel rang élevé un artiste peut parvenir à force de volonté et de travail. Il a traversé des moments bien difficiles. Au commencement il ne peignait que des objets inanimés et choisissait les choses les plus simples — des ustensiles de cuisine. Ses chaudrons, des

chaudrons magnifiques, furent remarqués. Ensuite, quand il se fut fait une réputation, il commença à peindre des objets d'art : des armes, des émaux, des étoffes précieuses. À l'exposition on peut voir ses deux meilleures natures mortes : *Curiosités* et *Poissons de mer*, remarquables par leur technique. Finalement il aborda les figures humaines et exposa en 1876 le tableau *Femme du Pollet*, à Dieppe, qui fut un véritable événement artistique. C'est une espèce de Cendrillon vêtue de haillons, avec une bourriche sur le dos, et qui s'avance le long du rivage. Ma principale objection à ce tableau, c'est l'idéalisation du modèle : on dirait la Vénus de Milo en personne, travestie en pauvresse, tellement le corps est admirable sous les guenilles qui le recouvrent, la gorge, les hanches, celles d'une vraie déesse. Mais le côté technique de la chose mérite tous les éloges et on en reçoit une forte impression. Pour autant que je le comprenne, Vollon est un artiste travailleur, qui connaît à fond son affaire. Je doute pourtant qu'il peigne jamais rien de plus parfait que ses premières natures mortes.

Dans une revue de l'école de peinture française moderne, on ne saurait exclure Jules Breton du nombre des peintres qu'il faut prendre en considération. Tout à l'heure je reprochais à Vollon d'idéaliser sa pêcheuse dieppoise. Jules Breton, de son côté, s'est acquis une célébrité en peignant des paysannes idéales. Il faut voir au Champ-de-Mars les beautés qu'il habille de toile grossière et qui ont l'allure de déesses. La foule approuve et appelle cela « avoir du style ». Mais c'est du mensonge tout court et rien de plus. J'aime mieux les paysannes de Courbet, non seulement parce qu'elles sont mieux dessinées du point de vue technique, mais aussi parce qu'elles sont plus proches de la réalité. Remarquez que Jules Breton est comblé de faveurs depuis 1855, abreuvé d'une pluie de médailles et de croix, tandis que Courbet, encore une fois, est mort en exil, poursuivi par les huissiers que le gouvernement français avait lancés sur ses traces.

Nous avons encore Hébert, le peintre morbide de petites Italiennes mélancoliques, un peintre falot qui s'ingénie à inventer le spleen sous les cieux enchanteurs de Florence et de Naples. Nous avons Isabey, un survivant de la bataille romantique. Nous avons des peintres de toutes couleurs et de

toutes lignées, mais je m'arrête de préférence à un débutant, Laurens, sur lequel l'École des beaux-arts a fondé de grandes espérances. Un instant on a vu en lui l'artiste qui devait renouveler la grande peinture, et par grande peinture il faut entendre la peinture historique. Et il est indubitable que Laurens a peint des scènes historiques de grande envergure. Nous rencontrons au Champ-de-Mars quatorze toiles de lui ; les titres montrent à quel genre appartiennent ses tableaux : *Saint Bruno refusant les présents de Roger, comte de Calabrie* ; *Le Pape Formose et Étienne VII* ; *L'Excommunication de Robert le Pieux* ; *François de Borgia devant le cercueil d'Isabelle de Portugal* ; *L'État-major autrichien devant le corps de Marceau.* Cette dernière toile surtout eut un grand succès au Salon de l'année dernière. Marceau, mort, est étendu sur une civière et les généraux autrichiens défilent devant lui. On peut dire des œuvres de Laurens que ce sont de belles estampes, bien conçues ; elles témoignent d'un sens dramatique, d'une technique à la Delacroix, d'une exécution très nette. Mais c'est tout. Je cherche un artiste au sens large du mot. Le peintre n'apporte aucune note nouvelle, aucune originalité dans sa transcription de la nature ; il ne prolonge ni ne provoque de révolution dans l'art. Je préfère aux grandes machines qu'il construit sur des textes historiques, le moindre des paysagistes qui s'assied tranquillement devant un arbre et le copie, en rapportant fidèlement l'impression qu'il en reçoit.

Je termine ; j'ai nommé ceux d'entre nos artistes qui sont en tête du mouvement actuel. Et il serait facile de conclure que les génies, Ingres, Delacroix, Courbet, n'ont point trouvé de remplaçants. Il n'y a plus de génies, il ne reste que des élèves camouflés de façon plus ou moins adroite. C'est la queue. Bien sûr, il n'y a pas disette de talent. Il y a le métier solide de Bonnat, le pinceau brillant de Carolus-Duran, les tonalités délicates de Henner, le réalisme dilué de Ribot et de Vollon. Mais tous ces artistes ne font que continuer leurs prédécesseurs, en les édulcorant. Pas un d'entre eux n'a d'initiative personnelle assez marquée, assez vigoureuse pour élargir le mouvement et lui infuser de nouvelles forces [9]. En littérature comme en art, les créateurs seuls comptent. Pour dominer, il est nécessaire d'accomplir une révolution

dans la production humaine. Autrement les hommes les mieux doués restent de simples amuseurs, des ouvriers adroits et fêtés, qu'applaudit la foule flattée et divertie, mais qui n'existeront pas pour la postérité.

<div align="center">V</div>

Mais il y a un maître encore vivant, dont je n'ai point parlé jusqu'ici. C'est Meissonier. Je l'appelle un maître parce qu'il a réellement créé un genre en France, celui des petits tableautins anecdotiques, dont Gérome plus tard a élargi le cadre, et qu'ont imités des centaines de peintres.

Le talent de Meissonier ne me plaît pas ; je dirai tout à l'heure pourquoi ; mais il serait injuste de ne pas reconnaître ses rares qualités. Il est incontestablement unique en son genre, sachant animer ses figures, leurs poses, leurs costumes, leurs jeux de physionomie. Elles ne vivent pas d'une vie authentique, car sa peinture est vitreuse et pointue, et sous l'habillement et la peau se devine le mannequin de bois ; mais c'est une imitation très fine et très intelligente de la vie, qui vous entraîne facilement. Pour apprécier Meissonier à sa juste valeur, il faut le comparer avec un de ses disciples, et juger dès lors de la délicatesse de son pinceau, du naturel de son dessin, de la perfection des détails. Je le répète, c'est un maître dans les cadres étroits qu'il s'est choisis [10].

Meissonier a remporté de grands succès. Il est membre de l'Académie, commandeur de la Légion d'honneur, comblé de prix ; il n'a plus rien à souhaiter pour sa gloire. À part cela, il vend ses tableaux, on peut le dire, au poids de l'or, et je pense même qu'un de ses tableaux, vendu cent mille francs, était loin de peser cinq mille louis d'or. La moindre de ses œuvres atteint des prix fous. Et quand on pense seulement que Delacroix de son vivant vendait ses chefs-d'œuvre deux, trois mille francs, et que même de nos jours, bien que son génie soit universellement salué, on est loin de payer les toiles de Delacroix aussi cher que les tableaux de Meissonier ! Voilà où je commence à me fâcher. L'engouement populaire est toujours un mauvais signe. Pourquoi le public se jette-t-il avec tant de fureur sur les tableaux de Meissonier ? Il est

évident que la valeur artistique de ses œuvres n'y est pour rien. La vérité, c'est que le public s'entiche purement et simplement des tours de passe-passe de l'artiste. Il distingue les boutons sur un gilet, les breloques sur une chaîne de montre tant et si bien qu'aucun détail ne s'y perd ; voilà ce qui suscite cette admiration inouïe. Et le plus fort, c'est qu'il peint des bonshommes de quatre ou cinq centimètres de haut, qui demandent à être inspectés à la loupe si on veut les bien voir ; voilà ce qui chauffe l'enthousiasme à blanc et fait délirer les spectateurs les plus calmes. La foule est flattée dans ses instincts les plus enfantins, dans son admiration de la difficulté vaincue, dans son amour des tableautins bien dessinés et surtout bien détaillés. Elle ne comprend que cela en art ; la nouveauté, l'originalité de la facture, la transcription individuelle de la nature, l'offensent et l'éloignent, tandis qu'elle s'accommode béatement de tableautins minuscules ciselés comme des joyaux. Voilà ce qui explique le triomphe de Meissonier, confirmé par toute une foule d'admirateurs. Il est le dieu de la bourgeoisie qui n'aime pas les sensations fortes procurées par de vraies œuvres artistiques. Aucun artiste de notre siècle n'a été si choyé du public.

Donc, je me sens irrité contre lui pour ces succès hors de proportion, lorsque je me rappelle le long martyre que fut la vie de nos grands artistes. On les niait, on les traînait dans la boue alors que lui était encensé par la critique. Et c'est peut-être pour cela que j'incline à le traiter avec sévérité, pour les venger.

Pour commencer, je l'ai déjà dit, sa technique est la plus déplaisante que puisse avoir un peintre. Il ne peint qu'en tons clairs, ce qui ne serait pas un mal ; mais dans ses tons il y a la transparence de l'agate, la sécheresse et l'angularité des objets de verre : c'est comme de la peinture sur porcelaine. Ce n'est pas le vernis meurtrier de Gérome, mais c'est tout de même pauvre, délayé, rêche. En général, les figures vivantes sont plus achevées. Pour se rendre compte de toutes les insuffisances de la technique, il faut porter l'attention sur le fond — surtout les bribes de paysage. Là on ressent toute la misère de ce pinceau, qui n'est à son aise que quand il peint les petits bonshommes que le peintre adore. Les arbres sont comme des brosses à dents vertes, les maisons ressemblent à

des cubes de bois dans un jeu de construction, etc. Enfin, ses cadres sont naturellement très réduits. Il s'est choisi un chemin étroit dans l'art. Je sais qu'un seul visage vivant fixé sur la toile suffit à la gloire éternelle d'un artiste et qu'on ne saurait mesurer le génie d'un peintre aux dimensions de ses tableaux. Mais il faut faire entrer en compte la largeur de la création, la grandeur de l'élan, de la conception de toute œuvre complexe. Mettez en regard un tableau d'Eugène Delacroix et un tableau de Meissonier. Au fond celui-ci peint toujours le même cheval, le même personnage du xviiie siècle habillé d'un costume toujours identique, le même soldat dans une pose qui ne varie pas. Il se contente de quelques changements de type, il n'atteint pas à l'univers des sentiments humains. Je veux dire qu'il ne réalise pas, dans toute sa plénitude, la conception de l'artiste que nous nous faisons aujourd'hui.

Reléguez-le à la place qui lui convient et je serai le premier à l'admirer.

On a exposé de Meissonier pas moins de seize tableaux au Champ-de-Mars. Le pire, c'est que ces tableaux ne sont pas de ses meilleurs. J'ai vu ici un des plus grands tableaux qu'il ait jamais peints : *Les Cuirassiers, 1805*. C'est un régiment de cuirassiers, rangé en bataille et s'apprêtant à passer à l'attaque. Il y a des têtes intéressantes, des chevaux dessinés avec tant de minutie qu'un crin se distingue de l'autre et que toutes les veines sont visibles. Mais les admirateurs de Meissonier n'ont pas tort de préférer ses toiles moins larges, par exemple le *Portrait d'un sergent*, une scène où un garde français fait le portrait de son sergent aux portes du corps de garde ; ou bien encore *Le Peintre d'enseignes*, où un peintre en bâtiment et son client sont représentés en costumes du Directoire. Ces tableaux sont remarquables tous les deux par leur vérité et par l'animation des figures. J'ai été fort étonné d'un paysage, *Vue des Antilles*. Deux cavaliers passent sur une route baignée de soleil. C'est l'occasion d'observer le métier lamentable de Meissonier dès qu'il s'éloigne de ses petits bonshommes. Son horizon est comme taillé dans la pierre vive. Le soleil à midi a cet éclat mais il est plein d'air, il brûle, se reflétant dans le profond azur foncé du ciel. L'air manque complètement aux tableaux de Meissonier. Il fait

penser aux Primitifs. Il est sec et tranchant. Enfin, le triomphe de l'exposition, le tableau devant lequel la foule se presse, est une œuvre grande comme la main : *Les Joueurs de boule*. La scène se déroule encore une fois sur la grand-route, près d'Antibes qui blanchit au loin. Les rayons du soleil tombent verticalement, à peine un mur qui fasse ombre. Au premier plan sont groupés les joueurs ; les uns tournent le dos au public, deux se présentent de profil, un troisième se tient à l'écart et allume sa pipe. Le peintre, qui a un faible pour les costumes du siècle dernier, a affublé à sa façon les paysans qu'il a vus jouer aux boules en Provence. Mais la merveille du tableau, le détail qui arrache des cris d'admiration aux spectateurs, c'est le couple du fond : un joueur prêt à lancer une boule et un de ses camarades debout à son côté. Le joueur surtout suscite des transports d'admiration. Les jambes écartées, les bras courbés, il s'apprête à envoyer la boule ; la figure tout entière n'a pas plus d'un centimètre de haut. Et, ô merveille ! les différents détails qui le caractérisent comme insecte de l'espèce humaine sont aisément reconnaissables à l'œil nu. Que serait-ce si on l'examinait à la loupe ! Ses bras et ses jambes sont effilés comme les pattes d'une sauterelle. Quant aux bicornes, là je renonce à décrire l'enthousiasme qu'ils excitent. Voilà où s'est arrêtée l'éducation du public en matière d'art : le peuple en foule entoure le tableau du matin au soir, afin de voir cet avorton de la peinture et se pâmer devant un chapeau grand comme une chiure de mouche.

Bien entendu, ceci n'affaiblit en rien le talent de Meissonier. Je voulais simplement expliquer les raisons de son succès disproportionné. Et cette analyse m'a conduit à deux résultats : à définir la place qu'il mérite dans notre école et le rôle qu'il y joue ; ensuite, à illustrer la perversion du goût populaire et à montrer comment certaines réputations peuvent être surfaites, tandis que les artistes vraiment originaux trouvent trop de difficulté à se faire un nom.

S'il y a une chose qu'on est obligé d'accorder à Meissonier, c'est d'avoir engendré un nombre infini de disciples et d'imitateurs. Une telle fécondité n'est pas surprenante, eu égard à la tendresse que nourrit le public pour les jolis tableautins qui tiennent peu de place. Nos salons bourgeois

sont tellement petits qu'on ne peut pendre sur leurs murs que de tout petits tableaux. Par suite le marché en est inondé. Chaque peintre s'est choisi une spécialité ; depuis plusieurs années, par exemple, Toulmouche peint toujours la même dame élégante debout au milieu d'un boudoir, et Saintin ne renonce pas aux soubrettes, aux scènes à la Pompadour avec un ou deux personnages. Mais le plus grand succès a été réservé ces dernières années aux petits tableaux militaires. Au nombre des imitateurs les plus heureux de Meissonier il faut compter Neuville et Berne-Bellecour.

Neuville n'a pas eu de tableau exposé au Champ-de-Mars. À cette absence se rattache toute une histoire qui a fait quelque bruit à Paris. Le gouvernement, mû par des considérations de tact et de diplomatie peut-être exagérées, avait décidé que toutes les scènes de bataille ayant trait à la récente guerre franco-prussienne seraient exclues de l'exposition. Il va sans dire que Neuville, qui ne fait que des scènes de bataille, dut s'abstenir d'envoyer ses tableaux. Berne-Bellecour fut plus heureux ; trois de ses œuvres s'y trouvent, dont sa toile célèbre *Un coup de canon*, qui fonda sa réputation au Salon de 1872 ; il n'a jamais rien peint de mieux. Le tableau représente une partie des fortifications de Paris ; un canon est chargé et un des artilleurs vient d'allumer la mèche ; les autres soldats, se dressant sur la pointe des pieds, contrôlent la trajectoire du boulet. Les principaux mérites de cette scène sont la vérité des attitudes, la finesse de l'observation et, avec cela, l'émotion inhérente à la composition.

Je termine en nommant Vibert et Leloir, dont les petits tableautins, bien qu'ils ne jouissent pas du même succès que ceux de Meissonier, ont une certaine popularité parmi la foule. Vibert surtout a une renommée de peintre intelligent, qui manie son pinceau avec légèreté et grâce. Beaucoup de ses ouvrages, rendus célèbres par la photographie, se laissent contempler avec plaisir. La foule afflue constamment devant *La Cigale et la Fourmi*, qui met en scène la rencontre sur la grand-route d'un jongleur maigre et d'un moine corpulent, et devant *Le Départ des mariés*, un tableautin gai et animé, où un jeune couple monté sur un mulet, s'éloigne accompagné des souhaits et des saluts des passants. *Un baptême* de Leloir est peint dans le même esprit et plaît également.

Je sais que toute cette peinture de genre n'a aucune importance. C'est le côté anecdotique de l'art, un divertissement agréable pour notre bourgeoisie. Mais il faut ajouter que c'est une peinture purement française. Elle est née chez nous tout comme le vaudeville. C'est une cousine germaine du couplet et du calembour.

<div align="center">VI</div>

Hélas ! notre école de paysage n'est guère florissante non plus à l'heure actuelle. Comme je l'ai déjà dit, il n'y a pas de maître, il n'y a plus que des élèves. Il est vrai que ces élèves sont des gaillards solides et que le paysage n'en reste pas moins notre gloire artistique.

Je suis revenu à plusieurs reprises sur le fait que la grande révolution dans la peinture a débuté par le paysage. C'était fatal. La logique exigeait qu'une représentation juste de la nature commençât avec les arbres, les lacs, la terre. Plus tard ce serait le tour de l'humanité. Paul Huet, disparu aujourd'hui, mais dont on expose trois tableaux au Champ-de-Mars, fut un des premiers à changer de manière. Regardez *Le Léta, À marée haute, Dans la forêt de Quimperlé.* L'amour et le respect de la nature brillent déjà chez lui à travers quelques excès romantiques. Il faut savoir que Paul Huet fut élève de Gros et de Guérin. Mais ce furent Corot et Daubigny, dont j'ai parlé plus haut, qui rompirent les liens avec la routine académique. Actuellement ces deux maîtres ont remporté une victoire si complète que personne ne songe plus au paysage historique. Si on vise encore à l'idéal dans le portrait, dans les tableaux d'histoire et de genre, tout le monde tombe d'accord que le paysage doit être fidèle à la nature. C'est un progrès énorme, la première phase de l'évolution vers l'analyse exacte des choses et des êtres.

Malgré tout, il reste deux peintres qui font encore semblant de croire au paysage historique. Il ne faut pas regretter leur obstination : il faut se dire que Paul Flandrin et de Curzon nous rendent un grand service, en nous rappelant dans quelles étranges aberrations s'étaient fourvoyés les

paysagistes classiques, lorsque les réalistes entreprirent leur mouvement révolutionnaire. En un mot, les tableaux de ces messieurs servent d'excellentes bases de comparaison. Le plus surprenant, c'est que tous les deux prétendent peindre directement d'après nature. Ainsi, de Curzon a exposé une *Vue de la rade de Toulon* et une *Vue prise à Ostie pendant la crue du Tibre;* tandis que de son côté Paul Flandrin nous montre *Un vallon dans les montagnes du Bugey* et *Un groupe de chênes verts (Provence).* On pense qu'ils ont mis la boîte sur le dos comme de simples paysagistes réalistes. Il est vrai que Paul Flandrin s'est moins engagé que de Curzon. Il peint « un vallon », il peint « un groupe de chênes verts ». C'est vague et cela évoque Poussin. On doit ajouter que ces deux messieurs ne marchandent pas pour copier la nature ; non, ils distinguent chaque feuille sur un arbre, décomposent les lignes des montagnes selon les règles admises, en un mot, ils composent leurs paysages comme Cabanel compose ses tableaux. Et il s'en faut de peu que je ne sois pénétré d'un sentiment de respect envers eux, en tant que serviteurs fanatiques d'un art mort ; mais le public passe devant eux, sans les honorer d'un seul coup d'œil. Ils n'ont aucun succès. Paul Flandrin, par exemple — élève d'Ingres, chose comique à dire — a été décoré en 1852 et depuis n'a reçu aucun prix. Ainsi, le paysage historique est tombé en défaveur non seulement auprès du public mais auprès du gouvernement même.

Je traiterai brièvement des jeunes paysagistes qui ont pris la place de leurs maîtres, malheureusement sans la remplir. Il convient de signaler entre eux Pelouze et Guillemet. Le premier peint à merveille les forêts. Sa *Vallée de Cerney* est magnifique et *La Coupe de bois à Leulisse* rend avec conviction la vie sourde mais puissante de la forêt. Guillemet fait des marines admirables du point de vue technique, *Villerville* et *La Plage de pays près de Dieppe.* Mais ses vues de Paris me plaisent encore davantage. Je pourrais nommer après ces deux artistes plusieurs autres de talent presque égal. Mais ces deux noms suffiront pour montrer jusqu'où est parvenu notre paysage. Dans nos expositions annuelles de peinture les paysagistes tiennent la tête. Cependant l'opinion courante les traite toujours avec quelque désinvolture. Aussi les jurys sont-ils trop peu disposés à les récompenser. Jamais

une médaille d'honneur n'est décernée à un paysagiste. Ce dédain est fondé sur l'idée que l'homme prend assurément une place plus importante dans la nature que les arbres, les vallons et les fleuves. Tous les grands peintres se sont occupés de l'homme. Mais à l'époque de transition où nous sommes, lorsque d'un côté nous voyons les paysagistes réalistes qui marchent à la tête du mouvement moderne, et de l'autre, les peintres historiques qui demeurent figés dans l'imitation académique, dans le mensonge de l'idéal absolu, alors à mon avis il n'y a pas à hésiter : on devrait combler les premiers de distinctions et d'argent, parce qu'ils travaillent à l'avenir, et décourager dans la mesure du possible les derniers, parce qu'ils empêchent le développement du nouvel art.

Sur ce je m'arrêterais si je n'avais pas à réparer une omission. Ce n'en est pas une à vrai dire puisqu'en écrivant cet article j'ai souvent pensé à Gustave Moreau, dont le talent est si étourdissant qu'on ne sait où le caser [11]. Il ne se laisse classer dans aucune des catégories établies ici ; on ne saurait le comparer avec personne ; il n'a pas eu de maître et n'aura pas de disciple. C'est pour cela que j'ai été obligé de le placer à part et après les autres.

Et pour commencer j'avouerai que les théories artistiques de Gustave Moreau sont diamétralement opposées aux miennes. Elles me choquent et m'irritent. C'est un talent symboliste et archaïsant qui, non content de dédaigner la vie contemporaine, propose les plus bizarres énigmes. Je vous ai déjà entretenu, en 1876, de son étrange *Salomé*, apparaissant au roi Hérode avec une fleur mystique à la main, et de son *Hercule et l'Hydre de Lerne*. Mais nous trouvons au Champ-de-Mars des tableaux encore plus extravagants : *Jacob et l'Ange*, où l'ange a la tête entourée d'un soleil dont les rayons remplissent le tableau entier ; *Moïse exposé sur le Nil*, un panier d'osier où dort un enfant à cornes dorées, et qui flotte parmi des fleurs étonnantes, contre un fond d'architecture égyptienne ; *David*, une fantaisie israélite, le grand roi rêvant sur son trône, dans une mise en scène de splendeur orientale, avec une femme couchée à ses pieds. J'ai gardé pour la fin *Le Sphinx deviné* ; là, le symbolisme est poussé à l'outrance et la fable grecque se trouve interprétée par un véritable devin.

Œdipe, vainqueur, est debout près du gouffre où le Sphinx s'est précipité. Il faut voir ce Sphinx, avec son tronc de lion et ses ailes d'aigle que le peintre, je ne sais pourquoi, a faites bleues. Voulez-vous savoir l'impression que m'a faite ce tableau ? D'abord j'ai été choqué qu'un artiste puisse s'enfermer dans une telle interprétation de la nature. La seule explication que je trouve à cela, c'est le besoin irrésistible de réagir contre le réalisme contemporain. L'esprit humain est plein de contradictions. « Ah ! vous copiez la nature, vous vous acharnez à l'analyse exacte ! — eh bien, encaissez ! voyez comme je m'y prends, et tant mieux, si ça vous étonne. Je suis seul dans mon genre et je me glorifie de mon isolement. » Il m'a semblé que Gustave Moreau doit raisonner ainsi. Mais, malgré tout, j'ai quitté le tableau avec un sentiment d'irritation. Cependant je suis revenu quelque temps après. J'avais été attiré par l'étrangeté de la conception et le Sphinx surtout m'intéressait. Il a une tête à lui, une tête de femme, ronde et méchante, et la bouche tordue un peu de côté pour laisser échapper un grand cri. Et je l'ai longuement contemplé et j'ai senti que le tableau me séduisait presque.

Voici mon pronostic. Il servira à l'honneur de Gustave Moreau. Bien sûr, l'intérêt que m'inspire son œuvre est pareil à l'intérêt qui me fait tourner longtemps entre les mains un vieux bibelot, artistement travaillé. Finalement cette œuvre, agissant comme irritant, fera plus solides et plus larges encore nos compositions réalistes. La réaction s'accomplira en sens inverse. Après avoir regardé les tableaux de Gustave Moreau, au point même qu'ils commencent à vous intéresser et presque à vous plaire, vous vous en allez avec le désir invincible de peindre la première souillon venue que vous rencontrerez dans la rue.

## VII

En conclusion, j'estime qu'il n'est pas inutile de rapporter quelques données statistiques que j'ai trouvées en tête du catalogue officiel.

« Les Salons officiels ont eu lieu à Paris tous les ans (sauf

en 1871) et il est constamment apparu que les artistes les fréquentent et que le public est de plus en plus attiré aux expositions. Le nombre de tableaux envoyés au palais des Champs-Élysées (chaque artiste peut soumettre deux toiles seulement) a atteint en chiffres ronds jusqu'à quatre mille par an ; le nombre de tableaux reçus à l'exposition n'a jamais été de moins de deux mille et s'est même élevé jusqu'à deux mille neuf cents. Le nombre des visiteurs aussi s'est rapidement accru et ce fait permet de conclure à un développement régulier, dans toutes les couches de la société, de l'amour des œuvres d'art. Sans tenir compte de l'entrée libre du public les dimanches et les jeudis, le total du public payant au cours des six semaines, qui en 1867 s'éleva à cinquante-huit mille cent deux seulement, atteignit cent dix-neuf mille quatre-vingt-six en 1868, cent soixante-cinq mille trois cent quarante-quatre en 1869 et enfin cent quatre-vingt-cinq mille en 1876. »

Voilà des chiffres devant lesquels il faut s'incliner. En dix ans, comme on le voit, le nombre des visiteurs a presque triplé. Il est hors de doute qu'il n'y a pas au monde une ville où les habitants soient plus désireux de visiter les expositions d'art. Mais malheureusement on ne peut s'empêcher d'ajouter que le Salon s'est incorporé aux mœurs parisiennes. La mode y joue déjà un rôle. La foule va regarder les tableaux pour se distraire, l'art n'a rien à voir là-dedans. Mais cela aussi a son bon côté. À force de regarder les tableaux, il se peut que les masses affinent leur goût artistique. Ainsi, pour ce qui est de la quantité, nous avons des peintres et du public tant qu'il faut. Mais jetons un coup d'œil sur la qualité. Le catalogue ajoute : « Le progrès accompli dans la production de tableaux n'a pas été uniquement dans le sens de la quantité. Dans ces dernières années nous pouvons constater un retour sensible aux travaux sérieux, à la peinture historique et monumentale, dont le déclin fut commenté par le jury international en 1867 en France comme dans les autres pays de l'Europe. » Ici le catalogue s'écarte à tort des données statistiques. Les chiffres ont cela de bon qu'on ne peut pas les discuter. Mais on ne saurait en dire autant des appréciations officielles. Affirmer que notre école française a progressé depuis 1867 est une insanité, quand on se rappelle combien de talents immenses elle a perdus depuis cette date.

Ce qui est hors de doute — et ce sera ma conclusion —, c'est que notre école traverse en ce moment une crise. Les maîtres ne sont plus, les disciples étouffent sous des formules vieillies. À chaque époque il est ainsi une heure, où les grands artistes ont pour ainsi dire tout vu et tout donné. Ingres, Delacroix, Courbet ont laissé derrière eux un champ qui a l'air épuisé parce qu'eux et leurs disciples l'ont labouré dans tous les sens. Aussi faut-il attendre une révolution. Soyez sûr que notre école va traîner une existence misérable et subsister par des imitations jusqu'à ce que surgisse un talent original qui apportera avec lui la nouvelle formule artistique.

Ici même j'ai parlé des impressionnistes, de ces jeunes peintres qui ont fait quelque tapage à Paris ces dernières années. Il est permis d'espérer que l'avenir leur appartiendra. Je viens de lire une brochure de Théodore Duret où ces innovateurs sont analysés avec beaucoup de finesse, et je vais en détacher une ou deux pages.

« Les impressionnistes, dit Duret, ne se sont pas faits tout seuls. Ils sont le produit d'une évolution régulière de l'école moderne française... C'est à eux qu'on doit la peinture claire, définitivement débarrassée de la litharge, du bitume, du chocolat, etc. C'est à eux que nous devons l'étude du plein air ; la sensation non plus seulement des couleurs, mais des moindres nuances des couleurs, les tons et encore la recherche des rapports entre l'état de l'atmosphère qui éclaire le tableau et la tonalité générale des objets qui s'y trouvent peints... Si vous vous promenez sur le bord de la Seine, à Asnières par exemple, vous pouvez embrasser d'un coup d'œil, le toit rouge et la muraille éclatante de blancheur d'un chalet, le vert tendre d'un peuplier, le jaune de la route, le bleu de la rivière. Eh bien ! cela peut sembler étrange, mais n'en est pas moins vrai, qu'il a fallu l'arrivée parmi nous des albums japonais pour que notre peintre osât juxtaposer sur une toile un toit qui fût hardiment rouge, une muraille qui fût blanche, et de l'eau bleue. Avant l'apparition des albums japonais notre peintre mentait toujours. La nature avec ses tons francs lui crevait les yeux ; jamais sur la toile on ne voyait que des couleurs atténuées, se noyant dans une demi-teinte générale. »

Duret, après nous avoir expliqué que les impressionnistes dérivent directement des paysagistes réalistes et emploient les procédés hardis et neufs des artistes japonais, remarque finalement : « Le ciel est couvert, l'impressionniste peint de l'eau glauque et lourde. Le soleil est brillant, il peint de l'eau azurée et scintillante. Le soleil se couche, il plaque sur sa toile du jaune et du rouge. Alors le public commence à rire. L'hiver est venu, l'impressionniste peint de la neige. Il voit qu'au soleil les ombres portées sur la neige ont des reflets bleus, et il peint des ombres bleues. Alors le public rit tout à fait. Certains terrains argileux des campagnes revêtent des apparences lilas, l'impressionniste peint des paysages lilas. Alors le public commence à s'indigner. Par le soleil d'été, aux reflets du feuillage vert, la peau et les vêtements prennent une teinte violette, l'impressionniste peint des personnages violets. Alors le public se déchaîne absolument, les critiques montrent le poing au peintre et le traitent de scélérat. »

Duret a raison. Le public porte toujours le même jugement sur les œuvres originales : ces œuvres sont différentes de celles auxquelles il est accoutumé, donc elles sont mauvaises. Mais je répète que si la révolution déclenchée par les impressionnistes est une excellente chose, il n'en est pas moins nécessaire d'attendre l'artiste de génie qui réalisera la nouvelle formule. L'avenir de notre école française est sûrement là ; que surgisse le génie, et ce sera alors le début d'un âge nouveau dans l'art[12].

*Lettres de Paris*
*Nouvelles artistiques*
*et littéraires*

[LE SALON DE 1879]

Cette fois je parlerai un peu de tout, en glanant parmi les différentes nouveautés artistiques et littéraires de ces derniers temps. Ce sera une correspondance au vrai sens du mot, à propos des grands et petits événements de notre printemps pluvieux qui retient à Paris les heureux de ce monde.

Je commencerai avec notre exposition d'art annuelle qui est maintenant ouverte. Ma première idée a été d'y consacrer l'article entier, comme je l'ai fait les années précédentes. Mais, à vrai dire, la chose finit par devenir ennuyeuse et inutile. Les expositions se suivent de trop près et se ressemblent trop pour qu'il soit intéressant de les étudier en détail chaque année. Il aurait fallu se répéter sans aucun profit pour le public. Je préfère donc glisser une allusion au Salon et rapporter brièvement mes impressions[2].

Ce qui m'a frappé, comme tous les ans, c'est le triomphe de la médiocrité au Salon. Cette fois-ci le nombre des tableaux acceptés par le jury a encore augmenté, ce qui a fait baisser fatalement le niveau général. On demande au jury d'être sévère. Mais il faudrait s'entendre sur le sens que l'on prête à ce mot. Le jury devrait être impitoyable en effet vis-à-vis des essais des jeunes pensionnaires, des écoliers zélés, des imitateurs serviles, des routiniers têtus, de toutes les nullités qui se réfugient dans les recettes de l'école. D'autre part, il a le devoir, selon moi, d'encourager toutes les tentatives originales, même imparfaites et mal exécutées, tous les artistes

individuels qui s'efforcent d'exprimer leur don par des moyens plus ou moins adroits. Le malheur, c'est que le jury agit exactement en sens inverse : il repousse les talents originaux sous prétexte qu'ils compromettent la dignité de l'art par leurs révoltes et leurs innovations, et accueille les élèves impuissants et incapables, parce que ceux-ci dessinent gentiment en observant toutes les règles de l'art et n'offensent personne. Ainsi, il est toujours à craindre que le jury se trompe lorsqu'on l'invite à la sévérité, et qu'il sévisse justement contre les artistes auxquels appartient l'avenir, au lieu de flétrir la tourbe des nullités qui encombrent inutilement les salles d'exposition.

C'est ainsi que cette année, dans la seule section de la peinture, trois mille quarante œuvres ont été exposées. Il est clair que si l'on réduisait ce nombre à cinq cents, l'art n'y perdrait rien. Mais je renonce à espérer que jamais on se résolve à nettoyer aussi radicalement le Salon. Le jury est enchaîné par mille considérations. Il ne peut pas écarter les élèves des confrères, il ne veut pas désoler de nombreuses dames et demoiselles, il doit observer les précédents, les règles établies, tenir compte des questions d'argent et même remplir des devoirs de simple politesse. Ainsi, pieds et poings liés, il suit une routine en vertu de laquelle les réfractaires et les novateurs sont évincés, tandis que les peintres sages et modérés, que le public traite avec une parfaite indifférence, sont accueillis les bras ouverts. Voilà ce qui explique la médiocrité toujours croissante de nos expositions annuelles, et la prépondérance des mauvais tableaux qui noient peu à peu les rares œuvres intéressantes.

Le trait dominant de notre école française moderne est cette recherche des vérités naturelles qui se manifeste de plus en plus nettement[3]. Après les œuvres éblouissantes d'Eugène Delacroix, Courbet fut le premier à pousser dans cette direction. C'était un maître étonnant : la solidité de sa facture, sa technique infaillible restent inégalées dans notre école. Il faut remonter jusqu'à la Renaissance italienne pour trouver un coup de pinceau aussi large et aussi vrai. Aujourd'hui le mouvement continue et se manifeste encore plus clairement par un besoin d'analyse sans cesse accru. Je crois avoir déjà parlé du petit groupe de peintres qui ont pris

le nom d'impressionnistes. Cette appellation me paraît malheureuse ; mais il n'en est pas moins indéniable que ces impressionnistes — puisqu'ils tiennent à ce nom — sont en tête du mouvement moderne. Chaque année, en visitant le Salon, on se rend compte que leur influence se fait sentir de plus en plus fortement. Et le plus curieux, c'est le refus inexorable du jury d'accepter les œuvres de ces artistes, qui ont fini par cesser tout à fait de les envoyer ; ils ont constitué une société et chaque année ils ouvrent une exposition indépendante et à laquelle les visiteurs accourent en foule, attirés il est vrai par la seule curiosité et sans y rien comprendre. Ainsi nous assistons à ce spectacle étonnant : une poignée d'artistes, persécutés, raillés dans la presse, où l'on n'en parle qu'en se tenant les côtes, se présentent néanmoins comme les véritables inspirateurs du Salon officiel d'où ils sont chassés.

Pour expliquer cet étrange état de choses, je voudrais dire quelques mots des peintres impressionnistes. Ils ont justement monté une exposition cette année avenue de l'Opéra[4]. Nous y voyons des tableaux de Monet, qui rend la nature avec une telle fidélité ; de Degas, qui représente avec une vérité si frappante les gens qu'il prend dans le monde contemporain ; de Pissarro, dont les recherches scrupuleuses produisent parfois une impression de vérité hallucinante — et de bien d'autres que je ne citerai pas ici. D'ailleurs j'entends m'en tenir aux aperçus généraux.

Les impressionnistes ont introduit la peinture en plein air, l'étude des effets changeants de la nature selon les innombrables conditions du temps et de l'heure. On considère parmi eux que les beaux procédés techniques de Courbet ne peuvent donner que des tableaux magnifiques peints en atelier. Ils poussent l'analyse de la nature plus loin, jusqu'à la décomposition de la lumière, jusqu'à l'étude de l'air en mouvement, des nuances des couleurs, des variations fortuites de l'ombre et de la lumière, de tous les phénomènes optiques qui font qu'un horizon est si mobile et si difficile à rendre. On a peine à se représenter quelle révolution implique le seul fait de peindre en plein air, lorsqu'il faut compter avec l'air qui circule, au lieu de s'enfermer dans un atelier où un jour correct et froid entre par une grande fenêtre exposée

au nord. C'est le coup de grâce porté à la peinture classique et romantique et, qui plus est, c'est le mouvement réaliste, déclenché par Courbet et libéré des entraves du métier, cherchant la vérité dans les jeux innombrables de la lumière.

Je n'ai pas nommé Édouard Manet, qui était le chef du groupe des peintres impressionnistes. Ses tableaux sont exposés au Salon[5]. Il a continué le mouvement après Courbet, grâce à son œil perspicace, si apte à discerner les tons justes. Sa longue lutte contre l'incompréhension du public s'explique par la difficulté qu'il rencontre dans l'exécution, je veux dire que sa main n'égale pas son œil. Il n'a pas su se constituer une technique ; il est resté l'écolier enthousiaste qui voit toujours distinctement ce qui se passe dans la nature mais qui n'est pas assuré de pouvoir rendre ses impressions de façon complète et définitive. C'est pourquoi, lorsqu'il se met en route, on ne sait jamais comment il arrivera au terme ni même s'il y arrivera seulement. Il agit au jugé. Lorsqu'il réussit un tableau, celui-ci est hors ligne : absolument vrai et d'une habileté peu ordinaire ; mais il lui arrive de s'égarer, et alors ses toiles sont imparfaites et inégales. Bref, depuis quinze ans on n'a pas vu de peintre plus subjectif. Si le côté technique chez lui égalait la justesse des perceptions, il serait le grand peintre de la seconde moitié du XIXe siècle.

D'ailleurs, tous les peintres impressionnistes pèchent par insuffisance technique. Dans les arts comme dans la littérature, la forme seule soutient les idées nouvelles et les méthodes nouvelles. Pour être un homme de talent, il faut réaliser ce qui vit en soi, autrement on n'est qu'un pionnier. Les impressionnistes sont précisément, selon moi, des pionniers. Un instant ils avaient mis de grandes espérances en Monet[6] ; mais celui-ci paraît épuisé par une production hâtive ; il se contente d'à-peu-près ; il n'étudie pas la nature avec la passion des vrais créateurs. Tous ces artistes-là sont trop facilement satisfaits. Ils dédaignent à tort la solidité des œuvres longuement méditées ; c'est pourquoi on peut craindre qu'ils ne fassent qu'indiquer le chemin au grand artiste de l'avenir que le monde attend.

Il est vrai qu'il est déjà honorable de déblayer le chemin pour l'avenir, pour peu qu'on soit tombé sur la bonne voie. Aussi rien de plus caractéristique que l'influence des peintres

impressionnistes — refusés chaque année par le jury — lorsqu'elle s'exerce sur les peintres aux procédés adroits qui constituent chaque année l'ornement du Salon.

Examinons donc l'exposition officielle de ce point de vue. Les vainqueurs de cette année, les peintres dont la critique s'occupe et qui attirent le public, ce sont Bastien-Lepage, Duez[7], Gervex ; et ces artistes doués doivent leur succès à l'application de la méthode naturaliste dans leur peinture. Je vais les analyser rapidement. Voici, par exemple, Bastien-Lepage qui s'est acquis très vite une grande célébrité en s'affranchissant des entraves de l'École et en se tournant vers l'étude de la nature. L'année dernière il a exposé *Les Foins*, une scène de la vie à la campagne, un paysan et une paysanne se reposant à midi parmi le foin fauché. Cette année il donne un pendant à son tableau. Une toile qu'il appelle *Saison d'octobre* nous montre deux paysannes récoltant des pommes de terre dans un paysage formé par les raies d'un champ labouré. Nous reconnaissons évidemment le petit-fils de Courbet et de Millet. Mais l'influence des peintres impressionnistes saute aussi aux yeux. Le plus étonnant, cependant, c'est que Bastien-Lepage sort de l'atelier de Cabanel. Mesurez le chemin qu'a dû parcourir l'élève d'un tel professeur pour en arriver au point où il en est maintenant. Il n'a pu venir si loin que grâce à d'énormes efforts intellectuels. Il a été porté par son tempérament, et le plein air a fait le reste. Sa supériorité sur les peintres impressionnistes se résume dans ceci, qu'il sait réaliser ses impressions. Il a compris fort sagacement qu'une simple question de technique divisait le public et les novateurs. Il a donc gardé leur souffle, leur méthode analytique, mais il a porté son attention sur l'expression et la perfection du métier. On ne saurait trouver d'artisan plus adroit, ce qui aide à faire accepter sujet et tendance. Les bourgeois sont ravis parce que ses tableaux sont peints avec une grande science. Mais, d'autre part, j'ai peur que la technique ne perde Bastien-Lepage. On ne passe pas impunément par l'atelier de Cabanel. Il est encore difficile de distinguer dans les quelques ouvrages du jeune artiste quel rôle y joue l'originalité du tempérament et quelle est la part de la technique. C'est pourquoi je pense qu'il nous est indispensable de suspendre tout jugement, de crainte que

l'avenir ne nous apporte un démenti. J'ai dit qu'il était urgent qu'un artiste paraisse, qui sache exprimer la formule naturaliste de façon qu'elle atteigne son plein développement. Je pense en outre que cet artiste ne sera pas un homme adroit, attrapant une idée au vol, vulgarisant à l'intention de la bourgeoisie la nouvelle méthode, captant au premier coup la faveur du public par des ruses techniques. Bastien-Lepage a réussi trop vite et trop bruyamment. Tous les grands créateurs ont rencontré au début de leur carrière une forte résistance ; c'est une règle absolue, qui n'admet pas d'exception ; mais lui, on l'applaudit. Cela est mauvais signe.

Gervex, lui aussi, est un élève de Cabanel qui a été emporté par le souffle de l'heure et qui subit en ce moment une transformation fort intéressante. Là aussi on constate une victoire de la peinture naturaliste. Cette année-ci son tableau *Retour du bal,* qui dépeint une scène de jalousie entre une femme en larmes et un monsieur en habit, en train d'ôter nerveusement ses gants, est peint très fidèlement d'après nature et rend assez vivement l'impression du beau monde parisien. J'aime mieux son portrait de Mme V***, dont la toilette lilas se détache très gentiment sur un fond d'arbres verts. Je ne dis pas que Gervex copie les peintres impressionnistes ; mais là encore il me paraît évident qu'il réalise ce que ces peintres ont voulu exprimer, en se servant des procédés techniques qu'il doit à sa fréquentation de l'atelier de Cabanel. N'est-il pas curieux de voir comment le souffle moderne gagne les meilleurs élèves des peintres académiques, les oblige à renier leurs dieux et à faire la besogne de l'école naturaliste avec des armes prises à l'École des beaux-arts, le sanctuaire des traditions ?

L'histoire de Duez est tout aussi surprenante. C'est le dernier élève de Pils. Il a peint quelques tableaux de genre, des bagatelles fort gentilles. Cette année, il expose une œuvre remarquable, où il s'est donné pour tâche de moderniser la peinture religieuse. Je ne me prononcerai pas sur le résultat. Le but seul me suffit. Chez nous la peinture religieuse est devenue objet de commerce. Il y a des modèles dont les peintres ne se départissent point : les saintes vierges sont dessinées de chic, fixées une fois pour toutes ; les saints de bois, les crucifixions sont colorés d'après des recettes inva-

riables. Mais Duez a choisi pour sujet de son tableau la légende de saint Cuthbert et il a peint un paysage d'après nature, des moutons et des gens vivants. Là encore on distingue l'influence des peintres impressionnistes, et dans un genre où l'on ne penserait pas que leur méthode soit appelée à pénétrer si tôt.

Je n'ai cité que les artistes très jeunes, ceux qui font le plus de bruit en ce moment. On a décerné une première médaille à Duez et le bruit court que Bastien-Lepage va être décoré. Mais je pourrais nommer à leur suite quantité de peintres emportés, plus ou moins à leur insu, par le souffle moderne. Il faudrait citer avant tout Butin, Béraud, Raffaëlli, dont les mérites se font remarquer d'année en année. Je mets à part Fantin-Latour, dont les toiles si simples et si soignées ont peu à peu gagné les suffrages. Au nombre des paysagistes je citerai Guillemet, qui continue avec tant de talent la révolution naturaliste dans notre école du paysage. À l'heure qu'il est on ne peut plus nier que le mouvement artistique en France ne soit dirigé par ces novateurs qui réalisent dans la représentation de la figure humaine l'œuvre même des paysagistes. Toutes les forces vives sont accaparées par l'école naturaliste. Si les représentations de la tradition restent toujours sur la brèche, leurs meilleurs disciples les trahissent pourtant, de sorte qu'on peut prévoir l'heure où l'Académie des beaux-arts elle-même sera prise de force par les impressionnistes ou, pour mieux dire, par les naturalistes.

Cela est clair comme le jour pour l'observateur qui visite chaque année les Salons. Cabanel se fait tous les ans plus incolore, plus veule, plus faux. Bouguereau avec sa mièvrerie ne touche plus que les dames sentimentales. Bonnat conserve toujours sa réputation de solide artiste, mais on lui reproche sa lourdeur, et on en viendra à le traiter de simple ouvrier, esclave de Courbet, qui ne rachète pas la lourdeur de sa brosse par la délicatesse de ses tons. Quant à Carolus-Duran, il a eu cette année un succès tellement éclatant qu'on lui a décerné la grande médaille d'honneur pour son portrait de sa comtesse B***. C'est sans doute une des meilleures œuvres de cet artiste, seulement il faut attendre, car il arrive que la peinture de Carolus-Duran noircisse avec le passage du

temps. Ses couleurs s'altèrent vite. En tout cas, même Carolus-Duran est pris dans le nouveau courant. Il doit beaucoup, quoiqu'il ne s'en rende peut-être pas compte, aux premières œuvres de Manet. Son succès est fondé sur son exécution éclatante, sa belle facture. Il triche avec la nature, il la fait poser élégamment. C'est pour cela que la bourgeoisie raffole de lui ; mais c'est ce qui le perdra, à mon avis, car la nature se venge toujours quand on la caricature ; il viendra un jour où ces toiles emphatiques paraîtront décolorées à côté des œuvres sincères. Encore une fois, il faut se méfier lorsque le public entre en extase sur-le-champ.

Il y a encore une peintre qu'on ne saurait à mon avis traiter avec trop de rigueur. Je parle de Jean-Paul Laurens, qu'on a vanté outre mesure[8]. À entendre certains critiques, c'est lui qui doit ressusciter le grand art, qui doit être le chef d'école qui dominera l'époque du haut de son génie. On a peine à réprimer un sourire en écoutant cela. Jean-Paul Laurens n'est qu'un peintre consciencieux, une espèce d'attardé, un Casimir Delavigne de l'art, qui s'efforce de trouver le juste milieu entre Eugène Delacroix et Horace Vernet. Ses tableaux historiques ne sont pas autre chose en somme que des lithographies colorées aux dimensions colossales. Nous n'y trouvons ni un peintre à la technique puissante, ni une intelligence aiguë qui analyse son époque. Cette année son tableau *La Délivrance des emmurés de Carcassonne* est particulièrement mauvais. Il est difficile de se figurer une composition plus froide pour représenter une émeute populaire, une foule de gens du peuple qui se précipite pour libérer les victimes de l'Inquisition, emmurées dans un cachot. Le coloris est terne ; je connais au musée de Versailles des tableaux historiques, méprisés par tout le monde, qui sont bien supérieurs à celui-ci. J'insiste, parce que Jean-Paul Laurens est un malheureux représentant de cette soi-disant grande peinture, essentielle, à ce qu'on assure, à la renaissance de notre école. Eh, mon Dieu ! la grande peinture, c'est la peinture des artistes de génie, et les artistes de génie sont ceux qui ont une individualité propre et qui expriment dans leurs œuvres l'esprit de leur temps.

Ce sera ma conclusion, puisqu'il est inutile d'énumérer de nouveaux noms et de prolonger cette discussion du Salon.

J'ai voulu simplement montrer par des exemples que le triomphe du naturalisme se fait sentir de plus en plus fortement dans la peinture comme dans la littérature. Aujourd'hui le succès couronne ceux d'entre les jeunes peintres qui ont rompu avec l'École et font figure de novateurs vis-à-vis des maîtres qui se sont survécu à eux-mêmes. La place est balayée pour le peintre de génie.

*Le naturalisme au Salon*

[1880]

du 18 au 22 juin 1880 [1]

I

Cette année, l'ouverture du Salon a remué singulièrement le monde des artistes. Depuis vingt ans que je suis les expositions, je m'aperçois qu'il n'y a pas de gens plus difficiles à contenter que les peintres et les sculpteurs. Tout à l'heure, je tâcherai de déterminer les raisons qui les rendent si nerveux.

En attendant, voici les faits. Le sous-secrétaire d'État aux Beaux-Arts, M. Turquet, aidé de ses employés, a eu l'ambition d'attacher son nom à des réformes. C'est là un trait caractéristique ; tout nouvel administrateur qui croit tenir entre les mains la gloire artistique de la France, se trouve pris d'une fureur de zèle extraordinaire. Il rêve aussitôt de nous doter de grands hommes et il a l'étrange espoir d'en fabriquer, en prenant mesure sur mesure. Donc, M. Turquet est venu à son tour modifier le règlement du Salon. Il s'est surtout attaqué au classement des œuvres exposées ; avant lui, on accrochait les tableaux dans l'enfilade des salles, en se contentant de suivre l'ordre alphabétique ; lui, homme d'ordre, a créé quatre catégories : les artistes hors concours, les artistes qui sont de droit exemptés de l'examen du jury, les artistes qui n'en sont pas exemptés, et enfin les artistes étrangers. Au premier abord, cela semble innocent ; il y a même là quatre groupes logiquement établis, et la mesure

paraît excellente. Eh bien ! on ne peut s'imaginer le bouleversement que le classement de M. Turquet a produit. Personne n'est content, tous les peintres crient, les ateliers sont en révolution.

Les peintres hors concours, ceux qui ne peuvent recevoir que la grande médaille d'honneur ou la croix, sont les mieux partagés ; car, malgré leur petit nombre, on leur a accordé presque autant de salles qu'aux artistes exemptés, ce qui a permis de mettre tous leurs tableaux sur la cimaise, en une seule rangée. La question de la place, bonne ou mauvaise, est capitale au Salon. Chaque artiste rêve la cimaise et un milieu de panneau. Cependant, les hors-concours ne se sont pas encore déclarés satisfaits. Un résultat qu'on devait attendre les a gênés, dans leur isolement. Il y a, parmi eux, des artistes démodés qui ont eu des succès vers 1840, et qui, aujourd'hui, envoient au Salon d'abominables toiles devant lesquelles le jury doit s'incliner. Lorsque ces toiles se trouvaient perdues dans la cohue de toutes les œuvres exposées, elles passaient presque inaperçues. Mais aujourd'hui que les voilà à part, très à l'aise et très en vue, écrasées par le voisinage des grands succès de l'heure présente, elles apparaissent dans leur médiocrité lamentable, presque comique. On ne trouve certainement pas parmi les non-exemptés, parmi les élèves sans talent que l'influence de leurs maîtres fait recevoir chaque année, des peintres aussi dénués de toutes qualités originales ; ce qui a fait dire avec raison que les plus mauvais tableaux du Salon sont accrochés dans les salles des hors-concours. On se doutait bien un peu de la chose, mais le résultat dépasse vraiment les prévisions. C'est peut-être même là une des conséquences les plus utiles du classement inventé par M. Turquet. Désormais, si on conserve le jury, toutes les œuvres devraient lui être soumises, car il est ridicule d'admettre qu'un peintre récompensé en 1840 ait reçu par là même un brevet de talent éternel. Vous imaginez-vous l'étonnement du public, mis en présence d'œuvres grotesques, et qu'on lui donne comme la fleur de l'école française ? Les artistes hors concours que la mode acclame aujourd'hui, sont donc très vite vexés du voisinage de ces peintres démodés qui leur rappellent qu'en dehors de l'originalité, il n'y a que vieillesse précoce. C'est la chiffonnière en

haillons plantée sur le passage de la fille vêtue de soie dont la voiture l'éclabousse.

Quant aux exempts et non-exempts, ils sont furieux contre l'administration qui les a empilés dans les salles, qui a accroché leurs tableaux jusqu'aux corniches, lorsque les hors-concours sont logés si au large. Encore les exempts, c'est-à-dire les artistes qui se trouvent exemptés de l'examen du jury par une médaille, n'ont-ils pas trop à se plaindre : leur nombre est restreint et on leur a donné des salles bien placées, où ils sont seulement un peu serrés. Mais les non-exempts, le grand troupeau, ont réellement raison de se fâcher. Si le jury les reçoit, c'est pour que l'Administration les montre au public ; or, ce n'est plus montrer des tableaux que de les entasser le long des murs à des hauteurs que les regards ne peuvent atteindre. Ils sont là comme des soldats dans des wagons à bestiaux. Et le pis est que les salles n'ont pas suffi : on a accroché des toiles en plein air, tout le long de la galerie qui règne autour du jardin. Jamais déballage pareil n'a mis sous la lumière du soleil une misère plus triste. On dira sans doute que le jury n'a pas été assez sévère, que l'Administration s'est trouvée débordée par la quantité toujours croissante des œuvres reçues. Cela est vrai, et je parlerai tout à l'heure de cette marée montante. Il n'en est pas moins évident que les artistes reçus se plaignent, avec raison, d'être exposés dans des conditions inacceptables, lorsque d'autres le sont dans d'excellentes conditions.

Et ce n'est pas tout. Voici maintenant le groupe des artistes étrangers qui se lamente. Ces artistes prétendent que, lorsqu'ils viennent exposer en France, c'est pour se trouver en compagnie des artistes français, et non pour être relégués à part, comme cela se pratique dans les expositions universelles. Je dirai que cette plainte me paraît assez juste. Beaucoup d'artistes étrangers entendent avant tout se mesurer avec les artistes français et regardent comme un honneur de marcher dans leurs rangs. Si on les met à part, c'est comme si on les laissait chez eux. Puis, il faut bien le dire, la plupart sont médiocres, le public néglige les Salons où on les a entassés. Dans cette rage de tout diviser et de tout classifier, pourquoi ne pas exposer les peintres nés à Paris d'un côté, et de l'autre, les peintres nés en province ?

Ainsi donc, les réformes de M. Turquet ont été fort mal accueillies. Elles n'apportent rien d'utile ; elles ont simplement fait voir le ramollissement de certains peintres hors concours, que leurs amis devraient empêcher de produire. Je ne vois aucun avantage à ces groupements, qui désorientent le public, habitué à l'ordre alphabétique ; cette année, pour trouver une toile qu'on désire voir, il faut un véritable travail, une course à travers un déluge de tableaux. D'ailleurs, si le classement est peu heureux, il ne faut pas non plus le regarder comme un désastre. C'est une tentative sans conséquence sérieuse, qui ne me paraît pas appelée à réussir, voilà tout.

Si je me suis étendu sur la matière, c'est surtout pour montrer combien il est difficile de satisfaire les artistes ; je reviens ainsi à mon point de départ. Il faut voir nettement le cas de nos peintres et de nos sculpteurs. Toutes les difficultés viennent de ce qu'ils ont ou croient avoir besoin de l'Administration. On pose en principe que l'État peut seul faire vivre les arts, parce qu'il distribue des commandes ; en effet, c'est l'État qui, presque seul, achète des statues et des peintures décoratives pour les monuments. De là, l'idée première d'une intervention administrative ; toute la filière se déroule ensuite : l'École des beaux-arts pour l'instruction générale des artistes, puis l'École de Rome pour la mise en serre chaude des talents éprouvés, puis les récompenses et les commandes qui soutiennent jusqu'au bout les bons élèves. La tutelle prend l'artiste au berceau et le conduit à la tombe. Naturellement, de telles mœurs, une éducation et une existence pareilles ont influé à la longue sur les façons d'être de nos peintres et de nos sculpteurs. Comparez-les un instant aux écrivains, pour lesquels l'État ne fait rien, et vous sentirez leur dépendance, leur aplatissement devant les fonctionnaires, leur continuel besoin d'être appuyés, poussés, achetés. Peu à peu, une conviction s'est formée en eux : l'État leur doit tout, les leçons qui apprennent, les Salons qui mettent les œuvres à l'étalage, les médailles et l'argent qui récompensent. De là, leurs exigences vis-à-vis de l'Administration, leur emportement quand elle ne les satisfait pas, l'embarras continuel dans lequel ils la mettent, en lui imposant le dur problème de les conten-

ter tous, ceux qui ont du talent et ceux qui n'en ont pas.

Tels sont les faits. Il se passe entre l'Administration et les artistes ce qui a lieu fatalement dans tous les ménages mal assortis. Il y a des tiraillements ; l'un a beau faire, se mettre en quatre, l'autre ne se déclare jamais satisfait. Et remarquez qu'il ne vient jamais au ménage l'idée de divorcer. On préfère les replâtrages, on rêve de continuelles réformes, on espère trouver un compromis qui mettra la paix d'un côté et de l'autre. Le seul tort de l'Administration est d'être l'Administration et de croire à son rôle protecteur ; mais il faut confesser qu'elle est bonne femme et qu'elle déploie depuis des années un zèle vraiment méritoire. Ce serait une curieuse histoire à écrire que celle des efforts faits pendant ces derniers vingt ans par l'Administration, pour contenter les artistes. En partant seulement de 1863, époque du premier Salon des Refusés, on la verrait aux abois d'année en année, bouleversant à toute heure le règlement, dépossédant d'abord l'Institut, puis peu à peu confiant aux artistes eux-mêmes l'élection du jury. Elle a ainsi roulé sur la pente fatale des concessions, comme tout pouvoir d'abord absolu qui se trouve gagné par le libéralisme. Et le pis est qu'aujourd'hui encore elle n'a satisfait personne : il se rencontre toujours, parmi ses administrés, des exposants ou des refusés mécontents qui exigent de nouvelles réformes, qui demandent qu'on aille plus avant dans la voie de la liberté.

N'est-ce pas une situation bien curieuse ? Étudions un instant les singuliers effets de la protection de l'État. Tout à l'heure, je montrais le petit peuple des artistes vivant sous la tutelle de l'Administration depuis l'École des beaux-arts jusqu'à l'Institut, et finissant par ne pouvoir se passer de cette tutelle, la regardant comme un droit acquis. C'est ce qui fait que les artistes du talent le plus indépendant restent presque toujours des hommes serviles, pliant le dos, à genoux devant un fonctionnaire. C'est ce qui fait encore que ceux qui réclament le plus haut l'émancipation de leur personnalité ne s'en prennent pas moins à l'Administration de tous les déboires qui leur arrivent. De là, les plaintes continuelles, les réclamations, les colères. On s'adresse à l'Administration comme à une divinité toute-puissante qui a promis le bonheur et qui le doit quand même à tous ses

enfants. Elle reste centre, elle est le pivot, il semble que l'art ne puisse tourner que sur elle. Bien peu d'artistes la voient nettement ce qu'elle est, une simple organisation, souvent défectueuse, mais qu'il faut accepter parce que nos mœurs le veulent, quitte à ne se servir d'elle que dans les strictes limites nécessaires.

Beaucoup de peintres viennent se plaindre à moi, en disant : « C'est une indignité, vous devriez écrire ceci, vous devriez écrire cela. » Je souris, je tâche de leur faire comprendre que leur talent n'est pas engagé dans ces questions. Les Salons, quelle que soit la façon bonne ou mauvaise dont ils sont organisés, restent jusqu'ici le meilleur moyen pour un peintre de se faire connaître. Il y a des froissements d'amour-propre sans doute, tous les ennuis et toutes les blessures de la bataille de l'art, mais qu'importe, il suffit de peindre de grandes œuvres, et fussent-elles refusées pendant dix ans, fussent-elles ensuite mal placées pendant dix autres années, elles finissent toujours par avoir le succès qu'elles méritent. Voilà ce qu'il faut se dire. Les obstacles n'entravent que les médiocres. D'ailleurs, il est à remarquer que les artistes qui se plaignent le plus fort sont les plus nuls. Ceux-là rêvent que l'Administration leur doit du talent, et ils s'enragent contre elle, lorsque le succès ne vient pas. Tant pis pour les faibles qui tombent à terre, écrasés par les forts : c'est la loi de la vie. Quand on est très jeune, on peut rêver des réformes administratives, on peut croire que des mesures justes feront de l'art une voie rapide et heureuse. Mais, lorsqu'on a vieilli dans la production, lorsqu'on a reconnu la bêtise humaine et la nécessité de la lutte, on se désintéresse de tous les règlements plus ou moins raisonnables, on ne croit plus qu'au travail, on se dit que le mieux est d'avoir beaucoup de talent et de se servir ensuite pour le produire en public des moyens qu'on a sous la main. Le reste n'importe pas aux hommes forts, et il n'y a que les hommes forts qui existent.

Cependant, au seul point de vue de la curiosité des faits, on peut se demander où va l'Administration éperdue, au milieu des exigences toujours croissantes qui l'emportent. Anciennement, l'Institut restait le seul maître. C'était lui qui acceptait et qui récompensait les tableaux ; l'Administration

n'était là que pour fournir le local et régler les questions pécuniaires. Une telle situation était donc fort nette. L'Institut avait un corps de doctrine et l'appliquait logiquement. Il pouvait se montrer étroit dans ses jugements, il n'en avait pas moins une ligne de conduite très arrêtée qui donnait aux Salons une signification absolue. Certes, il n'y a pas à regretter le despotisme classique de l'Institut, mais il faut bien dire que le gâchis a commencé le jour où l'Administration l'a dépossédé pour confier son rôle à des jurys électifs. Dès lors, l'évolution démocratique a continué, on va au suffrage universel. Je ne veux pas m'étendre ici, étudier les avantages et les inconvénients des nouveaux règlements. Ce qu'il suffit de constater, c'est que les Salons deviennent des bazars de plus en plus encombrés, et que fatalement il arrivera un jour où les portes grandes ouvertes laisseront entrer toutes les œuvres qui se présenteront. Cette année, par exemple, on ne voit pas bien ce qu'on a pu refuser. C'est un déluge, une inondation. Sept mille deux cent quatre-vingt-neuf œuvres, tableaux, dessins ou statues, sont exposées, lorsque autrefois l'Institut en acceptait au plus quelques centaines. On voit le chemin parcouru. Naturellement, il n'y a plus de règles, un dogme quelconque décidant de la réception des œuvres. Nous sommes dans l'anarchie, et cela est excellent ; mais nous sommes aussi dans la protection de maîtres à élèves, dans le bon plaisir de la camaraderie, ce qui est mauvais. Le jury, qui reçoit les turpitudes sentimentales des jeunes pensionnaires, refuse encore certaines œuvres systématiques d'artistes originaux d'une véritable valeur. Aussi ne vois-je qu'une fin possible, et à bref délai : la dissolution du jury, toutes les œuvres exposées par l'unique intermédiaire de l'Administration. Je le répète, les anciens Salons sont morts, nous allons fatalement à cet entrepôt, à ce magasin général de la peinture, ouvert aux frais de l'État. Il est certain que cela n'arrivera pas encore à satisfaire tout le monde, car il y aura toujours la question des places plus ou moins bonnes. Mais, au moins, ce sera une organisation logique ; il faut le dogme, l'Institut, ou bien la liberté complète, l'entrepôt ouvert à tous les producteurs.

Je fais ici de la logique, sans ignorer combien ce mot d'entrepôt fâcherait les artistes. Du jour où tout le monde

entrerait, il n'y aurait plus aucune vanité à exposer. Puis, il y a les récompenses qu'il faudrait également supprimer. Ce serait la fin d'un monde. Plus d'aplatissement, les artistes auraient à porter lourdement leur liberté reconquise. C'est ce qui me fait croire que l'avenir est encore bien gros de nouveaux règlements et de nouvelles colères. Les faits marcheront, les hommes se mangeront ; mais cela n'empêchera pas de grands peintres de naître. Et c'est là ce qu'il faut répéter, en finissant : le talent s'accommode de l'organisation administrative qu'il trouve et il est quand même le talent.

## II

Justement, dans ces dernières années, il s'est passé sous nos yeux un exemple bien intéressant et bien instructif. Je veux parler des expositions indépendantes faites par un groupe de peintres qu'on a nommés « les impressionnistes ». Ces peintres ont eu l'influence la plus incontestable sur notre école française ; mais, avant d'étudier leur rôle artistique, je veux parler de la tentative d'organisation libre qu'ils ont risquée, en essayant de se soustraire à la tutelle de l'Administration.

Certes, ce serait le rêve : se passer de l'État, vivre indépendant, comme les écrivains, reconquérir ainsi sa dignité et son propre gouvernement. Le malheur est que les mœurs du public, en France, ne sont pas à cette indépendance, et que le Salon officiel reste tout-puissant. Mais voyons les faits.

Certains artistes se sont donc réunis pour exposer leurs œuvres dans une salle louée par eux. Les uns, comme MM. Claude Monet, Renoir et Pissarro, étaient irrités de se voir chaque année refusés par les jurys des Salons, qui croyaient devoir protester ainsi contre leur tendance artistique ; les autres, comme M. Degas, étaient bien reçus chaque année, mais ils se sentaient si peu regardés, qu'ils voulaient être chez eux pour s'accrocher eux-mêmes en belle place et triompher tout seuls ; enfin, il y avait des garçons riches, comme MM. Caillebotte et Rouart, qui pouvant se payer une installation personnelle, ne voyaient pas pourquoi ils tolére-

raient davantage les mauvais procédés de l'Administration à leur égard. Telles étaient les causes matérielles de la réunion, sans parler de certaines tendances artistiques communes, qui d'ailleurs semblaient loin d'être générales et bien nettes. Comme je viens de le dire, chaque impressionniste avait donc ses raisons particulières, et l'association, qui a été assez unie pendant trois ou quatre ans, devait fatalement se détraquer, lorsque certains membres s'apercevraient que leur intérêt était de ne pas continuer l'expérience plus longtemps. Dans ces sortes d'associations, deux ou trois individualités seulement profitent, tandis que les autres pâtissent. Certes, le tapage fut grand, les expositions des impressionnistes occupèrent un instant tout Paris ; on les chansonnait, on les accablait de rires et d'injures, mais les visiteurs venaient en foule. Malheureusement, ce n'était là que du bruit, ce bruit de Paris que le vent emporte.

M. Renoir fut le premier à comprendre que les commandes n'arriveraient jamais par ce moyen ; et, comme il avait besoin de vivre, il recommença à envoyer au Salon officiel, ce qui le fit traiter de renégat. Je suis pour l'indépendance, en toutes choses ; pourtant, j'avoue que la conduite de M. Renoir me parut parfaitement raisonnable. Il faut connaître l'admirable moyen de publicité que le Salon officiel offre aux jeunes artistes ; avec nos mœurs, c'est uniquement là qu'ils peuvent triompher sérieusement. Certes, qu'on garde son indépendance dans ses œuvres, qu'on n'atténue rien de son tempérament, mais qu'ensuite on livre bataille en plein soleil, dans les conditions les plus favorables à la victoire. Simple question d'opportunisme, comme on le dit actuellement parmi nos hommes politiques[2].

Et j'insisterai plus encore sur le cas de M. Claude Monet. Voilà un peintre de l'originalité la plus vive qui, depuis dix ans, s'agite dans le vide, parce qu'il s'est jeté dans des sentiers de traverse, au lieu d'aller tout bourgeoisement devant lui. Il avait exposé au Salon de premières toiles fort remarquées ; puis, le jury s'avisa de le refuser, et le peintre irrité décida qu'il ferait bande à part. Ce fut une faute de conduite, un manque d'habileté dans l'entêtement ; car s'il avait continué la lutte sur le terrain des Salons officiels, nul doute qu'il aurait aujourd'hui la grande situation à laquelle

il a droit. Cette année, il est revenu au Salon avec une toile dont je parlerai plus loin, mais qu'on paraît avoir reçue par charité et qu'on a fort mal placée. C'est toute une série d'efforts à recommencer pour lui. Les expositions libres des inpressionnistes n'ont mis que du tapage autour de son nom ; il s'est lui-même relâché, il a cessé de donner tout ce qu'il pouvait, en ne se battant plus contre les mauvaises intentions du jury et contre l'indifférence du public. Le grand courage est de rester sur la brèche, quelles que soient les fâcheuses conditions où l'on s'y trouve. Donc, M. Claude Monet, que l'on regarde avec raison comme le chef des impressionnistes, n'est plus aujourd'hui qu'un renégat comme M. Renoir.

En somme, M. Degas seul a tiré un véritable profit des expositions particulières des impressionnistes ; et il faut en chercher la raison dans le talent même de ce peintre. M. Degas n'a jamais été un persécuté, aux Salons officiels. On le recevait, on le mettait relativement en belle place. Seulement, comme il est de tempérament artistique délicat, comme il ne s'impose point par une grande puissance, la foule passait devant ses tableaux sans les voir. De là une irritation fort légitime chez l'artiste, qui a compris combien il bénéficierait des avantages d'une petite chapelle où ses œuvres si fouillées et si fines pourraient être vues et étudiées à part. En effet, dès qu'il n'a plus été perdu dans la cohue du Salon, tout le monde l'a connu ; un cercle d'admirateurs fervents s'est formé autour de lui. Ajoutez que les œuvres un peu bâclées des autres impressionnistes faisaient ressortir le fini précieux des siennes. Puis, il pouvait exposer des esquisses, des bouts d'étude, de simples traits où il excelle, et qu'on ne lui aurait pas reçus au Salon. Aussi M. Degas a-t-il raison de s'en tenir aux expositions des impressionnistes et de ne pas rentrer dans ce grand bazar du palais de l'Industrie, dont le tohu-bohu ne lui vaut rien.

Telles sont donc les raisons qui, après avoir rapproché ces artistes, sont en train de les séparer. Leur groupe paraît avoir vécu[3].

Je ne suis ici qu'un historien consciencieux, expliquant le mécanisme humain d'un exemple d'association entre peintres. Je veux dire que je ne condamne nullement la tentative

d'organisation indépendante qui vient d'être faite sous nos yeux; je crois au contraire que l'effort a eu du bon, que maintenant le branle est donné et que les artistes arriveront peut-être un jour à se soustraire à la tutelle de l'Administration. Seulement, pour rester dans la stricte vérité, il faut bien constater qu'à ce jeu tout le monde ne gagne pas. Je le répète, les tentatives de ce genre profitent à une ou deux personnalités, qui montent, comme on dit, sur les épaules des camarades pour se mieux mettre en lumière. Ce ne serait rien encore si les médiocres seulement faisaient alors le jeu des puissants; mais il arrive très souvent que les puissants eux-mêmes restent sur le carreau et servent de marchepied aux talents de souplesse et de patience.

J'arrive maintenant à l'influence que les impressionnistes ont en ce moment sur notre école française. Cette influence est considérable. Et j'emploie ce mot ici d' « impressionniste », parce qu'il faut bien une étiquette pour désigner le groupe de jeunes artistes, qui, à la suite de Courbet et de nos grands paysagistes, se sont voués à l'étude de la nature; autrement, ce mot me semble étroit en lui-même et ne signifie pas grand-chose. Courbet était un maître ouvrier qui a laissé des œuvres impérissables, où la nature revit avec une puissance extraordinaire. Mais, derrière lui, le mouvement a continué, comme il continue en littérature, derrière Stendhal, Balzac et Flaubert. Des artistes sont venus qui, sans avoir certainement la solidité et la beauté d'exécution de Courbet, ont élargi la formule, en faisant une étude plus approfondie de la lumière, en bannissant davantage encore les recettes d'école. Au fond, comme ouvrier peintre, Courbet est un magnifique classique, qui reste dans la plus large tradition des Titien, des Véronèse et des Rembrandt. Les véritables révolutionnaires de la forme apparaissent avec M. Édouard Manet[4], avec les impressionnistes, MM. Claude Monet, Renoir, Pissarro, Guillaumin, d'autres encore. Ceux-ci se proposent de sortir de l'atelier où les peintres se sont claquemurés depuis tant de siècles, et d'aller peindre en plein air, simple fait dont les conséquences sont considérables. En plein air, la lumière n'est plus unique, et ce sont dès lors des effets multiples qui diversifient et transforment radicalement les aspects des choses et des êtres. Cette étude

de la lumière dans ses mille décompositions et recomposi-
tions est ce qu'on a appelé plus ou moins proprement
l'impressionnisme, parce qu'un tableau devient dès lors
l'impression d'un moment éprouvée devant la nature. Les
plaisantins de la presse sont partis de là pour caricaturer le
peintre impressionniste saisissant au vol des impressions, en
quatre coups de pinceau informes ; et il faut avouer que
certains artistes ont justifié malheureusement ces attaques,
en se contentant d'ébauches trop rudimentaires. Selon moi,
on doit bien saisir la nature dans l'impression d'une minute ;
seulement, il faut fixer à jamais cette minute sur la toile, par
une facture largement étudiée. En définitive, en dehors du
travail, il n'y a pas de solidité possible. D'ailleurs, remarquez
que l'évolution est la même en peinture que dans les lettres,
comme je l'indiquais tout à l'heure. Depuis le commence-
ment du siècle, les peintres vont à la nature, et par des étapes
très sensibles. Aujourd'hui nos jeunes artistes ont fait un
nouveau pas vers le vrai, en voulant que les sujets baignas-
sent dans la lumière réelle du soleil, et non dans le jour faux
de l'atelier ; c'est comme le chimiste, comme le physicien qui
retournent aux sources, en se plaçant dans les conditions
mêmes des phénomènes. Du moment qu'on veut faire de la
vie, il faut bien prendre la vie avec son mécanisme complet.
De là, en peinture, la nécessité du plein air, de la lumière
étudiée dans ses causes et dans ses effets. Cela paraît simple à
énoncer, mais les difficultés commencent avec l'exécution.
Les peintres ont longtemps juré qu'il était impossible de
peindre en plein air, ou simplement avec un rayon de soleil
dans l'atelier, à cause des reflets et des continuels change-
ments de jour. Beaucoup même continuent à hausser les
épaules devant les tentatives des impressionnistes. Il faut
être du métier effectivement pour comprendre tout ce que
l'on doit vaincre, si l'on veut accepter la nature avec sa
lumière diffuse et ses variations continuelles de colorations.
À coup sûr, il est plus commode de maîtriser la lumière, d'en
disposer à l'aide d'abat-jour et de rideaux, de façon à en tirer
des effets fixes ; seulement, on reste alors dans la pure
convention, dans une nature apprêtée, dans un poncif
d'école. Et quelle stupéfaction pour le public, lorsqu'on le
place en face de certaines toiles peintes en plein air, à des

heures particulières ; il reste béant devant des herbes bleues, des terrains violets, des arbres rouges, des eaux roulant toutes les bariolures du prisme. Cependant, l'artiste a été consciencieux ; il a peut-être, par réaction, exagéré un peu les tons nouveaux que son œil a constatés ; mais l'observation au fond est d'une absolue vérité, la nature n'a jamais eu la notation simplifiée et purement conventionnelle que les traditions d'école lui donnent. De là, les rires de la foule en face des tableaux impressionnistes, malgré la bonne foi et l'effort très naïf des jeunes peintres. On les traite de farceurs, de charlatans se moquant du public et battant la grosse caisse autour de leurs œuvres, lorsqu'ils sont au contraire des observateurs sévères et convaincus. Ce qu'on paraît ignorer, c'est que la plupart de ces lutteurs sont des hommes pauvres qui meurent à la peine, de misère et de lassitude. Singuliers farceurs que ces martyrs de leurs croyances !

Voilà donc ce qu'apportent les peintres impressionnistes : une recherche plus exacte des causes et des effets de la lumière, influant aussi bien sur le dessin que sur la couleur. On les a accusés avec raison de s'être inspirés des gravures japonaises, si intéressantes, qui sont aujourd'hui entre toutes les mains. Il faudrait ici étudier ces gravures et montrer ce que cet art si clair et si fin de l'Extrême-Orient nous a appris de choses, à nous, Occidentaux, dont l'antique civilisation artistique se pique de tout savoir [5]. Il est certain que notre peinture noire, notre peinture d'école au bitume, est restée surprise et s'est remise à l'étude devant ces horizons limpides, ces belles taches vibrantes des aquarellistes japonais. Il y avait là une simplicité de moyens et une intensité d'effet qui ont frappé nos jeunes artistes et les ont poussés dans cette voie de peinture trempée d'air et de lumière, où s'engagent aujourd'hui tous les nouveaux venus de talent. Et je ne parle pas de l'art exquis des Japonais dans le détail, de leur dessin si vrai et si fin, de toute cette fantaisie naturaliste, qui procède de l'observation directe jusque dans ses écarts les plus étranges. J'ajouterai pourtant que, si l'influence du japonisme a été excellente pour nous tirer de la tradition du bitume et nous faire voir les gaietés blondes de la nature, une imitation voulue d'un art qui n'est ni de notre race ni de notre milieu, finirait par n'être plus qu'une mode insuppor-

table. Le japonisme a du bon, mais il ne faut pas en mettre partout ; autrement, l'art tournerait au bibelot. Notre puissance n'est pas là. Nous ne pouvons accepter comme le dernier mot de notre création, cette simplification par trop naïve, cette curiosité des teintes plates, ce raffinement du trait et de la tache colorée. Tout cela ne fait pas de la vie, et nous devons faire de la vie.

Je me restreins, je ne puis étudier ici chaque peintre impressionniste de talent. Il en est, comme M. Degas, qui se sont enfermés dans des spécialités. Lui est surtout un dessinateur minutieux et original à la fois, qui a produit des séries très remarquables de blanchisseuses, de danseuses, de femmes à leur toilette, dont il a dessiné les mouvements avec une vérité pleine de finesse. MM. Pissarro, Sisley, Guillaumin ont marché à la suite de M. Claude Monet, que je vais retrouver tout à l'heure au Salon officiel, et ils se sont appliqués à rendre des coins de nature autour de Paris, sous la vraie lumière du soleil, sans reculer devant les effets de coloration les plus imprévus. M. Paul Cézanne, un tempérament de grand peintre qui se débat encore dans des recherches de facture, reste plus près de Courbet et de Delacroix. Mme Berthe Morisot est une élève très personnelle d'Édouard Manet, tandis que Mlle Cassatt[6], une Américaine je crois, a débuté dernièrement avec des œuvres remarquables, d'une originalité singulière. Enfin M. Caillebotte est un artiste très consciencieux, dont la facture est un peu sèche, mais qui a le courage des grands efforts et qui cherche avec la résolution la plus virile.

J'oublie certainement des noms ; mais j'entends m'occuper ici plus de l'impressionnisme que des impressionnistes.

Le grand malheur, c'est que pas un artiste de ce groupe n'a réalisé puissamment et définitivement la formule nouvelle qu'ils apportent tous, éparse dans leurs œuvres. La formule est là, divisée à l'infini ; mais nulle part, dans aucun d'eux, on ne la trouve appliquée par un maître. Ce sont tous des précurseurs, l'homme de génie n'est pas né. On voit bien ce qu'ils veulent, on leur donne raison ; mais on cherche en vain le chef-d'œuvre qui doit imposer la formule et faire courber toutes les têtes. Voilà pourquoi la lutte des impressionnistes n'a pas encore abouti ; ils restent inférieurs à l'œuvre qu'ils

tentent, ils bégayent sans pouvoir trouver le mot. Mais leur influence n'en reste pas moins énorme, car ils sont dans la seule évolution possible, ils marchent à l'avenir. On peut leur reprocher leur impuissance personnelle, ils n'en sont pas moins les véritables ouvriers du siècle ; et cela explique comment des peintres méconnus, hués, chassés du Salon et réduits à vivre en quarantaine, restent tellement forts, même sans qu'un maître se soit encore dressé et imposé parmi eux, que du fond des petites salles où ils accrochent leurs toiles, ils imposent peu à peu aux Salons officiels la formule encore vague qu'ils appliquent. Ils ont bien des trous, ils lâchent trop souvent leur facture, ils se satisfont trop aisément, ils se montrent incomplets, illogiques, exagérés, impuissants ; n'importe, il leur suffit de travailler au naturalisme contemporain pour se mettre à la tête d'un mouvement et pour jouer un rôle considérable dans notre école de peinture.

III

À présent, nous allons voir le Salon officiel se transformant sous l'influence directe des impressionnistes, de ces peintres parias dont tout le monde se moque.

Cela est un fait. Si l'on revoit par la pensée les Salons annuels de ces derniers vingt ans, depuis le Salon des Refusés de 1863 jusqu'à cette année, par exemple, on est frappé du changement d'aspect, de l'évolution lente vers les sujets modernes et la peinture claire. Chaque année, on voit diminuer les tableaux d'école, les académies d'hommes ou de femmes servies au public sous une étiquette mythologique, les sujets classiques, historiques, romantiques, les peintures poussées au noir par la tradition ; et, au fur et à mesure, paraissent des figures en pied habillées à la mode du jour et peintes en plein air, des scènes mondaines ou populaires, le Bois, les Halles, nos boulevards, notre vie intime. C'est un flot montant de modernité, irrésistible, qui emporte peu à peu l'École des beaux-arts, l'Institut, toutes les recettes et toutes les conventions. Le branle est donné, le mouvement continue, par une force fatale, sans que personne puisse l'enrayer ; et ce n'est d'ailleurs pas une entente, c'est simple-

ment le souffle du siècle qui passe, qui pousse et réunit les individualités. Remarquez que je constate une évolution, sans dire que tout peintre qui entre dans la voie moderne, a par là même du talent. Hélas ! le talent manque trop souvent. Ma première sensation, au Salon de cette année, a été une surprise heureuse en voyant les tableaux peints sur nature l'emporter sur les tableaux d'école. Ensuite, j'ai dû m'avouer que toutes ces tentatives de naturalisme en peinture n'étaient pas très bonnes : cela est fatal. Les maîtres restent rares, il y a toujours une queue d'élèves peu doués. Ce qu'on peut dire, c'est que le mouvement s'affirme avec une puissance invincible ; c'est que la naturalisme, l'impressionnisme, la modernité, comme on voudra l'appeler, est aujourd'hui maître des Salons officiels. Nous allons voir tout à l'heure que le succès est là, même pour la foule. Si tous les jeunes peintres ne sont pas des maîtres, tous, du moins, appliquent la même formule, chacun avec son tempérament différent. Attendons, et peut-être un maître de génie viendra-t-il dire puissamment le mot que balbutient les talents de l'heure présente.

M. Édouard Manet a été un des infatigables ouvriers du naturalisme, et il demeure aujourd'hui le talent le plus net, celui qui a montré la personnalité la plus fine et la plus originale, dans l'étude sincère de la nature. Il a, au Salon de cette année, un portrait très remarquable de M. Antonin Proust et une scène de plein air, *Chez le père Lathuille*[7], deux figures à une table de cabaret, d'une gaieté et d'une délicatesse de tons charmantes. Voici quatorze ans que j'ai été un des premiers à défendre M. Manet contre les attaques imbéciles de la presse et du public. Depuis ce temps, il a beaucoup travaillé, luttant toujours, s'imposant aux hommes d'intelligence par ses rares qualités d'artiste, la sincérité de ses efforts, l'originalité si claire et si distinguée de sa couleur, la naïveté même qu'il a toujours eue devant la nature. C'est une existence entière vouée à l'art, courageusement ; et, un jour, l'on reconnaîtra quelle place capitale il a tenue dans l'époque de transition que traverse en ce moment notre école française. Il en demeurera comme la caractéristique la plus aiguë, la plus intéressante et la plus personnelle. Mais, dès aujourd'hui, on peut mesurer son importance au

rôle décisif qu'il joue depuis vingt ans ; il suffit de déterminer l'influence qu'il a eue sur tous les jeunes peintres qui sont venus après lui. Et je ne parle pas de certains peintres ses aînés, qui l'ont pillé parfaitement, avec une habileté d'assimilation incroyable, tout en affectant de sourire de lui ; ces messieurs lui ont pris sa couleur blonde, sa justesse de ton, son procédé naturaliste, non pas naïvement, mais en accommodant cette peinture au goût du public, de façon qu'ils ont eu la foule pour eux, tandis qu'elle continuait à bafouer M. Édouard Manet. Il en est toujours ainsi, les habiles triomphent sur le corps des naïfs. Quant aux jeunes peintres qui ont beaucoup profité des œuvres de M. Manet, ils forment aujourd'hui une vaste école, dont il devrait être le véritable chef ; ils ont beau ne pas le reconnaître pour tel, le discuter, le trouver incomplet, dire qu'il n'a pas tenu ses promesses et que l'artiste en lui est resté inférieur à la formule nouvelle qu'il apportait après Courbet et les paysagistes, il n'en est pas moins vrai qu'ils lui ont chacun emprunté quelque chose et qu'il a été le rayon de vérité qui leur a ouvert les yeux, lorsqu'ils tâtonnaient encore sur les bancs de l'École des beaux-arts. Voilà la véritable gloire de M. Édouard Manet : son influence a atteint les élèves de M. Gérome et de M. Cabanel, en passant par les impressionnistes, qui sont ses fils directs.

À la tête des impressionnistes, j'ai cité tout à l'heure M. Claude Monet, en disant qu'il s'était décidé, cette année, à envoyer deux toiles au Salon. Une de ces toiles seulement a été reçue, et avec peine, ce qui l'a fait placer tout en haut d'un mur, à une élévation qui ne permet pas de la voir. C'est un paysage, *Lavacourt*, un bout de Seine, avec une île au milieu, et les quelques maisons blanches d'un village sur la berge de droite. Personne ne lève la tête, le tableau passe inaperçu. Cependant, on a eu beau le mal placer, il met là-haut une note exquise de lumière et de plein air ; d'autant plus que le hasard l'a entouré de toiles bitumineuses, d'une médiocrité morne, qui lui font comme un cadre de ténèbres, dans lequel il prend une gaieté de soleil levant. M. Monet, lui aussi, est un maître. Il n'a pas la note distinguée de M. Manet, il peint lourdement les figures ; mais c'est un paysagiste incomparable, d'une clarté et d'une vérité de tons

superbes. Il y a surtout en lui un peintre de marines merveilleux ; l'eau dort, coule, chante dans ses tableaux, avec une réalité de reflets et de transparence que je n'ai vue nulle part. Ajoutez qu'il est fort habile, maître de son métier, sans tâtonnement, fait pour plaire au public, s'il s'en donnait la moindre peine. Aussi est-ce un grand étonnement pour nous tous que ce peintre si bien doué lutte encore obscurément, après avoir débuté au Salon par des toiles très regardées et très discutées, telle que sa *Femme à la robe verte*, dont on parle encore. J'ai expliqué que la campagne faite par M. Monet avec les impressionnistes n'avait pas été heureuse pour lui. Il faudrait maintenant, si je voulais étudier complètement son cas, entrer dans des considérations d'un ordre personnel que j'hésite à aborder. Ce que je puis dire, c'est que M. Monet a trop cédé à sa facilité de production. Bien des ébauches sont sorties de son atelier, dans des heures difficiles, et cela ne vaut rien, cela pousse un peintre sur la pente de la pacotille. Quand on se satisfait trop aisément, quand on livre une esquisse à peine sèche, on perd le goût des morceaux longuement étudiés ; c'est l'étude qui fait les œuvres solides. M. Monet porte aujourd'hui la peine de sa hâte, de son besoin de vendre. S'il veut conquérir la haute place qu'il mérite, s'il veut être un des maîtres que nous attendons, il lui faut résolument se donner à des toiles importantes, étudiées pendant des saisons, sans autre préoccupation que de s'y mettre tout entier, avec son tempérament. Qu'il ne s'occupe plus de la question des expositions, qu'il fasse avec entêtement de la grande et belle peinture, et avant dix ans il sera reçu, placé sur la cimaise, récompensé, il vendra ses tableaux très cher et marchera à la tête du mouvement actuel.

L'autre peintre impressionniste, M. Renoir, qui a exposé au Salon, se trouve également fort mal placé. Ses deux toiles : *Pêcheuses de moules à Berneval* et *Jeune fille endormie*, ont été accrochées dans la galerie circulaire qui règne autour du jardin ; et la lumière crue du grand jour, les reflets du soleil leur font le plus grand tort, d'autant plus que la palette du peintre fond déjà volontiers toutes les couleurs du prisme dans une gamme de tons, parfois très délicate. Mais, encore une fois, à quoi bon se fâcher contre le jury et l'Administra-

tion ? C'est une simple lutte, dont on sort toujours vainqueur, à force de courage et de talent.

Tels sont donc les impressionnistes introduits cette année dans le sanctuaire. Ils sont bien peu nombreux. Mais nous allons voir maintenant les impressionnistes adroits, ceux de la dernière heure, qui ont pris le vent et qui ont lâché l'École, lorsqu'ils ont compris où allait souffler le succès. Et il ne s'agit pas ici de toiles obscures, il s'agit des tableaux qui attroupent le public.

D'abord, M. Bastien-Lepage. Ce jeune peintre, qui est à peine âgé de trente ans, je crois, a déjà remporté toutes les récompenses imaginables, des médailles et la croix. On l'acclame, on le grise d'éloges. Il n'a trouvé devant lui aucun obstacle, le succès l'a pris par la main dès sa sortie de l'atelier de M. Cabanel ; car, et c'est ici que j'insiste, M. Bastien-Lepage est un élève de M. Cabanel. Cela n'est pas un crime, certes ; mais il faut mesurer le chemin parcouru, des enseignements classiques du maître aux œuvres naturalistes de l'élève. Comme nous allons le voir, c'est l'École aujourd'hui qui fournit au naturalisme ses recrues. Il ne faut accuser personne de calcul ; mettons que ce soit l'air même de l'époque qui enlève à l'École ses produits les plus adroits pour les jeter dans la voie de la modernité ; il y a là une preuve plus forte encore de la puissance irrésistible du mouvement actuel. Quoi qu'il en soit, M. Bastien-Lepage s'est dérobé aux recettes de M. Cabanel, pour se donner amoureusement à l'étude de la nature [8] ; il a exposé d'abord des portraits très fins et très étudiés ; puis il a envoyé les tableaux qui ont fait sa jeune réputation : *Les Foins* et *Les Pommes de terre*, deux pages où l'on a respiré le grand air avec une surprise pleine d'admiration. Cette année, le peintre a été pris d'une ambition plus haute. En songeant à la figure historique de notre Jeanne d'Arc, il a pensé qu'aucun peintre n'avait encore eu l'idée de nous donner une Jeanne d'Arc réelle, une simple paysanne dans le cadre de son petit jardin lorrain. Il y avait là une tentative naturaliste très intéressante, dont il a compris toute la portée. Le sujet dès lors s'indiquait aisément, il n'y avait qu'à prendre une des paysannes lorraines de nos jours et à la peindre dans son jardin. C'est ce que M. Bastien-Lepage a fait. Il a cru devoir

choisir le moment où Jeanne entend des voix, ce qui dramatise le tableau et rentre dans la donnée historique. La jeune fille était assise sous un pommier, travaillant, lorsqu'elle a entendu les voix ; et elle s'est levée, les yeux fixes, en extase, et elle a fait quelques pas, le bras tendu, écoutant toujours. Ce mouvement est fort juste. On y sent l'hallucination. Jusque-là, tout reste acceptable, tout rentre dans la donnée naturaliste du cas physiologique de Jeanne. Mais M. Bastien-Lepage, sans doute pour rendre son sujet plus intelligible, s'est imaginé d'aller peindre dans les branches d'un pommier la vision de la jeune fille, deux saintes et un chevalier cuirassé d'or. Pour moi, c'est là un soin fâcheux ; l'attitude de Jeanne, son geste, son œil d'hallucinée suffisaient pour nous conter tout le drame ; et cette apparition enfantine qui flotte n'est qu'un pléonasme, un écriteau inutile et encombrant. Cela me déplaît d'autant plus, que cela gâte toute la belle unité naturaliste du sujet. Jeanne seule devrait voir les saintes, qui sont des imaginations pures, des effets morbides de son tempérament. Si le peintre nous les montre, c'est qu'il n'a pas compris son sujet, ou du moins qu'il n'a pas voulu nous le donner dans sa vérité strictement scientifique. J'insiste, parce que je soupçonne M. Bastien-Lepage de s'être entêté à montrer les saintes, par un système de naturalisme mystique qui a des adeptes. On se pique d'être primitif, on peint avec une naïveté affectée un modèle d'atelier, puis on lui ceint le front d'une auréole d'or ; de même pour Jeanne d'Arc, on veut bien la paysanne lorraine dans son jardin, on exagère même la rusticité des détails, seulement on plante en l'air une trouée d'or, qui est là pour la pose de la croyance. Rien n'est distingué comme d'être primitif, tandis qu'il est grossier et anti-artistique d'être scientifique. M. Bastien-Lepage, par sa vision, a sans doute voulu échapper à l'accusation de faire de la physiologie ; et c'est ce que je lui reproche. D'ailleurs, tout ceci n'est que de la littérature, il faut aborder le côté peinture. Depuis 1830, nous nous enfonçons jusqu'au cou dans la peinture à idées, le sujet seul nous importe, lorsque les grands maîtres flamands, italiens et espagnols s'inquiétaient très peu du sujet ; ils étaient avant tout des ouvriers superbes, et c'est nous, les commentateurs, qui leur prêtons toutes sortes

d'intentions littéraires, qu'ils n'ont certainement jamais eues. Donc, si nous étudions M. Bastien-Lepage peintre, nous voyons qu'il doit beaucoup aux impressionnistes ; il leur a pris leurs tons clairs, leurs simplifications et même quelques-uns de leurs reflets ; mais il leur a pris tout cela comme devait le faire un élève de M. Cabanel, avec une habileté extrême, et en fondant toutes les accentuations dans une facture équilibrée, qui fait la joie du public. C'est l'impressionnisme corrigé, adouci, mis à la portée de la foule. L'air manque un peu dans sa Jeanne d'Arc, la figure s'écrase dans les fonds ; mais la tonalité grise de l'ensemble est jolie et des morceaux du jardin sont traités avec un véritable amour de la vérité. Certains peintres doutent que M. Bastien-Lepage puisse produire de grandes toiles, où il lui faudrait distribuer plusieurs personnages ; ils font remarquer qu'il ne sort pas d'une figure ou de deux au plus, et ils ajoutent que cette année la figure de Jeanne s'agence assez mal avec la vision qui se brouille dans les branches du pommier. Il y a du vrai dans ces critiques. En somme M. Bastien-Lepage est fort jeune, il faut attendre pour porter sur lui un jugement définitif. En ce moment, je crois qu'on a tort de l'acclamer comme un maître ; cela n'est pas sain. Je me défie toujours de ces engouements subits de la critique et du public ; et je ferai remarquer que les véritables maîtres n'ont jamais été accueillis avec cet enthousiasme facile ; au contraire, tous les maîtres ont commencé par être lapidés, ils n'ont grandi que dans la lutte, Ingres, Delacroix, Courbet, pour ne nommer que ceux-là. A mon sens, le triomphe aisé de M. Bastien-Lepage n'est donc qu'un mauvais symptôme ; s'il apportait une originalité vraiment forte, cette originalité fâcherait tout le monde. Jusqu'à présent, il n'a fait preuve que de qualités moyennes et aimables, que d'une adresse très grande à s'approprier les nouveaux procédés, sans montrer une personnalité vraiment solide de grand peintre. Ainsi, le succès de Jeanne d'Arc est surtout dans l'effet littéraire, dans l'étrangeté voulue de cette paysanne hystérique, aux yeux vides et clairs. Tout cela est fort discutable, mais il y a là une volonté. C'est pourquoi je dis qu'il faut attendre. Les prochains tableaux de M. Bastien-Lepage nous apprendront s'il a de la puissance, s'il y a en lui un maître qui bégaye encore,

ou bien s'il n'y a qu'une intelligence souple s'assimilant les idées qui sont dans l'air et en tirant habilement le plus de succès possible.

Je me suis étendu sur M. Bastien-Lepage, parce qu'il est, pour moi, le type du transfuge de l'École des beaux-arts revenant à l'étude sincère de la nature, avec son métier adroit de bon élève. Mais je dois m'arrêter aussi à M. Gervex, qui est dans le même cas. Lui, également, a étudié sous M. Cabanel, et s'est ensuite séparé avec éclat de la bande académique. On se rappelle cette *Communion à la Trinité*, qui fut très regardée et qui avait des qualités de modernité remarquables. Puis, il a exposé le *Retour du bal*, une scène de la vie mondaine, une femme sanglotant sur un canapé, pendant que le mari ou l'amant, debout, retirait nerveusement ses gants ; et il y avait dans ce petit drame intime une vérité d'attitudes, un amour de notre vie contemporaine, qui en faisaient une tentative des plus intéressantes. J'avoue aimer beaucoup moins son tableau de cette année : *Souvenir de la nuit du 4,* un sujet emprunté à la pièce de vers où Victor Hugo raconte le meurtre d'un enfant, lors du coup d'État de décembre 1851. L'enfant, mort, a été rapporté chez sa mère, stupide de douleur ; un médecin l'a déshabillé et l'examine, pendant que plusieurs personnes, des émeutiers et des bourgeois, occupent le fond du tableau. Est-ce le côté mélodramatique qui me déplaît ? Je ne sais. Puis, la peinture me paraît sourde. M. Gervex n'en reste pas moins, avec M. Bastien-Lepage, à la tête du groupe des artistes qui se sont détachés de l'École pour venir au naturalisme.

Et il me faudrait maintenant nommer toute une foule de jeunes peintres. Mais je dois me borner, je me contenterai d'indiquer ceux dont les envois au Salon sont très regardés cette année. M. Cazin a deux toiles fort remarquables, *Ismaël* et *Tobie*, où je trouve ce naturalisme mystique que j'aime médiocrement : pourquoi prendre des sujets bibliques et les habiller à la moderne ? L'impression de la nature n'en est pas moins très forte et très large dans les œuvres de M. Cazin. On fait aussi un succès à M. Lerolle, dont le tableau : *Dans la campagne* a une largeur d'horizon fort bien rendue. Au milieu d'une vaste plaine coupée d'un rideau d'arbres, une paysanne mène un troupeau de moutons. La paysanne est un peu

de la famille élégiaque des bergères de M. Jules Breton ; mais l'effet obtenu n'en a pas moins une certaine puissance. J'ai entendu opposer la toile de M. Lerolle à celle de M. Bastien-Lepage et dire que la véritable Jeanne d'Arc était plutôt dans la première ; c'est là une opinion des gens qui aiment le simple et que les raffinements de composition et la naïveté affectée de M. Bastien-Lepage commencent à agacer. Je viens de nommer M. Jules Breton, qui, lui, est un naturaliste de la veille, mais un naturaliste tout confit en poésie. Il a cette année encore au Salon une de ces scènes champêtres dont les paysannes ont l'air de déesses déguisées. C'est d'un sentiment très large, si l'on veut ; mais nous sommes ici dans un poème, et non dans la réalité, M. Jules Breton, qui est un peintre creux, me fait toujours regretter Courbet. Et je me hâte : M. Roll, un élève de M. Gérome, cette fois, expose une vaste toile, une *Grève de mineurs*, où il y a de la puissance ; M. Dantan a peint *Un coin d'atelier*, avec une minutie dans la vérité qui va jusqu'au trompe-l'œil et qui ne me plaît guère ; M. Butin a un *Ex-voto* peint avec une sincérité et une solidité rares ; M. Pelez, encore un élève de M. Cabanel, et qui l'année dernière était plongé dans la mythologie, donne cette année une scène de blanchisseuses, *Au lavoir*, où il y a un sincère effort vers la nature et des qualités d'observation remarquables. Je m'arrête, je crois inutile d'allonger davantage la liste des recrues du naturalisme.

Ainsi donc, voilà des noms, voilà des faits. Chaque année l'École s'appauvrit. On voit tous les jeunes talents, tous ceux qui ont un besoin de vie et de succès, venir à la nouvelle formule, aux sujets modernes, à l'observation exacte de la nature, à cette peinture du plein air qui baigne les personnages dans le milieu de lumière vraie où ils vivent. Certes, je l'ai dit, il y a parmi ces convertis beaucoup de talents faux et débiles ; mais encore faut-il les remercier d'ouvrir les yeux et de tenter la vérité. Ce sont eux, d'ailleurs, avec leur adresse, qui feront accepter cette formule impressionniste, si mal comprise : la vie telle qu'elle est, et rendue dans ses véritables conditions de lumière.

IV[9]

Je n'entends pas faire ici une étude complète du Salon de cette année. Mon seul désir est d'indiquer avec quelque netteté l'évolution qui a lieu en ce moment dans notre école de peinture. Après avoir montré le naturalisme, attirant et groupant les talents jeunes, je jetterai simplement un coup d'œil sur la peinture académique pour indiquer où elle en est.

Voyez cette misère. Voilà M. Cabanel avec une *Phèdre*. La peinture en est creuse comme toujours, d'une tonalité morne où les couleurs vives s'attristent elles-mêmes et tournent à la boue. Quant au sujet, que dire de cette Phèdre sans caractère, qui pourrait être aussi bien Cléopâtre que Didon ? C'est un dessus de pendule quelconque, une femme couchée, et qui a l'air fort maussade. Cela est faux de sentiment, faux d'observation, faux de facture. Si nous passons à M. Bouguereau, à sa *Flagellation du Christ*, par exemple, nous tombons d'un mal dans un pis ; ici l'habileté est telle, que la nature disparaît complètement ; on regrette le lâché de M. Cabanel. C'est la perfection dans la banalité. Mais il y a encore un degré en dessous, et ce degré nous le descendons avec M. Émile Signol. Celui-là est en enfance. Il a eu des succès autrefois qui l'ont mis hors concours ; ce qui est heureux pour lui, car je pense que le jury ne recevrait pas ses toiles actuelles. Sa *Première Croisade* et son *Tancrède à la montagne des Oliviers* montrent à quel point de ramollissement peut conduire le poncif académique.

À côté de ces pauvretés de l'École, il y a, au Salon, des œuvres de grand mérite dues à des personnalités qui se sont créé des places honorables dans l'art contemporain. Je nommerai par exemple MM. Bonnat, Henner, Vollon, Jean-Paul Laurens. Les trois premiers sont des ouvriers du mouvement naturaliste, à des points de vue particuliers ; ils y apportent chacun son procédé personnel. Aucun d'eux, à mon sens, n'a résumé la formule avec la facture magistrale d'un Courbet ou la flamme superbe d'un Delacroix ; mais, s'ils n'ont pu se hausser au génie, ils font à coup sûr preuve du plus grand talent, et leurs études consciencieuses de la

nature aident beaucoup à l'évolution présente. Pour moi, ils tiennent dans la peinture la place que MM. Augier, Dumas et Sardou occupent dans la littérature dramatique, une place de pionniers, de talents transitoires et précurseurs, donnant la monnaie de l'époque, ne s'incarnant pas dans des œuvres complètes et magistrales. Cette année, le portrait de M. Grévy, exposé par M. Bonnat, est peu goûté ; on le trouve froid et sec. Son second tableau, *Job*, soulève d'autre part beaucoup de discussions. Les dames se récrient, trouvent affreux ce vieillard au ventre ridé, aux membres décharnés. Il est certain que nous sommes loin des chairs ambrées de M. Bouguereau. Comment voulait-on que M. Bonnat peignît Job, ce type de misère et d'ordure ? Je trouve que, loin de renchérir sur la Bible, il nous a encore épargné les plaies et le pus que Job raclait avec un débris de poterie. Son Job, si on le compare au texte, reste un Job de bonne société. Du moment où l'artiste voulait peindre la figure de tous les abandons et de tous les dégoûts, il lui fallait bien avoir le courage de l'horreur. Maintenant, j'accorde que les jeunes dames tendres auraient tort de chercher à s'exciter devant cette vieillesse affreuse. Je ne reprocherai donc pas à M. Bonnat sa conscience d'artiste, je trouve qu'il n'a jamais aimé davantage la nature, ni peint une académie avec plus de solidité. Ce que j'aime moins, c'est sa facture elle-même, solide mais lourde, de tons sans transparence, comme bâtie à chaux et à sable, ayant le grain serré et apparent d'un crépissage. Nous n'avons pas actuellement d'ouvrier plus consciencieux, mais nous avons des artistes plus fins ; par exemple, comparez la facture de M. Bonnat à celle de Courbet, et vous sentirez comment on peut être puissant sans cesser d'être fin. M. Henner, comme peintre, est justement le contraire de M. Bonnat ; tout son grand mérite se trouve dans la finesse du ton, dans cette gamme blonde, qu'il fait si adorablement chanter, en la détachant sur des fonds noirs. Chez lui encore, il y a une grande observation. Un respect de la nature, subordonné il est vrai à son procédé. Le malheur est que ce procédé est toujours le même. L'artiste ne se renouvelle pas ; chaque année il expose la même figure nue, se détachant sur les mêmes feuillages sombres. Cela tourne à la spécialité. Cependant, cette année, M. Henner a, au Salon,

une toile : *Le Sommeil,* une jeune femme endormie d'une tonalité plus claire et plus vraie. Quant à M. Vollon, c'est un virtuose de la palette, c'est un de nos peintres les plus adroits, et j'emploie ici ce mot dans un bon sens ; il y a en lui un ouvrier merveilleux, d'un métier gras et puissant, tel qu'il ne s'en est certainement pas produit depuis Courbet. Son exposition de cette année n'a pas grande importance ; elle consiste en une simple nature morte, une courge peinte avec une largeur superbe.

J'ai nommé M. Jean-Paul Laurens. Celui-là ne peut guère être rangé parmi les naturalistes. Il a voulu faire revivre la peinture historique, sans la renouveler par l'observation et l'analyse de la nature. Dans l'histoire, il n'a vu que de grandes images à effet, des spectacles mélodramatiques, la ruine, la flamme, le sang. C'est un Delaroche à manière noire. Le pis est que cet historien romantique est un peintre médiocre ; j'entends qu'il pense peut-être, mais qu'il ne peint pas, ce qui est une condamnation absolue pour un peintre. Sa peinture est celle de tout le monde ; il sait ce qu'on doit savoir, il a toutes les recettes, il fait proprement ; mais le tempérament est nul, mais cela n'apporte rien de personnel et de profondément humain. La critique, cette année, se montre sévère pour son *Honorius,* l'empereur enfant, vêtu de rouge et portant le globe du monde, assis sur le trône des Césars, et dans lequel il a personnifié le Bas-Empire. Je ne comprends guère cette sévérité. L'idée est heureuse ; je préfère cette sorte de symbole aux scènes violentes du peintre : *Les Emmurés de Carcassonne* ou *L'Interdit.* Quant à la peinture, si elle est désagréable, plate et morne, avec des tons criards, elle est ce qu'elle a toujours été, et les critiques qui l'ont acceptée dans les scènes à effet, manquent de logique en l'attaquant dans cette figure en carton d'*Honorius.* Je soupçonne que le sujet seul importe à la plupart des critiques ; ils préfèrent simplement un bon mélodrame.

Je me reprocherais, dans ces notes rapides, de ne pas parler du grand carton de M. Puvis de Chavannes, destiné à compléter la décoration du musée d'Amiens. C'est un immense dessin de plus de trois mètres de hauteur sur seize mètres de longueur, représentant de jeunes Picards s'exer-çant à la lance. La composition est si vaste, elle comprend un

si grand nombre de groupes, que je me contenterai d'en louer la belle ordonnance, d'une savante simplicité. M. Puvis de Chavannes est aujourd'hui le seul peintre qui ait le sens de la grande décoration ; son originalité et sa puissance sont dans la simplification du dessin, dans l'unité du ton, dans ces larges pages qui ornent les monuments, sans en écraser ni en trouer l'architecture. Et ce dont il faut le louer surtout, c'est que, tout en simplifiant, il reste dévot à la nature ; sa sobriété n'exclut pas la vérité, au contraire ; il y a bien là une convention presque hiératique de dessin et de couleur, mais on sent l'humanité sous le symbole.

Je passe aux portraits, et j'y trouve encore le naturalisme triomphant. M. Fantin-Latour a surtout un portrait, celui de Mlle L. R ***, qui est une merveille de science. L'artiste est un savant dans son art ; il a passé des années à étudier les maîtres, il connaît sa palette comme personne au monde ; et cette science ne l'empêche pas d'être respectueux devant la nature, de la consulter toujours et de lui obéir. Chacune de ses toiles est un acte de conscience. Il excelle à peindre les figures dans l'air où elles vivent, à leur donner une vie chaude et souple ; c'est ce qui fait que, malgré le cadre restreint où il s'est enfermé, ne sortant guère du portrait, il n'en a pas moins une situation à part, très haute. Si j'avais un reproche à faire à sa peinture, ce serait un peu de mollesse et des tons trop travaillés ; mais justement, cette année, le portrait qu'il expose est un de ceux qu'il a peints le plus solidement. Les toiles de M. Fantin-Latour ne sautent pas aux yeux, n'accrochent pas au passage ; il faut les regarder longtemps, les pénétrer, et leur conscience, leur vérité simple vous prennent tout entier et vous retiennent. Le contraire a lieu, lorsqu'on passe devant les portraits de M. Carolus-Duran. C'est un bouquet de couleurs vives, un éclat aveuglant qui vous tire l'œil ; on s'arrête et on admire cette facture brillante, enlevée comme un air de bravoure. Cela se campe d'un air de matamore. Les étoffes surtout sont magnifiques ; puis il y a des tours de force, des difficultés vaincues, des rouges sur des rouges, des bleus sur des bleus. L'artiste a évidemment un des métiers les plus crânes de l'époque. Mais il ne faut pas trop s'attarder devant ses toiles, car le côté factice en apparaît bientôt ; il y a des duretés, l'air

manque. Puis, ce qui est plus grave, on ne sent pas là un amour de la nature bien sincère ; le « chic » presque partout remplace l'observation ; ce n'est qu'un placage superbe. À la dernière Exposition universelle, les tableaux de M. Carolus-Duran causèrent une surprise fâcheuse ; tous parurent avoir noirci, on aurait dit un feu d'artifice éteint.

Parmi les portraits intéressants du Salon, je citerai celui du peintre Butin, que M. Duez expose. M. Duez est, lui aussi, très tourmenté par ce souffle de naturalisme qui transforme les lettres et les arts. Je crois savoir qu'il rêve le plein air, comme les impressionnistes. Il y a encore un portrait de M. Clemenceau, par M. Bin, un peu dur et un peu noir. Quant à M. Baudry, membre de l'Institut, commandeur de la Légion d'honneur, il a exposé deux portraits, qu'on juge sévèrement et avec raison. Voilà où conduit l'École, lorsqu'on a un semblant de tempérament et qu'on cherche en dehors de la saine et bonne nature. Les têtes peintes par M. Baudry sont « cuisinées » de la façon la plus compliquée du monde ; cela n'est ni juste ni bien portant. Enfin, je dirai un mot d'un triptyque qui soulève une grosse curiosité. M. Desboutin a peint dans les trois compartiments d'un seul cadre la famille Loyson, l'enfant entre le père et la mère. Je laisse de côté le tapage du sujet, et je trouve des qualités de facture remarquables. Il y a surtout chez M. Desboutin un graveur à la pointe sèche d'une grande originalité.

Il me reste à terminer par le paysage. Ici, la bataille naturaliste est gagnée depuis longtemps. C'est par le paysage que notre école est allée à la dévotion de la nature. Toute la génération des grands paysagistes, morts aujourd'hui, Théodore Rousseau, Corot, Millet, Daubigny, est partie la première à la recherche du vrai, plantant des chevalets en pleine campagne, retournant aux éternelles sources de l'observation et de l'analyse. À cette heure, il ne reste que des élèves de ces maîtres ; mais le branle est donné, il n'y a plus de paysage en dehors de l'étude sur nature, il ne vient à aucun peintre l'idée grotesque de s'enfermer dans son atelier pour composer des arbres. M. Gustave Doré seul ose encore courir le ridicule de faire des paysages d'imagination. Cette année, il a au Salon le *Crépuscule* et *Souvenir de Lock-Corron*, deux étonnants horizons romantiques, d'un effet théâtral, et

peints dans ces tons boueux dont il attriste d'ordinaire ses plus fulgurantes imaginations. Remarquez que ce titre : « Souvenir de Lock-Corron », a l'air d'indiquer que le peintre a tout au moins pris des notes sur nature. Mais je ne sais comment il fait, il peint en plein rêve, même lorsqu'il s'appuie sur une réalité. On dit M. Gustave Doré très aigri de son peu de succès comme peintre ; il croit de bonne foi ressusciter Michel-Ange, d'autant plus que certains critiques ont fait la mauvaise plaisanterie de le lui persuader ; et il accuse la bêtise de ses contemporains, qui passent avec indifférence devant ses immenses toiles. M. Gustave Doré doit s'en prendre à lui seul ; il porte simplement aujourd'hui la peine de son dédain de la nature ; car si l'imagination suffisait pour les illustrations si mouvementées et si puissantes d'effet dont il a enrichi tant de beaux livres, elle ne l'a plus soutenu quand il a abordé la peinture, dans des cadres gigantesques. Il lui faudrait avoir vieilli devant le modèle vivant, tandis qu'il s'est toujours satisfait avec sa seule fantaisie. Si vous voulez comprendre le vide des deux paysages de cette année, de ces images plates et sans vie, malgré leur prétention au style, comparez-les à la vue de Paris de M. Guillemet : *Le vieux Quai de Bercy*. Je choisis cette toile, parce qu'elle est l'œuvre d'un artiste de tempérament, qui a la religion du vrai. La Seine roule et s'enfonce ; à droite et à gauche, les quais allongent le pêle-mêle de leurs constructions, des hangars, des usines, des cabarets ; tandis que, tout au fond, derrière les lignes grises des ponts, un quai lointain de Paris blanchit au soleil. Rien de plus gai ni de plus vivant que ces mille détails, ce faubourg grouillant, cette trouée de lumière sur la grande ville, dont on sent comme l'odeur et le bruit. Cela vous arrête ainsi qu'une fenêtre ouverte brusquement sur un horizon connu. Et cela est très solidement peint, avec des tons clairs et gras, avec une largeur de facture qui répugne aux ficelles du métier. Je citerai encore les paysages de M. Pelouze, de M. Lapostolet, et je pourrais en indiquer beaucoup d'autres. Mais je le dis encore, ce n'est point ici une étude complète du Salon, ce sont de simples notes sur le mouvement qui se produit dans la peinture contemporaine.

J'ai fini. En somme, j'ai constaté les progrès croissants du

naturalisme. Chaque année, à chaque Salon, on peut voir l'évolution s'accuser davantage. Les peintres de la tradition académique se lassent, produisent des œuvres de plus en plus médiocres, dans l'isolement qui s'élargit autour d'eux ; tandis que toute la vie, toute la force viennent aux peintres de la réalité et de la modernité. Les élèves de MM. Cabanel et Gérome les abandonnent un à un ; ce sont les meilleurs, les plus intelligents, les mieux doués, qui ont déserté l'École les premiers, entraînant sur leurs pas tous leurs camarades de quelque mérite, ne laissant aux professeurs que les médiocres, ceux qu'aucun tempérament ne tourmente ; de sorte qu'avant dix ans la désertion sera complète, la face de l'art transformée, le naturalisme triomphant, sans adversaires. D'ailleurs, nous avons vu, par les exemples de MM. Bonnat, Henner et Vollon, que tout artiste de talent s'appuie aujourd'hui sur l'observation et l'analyse ; c'est grâce à ces messieurs que le naturalisme, balbutiant encore il est vrai, entrera sans doute prochainement à l'Institut. Et j'ai surtout insisté sur le rôle considérable que les peintres impressionnistes jouent en ce moment. Si aucun d'eux ne réalise en maître la formule d'art qu'ils apportent, cette formule n'en est pas moins en train de révolutionner la peinture contemporaine. J'espère avoir démontré combien des artistes tels que MM. Bastien-Lepage et Gervex lui ont emprunté. L'avenir est là, on le verra plus tard. Après Delacroix, après Courbet, des peintres de génie qui traduisaient la nature avec des procédés anciens, il ne reste plus, si l'on veut avancer encore, qu'à se remettre à l'étude des réalités et à tâcher de les voir dans des conditions de vérité plus grandes. Toutes les recherches doivent porter sur la lumière, sur ce jour où baignent les êtres et les choses. Tous les efforts doivent tendre à rendre les œuvres plus fortes, plus vivantes, en donnant l'impression complète des figures et des milieux, dans les mille conditions d'existence où ils peuvent se présenter.

# Après une promenade au Salon

## [1881]

le 23 mai 1881 [1]

Les peintres sont heureux, ils ont le Salon. Chaque printemps, ils peuvent s'y faire connaître du public ou se rappeler à son souvenir, montrer leurs progrès, rester en communion constante avec leurs admirateurs. Songez à nos écrivains, aux romanciers par exemple, pour lesquels rien de pareil n'existe ni ne peut exister. Un peintre qui a du talent est populaire dès son premier tableau exposé. Un romancier met souvent des années de production, un entassement de volumes, à conquérir péniblement une célébrité égale.

Le public me paraît également tirer un bon profit des Salons annuels. À mesure que les expositions sont sorties du cercle étroit de notre Académie de peinture, la foule a augmenté dans les salles. Autrefois, quelques curieux seuls se hasardaient. Maintenant, c'est tout un peuple qui entre. On a évalué le nombre des visiteurs à quatre cent mille. C'est la vraie foule qui y circule, des bourgeois, des ouvriers, des paysans, les ignorants, les badauds, les promeneurs de la rue, venus là une heure ou deux pour tuer le temps. L'habitude est prise, un large courant s'est établi, le Salon a passé dans les mœurs parisiennes comme les revues et les courses.

Certes, je ne prétends pas que cette cohue apporte là un sentiment artistique quelconque, un jugement sérieux des œuvres exposées. Les boutiquières en robe de soie, les

ouvriers en veste et en chapeau rond, regardent les tableaux accrochés aux murs, comme les enfants regardent les images d'un livre d'étrennes. Ils ne cherchent que le sujet, l'intérêt de la scène, l'amusement du regard, sans s'arrêter le moins du monde aux qualités de la peinture, sans se douter même du talent des artistes. Mais il n'y en a pas moins là une lente éducation de la foule. On ne se promène pas au milieu d'œuvres d'art, sans emporter un peu d'art en soi. L'œil se fait, l'esprit apprend à juger. Cela vaut toujours mieux que les autres distractions du dimanche, les tirs au pistolet, les jeux de quilles et les feux d'artifice.

Je sors du Salon et j'ai le besoin de dire mon sentiment sur notre école de peinture actuelle. Ce seront des idées générales, une étude d'ensemble, car le Salon de cette année n'est plus à faire au *Figaro*, puisque mon collaborateur Albert Wolff s'en est occupé, avec sa grande compétence et son esprit habituel.

Les maîtres sont morts. Voici déjà des années qu'Ingres et Delacroix ont laissé l'art en deuil. Courbet a perdu son talent et sa vie dans la crise imbécile de la Commune. Théodore Rousseau, Millet, Corot se sont suivis coup sur coup dans la tombe. En quelques années, notre école moderne a été comme décapitée. Aujourd'hui, les élèves seuls demeurent.

Notre peinture française n'en vit pas moins avec une prodigalité de talent extraordinaire. Si le génie manque, nous avons la monnaie du génie, une habileté de facture sans pareille, un esprit de tous les diables, une science surprenante, une facilité d'imitation incroyable. Et c'est pourquoi l'école française reste la première du monde ; non pas, je le répète, qu'elle ait un grand nom à mettre en avant ; mais parce qu'elle possède des qualités de charme, de variété, de souplesse, qui la rendent sans rivale. La tradition, le convenu, le pastiche de toutes les écoles semblent même ajouter à sa gloire. Nous avons à cette heure des Rubens, des Véronèse, des Vélasquez, des Goya, petits-fils très adroits, qui, sans grande originalité personnelle, n'en donnent pas moins à nos expositions un accent d'individualité très curieux. La France, en peinture, est en train de battre toutes les nations avec les armes qu'elle emprunte à leurs grands peintres de jadis.

Un des caractères les plus nets du moment artistique que nous traversons, est donc l'anarchie complète des tendances. Les maîtres morts, les élèves n'ont songé qu'à se mettre en république. Le mouvement romantique avait ébranlé l'Académie, le mouvement réaliste l'a achevée. Maintenant, l'Académie est par terre. Elle n'a pas disparu ; elle s'est entêtée, et vit à part, ajoutant une note fausse à toutes les notes nouvelles qui tentent de s'imposer. Imaginez la cacophonie la plus absolue, un orchestre dont chaque instrumentiste voudrait jouer un solo en un ton différent. De là, nos Salons annuels.

Il s'agit avant tout de se faire entendre du public ; on souffle le plus fort possible, quitte à crever l'instrument ; puis, pour mieux piquer la curiosité, on s'arrange un tempérament, surtout lorsqu'on n'en a pas, on se risque dans l'étrange, on se voue à une résurrection du passé ou à quelque spécialité bien voyante. Chacun pour soi, telle est la devise. Plus de dictateurs de l'art, une foule de tribuns tâchant d'entraîner le public devant leurs œuvres. Et c'est ainsi que notre école actuelle — je dis école parce que je ne trouve pas d'autre mot — est devenue une Babel de l'art, où chaque artiste veut parler sa langue et se pose en personnalité unique.

J'avoue que ce spectacle m'intéresse fort. Il y a là une production infatigable, un effort sans cesse renouvelé qui a sa grandeur. Cette bataille ardente entre des talents qui rêvent tous la dictature, c'est le labeur moderne en quête de la vérité. Certes, je regrette le génie absent ; mais je me console un peu en voyant avec quelle âpreté nos peintres tâchent de se hausser jusqu'au génie.

Il faut songer aussi que l'esprit humain subit une crise, que les anciennes formules sont mortes, que l'idéal change ; et cela explique l'effarement de nos artistes, leur recherche fiévreuse d'une interprétation nouvelle de la nature. Tout a été bouleversé depuis le commencement du siècle par les méthodes positives, la science, l'histoire, la politique, les lettres. À son tour, la peinture est emportée dans l'irrésistible courant. Nos peintres font leur révolution.

À aucune époque, je crois, ils n'ont été si nombreux en France ; je parle des peintres connus, dont les toiles ont une

valeur courante sur le marché. Jamais non plus la peinture
ne s'est vendue plus cher. Ajoutez que beaucoup d'artistes
travaillent pour l'exportation ; j'en connais dont tous les
tableaux filent sur l'Angleterre et sur l'Amérique, où ils
atteignent de très hauts prix, lorsqu'on les ignore absolu-
ment en France. Cela rentre dans l'article de Paris ; nous
fournissons le monde de tableaux, comme nous l'inondons de
nos modes et de babioles. Il y a d'ailleurs chez nous une
consommation à laquelle il faut suffire. Les peintres devien-
nent dès lors des ouvriers d'un genre supérieur qui achèvent
la décoration des appartements commencée par les tapis-
siers. Peu de personnes ont des galeries ; mais il n'est pas un
bourgeois à son aise qui ne possède quelques beaux cadres
dans son salon, avec de la peinture quelconque pour les
emplir.

Et le fait a son importance. C'est cet engouement, cette
tendresse des petits et des grands enfants pour les images
peintes, qui explique le flot montant des œuvres exposées
chaque année au Salon, leur médiocrité, leur variété, le tohu-
bohu de leurs caprices. Au-dessous de l'effort superbe d'une
génération artistique qui cherche sa voie et qui s'insurge
contre les conventions démodées, il y a le trafic très actif
d'une foule d'ouvriers adroits flattant le public et le gorgeant
des douceurs qu'il aime, pour en tirer le plus de succès et le
plus d'argent possible.

Enfin, si l'on veut posséder tout notre art actuel, il faut
ajouter les préoccupations littéraires que le romantisme a
introduites dans la peinture.

Autrefois, dans les écoles de la Renaissance, un beau
morceau de nu suffisait ; les sujets très restreints, presque
tous religieux ou mythologiques, n'étaient que des prétextes
à une facture magistrale. Je dirai même que, l'idée étant
l'ennemie du fait, les peintres peignaient plus qu'ils ne
pensaient.

Nous avons changé tout cela. Nos peintres ont voulu écrire
des pages d'épopée et des pages de comédie. Le sujet est
devenu la grande affaire. Les maîtres, Ingres et Delacroix,
par exemple, ont encore su se tenir dans le monde matériel
du dessin et de la couleur. Mais les extatiques, les Ary

Scheffer et tant d'autres, se sont perdus dans une quintessence qui les a menés droit à la négation même de la peinture. De là, nous sommes tombés aux petits peintres de genre, nous nous noyons dans l'anecdote, le couplet, l'histoire aimable qui se chuchote avec un sourire. On dirait feuilleter un journal illustré. Il n'y a plus que des images, des bouts d'idée agréablement mis en scène. La littérature a tout envahi, je dis la basse littérature, le fait divers, le mot de journal. Souvent nos petits peintres ne sont plus que des conteurs qui tâchent de nous intéresser par des imaginations de reporters aux abois.

Allez au Salon. Une promenade d'une heure suffit pour montrer cet embourgeoisement de l'art. Ce ne sont partout que des toiles dont les dimensions sont calculées de façon à tenir dans un panneau de nos étroites pièces modernes. Les portraits et les paysages dominent, parce qu'ils sont d'une vente courante. Ensuite viennent les petits tableaux de genre, dont notre bourgeoisie et l'étranger font une consommation énorme. Quant à ce qu'on nomme la grande peinture, peinture historique ou religieuse, elle disparaît un peu chaque année, elle n'est soutenue que par les commandes du gouvernement et les traditions de l'École des beaux-arts. Généralement, quand nos artistes ne font pas très petit pour vendre, ils font très grand pour stupéfier.

Et il faut voir le public au milieu de ces milliers d'œuvres ! Il donne malheureusement raison aux efforts fâcheux que les artistes tentent pour lui plaire. Il s'arrête devant les poupées bien mises, les scènes attendrissantes ou comiques, les excentricités qui tirent l'œil. Il est touché par des qualités d'à-peu-près ; surtout le faux le ravit. Rien n'est plus instructif à entendre que les observations, les critiques, les éloges de ce grand enfant de public, qui se fâche devant les œuvres originales et se pâme en face des médiocrités auxquelles son œil est accoutumé. L'éducation de la foule, cette éducation dont j'ai parlé, sera longue, hélas !

Le pis est qu'il y a, entre les peintres et le public, une démoralisation artistique, dont la responsabilité est difficile à déterminer. Sont-ce les peintres qui habituent le public à la peinture de pacotille et lui gâtent le goût. Ou est-ce le public

qui exige des peintres cette production inférieure, cet amas de choses vulgaires ?

N'importe, l'enfantement continu auquel nous assistons, s'il met au jour bien des œuvres médiocres, n'en est pas moins une preuve de puissance. Il est beau, au lendemain de nos désastres, au milieu de nos bousculades politiques, de donner au monde la preuve d'une telle vitalité dans notre production artistique.

J'ajoute que l'anarchie de l'art, à notre époque, ne me paraît pas une agonie, mais plutôt une naissance. Nos peintres cherchent, même d'une façon inconsciente, la nouvelle formule, la formule naturaliste, qui aidera à dégager la beauté particulière à notre siècle. Les paysagistes ont marché en avant, comme cela devait être ; ils sont en contact direct avec la nature, ils ont pu imposer à la foule des arbres vrais, après une bataille d'une vingtaine d'années, ce qui est une misère lorsqu'on songe aux lenteurs de l'esprit humain. Maintenant, il reste à opérer une révolution semblable dans le tableau de figures. Mais là, c'est à peine si la lutte s'engage, et il faudra peut-être encore toute la fin du siècle.

Courbet, qui restera comme le maître le plus solide et le plus logique de notre époque, a ouvert la voie à coups de cognée. Édouard Manet est venu ensuite avec son talent si personnel ; puis, voici la campagne des impressionnistes, que l'on plaisante, mais dont l'influence grandit chaque jour ; enfin, des révoltés de l'École des beaux-arts, Gervex, Bastien-Lepage, Butin, Duez, sont passés dans le camp des modernes et semblent vouloir se mettre à la tête du mouvement. Un symptôme caractéristique est l'aspect même du Salon qui se modifie. Chaque année, je constate que les femmes nues, les Vénus, les Èves et les Aurores, tout le bric-à-brac de l'histoire et de la mythologie, les sujets classiques de tous genres, deviennent plus rares, paraissent se fondre, pour faire place à des tableaux de la vie contemporaine, où l'on trouve nos femmes avec leurs toilettes, nos bourgeois, nos ouvriers, nos demeures et nos rues, nos usines et nos campagnes, toutes chaudes de notre vie. C'est la victoire prochaine du naturalisme dans notre école de peinture.

Il ne reste plus à attendre qu'un peintre de génie, dont la

poigne soit assez forte pour imposer la réalité. Le génie seul est souverain en art. Je ne crois pas au vrai uniquement pour et par le vrai. Je crois à un tempérament qui, dans notre école de peinture, mettra debout le monde contemporain, en lui soufflant la vie de son haleine créatrice.

# Exposition des œuvres d'Édouard Manet

[1884]

# PRÉFACE[1]

1884

Au lendemain de la mort d'Édouard Manet, il y eut une brusque apothéose, toute la presse s'inclina en déclarant qu'un grand peintre venait de disparaître. Ceux qui chicanaient et qui plaisantaient encore la veille se découvrirent, rendirent publiquement hommage au maître triomphant enfin dans son cercueil. Pour nous, les fidèles de la première heure, ce fut une victoire douloureuse. Eh quoi ! l'éternelle histoire recommençait, la bêtise publique tuait les gens, avant de leur dresser des statues ! Ce que nous avions dit quinze ans plus tôt, tous le répétaient maintenant. Derrière le char qui emportait notre ami au cimetière, notre cœur s'attendrissait et pleurait de ces éloges tardifs, qu'il ne pouvait plus entendre.

Mais, aujourd'hui, la réparation va être complète. Une exposition des principaux tableaux de l'artiste a été organisée avec un soin pieux, l'Administration a bien voulu prêter les salles de l'École des beaux-arts, acte de libéralisme intelligent dont il faut la remercier, car il se trouve peut-être encore des crânes durs que l'entrée de Manet dans le sanctuaire de la tradition offensera. Voilà son œuvre, venez et jugez. Nous sommes certains de cette dernière victoire, qui lui assignera définitivement une des premières places parmi les maîtres de la seconde moitié du siècle.

Les maîtres, à la vérité, se jugent autant à leur influence qu'à leurs œuvres ; et c'est surtout sur cette influence que

j'insisterai, car on n'a pu ici la rendre palpable, il faudrait écrire l'histoire de notre école de peinture pendant ces vingt dernières années pour montrer le rôle tout-puissant que Manet y a joué. Il a été un des instigateurs les plus énergiques de la peinture claire, étudiée sur nature, prise dans le plein jour du milieu contemporain, qui peu à peu a tiré nos Salons de leur noire cuisine au bitume, et les a égayés d'un coup de vrai soleil. C'est donc à cette besogne de régénérateur que je veux le montrer dans ces quelques pages trop courtes, dont le seul mérite sera d'être écrites par un témoin sincère.

J'ai connu Manet en 1866. Il avait alors trente-trois ans et habitait un grand atelier délabré, dans la plaine Monceau. Il était déjà en pleine lutte, des tableaux exposés chez Martinet, et surtout son envoi au Salon des Refusés de 1863, avaient ameuté contre lui toute la critique. On riait sans comprendre. C'est, à coup sûr, l'époque où le peintre a entassé les toiles avec le plus de conviction et de force. Je le revois rayonnant de confiance, raillant les railleurs, toujours au travail, décidé à conquérir Paris. Il avait eu une jeunesse tourmentée, des brouilles avec son père, un magistrat que la peinture inquiétait, puis le coup de tête d'un voyage en Amérique, puis des années perdues à Paris, un stage dans l'atelier de Couture, une lente et pénible recherche de sa personnalité. Il semblait n'avoir commencé à voir clair qu'après avoir rompu toute discipline. Dès lors, il s'était mis franchement en face de la nature, il n'avait plus eu d'autre maître. Au demeurant, un Parisien adorant le monde, d'une élégance fine et spirituelle, qui riait beaucoup lorsque les chroniqueurs le représentaient en rapin débraillé.

L'année suivante, en 1867, n'ayant pu obtenir une place à l'Exposition universelle, Manet se décida à réunir son œuvre dans une salle qu'il fit construire, avenue de l'Alma. Cette œuvre était déjà considérable, et l'on voyait là, nettement, les progrès du peintre vers cette peinture du plein air, qu'il devait pousser si loin plus tard. Les premiers tableaux, *Le Buveur d'absinthe*, par exemple, tenaient encore aux procédés d'atelier, aux ombres noires distribuées selon la formule. Puis, venaient les toiles à succès, *Le Chanteur espagnol*, qui lui avait voulu une mention honorable, et *L'Enfant à l'épée*, une toile dont on l'écrasa plus tard. C'était de la bonne

et solide peinture, sans grand accent personnel. Mais le peintre, qui aurait dû s'en tenir à cette manière, s'il avait voulu vivre heureux, médaillé, décoré, se trouvait pour le malheur de sa vie entraîné par son tempérament dans une évolution incessante; et il en arrivait, malgré lui peut-être, fatalement, à *La Musique aux Tuileries*, de l'exposition Martinet, au terrible *Déjeuner sur l'herbe*, à *L'Espada* et au *Majo*, du Salon des Refusés de 1863. Dès lors, la rupture était complète : il entrait dans une bataille de vingt ans, que la mort seule devait terminer.

Quelles toiles originales, d'une nouveauté saisissante, dans cette salle de l'avenue de l'Alma ! Au milieu d'un panneau, trônait cette exquise *Olympia* qui, au Salon de 1865, avait achevé d'exaspérer Paris contre l'artiste. On y voyait aussi *Le Fifre*, d'une couleur si gaie, *Le Torero mort*, un morceau de peinture superbe, *La Chanteuse des rues*, si juste et si fine de ton, *Lola de Valence*, le bijou de la salle peut-être, si charmante dans son étrangeté ! Et je ne parle pas des marines, parmi lesquelles *Le Combat du Kearsage et de l'Alabama*, d'une vérité étonnante; je ne parle pas des natures mortes, un saumon, un lapin, des fleurs, que les adversaires du peintre eux-mêmes déclaraient de premier ordre, égalant les natures mortes classiques de notre école française.

Cette exposition personnelle, naturellement, enragea la critique contre Manet. Il y eut un débordement d'injures et de plaisanteries. Il n'en souffrait pas encore, bien qu'une légitime impatience commençât à l'énerver. Ce peintre révolté, qui adorait le monde, avait toujours rêvé le succès tel qu'il pousse à Paris, avec les compliments des femmes, l'accueil louangeur des salons, la vie luxueuse galopant au milieu des admirations de la foule. Il quitta son atelier délabré de la rue Guyot; il loua, rue de Saint-Pétersbourg, une sorte de galerie très ornée, une ancienne salle d'escrime, je crois; et il se remit à la besogne, avec l'idée de conquérir le public par la grâce. Mais son tempérament était là, qui lui défendait les concessions, qui le poussait quand même dans la voie qu'il avait ouverte. Ce fut à cette époque que sa peinture acheva de s'éclaircir : son désir de plaire aboutissait à des toiles plus accentuées, plus révolutionnaires que les

anciennes. S'il travaillait moins, il y eut un épanouissement complet de ses facultés de vision et de notation. On peut préférer la note plus sourde et plus juste peut-être de sa première manière ; mais il faut constater que, dans la seconde, il arrivait à l'intensité logique du plein air, à la formule définitive qui allait avoir une si grande influence sur la peinture contemporaine.

D'abord, un succès l'avait ravi : *Le Bon Bock* fut loué par tout le monde. Il y avait là un retour à la facture adroite de *L'Enfant à l'épée*, baignée seulement d'une lumière plus franche. Mais il n'était pas toujours maître de sa main, n'usant d'aucun procédé fixe, ayant gardé une naïveté fraîche d'écolier devant la nature. En commençant un tableau, jamais il n'aurait pu dire comment ce tableau viendrait. Si le génie est fait d'inconscience et du don naturel de la vérité, il avait certainement du génie. Aussi ne retrouva-t-il pas, malgré ses efforts, sans doute, l'heureux équilibre du *Bon Bock* où sa note originale se tempérait d'une habileté qui désarmait le public. Il peignit successivement *Le Linge*, *Le Bal à l'Opéra*, *les Canotiers*, des toiles puissamment individuelles que je préfère, mais qui le rejetèrent dans la lutte, tellement elles sortaient de la fabrication courante des autres peintres. L'évolution se trouvait achevée, il en arrivait à faire de la lumière avec son pinceau.

Dès lors, son talent était en pleine maturité. Il avait encore déménagé, il produisit coup sur coup, dans son atelier de la rue d'Amsterdam, *Le Café-concert*, *Le Déjeuner*, *Dans la serre* [2], d'autres œuvres encore, qui sont bien reconnaissables à leur clarté blonde, à la transparence de l'air qui emplit la toile. De cette époque datent aussi d'admirables pastels, des portraits d'une finesse et d'une couleur exquises. La maladie l'avait pris, il gardait sa vaillance, allait passer ses étés à la campagne, d'où il rapportait des esquisses, des fleurs, des jardins, des figures couchées dans l'herbe. Lorsqu'il lui devint impossible de marcher, il s'installa encore devant son chevalet, il peignit ainsi jusqu'au dernier jour. Le succès était venu, on l'avait décoré, tous lui faisaient la place qu'il méritait dans l'art de notre époque. Il sentait bien que, si on ne lui donnait pas cette place tout haut, un effort suffirait

pour qu'on l'acclamât enfin. Et il rêvait d'avenir, il espérait enrayer le mal et terminer sa tâche, lorsque ce fut la mort qui emporta les dernières résistances et qui le mit debout dans son triomphe.

Pour nous, son rôle était rempli : il avait achevé son œuvre, les années qu'il aurait pu vivre encore n'auraient fait que confirmer ses conquêtes. Dans cette revue rapide, il me reste à signaler les portraits, d'un caractère si contemporain, ceux de son père et de sa mère, de Mlle Eva Gonzalès, de MM. Antonin Proust, Rochefort, Théodore Duret, de Jouy, Émile Zola. Je mentionne aussi des études anciennes, de très intéressantes copies : *La Vierge au lapin*, le portrait de Tintoret, une tête de Filippo Lippi, qui prouvent combien le peintre, accusé d'ignorance, avait fréquenté les maîtres d'autrefois. Enfin il a laissé des eaux-fortes d'une grande vigueur et d'une grande délicatesse à la fois. Il y a là vingt-cinq ans de travail, de batailles et de victoires. C'est cet ensemble qui le montre tout entier, se dégageant chaque jour un peu des préceptes d'école, apportant et imposant sa vision, arrivant à l'affirmation absolue de sa personnalité, et dans une formule si nette, si attendue, qu'elle est aujourd'hui celle de tous nos peintres à succès.

Je ne veux point ici faire besogne de critique. Je dis ce qui est. La formule de Manet est toute naïve : il s'est mis simplement en face de la nature, et, pour tout idéal, il s'est efforcé de la rendre dans sa vérité et sa force. La composition a disparu. Il n'y a plus eu que des scènes familières, un ou deux personnages, parfois des foules, saisies au hasard, avec leur grouillement. Une seule règle l'a guidé, la loi des valeurs, la façon dont un être ou un objet se comporte dans la lumière : l'évolution est partie de là, c'est la lumière qui dessine autant qu'elle colore, c'est la lumière qui met chaque chose à sa place, qui est la vie même de la scène peinte. Dès lors apparurent ces tons justes, d'une intensité singulière, qui déroutèrent le public, habitué à la fausseté traditionnelle des tons de l'École ; dès lors les figures se simplifièrent, ne furent plus traitées que par larges masses, selon leur plan, et la foule se tenait les côtes, car on l'avait accoutumée à tout voir, jusqu'aux poils de la barbe, dans les fonds bitumineux des tableaux historiques. Rien n'est plus incroyable, plus

exaspérant que le vrai, lorsqu'on a dans les yeux des siècles de mensonge.

Il faut ajouter que la personnalité de Manet rendait la formule nouvelle moins acceptable encore pour des gens qui aiment les sentiers battus. J'ai dit son inconscience, son départ pour l'inconnu, à chaque toile blanche qu'il posait sur son chevalet. Sans la nature, il restait impuissant. Il fallait que le sujet posât, et encore il l'attaquait en copiste sans malice, sans recette d'aucune sorte, des fois très habile, d'autres fois tirant de sa maladresse même des effets charmants. De là, ces raideurs élégantes qu'on lui a reprochées, ces lacunes brusques qui se trouvent dans ses œuvres les mieux venues. Les doigts n'obéissaient pas toujours aux yeux, dont la justesse était merveilleuse. S'il se trompait, ce n'était pas par défaut d'étude, comme on le prétendait, car aucun peintre n'a travaillé avec autant d'acharnement ; c'était simplement par nature, il faisait ce qu'il pouvait, et il ne pouvait pas faire autre chose. Nul parti pris, d'ailleurs : il aurait voulu plaire. Il donnait sa chair et son sang, et aucun de nous, qui le connaissons bien, ne le rêvait plus équilibré ni plus parfait, car il y aurait certainement laissé le meilleur de son originalité, cette note aiguë de lumière, cette vérité des valeurs, cet aspect vibrant de ses toiles, qui les signalent entre toutes.

Oubliez les idées de perfection et d'absolu, ne croyez pas qu'une chose est belle parce qu'elle est parfaite, selon certaines conventions physiques et métaphysiques[3]. Une chose est belle, parce qu'elle est vivante, parce qu'elle est humaine. Et vous goûterez alors avec délices cette peinture de Manet, qui est venue à l'heure où elle avait son mot à dire, et qui l'a dit avec une pénétrante originalité. Elle est intelligente, spirituelle, beaucoup plus que les machines savantes dont on a voulu l'écraser, et qui dorment déjà dans la poussière des galetas. Elle ne pouvait pousser qu'à Paris, elle a la grâce maigre de nos femmes pâlies par le gaz, elle est bien la fille de l'artiste obstiné qui aimait le monde et qui s'épuisait à le conquérir.

Si vous voulez vous rendre un compte exact de la grande place que Manet occupe dans notre art, cherchez à nommer quelqu'un après Ingres, Delacroix et Courbet. Ingres reste le champion de notre école classique agonisante ; Delacroix

flamboie pendant toute l'époque romantique; puis vient Courbet, réaliste dans le choix de ses sujets, mais classique de ton et de facture, empruntant aux vieux maîtres leur métier savant. Certes, après ces grands noms, je ne méconnais pas de beaux talents qui ont laissé des œuvres nombreuses; seulement je cherche un novateur, un artiste qui ait apporté une nouvelle vision de la nature, qui surtout ait profondément modifié la production artistique de l'époque; et je suis obligé d'en arriver à Manet, à cet homme de scandale, si longtemps nié, et dont l'influence est aujourd'hui dominante.

L'influence est là, indéniable, s'affirmant davantage à chaque nouveau Salon. Reportez-vous par la pensée à vingt ans en arrière, souvenez-vous de ces Salons noirs, où les études de nus elles-mêmes restaient obscures, comme envahies de poussière. Dans les grands cadres l'Histoire et la Mythologie s'enduisaient d'une couche de bitume; pas une échappée sur le monde vrai, vivant, baigné de soleil; à peine, çà et là, une petite toile, un paysage osant mettre une trouée de ciel bleu. Et, peu à peu, on a vu les Salons s'éclaircir. Les Romains et les Grecs en acajou, les Nymphes en porcelaine se sont évanouis d'année en année, tandis que le flot des scènes modernes, prises à la vie de tous les jours, montait, envahissait les murs, qu'il ensoleillait de ses notes vives. Ce n'était pas seulement un monde nouveau, c'était une peinture nouvelle, la tendance vers le plein air, la loi des valeurs respectée, chaque figure peinte dans la lumière, à son plan, et non plus traitée idéalement, selon les conventions traditionnelles. À cette heure, je le répète, l'évolution est accomplie. Vous n'avez qu'à comparer le Salon de cette année à celui de 1863, par exemple, et vous comprendrez le pas énorme qui a été fait en vingt ans, vous sentirez la différence radicale des deux époques.

En 1863, Manet ameutait la foule au Salon des Refusés, et c'est lui pourtant qui a été le chef du mouvement. Que de fois, maintenant, on s'arrête devant une toile claire, aux notes franches, en s'écriant : « Tiens, un Manet ! » Il n'est pas de peintre qu'on imite davantage sans l'avouer. Mais les imitations directes ne sont point les plus caractéristiques. Ce qu'il faut noter avec soin, c'est l'action exercée par l'artiste

sur les habiles du moment. Tandis que son originalité, sans concession possible, le faisait huer, tous les malins du pinceau glanaient derrière lui, prenaient à sa formule ce que le public pouvait en supporter, accommodaient le plein air à des sauces bourgeoises. Je ne nommerai personne, mais que de fortunes faites sur son dos, que de réputations bâties du meilleur de son sang! Il en riait parfois avec un peu d'amertume, en sentant bien qu'il était incapable de toutes ces gentillesses. On le volait pour le débiter en friandises aux amateurs ravis, qui auraient frémi devant un Manet véritable, et qui se pâmaient devant les Manet de contrebande, fabriqués à la grosse, comme les articles de Paris.

Les choses en vinrent même au point que l'École des beaux-arts fut débauchée. Les plus intelligents des élèves, gagnés par la contagion, rompirent avec les recettes enseignées, se jetèrent, eux aussi, dans l'étude du plein air. À cette heure, qu'ils le confessent ou non, les jeunes artistes qui sont à la tête de notre art ont tous subi l'influence de Manet; et s'ils prétendent qu'il y a simplement rencontre, il n'en reste pas moins évident qu'il a le premier marché dans la voie, en indiquant la route aux autres. Son rôle de précurseur ne peut plus être nié par personne. Après Courbet, il est la dernière force qui se soit révélée, j'entends par force une nouvelle expansion dans la manière de voir et de rendre.

Voilà ce que tous comprendront aujourd'hui, en face des cent cinquante œuvres que nous avons pu réunir. Il n'y a plus de discussion, on s'incline devant l'effort héroïque du maître, devant le rôle considérable qu'il a joué. Même ceux qui ne l'acceptent pas entièrement reconnaissent la place énorme qu'il occupe. Le temps achèvera de le classer parmi les grands ouvriers de ce siècle, qui ont donné leur vie au triomphe du vrai.

*Exposition
de l'œuvre gravé
de Marcellin Desboutin*

[1889]

# PRÉFACE[1]

le 30 juin 1889

J'ai connu Marcellin Desboutin chez Manet, il y a long-temps déjà, une quinzaine d'années. C'était une inoubliable figure, l'évocation d'une de ces puissantes et intelligentes têtes de la Renaissance, où il y avait de l'artiste et du capitaine d'aventures ; et l'âge a eu beau venir, l'homme n'a pas vieilli, il a gardé, à soixante-sept ans, ce masque tourmenté d'éternelle vigueur.

Mais ce qui me toucha davantage, ce fut que, chez Desboutin, sous cette allure d'ancien chef de bande, il y avait un travailleur acharné, un artiste convaincu et d'une absolue bonne foi. Je l'ai vu à l'œuvre, je sais que sa vie, surtout dans ces trente dernières années, a été tout entière consacrée au plus fervent labeur ; et je sais aussi, hélas ! combien mal il en a été récompensé, en proie aux plus incroyables mauvaises chances, ne parvenant pas à forcer le grand succès, malgré son talent si original. C'est pourquoi j'ai voulu lui donner une marque publique de sympathie, en écrivant cette préface pour le catalogue de l'exposition rétrospective de tout son œuvre de gravure à la pointe sèche.

Cet art de la pointe sèche, si personnel, si vivant, il y règne, il y est roi. Il faut l'avoir vu attaquer directement une planche à l'aide de la pointe, dont il se sert ainsi que d'un crayon. Il prend une planche, comme il prendrait une page d'album ; et, en une seule séance le plus souvent il enlève un portrait, d'un trait magistral et définitif. C'est le peintre en

lui qui, se dégageant des procédés mécaniques de l'ancienne gravure et des hasards de la morsure à l'eau-forte, se laisse aller à l'impression directe de la nature, copie sur le métal ce qu'il voit, la tête qu'il a sous les yeux, sans même passer par le décalque d'un croquis. Il reste peintre, il lui suffit du blanc et du noir, pour donner la couleur, le relief et la vie, au modèle qui pose devant lui.

Il y a donc là une admirable collection de portraits contemporains. Les plus remarquables datent de 1874 à 1881, et je citerai particulièrement ceux d'Edmond de Goncourt, de Jules Claretie, d'Hippolyte Babou, d'Armand Silvestre, de Duranty, de Charles Bigot, du comte d'Ideville, de la duchesse Colonna, etc. Mais où l'artiste a surtout triomphé, c'est dans sa propre image. Il y a de lui une tête superbe, grandeur nature, qui est bien connue, sous le nom de *L'Homme à la pipe* : c'est un morceau capital par son importance et son exécution, qu'on récompensera d'une médaille au Salon de 1879, et que tous les grands amateurs d'estampes ont aujourd'hui dans leurs collections. Je citerai encore quatre autres portraits de lui, ce qui le montre, comme Rembrandt, aimant à se reproduire à tous les âges et sous des aspects divers d'attitude et de costume : un à mi-corps, dit à la palette ; un autre de profil, fumant ; un autre de face, au grand chapeau ; un dernier enfin, de même grandeur que l'homme à la pipe, et d'une belle allure de condottiere italien. Les deux petits portraits, celui de face et le profil de fumeur, qui sont presque ses derniers ouvrages, eurent un grand succès à une exposition des peintres graveurs, le premier surtout qui fut reproduit en février dernier dans *L'Art français*.

Mais il n'y a pas que des portraits, on trouvera là également des reproductions à la pointe sèche des tableaux peints par l'artiste. Ce qu'il a cherché, c'est de conserver, par le travail libre de la pointe, la franchise que le croquis garde en peinture. Vivant en famille, continuellement entouré des siens, il les a peints naturellement, dans l'intimité de toutes les heures. Ce sont des œuvres vécues, les êtres et les choses qui sont comme de sa dépendance, l'air même qu'il a respiré. De là, cette franchise, cette sincérité, cet impressionnisme, dans ce que l'impression a de plus profond et de plus direct.

Enfin, la grande œuvre, cinq planches bien inattendues au milieu de ces pages volantes, attirent et retiennent : les reproductions des cinq tableaux de Fragonard, qui sont à Grasse. Imprimées en bistre, elles semblent être de grands dessins du xviiie siècle, car elles ne mesurent pas moins de soixante-quinze centimètres sur cinquante-cinq. Ce travail colossal qui eût occupé la moitié de l'existence d'un graveur de métier, lui l'a exécuté presque à moments perdus en moins de quatre années ; et c'est ici un triomphe de la pointe sèche, car rien ne saurait mieux prouver avec quelle rapidité et quelle fidélité elle se prête à l'interprétation des diverses écoles. Il est vrai que l'artiste a montré là une bien extraordinaire souplesse, tout un monde de sensations nouvelles séparant ses propres œuvres de ces tableaux de Fragonard.

Il me faut conclure. Je crois au vif succès de cette collection d'œuvres, dont les premières datent de 1856 et dont les dernières ont été faites en ce présent mois de juin 1889. On y pourra suivre la formation et le développement d'un des talents les plus originaux de notre époque. Ajoutez que beaucoup des épreuves sont uniques et qu'il serait impossible de se les procurer, la plupart des planches n'existant même plus. Il y a là toute une vie de travail et de sincérité artistique.

Émile Zola

*Peinture*

[1896]

le 2 mai 1896[1]

Chaque année, en sortant des Salons de peinture, j'entends, depuis plus d'un quart de siècle, circuler des phrases semblables : « Eh bien ! et ce Salon ? — Oh ! toujours le même ! — Alors, comme l'année dernière ? — Mon Dieu, oui ! comme l'année dernière, et comme les années d'auparavant ! » Et il semble que les Salons soient immuables dans leur médiocrité, qu'ils se répètent avec une uniformité sans fin, et qu'il devienne même inutile d'aller les voir pour les connaître.

C'est une profonde erreur. La vérité seulement est que l'évolution à laquelle ils obéissent, d'une façon ininterrompue, est si lente dans ses résultats, qu'elle n'est pas facile à constater. D'une année à une autre, les changements échappent, tellement les transitions paraissent naturelles et insensibles. Comme pour les personnes qu'on voit tous les jours, les traits principaux semblent rester les mêmes, on ne s'aperçoit pas des modifications successives et totales. Dans le train quotidien de l'existence, on jurerait qu'on coudoie toujours la même figure.

Mais, grand Dieu ! quelle stupeur, si l'on pouvait évoquer d'un coup de baguette le Salon d'il y a trente ans et le mettre en comparaison avec les deux Salons d'aujourd'hui ! Comme on verrait que les Salons ne sont pas toujours les mêmes, qu'ils se suivent mais qu'ils ne se ressemblent pas, que rien au contraire n'a évolué plus profondément que la peinture

dans cette fin de siècle, sous la légitime fièvre des recherches originales, et aussi, il faut bien le dire, sous la passion de la mode !

Brusquement, ce Salon d'il y a trente ans m'est apparu, ces jours derniers, pendant que je visitais les deux Salons actuels. Et quel coup au cœur ! J'avais vingt-six ans, je venais d'entrer au *Figaro*, qui s'appelait alors *L'Événement*, et que Villemessant m'avait ouvert en m'y laissant toute liberté, avec son hospitalité si large, lorsqu'il se passionnait pour une idée ou pour un homme. J'étais alors ivre de jeunesse, ivre de la vérité et de l'intensité dans l'art, ivre du besoin d'affirmer mes croyances à coups de massue. Et j'écrivis ce Salon de 1866, « Mon Salon », comme je le nommai avec un orgueil provocant, ce Salon où j'affirmai hautement la maîtrise d'Édouard Manet et dont les premiers articles soulevèrent un si violent orage, l'orage qui devait continuer autour de moi, qui, depuis trente années, n'a plus cessé de gronder un seul jour.

Oui, trente années se sont passées, et je me suis un peu désintéressé de la peinture. J'avais grandi presque dans le même berceau, avec mon ami, mon frère, Paul Cézanne[2], dont on s'avise seulement aujourd'hui de découvrir les parties géniales de grand peintre avorté. J'étais mêlé à tout un groupe d'artistes jeunes, Fantin, Degas, Renoir, Guillemet, d'autres encore, que la vie a dispersés, a semés aux étapes diverses du succès. Et j'ai de même continué ma route, m'écartant des ateliers amis, portant ma passion ailleurs. Depuis trente ans, je crois bien que je n'ai plus rien écrit sur la peinture, si ce n'est dans mes correspondances à une revue russe, dont le texte français n'a même jamais paru. Aussi quelle secousse au cœur, lorsque tout ce passé a ressuscité en moi, à l'idée que je venais de reprendre du service au *Figaro*, et qu'il serait intéressant peut-être d'y reparler peinture une fois encore, après un silence d'un tiers de siècle bientôt !

Mettons, si vous le voulez bien, que j'aie dormi pendant trente années. Hier, je battais encore avec Cézanne le rude pavé de Paris, dans la fièvre de le conquérir. Hier, j'étais allé à ce Salon de 1866, avec Manet, avec Monet et avec Pissarro, dont on avait rudement refusé les tableaux. Et voilà, après

une longue nuit, que je m'éveille et que je me rends aux Salons du Champ-de-Mars et du palais de l'Industrie[3]. Ô stupeur! ô prodige toujours inattendu et renversant de la vie! ô moisson dont j'ai vu les semailles et qui me surprend comme la plus imprévue des extravagances!

D'abord, ce qui me saisit, c'est la note claire, dominante. Tous des Manet alors, tous des Monet, tous des Pissarro! Autrefois, lorsqu'on accrochait une toile de ceux-ci dans une salle, elle faisait un trou de lumière parmi les autres toiles, cuisinées avec les tons recuits de l'École. C'était la fenêtre ouverte sur la nature, le fameux Plein air qui entrait. Et voilà qu'aujourd'hui il n'y a plus que du plein air, tous se sont mis à la queue de mes amis, après les avoir injuriés et m'avoir injurié moi-même. Allons, tant mieux! Les conversions font toujours plaisir.

Même ce qui redouble mon étonnement, c'est la ferveur des convertis, l'abus de la note claire qui fait de certaines œuvres des linges décolorés par de longues lessives. Les religions nouvelles, quand la mode s'y met, ont ceci de terrible qu'elles dépassent tout bon sens. Et, devant ce Salon délavé, passé à la chaux, d'une fadeur crayeuse désagréable, j'en viens presque à regretter le Salon noir, bitumineux d'autrefois. Il était trop noir, mais celui-ci est trop blanc. La vie est plus variée, plus chaude et plus souple. Et moi qui me suis si violemment battu pour le plein air, les tonalités blondes, voilà que cette file continue de tableaux exsangues, d'une pâleur de rêve, d'une chlorose préméditée, aggravée par la mode, peu à peu m'exaspère, me jette au souhait d'un artiste de rudesse et de ténèbres!

C'est comme pour la tache. Ah! Seigneur, ai-je rompu des lances pour le triomphe de la tache! J'ai loué Manet[4], et je le loue encore, d'avoir simplifié les procédés, en peignant les objets et les êtres dans l'air où ils baignent, tels qu'ils s'y comportent, simples taches souvent que mange la lumière. Mais pouvais-je prévoir l'abus effroyable qu'on se mettrait à faire de la tache, lorsque la théorie si juste de l'artiste aurait triomphé: au Salon, il n'y a plus que des taches, un portrait n'est plus qu'une tache, des figures ne sont plus que des taches, rien que des taches, des arbres, des maisons, des

continents et des mers. Et ici le noir reparaît, la tache est
noire, quand elle n'est pas blanche. On passe sans transition
de l'envoi d'un peintre, cinq ou six toiles qui sont simple-
ment une juxtaposition de taches blanches, à l'envoi d'un
autre peintre, cinq ou six toiles qui sont une juxtaposition de
taches noires. Noir sur noir, blanc sur blanc, et voilà une
originalité! Rien de plus commode. Et ma consternation
augmente.

Mais où ma surprise tourne à la colère, c'est lorsque je
constate la démence à laquelle a pu conduire, en trente ans,
la théorie des reflets. Encore une des victoires gagnées par
nous, les précurseurs! Très justement, nous soutenions que
l'éclairage des objets et des figures n'est point simple, que
sous des arbres, par exemple, les chairs nues verdissent, qu'il
y a ainsi un continuel échange de reflets dont il faut tenir
compte, si l'on veut donner à une œuvre la vie réelle de la
lumière. Sans elle, celle-ci se décompose, se brise et s'épar-
pille. Si l'on ne s'en tient pas aux académies peintes sous le
jour factice de l'atelier, si l'on aborde la nature immense et
changeante, la lumière devient l'âme de l'œuvre, éternelle-
ment diverse. Seulement, rien n'est plus délicat à saisir et à
rendre que cette décomposition et ces reflets, ces jeux du
soleil où, sans être déformées, baignent les créatures et les
choses. Aussi, dès qu'on insiste, dès que le raisonnement s'en
mêle, en arrive-t-on vite à la caricature. Et ce sont vraiment
des œuvres déconcertantes, ces femmes multicolores, ces
paysages violets et ces chevaux orange qu'on nous donne [5], en
nous expliquant scientifiquement qu'ils sont tels par suite de
tels reflets ou de telle décomposition du spectre solaire. Oh!
les dames qui ont une joue bleue, sous la lune, et l'autre joue
vermillon, sous un abat-jour de lampe! Oh! les horizons où
les arbres sont bleus, les eaux rouges et les cieux verts! C'est
affreux, affreux, affreux! Monet et Pissarro, les premiers, je
crois, ont délicieusement étudié ces reflets et cette décompo-
sition de la lumière. Mais que de finesse et que d'art ils y
mettaient! L'engouement est venu, et je frissonne d'épou-
vante! Où suis-je? Dans un de ces anciens Salons des
Refusés, que l'âme charitable de Napoléon III ouvrait aux
révoltés et aux égarés de la peinture? Il est très certain que
pas la moitié de ces toiles ne seraient entrée au Salon officiel.

Puis, c'est un débordement lamentable de mysticisme. Ici, je crois bien que le coupable est le très grand et très pur artiste, Puvis de Chavannes[6]. Sa queue est désastreuse, plus désastreuse encore peut-être que celle de Manet, de Monet et de Pissarro.

Lui, sait et fait ce qu'il veut. Rien n'est d'une force ni d'une santé plus nettes que ses hautes figures simplifiées. Elles peuvent ne pas vivre de notre vie de tous les jours, elles n'en ont pas moins une vie à elles, logique et complète, soumise aux lois voulues par l'artiste. Je veux dire qu'elles évoluent dans ce monde des créations immortelles de l'art qui est fait de raison, de passion et de volonté.

Mais sa suite, grand Dieu! Quel bégaiement à peine formulé, quel chaos des plus fâcheuses prétentions! L'esthéticisme anglais est venu et a fini de détraquer notre clair et solide génie français. Toutes sortes d'influences, qu'il serait trop long d'analyser à cette place, se sont réunies et amassées pour jeter notre école dans ce défi à la nature, cette haine de la chair et du soleil, ce retour à l'extase des Primitifs; et encore les Primitifs étaient-ils des ingénus, des copistes très sincères, tandis que nous avons affaire à une mode, à toute une bande de truqueurs rusés et de simulateurs avides de tapage. La foi manque, il ne reste que le troupeau des impuissants et des habiles[7].

Je sais bien tout ce qu'on peut dire, et ce mouvement, que j'appellerai idéaliste, pour simplement l'étiqueter, a eu sa raison d'être, comme une naturelle protestation contre le réalisme triomphant de la période précédente[8]. Il s'est également déclaré dans la littérature, il est un résultat de la loi d'évolution, où toute action trop vive appelle une réaction. On doit admettre aussi la nécessité où les jeunes artistes se trouvent de ne pas s'immobiliser dans les formules existantes, de chercher du nouveau, même extravagant. Et je suis loin de dire qu'il n'y a pas eu des tentatives curieuses, des trouvailles intéressantes, dans ce retour du rêve et de la légende, de toute la flore délicieuse de nos anciens missels et de nos vitraux. Au point de vue de la décoration surtout, je suis ravi du réveil de l'art, pour les étoffes, les meubles, les

bijoux, non pas, hélas! qu'on ait créé encore une style moderne, mais parce qu'en vérité on est en train de retrouver le goût exquis d'autrefois, dans les objets usuels de la vie.

Seulement, oh! de grâce pas de peinture d'âmes! Rien n'est fâcheux comme la peinture d'idées[9]. Qu'un artiste mette une pensée dans un crâne, oui! mais que le crâne y soit, et solidement peint, et d'une construction telle qu'il brave les siècles. La vie seule parle de la vie, il ne se dégage de la beauté et de la vérité que de la nature vivante. Dans un art, matériel comme la peinture surtout, je défie bien qu'on laisse une figure immortelle, si elle n'est pas dessinée et peinte humainement, aussi simplifiée qu'on voudra, gardant pourtant la logique de son anatomie et la proportion saine de ses formes. Et à quel effroyable défilé nous assistons depuis quelque temps, ces vierges insexuées qui n'ont ni seins ni hanches, ces filles qui sont presque des garçons, ces garçons qui sont presque des filles, ces larves de créatures sortant des limbes, volant par des espaces blêmes, s'agitant dans de confuses contrées d'aubes grises et de crépuscules couleur de suie! Ah! le vilain monde, cela tourne au dégoût et au vomissement!

Heureusement, je crois bien que cette mascarade commence à écœurer tout le monde, et il m'a semblé que les Salons actuels comptaient beaucoup moins de ces lis fétides, poussés dans les marécages du faux mysticisme contemporain.

Et voilà donc le bilan de ces trente dernières années. Puvis de Chavannes a grandi dans son effort solitaire de pur artiste. À côté de lui, on citerait vingt artistes de grand mérite : Alfred Stevens[10], qui a également conquis la maîtrise par sa sincérité si fine et si juste ; Detaille, d'une précision et d'une netteté admirables ; Roll aux vastes ambitions, le peintre ensoleillé des foules et des espaces. Je nomme ceux-ci, j'en devrais nommer d'autres, car jamais peut-être on n'a fait de tentatives plus méritoires dans tous les sens. Mais, il faut bien le dire, aucun grand peintre nouveau ne s'est révélé, ni un Ingres, ni un Delacroix, ni un Courbet.

Ces toiles claires, ces fenêtres ouvertes de l'impressionnisme, mais je les connais, ce sont des Manet, pour lesquels,

dans ma jeunesse, j'ai failli me faire assommer! Ces études de reflets, ces chairs où passent des tons verts de feuilles, ces eaux où dansent toutes les couleurs du prisme, mais je les connais, ce sont des Monet, que j'ai défendus et qui m'ont fait traiter de fou! Ces décompositions de la lumière, ces horizons où les arbres deviennent bleus, tandis que le ciel devient vert, mais je les connais, ce sont des Pissarro, qui m'ont autrefois fermé les journaux, parce que j'osais dire que de tels effets se rencontraient dans la nature!

Et ce sont là les toiles que jadis on refusait violemment à chaque Salon, exagérées aujourd'hui, devenues affreuses et innombrables! Les germes que j'ai vu jeter en terre ont poussé, ont fructifié d'une façon monstrueuse. Je recule d'effroi. Jamais je n'ai mieux senti le danger des formules, la fin pitoyable des écoles, quand les initiateurs ont fait leur œuvre et que les maîtres sont partis. Tout mouvement s'exagère, tourne au procédé et au mensonge, dès que la mode s'en empare. Il n'est pas de vérité, juste et bonne au début, pour laquelle on donnerait héroïquement son sang, qui ne devienne, par l'imitation, la pire des erreurs, l'ivraie envahissante qu'il faut impitoyablement faucher.

Je m'éveille et je frémis. Eh quoi! vraiment, c'est pour ça que je me suis battu? C'est pour cette peinture claire, pour ces taches, pour ces reflets, pour cette décomposition de la lumière? Seigneur! étais-je fou? Mais c'est très laid, cela me fait horreur! Ah! vanité des discussions, inutilité des formules et des écoles! Et j'ai quitté les deux Salons de cette année en me demandant avec angoisse si ma besogne ancienne avait donc été mauvaise.

Non, j'ai fait ma tâche, j'ai combattu le bon combat. J'avais vingt-six ans, j'étais avec les jeunes et avec les braves. Ce que j'ai défendu, je le défendrais encore, car c'était l'audace du moment, le drapeau qu'il s'agissait de planter sur les terres ennemies. Nous avions raison, parce que nous étions l'enthousiasme et la foi. Si peu que nous ayons fait de vérité, elle est aujourd'hui acquise. Et, si la voie ouverte est devenue banale, c'est que nous l'avons élargie, pour que l'art d'un moment puisse y passer.

Et puis, les maîtres restent. D'autres viendront dans des voies nouvelles; mais tous ceux qui ont déterminé l'évolu-

tion d'une époque demeurent, sur les ruines de leurs écoles. Et il n'y a décidément que les créateurs qui triomphent, les faiseurs d'hommes, le génie qui enfante, qui fait de la vie et de la vérité[11] !

# NOTES

1. L'article liminaire de *Mes haines* a paru dans *Le Figaro*, le 27 mai 1866. Il ouvre le texte de l'édition de l'ouvrage paru en juin 1866 (chez Achille Faure), sous le titre de *Mes haines, causeries littéraires et artistiques*. Il convient de noter que cette préface a été écrite après les autres articles regroupés dans l'ouvrage, parus pour la plupart dans *Le Salut public*, entre le 23 janvier et le 14 décembre 1865, l'article sur Taine ayant été lui publié dans *La Revue contemporaine*, le 15 février 1866. Ce texte est tout à fait impersonnel : il semble ne viser ni un critique ni une école littéraire précis ; pourtant les cibles sont assez nettes : ce sont tous les critiques influents, tous les peintres académiques, ceux qui défendent les formes les plus conventionnelles et les plus académiques de l'art, c'est-à-dire ceux qui seront toujours ses ennemis (cf. Préface). La polémique est violente, d'autant plus que les attaques sont anonymes ; elle annonce celle de 1897, plus connue, et plus efficace encore, celle de *J'accuse*.

2. Zola parlera souvent des quolibets et des rires qui accueillent les œuvres des peintres modernes, en particulier celles de Manet (cf. *Édouard Manet*, 1867, III, « Le public », p. 92). Il y récuse les rires des « bêtes routinières » : « L'originalité, voilà la grande épouvante », conclut-il.

3. Cette étude avait paru dans *Le Salut public*, les 26 juillet et 31 août 1865, comme compte rendu de l'ouvrage posthume du philosophe et économiste Pierre-Joseph Proudhon (1809-1865) : *Du principe de l'art et de sa destination sociale*, Paris, 1866. Zola refuse avec véhémence toute fin utilitaire, sociale assignée à l'art et, en particulier, réfute l'analyse, faite par le philosophe, de l'œuvre de Courbet, avant tout « aussi profond moraliste que profond artiste ». Au-delà d'une certaine schématisation de la pensée plus « humanitaire et démocratique » qu'esthétique de Proudhon, cette étude permet à Zola de poser, dès 1865, l'autonomie de l'art, et donc, celle de l'artiste, qui n'a comme règle première et principale que sa vision personnelle de la nature et du monde. Reviendront tout au long des pages de la critique d'art zolienne les termes d' « homme », de « personnalité » et de « tempérament ».

4. Les positions de Proudhon sont un peu moins schématiques que ne le prétend Zola. En effet, il ne refuse pas d'accorder une certaine place à la

personnalité de l'artiste : ainsi, par exemple, il conclut, et dans la parfaite logique de son système, à l' « inanité » de l'œuvre peint de Delacroix, mais par ailleurs il reconnaît quand même qu'il est l'un des plus grands artistes du xix$^e$ siècle.

5. Cette formule célèbre, qui impose deux principes fondamentaux à l'art, l'étude de la réalité et l'expression de l'originalité personnelle, reviendra à plusieurs reprises dans l'œuvre critique de Zola. Zola écrivait, dans une lettre adressée à son ami Valabrègue, le 18 août 1864 (cf. *Correspondance*, t. I, p. 380), que l'œuvre d'art est comme un « écran qui, serrant de plus près la réalité, se contente de mentir juste assez pour me faire sentir un homme dans une image de la création ».

6. Dans *Le Salut public*, Zola complétait ainsi sa phrase : « et je l'admire lorsqu'il arrive à traduire en un langage nouveau, personnel, les émotions qui sont en moi ». Cf. aussi, à propos du déterminisme, l'article sur « M. H. Taine, artiste ».

7. Cf. note 4. Zola admirait Delacroix comme un maître du passé.

8. Phrase mise en épigraphe de la page-titre de la première édition en volume de *Mes haines*, Paris, Achille Faure, 1866.

9. Zola cite les noms des artistes qui emportèrent toujours son admiration, en particulier Michel-Ange, « le monstre de génie, écrasant tout ». Cf. *Rome*, *O.C.*, t. VII, pp. 1069-1072 ; dans le Salon publié en 1868, il rappelle que « nos artistes ne sont plus des hommes larges et puissants, sains d'esprit, vigoureux de corps, comme étaient les Véronèse et les Titien ». Il traite enfin Eugène Delacroix de « seul génie de ce temps ».

10. Aux yeux de Zola, Léopold Robert (1794-1835), élève de David, Horace Vernet (1789-1863), peintre français connu pour ses tableaux de batailles, Louis David (1748-1825) sont des représentants de l'école néo-classique et de l'académisme esthétique.

11. Il s'agit du traité de *La Civilité puérile et honnête*, manuel pour l'éducation des enfants, publié en 1713 par Jean-Baptiste de La Salle, fondateur de l'ordre des Frères des Écoles chrétiennes.

12. Ce tableau porte maintenant le titre suivant : *Les Paysans de Flagey revenant de la foire. Ornans* (musée des Beaux-Arts, Besançon). Il fut présenté au Salon de 1850-1851 en même temps qu'*Un enterrement à Ornans* (musée d'Orsay, Paris).

13. Ce tableau, exposé au Salon de 1853, causa un grand scandale (cf. par exemple l'analyse de Delacroix, *Journal*, Paris, Plon, 1980, pp. 327-328). Il porte maintenant le titre : *Les Baigneuses* (musée Paul-Fabre, Montpellier).

14. *Les Demoiselles des bords de la Seine (été)*, exposé au Salon de 1857 (musée du Petit Palais, Paris). *Les Casseurs de pierres*, exposé au Salon de 1850-1851, tableau détruit pendant la Seconde Guerre mondiale.

15. Nous trouvons ici la volonté d'abandonner le sujet comme règle critique, règle qu'il va poser et utiliser ensuite, en particulier en analysant l'œuvre de Manet.

16. À propos de l'admiration de Zola pour Courbet, lire in *O.C.*, t. XII, pp. 811-891, pp. 977-979, et consulter Ehrard (Antoinette), « Zola et Courbet », in *Europe*, mai 1968, pp. 241-251.

17. Cet article a paru dans *Le Salut public*, à Lyon, le 14 décembre 1865, à l'occasion de la publication de la *Sainte Bible*, Tours, Mame, 1865, illustrée par

deux cent vingt-huit dessins de Gustave Doré. Zola avait déjà écrit un précédent article sur Doré, lors de la publication de *Don Quichotte*, Paris, Hachette, 1862 (« Cervantes et Gustave Doré ») paru dans le *Journal populaire de Lille*, 20-23 décembre 1863.

18. Cette phrase, polémique, dans laquelle Zola résume les raisons de son opposition à Gustave Doré, était, dans *Le Salut public*, suivie d'une phrase qui l'atténuait quelque peu : « L'artiste me pardonnera ma franchise en faveur de ma sympathie et de mon admiration », sympathie et admiration que Zola lui a manifestées tout au long de l'article. D'ailleurs, aussitôt après, il ajoute à propos de Giacomelli : « J'ai encore des éloges à donner », ce qui minimise sans doute encore la portée de la phrase précédente, si polémique puisse-t-elle paraître.

19. Hector Giacomelli (1822-1904), peintre et graveur connu, avait illustré de nombreux ouvrages, dont celui cité ici par Zola.

20. Ce chapitre de *Mes haines* est repris de l'article paru le 15 février 1866 dans la *Revue contemporaine*. Il portait le titre : « L'esthétique professée à l'École des beaux-arts. »

C'est très tôt, à la librairie Hachette, que Zola avait découvert l'œuvre de Taine (1828-1893), qui venait de publier l'*Histoire de la littérature anglaise*. C'est à l'occasion de la parution de la *Philosophie de l'art* (1865) qu'il analyse la méthode critique du philosophe, qui lui fournit ses principes d'analyse, ou plutôt qui conforte ce que Zola pensait et écrivait dans « Proudhon et Courbet » par exemple ou dans l'article sur Victor Duruy (« La géologie et l'histoire »). Il insiste toutefois sur le rôle éminent que le critique doit accorder à la personnalité de l'artiste. « Je supplie seulement M. Taine de faire une place plus large à la personnalité », écrit-il. Et à partir de là, il émet quelques réserves sur la théorie déterministe donnant aux milieux une place explicative prépondérante.

Très rapidement, Taine remercia le jeune Zola de son article par une lettre (cf. *Correspondance*, t. I, p. 465, n. 3) dans laquelle il s'efforça de montrer l'importance accordée par lui à « la personnalité, la force et l'élan individuels ».

Zola consacrera d'autres pages à Taine, par exemple le 19 août 1866, un portrait paru dans *L'Événement* et réuni avec d'autres dans *Marbres et plâtres* (cf. *O.C.*, t. X, pp. 189-267).

21. Dès le début de cet article, nous trouvons le constant parallèle entre les termes « art » ou « artiste » et « tempérament », obtenu ici par une simple procédure d'équivalence, cf. *infra*, « tempérament », *i.e.* « goûts et croyances artistiques ».

22. *La Kermesse* de Rubens (1577-1640), musée du Louvre, met en scène une fête populaire. Les Primitifs flamands sont très souvent évoqués dans les textes de critique d'art sur le réalisme, soit à titre de contre-épreuve, pour montrer l'inanité et la vulgarité des productions contemporaines, soit à titre de caution artistique, pour justifier et la théorie, et les sujets, et la facture des peintures réalistes du xixᵉ siècle. Ils renvoient toujours à l'idée de puissance et de joie de vivre.

23. Hippolyte Taine avait déjà publié à cette époque *Essai sur La Fontaine et ses fables* (1853), *Voyage aux Pyrénées* (1855), *Essai sur Tite-Live* (1855), les *Philosophes français du xixᵉ siècle* (1857), *Essais de critique et d'histoire* (1858),

et en 1864, l'*Histoire de la littérature anglaise*. Taine préparait alors la *Philosophie de l'art*. Son esthétique était scientifique, influencée par le déterminisme philosophique de Spinoza et par celui des sciences naturelles (Linné et Darwin), s'inspirant des méthodes botanique et biologique. Elle était aussi sociologique puisqu'elle expliquait la genèse des œuvres d'art par la théorie des trois facteurs, réunis en triade : la race (facteur individuel), le milieu (facteur topographique), le moment (facteur historique et sociologique).

Zola fut immédiatement séduit par une méthode qui se référait non plus à des normes idéales, mais à une analyse de phénomènes qualifiables, voire quantifiables.

24. H. Mitterand parle de « l'émergence du pouvoir médical dans la seconde moitié du XIX$^e$ siècle ». Le critique se prend pour un médecin ; il calque sa méthode sur la théorie médicale, et il emprunte aux sciences de la vie sa terminologie. C'est dans cette perspective que vient sous la plume de Zola l'expression « la bête dans l'homme » (cf. *supra*), image qu'il reprend la même année dans un article du *Figaro*, le 18 décembre 1866, à propos d'un roman d'Hector Malot, et dans le même contexte médical : « Le romancier analyste [...] passe le tablier blanc de l'anatomiste et dissèque, fibre par fibre, la bête humaine étendue toute nue sur la dalle de l'amphithéâtre. »

25. Cet article montre à l'évidence que Zola, pourtant jeune, suivait avec attention la critique esthétique de son temps ; il en connaissait, il en reconnaissait les orientations ; dans sa fidélité à l'esprit positiviste, il met toujours en avant l'analyse exacte des faits moraux, comme celle employée dans celle des faits physiques. Et dans sa critique d'art, il utilisera, à propos de Manet, ce même terme d' « analyste » : « Je vois en lui un analyste [...], un simple analyste. » Ce mot, qui, jusqu'alors, a simple valeur méthodologique, c'est-à-dire neutre, devient un terme esthétique, à connotation essentiellement méliorative.

## MON SALON [1866]

1. Le Salon de 1866 se préparait dans une atmosphère de crise, comme en 1863 ; beaucoup de tableaux avaient été refusés, dont ceux de Manet : *Le Fifre* et *L'Acteur tragique*. Zola, grâce au peintre Guillemet, connaissait les amis de Manet, qu'il rencontrait au café Guerbois, et il était ainsi très informé de la situation et de l'exaspération des artistes. Cézanne avait lui-même écrit à M. de Nieuwerkerke, surintendant des Beaux-Arts.

Le suicide du peintre Jalos Holtzhapfel fut attribué au refus d'un de ses tableaux par le jury. Même si cette version est quelque peu controversée, Zola en profita pour commencer le Salon qui venait de lui être confié à *L'Événement* par une lettre ouverte adressée à M. de Villemessant, directeur du journal. Cette lettre ne figure pas dans les diverses éditions de *Mon Salon*. Aussi avons-nous choisi de la publier ici intégralement, comme prélude polémique au premier texte de critique d'art écrit par Zola.

Le Salon de Zola, suite de sept articles parus dans *L'Événement* entre le 27 avril et le 20 mai 1866, avait été annoncé par la lettre adressée à M. Villemessant, directeur du journal et publiée le 19 avril, signée du nom de Claude. Le pseudonyme était transparent, *La Confession de Claude* venait de

paraître en novembre 1865, premier roman publié par Zola ; il avait remporté un certain succès et même déclenché une enquête du procureur de la République. Dans une note du 24 avril, il ôte son masque et signe désormais Émile Zola.

La lettre-dédicace à Cézanne apparaît seulement dans la brochure, elle est datée du 20 mai 1866, date du dernier article (*Mon Salon*, Paris, Librairie centrale, 1866-juillet).

2. Sur les rapports Zola-Cézanne, voir la Bibliographie, notamment la dernière mise au point faite par Colette Becker, « Cézanne et Zola : réalité et fiction romanesque », in *Quarante-huit/Quatorze*, Cahiers des conférences du musée d'Orsay, n° 2, 1990, et tous les travaux de John Rewald.

3. Zola écrivait souvent à Cézanne, après sa venue à Paris ; cf. *Correspondance, passim*. La vie artistique et intellectuelle est un de leurs sujets préférés de réflexion.

4. Paul Baudry (1828-1886), peintre d'histoire et de mythologie, décora le foyer de l'Opéra et finit sa carrière chargé d'honneurs.

5. Zola a commencé ses chroniques littéraires le 1er février 1866, dans *L'Événement*. Ce journal avait été fondé en novembre 1865 par Villemessant. Cf. Cézanne, *Portrait de M. Cézanne lisant « L'Événement »*. Cf. Henri Mitterand, *Zola journaliste*, Paris, Armand Colin, 1962, pp. 50-57, sur les débuts de l'écrivain dans ce journal.

6. La plupart des comptes rendus de Salon se préoccupaient du jury, de ses décisions, en particulier des refus d'admettre les œuvres de certains peintres, principalement celles des « réalistes ». En 1863, le nombre des œuvres refusées fut si élevé que l'empereur Napoléon III décida de laisser les peintres non admis exposer leurs œuvres dans une autre aile du palais de l'Industrie, lieu du Salon officiel. Non seulement le système d'admission était objet de polémique, mais aussi celui de la désignation des membres du jury. La question du jury est un constant sujet de polémique au XIXe siècle, dans les comptes rendus de Salon.

7. Ernest Brigot (1836-?), élève de Gleyre et de Courbet ; Jules Breton (1827-1906) fut essentiellement un peintre de paysages ; considéré comme un réaliste « tempéré », il fut membre de l'Institut ; Gustave Brion (1824-1877), peintre de genre et d'histoire, fut assez apprécié des amateurs.

8. L'article s'achevait, dans *L'Événement*, par les lignes suivantes, qui ont été supprimées pour les éditions en librairie :

« D'ailleurs, je n'ai encore rien dit. Ne respirez pas. Tout ceci est simplement écrit au point de vue général. J'ai la pensée de vous faire entrer dans la cuisine et de vous montrer les cuisiniers à l'ouvrage.

« Nous aurons toujours le temps de goûter au plat.

« Il me plaît auparavant de vous en donner la recette. Si jamais il vous vient le désir d'obtenir un Salon pareil à celui que vous verrez cette année, vous saurez au moins comment vous y prendre.

« Ce n'est pas difficile, allez, et les comestibles ne coûtent pas très cher, car on n'a pris que les denrées d'un commun usage.

« Donc, lecteurs, je vous promets de vous faire visiter la prochaine fois les cuisines des Beaux-Arts. »

9. Troisième article, paru le 4 mai 1866. Sous ce titre quelque peu énigmatique, Zola indique quelles sont les grandes lignes de son esthétique. Il

y affirme son rejet des écoles et le désir de trouver chez tout artiste une « personnalité ».

10. À cette époque la photographie, pour beaucoup d'artistes, relevait non de l'art, mais de l'industrie (cf. Baudelaire, dans le *Salon de 1859* : « l'industrie photographique » est considérée par lui comme « le refuge de tous les peintres manqués »).

Notons toutefois que Zola deviendra à partir des années 1890 un photographe averti et heureux. Cf. Massin et Émile-Zola (François) : *Zola photographe*, Paris, Denoël, 1979.

11. Dans *L'Événement,* Zola terminait ainsi son article, pour montrer sa foi dans son esthétique et dans son jugement : « Je ne tiens pas du tout à faire concurrence à Nostradamus, mais j'ai bien envie d'annoncer ce fait étrange pour un temps très prochain. »

12. Ce texte est le quatrième article du Salon, paru le 7 mai 1866 dans *L'Événement*. Il est entièrement consacré à Manet ; il est amplifié et repris en brochure l'année suivante en 1867, cf. p. 141. Autre sujet de scandale, Zola consacre un article entier à l'artiste dont tout le monde rit : Manet ; il ose même envisager la présence des œuvres de Manet au Louvre !

13. Depuis quelques années, les tableaux de Manet étaient vilipendés par la plupart des critiques qui refusaient cette peinture « sale et rugueuse ». Pour la réception de Manet, cf. Jacques Lethève, *Impressionnistes et symbolistes devant la presse*, Paris, A. Colin, 1959, *passim* et le catalogue *Manet*, 1983.

14. Zola insiste constamment sur le raffinement, la vie rangée et bourgeoise de Manet, cf. le portrait physique et moral du peintre dans l'extrait suivant, pp. 143-145. Cette idée constitue même un développement important de la première partie de l'article de 1867.

15. *Le Déjeuner sur l'herbe*, d'abord appelé *Le Bain* (Paris, musée d'Orsay), choqua tant par le sujet que par la technique, au Salon des Refusés en 1863. Cf. catalogue *Manet*, 1983, pp. 165-174.

16. Nazon (1821-1902), Gérome (1824-1904) et Dubufe (1820-1883), peintres académiques méprisés par Zola. Dans l'article paru le 20 mai 1866 dans *L'Événement* (« Adieux d'un critique d'art »), il se déclare heureux d'avoir à abandonner les notes qu'il avait prises sur eux, quand il dut arrêter ses comptes rendus.

17. *Olympia*, 1863 (Paris, musée d'Orsay) est la toile qui suscita le plus de scandale, depuis le Salon de 1865 jusqu'à son entrée au musée du Louvre imposée par Clemenceau, en 1907. Critiques et caricaturistes s'en donnent à cœur joie. Claretie traite Olympia d' « odalisque au ventre jaune, ignoble modèle ramassé on ne sait où » ; Saint-Victor parle de « l'*Olympia* faisandée de M. Manet », Canteloube, « d'une sorte de gorille femelle, de grotesque en caoutchouc cerné de noir ». Zola relèvera toujours vigoureusement ces attaques dès 1866, puis dans la brochure de 1867 et encore dans son *Salon* de 1868. Cf. catalogue *Manet*, pp. 174-189.

18. Cabanel (1824-1889), peintre officiel et académique parmi les plus connus et les plus appréciés sous le Second Empire. Zola le cite souvent comme fausse gloire. Cf. « Nos peintres au Champ-de-Mars », paru dans *La Situation*, 1er juillet 1867. Zola écrit à propos du tableau *La Naissance de Vénus*, triomphe du Salon de 1863 : « La déesse noyée dans un fleuve de lait a l'air d'une délicieuse lorette, non pas en chair et en os, — cela serait indécent —

mais en une sorte de pâte d'amande blanche et rose », in *O.C.*, t. XII, p. 852, in *Écrits sur l'art*, p. 182.

19. *Le Fifre* (1866, Paris, musée d'Orsay), tableau refusé au Salon de 1866, « valet de carreau placardé sur une porte », selon Paul Mantz (*Le Temps*, 1884).

20. La prise de position de Zola en faveur de Manet, qui n'avait jusqu'alors obtenu que des succès de scandale, ne fut sans doute pas étrangère aux manifestations d'hostilité. « Mon éloge de M. Manet a tout gâté », conclut Zola dans son septième et dernier article (20 mai 1866).

21. En 1866, les termes « réalisme » et « réaliste » ont perdu de leur charge polémique, mais ils conservent toutefois une légère valeur de provocation, en particulier après un article entier consacré à Manet.

22. Cf. l'article « M. H. Taine, artiste », p. 63, et les liens entre réalisme et positivisme.

23. *Camille*, 1866, Kunsthalle, Brême, R.F.A.

24. Théodule Ribot (1823-1891), *Jésus et les docteurs*, peintre réaliste, « habile », dont Zola reconnaîtra qu'il a quelque métier (Salon de 1875, p. 297).

25. Antoine Vollon (1833-1900), auteur de natures mortes. François Bonvin (1817-1887) et Ferdinand Roybet (1840-1920), auteurs de tableaux historiques.

26. Jean-Louis Hamon (1821-1874), représentant de l'école néo-classique, élève de Gérome.

27. Cette note a été ajoutée dans l'édition en brochure.

28. Cet article, dans une certaine mesure, répond aux analyses fallacieuses de Proudhon sur Courbet, il fait évidemment suite aux « Réalistes du Salon », et il a valeur polémique vis-à-vis du passé, c'est-à-dire des maîtres anciens, Courbet, Millet, Rousseau. Le titre en est particulièrement sévère.

29. *La Femme au perroquet*, Metropolitan Museum of Art, New York. *La Curée*, 1856, Museum of Fine Arts, Boston. *La Remise des chevreuils au ruisseau de Plaisir-Fontaine*, 1866, Paris, musée d'Orsay.

30. *Partie de forêt à Fontainebleau, soleil couchant*, Paris, musée d'Orsay.

31. Dernier article du Salon de 1866, paru le 20 mai. Le Salon de Zola contrevenait trop aux règles du genre pour être bien reçu. Celui-ci fut contraint, à la demande de Villemessant, directeur de *L'Événement*, de cesser son compte rendu. En effet, ses articles avaient provoqué de violentes réactions de lecteurs contre le journal : menaces de désabonnements, lettres vigoureuses et furieuses de protestation ou d'insultes. Ce fut Théodore Pelloquet qui prit la suite ; cf. Henri Mitterand, *Zola journaliste*, p. 66.

32. Zola a un véritable talent de découvreur : non seulement il est un des premiers à défendre Manet, mais aussi Pissarro, qui avait déjà fait parler de lui au Salon des Refusés en 1863.

ÉDOUARD MANET, ÉTUDE BIOGRAPHIQUE ET CRITIQUE [1867]

1. Ce texte est paru d'abord sous le titre : « Une nouvelle manière en peinture : Édouard Manet (1867) », dans *La Revue du xixᵉ siècle*, dirigée par Arsène Houssaye. Il fut édité ensuite sous forme de brochure, sous le titre : *Édouard Manet, étude biographique et critique*, Paris, E. Dentu, à l'occasion de

l'exposition particulière présentée par Manet, avenue de l'Alma, fin mai 1876. Ce texte fait suite au *Salon* de 1866. À quelques modifications près, la version de la brochure et celle de l'article sont identiques. L'article était précédé de la déclaration suivante : « *La Revue du XIXᵉ siècle* a ses doctrines, mais elle a aussi sa tribune libre où elle convie toutes les opinions sur l'art à s'exprimer. Voilà pourquoi elle imprime cette étude hardie », précaution oratoire nécessaire après le hourvari suscité par les comptes rendus du Salon dans *L'Événement*.

2. Cette exposition particulière fut ouverte par Manet, à la suite du refus de ses œuvres à la section artistique de l'Exposition universelle (cf. la décision identique de Courbet, à l'Exposition universelle de 1855).

3. Eau-forte (portrait de Manet) du graveur Félix Bracquemond, un proche de Manet. Eau-forte d'après *Olympia* due à Manet lui-même.

4. Thomas Couture (1815-1879), élève de Gros; peintre d'histoire, il est connu en particulier par son tableau *Les Romains de la décadence* (1847, Paris, musée d'Orsay). Il a publié, en 1867, *Méthodes et entretiens d'atelier*.

5. *Le Buveur d'absinthe*, Copenhague, Ny Carlsberg Glyptotek; *Le Christ mort et les anges* (*Le Christ aux anges*), 1864, New York, Metropolitan Museum of Art.

6. Zola, dans l'édition en librairie, supprima le paragraphe suivant : « Je lève donc discrètement le voile de la vie intime. Édouard Manet est un homme du monde, dans la meilleure acception de ces mots. Il a épousé, il y a trois ans, une jeune Hollandaise, musicienne de grand talent, et il vit ainsi en famille, au fond d'un désert heureux où les cris de la foule ne lui arrivent pas toujours. Il se repose là dans l'affection et dans les petits bonheurs de l'existence, car le Ciel a été bon et il n'a pas voulu priver ce paria des douceurs de la fortune; l'artiste est assez riche pour accepter son rôle de lépreux et travailler selon ses convictions sans obéir aux conseils des marchands de tableaux. »

7. Depuis 1861, Manet est souvent accusé de pastiche; de plus, comme Courbet, Zola refusait aussi l'imitation; et pourtant, dans son œuvre, Manet se référa constamment à des œuvres anciennes ou classiques, et ce de manière tout à fait évidente. Cf. la polémique à propos du *Torero mort*.

8. Refus du beau absolu, du « beau idéal », tel qu'il était exposé par les théoriciens classiques au XVIIIᵉ siècle, et surtout au début du XIXᵉ siècle.

9. Le refus de la peinture à idées, de la peinture littéraire est une constante de la critique zolienne qui se veut avant tout formaliste. Elle ne vise en rien le commentaire poétique de Baudelaire sur *Lola de Valence* (cf. p. 157). Zola jusqu'à la fin récusa cette peinture, puisqu'il écrit dans *Le Figaro*, en mai 1896, dans son dernier article de critique d'art : « Oh, de grâce, pas de peinture d'âmes! Rien n'est fâcheux comme la peinture d'idées » (voir *O.C.*, t. XII, p. 1051).

10. Reproche souvent fait à Manet, même par la critique modérée, en particulier au *Fifre*, qualifié de « carte à jouer » ou d'« image d'Épinal ».

11. *Le Chanteur espagnol ou le Guitarero* (1860; New York, Metropolitan Museum of Art; *L'Enfant à l'épée* (1861, New York, Metropolitan Museum of Art).

12. *Le Vieux Musicien*, 1862, Washington, National Gallery; *Le Liseur*, 1861, Saint Louis, City Art Museum; *Les Gitanos* (ou *Les Bohémiens*), 1862, œuvre détruite par Manet; *Un gamin* (ou *Le Gamin au chien*), 1860-1861, Paris, collection particulière; *Lola de Valence*, 1862, Paris, musée d'Orsay; *La*

*Chanteuse des rues*, 1862, Boston, Museum of Fine Arts ; *Le Ballet espagnol*, 1862, Washington, Phillips Collection ; *La Musique aux Tuileries*, 1860, Londres, Trusteas of the National Gallery.

13. *Jeune homme en costume de majo*, 1863, New York, Metropolitan Museum of Art ; *Mademoiselle Victorine en costume d'espada*, 1862, New York Metropolitan Museum of Art.

14. *Le Torero mort*, 1864, Washington, National Gallery of Art.

15. *Jésus insulté par les soldats (Le Christ aux outrages)*, 1865, Chicago, The Art Institute of Chicago.

16. *L'Acteur tragique. Portrait de Rouvière dans le rôle d'Hamlet*, 1865, Washington, National Gallery of Art.

17. *Le Fumeur*, 1866, New York, Tribune Gallery ; *La Joueuse de guitare*, 1866, Farmington (Connecticut), Hill-Stead Museum ; *Portrait de madame Manet*, 1866, Los Angeles, collection Norton Simon ; *Une jeune dame en 1866* ou *La Femme au perroquet*, 1866, New York, Metropolitan Museum of Art. Ce dernier tableau a été l'objet de critiques très hostiles et malveillantes au Salon de 1868.

18. *Le Steam-Boat ou le « Kearsarge » au large de Boulogne*, 1864, Washington, collection Frelinghuysen ; ou *Le Steamboat, marine*, 1864-1865, Chicago, Art Institute of Chicago. *Le Combat du « Kearsarge » et de l'« Alabama »*, 1864, Philadelphie, John G. Johnson Collection ; *Bateau de pêche arrivant vent arrière*, 1864, collection particulière.

19. Tableaux difficiles à identifier, 1864. Cf. catalogue *Manet*, pp. 208-212.

20. Il convient de se reporter au très beau et très complet catalogue *Manet* pour étudier la réception des œuvres de Manet jusqu'en 1868.

Les liens entre Manet et le groupe formé par Zola et ses amis ne cessèrent de se resserrer ; tous se retrouvèrent pendant l'été 1866 à Bennecourt, au bord de la Seine. Zola et Manet projetèrent ensemble une édition illustrée des *Contes à Ninon*, Manet fit le portrait de Zola en 1867, Zola consacra un long article à son ami dans *L'Événement illustré* en 1868, et lui offrit la dédicace de *Madeleine Férat*, en septembre 1868.

CORRESPONDANCE, À M. F. MAGNARD, RÉDACTEUR DU « FIGARO »

1. Lettre parue dans *Le Figaro* du 12 avril 1867 ; c'est la première défense publique de Cézanne par Zola. Il convient de noter qu'il range son ami parmi les « peintres analystes », comme Manet. Cézanne (que Zola orthographie ici Césanne) présenta au jury du Salon deux toiles à scandale, *Ivresse* et *Le Grog au vin* ou *L'Après-midi à Naples*, Canberra, Australian National Gallery.

Zola répondait à la lettre suivante d'Arnold Mortier : « 8 avril 1867 ; on m'a parlé de deux tableaux refusés, dus à M. Sesame (rien des *Mille et une nuits)*, le même qui provoqua, en 1863, une hilarité générale au Salon des Refusés — toujours ! — par une toile représentant deux pieds de cochon en croix.

M. Sésame a envoyé cette fois à l'Exposition deux compositions, sinon aussi bizarres, du moins aussi dignes d'être exclues du Salon. Ces compositions sont intitulées *Le Grog au vin* et représentent l'une, un homme nu à qui une femme en grande toilette vient apporter un grog au vin ; l'autre, une femme nue et un homme en costume de lazzarone : ici le grog est renversé. »

### NOS PEINTRES AU CHAMP-DE-MARS

1. Article paru dans un nouveau journal, *La Situation*. Zola ne rend pas compte du Salon, mais de la section d'art de l'Exposition universelle qui se tenait au Champ-de-Mars. Il continue l'éreintement des grandes gloires de l'époque : Meissonier, Cabanel, Gérome et Rousseau.

2. Meissonier (1815-1890), peintre quasi officiel, chargé d'honneurs ; les adeptes de l'art nouveau lui réservent leurs critiques les plus vives ; pour Zola, c'est le manque de « vie » ; tableaux « propres », mettant en scène des « marionnettes » ou des « pantins », à qui l'on évite de donner une « tournure personnelle ».

3. Cabanel (1824-1889), lui aussi peintre officiel du Second Empire ; la célèbre *Naissance de Vénus* (Paris, musée d'Orsay) avait obtenu un énorme succès public, en face d'*Olympia* au Salon de 1863.

4. Gérome (1824-1904), professeur à l'École des beaux-arts et membre de l'Institut, fut aussi la cible des critiques un peu éclairés de l'époque.

5. Rousseau (1812-1867), peintre paysagiste, fut, à l'époque du réalisme, un artiste assez admiré, mais, au cours des dix dernières années de sa vie, sa production ne trouva plus grâce devant la critique (cf. Castagnary, par exemple).

### MON SALON [1868]

1. Sept articles ont paru en mai et juin dans *L'Événement illustré* (du 2 mai au 16 juin 1868), journal dirigé alors par Adrien Marx. C'est dans ce Salon de 1868 que fut présenté au public le portrait d'Émile Zola peint par Manet.

Ce premier article commente ce que sont les peintres « habiles », les peintres à la mode de l'époque contemporaine, les auteurs de « petits tableaux propres, les œuvres de genre », etc. Depuis les années 1830-1840, l'exposition présentait de nombreux portraits, paysages, scènes de genres, qui flattaient le goût d'une clientèle bourgeoise. « La bourgeoisie moderne veut de petits sujets larmoyants ou grivois pour orner ses salons aux plafonds bas et étouffants. »

1 bis. *Le Convoi du pauvre* est une œuvre de P. R. Vigneron (1789-1872), portraitiste et peintre de genre, pour qui Zola n'avait que peu d'admiration.

2. Arsène Houssaye (1815-1896), après une carrière d'homme de lettres et de théâtre, était devenu directeur de la revue *L'Artiste*. Il n'était pas opposé à Manet, et Zola rappelle lors de ses obsèques « la vaillance charmante » du directeur de *L'Artiste*, lui demandant « une étude sur Édouard Manet, le peintre qui triompha plus tard, mais qu'on traitait en réprouvé indigne d'une attention sérieuse » (*Le Temps*, 1er mars 1896, in *O.C.*, t. XIII, p. 705).

3. Le rire devant la peinture nouvelle est un constat général des critiques, des romanciers et aussi des caricaturistes. Cf. les *Salons comiques*, parus au XIXe siècle ; cf. aussi Chabanne (Thierry), *Les Salons caricaturaux*, Paris, Éd. de la Réunion des musées nationaux, 1990.

4. Le tableau *Jeune dame en 1866*, ou *La Femme au perroquet*, fut exposé pour la première fois à l'exposition particulière organisée par Manet, avenue de l'Alma, en 1867. Présenté au Salon de 1868, il fut très vivement attaqué, même par Thoré (New York, Metropolitan Museum of Art). Le placement des tableaux constituait un moyen de répression contre les peintres modernes. Ces

toiles étaient exposées dans les parties les moins éclairées ou les plus hautes des cimaises. Cf., à ce propos, *Manette Salomon*, *L'Œuvre*, et les ouvrages de Tabarant et de Lethève.

5. Pour ce *Portrait d'Émile Zola* (1868 ; Paris, musée d'Orsay), cf. catalogue *Manet*, 1983, pp. 280-285. Noter dans ce tableau que la signature de Manet est constituée par le titre de la brochure publiée par Zola en 1867 (au milieu, à droite).

6. C'est la première fois que ce mot apparaît appliqué à Manet. Zola l'avait utilisé auparavant, à propos de Taine, dans un article de *L'Événement* où il l'appelait « le naturaliste du monde moral ». Cf. à ce sujet Henri Mitterand, *Zola et le naturalisme*, Paris, P.U.F., 1986, p. 21.

7. Dans la préface de *Thérèse Raquin*, presque au même moment, Zola définit la méthode naturaliste appliquée au roman. Ce sont là les textes fondateurs de la doctrine naturaliste.

8. Zola avait déjà cité les tableaux de Pissarro dans le *Salon de 1866 : La Côte de Jallais* (New York, Metropolitan Museum of Art) ; *L'Hermitage de Pontoise* renvoie à des tableaux de motifs tellement voisins qu'il est difficile de l'identifier avec précision.

9. Cf. note 4.

10. Quoiqu'il ait manifesté quelque mépris pour le choix du sujet, Zola souhaite dans son positivisme l'insertion du tableau dans le temps contemporain, au moins dans la temporalité du peintre. À la fin de l'article, il félicitera Monet d'être un peintre.

11. Le problème de l'habit noir contemporain a souvent été traité par la critique d'art de l'époque. On s'est souvent gaussé de sa laideur, en particulier à propos des tableaux de groupe de Fantin-Latour.

12. Monet, *La Jetée du Havre*, New York, Metropolitan Museum of Art.

13. Monet, *Les Femmes au jardin*, Paris, musée d'Orsay.

14. Bazille, *Réunion de famille*, Paris, musée d'Orsay.

15. Renoir, *Lise*, Folkwang Museum, Essen, R.F.A. Zola se trompe sur le prénom de Renoir, qui est Auguste.

16. Tous les critiques d'art à partir de 1820 firent l'éloge des paysagistes français, en particulier ceux de l'école de Barbizon. Ainsi Baudelaire intitule un chapitre du *Salon de 1846* « Du paysage » ; les Goncourt, dans *Manette Salomon*, feront d'un de leurs peintres, Crescent, un grand spécialiste du paysage.

17. Jongkind (1819-1891) ; les tableaux dont rend compte ici Zola n'ont pas été identifiés.

18. Zola avait déjà dit tout le bien qu'il pensait de Corot dans le Salon de 1866, malgré ses bois peuplés de « nymphes » et non de « paysannes ».

19. Courbet, *L'Aumône d'un mendiant à Ornans*, Glasgow, Art Gallery.

20. Courbet, *Un enterrement à Ornans*, Paris, musée d'Orsay ; *La Fileuse endormie*, musée des Beaux-Arts, Montpellier.

21. Boudin (1824-1898) était un peintre reconnu de nombreux amateurs ; il avait en particulier été l'objet d'un commentaire très louangeur de Baudelaire dans le *Salon de 1859*.

22. Évariste de Valernes (1817-1896), *Une pauvre malade*, musée de Carpentras ; peintre ami de Degas.

23. Degas (1834-1917), *La Source*, Brooklyn Museum, États-Unis. Zola n'avait jusqu'à maintenant encore jamais parlé de ce peintre.

24. Dans ce Salon, Zola avait fait l'éloge de Pissarro, Monet, Bazille, Renoir, Jongkind, Courbet, Boudin, B. Morisot, et Degas. Il avait encore consacré un article entier à Manet. Et il n'avait rien dit des peintres à la mode, des peintres officiels ; il s'était contenté de faire l'éloge de la peinture moderne, superbe manière d'ignorer les « génies de la France », qu'il avait éreintés l'année précédente dans *Nos peintres au Champ-de-Mars*. Il dut abandonner le Salon, et *L'Événement illustré* fit alors appel à un second folliculaire.

25. Solari (1840-1906), d'origine italienne, connut Zola pendant toute son enfance à Aix-en-Provence, où il suivit les cours de l'École des beaux-arts. Grâce à une bourse, il put venir à Paris. Il débuta au Salon de 1867 et y exposa régulièrement jusqu'en 1894. Il fit essentiellement des médaillons et des bustes, en particulier trois bustes de Zola, dont l'un au cimetière Montmartre.

### « LE CAMP DES BOURGEOIS », ILLUSTRÉ PAR GUSTAVE COURBET

1. Cet article parut dans *L'Événement illustré* le 5 mai 1868 : on peut le rapprocher de l'étude « Proudhon et Courbet », pp. 41-53.

### CAUSERIES [1868]

1. « Causerie » fut publié dans *La Tribune*, hebdomadaire bourgeois, libéral et républicain ; Zola y écrivit une soixantaine d'articles de polémique politique, de critique, ou de chroniques. Sont citées ici deux « Causeries », l'une ayant trait à l'enseignement officiel à l'École des beaux-arts, l'autre à l'organisation des expositions, en particulier à propos du jury électif, et à la suppression des récompenses.

2. Émile Thomas (1817-1882), sculpteur, élève de Pradier, sculpta surtout des personnages officiels et obtint de nombreuses commandes de l'État.

### LETTRES PARISIENNES [1872]

1. Entre 1868 et 1872, il ne semble pas que Zola ait publié de comptes rendus artistiques. Seules parurent en 1872 dans *La Cloche* trois lettres parisiennes qui avaient trait l'une à Jongkind, les deux autres au Salon de 1872. Ce journal avait offert à Zola une tribune, d'abord en acceptant *La Curée* dont les feuilletons commencèrent en septembre, mais dont la parution cessa dès novembre sur intervention du procureur de la République, ensuite en lui faisant publier des « Lettres parisiennes » à partir de mai 1872.

Auparavant, en janvier, il fit paraître une étude sur Jongkind, en particulier en tant que peintre de « Paris moderne », puis le 12 mai de la même année un Salon, complété par un autre article le 13 juillet.

Au-delà d'une ironie un peu amère qui lui fait déclarer qu'il ne juge pas, mais qu'il a « mission de dire quelle lui a paru être l'attitude de la foule », il n'oublie pas de signaler les tableaux de Boudin, de Manet, d'Eva Gonzalès et de Fantin-Latour, et il conclut le 13 juillet par des regrets sur la médiocrité de l'art officiel et de l'organisation des Salons, notamment à cause du maintien de distribution des récompenses.

2. À propos de *La Curée*, Zola parle déjà du même problème ; il s'agit de

dépeindre « l'épuisement prématuré d'une race » et « le détraquement nerveux d'une femme ».

3. Philippe Solari (1840-1906) connut Zola à la pension Notre-Dame à Aix-en-Provence. Il débuta comme sculpteur au Salon de 1867 et continua à exposer assez régulièrement jusqu'en 1894. Il fit essentiellement des médaillons et des bustes, dont trois de Zola, en particulier celui qui orne sa tombe au cimetière Montmartre. Il mena une vie assez difficile.

4. Jean-Baptiste Carpeaux (1827-1875) fut aussi peintre et graveur. Cette sculpture pour la fontaine de l'Observatoire fut sa dernière grande œuvre.

5. Alexandre Schoenewerk (1820-1885) fut un sculpteur qui obtint un assez grand succès sous le Second Empire ; il se suicida en se précipitant par une fenêtre après l'échec de sa *Salomé* au Salon de 1885.

6. Nélie Jacquemart (1841-1912), élève du peintre académique Léon Cogniet, fut surtout une portraitiste. La plupart de ses œuvres se trouvent au musée Jacquemart-André.

7. Alexandre Protais (1826-1890), peintre militaire, dont les tableaux, *Avant l'attaque* et *Après le combat*, furent très largement répandus par la gravure.

8. Henriette Browne (pseudonyme de Mme Jules de Saux) fut en même temps peintre et graveur ; elle est surtout connue pour de nombreux tableaux orientalistes, représentant la vie des Arabes du nord de l'Afrique.

9. Pierre-Henri Tetar van Elven (1828-1908), peintre paysagiste, fils d'un peintre hollandais connu, vécut et en France et en Italie ; il ne connut qu'un succès éphémère avec la toile *La Soirée aux Tuileries*, achetée par l'empereur.

10. Carolus-Duran (1837-1917), peintre de portraits, de toiles d'histoire, de paysages et de tableaux de genre, obtint une renommée rapide qui dura toute sa carrière.

11. *Le Combat du Kearsarge et de l'Alabama*, 1864, Philadelphie, The John G. Johnson Collection.

12. Charles Monginot (1825-1900) fut essentiellement un peintre de natures mortes qui connurent un grand succès auprès du public.

13. Eva Gonzalès (1845-1885), élève de Manet et femme du peintre-graveur Henri Guérard, peignit beaucoup de tableaux de genre et de pastels. Manet fit en 1870 son portrait.

14. Il s'agit évidemment du tableau de Fantin-Latour, *Un coin de table*, où l'on voit, parmi d'autres écrivains, Verlaine et Rimbaud.

15. C'est là un problème constant évoqué par les critiques d'art au XIXᵉ siècle que celui du jury et celui des récompenses attribuées aux artistes. Cette remise en cause est un lieu commun.

LETTRES DE PARIS [LE SALON DE 1874]

1. Après l'interdiction de *La Cloche*, Zola put quand même continuer à publier des chroniques dans *Le Sémaphore de Marseille*, puisque le directeur lui a demandé de rendre compte de « l'actualité parisienne », de faire « la chronique des lettres, des théâtres, des arts ». De février 1872 à mai 1877, il enverra plus de 1800 articles, non signés.

La « Lettre de Paris » du 18 avril 1874 rend compte avec sympathie de la première exposition impressionniste. C'est un texte encore inédit en librairie,

même s'il a été repris ici ou là sous forme de variantes. Il convient de noter la sympathie de ton dans le compte rendu d'une part, et la mention toute spéciale pour son ami Cézanne d'autre part.

2. Zola rend compte aussi, rapidement et assez superficiellement, les 3 et 4 mai 1874, du Salon (officiel); il marque toujours, malgré tout, sa prédilection pour les paysages et surtout pour Manet : « J'ai gardé Édouard Manet [...], un des rares peintres originaux dont notre école puisse se glorifier. »

3. Manet présentait cette année-là *Le Chemin de fer* (1873, Washington, National Gallery of Art); ce tableau fut raillé par beaucoup de critiques; il excita aussi la verve des caricaturistes du *Tintamarre* et du *Charivari*. Pourtant il rallia les suffrages de Castagnary et de Philippe Burty.

## LE SALON DE 1875

1. Le Salon de 1875 est traité par Zola dans deux articles; le premier, la « Lettre de Paris » parue dans *Le Sémaphore de Marseille* les 3 et 4 mai, où il indique dans une énumération rapide un certain nombre de toiles qu'il a remarquées; le second, « Lettres de Paris », parues dans *Le Messager de l'Europe*, à Saint-Pétersbourg. Dans le premier article, Zola se contente d'énumérer des toiles, non pas en « critique d'art », mais simplement en « chroniqueur ».

2. Par Tourguéniev, qu'il a connu chez Flaubert, Zola entre en relation avec Michel Stassulevitch, directeur de la revue *Le Messager de l'Europe*, à Saint-Pétersbourg (voir H. Mitterand, *Zola journaliste*, ouvr. cité, pp. 185-202). Ce dernier lui offrait de publier *La Faute de l'abbé Mouret*, ainsi qu'une chronique mensuelle sur la vie culturelle parisienne. Zola collabora avec la revue jusqu'en décembre 1880. Ces articles sont retraduits du russe, puisque l'original français n'a jamais été retrouvé.

Le Salon de 1875 est divisé en huit parties; après une rétrospective sur l'histoire de la peinture au XIXe siècle et la présentation d'un panorama d'ensemble du Salon, Zola envisage les différents genres (peinture d'histoire et peinture religieuse, peinture de genre, peinture militaire, portrait, paysage, conclusion sur la vitalité de l'école et de l'époque nouvelles).

Les correspondances publiées dans *Le Messager de l'Europe* se différencient quelque peu des premiers articles de Zola, elles se révèlent moins polémiques, et, comme l'écrit Henri Mitterand, « sont écrites dans le style du moraliste ou du sociologue plutôt que dans celui du chroniqueur ». Zola s'adaptait au public visé, public évidemment moins au fait des querelles artistiques françaises.

3. Ces généralités sur le Salon sont écrites pour des lecteurs étrangers, comme les généralités du même genre l'étaient dans les articles du *Sémaphore de Marseille* pour un public provincial.

4. L'étude du « moment artistique » était une des règles du genre critique d'art, en particulier sous le Second Empire. Les chroniqueurs souhaitaient présenter un « tableau de la situation », une réflexion esthétique générale. Théodore Rousseau est mort en 1867, Corot et Millet viennent de mourir.

5. Ce sera là un des leitmotive de la critique zolienne, l'attente d'un maître de l'école naturaliste; même Manet ne le fut point aux yeux de Zola.

6. Cf., dans *Mes haines*, « Gustave Doré », pp. 55-62.

7. Georges Becker (1845-?) ; être présenté comme « un des élèves de l'École des beaux-arts » est loin d'être un compliment... Becker fut élève de Gérome.

Léon Glaize (1842-1932), élève de Gérome ; à propos de ce tableau, Zola pose avec netteté les problèmes du nu contemporain et du nu académique.

Luc-Olivier Merson (1846-1920), « symboliste » ; épithète péjorative aussi pour Zola, puisque leur peinture est une « peinture d'idées ».

8. Zola a toujours soutenu et aimé, malgré ses réserves sur les sujets peints, les fresques de Puvis de Chavannes. Cf. « Peinture », 1896, p. 472. Les impressionnistes aimaient aussi beaucoup sa peinture.

9. Cf. Salons de 1866 et de 1868.

10. *Argenteuil* (1874, Tournai, musée des Beaux-Arts). Paul Mantz reproche à Manet de faire « de la Seine une Méditerranée follement bleuissante » et de chercher « des accords de tons plus que la vérité locale ». C'est précisément l'importance accordée aux couleurs et à leur harmonie que relève Zola, mais en montrant que cette couleur, différente peut-être de celle qu'admettent les conventions, est bien celle qu'a perçue Manet, qui se veut avant tout analyste. Dans l'article du *Sémaphore de Marseille*, Zola avait noté que ce tableau était « le scandale du Salon, la toile à sensation ».

11. William Bouguereau (1825-1905), spécialiste des décors religieux, mais aussi des nymphes et des Vénus ; la critique avancée, celle de Castagnary, de Claretie, était en général très sévère avec lui.

12. Carolus-Duran (1838-1917), portraitiste mondain, peintre à succès, fut jalousé des autres peintres. Un peu comme Fagerolles, le peintre mondain de *L'Œuvre*, Carolus-Duran selon Zola « pille » ses amis d'avant-garde, « s'en inspire seulement jusqu'à des limites connues, en l'assaisonnant au goût du public ». Il n'a pas de « personnalité », il se contente d'être habile.

13. Cf. Salon de 1866, « Les réalistes du Salon », pp. 120-125.

14. Charles Chaplin (1825-1891), auteur d'habiles pastiches de tableaux du xviiie siècle, plaisait à tous les critiques conservateurs.

15. Gustave Jacquet (1846-1909), élève de Bouguereau, peintre habile lui aussi, mais dont certaines productions trouvent grâce aux yeux de Zola, parce que « d'un sentiment remarquable ».

16. Falguière (1831-1900), plus connu aujourd'hui comme sculpteur, avait conduit parallèlement une carrière de peintre. Ses tableaux, au xixe siècle, étaient assez connus et appréciés.

17. Cf. Salon de 1866, « Les réalistes du Salon », pp. 120-125.

18. Au début de cette cinquième partie, Zola cite un certain nombre de peintres de genre ; les noms de beaucoup sont aujourd'hui presque totalement oubliés, sauf celui de Charles de Beaumont, *Au soleil*.

19. Adolphe Yvon (1817-1893), peintre militaire, quasi officiel sous le Second Empire.

20. Alphonse de Neuville (1835-1885), un des plus célèbres peintres militaires de la fin du siècle. Il peignit d'innombrables tableaux de genre, dont le plus connu est évidemment les *Dernières cartouches*. Il appartenait à toute cette cohorte d'artistes appréciés de tous ceux qui espéraient, après la défaite de 1870-1871, que la France prendrait bientôt sa revanche sur l'Allemagne.

21. Étienne Berne-Bellecour (1838-1910), peintre militaire également.

22. Édouard Detaille (1848-1912), peintre militaire aussi célèbre qu'Al-

phonse de Neuville, devint un des grands maîtres de l'art officiel sous la III<sup>e</sup> République.

23. Léon Bonnat (1834-1923), un des plus célèbres portraitistes mondains avec Carolus-Duran.

24. Alexis Harlamoff (1842-?), élève de Bonnat, portraitiste et peintre de genre.

25. Fantin-Latour (1836-1904), peintre moderne dont les toiles étaient très souvent brocardées, et constituaient ce qu'on appelait alors un « succès comique » au Salon. Il avait précisément mis en scène Zola dans le tableau *Un atelier aux Batignolles* (1870) avec d'autres amis, Renoir, Bazille, Monet et Astruc, autour de Manet assis devant son chevalet, tableau à valeur programmatique autant que provocatrice, bien sûr. Il donna à Zola des lithographies faites sur des thèmes wagnériens. Le romancier s'inspira certainement de lui pour construire le personnage du peintre toqué de musique dans *L'Œuvre*.

26. Cf. Salon de 1868, « Les paysagistes », pp. 212-217.

27. Harpignies (1819-1916), élève d'Achard, fut à la fois peintre et aquarelliste de paysages. Il obtint un succès immense pendant toute la seconde moitié du XIX<sup>e</sup> siècle. Anatole France l'appelait « le Michel-Ange des arbres ».

28. Antoine Guillemet (1841-1918), élève de Corot et d'Oudinot. Il eut une brillante carrière ; ami de Manet, ce fut lui, avec Duranty, qui le présenta à Zola. Il connaissait aussi Cézanne, rencontré à l'académie Suisse. En 1882, il réussit même à faire admettre au Salon officiel une toile de Cézanne, avec, sur le catalogue, la mention : « Cézanne, élève de Guillemet. »

L'amitié de Zola et de Guillemet dura toujours. C'est ce dernier qui lui fournit une grande partie de la documentation pour *L'Œuvre*, en 1885 ; Zola apprécia toujours l'œuvre peint de son ami.

29. Karl Daubigny (1846-1886), fils de Charles Daubigny, le grand paysagiste, se consacra lui aussi grâce à son nom à la peinture des paysages.

## LE SALON DE 1876

1. Ce texte a paru dans le numéro du 30 avril-1<sup>er</sup> mai du *Sémaphore de Marseille*, sous le titre de « Lettre de Paris ». Ce texte était encore inédit en librairie. Il est repris, pour une part seulement, dans la chronique du *Messager de l'Europe* de juin 1876. Il convient de noter les nombreuses coquilles sur les noms des peintres ; il est vrai que Degas et Pissarro étaient moins connus que Cabanel et Meissonier... et que ces fautes typographiques peuvent paraître significatives.

2. Zola émet toujours quelques réserves dans son admiration pour Degas.

3. La comparaison de Renoir avec Rubens devint habituelle.

4. C'est toujours le même discours que tiendra Zola à l'égard des impressionnistes : attente d'un grand maître et confiance.

5. Ces « Lettres de Paris » présentent un compte rendu très rapide du Salon de 1876, salon-énumération très bref.

6. Cette chronique, publiée dans *Le Messager de l'Europe* en juin 1876, porte le titre « Deux expositions d'art au mois de mai » ; il s'agit d'une part du Salon officiel, et d'autre part de la deuxième exposition impressionniste qui est présentée à la galerie Durand-Ruel, rue Le Peletier. Ainsi Zola met sur un pied

d'égalité deux manifestations totalement différentes et hétérogènes, et il accorde droit de cité aux impressionnistes que, malgré quelques réserves, il soutient.

Les cinq premières parties des « Lettres de Paris » de 1876 sont consacrées, pour les deux premières au fonctionnement et à l'histoire du jury et à la méthode critique ; pour les deux suivantes aux genres de la grande peinture et du portrait, et à la peinture de genre et de paysage, la dernière étant consacrée presque totalement à Manet dont les toiles avaient été refusées. La sixième est consacrée à l'exposition impressionniste.

7. Huysmans qualifiera l'exposition de « bourse aux huiles » dans *L'Art moderne*, où il rend compte du Salon de 1879.

8. Zola relève un phénomène tout à fait intéressant, celui de la citation à la fois explicative et justificative du tableau d'histoire ou du tableau religieux. Dans le catalogue, est cité le texte historique, religieux ou mythologique qui explique la genèse de l'œuvre d'art. Zola révèle ainsi encore plus et mieux son opposition à l'intrusion de la littérature dans la peinture, son refus de la « peinture à idées ».

9. Joseph Sylvestre (1847-1926), élève de Cabanel, fut essentiellement un peintre de batailles et d'histoire.

10. Dans la première partie du chapitre, Zola faisait un vibrant éloge des fresques de Puvis de Chavanes au Panthéon. À propos de *La Lutte de Jacob*, voir la critique que fait Zola de la fresque de Delacroix dans une chapelle de l'église Saint-Sulpice, à Paris.

11. Jean-Jacques Henner (1829-1905), élève de Picot ; peintre indépendant, il avait obtenu des succès officiels, mais les impressionnistes l'avaient plus ou moins pressenti pour la première exposition de 1874. Il fit des portraits, ainsi que des peintures religieuses.

12. Fantin-Latour avait peint aussi un *Hommage à Delacroix* (1864 ; Paris, musée d'Orsay).

13. Georges Clairin, élève d'Isidore Pils ; ce portrait se trouve à Paris, musée du Petit Palais.

14. Bastien-Lepage, élève de Cabanel, sera un peintre apprécié de Zola (cf. « Le naturalisme au Salon », III, pp. 427-431).

15. Firmin-Girard (1838-1921), élève de Gleyre, peintre « habile » au sens zolien du terme.

16. Jean Vibert (1840-1902), élève de Bavias et de Picot, peintre de genre et d'histoire. Jules Garnier (1847-1889), élève de Gérome.

17. Toulmouche (1829-1890), élève de Gleyre, fut surtout un peintre de scènes de guerre.

18. Gustave Moreau, à la fois agace, intrigue et « séduit » Zola, il le dira ailleurs. D'ailleurs la réception de Moreau est assez ambiguë, ne correspondant pas aux critères d'école ou d'amitié (de « bande ») ; il est loué, mais pour des raisons assez diverses, et quelquefois contradictoires, par des critiques différents.

19. Fromentin (1820-1876) ; il s'agit évidemment du roman *Dominique*, et les articles d'art sont *Les Maîtres d'autrefois*, qui paraissaient alors dans la *Revue des Deux Mondes*.

20. Notons toujours ici, dans l'analyse des paysages, l'importance accordée à Guillemet.

21. Il convient de remarquer qu'un chapitre complet du compte rendu est consacré tout entier à Manet. Les deux toiles présentées par Manet au Salon de 1876 furent refusées l'une et l'autre par le jury. Manet décida d'exposer dans son atelier, 4 rue de Saint-Pétersbourg, les œuvres refusées, *Le Linge* et *L'Artiste au chien*, avec d'autres tableaux, tout cela sous l'exergue : « faire vrai et laisser dire ». Cette exposition remporta un franc succès. « L'échec de ses tableaux devant le jury d'admission en fait un persécuté et la foule est tout près de lui trouver enfin du talent », note le chroniqueur du *Figaro*, le 19 avril 1876.

22. *Le Linge*, Meryon Stahon, Pennsylvanie (États-Unis), Barnes Foundation. *Portrait de l'artiste*, ou *L'Artiste au chien* (Marcellin Desboutin), 1875, São Paulo, Brésil, Museu de Arte de São Paulo. Cf. à propos de Marcellin Desboutin, la préface de Zola à l'exposition de son œuvre gravé (1889). Certains critiques accusaient Manet d'avoir fait dans ce tableau « le portrait d'un charbonnier ».

23. Duranty (1833-1880), avec Champfleury, fut un des critiques et un des théoriciens du réalisme dans les années 1855-1860. Cf., à propos de Duranty, l'ouvrage critique de Marcel Crouzet, *Un méconnu du réalisme : Duranty (1833-1880), L'homme, le critique, le romancier* (Paris, Nizet, 1964).

24. Zola reprend ici la « Lettre de Paris » datée du 29 avril et parue dans *Le Sémaphore de Marseille* du 30 avril-1$^{er}$ mai. Le texte se trouve pp. 314 et ss., cf. *supra*.

25. Edmond Béliard (1836-1912), appartenant au groupe des Batignolles, fut élève d'Hébert et de Cogniet, c'est avec toute la « bande » un habitué du café Guerbois. Essentiellement paysagiste, il s'attacha surtout aux paysages d'Île-de-France. Il exposa des toiles aux deux premières expositions impressionnistes.

26. Gustave Caillebotte (1848-1894), peintre amateur d'abord, participa avec enthousiasme aux expositions impressionnistes après sa rencontre avec Monet et Renoir (*Les Raboteurs de parquet*, 1875, Paris, musée d'Orsay). Notons que Zola n'apprécie guère ce qu'il appelle les « copistes appliqués de la nature ».

27. Degas présenta six toiles lors de cette exposition.

28. Monet, dont Zola avait remarqué le talent dès 1866, présenta dix-huit toiles. Cf. le texte du *Sémaphore de Marseille*, un peu plus développé, p. 315.

29. Les œuvres de Berthe Morisot avaient été remarquées aussi par Zola dans de précédents Salons, comme l'avaient été celles de Pissarro.

30. En effet, sur les quinze toiles présentées par Renoir, il y avait essentiellement des portraits. Il fit plusieurs portraits de son ami Manet.

31. Il convient de noter ici l'appui sans réserve que Zola apporte aux impressionnistes en conclusion de son article : « mouvement révolutionnaire », « nouvelle formule artistique », écrit-il.

NOTES PARISIENNES. UNE EXPOSITION :
LES PEINTRES IMPRESSIONNISTES [1877]

1. Parues dans *Le Sémaphore de Marseille* du 29 avril 1877, sous le titre « Notes parisiennes ».

2. En effet, l'adjectif « impressionniste » fut donné d'abord par dérision à ces peintres qui, en 1877, acceptèrent « avec crânerie » de reprendre à leur

compte et comme dénomination cette épithète qui prendra alors pour beaucoup une valeur méliorative. Cf. toutes les histoires de l'impressionnisme, en particulier les travaux de John Rewald.

3. C'est précisément là ce qui était reproché à tous ces peintres par la critique académique, l'absence de souci du détail.

4. *Plein air* est le titre donné par Claude Lantier, le peintre de *L'Œuvre*, à son premier grand tableau.

« Ce titre parut bien technique à l'écrivain qui, malgré lui, était parfois tenté d'introduire de la littérature dans la peinture. "*Plein air*, ça ne dit rien. "

— Ça n'a besoin de rien dire... Des femmes et un homme se reposent dans une forêt au soleil. Est-ce que ça ne suffit pas ? » (Zola, *L'Œuvre*, Paris, Gallimard, 1983, Folio, p. 68).

5. Zola pose ici le problème du sujet contemporain et de l'art industriel, qui évidemment pour les critiques académiques n'étaient pas un art.

6. Il y a fort peu de jugements d'art sur Cézanne dans les *Écrits sur l'art*. Notons que celui-ci est sans aucun doute un des plus favorables émis par Zola sur son ami.

7. Il serait intéressant de relier cette remarque à toute la construction du mythe de l'artiste au XIXᵉ siècle. Le grand artiste, l'artiste moderne est à la fois un révolutionnaire et un incompris.

### LETTRES DE PARIS
#### L'ÉCOLE FRANÇAISE DE PEINTURE À L'EXPOSITION DE 1878

1. En mai 1878 avait été inaugurée l'Exposition internationale à Paris, la troisième du genre, les deux précédentes ayant eu lieu en 1855 et 1867. Zola va lui consacrer trois chroniques dans *Le Messager de l'Europe* : celle du mois de juillet traite de l'école française de peinture à l'Exposition. Elle comprend sept parties : une introduction très générale, puis une revue des grands peintres récemment disparus, Courbet, Corot, Daubigny..., ensuite une étude et une vive attaque contre Cabanel et Gérome et contre la peinture académique, puis une revue d' « artistes indépendants », Bonnat et Carolus-Duran, puis une étude complète de Meissonier. La sixième partie est consacrée à l'école du paysage et à Gustave Moreau, et la conclusion établit un bilan et traite des impressionnistes.

2. Zola a toujours défendu Courbet, même contre Proudhon. *La Vague* (1869, Paris, musée d'Orsay).

3. Les œuvres de Corot et de Daubigny ont souvent été analysées par Zola, toujours avec intelligence et sympathie. De nombreux comptes rendus établirent un parallèle entre les deux paysagistes.

4. Henri Regnault (1843-1871). *Exécution sans jugement sous les rois maures de Grenade*, 1870, Paris, musée d'Orsay.

5. Antoine Chintreuil (1814-1873), élève de Corot. *L'Espace* (1869, Paris, musée d'Orsay), tableau qui a les qualités et la touche de certaines œuvres impressionnistes.

6. Zola continue l'éreintement des « gloires artistiques » de l'époque. Les œuvres présentées ici dans cette sorte de rétrospective avaient été déjà commentées auparavant par lui.

7. Zola reviendra, dans son article *Le Naturalisme au Salon* en 1880, sur le talent de Bonnat pour qui il a une certaine admiration. Parmi les toiles exposées il y avait le portrait de *Thiers* (1877, Paris, musée d'Orsay), celui de *Madame Pasca*, dont Zola avait parlé en 1875.

8. Zola revient ici sur l'habileté de Carolus-Duran, qui emprunte les techniques des peintres novateurs en les rendant acceptables pour le public bourgeois auquel il s'adresse.

9. Dans la fin de cette quatrième partie, Zola revient sur des artistes dont il a souvent commenté les œuvres, Henner, Vollon, Hébert, etc., qui n'apportent « aucune originalité dans la transcription de la nature », ne prolongent ni ne provoquent de révolution dans l'art.

10. Zola règle une nouvelle fois son compte à Meissonier, « au succès disproportionné » ; même s'il lui reconnaît quelques qualités, il associe l'œuvre de Meissonier, et celles de Neuville, de Berne-Bellecour, de Vibert et de Vollon, « peinture de genre qui n'a aucune importance », « divertissement agréable pour notre bourgeoisie ».

11. Après avoir analysé assez rapidement les paysagistes, Zola revient sur l'œuvre peint de Moreau, « dont le talent est si étourdissant qu'on ne sait où le caser ». Même si « les théories artistiques de Gustave Moreau » le choquent et l'irritent, il ne peut s'empêcher d'être « attiré par l'étrangeté de la conception ».

12. Dans cette conclusion générale, Zola revient sur son espoir, quasi messianique, d'un nouveau maître qui succédera aux maîtres d'autrefois. Celui-ci ne peut sortir que des rangs de la nouvelle école impressionniste, point important, même essentiel de son analyse.

### LETTRES DE PARIS. NOUVELLES ARTISTIQUES ET LITTÉRAIRES [LE SALON DE 1879]

1. Article publié en juillet 1879 dans *Le Messager de l'Europe*. Zola y envisage, et le Salon, et la quatrième exposition impressionniste.

2. Sans doute, malgré les problèmes de traduction, il convient d'envisager ici les deux termes utilisés par Zola pour qualifier les deux parties de son compte rendu ; pour traiter du Salon : des « allusions », terme méprisant et péjoratif, et pour traiter de l'exposition impressionniste : « mes impressions ».

3. Cette phrase renvoie évidemment à la conclusion : « le triomphe du naturalisme se fait sentir de plus en plus fortement dans la peinture, comme dans la littérature ». Ce terme « recherche » est ici à rapprocher du terme scientifique constamment employé par Zola : « analyse ».

4. Cette exposition a été présentée au 28, avenue de l'Opéra. Certains impressionnistes, dont Cézanne, n'y participaient pas, car ils présentaient des œuvres au Salon officiel.

5. Les deux toiles de Manet avaient été reçues au Salon. Il présentait *Dans la serre* et *En bateau*. Huymans, dans le *Salon de 1879*, en présenta un commentaire intelligent : « lutte entreprise et gagnée contre le poncif appris de la lumière solaire, jamais observée sur la nature ».

6. Ce paragraphe suscita une « affaire » entre Manet et Zola. À la place du nom de « Monet », certains avaient cru lire « Manet », et les journaux

parisiens s'emparèrent de l'affaire, pour annoncer la rupture entre Zola et son ami Manet.

Zola protesta immédiatement que la traduction n'était pas exacte et que le traducteur russe avait confondu Manet et Monet. Il adressa une lettre à Manet, lui disant sa « stupéfaction » devant l'annonce de leur rupture, ajoutant : « J'ai parlé de vous en Russie, comme j'en parle en France depuis treize ans, avec une solide sympathie pour votre talent et votre personne. »

Quoi qu'il en soit, l'affaire se termina dans une certaine confusion ; elle marque sans aucun doute les quelques réticences de Zola vis-à-vis des impressionnistes.

7. Duez (1843-1896), Gervex (1852-1929), Bastien-Lepage, *Saison d'octobre* ou *La Récolte des pommes de terre* (1878, Melbourne, National Gallery of Victoria). Zola voit dans l'œuvre de ces trois peintres l'influence du naturalisme et de l'impressionnisme.

8. Jean-Paul Laurens (1838-1921), peintre d'histoire, fut un peintre académique.

### LE NATURALISME AU SALON [1880]

1. Cézanne présenta à Zola une demande d'appui pour une lettre où Monet et Renoir réclamaient que leurs œuvres fussent mieux placées au Salon officiel. Cézanne dans sa lettre demandait quelques mots tendant « à démontrer l'importance des impressionnistes et le mouvement de curiosité réel qu'ils ont provoqué ».

À cette époque de lutte en faveur du naturalisme, Zola dépassa très largement la « commande ». Si, dans la première partie, il étudie bien les problèmes administratifs du Salon, dans les deuxième et troisième parties il traite de l'impressionnisme et de son influence sur les autres peintres, pour enfin « indiquer où en est la peinture académique ».

Il s'agit d'une suite de quatre articles parus dans *Le Voltaire*, du 18 au 22 juin 1880. Ce journal est dirigé par Aurélien Scholl, qui appartenait en 1865 à l'équipe de Villemessant à *L'Événement*. C'est d'ailleurs dans *Le Voltaire* que Zola avait fait paraître, en même temps que *Nana*, *Le Roman expérimental*.

2. C'est précisément cette année-là, au mois de septembre, que Zola accepte de collaborer au *Figaro*, journal conservateur, qui a soutenu Mac-Mahon.

3. Une autre exposition impressionniste fut présentée en 1882, avec la plupart des peintres, la dernière exposition ayant lieu en 1886.

4. Il convient de noter que Manet ne présenta jamais aucune toile dans les expositions impressionnistes.

5. Cf. le catalogue *Japonisme*, Paris, Réunion des musées nationaux, 1988, qui fait le point sur les liens entre impressionnisme et japonisme.

6. Mary Cassatt (1850-1926), amie de Degas ; elle entre assez rapidement dans le groupe des impressionnistes.

7. *Portrait de M. Antonin Proust* (1880, Toledo, Toledo Museum of Art, Ohio, États-Unis). Antonin Proust, correspondant du *Temps* en 1870, était devenu le secrétaire de Gambetta, le 4 septembre, lors de la chute du Second Empire. Il avait fait fonction de ministre de l'Intérieur, pendant le siège de Paris. Il travailla ensuite à la création du musée des Arts décoratifs, et, en 1881, obtint

le portefeuille des Beaux-Arts dans le « grand ministère » de Gambetta. C'était un ami d'enfance de Manet.

Ce portrait, très mal placé au Salon, « fut encore plus mal jugé », selon Manet lui-même, qui écrivait alors à son modèle : « C'est mon lot d'être vilipendé et je prends la chose avec philosophie. »

*Chez le père Lathuille* (1879, musée des Beaux-Arts, Tournai, Belgique). Ce tableau fut assez vilipendé aussi, en particulier les vêtements de la femme et la chevelure de son compagnon.

8. À propos de J. Bastien-Lepage et de l'admiration, relative, de Zola à son égard, lire Pierre Daix : *L'Aveuglement devant la peinture*, Paris, Gallimard, 1971, notamment pp. 84-198.

9. Dans cette partie, Zola montre l'influence du naturalisme sur les peintres académiques comme Jules Breton, etc.; il éreinte les autres, Cabanel, Bouguereau tout particulièrement, fait l'éloge de Puvis de Chavannes et de son carton *Ludus pro patria*. Sa conclusion est un acte de foi dans le naturalisme et dans son influence sur l'ensemble des arts.

### APRÈS UNE PROMENADE AU SALON [1881]

1. Article paru dans *Le Figaro* du 23 mai 1881. Il s'agit en fait de la reprise de la première partie de la chronique publiée en 1875 dans *Le Messager de l'Europe* (cf. pp. 284-288).

Zola, à partir du 22 septembre 1881, cessera sa collaboration avec le journal, et fera ses adieux au journalisme pour lequel il ne reprendra du service qu'à l'automne 1897, en faveur de Dreyfus.

### EXPOSITION DES ŒUVRES D'ÉDOUARD MANET [1884]

1. Après la mort de Manet, en avril 1883, sa famille et ses amis organisèrent, en 1884, une exposition posthume et commémorative à l'École des beaux-arts. Eugène Manet demanda à Zola d'écrire « une petite notice biographique, qui sera placée en tête du catalogue ». Celui-ci sera édité chez A. Quantin, à Paris, en 1884. En fait, Zola dépassera largement la demande qui lui a été faite, en construisant une synthèse de son analyse des œuvres de Manet. C'est un des rares écrits sur l'art à n'avoir pas été publié dans un journal, ce qui explique probablement la dimension apparemment moins polémique de ce travail. Zola intervient ici, comme il est normal, en tant qu'ami de Manet, dont il avait pris la défense de manière tonitruante dès 1866 ; et les critiques à le faire alors n'étaient pas nombreux. Ce texte se présente surtout comme une réflexion théorique sur l'œuvre peint de Manet, « un des infatigables ouvriers du naturalisme ». L'action de Zola se situe certes dans la perspective de la bataille littéraire et esthétique, mais il est encore plus attentif, malgré quelques réserves mineures, au plaisir éprouvé devant les toiles de Manet (voir son souvenir de l'exposition particulière de Manet , en 1867, avenue de l'Alma, p. 452).

2. *Le Linge* (1875, Meryon Stalion, Barnes Foundation, Pennsylvannie); *Le Bal masqué à l'Opéra* (1873-1874), Washington, National Gallery of Art); *Les*

*Canotiers* ou *Argenteuil* (1874, Tournai, musée des Beaux-Arts) ; *Le Café-Concert* (1878, Baltimore, The Walters Art Gallery) ; *Le Déjeuner* (1867, Munich, Bayerische Staatsgemäldesammlungen) ; *Dans la serre* (1879, Berlin, Staatliche Museen Preussicher Kulturbesitz, Nationalgalerie).

3. On peut rapprocher ici ce passage de l'appréciation donnée huit ans auparavant par Mallarmé sur la peinture de Manet : « c'est le plaisir d'avoir recréé la nature » et d'en avoir « extrait ce qui appartient en propre à son art » (Mallarmé, « The Impressionnists and Edouard Manet », in *The Art Monthly Review*, 30 septembre 1876, cité par Jean-Paul Bouillon, *op. cit.*, p. 175). De la même façon, Zola écrit qu' « une chose est belle parce qu'elle est vivante, parce qu'elle est humaine ». Le « tempérament » de tout artiste constitue la pierre de touche du jugement.

EXPOSITION DE L'ŒUVRE GRAVÉ DE MARCELLIN DESBOUTIN [1889]

1. Cette préface fut publiée dans le catalogue de l'exposition de l'œuvre gravé de Marcellin Desboutin, et parut le même jour dans *Le Figaro*, le 8 juillet 1889.

Marcellin Desboutin (1823-1901) fut, après des études de droit, l'élève du sculpteur Étex et aussi de Thomas Couture ; il se spécialisa dans la gravure à la pointe sèche et parvint même à une assez belle réputation. Son œuvre est constituée presque essentiellement de portraits. Il fit de Zola quatre portraits, après sa rencontre chez leur ami commun Manet. Desboutin est le modèle de *L'Artiste au chien*, présenté par Manet au jury du Salon de 1876 et alors refusé.

PEINTURE [1896]

1. Cet article, paru dans *Le Figaro* du 2 mai 1896, appartient à toute une série de chroniques publiées dans le même journal depuis le 1er décembre 1895. Zola les a rassemblées dans un ouvrage intitulé *Nouvelle campagne*, qui parut en 1897.

2. Ce n'est pas de Cézanne dont Zola a le plus souvent parlé dans sa critique d'art. Malgré les liens d'amitié qui, jusqu'à la publication de *L'Œuvre*, en 1886, existèrent entre les deux hommes, Zola défendit surtout Manet, alors que Cézanne fut un des peintres les plus vilipendés par la critique.

3. Il existe alors deux Salons, l'un présenté au palais de l'Industrie, le Salon des artistes français, l'autre au Champ-de-Mars, le Salon de la Société nationale des beaux-arts.

4. Cf. le Salon de 1866, et la brochure écrite pour Manet en 1867.

5. Cf. l'effroi de Christine, la compagne de Claude Lantier, le peintre de *L'Œuvre* ; elle était « restée interdite parfois, devant un terrain lilas ou devant un arbre bleu, qui déroutaient toutes ses idées arrêtées de coloration » (*L'Œuvre*, Paris, Gallimard, 1983, coll. Folio, p. 184.).

6. Puvis de Chavannes fut toujours admiré par Zola, comme il le fut aussi par de nombreux peintres impressionnistes dont il était un des défenseurs.

7. Nous retrouvons ici les termes utilisés par Zola dans *Mes haines*, en 1866 . « Je hais les gens veules et impuissants. » Il est difficile de dire ici quels sont

les artistes visés par lui, les symbolistes de la Rose-Croix, les adeptes des préraphaélites anglais ou des primitifs ?

8. Là encore, Zola revient à ses affirmations initiales : « Je hais [...] les artistes et les critiques qui veulent sottement faire de la vérité d'hier la vérité d'aujourd'hui. Ils ne comprennent pas que nous marchons et que les paysages changent. »

9. Cf. « Proudhon et Courbet », et aussi l'ensemble des discussions entre les peintres dans *L'Œuvre (passim)*, qui refusent la peinture à idées, et l'influence de la littérature sur les arts plastiques.

10. Édouard Detaille (1848-1912), peintre militaire, que Zola avait quelque peu égratigné dans *Le Messager de l'Europe* (1875) ; Alfred Stevens (1828-1906), portraitiste célèbre ; Alfred Roll (1846-1919), peintre quasi officiel sous la IIIᵉ République.

11. L'article de Zola fut peu remarqué et peu commenté. Toutefois, Benjamin Constant, un ancien élève de Cabanel, traditionaliste, partisan de l'art officiel, lui envoya une lettre de félicitations, adressée à celui qui avait été « le lanceur de ces décadents de tous genres ».

# CHRONOLOGIE GÉNÉRALE

1840    2 avril : naissance d'Émile Zola, à Paris ; son père, François Zola, est un ingénieur d'origine vénitienne, et sa mère, Émilie Aubert, une jeune Beauceronne, de vingt-quatre ans sa cadette.

1843    La famille Zola s'installe à Aix-en-Provence, où François Zola entreprend la construction d'un barrage et d'un canal (le canal Zola), destiné à l'alimentation en eau de la ville.

1847    Mort de François Zola ; les Zola, victimes d'adroits spéculateurs, sont presque ruinés.

1850    Le docteur Lucas publie le *Traité philosophique et physiologique de l'hérédité naturelle*. Courbet expose au Salon *Un enterrement à Ornans*, qui causa un beau scandale.

1851    2 décembre : coup d'État de Louis-Napoléon Bonaparte ; les Zola traversent sans difficulté cette période de trouble que le romancier mettra en scène dans *La Fortune des Rougon*.

1852    Zola entre au collège Bourbon, où il a comme camarades Baille et Cézanne. C'est un assez bon élève. Ses souvenirs de collégien aixois, il les racontera dans les *Nouveaux contes à Ninon* (1874) ; il aime, avec ses amis, se promener, chasser et nager dans la campagne (cf. certains tableaux de Cézanne).

1858    Mme Zola et son fils partent pour Paris, où ils espèrent trouver soutien et secours. C'est le début d'une longue correspondance avec Cézanne et Baille, ses amis aixois.

1859-1861    Élève au lycée Saint-Louis, Zola échoue au baccalauréat ; il abandonne ses études et travaille pendant quelques mois, en 1860, à l'administration des Docks de Paris, et, en décembre 1861, demande la nationalité française (en tant que fils d'étranger, né en France).

1860    Mars : Zola entre à la librairie Hachette, comme commis au bureau des expéditions, puis au bureau de la publicité, où Louis Hachette le remarque et lui confie des tâches importantes ; en 1864, il devient chef de la publicité. Il garde cet emploi jusqu'en janvier 1866 ; il y acquiert une solide expérience de l'édition. Premiers essais littéraires : il compose quelques contes, nouvelles et poèmes, et débute dans le journalisme en province d'abord, puis à Paris, en y publiant des articles dans *Le Figaro* et

dans *Le Grand Journal*, entre autres (contes, chroniques ou critiques).
Victor Hugo publie *Les Misérables.*

1861   Il visite avec Cézanne le Salon et les académies où travaillent les rapins.

1862   Manet peint *Lola de Valence.*

1863   Mort de Delacroix. Zola fait ses premiers pas dans la presse, en particulier le *Journal populaire de Lille.* Il est déjà conteur, chroniqueur et critique ; ce seront ses fonctions essentielles dans la presse sous le Second Empire. Salon des Refusés où Manet présente *Le Déjeuner sur l'herbe.*

1864   Grâce à Émile Deschanel, il rencontre les éditeurs Hetzel et Lacroix, chez lesquels il publiera un certain nombre de livres jusqu'en 1872. Les *Contes de Ninon* paraissent chez Albert Lacroix, l'éditeur de Hugo.

1865   Il rencontre Alexandrine Méley, qui deviendra plus tard son épouse en 1870. Il participe à de nombreuses discussions esthétiques avec ses amis Cézanne, Baille et Philippe Solari. Claude Bernard publie l'*Introduction à l'étude de la médecine expérimentale;* E. et J. de Goncourt, *Germinie Lacerteux;* et H. Taine, *Nouveaux essais de critique et d'histoire,* et *Philosophie de l'art* (1865-1869).

— *La Confession de Claude,* A. Lacroix.

1866   Janvier : Zola quitte la librairie Hachette, pour vivre désormais de sa plume. Il devient feuilletoniste à *L'Événement* (journal de Villemessant). Avril-mai : il proclame son admiration pour Manet, qu'il ne connaît pas encore : il le défend avec vigueur contre ses détracteurs et contre les gloires établies. *Le Fifre* est refusé au Salon.
Il fait de fréquents séjours à Bennecourt, avec Cézanne et avec Guillemet (cf. *L'Œuvre*).

— *Mon Salon,* Librairie centrale.

— *Mes haines,* A. Faure.

— *Le Vœu d'une morte,* A. Faure.

1867   Année de l'Exposition universelle. Courbet et Manet présentent leurs œuvres dans des expositions particulières. Zola continue sa collaboration à divers journaux ou revues, où il assure des chroniques littéraires *(Le Figaro, La Revue du XIXᵉ siècle).* Il fréquente assidûment ses amis peintres, visite de nombreux ateliers. Il compose son premier grand roman, *Thérèse Raquin.* La préface, publiée l'année suivante, expose les principes du naturalisme.

— *Manet,* E. Dentu. Zola continue à affirmer sa haute estime pour Manet.

— *Thérèse Raquin,* Lacroix.

— *Les Mystères de Marseille,* Marseille. Imprimerie nouvelle de L. Arnaud.

1868   Zola commence à poser les premiers projets de son grand cycle romanesque, appelé alors *Histoire d'une famille.*

— *Madeleine Férat,* Lacroix, roman avec une dédicace à Manet. Manet expose au Salon de 1868 le *Portrait de Zola.*

1869   Tout en continuant à assurer des chroniques littéraires, en particulier au *Gaulois,* il écrit de nombreux articles politiques et polémiques. Il met aussi en place le premier plan général de son œuvre *(Notes générales sur la marche de l'œuvre),* qu'il envoie à l'éditeur Lacroix ; il écrit le premier roman, *La Fortune des Rougon,* et prépare le deuxième, qui sera *La Curée.* Manet expose *Le Balcon* au Salon de 1869.

1870   Il épouse, en mai, Alexandrine Méley, sa compagne depuis 1865 ; il va vivre avec elle jusqu'à sa mort en 1902. Après la rapide guerre contre la

Prusse (déclaration de guerre, le 19 juillet ; défaite de Sedan, le 2 septembre ; chute de l'Empire et proclamation de la République, le 4 septembre), les Zola partent pour Marseille, et Zola, en décembre, quitte cette ville pour Bordeaux, où il travaille à la Délégation du gouvernement provisoire, auprès de Glais-Bizoin.

— *La Fortune des Rougon* paraît en feuilleton dans *Le Siècle* (publication interrompue le 10 août).

1871  Les Zola reviennent à Paris en mars. De mars à mai, pendant la Commune, ils restent d'abord à Paris, qu'ils quittent ensuite pour Bennecourt, village aimé et connu par l'intermédiaire de leurs amis peintres.

Zola publie les deux premiers tomes de son grand cycle romanesque, *Les Rougon-Macquart*. *La Curée* commence à paraître en feuilleton, le 29 septembre dans *La Cloche*, publication interrompue le 8 novembre, sur intervention du parquet. Il collabore à *La Cloche* et au *Sémaphore de Marseille*.

— *La Fortune des Rougon*, Lacroix (R.-M. n° 1).

1872  Il publie des articles politiques dans *La Cloche*, *Le Sémaphore de Marseille* (jusqu'en 1877) et *Le Corsaire*. Il continue la préparation et la rédaction de ses prochains romans.

Début de son amitié avec Georges Charpentier, qui devient son éditeur, l' « éditeur du naturalisme », selon l'expression même de Zola (cf. *Trente Années d'amitié 1872-1902. Lettres de l'éditeur Georges Charpentier à Émile Zola*, Colette Becker édit., Paris, P.U.F., 1980).

— *La Curée*, Lacroix (R.-M. n° 2).

1873  Début de son amitié littéraire avec Flaubert, Daudet, Tourgueniev.

Zola fait jouer une adaptation théâtrale de *Thérèse Raquin* (théâtre de la Renaissance).

L'ensemble de l'œuvre de Zola est pratiquement publié désormais chez Charpentier, sauf certains romans illustrés.

— *Le Ventre de Paris* (R.-M. n° 3).

1874  Première exposition impressionniste chez Félix Nadar, boulevard des Capucines (Monet, Degas, Pissarro, Berthe Morisot, Sisley, Cézanne...). Manet expose *Argenteuil*.

Par Manet, il noue amitié avec Mallarmé ; par Flaubert, avec Maupassant.

Il fait jouer au théâtre *Les Héritiers Rabourdin* (théâtre de Cluny).

— *La conquête de Plassans* (R.-M. n° 4).

— *Nouveaux contes à Ninon*.

1875  Vote de l'amendement Wallon.

Zola commence une collaboration mensuelle au *Messager de l'Europe*, revue de Saint-Pétersbourg ; il y publie le Salon de 1875 (juin).

— *La Faute de l'abbé Mouret* (R.-M. n° 5).

1876  Zola visite la deuxième exposition impressionniste chez Durand-Ruel.

Il en rend compte dans *Le Messager de l'Europe* (juin). Manet, refusé au Salon, expose dans son atelier.

— *Son Excellence Eugène Rougon* (R.-M. n° 6).

1877  Zola devient un écrivain très lu, dont les romans, malgré ou à cause de leurs succès, sont objets de violentes controverses. Il est considéré, à partir de la publication de *L'Assommoir*, comme le véritable chef de file des naturalistes, et leur théoricien.

Il suit toujours avec sympathie les expositions de ses amis impressionnistes (troisième exposition). Il rend compte de la dernière exposition de 1877, dans *Le Sémaphore de Marseille*.

Mort de Courbet. *Nana* est refusé au Salon. Monet expose la *Gare Saint-Lazare*.

— *L'Assommoir* (R.-M. n° 7), le premier grand succès de librairie pour Zola.

1878	C'est l'année de l'Exposition universelle. Les Zola achètent, avec les droits d'auteur de ce dernier roman, leur maison de Médan, maison d'été qu'ils conserveront toujours, lieu de réunion familial, amical et littéraire.

Théodore Duret publie *Les Peintres impressionnistes*. Zola publie dans *Le Messager de l'Europe* « L'école française de peinture du Salon ».

— *Le Bouton de rose* est représenté au théâtre du Palais-Royal (« Un désastre », selon E. de Goncourt).

— Théâtre : *Thérèse Raquin, Les Héritiers Rabourdin, Le Bouton de rose*.

— *Une page d'amour* (R.-M. n° 8), où est publié l'arbre généalogique des Rougon-Macquart.

1879	Zola fait représenter une adaptation théâtrale de *l'Assommoir* (théâtre de l'Ambigu), qui remporte un certain succès.

Quatrième exposition impressionniste ; Manet expose *Chez le Père Lathuille*.

Au cours de cette année commence une grande campagne de Zola en faveur du naturalisme, qui est à la fois objet de commentaires théoriques et de caricatures plus ou moins dérisoires (voir *Le Voltaire*, où *Zola* publie une chronique hebdomadaire).

— *La République et la Littérature* (recueil d'articles), qui sera inclus l'année suivante dans *Le Roman expérimental*.

1880	Cinquième exposition impressionniste.

Une grande année zolienne : *Nana* obtient un succès immédiat et cause un bruit énorme. Il publie *Le Roman expérimental*, qui se veut la théorie du naturalisme, et, en compagnie de quelques amis, *Les Soirées de Médan*. L'activité littéraire de Zola devient de plus en plus importante : biographie et bibliographie se confondent presque.

La mort de Flaubert (8 mai) et celle de sa mère (17 octobre) affectent tout particulièrement Zola.

— *Le Naturalisme au Salon* paraît en juin dans *Le Voltaire*.

— *Le Roman expérimental*.

— *Les Soirées de Médan* (Alexis, Céard, Hennique, Huysmans et Maupassant ont écrit, avec Zola, chacun une nouvelle).

— *Nana* (R.-M. n° 9).

1881	En liaison avec la publication du *Roman expérimental*, Zola polémique vigoureusement contre la critique académique et réunit dans quatre recueils critiques de nombreux articles.

— *Documents littéraires, études et portraits : Chateaubriand. — Victor Hugo. — A. de Musset. — Th. Gautier. — Les Poètes contemporains. — De la moralité dans la littérature*.

— *Les Romanciers naturalistes : Balzac. — Stendhal. — Gustave Flaubert. — Edmond et Jules de Goncourt. — Alphonse Daudet. — Les Romanciers contemporains*.

— *Le Naturalisme au théâtre.* — *Les Théories et les exemples. Nos auteurs dramatiques.*

1892   Zola publie :
— *Le Capitaine Burle* (Comment on meurt. — Pour une nuit d'amour. — Aux champs. — La Fête à Coqueville. — L'Inondation).
— *Une campagne* (recueil d'articles).
— *Pot-Bouille* (R.-M. n° 10).

1863   Mort de Manet.
— *Au Bonheur des Dames* (R.-M. n° 11).

1884   Préface pour le catalogue de l'exposition Manet.
Zola prépare un dossier pour la composition de *Germinal*, il se rend dans le Nord où il visite les mines d'Anzin, en pleine grève. Premier Salon des Indépendants.
Huysmans publie *À rebours*.
— *Naïs Micoulin* (Nantas. — La Mort d'Olivier Bécaille. — Madame Neigeon. — Les Coquillages de M. Chabre. — Jacques Damour).
— *La Joie de vivre* (R.-M. n° 12).

1885   *Germinal* (R.-M. n° 13). Énorme succès du roman, dont la censure, dite « commission d'examen », refuse l'adaptation théâtrale.

1886   Zola fait un voyage en Beauce pour préparer le roman suivant, *La Terre*. La publication de *L'Œuvre*, où Cézanne croit se reconnaître dans le personnage de Claude Lantier, marque la fin de l'amitié entre les deux hommes.
Huitième et dernière exposition impressionniste. Fénéon publie *Les Impressionnistes en 1886*.
— *L'Œuvre* (R.-M. n° 14).

1887   *Renée*, pièce adaptée à la fois de *La Curée* et de la nouvelle *Nantas* (sur la suggestion de Sarah Bernhardt), est jouée au théâtre du Vaudeville. D'autres romans de Zola furent adaptés pour la scène ; pour certains, le texte n'en a jamais été publié (*Les Mystères de Marseille, Une page d'amour, Au Bonheur des Dames, La Terre, Le Ventre de Paris, Germinal*) ; pour d'autres, le texte en a été publié sous le nom de l'adaptateur, William Busnach : *L'Assommoir, Nana, Pot-Bouille*.
— *Renée*, pièce en cinq actes, avec une préface de l'auteur.
— *La Terre* (R.-M. n° 15), objet de vives polémiques (« les géorgiques de l'ordure » pour Anatole France).

1888   Un grand événement dans la vie de Zola cette année-là ; il devient amoureux de la lingère engagée par sa femme, Jeanne Rozerot. Celle-ci devient sa maîtresse, et, à partir de cette date, Zola mènera une double vie jusqu'à sa mort.
— *Le Rêve* (R.-M. n° 16).

1889   Les Zola s'installent dans un nouvel appartement, à Paris, rue de Bruxelles : c'est là le dernier de leurs domiciles parisiens. Naissance, en septembre, de Denise, fille de Zola et de Jeanne.
Publication de la préface au catalogue de l'exposition de l'œuvre gravé de Marcellin Desboutin.

1890   Première des candidatures de Zola à l'Académie française, où il ne sera jamais reçu.
— *La Bête humaine* (R.-M. n° 17).

1891   Zola est élu président de la Société des gens de lettres. Naissance, en
       septembre, de Jacques, fils de Zola et de Jeanne.
       — *Le Rêve* (drame lyrique d'après le roman de Zola, musique d'Alfred
       Bruneau), est joué à l'Opéra-Comique. Alfred Bruneau, que Zola connaît
       depuis 1888, restera l'un de ses meilleurs et plus fidèles amis.
       — *L'Argent* (R.-M. n° 18).
1892   *La Débâcle* (R.-M. n° 19).
       Zola fait commander à Rodin la statue de Balzac pour la Société des gens
       de lettres.
1893   La mort de son ami Maupassant l'affecte assez profondément.
       — *L'Attaque du moulin*, drame lyrique sur une musique d'Alfred Bruneau,
       est représenté à Paris, puis à Bruxelles et à Hambourg.
       — *Le Docteur Pascal* (R.-M. n° 20), vingtième et dernier roman du cycle des
       *Rougon-Macquart*.
       Ce roman « scientifique » doit beaucoup à la vie personnelle de Zola, à
       son amour pour Jeanne : il écrit en effet sur l'exemplaire qui lui était
       destiné : « À ma bien-aimée Jeanne, à ma Clotilde, qui m'a donné le royal
       festin de sa jeunesse et qui m'a rendu mes trente ans, en me faisant le
       cadeau de ma Denise et de mon Jacques... »
       En juin, un banquet littéraire fête l'achèvement du cycle des *Rougon-
       Macquart*.
1894   Zola entreprend un nouveau cycle, celui des *Trois Villes*. Il a visité
       Lourdes, les Pyrénées, la Provence et l'Italie en 1892 ; en 1894, il séjourne
       à Rome. En décembre, le capitaine Alfred Dreyfus est condamné au bagne
       à perpétuité pour trahison.
       — *Lourdes*, le premier roman du cycle des *Trois Villes*, où Zola s'interroge
       sur l'esprit religieux, en cette fin de siècle, et ce, à travers le personnage
       de l'abbé Froment, qui cherche une religion nouvelle.
1895-1896   En 1895, exposition Cézanne chez Ambroise Vollard.
       Zola, après un certain éloignement du journalisme, publie une série
       d'articles dans *Le Figaro*, articles sur tous les sujets, dont son dernier
       compte rendu du salon (*Peinture*) ; il y marque un recul certain par
       rapport aux imitateurs de l'impressionnisme, mais il réclame toujours
       « vie et vérité », sources mêmes de la création.
       Grâce au colonel Picquart, la mise en accusation d'Esterhazy fait mettre
       en doute la culpabilité de Dreyfus.
       Mort d'Edmond de Goncourt (16 juillet 1896).
       — *Les Trois Villes : Rome*.
1897   En décembre, Zola publie son premier article en faveur de la révision
       du procès d'Alfred Dreyfus.
       *Messidor*, drame lyrique de Zola, sur une musique de Bruneau, est joué à
       l'Opéra, en février.
       Mort de Daudet (15 décembre 1897).
       — *Nouvelle campagne*.
       — *Messidor*.
1898   13 janvier : Zola, convaincu par Bernard Lazare de l'innocence de
       Dreyfus, fait paraître dans *L'Aurore* sa lettre à Félix Faure, président de la
       République : « J'accuse ».
       7-23 février : Zola, inculpé de diffamation envers les officiers de l'armée
       française, est jugé et condamné à une lourde amende et à un an de prison.

Juillet : après la cassation du jugement en avril, celui-ci est confirmé par la cour de Versailles, et Zola, sur les conseils de ses amis, s'exile à Londres.

Août : le commandant Henry, accusateur de Dreyfus, convaincu de faux, se suicide.

Rodin expose le plâtre de Balzac, dont Zola lui avait fait obtenir la commande en 1891. Meurent cette même année Mallarmé, Gustave Moreau et Puvis de Chavannes.

— *Les Trois Villes : Paris.*

1899   Juin : Zola revient à Paris, après l'arrêt de révision du procès Dreyfus. Septembre : Dreyfus est jugé pour la seconde fois ; il est à nouveau condamné, mais aussitôt gracié et libéré. Après son retour, Zola publie un certain nombre d'articles en faveur de Dreyfus, dont il demande la réhabilitation, qu'il ne connaîtra pas ; elle n'interviendra en effet qu'en 1906.

— *Fécondité*, premier roman du cycle des *Quatre Évangiles*, message d'espoir, écrit pour une grande part pendant le douloureux exil en Angleterre. Il souhaite tracer ce qui pourra être la société de l'avenir, dans des textes traversés d'utopies généreuses et de mythes salvateurs.

1900   Zola écrit trois articles à propos de son père.

Exposition universelle à Paris : Zola y consacre un *important reportage photographique.*

Décembre : loi d'amnistie pour tous les faits commis à l'occasion de l'affaire Dreyfus.

1901   Son ami Paul Alexis meurt ; il était originaire d'Aix, et, dès son arrivée à Paris en 1869, était devenu un familier des Zola.

— *L'Ouragan*, drame lyrique, poème d'Émile Zola, sur une musique d'Alfred Bruneau (joué à l'Opéra-Comique en juin 1901).

— *La Vérité en marche*, recueil d'articles concernant l'affaire Dreyfus. Y sont retenus trois textes parus en brochure en 1898-1899 : *Lettre à la jeunesse, Lettre à la France, Lettres à M. Félix Faure, président de la République.*

— *Travail.*

1902   19 septembre : Zola meurt asphyxié, dans son appartement parisien, rue de Bruxelles : mort accidentelle ou mort provoquée ?

5 octobre : obsèques au cimetière Montmartre ; devant une foule très importante, à laquelle s'était jointe une délégation de mineurs défilant au cri de : « Germinal ! Germinal ! »

Anatole France prononce son oraison funèbre.

1903   — *Vérité*, publication posthume.

*Justice* reste à l'état de notes d'un dossier préparatoire.

1908   4 juin : les cendres de Zola sont portées au Panthéon.

# BIBLIOGRAPHIE

## I. A. ARTICLES DE ZOLA

*1. Articles de Zola publiés dans ce volume*

Pour chaque article, sont indiqués le périodique, la date de publication et le titre même de l'article.

| | | |
|---|---|---|
| *Le Salut public* | 26 juillet et 31 août 1865 | « Proudhon et Courbet » |
| *Le Salut public* | 14 décembre 1865 | « Gustave Doré » |
| la *Revue contemporaine* | 15 février 1866 | « M. H. Taine, artiste » |
| *Le Figaro* | 27 mai 1866 | « Mes haines » |
| *L'Événement* | 19 avril 1866 | « Un suicide » |
| *L'Événement* | 24 avril 1866 | « Note » |
| *L'Événement* | 30 avril 1866 | « Mon Salon » « À mon ami Paul Cézanne » |
| *L'Événement* | 27 avril 1866 | « Le jury » |
| *L'Événement* | 30 avril 1866 | « Le jury » (suite) |
| *L'Événement* | 4 mai 1866 | « Le moment artistique » |
| *L'Événement* | 7 mai 1866 | « M. Manet » |
| *L'Événement* | 11 mai 1866 | « Les réalistes du Salon » |
| *L'Événement* | 15 mai 1866 | « Les chutes » |
| *L'Événement* | 20 mai 1866 | « Adieux d'un critique d'art » |
| *La Revue du XIXᵉ siècle* | 1ᵉʳ janvier 1867 | « Édouard Manet. Étude biographique et critique » |
| *Le Figaro* | 12 avril 1867 | « Correspondance à M. F. Magnard, rédacteur du *Figaro* » [à propos de Cézanne] |
| *La Situation* | 1ᵉʳ juillet 1867 | « Nos peintres au Champ-de-Mars » |

| L'Événement illustré | 2 mai 1868 | « Mon Salon. I. L'ouverture » |
|---|---|---|
| L'Événement illustré | 10 mai 1868 | II. « Édouard Manet » |
| L'Événement illustré | 19 mai 1868 | III. « Les naturalistes » |
| L'Événement illustré | 24 mai 1868 | IV. « Les actualistes » |
| L'Événement illustré | 1er juin 1868 | V. « Les paysagistes » |
| L'Événement illustré | 9 juin 1868 | VI. « Quelques bonnes toiles » |
| L'Événement illustré | 16 juin 1868 | VII. « La sculpture » |
| L'Événement illustré | 5 mai 1868 | « Le Camp des bourgeois illustré par Gustave Courbet » |
| La Tribune | 30 août 1868 | « Causerie » |
| La Tribune | 20 décembre 1868 | « Causerie » |
| La Cloche | 24 janvier 1872 | « Jongkind » |
| La Cloche | 12 mai 1872 | « Lettres parisiennes » |
| La Cloche | 13 juillet 1872 | « Lettres parisiennes » |
| Le Sémaphore de Marseille | 18 avril 1874 | « Lettre de Paris » |
| Le Sémaphore de Marseille | 3 et 4 mai 1874 | « Lettre de Paris » |
| Le Sémaphore de Marseille | 4 mai 1875 | « Le Salon de 1875 » |
| Le Messager de l'Europe | juin 1875 | « Lettres de Paris. Exposition de tableaux à Paris » |
| Le Sémaphore de Marseille | 30 avril-1er mai 1876 | « Lettre de Paris » |
| Le Sémaphore de Marseille | 4 mai 1876 | « Lettre de Paris » |
| Le Messager de l'Europe | juin 1876 | « Lettres de Paris. Deux expositions d'art en mai » |
| Le Sémaphore de Marseille | 19 avril 1877 | « Une exposition : les peintres impressionnistes » |
| Le Messager de l'Europe | juin 1878 | « Lettres de Paris. L'école française de peinture au Salon de 1878 » |
| Le Messager de l'Europe | juin 1879 | « Lettres de Paris. Nouvelles littéraires et artistiques » |
| Le Voltaire | 18-22 juin 1880 | « Le Naturalisme au Salon » |
| Le Figaro | 23 mai 1881 | « Après une promenade au Salon » |
| Le Figaro | 3 juillet 1889 | « Une préface » [à propos de Marcellin Desboutin] |
| Le Figaro | 2 mai 1896 | « Peinture » |

De tous les *Écrits sur l'art* écrits par Zola, seule la préface du catalogue de l'exposition Édouard Manet (1884) fut éditée en volume, et ne connut jamais de publication dans la presse.

*2. Bibliographie sur la presse*

La bibliographie des articles d'Émile Zola parus dans la presse est actuellement à peu près complète : la plupart d'entre eux ont paru dans les *Œuvres complètes*.

Pour les renseignements d'ordre bibliographique à leur propos, il convient de consulter :

MITTERAND Henri, en collaboration avec Suwala Halina, *Émile Zola journaliste. Bibliographie chronologique et analytique (1850-1851)*, Paris, les Belles Lettres, 1968.

RIPOLL Roger, *Émile Zola journaliste. Bibliographie chronologique et analytique II (Le Sémaphore de Marseille)*, Paris, les Belles Lettres, 1972.

SIGNORI (Dolorès A.) et SPEIRS (Dorothy), *Émile Zola dans la presse parisienne (1882-1903)*, Toronto, Université de Toronto, 1985.

MITTERAND Henri, *Zola journaliste. De l'affaire Manet à l'affaire Dreyfus*, Paris, Armand Colin, 1962.

Une excellente mise au point sur Zola journaliste, la seule pratiquement à ce jour.

### I. B. OUVRAGES DE ZOLA

*1. Œuvres complètes de Zola*

ZOLA Émile, *Œuvres complètes*, édition *ne varietur*, Paris, Fasquelle, 1906-1908, 33 vol.

Tome XXXII : *Œuvres critiques ;* mais il n'y a aucun écrit sur l'art dans les deux volumes de ce tome.

ZOLA Émile, *Œuvres complètes*, Maurice Leblond éd., Paris, F. Bernouard, 1927-1929, 51 vol.

    XL. *Mes haines* (avec *Mon Salon* et *Édouard Manet*).

    XLI. *Le Roman expérimental.*

    XLII. *Œuvres critiques. Le Naturalisme au théâtre.*

    XLIII. *Œuvres critiques. Nos auteurs dramatiques.*

    XLIV. *Œuvres critiques. Les Romanciers naturalistes.*

    XLV. *Œuvres critiques. Documents littéraires, études et portraits.*

    XLVI. *Œuvres critiques. Une campagne.*

    XLVII. *Œuvres critiques. La Vérité est en marche.*

ZOLA Émile, *Œuvres complètes*, Paris, Cercle du livre précieux (Tchou éd.), Henri Mitterand éd., 1966-1970, 15 vol.

Les œuvres critiques, dont les *Écrits sur l'art*, se trouvent dans les tomes X, XI et XII.

ZOLA Émile, *Les Rougon-Macquart*, Armand Lanoux éd. Études, notes et variantes d'Henri Mitterand, Paris, Gallimard, Bibliothèque de la Pléiade, 1960-1967, 5 vol.

ZOLA Émile, *Les Rougon-Macquart*, Pierre Cogny éd., Paris, Éd. du Seuil, coll. « L'Intégrale », 1970, 6 vol.

*2. Écrits sur l'art édités en volume du vivant de Zola*

ZOLA Émile, *Mes haines*, Paris, Achille Faure, 1866.

ZOLA Émile, *Mon salon*, Paris, Librairie centrale, 1866. (Quelques variantes par rapport aux textes de *L'Événement* parus du 27 avril au 20 mai 1866, augmenté d'une lettre-dédicace à Paul Cézanne.)

ZOLA Émile, *Édouard Manet. Étude biographique et critique*, avec un portrait d'Édouard Manet par Bracquemond et une eau-forte d'Édouard Manet, d'après *Olympia*, Paris, Dentu, 1867.

ZOLA Émile, *Mes haines, causeries littéraires et artistiques — Mon Salon (1866) — Édouard Manet, étude biographique et critique*, Paris, Charpentier, 1879.

(Quelques variantes par rapport aux trois textes précédents.)

*3. Écrits sur l'art édités en volume après la mort de Zola*

ZOLA Émile, *Œuvres complètes*, Henri Mitterand éd., Paris, Cercle du livre précieux (Claude Tchou éd.), Paris, 1962-1970.
Les textes présentés se trouvent *in* :
- *Mes haines*, t. X, pp. 22-156.
- *Salon et études de critique d'art*, t. XII, pp. 771-107.

ZOLA Émile, *Salons*, F. W. J. Hemmings et R. J. Niess éd., Paris-Genève, Droz-Minard, 1959.

ZOLA Émile, *L'Atelier de Zola, textes de journaux 1865-1870*, recueillis et présentés par Martin Kanes, Genève, Droz, 1963.

ZOLA Émile, *Mon Salon, Manet, Écrits sur l'art*, Paris, Garnier-Flammarion, Antoinette Ehrard éd., 1970.

ZOLA Émile, *Le Bon Combat*, Gaëtan Picon éd., Paris, Herrmann, 1974.

ZOLA Émile. *Pour Manet*, Jean-Pierre Leduc-Adine éd., Bruxelles, éditions Complexe, coll. « Le Regard littéraire », 1989.

*4. Autres textes de Zola*

*a. Critique*

D'autres articles de Zola traitent de problèmes d'esthétique, certains explicitement à propos des comptes rendus d'ouvrages illustrés ou des textes sur l'art ; ils sont tous réunis dans les *Œuvres complètes*, t. X, XI et XII. Ce sont des textes qui éclairent évidemment les *Écrits sur l'art*.

Sont récemment parues des anthologies de ces textes critiques, édités par Hanri Mitterand, dans la collection « Le Regard littéraire », aux éditions Complexe à Bruxelles.

ZOLA Émile, *Du roman. Sur Stendhal, Flaubert et les Goncourt*, présentation d'Henri Mitterand, éditions Complexe, Bruxelles, 1989.

ZOLA Émile, *Face aux romantiques*, présentation d'Henri Mitterand, éditions Complexe, Bruxelles, 1989.

ZOLA Émile, *L'Encre et le sang. Littérature et politique*, présentation d'Henri Mitterand, éditions Complexe, Bruxelles, 1989.

### b. Romans

ZOLA Émile, *L'Œuvre*, Henri Mitterand éd., Paris, Gallimard, Bibliothèque de la Pléiade, 1966, t. IV, pp. 10-363, avec notes, variantes, étude et bibliographie, pp. 1337-1485.

Le dossier préparatoire de *L'Œuvre*, encore inédit (Bibliothèque nationale, Département des manuscrits, N.A.F. 10316 f$^{os}$ 1-476) contient beaucoup d'indications et de notes sur les milieux artistiques. L'étude, ainsi que de très nombreux extraits, en sont donnés dans cette édition de *L'Œuvre*; voir aussi l'ouvrage de Patrick Brady (cf. *Bibliographie III*).

Les dernières œuvres de Zola posent aussi les problèmes des rapports du lisible et du visible, en particulier *Rome* (1896), un des romans des *Trois Villes*, comme *Travail* (1901), où Zola revient sur la question des finalités de l'art (*Œuvres complètes*, t. VII et VIII).

On aurait aussi intérêt à lire les « Carnets de voyages » où Zola exerce son regard sur le monde et sur les villes. Ces ensembles de textes sont dans les *Œuvres complètes* :

*Œuvres complètes*, t. VII. *Mon voyage à Lourdes* (1872), pp. 401-470 ; *Rome* [Journal de voyage] (1894), pp. 1011-1125.

### c. Correspondance

ZOLA Émile, *Correspondance*, Montréal-Paris, Presses de Montréal et du C.N.R.S., B. H. Bakker éd. ; t. I : 1858-1867 ; t. II : 1868-mai 1877 ; t. III : juin 1877-mai 1880 ; t. IV ; juin 1880-1883 ; t. V : 1884-1886 ; t. VI : 1887-1890 ; t. VII : juin 1890-septembre 1893.

Les lettres adressées par les artistes à Zola n'ont pas fait l'objet d'éditions particulières ; voir à ce propos la correspondance de Cézanne, la correspondance de Manet à Zola, in *Catalogue d'exposition Manet, 1832-1883*, Paris, Éd. de la Réunion des musées nationaux, 1983, Annexe I : « Lettres de Manet à Zola », pp. 519-528.

On en trouvera d'autres dans les divers ouvrages consacrés aux peintres avec qui Zola a été en relations. Cf. *Manet raconté par lui-même*, etc. ; cf. la « Correspondance entre Zola et Nadar » dans *Les Cahiers naturalistes*, XXVIII, n° 56, 1982, pp. 197-212 (Newton Joy éd.) ; cf. la « Correspondance entre Zola et Rodin » (14 février 1889-25 avril 1898) dans *Les Cahiers naturalistes*, XXXI, pp. 50-60 (Newton et Fol éd.) ; cf. la correspondance entre Guillemet et Zola, « Lettres inédites d'Antoine Guillemet à Émile Zola (1866-1870) », *Les Cahiers naturalistes*, n° 52, 1978, pp. 173-205.

## II. TEXTES ANTÉRIEURS OU CONTEMPORAINS

Il n'est évidemment pas possible de présenter une liste exhaustive des textes de littérature d'art un peu antérieurs aux *Écrits sur l'art* d'Émile Zola, ou contemporains. Nombre d'entre eux n'ont jamais été édités en librairie, puisqu'ils ont été publiés dans des journaux ou revues de l'époque. Le recensement en a été à peine fait d'ailleurs. Nous n'avons donc indiqué ici que

les titres d'ouvrages importants, et qui sont encore relativement accessibles aujourd'hui.

BLANC Charles, *Les Artistes de mon temps*, Paris, Firmin Didot, 1876.

BLANC Charles, *Les Beaux-Arts à l'Exposition universelle de 1878*, Paris, Firmin Didot, 1878.

BRETON Jules, *Nos peintres du siècle*, Paris, Société d'édition artistique, 1899.

CASTAGNARY Jules, *Salons, 1857-1879*, Paris, Charpentier-Fasquelle, 1892.

CÉZANNE Paul, *Correspondance*, John Rewald éd., Paris, Grasset, 1937.

CHAMPFLEURY Jules, *Le Réalisme*, Paris, Michel Lévy, 1857.

CHAMPFLEURY Jules, *Salons, 1846-1854*, Paris, A. Lemerre, 1894.

CHESNEAU Ernest, *L'Art et les artistes modernes en France et en Angleterre*, Paris, Didier, 1862.

CHESNEAU Ernest, *La Peinture française au XIXe siècle*, Paris, Didier, 1862.

CHESNEAU Ernest, *Peinture, Sculpture, les Nations rivales dans l'art*, Paris, Didier, 1868.

CLARETIE Jules, *Peintres et sculpteurs contemporains*, Paris, Charpentier, 1873.

DESNOYERS Fernand, *Le Salon des Refusés*, Paris, A. Dutil, 1863.

DURANTY Edmond, *La Nouvelle Peinture, à propos du groupe d'artistes qui expose dans les galeries Durand-Ruel*, Paris, Dentu, 1876.

DURET Théodore, *Les Peintres français en 1867*, Paris, Dentu, 1867.

DURET Théodore, *Les Peintres impressionnistes*, Paris, Librairie parisienne, 1878.

DURET Théodore, *Critique d'avant-garde*, Paris, Charpentier, 1885.

DURET Théodore, *Histoire d'Édouard Manet et de son œuvre*, Paris, Floury, 1902.

FLAUBERT Gustave, *L'Éducation sentimentale*, Paris, Michel Lévy, 1869.

GEFFROY Gustave, *La Vie artistique*, Paris, Dentu, 1892-1903.

GOBIN Anatole, *Fernande, histoire d'un modèle*, Paris, Vanier, 1878.

GOBIN Anatole, *À l'atelier*, Paris, Ollendorf, 1882.

GONCOURT, Edmond et Jules, *Manette Salomon*, Paris, Lacroix-Verboeckoven, 1867.

GONCOURT, Edmond et Jules : *Journal, mémoires de la vie littéraire*, Robert Kopp et Robert Ricatte éd., Laffont, 1989, 3 vol. (t. I : 1851-1865 ; t. II : 1866-1886 ; t. III : 1887-1896).

HENNEQUIN Émile, *La Critique scientifique*, Paris, Perrin, 1888.

HUYSMANS Joris-Karl, *L'Art moderne*, Paris, Charpentier, 1883.

HUYSMANS, Joris-Karl, *Certains*, Paris, Presse et Stock, 1889 (texte réédité ainsi que *L'Art moderne* dans la collection 10-18, Paris, U.G.E., 1975).

MALLARMÉ Stéphane, *Édouard Manet, Divagations*, 1896, Genève, Skira, 1943.

MIRBEAU Octave, *Des artistes*, Paris, Flammarion, 1922-1924.

PISSARRO Camille, *Lettres à son fils Lucien*, Paris, Albin Michel, 1950.

PISSARRO Camille, *Correspondance*, Janine Bailly-Herzberg éd., Paris, P.U.F., 1980-1987.

REDON Odilon, *Critiques d'art. Salon de 1868, Rodolphe Bresdin, Paul Gauguin*, précédées de *Confidences d'artiste*, Bordeaux, William Blake and Co, 1987.

SILVESTRE Théophile, *Les Artistes français*, Paris, Charpentier, 1878.

THORE-BÜRGER, *Salons de W. Bürger*, 1861-1868, Paris, A. Renouard, 1870.

VERON Théodore, *La Légende des Refusés, questions d'art contemporain*, Paris, Les Principaux Libraires, 1876.

III. PRINCIPAUX ARTICLES OU OUVRAGES
SUR ZOLA CRITIQUE D'ART
ET SUR LE MOUVEMENT ARTISTIQUE

A. *Bibliographie critique sur l'œuvre d'Émile Zola*

Il faut consulter la bibliographie de
BAGULEY David, *Bibliographie de la critique sur Émile Zola*, t. I, 1864-1970, Toronto, University of Toronto Press, 1976; t. II : 1971-1980, Toronto, University of Toronto Press, 1982.

Pour la suite, consulter *Les Cahiers naturalistes*, Paris, Fasquelle, un volume par an, publié par la société littéraire des amis d'Émile Zola, depuis 1955.

Pour les renseignements bibliographiques sur Zola, consulter aussi :
LEDUC-ADINE Jean-Pierre, « Annexe », « État présent des études zoliennes », *in* Marc Bernard, *Zola*, Paris, Éd. du Seuil, coll. « Points », Paris, 1988, pp. 153-189.

B. *Études critiques*

Il ne s'agit ici que d'une bibliographie indicative et sélective. Depuis le renouveau des études zoliennes, à partir des années 1950, Zola, à propos des arts, de ses relations avec les arts, de ses principes esthétiques, a été l'objet d'études fort nombreuses. Toutefois nous n'indiquons ici que les ouvrages ou articles qui traitent largement de ces questions, c'est-à-dire ceux qui sont les plus souvent cités.

ADHÉMAR Jean, *Catalogue de l'exposition Émile Zola*, Paris, Bibliothèque nationale, 1952.

ADHÉMAR Jean, « La myopie de Zola », in *Æsculape*, Paris, novembre 1952, pp. 194-197.

ADHÉMAR (Jean et Hélène), « Zola et la peinture », in *Arts*, 12 et 18 décembre 1952.

AUSTIN Loyd James, « Mallarmé critique d'art », *in* Francis Hasbell *et alii* éd., *The Artist and the Writer in France. Essays in honour of Jean Seznec*, Oxford, Clarendon Press, 1974, pp. 153-162.

BOUILLON Jean-Paul, « Manet 1884 : un bilan critique », in *La Critique d'art en France, 1850-1900*, Saint-Étienne, Université de Saint-Étienne, C.I.E.R.E.C., 1989, pp. 159-175.

BOUVIER Émile, *La Bataille réaliste*, Paris, Fontemoing, [1914].

BRADY Patrick, « *L'Œuvre* » d'Émile Zola, roman sur les arts, manifeste, autobiographie, roman à clefs*, Genève, Droz, 1968.

COURTHION Pierre, *Manet raconté par lui-même et par ses amis*, Genève, Pierre Cailler, 1945.

COURTHION Pierre, *Courbet raconté par lui-même et par ses amis*, Genève, Pierre Cailler, 2 vol., 1948 et 1950.

CROUZET Marcel, *Un méconnu du réalisme : Duranty (1833-1880)*, Paris, Nizet, 1964.

DAIX Pierre, *L'Aveuglement devant la peinture*, Paris, Gallimard, 1971.

DAIX Pierre, *L'Ordre et l'aventure*, Paris, Arthaud, 1984.

DOUCET Fernand, *L'Esthétique d'Émile Zola et son application à la critique*, Paris, Nizet, 1923.

DUMESNIL René, *L'Époque réaliste et naturaliste*, Paris, Tallandier, 1945.

EBIN Ima N., « Manet et Zola », in *Gazette des beaux-arts*, juin 1945, pp. 357-378.

EBIN Ima N., « Zola et Courbet », in *Europe*, avril-mai 1968, pp. 241-251.

EHRARD Antoinette, « É. Zola et Gustave Doré », in *Gazette des beaux-arts*, mars 1972, pp. 185-192.

EHRARD Antoinette, « Émile Zola : l'art de voir et la passion de dire », in *La Critique artistique. Un genre littéraire*, Paris, P.U.F., 1983, pp. 102-122.

EHRARD Antoinette, « L'esthétique de Zola : étude lexicologique de ses écrits sur l'art », in *Les Cahiers naturalistes*, XXX, n° 58, 1984, pp. 133-150.

EHRARD Antoinette, « L' " impossible " Salon de 1880 », in *La Critique d'art en France, 1850-1900*, Saint-Étienne, Université de Saint-Étienne, C.I.E.R.E.C. 1989, pp. 147-158.

ÉMILE-ZOLA François et MASSIN, *Zola photographe*, Paris, Denoël, 1979.

FOSCA François, *De Diderot à Valéry. Les écrivains et les arts visuels*, Paris, Albin Michel, 1960.

GRAND-CARTERET John, *Zola en images*, Paris, Société d'édition et de publications, librairie Juven, 1909.

GUIEU Jean-Max et HILTON Alison, *Émile Zola and the Arts*, Washington, Georgetown University Press, 1988.

HAMON Philippe, « À propos de l'impressionnisme de Zola », in *Les Cahiers naturalistes*, n° 34, 1967, pp. 139-147.

HASKELL Francis, *La Norme et le caprice. Redécouvertes en art. Aspects du goût de la mode et de la collection en France et en Angleterre, 1789-1914*, Paris, Flammarion, 1986.

HAUTECŒUR Louis, *Littérature et peinture en France du XVIIe au XXe siècle*, Paris, Armand Colin, 1963.

HEMMINGS F.W.J., « Zola, Manet and the Impressionists (1875-1880) », *PMLA*, LXXIII, pp. 407-417.

HEMMINGS F.W.J., « Émile Zola devant l'Exposition universelle de 1878 », *Cahiers de l'Association internationale des études françaises*, n° 24, 1972, pp. 131-153.

JUMEAU-LAFOND Jean-David, « Carlos Schwabe, illustrateur symboliste du *Rêve* de Zola », in *La Revue du Louvre et des musées de France*, 1987, n° 5-6, pp. 187-206.

JURT Joseph, « Huysmans entre le champ littéraire et le champ artistique », in *Huysmans, une esthétique de la décadence*, colloque des 5, 6, 7 novembre 1984, A. Guyaux, Ch. Heck et R. Kopp éd. Genève-Paris, Slatkine, 1987, pp. 115-126.

KAEMPFER Jean, *Émile Zola, d'un naturalisme pervers*, Paris, José Corti, 1989.

KAMINKAS Jurate D., « *Thérèse Raquin* et Manet : harmonie en gris », in *French Review*, février 1984, pp. 309-319.

KEARNS Janus, *Symbolist Landscapes, the Place of Painting in the Poetry and Criticism of Mallarmé and his Circle*, Londres, The Modern Humanities Research Association, 1989.

LEDUC-ADINE Jean-Pierre, « Le vocabulaire de la critique d'art en 1866, ou " les cuisines des Beaux-Arts " », in *Les Cahiers naturalistes*, n° 54, 1980, pp. 138-153.

LEDUC-ADINE Jean-Pierre, « *Germinal*, une moisson d'images », in *Les Cahiers naturalistes*, n° 60, 1986, pp. 14-26.

LEDUC-ADINE Jean-Pierre, *Une visite avec Émile Zola*, Paris, Éd. de la Réunion des musées nationaux, 1988.

LETHBRIDGE Robert, « Zola, Manet and *Thérèse Raquin* », in *French Studies*, XXXIV, n° 3, juillet 1980, pp. 278-299.

LETHÈVE Jacques, *Impressionnistes et symbolistes devant la presse*, Paris, Armand Colin, 1959.

LETHÈVE Jacques, *La Vie quotidienne des artistes français au XIXe siècle*, Paris, Hachette, 1968.

MAINARDI P., « Édouard Manet's View of the Universal Exposition of 1867 », in *Arts Magazine*, vol. 54, n° 5, janvier 1980, pp. 107-115.

MARGUSSEN Marianne et OLRIK Hilde, « Le réel chez Zola et chez les peintres impressionnistes : perception et représentation », in *Revue d'histoire littéraire de la France*, nov.-déc. 1980, pp. 965-977.

MITTERAND Henri et VIDAL Jean, *Album Zola*, Paris, Gallimard, Bibliothèque de la Pléiade, 1963.

MITTERAND Henri, « Le regard d'Émile Zola », in *Europe*, n° 468-469, avril-mai 1968, pp. 182-198.

MITTERAND Henri, *Zola et le naturalisme*, Paris, P.U.F., coll « Que sais-je ? », 1986, en particulier le chapitre II, « Le naturalisme théorique », pp. 19-33.

MITTERAND Henri, *Images d'enquêtes d'Émile Zola, de la Goutte d'or à l'affaire Dreyfus*, Paris, Presses-Pocket, 1987.

MONNERET Sylvie, *Cézanne, Zola... la fraternité du génie*, Paris, Denoël, 1978.

MONNERET Sylvie, *Dictionnaire de l'impressionnisme*, Paris, 1979.

NEWTON Joy, « Émile Zola impressionniste », in *Les Cahiers naturalistes*, n° 33, 1967, pp. 39-52 ; et n° 34, 1967, pp. 124-138.

NEWTON Joy, « Zola et l'expressionnisme : le point de vue hallucinatoire », in *Les Cahiers naturalistes*, n° 41, 1971, pp. 1-14.

NIESS Robert, *Zola, Cézanne and Manet. A Study of « L'Œuvre »*, Ann Harbor, The University of Michigan Press, 1968.

PICON Gaëtan, *1863. Naissance de la peinture moderne*, Genève, Skira, 1974 ; rééd. Paris, Gallimard, 1988.

RAGON Michel, « Zola critique d'art », in *Jardin des arts*, avril 1968, pp. 12-21.

REWALD John, *Cézanne et Zola*, Paris, Sedrowski, 1936.

REWALD John, *Cézanne, sa vie, son œuvre, son amitié avec Zola*, Paris, Albin Michel, 1939.

REWALD John, *Histoire de l'impressionnisme*, Paris, Albin Michel, 1955.

ROBIDA Michel, *Le Salon Charpentier et les impressionnistes*, Paris, Bibliothèque des arts, 1958.

SLOANE J. C., *French Painting between the Past and the Present. Artists, Critics and Traditions from 1848 to 1870*, Princeton, 1951.

TABARANT Adolphe, *Manet et ses œuvres*, Paris, Gallimard, 1937.

TABARANT Adolphe, *La Vie artistique au temps de Baudelaire*, Paris, Mercure de France, 1942.

VALÉRY Paul, « Triomphe de Manet », préface au *Catalogue de l'exposition Manet au musée de l'Orangerie*, Paris, Éd. des Musées nationaux, 1932.

VENTURI Lionello, *History of Art Criticism*, New York, 1936 (trad. franç., Paris, Flammarion, 1969).

VENTURI Lionello, *Les Archives de l'impressionnisme*, Paris, Durand-Ruel, 1939.

WALKER Philippe D., « Zola et la lutte avec l'ange », in *Les Cahiers naturalistes*, n° 42, 1971, pp. 79-92.

WALTER Rodolphe, « Zola et ses amis à Bennecourt », in *Les Cahiers naturalistes*, n° 17, 1961, pp. 19-55.

WALTER Rodolphe, « Émile Zola et Paul Cézanne à Bennecourt en 1866 », in *Bulletin de la Société des amis du Mantois*, 1er mars 1961, pp. 1-36.

WALTER Rodolphe, « Cézanne à Bennecourt en 1866 », in *Gazette des beaux-arts*, février 1962, pp. 103-118.

WALTER Rodolphe, « Émile Zola et Claude Monet », in *Les Cahiers naturalistes*, n° 26, 1964, pp. 51-61.

WALTER Rodolphe, « L'Exposition universelle de 1878, ou amours et haines d'Émile Zola », in *L'Œil*, novembre 1978, pp. 35-45.

WILDENSTEIN Daniel, « Le Salon des Réfusés en 1863, catalogue et documents », *Gazette des beaux-arts*, septembre 1965, pp. 125-152.

ZAMPARELLI Thomas, « Zola and the Quest for the Absolute in Art », *Yale French Studies*, n° 42, 1969, pp. 143-158.

*Baudry*, catalogue d'exposition, Musée d'art et d'archéologie de La Roche-sur-Yon, 1986.

*Cézanne. Les années de jeunesse, 1859-1872*, catalogue d'exposition, Paris, Éd. de la Réunion des musées nationaux, 1988.

*Gustave Courbet (1819-1877)*, catalogue de l'exposition du Grand Palais, Paris, Éd. de la Réunion des musées nationaux, 1977.

*Fantin-Latour*, catalogue de l'exposition du Grand Palais, Paris, Éd. de la Réunion des musées nationaux, 1983.

*L'Impressionnisme et le paysage français*, catalogue d'exposition, Paris, Éd. de la Réunion des musées nationaux, 1985.

*Manet and Modern Paris*, catalogue d'exposition, Washington, National Gallery of Art, 1982-1983.

*Manet. 1832-1883*, catalogue d'exposition, Paris, Éd. de la Réunion des musées nationaux, 1983 ; cf. en particulier Annexe I, « Lettre de Manet à Zola », pp. 519-528.

# INDEX DES NOMS PROPRES

Ont été retenus les noms des principaux artistes et de quelques écrivains cités par Zola dans les *Écrits sur l'art*.

*Table* 523

# *tel*

*Volumes parus*

1. Jean-Paul Sartre : *L'être et le néant.*
2. François Jacob : *La logique du vivant.*
3. Georg Groddeck : *Le livre du Ça.*
4. Maurice Merleau-Ponty : *Phénoménologie de la perception.*
5. Georges Mounin : *Les problèmes théoriques de la traduction.*
6. Jean Starobinski : *J.-J. Rousseau, la transparence et l'obstacle.*
7. Émile Benveniste : *Problèmes de linguistique générale, I.*
8. Raymond Aron : *Les étapes de la pensée sociologique.*
9. Michel Foucault : *Histoire de la folie à l'âge classique.*
10. H.-F. Peters : *Ma sœur, mon épouse.*
11. Lucien Goldmann : *Le Dieu caché.*
12. Jean Baudrillard : *Pour une critique de l'économie politique du signe.*
13. Marthe Robert : *Roman des origines et origines du roman.*
14. Erich Auerbach : *Mimésis.*
15. Georges Friedmann : *La puissance et la sagesse.*
16. Bruno Bettelheim : *Les blessures symboliques.*
17. Robert van Gulik : *La vie sexuelle dans la Chine ancienne.*
18. E. M. Cioran : *Précis de décomposition.*
19. Emmanuel Le Roy Ladurie : *Le territoire de l'historien.*
20. Alfred Métraux : *Le vaudou haïtien.*
21. Bernard Groethuysen : *Origines de l'esprit bourgeois en France.*
22. Marc Soriano : *Les contes de Perrault.*
23. Georges Bataille : *L'expérience intérieure.*
24. Georges Duby : *Guerriers et paysans.*
25. Melanie Klein : *Envie et gratitude.*
26. Robert Antelme : *L'espèce humaine.*
27. Thorstein Veblen : *Théorie de la classe de loisir.*
28. Yvon Belaval : *Leibniz, critique de Descartes.*
29. Karl Jaspers : *Nietzsche.*
30. Géza Róheim : *Psychanalyse et anthropologie.*

*Composition Bussière*
*et impression S.E.P.C.*
*à Saint-Amand (Cher), le 7 février 1991.*
*Dépôt légal : février 1991.*
*Numéro d'imprimeur : 3576-2600.*
ISBN 2-07-072142-6./Imprimé en France.

50785